U0085836

藝術

# 亞洲藝術

高木森 著　　潘耀昌、章利國、陳平 譯

東大圖書公司

### 國家圖書館出版品預行編目資料

亞洲藝術 / 高木森著；潘耀昌,章利國,陳平譯. ——
二版一刷. ——臺北市：東大，2017
面； 公分

ISBN 978-957-19-3140-1 （平裝）

1. 藝術史 2. 亞洲

909.3                                106000048

## ©　亞洲藝術

| | |
|---|---|
| 著 作 人 | 高木森 |
| 譯 　 者 | 潘耀昌　章利國　陳　平 |
| 發 行 人 | 劉仲傑 |
| 著作財產權人 | 東大圖書股份有限公司 |
| 發 行 所 | 東大圖書股份有限公司 |
| | 地址　臺北市復興北路386號 |
| | 電話　(02)25006600 |
| | 郵撥帳號　0107175-0 |
| 門 市 部 | （復北店）臺北市復興北路386號 |
| | （重南店）臺北市重慶南路一段61號 |
| 出版日期 | 初版一刷　2000年11月 |
| | 二版一刷　2017年4月 |
| 編 　 號 | E 900470 |

行政院新聞局登記證局版臺業字第○一九七號

有著作權·不准侵害

ISBN　978-957-19-3140-1　（平裝）

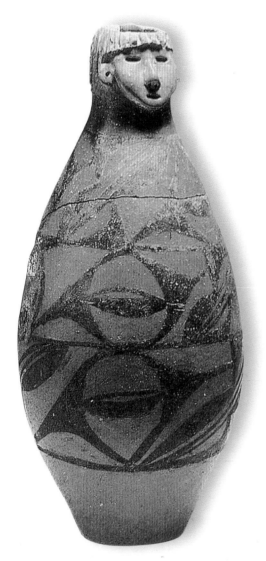

彩圖 1　人頭形罐
仰韶文化　彩陶
約西元前 3000 年
甘肅大地灣出土
（內文圖　1-3）

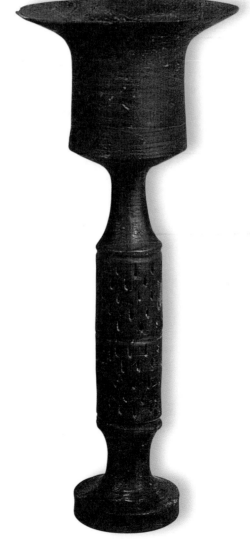

彩圖 2　盃
龍山文化
有薄素坯的黑陶
約西元前 2500～前 2000 年
山東龍山出土
山東省博物館藏
（內文圖　1-13）

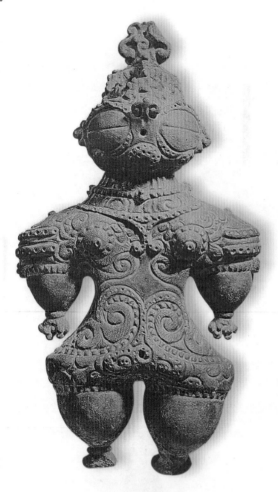

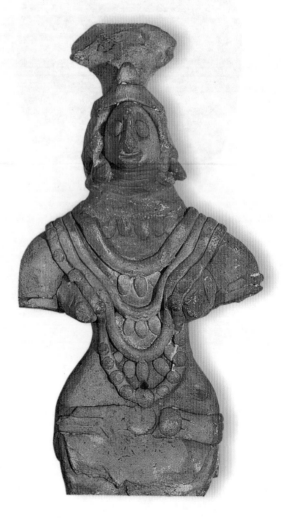

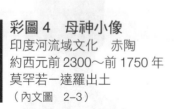

**彩圖 4　母神小像**
印度河流域文化　赤陶
約西元前 2300～前 1750 年
莫罕若一達羅出土
（內文圖　2–3）

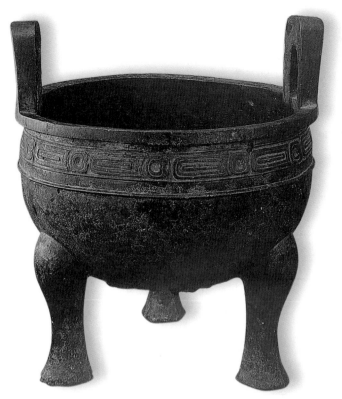

彩圖 5　毛公鼎
西周　青銅食器，高 53.8 公分
西元前九世紀　陝西出土
臺北國立故宮博物院藏
（內文圖　2-23）

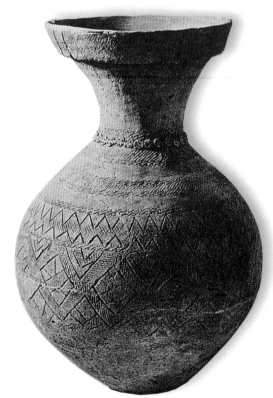

彩圖 6　鋸齒紋罐
日本彌生時期　硬陶器
約西元 100～200 年
（內文圖　2-36）

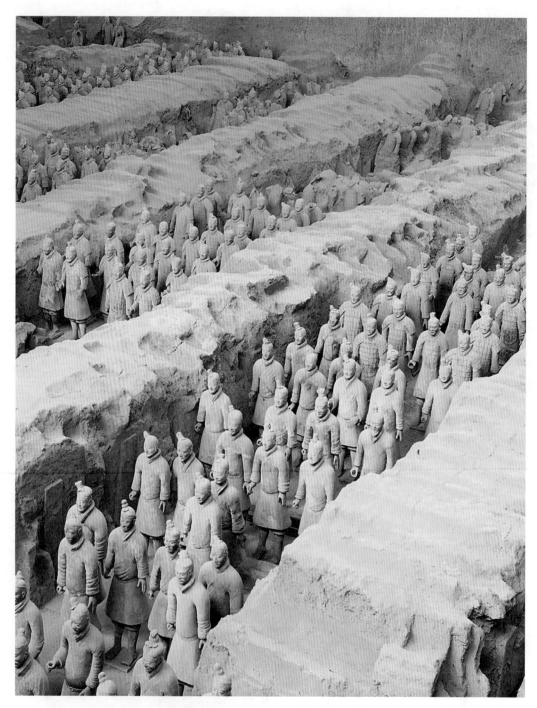

**彩圖 7 秦始皇陵 1 號陪葬坑**
秦代 西元前三世紀
陝西臨潼出土
（內文圖 3-2） ©ShutterStock

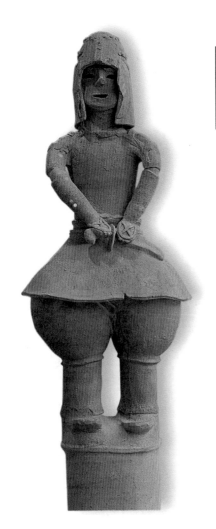

彩圖 8　武士埴輪
日本古墳時期　泥塑低溫陶
西元三～六世紀
美國舊金山亞洲藝術博物館藏
（內文圖　3-21）

彩圖 9　米圖那（藥叉和藥叉女）
印度　石雕　西元二世紀初
卡里支提堂立面
（內文圖　4-10）

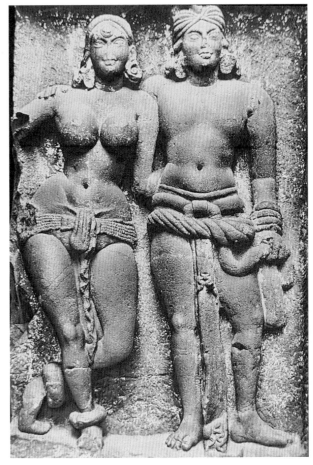

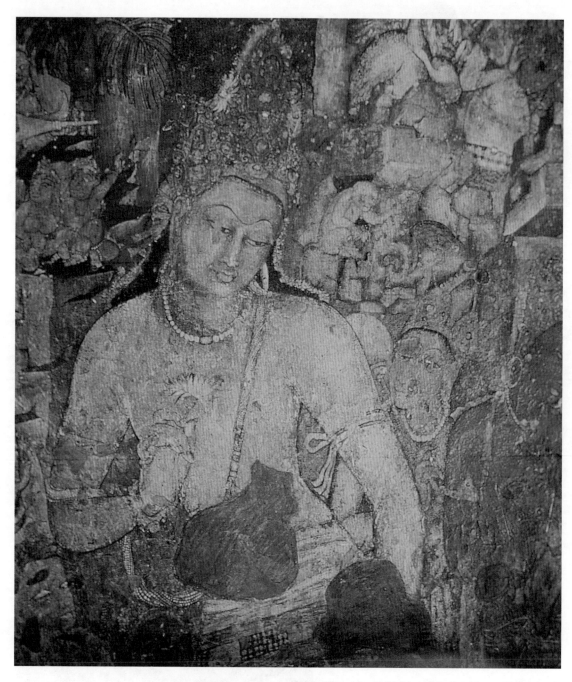

**彩圖 10　美麗的菩薩（局部，蓮花手）**
印度伐卡塔卡王朝　後笈多風格壁畫
約西元 600～642 年　阿旃陀 1 號石窟
（內文圖　4-29）

**彩圖 11　立佛**
印尼　青銅，高 75 公分
西元七世紀　西沙勞越
印尼國立雅加達博物館藏
（內文圖　5-10）

**彩圖 12　尸毗王本生**
中國　壁畫　西元五世紀
甘肅敦煌第 275 窟
（內文圖　5-23）

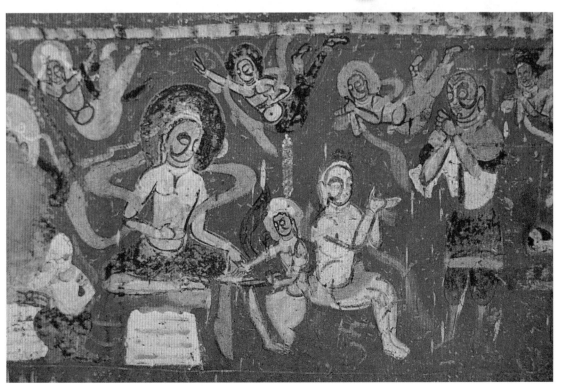

8

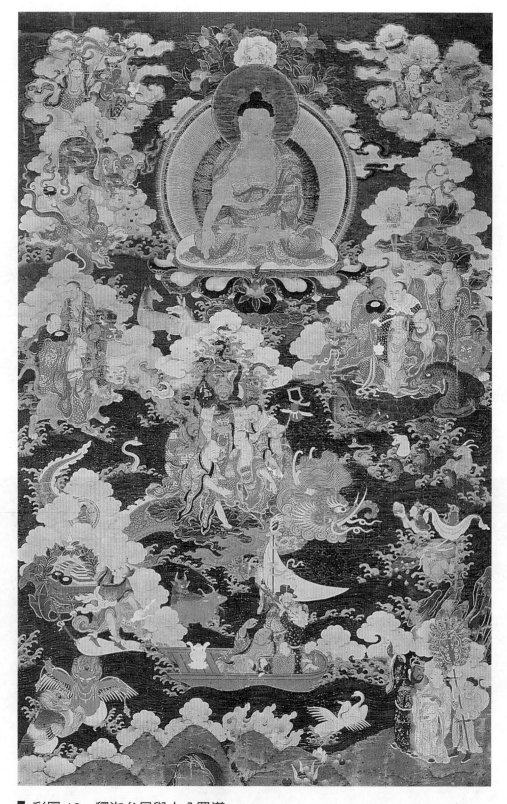

**彩圖 13　釋迦牟尼與十八羅漢**
唐卡，西元十八世紀　西藏東部卡姆 (Kham)
納斯利和艾麗斯・海拉曼尼克收藏 (The Nasli and Alice Heeramaneck Collection)
（內文圖　5-37）

**彩圖 14　孝子節婦圖**
北魏　木板漆畫，80×20 公分
西元 484 年
山西大同司馬金龍墓出土
（內文圖　6–18）

彩圖 15　明皇幸蜀圖
唐代　（傳）李昭道畫
絹本，青綠設色，55.9×81 公分
西元八世紀　臺北國立故宮博物院藏
（內文圖　6–27a）

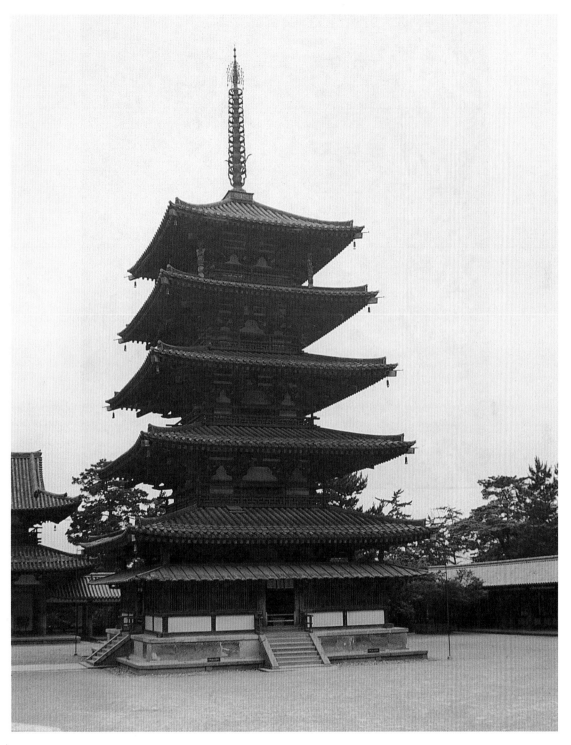

**彩圖 16　法隆寺五重塔**
日本飛鳥時期
西元七世紀晚期　奈良
（內文圖　7-5）

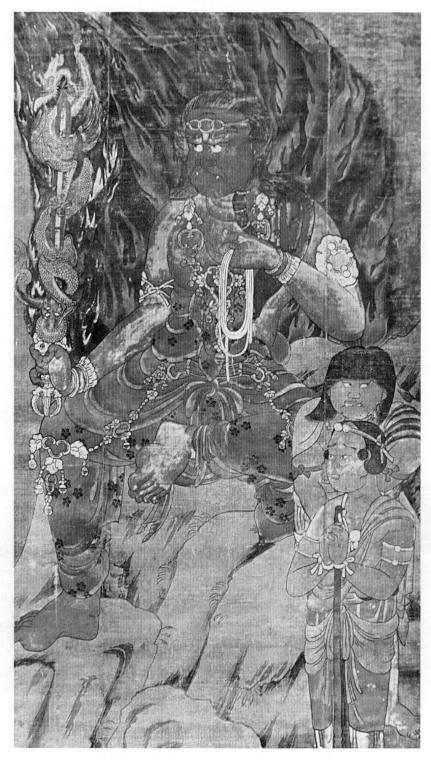

**彩圖 17　赤不動明王像**
日本平安前期　立軸，絹本，設色，高 156.2 公分
西元九世紀　日本和歌山高野山明王院藏
（內文圖　7–19）

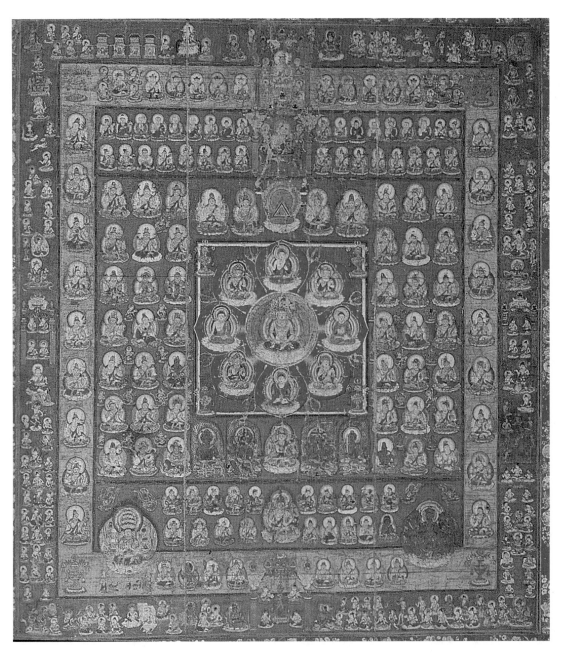

**彩圖 18　胎藏界曼荼羅**
日本平安前期
絹本，設色，183.3×154 公分
西元九世紀晚期
（內文圖　7-21）

彩圖 19　靈伽姆
印度　石雕造像，高約 100 公分
約西元九～十世紀
美國紐約大都會博物館藏
（內文圖　8-4）

彩圖 20　車輪上的性戲圖
印度　砂岩石雕
奧里薩康那拉克太陽神廟壁飾
（內文圖　8-25）

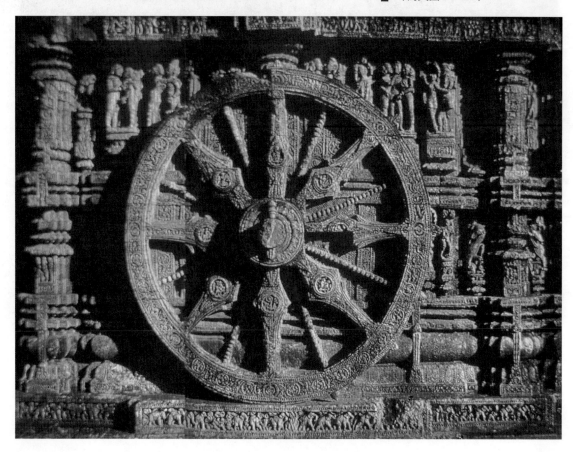

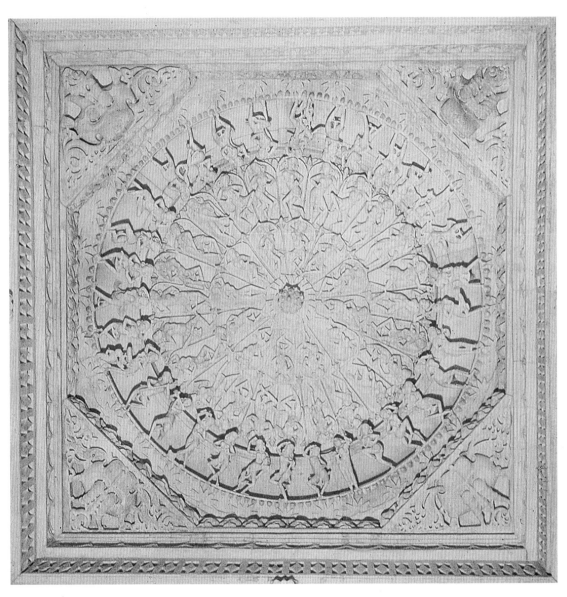

**彩圖 21　毗馬拉・婆沙希寺藻井**
印度　石雕　西元 1032 年　阿布山
（內文圖　8-34）

16

**彩圖 22　吉祥天女**
扶南／真臘時代
砂岩雕刻，高 145 公分
西元八～九世紀　戈・格良出產
（內文圖　9–3）

**彩圖 23　皇后（女神）與侍從**
印尼室利佛逝時代
砂岩浮雕，70×65.5 公分
約西元九世紀　爪哇杜里
（內文圖　9–5）

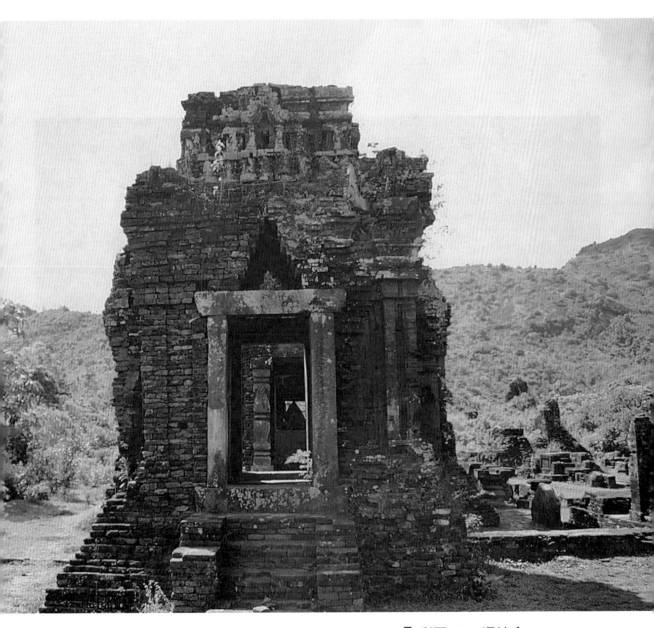

**彩圖 24　濕婆龕**
越南占婆王國　磚造建築
約西元十世紀
大南美山印度教遺址
（內文圖　9–13）

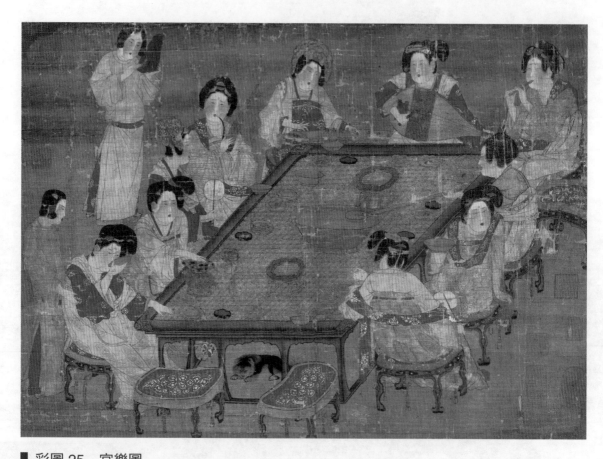

**彩圖 25　宮樂圖**
晚唐或五代　周文矩風格　立軸，絹本，設色
西元九世紀末或十世紀初　臺北國立故宮博物院藏
（內文圖　10-6）

**彩圖 26　胡馬雍及其兄弟**
印度蒙兀兒王朝　（傳）杜斯特・穆罕默德畫
細密畫，紙本，不透明水彩，40×22 公分　約西元 1550 年
德國柏林 Staats-biliothek Preussis cher Kulturbesitz 藏
（內文圖　11-3）

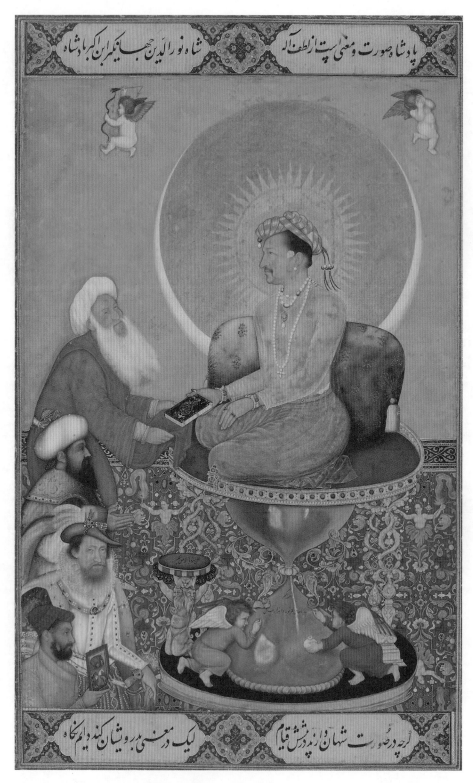

**彩圖 27　寶座上的賈汗吉爾**
印度蒙兀兒王朝　賈汗吉爾時期　比奇特畫
細密畫，紙本，不透明水彩，25.3×18.1 公分
約西元 1655 年　美國華府弗利爾美術館藏
（內文圖　11-9）

21

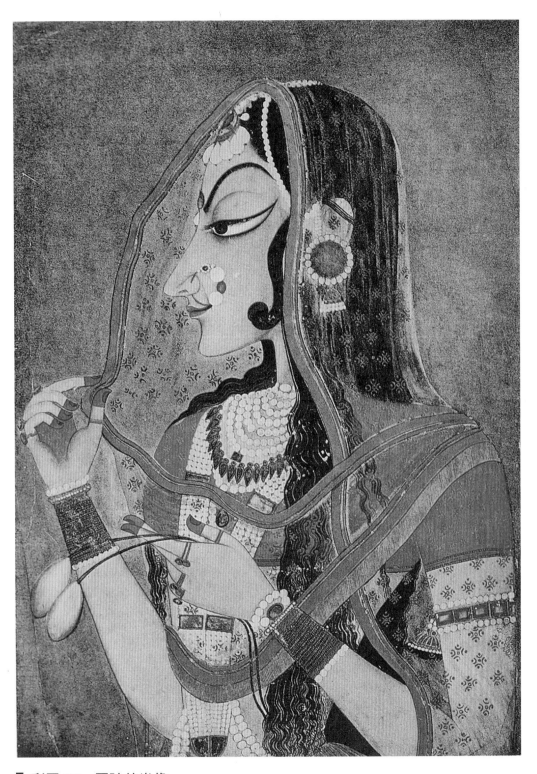

**彩圖 28　羅陀的肖像**
印度　基尚加爾畫派
細密畫，紙本，不透明水彩，48×36 公分
約西元 1760 年　拉賈斯坦
（內文圖　11–20）

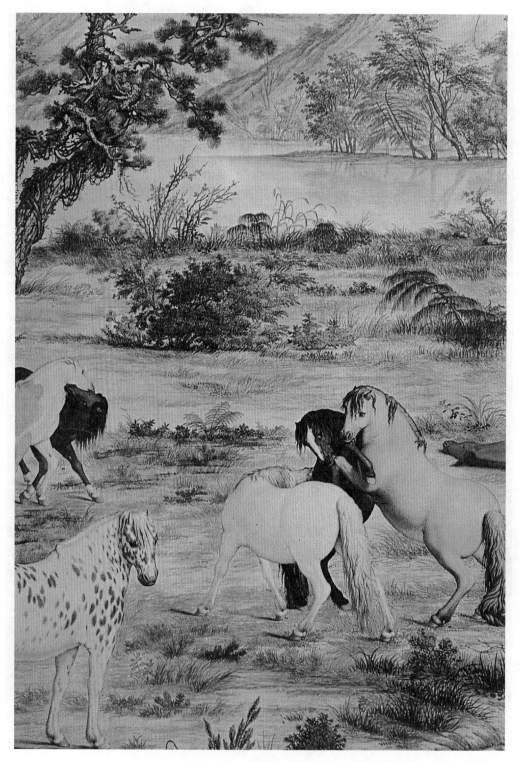

彩圖 29　百駿圖（局部）
清代　郎世寧畫
長卷，絹本，重設色，94.5×776.2 公分
西元 1728 年款　臺北國立故宮博物院藏
（內文圖　12-24）

**彩圖 30　金閣寺**
日本室町時期　足利義滿建
原建於西元 1397 年，1950 年毀於大火，
隨後重建　京都
（內文圖　13-3a）

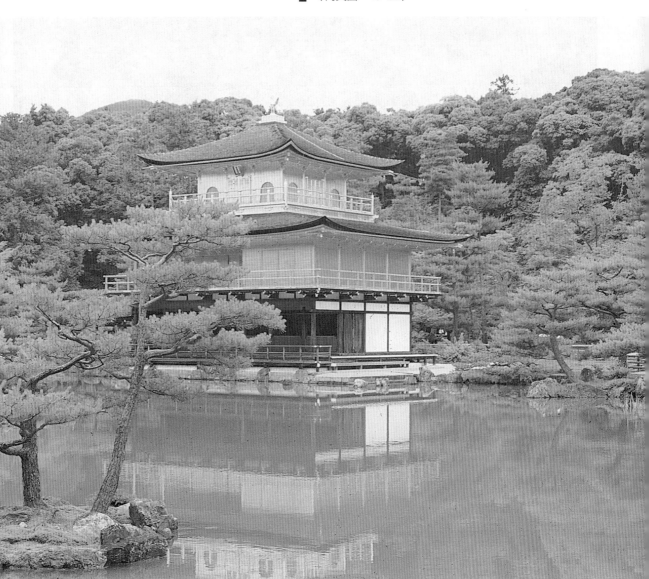

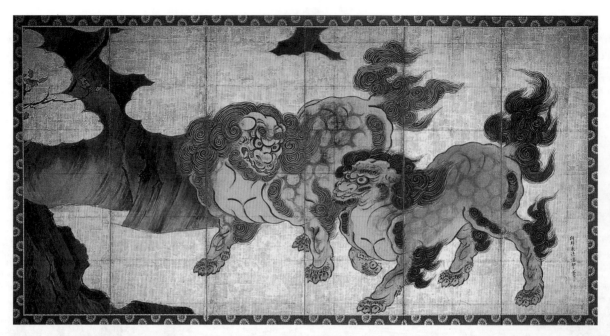

**彩圖 31　唐獅圖（局部）**
日本桃山時期　狩野永德畫
六曲一雙屏風，金箔地墨筆設色，223.6×451.8 公分
西元十六世紀晚期　日本東京皇宮御物
（內文圖　13–19）

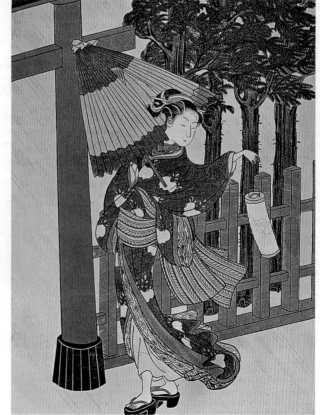

**彩圖 32　雨夜的少女**
日本江戶時期　鈴木春信畫
木版畫，套色，27.31×20.64 公分
日本東京國立博物館藏
（內文圖　13–34）

彩圖 33 　凱風快晴（選自「富嶽三十六景」）

日本江戶時期　葛飾北齋畫

木版畫，套色，26×38 公分　西元 1830 年款

（內文圖　13–37）

**彩圖 34　拿著水壺的女子**
印度現代　泰戈爾畫　油畫
西元二十世紀
（內文圖　14-3）

**彩圖 35　收工**
印度現代　班德畫
油畫　西元二十世紀
（內文圖　14-6）

**彩圖 36　瓶花仕女圖**
現代　林風眠畫
立幅，紙本，設色，66×66 公分
（內文圖　15-10）
©Christie's Images, London/Scala, Florence

**彩圖 37　長江萬里圖（局部）**
現代　張大千畫　大立幅，潑墨潑彩
西元 1980 年代初
（內文圖　15-12）

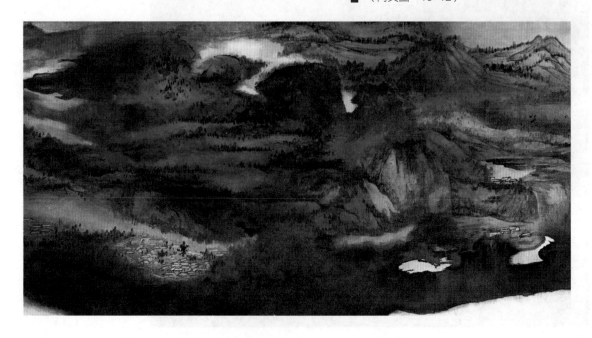

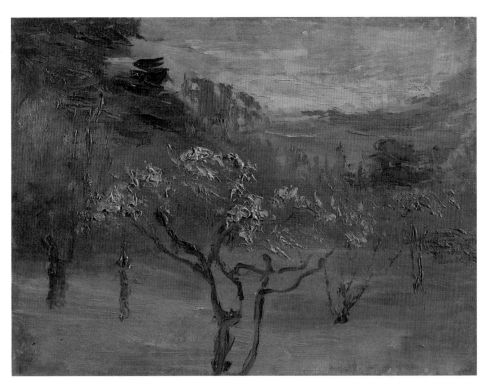

**彩圖 38　梅樹林**
日本現代　黑田清輝畫　油畫，25.9×34.8 公分
西元 1924 年款　日本黑田記念館藏
（內文圖　16-5）

**彩圖 39　清姬（局部）**
日本現代　小林古徑畫
長卷，絹本，設色，48.9×130.4 公分
西元 1930 年款　日本山種美術館藏
（內文圖　16-9）

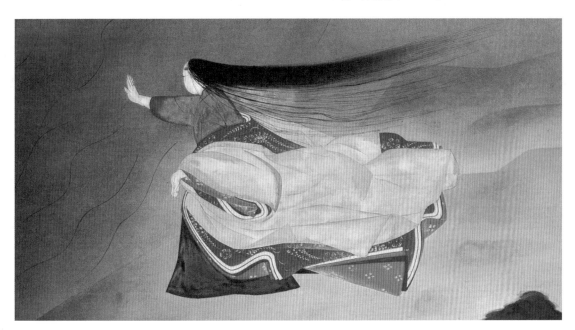

彩圖 40　研究院：東京國家室內
體育場（奧運會體育館建築群）
日本現代　丹下健三設計
西元 1963～1964 年　東京
（內文圖　16–12）

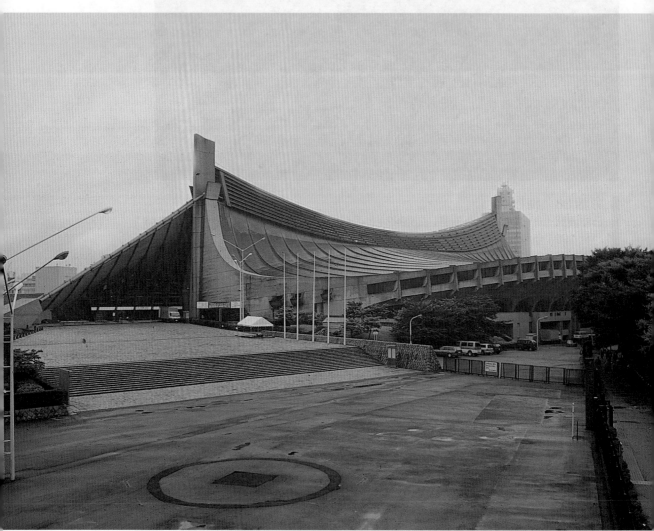

# 再版序

　　《亞洲藝術》一書自 1991 年英文版成書，經過將近十年，於 2000 年由潘耀昌先生等人翻譯成中文由東大圖書公司出版，迄今又經過十六年。光陰如梭，歲月不留人，筆者已經在 2011 年從聖荷西大學退休，過去五年除在美國、中國大陸多地講學之外，大部分時間在國立臺灣藝術大學客座，如今亦已結束回美國過遊藝生活。

　　很高興 2016 年四月得知《亞洲藝術》一書已經售盡，東大圖書公司將出第二版。因此藉這個機會為此書做些修改和補充。因為自從 2011 年離開聖荷西大學之後，授課都集中在中國藝術，尤其是中國書畫方面。在研究和授課中常有新的發現，如新石器時代彩陶文化的地域性美學（尤其是前人未曾注意到的「海洋文化美學」）、古畫中的地理方位、文人畫美學精神、現代藝術的發展等等。藉此加以補充，供讀者參考。至於其他亞洲國家，因為不教課也就不再用心去作研究，所以再版也只作極小部分修改。

　　本書能再版，筆者首先要感謝讀者的垂愛，在這個地球村文化的後現代，民族或國家之間的互相暸解、包容非常重要的，而藝術就是最寬廣的通道。雖然我們可以透過網站的資訊去暸解各國的一些文化古蹟或藝術作品，但那些資訊都是零碎個案，缺乏秩序的整理和聯繫。真正的暸解要對該地的文化、藝術發展的來龍去脈有整體的認知，因此要作歷史性、地理性的分析、連結，並理出與周邊國家互動的成果。本書的寫作目的就是希望為讀者提供這樣一個知識平臺，能讓大家對我們周邊國家的文化、藝術有更多的認識，擴展國人的世界觀。

　　在此我們要向三民書局、東大圖書公司劉振強董事長表達最高的敬意；他的努力無論在出版業、臺灣文化和教育都做出非常偉大的貢獻。也因為他的厚愛和鼓勵，不計成本為筆者出書，令筆者保持多年的寫作動機。今又蒙恩將《亞洲藝術》再版，至感榮幸。最後要向編輯部同仁致謝。為本書再版，東大圖書公司編輯部花費很多時間對書中的名詞翻譯做修改，以配合筆者另一著作《東西藝術比較》中的譯文，讓讀者在閱讀這兩本書時可以快速互相連結參考。

<div align="right">高木森</div>

# 羅　序

## 從藝術看東亞諸國

　　位於亞熱帶太平洋環狀地區花采列島中央的臺灣，其東為廣大的太平洋；其西以及西北，是遼闊的中國大陸；正北方，則是韓國及日本；西南以及正南，則是菲律賓、印尼、中南半島……一直到印度諸國。

　　二次世界大戰後，國民政府遷臺，因為政治的關係，在臺灣所發展出來的中國文化，與北邊的韓日，南邊的東南亞諸國，有了前所未有的廣泛又深刻的接觸。而上述地區國家，也成了臺灣在發展上不可或缺的夥伴及鄰居。

　　雖然臺灣與這些國家有如此密切的關係，然關於這些國家的文化研究，卻一直不甚發達。過去四十多年來，學術界的注意力，仍多半以歐美為中心；對四周的鄰居，尤其是東南亞諸國，各方面的研究，都十分缺乏。一般人對這些國家的政經情形，不甚了了；對這些地區的文學藝術更是興趣全無，不見翻譯介紹，也少有交流訪問。

　　近年來，臺灣因為經濟的關係，開始在東南亞各國投資設廠，成立跨國企業；因為本土勞動力缺乏的關係，也開始引進東南亞諸國的勞工，訂定「外勞引進辦法」；各種層次的交流，交錯重疊展開。有關東南亞的各種研究，也慢慢開始起步。其中最遲緩最落後的項目，則是文學與藝術；而文學藝術又是文化交流中，最重要最有效的試金石。

　　高木森教授有鑑於此，特別將他在美國從事多年的東亞藝術史教學內容，精心整理出版，以補臺灣藝術教育在這方面的不足。全書涵蓋了中國本土、印度、日本、西藏、尼泊爾、阿富汗、巴基斯坦、朝鮮、越南、泰國、寮國、緬甸、馬來西亞、印尼、柬埔寨等國，對象龐雜，歷史悠久，品類繁複，資料眾多。要想簡潔扼要，提綱挈領的將之做適當的處理，可說是困難萬分，談何容易。

　　以美國藝術史界研究之蓬勃，過去三十年來，一般在大學修習「東亞藝術史」課程的學生，所使用的教科書，仍是 1964 年李雪曼 (Sherman E. Lee) 所寫的《遠東藝術史》(*A History of Far Eastern Art*)；此書再版連連，已發行多次修訂版，可

見其受歡迎的程度；同時，也顯示類似著作撰寫之不易。人壽有限，藝海無涯，專研一國的藝術史，就要窮畢生之力，何況是討論如此廣大的領域。不過，專史雖然重要，通史也必不可少；由「通」轉「專」，乃研究學術的必經之路；先泛觀博覽，再適性隨情，由專精入微約。博約之間，如何掌握，那就要看執筆者的功力了。

李雪曼的《遠東藝術史》共分四卷十八章。第一卷：〈上古文化藝術〉，從石器時代，說到青銅、鐵器。第一章論聚落文明 (Urban Civilization)，印度河流域，新石器時代及殷商以前的中國文明，泰國的半江 (Ban Chieng) 文化。第二章論商及東周的中國藝術。第三章論春秋戰國。第四章論上古秦漢藝術，兼及韓日藝術。

第二卷：〈佛教在諸國之影響〉。第五章論印度早期佛教藝術。第六章論笈多 (Gupta) 國際藝術風格。第七章論佛教之東傳。

第三卷：〈印度民族風格之興起及印尼藝術風格諸貌〉。第八章論印度之早期印度藝術。第九章論早期中古印度藝術：南方諸風貌。第十章論晚期中古印度藝術。第十一章論東南亞及印尼的中古藝術。

第四卷：〈中日民族藝術風格及中日藝術交流〉。第十二章論中國繪畫及陶瓷藝術之興起。第十三章論日本藝術風格成熟之源流。第十四章論日本鎌倉時代藝術。第十五章論中國宋代繪畫及陶瓷。第十六章論日本室町時代藝術。第十七章論中國元明清藝術。第十八章論日本桃山時代及江戶時代的藝術。

李雪曼寫作的對象是歐美的學生，繁簡之處理，另有考量，不盡適合中國讀者閱讀。高教授遂另起爐灶，先在導論中介紹東亞諸國的重要宗教及思想，正本清源。然後以重要的藝術史遺蹟為主，配合歷史、思想之發展，貫穿全書，使理論與實物相互參照，免於淪為空談。

全書共分五篇十六章，從〈古代世界〉、〈佛教世界〉，寫到〈本土地域化時代：印度教與自然主義〉、〈綜合主義時代〉，一直到〈現代世界〉，綱舉目張，秩序井然，資料豐富，圖片精良，實為一本不可多得東亞藝術史之入門好書。

目前以中文寫作的藝術史中，關於印度、朝鮮、日本方面的著作，十分缺乏，至於東南亞諸國更不必說了。高教授能在有限的篇幅裡，適應中國讀者的需要，將之合為一集，寫出簡明又通博的概論，以便有興趣的藝術愛好者，依自己的性向，朝其中一項或數項專史的領域邁進。

過去二十多年來，民眾出國從商旅遊，多次出入東亞諸國的人數是十分驚人的。但除了遊樂購物之外，對這些國家的文化有多少瞭解，則十分值得懷疑。現

在高教授這本書出版了，雖說是遲了一些，但總填補了這方面的缺憾。今後大家無論是研究或休閒，在到東亞諸國之前、之中、之後，都可翻閱此書，參考一番，以充實自己在藝術文化方面的知識。我們不必談什麼「知己知彼，百戰百勝」，只要在東亞諸國從事各種活動時，能夠在風土人情之上，更進一步瞭解其文化背景，那就獲益匪淺，受用不盡了。

同時，在「知彼」之餘，把中國文化放在東亞文化圈中，同時並觀，也可使我們看清自己的長處與缺點，並且發覺自己所扮演的角色，達到「知己」的目的。在與世界其他文化一較長短之前，我們似乎更應該珍視中國文化與鄰居諸文化之互動關係，從中悟得新的覺醒。

在二十一世紀即將來到的今天，世界各國都預測，東亞將是未來世界經濟文化發展之中心。由是之故，徹底又深入的瞭解自己與自己的鄰居，似乎是當務之急的事。讓我們先從藝術開始！在這一點上，藝術較之文學、思想……等其他方面的人文科學，可以說是搶先一步了。

羅　青

# 王　序

## 一部宏觀的亞洲藝術史

我國大學美術科系的美術史教學，大多僅及中國美術史及西洋美術史。究其原因，不出下兩大理由：

第一、亞洲以中國美術最為優秀，歷史最久，並且也影響了其周圍的國家。所以能視中國美術史為亞洲美術史的代表，瞭解了中國美術史就等於瞭解了亞洲美術史之概貌。

第二、我國所教授的西洋美術史，沒有涉及到東歐與俄羅斯等地的美術史，嚴格地說僅是西歐美術史。一般認為從希臘、羅馬、意大利文藝復興藝術直到法國的現代藝術，是西洋美術的精華，又是執西洋美術運動的牛耳。所以瞭解西歐美術史就等於瞭解了西洋美術史的發展。

事實上，上述的看法是自大主義所帶來的偏見。依據文化人類學的文化相對論觀點，文化是該社會、該族群，依據其生活所需而發展出來的，並沒有高低之分，以此類推，不同民族、不同時代、不同社會，均能發展出不同的美術。每一民族、每一時代或每一社會，均以特殊的藝術形式來表達他們的世界觀、人生觀或宗教觀。只是藝術形式、藝術內涵與藝術功能之不同而已，藝術並沒有優、劣之別。

每一民族、每一文化圈均能創作出其獨特的美術。再者，隨著文化的交流，不同文化圈也發生美術文化的互動。故無論是要瞭解本國美術或某一國美術，絕不可以用本位主義的微觀來衡量，宜以文化比較及文化交流的宏觀立場，才能究明出該美術風格的產生、持續和演變，並且亦能詮釋其風格形成的原理。

國內的美術史籍，不是中國美術史就是西洋美術史，很難找到一部跨文化或多元文化的美術史。蓋欲熟悉某一國家或某一時代之美術史較為容易，而欲博通五、六國之美術史，進而予以比較、分析與詮釋，必非易事。今看到美國聖荷西加州大學教授高木森博士，費了五、六年時間撰寫而成的《亞洲藝術》，將給我們帶來藝術史視野的拓寬。

　　這一部《亞洲藝術》論及中國、印度、朝鮮、日本、東南亞等國家的美術發展。所涉及的美術文化包含了古代美術、佛教美術、印度教美術、伊斯蘭教美術、綜合主義時代的美術、現代主義時代的美術等。高教授就上述的美術文化，從內、外因來解析。內因是，從作品的形式結構、圖像、象徵意義與功能作風格的分析；而外因是，從宗教、哲學、政治、經濟層面來詮釋跟藝術的互動關係。既令人瞭解美術風格的特徵，又能讓人知悉其產生的原因。

　　深信這一部《亞洲藝術》能給國人帶來更廣與更深的藝術視野，並且更能正確認知中國美術跟亞洲諸國美術間的異與同，及其原理。

<div style="text-align: right">

王秀雄

序於東海大學美術研究所

</div>

# 自 序

藝術品是人類心靈的「腳印」；代表人類最偉大的成就和最大的驕傲。從研究藝術史我們可以重新接近古人的心蹟，甚至再順著古人的「腳印」走一遍歷史的旅程，遍覽五花八門的智慧大表演。美國藝術史家健森 (H. W. Janson) 曾說：「（與藝術史相比）沒有一種學科更能邀我們在歷史時空裡作更廣闊的遨遊，也沒有一種別的學科能（比藝術史）更強烈傳達過去與現在之間的持續感或人類之間的聯繫。」

藝術史是一種人文學科；更確切地說，是「科際人文學」。它很自由地遊移在許多人文學科之間，與考古、文學、社會、經濟、心理、宗教、哲學、美學、政治、工藝技術、材料科學等等都有密切的關係，研究者得依自己的興趣和修養選擇不同於他人的走向。所以說是人文基礎教育最好和最有效的學科，此一教育的成敗就是人文教育成敗的關鍵。而不幸的是我們過去教育中，最弱的一環就在這一關鍵性的教育基點。

藝術史教育的發展受制於許多條件，諸如教師的來源、教材的有無、教學設備等等。但是最根本的是教育工作者，尤其是教育政策制訂者對此一學科的認識。以前的教育人士對藝術史一無所知，當然談不上重視它。最近幾年美術史教育已經逐漸受到國內教育單位的重視。中小學美術教育也不再以傳授繪畫技法，培養專業畫家為主軸，而是兼顧藝術欣賞和藝術史傳授；大學中美術欣賞的通識教育課程也漸成氣候。這些發展都是正確的，因此也為我們未來的教育指向光明的前程。在這教育革新初始之際，許多主客觀條件都還有待進一步加強與充實，尤其在方法和教材方面更需要大家共同努力。

現在最大的問題是我們的教育太小家子氣，太過本位主義。以前的教育只重視中國——大中國的傳統，而今本土文化教育高唱入雲，島民意識心態高漲，人們的心胸變得越來越狹小。有人說中國人以前是在大水池裡你爭我奪，現在是在水缸裡鬥來鬥去。

這種現象恐怕不是某人隨便說的吧！試看我們大學裡的人文通識教育有多少非中國的課程？至於藝術史那就更不用說了。在國內那麼多大學，沒有一所開印

度藝術史、日本藝術史、東南亞藝術史或回教藝術史。理由人人可以講出一大套，諸如「日本是我們的敵人，我們為什麼要研究他們的藝術？」「印度、東南亞這些落後地區有什麼好研究？」「回教國家離我們這麼遠，為什麼要去研究？」更有許多人問「研究這些國家或地區的藝術對我們的藝術創作有什麼幫助？」因此，我們的國人對天天在拜的「佛」卻一無所知；對我們的近鄰日本、印度、東南亞諸國文化也茫然無知。到這些國家旅行也只是到消費場所散發鈔票，採購一番，從未真正去瞭解這些國家的文化，欣賞它們的藝術成就。無可諱言，凡此種種現象都是教育政策的偏差，其心態不外是自大與自卑兩大極端在作祟。從歷史的眼光來看，如果我們有自信，我們就不怕被外來文化吃掉；如果我們有包容力，我們就能同化外來文化。因此，所謂保持文化的正統性和純粹性都是無知和自傲的表現。

事實上，自古以來，除了漢、唐之外，其他時期的中國人總不能以開闊的胸襟和遠大的視野來看世界，我們深恐外來的文化「汙染」我們的正統性。我們常以有孔子這樣的哲學家自豪，以「禮義之邦」為傲，而視其他民族為蠻邦。但以我個人的經驗，我們應該以我們的祖先需要孔子出來大聲疾呼，教大家講禮義而感到慚愧，因為這說明中國社會自古不太講禮義。假如中國真是禮義之邦，那孔子的話就是多餘的了。今日我們不要自傲，也不要自卑，而是要有自知之明，而且要有自信。惟自知才能有智慧，明辨是非，還孔、孟之本來用意；惟有不自傲才能虛心學習別人的長處；惟有不自卑才能勇於踏入世界；也惟有自信才能保有自己的長處。

現在我們有了充分的認識，也有勇氣來把它做好。但是如何做又是一個大問題。這裡有一個關鍵，那就是要知道藝術史是一個「科際人文學」，可以有效地整合許多人文教育科類，但它有一個基本的，不可或缺的，而且是其他學科所無的修養：對藝術品的賞鑑能力，也就是俗稱的「眼力」。若無此賞鑑能力，則藝術史就因無法發揮藝術品應有的感染力而成為一盤死棋。

藝術史是活的東西，因此藝術史的寫作與講解不是把死人的東西搬到舞臺上就成，而是要把死人的心靈復活，讓它依其「腳印」重新表演一次生動的舞臺劇。藝術史舞臺劇的表演常借助於作品的比較與分析，因為惟有在比較中才能體會出其中奧妙，在分析中理解其中的意義。而要使比較、分析更精彩、更成功，就得擴充取材的範圍和學術修養的廣度。所以我們亟需一些宏觀性的藝術史書籍。在英文世界裡，這類書籍很受重視，市面上可以買到的不下十種。最常用的有 H. W. Janson 的 *History of Art*、Gardner 的 *Art Through the Ages*、Hart 的 *Art History*、

Sherman E. Lee 的 *A History of Far Eastern Art*、John D. La Plante 的 *Asian Art* 等等。中文世界裡，如此完善的宏觀美術史書則尚付諸闕如。

筆者在香港及美國講授東西藝術史二十餘年。以西洋美術史言，Janson 與 Gardner 的書各有其優點。選用哪一本都視教學環境而定，在俄亥俄州肯特大學，因為系中教師都用前者，而聖荷西州大皆用後者，近年則改用 Man'lyn Stokstad 的 *Art History*，故入境隨俗。至於東方美術史，筆者以前用李雪曼 (Sherman E. Lee) 的書，但覺得有許多不便，尤其在中國藝術方面，筆者有許多見解，如對某些銅器的象徵意義、對某些繪畫作品的年代、風格分析都與李書不同，學生無所適從。到聖荷西州大的第二年就開始自己動手寫一本教學大綱，經二年的增訂儼然成了一本教科書。以後每年都不斷修訂，日趨完善。這其中英文本也得力系中的研究生和助教的努力，作了不少的修改。

教東方藝術史的老師有的喜歡分國來教，如先講授印度藝術、再講中國藝術、最後講日本藝術。其所持的理由是：這三個國家的藝術文化除了佛教藝術之外沒有什麼關聯，無須合在一起講授。我個人認為分國講授有兩個缺點：第一很容易失去平衡。因為往往花太多時間在印度藝術，以致於沒有時間講授日本藝術；第二無法作橫的比較。譬如，講完中國的現代藝術之後要回到日本的新石器時代藝術，學生對中國新石器時代的藝術可能早已模糊了，要作比較就得重複中國部分，費時費事，而且轉來換去，學生容易迷失方向。

其實，藝術品的比較不一定要建立在文化連繫上，它可就其藝術本質作比較。因為比較的目的是要能看出其間的關係——即有無連繫以及有什麼樣的連繫。譬如，我們從比較研究的過程中得知印度的青銅文化和中、日的青銅文化沒有關聯，藝術上也沒有類同點。而最重要的是明瞭它們不同之處在那裡，並解釋它們形成互異文化的因素。中、日之間的青銅文化、青銅藝術有同有異，那麼我們從比較研究中會得知「有無異同」、「何處有異同」、「為何有此異同」，即英文所說的「What, Where, Why」。本書與李雪曼之書的大體架構有些相似，但把整個亞洲藝術史作比較系統化的分期，以新石器時代、銅器時代、神仙思想時代、佛教時代、印度教與自然主義時代、綜合主義時代及現代主義時代為綱。這些時代在亞洲諸國的起落點都不一樣，在比較之下，我們可以更清楚地看到各國或地區在發展上和承受新文化上的差距，同時，也可以看到某種類型的文化在亞洲地區的流向。

本書在過去五年間不斷成長，在課堂上也很受學生歡迎。正在考慮尋找出版商之際，東大圖書公司董事長劉振強先生獲知這部文稿，乃鼎力贊助促使中文版

先行問世。起初提議由筆者自行翻譯，但是筆者一來不喜歡做自己已經做過的事，二來還有《元氣淋漓——元畫思想探微》、《明畫思想探微》、《東西藝術比較》等書稿及多篇論文待寫，無法抽身。後來得東大圖書公司之助，邀請浙江中國美術學院的潘耀昌、章利國和陳平三位名教授作初譯的工作。我知道翻譯是一件很艱鉅的工作，他們的努力令我感激不盡。翻譯工作費時三個多月，然後由東大圖書公司找人將全文輸入電腦，並由筆者在電腦中增刪、訂正，使文字脫離譯文的冗長、生硬。最後再經筆者及東大圖書公司編輯部同仁多次校勘。但由於卷帙浩繁，恐仍有不少錯漏或筆誤，尚祈讀者不吝指教，再版時可以修訂。

本書排印期間，為了尋找圖片版權持有人，花費無數時日。很遺憾，仍有不少圖片未能尋獲所有權人授權，因此較不重要者即予以刪除，以致有些地方有文無圖。然而，為了本書的完整性，關鍵性的圖片雖然一時未能找到版權持有人授權，還是暫時編入。希望假以時日，慢慢解決這些煩瑣的問題，也希望有心人士提供協助，在未來再版時得以改進。

本書的內容可以說是筆者二十多年來研究美術史之心得的總結性陳述，許多論點在本書中只作陳述介紹，而不作考證論述。譬如有關印度佛教圖像與古代印度貴族裝飾的關係，中國「明皇幸蜀圖」、「韓熙載夜宴圖」之問題，或日本高松塚之年代問題等等都只表述研究心得。這是因為本書所概括的範圍很廣，無法對每一件作品詳加引證或對每一件歷史事件詳細討論。因此本書附有書目，可供讀者作進一步研讀。本書最重要的使命是為讀者提供一個對亞洲藝術風格發展的完整概念，因為這是研究藝術史最根本的修養。有此修養之後，在面對藝術品的時候才能有更深的體會和瞭解。

為本書之出版，我要向潘耀昌、章利國和陳平三位教授，東大圖書公司編輯部同仁，以及國內外提供圖片的博物館、美術館和私人收藏家致最高謝忱。筆者執教之加州聖荷西大學多次資助筆者赴臺灣、中國、日本、越南及美國各地從事藝術考察及拍攝幻燈片，為本書增色不少，亦此誌謝。最後要對王秀雄和羅青兩位教授之賜序以及內人黃瑩珠之鼓勵與協助表示誠心的謝意。

<div style="text-align: right">

高木森

序於美國加州聖荷西立心齋

</div>

# 亞洲藝術

## 目 次

再版序

羅　序——從藝術看東亞諸國

王　序——一部宏觀的亞洲藝術史

自　序

亞洲地圖　*圖表 I～II*

亞洲文化分期表　*圖表 III*

東南亞諸國年表　*圖表 IV*

印度年表　*圖表 V*

中國年表　*圖表 VI*

日本年表　*圖表 VII*

朝鮮年表　*圖表 VIII*

導　論　1

　　一、文化背景　1

　　二、內容摘要　6

## 第一篇　古代世界

第一章　舊石器時代與新石器時代　10

　　一、印度新石器時代的藝術　10

　　二、中國新石器時代的藝術　11

　　三、日本新石器時代的藝術　18

### 第二章　銅器時代　21

一、印度河流域文化　21

二、中國：二里頭、二里崗、安陽以及周文化　26

三、東南亞、朝鮮、日本彌生時期　44

### 第三章　中國、朝鮮和日本的神仙思想時代　47

一、中國：秦代和漢代　48

二、朝鮮、日本古墳時期　60

## 第二篇　佛教世界

### 第四章　印度的佛教時代　66

一、佛教的早期歷史　66

二、無佛像崇拜時期的佛教藝術　69

三、佛像崇拜時期的佛教藝術　78

### 第五章　東南亞、中亞和西藏的佛教時代　87

一、錫蘭　87

二、扶南、真臘、暹羅　89

三、印度尼西亞　94

四、中亞：從巴米揚到敦煌　97

五、密宗佛教的興起和西藏的佛教時代　104

### 第六章　中國的佛教時代　112

一、佛教藝術　115

二、自然主義的興起　124

三、喪葬藝術和工藝　139

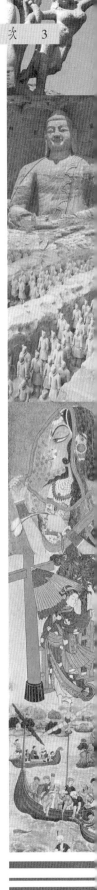

**第七章　朝鮮和日本的佛教時代　142**

一、由朝鮮到日本　142

二、日本飛鳥時期　143

三、日本奈良時期　147

四、日本平安前期　152

五、日本平安後期　155

六、日本鎌倉時期　161

**第三篇　本土地域化時代：印度教與自然主義**

**第八章　印度的印度教時代　170**

一、印度教圖像概說　170

二、笈多時期　175

三、早期印度教王國時期　177

四、晚期印度教王國時期　182

**第九章　東南亞的印度教時代　191**

一、扶南／真臘王朝　191

二、印度尼西亞　193

三、占婆和柬埔寨　197

**第十章　中國的自然主義時代　207**

一、五代和北宋　209

二、南宋　228

三、自然主義時代的陶瓷藝術　234

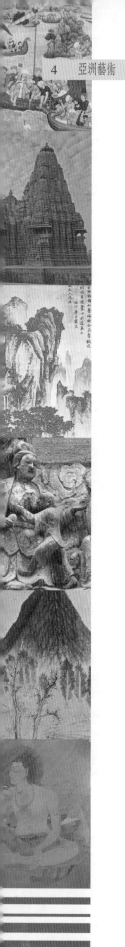

## 第四篇　綜合主義時代

### 第十一章　印度的綜合主義時代──伊斯蘭運動、蒙古人入侵和印度藝術的變革　240

一、穆斯林早期　242

二、蒙兀兒王朝　243

三、拉杰普特細密畫　253

### 第十二章　中國的綜合主義時代　262

一、元代　266

二、明代　277

三、清代　289

四、陶瓷、工藝和建築　295

### 第十三章　朝鮮和日本的綜合主義時代　302

一、朝鮮藝術：陶瓷和繪畫　302

二、日本室町時期　304

三、日本桃山時期　314

四、日本江戶時期　322

## 第五篇　現代世界

### 第十四章　印度的現代主義　336

一、英國入侵與印度藝術的衰落　336

二、文化尋根　338

第十五章　中國的現代主義　350

　一、革命前的時期　350

　二、民國時期　353

　三、中華人民共和國時期　357

　四、臺灣的藝術　361

第十六章　日本的現代主義　366

　一、西化對民族主義　366

　二、新的平衡　370

　三、第二次世界大戰及戰後　373

參考書目　379

索　引　384

# 亞洲文化分期表

| 印度 | 中國 | 朝鮮 | 日本 |
|---|---|---|---|
| 亞歷山大東征 | 銅器文化 周朝 | | 繩文時期 |
| 孔雀王朝 | | 銅器文化 | 新石器文化 |
| | 221 秦 206 朝 | | 200 |
| 大夏 巽伽 | 漢 朝 | 106 | 彌生時期 |
| | | 37B.C. 18B.C. 57B.C. | |
| B.C./A.D. | | | |
| 安德拉及貴霜王朝 | 神仙思想文化 | 樂浪 百濟 新羅 | 銅器文化 |
| 佛教文化 | 220 | | 250 |
| | 三 國 | 313 | 古墳時期 |
| 白匈奴入侵 | 南朝 北朝 | 神仙思想文化 | |
| 及前笈多時期 | | 高句麗 | 神仙思想文化 |
| | 581 隋 618 朝 | | 552 |
| | | 三國時代 | 飛鳥時期 |
| | 佛教文化 | | 645 |
| 後笈多時期 | 唐 朝 | 668 663 | 奈良時期 |
| | | | 794 |
| | | 大新羅時代 | |
| 早期印度教王國 | 五代 907 | 892 | 平安時期 |
| | 960 遼 | | |
| | 自然主義文化 | 佛教文化 | 佛教文化 |
| 晚期印度教王國 | | 高麗時代 | |
| | 宋朝 | | 1185 |
| 印度教文化 | 1279 1234 | | 鎌倉時期 |
| | 元 朝 | | 1333 |
| | 1368 | 1392 | 南北朝時期 1392 |
| 伊斯蘭教王朝 | 明 朝 | 李朝時代 | 室町時期 |
| | 綜合主義文化 | | 1573 |
| | | | 安土桃山時期 1615 |
| 蒙兀兒帝國 | 1644 | 綜合主義文化 | 江戶時期 |
| 綜合主義文化 | 清 代 | | 綜合主義文化 |
| | | | 1868 |
| 英國統治 | 1912 | 1910 | 明治時期 |
| | | 日本統治 | 1912 |
| 印度 巴基斯坦 | 中華民國及中華人民共和國 | 大韓民國 朝鮮人民共和國 | 現 代 |

(時間刻度：B.C. 300, 200, 100, B.C./A.D., A.D. 100, 200, 300, 400, 500, 600, 700, 800, 900, 1000, 1100, 1200, 1300, 1400, 1500, 1600, 1700, 1800, 1900)

\* ca.——大約    B.C.——西元前    A.D.——西元

圖表 III

東南亞諸國年表

| | 泰 國 | 柬 埔 寨 | 占 婆 | 印 尼 |
|---|---|---|---|---|
| 3600 | | | | |
| 1600 | 新石器時代 | 新石器時代 | 新石器時代 | 新石器時代 |
| 1000B.C. | | | | |
| | | 東　松　時　代 | | |
| 0 | | ca. 6th-2nd Century B.C. | | |
| | | 扶　南 | | |
| A.D.500 | | ca. 3rd-6th Century | | 銅　器　時　代 |
| | 他叨瓦滴時期 | 真　臘 | 米　松 | |
| 600 | 6th-11th Century | ca.6th-8th Century | | |
| 700 | | 第一吳哥時期 | | 中　爪　哇 |
| 800 | 印度/爪哇 風格時期 | 6th-8th Century | 6th-11th Century | 室利佛逝王朝 夏連特拉王朝 |
| 900 | 8th-13th Century | | | 8th-10th Century |
| 1000 | 羅普布里時期 | | | 東　爪　哇 |
| 1100 | ca.11th-14th Century | 吳　哥　時　期 | | 10th-16th Century |
| 1200 | 清盛時期 ca.11th-18th Century | | | |
| 1300 | 烏通時期 ca.12th-15th Century | 9th-13th Century | 平　定 | 伊斯蘭教時代 13th Century 迄今 |
| 1400 | 素可達雅時期 13th-15th Century | 老　撾 | | |
| 1500 | 阿育他耶時期 | | 11th-15th Century | |
| 1600 | 14th-18th Century | 14th Century 迄今 | | |
| 1700 | 曼谷時期 | | | |
| 1800 | Late18th-Early 20th Century | | | |

圖表 IV

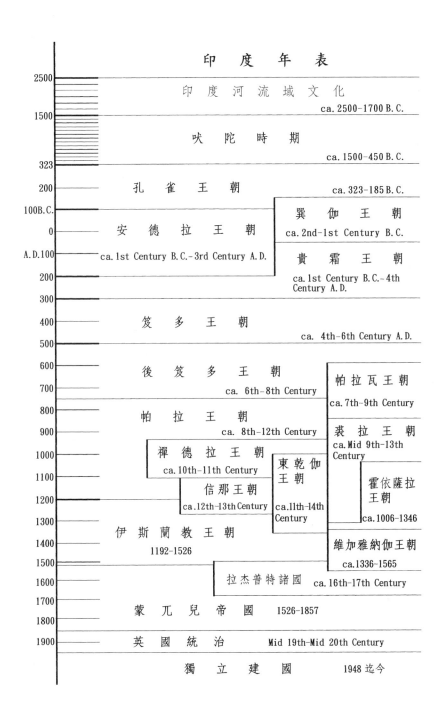

印 度 年 表

| 2500 | |
|---|---|
| | 印 度 河 流 域 文 化 |
| | ca. 2500-1700 B.C. |
| 1500 | |
| | 吠 陀 時 期 |
| | ca. 1500-450 B.C. |
| 323 | |
| 200 | 孔 雀 王 朝    ca. 323-185 B.C. |
| 100B.C. | |
| 0 | 安 德 拉 王 朝    巽 伽 王 朝 |
| | ca. 2nd-1st Century B.C. |
| A.D.100 | ca.1st Century B.C.-3rd Century A.D.    貴 霜 王 朝 |
| 200 | ca.1st Century B.C.-4th Century A.D. |
| 300 | |
| 400 | 笈 多 王 朝 |
| 500 | ca. 4th-6th Century A.D. |
| 600 | 後 笈 多 王 朝    帕拉瓦王朝 |
| 700 | ca. 6th-8th Century    ca.7th-9th Century |
| 800 | 帕 拉 王 朝    裘拉王朝 |
| 900 | ca. 8th-12th Century    ca.Mid 9th-13th Century |
| 1000 | 禪 德 拉 王 朝    東乾伽 |
| 1100 | ca. 10th-11th Century    王朝    霍依薩拉王朝 |
| 1200 | 信 那 王 朝    ca.11th-14th Century    ca.1006-1346 |
| | ca.12th-13th Century |
| 1300 | 伊 斯 蘭 教 王 朝    維加雅納伽王朝 |
| 1400 | 1192-1526    ca.1336-1565 |
| 1500 | |
| 1600 | 拉杰普特諸國    ca.16th-17th Century |
| 1700 | 蒙 兀 兒 帝 國    1526-1857 |
| 1800 | |
| 1900 | 英 國 統 治    Mid 19th-Mid 20th Century |
| | 獨 立 建 國    1948迄今 |

圖表 V

# 中 國 年 表

| 年代 | 朝代 | 北方 | | 南方 |
|---|---|---|---|---|
| 4500 | 新石器時代 | 北 方 | | 南 方 |
| | | 仰韶文化 | | |
| 2200 | | 龍山文化 ca. 2500B.C. | | 良渚文化 ca. 3000B.C. |
| 1700 | 夏 ca. 2200–1700B.C. | 紅山文化 | | |
| 1050 | 商 ca. 1700–1050B.C. | | | |
| | 周 | 西周 ca. 1050–771B.C. | | |
| | | 東周: | 春秋 722–481B.C. | |
| 221 | ca. 1050–256B.C. | 770–256B.C. | 戰國 403–221B.C. | |
| 206B.C. | 秦 221–206B.C. | | | |
| | 漢 | 西漢 202B.C.–A.D. 8 | | |
| 0 | 206B.C.–A.D. 220 | 新 A.D. 9–25 | | |
| A.D.220 | | 東漢 A.D. 25–220 | | |
| 265 | 三 國 220–265 | 魏 220–265 | 吳 229–280 | 蜀 221–263 |
| 316 | 西晉 265–316 | | | |
| 387 | 十六國 316–386 | 後趙 319–351 | 東 晉 318–420 | |
| | 六朝 387–589 | 北朝 北魏 386–534 | | 南 朝 宋 420–479 |
| | | | | 齊 479–502 |
| | 〔南 北 朝〕 | 西魏 535–557 東魏 534–550 | | 梁 502–557 |
| 581 | | 北周 557–581 北齊 550–577 | | 陳 557–589 |
| 618 | 隋 581–618 | | | |
| | 唐 618–907 | | | |
| 907 | | 後梁 907–923 | | |
| | 五代 | 後唐 923–936 | | |
| | | 後晉 936–946 | 遼 | |
| | 907–960 | 後漢 947–950 | ca. 916–1125 | |
| 960 | | 後周 951–960 | | |
| | 宋 960–1279 | | 金 1115–1234 | |
| 1280 | 元 1279–1368 | | | |
| 1368 | 明 1368–1644 | | | |
| 1644 | 清 1644–1912 | | | |
| 1912 | | | | |

圖表 VI

# 日　本　年　表

| 年代 | 時期 |  |
|---|---|---|
| 2000 | | |
| | 繩文時期〔新石器時代〕 | |
| | 銅器時代 | |
| 200B.C. | | |
| | 彌生時期〔銅器時代〕 | |
| 0 | ca. 200B.C.–A.D. 200 | |
| A.D. 200 | | |
| | 古墳時期 | 200–552 |
| 552 | 飛鳥時期 | 552–645 |
| 645 | 奈良時期 | 645–794 |
| 794 | 平安前期 | 794–980 |
| 980 | 平安後期 | 980–1185 |
| 1185 | 鎌倉時期 | 1185–1333 |
| 1333 | 南北朝時期 | 1333–1392 |
| 1392 | 室町時期 | 1392–1573 |
| 1573 | 安土桃山時期 | 1573–1615 |
| 1615 | 江戶時期 | 1615–1868 |
| 1868 | 現代 | 1868迄今 |

圖表 VII

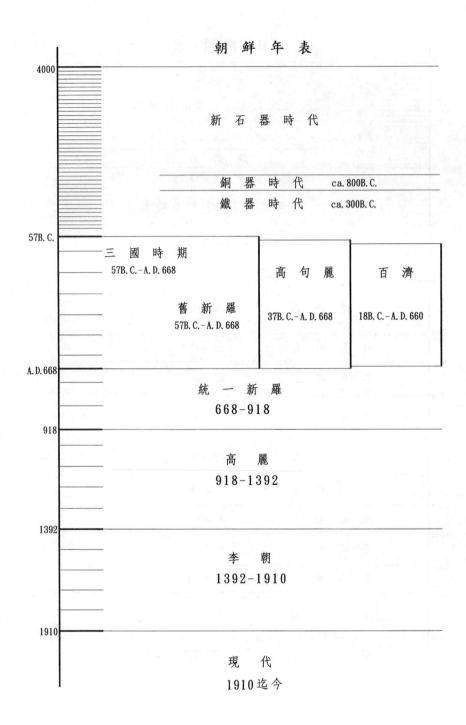

朝 鮮 年 表

| | |
|---|---|
| 4000 | |

新 石 器 時 代

銅 器 時 代　ca. 800B. C.

鐵 器 時 代　ca. 300B. C.

57B. C.

三 國 時 期
57B. C.－A. D. 668

舊 新 羅
57B. C.－A. D. 668

高 句 麗
37B. C.－A. D. 668

百 濟
18B. C.－A. D. 660

A. D. 668

統 一 新 羅
668－918

918

高 麗
918－1392

1392

李 朝
1392－1910

1910

現 代
1910迄今

圖表 Ⅷ

# 導　論

## 一、文化背景

東亞位於歐亞大陸東部，其地包括印度、日本、西藏、尼泊爾、阿富汗、巴基斯坦、朝鮮、越南、泰國、老撾、緬甸、馬來西亞、印度尼西亞和柬埔寨等國。在過去四、五千年間，這塊土地哺育了許多對藝術具有重大影響的哲學和宗教，茲介紹下列九種在藝術史上佔有舉足輕重地位的宗教與哲學派別。

（一）婆羅門教 (Brahmanism)：這是印度的本土宗教，奉梵天 (Brahma)、毗濕奴 (Vishnu) 和濕婆 (Shiva) 為三大主神，祂們分別代表生命的創造、護持和毀滅。在印度許多文學作品、哲學派別和藝術創作都由這個宗教發展出來，因此婆羅門教被認為是後來的宗教，如佛教、印度教、密教和克里希納教的源頭。

（二）耆那教 (Jain)：這也是印度的本土宗教，它主張從事打坐冥思的苦行生活，迴避塵世的貪婪、暴力和殺戮。這個宗教的起源不太清楚。其藝術可以追溯到西元前三世紀。那些由耆那教祭司所創造，或者由藝術家為這些祭司創造的藝術品，大多是耆那教聖徒的裸身男性肖像。有時男性生殖器和男性軀幹造型，也被用於耆那教的雕刻和建築之中。十二世紀以後，耆那教藝術在印度的東北部和西部變得更為突出。那裡耆那教教徒建造了許多寺院，並創作了許多圖解耆那教箴言的細密畫。耆那教藝術的影響貫穿了十四到十八世紀這段細密畫的黃金時代。

（三）佛教：這是亞洲最盛行的宗教，由佛陀釋迦牟尼在西元前六世紀創立於印度。佛陀原名喬答摩‧悉達多 (Gautama Sidhatha)。他講四諦和涅槃。前者即苦、集、滅、道；若用白話翻譯便是：一、人生本來是苦噩，二、苦噩源於人慾，三、若要無苦，便得去人慾，四、欲去人慾，則需遵守八正道。涅槃是指「熄滅生命之光」，故又稱「寂滅」。按釋迦牟尼的說法，這是人生苦難的終結。西元前第四世紀之後，佛教在印度流行並傳播到東南亞、中國、朝鮮和日本。

（四）印度教 (Hinduism)：這是婆羅門教的新形式，始於西元五世紀。它最

重要的經典是《摩訶婆羅多》(*Mahabharata*) 和《羅摩衍那》(*Ramayana*)。這兩部經典以史詩的方式寫成，詳細描述印度教眾神的故事。這些神包括濕婆、毗濕奴、克里希納和祂們的各種化身。大約在七世紀前毗濕奴很流行，但後來濕婆漸佔上風，不過前者在印度一些地方仍然吸引著很多的朝拜者，並且在東南亞獲得了獨尊的地位。

（五）密宗佛教 (Tantrism)：這是一種祕密教派，有點類似強調宗教祭儀之神祕力量的巫教。它利用符咒、妖術和咒語來降神說法。然而密宗佛教比巫術教更有組織，其哲學以《密典》(*Tantras*) 中敘述的法規為基礎。祕密教派可能在佛教興起前已有一段漫長的發展史。它被佛教吸納並發展成兩個祕傳的佛教，而且衍生為藏密和東密兩大派，分別在西藏和中國找到各自的地盤。後者還把影響擴展到日本。而印度教也在八、九世紀發展成為密教，並盛行於印度。

（六）道教：這是中國本土宗教，由原始泛神論和巫教發展而來。這一教派崇拜各式各樣的神，如天神、地祇、龍神（雷電之神）、日神、月神和各種英靈。道教徒追求長生不老和在自然界尋找吉兆。他們還相信「陰陽」（包括明暗或雌雄等宇宙正負力量）之說。

（七）道家哲學：它是中國土生土長的哲派，源於老子學說，相信道是宇宙運行的法則，也是一種無所不在的力量；它控制我們的生活和生命。道的力量具現於「陰陽」現象。因此，這個學派鼓勵人們過與道相和諧的自然生活。最令人感興趣的是，這派哲學思想已經融合到道教之中，並成為中國藝術精神之重要因素。

（八）儒學：出於春秋時期的孔子，後來孟子繼續發揚，乃成為中國最重要的哲學思想。它強調社會生活和倫理道德，以忠、孝、仁、愛、信、義、和、平八德作為道德規範的核心，對中國美學的影響尤其見於強調藝術的政教功能。

（九）神道教 (Shinto)：這是日本土生土長的宗教，就其崇拜自然神和地方神而言，頗類中國的道教。但它有自己的主神太陽神，名為天照大神 (Amaterasu-ōmikami)，同時它也崇拜各式各樣的神靈 (Kami)。雖然神道教在飛鳥和奈良時期因佛教傳入而趨於式微，但它從未自日本人的心中消失。從日本歷史上各時期的藝術品中我們可以領略到它對日本藝術的深邃影響。

從哲學上講，我們必須瞭解，由於印度與多種宗教發源地的中亞和近東有地緣上的密切關係，印度頻頻受到宗教文化的衝擊。從新石器時代起，印度已成為一個宗教性很強的國度。在這眾神支配的國度中，人們不太關心世間的事務；哲

學家們沉湎於先驗的冥想苦思。印度的宗教和哲學建立在轉世輪迴的觀念和種姓制度上。當一個人活著的時候,他受制於自己的種姓而無自行改變其處境的機會,但他可以寄望通過轉世再生去獲得更美好的未來。由於各種教規是由壟斷智識和奴役群眾的教士所創立,所以印度的整個社會在漫長的歷史中,人生哲學的變化不大。印度人雖有婆羅門教、佛教、耆那教和回教等諸多不同信仰,但輪迴再生觀念和種姓制度到今天仍然繼續存在。

當印度人追求輪迴和永生時,他們對人類的歷史和世間的實用技能表現得很冷漠。宗教活動和先驗哲學思辨是他們生活的主要內容。因此,所有的藝術品幾乎都無準確的創作日期,藝術家的姓名也鮮為人知。在印度哲人的眼裡,藝術是一種虛妄的東西;除非它帶有宗教的功能,否則它是沒有意義的。因此,在印度所見到的大多數藝術樣式,都是經由外來文化啟示的結果。這些啟示有來自蘇美人、埃及人、希臘人、羅馬人、波斯人、蒙古人、荷蘭人、英國人、法國人和當今的美國人。但有趣的是,一切外來的藝術形式一進入印度的宗教染缸,都被印度藝術家們用來為他們的哲學、宗教和種姓制度服務。

在西元十三世紀,穆斯林到來之前,印度藝術家為追求宗教的永恆,創作了很多石雕、石造寺院、石窟寺和壁畫。不像希臘人而更像埃及人,他們並不從人文主義或實用的觀點去解決雕塑和建築的問題。反之,他們以這些藝術品來表彰神的永恆。他們相信眾神創造了自然並寓居於其間。因此,眾神可以存在於任何事物,如樹林、山巒、河流之中。當他們相信眾神高居上天時,他們建造了高聳的石塔以期接近眾神;當他們認為眾神深居山裡時,他們開鑿石窟寺以期接近眾神;當他們想像眾神住在河裡時,他們在懸崖雕刻瀑布來象徵聖河的永恆;當他們意識到樹中的神蹟時,他們雕造「樹邊藥叉女」來具現祂的神力。

因為藝術與建築是服務於眾神,所以印度人認為雕塑和寺廟必須體大而質堅,而且必須有幾分抽象和神祕。雕像通常都保持很強的塊狀感,而寺廟則或刻入懸崖之中,或以巨大石塊構築,都有厚實的牆壁,而且室內空間狹小,光線晦暝。

然而,當我們說印度人熱愛宗教生活並不意味著印度藝術缺乏人的感情。事實上,在印度的哲學中,大多數有關人生問題的爭論都是相對而不是絕對的,因此當看到佛寺中放置妖嬈的女性雕像,或在印度教寺廟的壁上陳列著眾多描述群體性愛活動的雕塑時,我們不必感到驚訝。看來印度哲人能夠教我們從不同的觀點來看事物而獲得真理。

與印度人相比,中國人有不同的宇宙觀和人生觀。他們比較像羅馬人,講求

實際，關心改善現世的生活，強調社會倫理，發展家庭和社會教育。他們尊敬自然，認為眾神和眾精靈都是由大自然創造的。「自然」可以指宇宙萬物的全能創造者，但它不是一位人形的大神；而是一種宇宙的法則或「道」。無論是印度還是中國的哲學，都發源於對宇宙創造力的迷思，但是當印度人努力用真實男女身體的性愛活動來闡釋這一法力無邊的生殖力時，中國人卻發展了「陰陽之說」來解釋兩個對立而互補的宇宙力量。因此，當印度人把男女交媾看作宇宙運行動力的展示時，中國人卻用宇宙的象徵符號——太極，來表示夫婦的生活，同時暗示陰陽交合的普遍真理。

神和天是有區別的。在印度，神能以人形出現。印度的神根據其修行深淺，可以具有不同程度的人慾；但是中國哲學裡的「天」是完美的宇宙力量，它太抽象故不能以任何物質形態來表現。對中國人來說，天是萬物之尊，而天命的最佳體現是憐憫、威嚴、同情和仁愛。就是在這一哲學基礎上，中國藝術家發展了彩陶、青銅器、墓葬品、禪宗佛教和山水畫，而於十一和十二世紀達到了自然主義的黃金時代。無怪乎當我們參觀中國藝術展覽時，會看到大量山水畫。

我們知道中國人很重視歷史，因為歷史包含一個人的家族傳統和他的聲響。中國藝術史幾乎被大量的文獻所淹沒。日期、朝代、藝術家的名字（一個藝術家可以有許多不同的名號）和藝術品的標題也許是中國藝術史中最重要事項，但對一個初學者來說，我建議從考察、研究實際的藝術品入手，先認識作品的風格，研究其興衰變化的現象和原因。

中國文化史非常漫長，而且每個時期都有很多的藝術品；根據其製作意圖，它們可能是功利的、禮儀的、文獻的、裝飾的或遣興的。但是遣興的戲墨性文人畫卻終於獨佔藝壇，成為高級藝術的唯一形式。這種藝術活動要避免消耗畫家的精力，而力求通過暫時超越現實生活去追求精神的提升。文人畫家作畫不是為了創作新形式或新觀念，而是一種無拘無束、不費氣力的個人修練和陶養，因此中國畫家相信畫畫可以使人長壽。從十三世紀起，文人畫已成為中國最強勁的主流藝術，所以今天在許多外國人的眼中，中國藝術乃是一些黑暗無色的、粗率的或單調的東西。因此我們今日必須認識到，中國藝術不僅僅是文人畫，而且事實上中國文人畫乃是少數人的創作活動。

對西方學生來說，印度藝術可能有點神祕，而中國藝術有點玄虛，但日本藝術可能因其秩序感、單純、明朗和裝飾性令西洋學生感到親切。日本是一個孤立的島國，文明發祥較遲，在西元前三世紀之前進展很緩慢。直到中國漢文化東傳，

日本才開始它的銅器時代。西元六世紀佛教傳入日本列島之後又大大地改變了日本人的生活面目。雖然中國在十世紀已結束了佛教時代，但日本繼續發展佛教，直至十六世紀為止。

誠然，日本文化是在中國文化影響之下成長的，但日本人有他們獨特的生活方式和思想背景。在日本的哲學思想中自然與人之間，或人與神靈之間並沒有多大差別——三者實為一體。從美學上說，自然的外貌是美麗的；人的本質是理智和有創造力的，而神的生命也就體現在自然和禮儀之中。因此，我們可以欣賞日本陶器的表現性、日本裝飾屏風的美麗設計，和茶道與神道禮儀中所見的優雅儀式。

東亞的文化正如其他地方的文化，各地之間有極大的差異。每個國家都有它的文化特色，唯通過和平交流或軍事征服，得以互相影響、滋潤。在這進程中征戰、失衡、適應、同化乃是亞洲文化史上的平常事，藝術則是這個文化交流和衝突進程中的「潤滑劑」。

因為東亞有許多國家，而且歷史漫長，對初學者來說不可能掌握每一個國家或地區的藝術。因此這部書把中國、印度和日本作為研究核心，而旁及東南亞及中亞諸國。這些國家在藝術上都有卓著的成就，對世界文化有深厚的影響。為了比較研究，我們也考慮到古代近東和西歐的藝術。對我們來說，最重要的是充分認識亞洲藝術在世界文化巨網中的地位和分量，並培養我們對藝術的理解力和鑑賞力。

這本書的研究重點在於視覺藝術風格的產生、持續和演變。為了敘述、圖示並解釋這些問題，我們對藝術品和藝術運動作了廣泛的比較。最重要的是考慮風格的異同，探討風格演變的內外因。確切的風格知識是通過作品圖片或幻燈片辨認作品的主要特徵。因此，對作品的理解和領悟要通過對形式結構、圖像、象徵含義、功能等等之分析，並聯繫到文學和社會背景。我們還鼓勵讀者記住一些重要藝術品的基本資訊（包括年代、地點、形制、媒材和風格特徵），這些知識有助於解釋藝術和文化的問題與現象。我們將在這樣的認知要求下，研究亞洲文明，包括宗教、哲學、政治和經濟。例如就佛教藝術而言，藝術風格有：孔雀王朝式、貴霜王朝犍陀羅式、貴霜王朝秣菟羅式、笈多王朝秣菟羅式、笈多王朝沙爾那斯式、阿旃陀式、中亞式、中國高古型、中國修長型、中國古典型、日本飛鳥時期型、日本奈良時期型、日本貞觀時期型、日本藤原時期型和日本鎌倉時期型。這些是研究的主體，但對佛學的一般知識、佛教的派別和各自的佛像藝術，以及佛教本身的發展與命運等等也是研究的要項。

## 二、內容摘要

　　此書論述亞洲從古到今的藝術主流，著重於重要的藝術史遺蹟。這些史蹟可以幫助我們解釋歷史上、藝術上和文化上的各種現象。全書共分十六章。

　　第一章：舊石器時代與新石器時代。考古資料顯示亞洲人類文明的火花大約在距今六十萬年前的舊石器時代出現了。我們可以相信在亞洲的國家就像世界上其他地區一樣，經過很長的新石器文化期之後才進入銅器時代，當然印度也不能例外。可是由於印度河流域古文明之前的印度新石器資料非常貧乏，我所收集到的少數資料不是很神祕就是互相矛盾，所以本章重點就放在中國和日本的新石器文化，包括中國的仰韶文化、龍山文化和日本的繩文文化。主要的藝術品有彩陶、玉器、黑陶及繩文陶。

　　第二章：銅器時代。本章首先討論印度河流域古文明的發掘及其相關問題。然後論述中國銅器鑄造術，並與小亞細亞的傳統銅器藝術比較。二里頭、二里崗、盤龍城、安陽和一些周朝考古遺址將被提出討論。「先安陽風格」(Pre-Anyang Style)、安陽風格、周朝風格以及晚周青銅時代之終結等問題都將詳加界定。在本章的討論也要考慮青銅時代的社會背景、主要的銅器類型以及各種風格的裝飾母題。本章最後是討論日本的青銅文化。

　　第三章：中國、朝鮮和日本的神仙思想時代。「神仙思想」是中國文化的一個重要部分，也是中國藝術創作的主要動力之一；尤其在古代中國，它曾經主導中國藝術達七、八百年，東傳後也影響到日本藝術。本章專門討論中國和日本在神仙思想主導下的墓葬藝術。這種藝術在秦漢時代達到極盛。像秦始皇、劉勝、軑侯夫人、卜千秋等的大型陵墓將在討論之列。還將分析如青銅鑄像、陶塑、石刻、有模印畫像磚、漆器、壁畫、帛畫、玉器、銅鐸、銅鏡等明器。

　　第四章：印度的佛教時代。本章介紹釋迦牟尼的生平和佛教的起源；研究的主要問題有原始佛學、無佛像崇拜的佛教（西元二世紀之前）、無佛像崇拜時代的佛教藝術和建築、佛像崇拜時代的佛教藝術和建築。同時還研究佛教圖像和風格。

　　第五章：東南亞、中亞和西藏的佛教時代。扼要介紹東南亞和中亞，包括錫蘭、暹羅、巴米揚和中國突厥斯坦的佛教藝術遺蹟，後半部則介紹尼泊爾和西藏的密宗佛教藝術。

　　第六章：中國的佛教時代。此章共分三部分。第一部分專論佛教與佛教藝術

的傳入和發展。這部分按風格的框架敘述，分為原始型、高古型、修長型、北齊有機型、初唐型、盛唐型、晚唐型等風格。並且討論主要的佛教文化遺址，如敦煌、雲岡、龍門、天龍山等等。第二部分專論有關中國自然主義的興起和世俗繪畫的發展等問題，兼及許多重要畫家，如顧愷之、閻立本、李思訓以及他們的作品。第三部分研究工藝和喪葬藝術等與佛教藝術並行發展的創作。

第七章：朝鮮和日本的佛教時代。主要是敘述日本飛鳥時期、奈良時期、平安前期、平安後期和鎌倉時期的佛教藝術。聯繫佛教和社會的變遷分析日本佛教時代完成的主要寺院、雕塑和繪畫。在平安後期我們還要特別研究日本世俗藝術的萌芽和發展。

第八章：印度的印度教時代。討論婆羅門教的演變和印度教的發展，然後敘述笈多時代、早期印度教諸王國時代、晚期印度教諸王國時代的印度教藝術。擬通過對圖像和風格的考察，研究石窟寺、構築的寺院、建築原理、裝飾母題、岩刻和青銅鑄像等。而重點石窟將包括艾霍爾 (Aihole)、象島 (Elephanta)、埃羅拉 (Elura)、馬哈摩普拉姆 (Mahamallapuram) 和奧里薩 (Orissa) 地區等。

第九章：東南亞的印度教時代。此章較短，概略地介紹了在爪哇、越南、柬埔寨的印度教藝術。分析如臘拉・容格蘭 (Rara Jonggrang) 和吳哥寺 (Angkor Wat) 等重要遺蹟，並敘述印度教雕刻的著名範例。

第十章：中國的自然主義時代。討論全盛的自然主義，中國佛教時代的終結，禪畫的興起，人物畫、山水畫和花鳥畫的發展，也討論畫家、畫作和理論。

第十一章：印度的綜合主義時代——伊斯蘭運動、蒙古人入侵和印度藝術的變革。本章研究穆斯林的興起和十六世紀蒙兀兒入侵及其對印度藝術的影響。我們將考察蒙兀兒王朝 (Mughal Dynasty) 的建築、細密畫和稍後的拉杰普特畫派 (Rujput School)。

第十二章：中國的綜合主義時代。「綜合主義」作為文化現象充分展現於十三世紀以後的中國。它深入人民生活各個層面。在哲學上主要顯現於儒（人）、釋（神）、道（自然）三種主要思想和它們所代表的藝術觀念的結合。中國文人畫是這種世界觀在藝術上的最佳表現。這個時代包括元、明、清三朝，時間跨度從十四至十九世紀，達五、六百年之久。

第十三章：朝鮮和日本的綜合主義時代。日本的「綜合主義」與中國的綜合主義有點不同，因為日本封建社會和本土宗教神道教的傳統非常強勁。武士精神、禪宗佛教和神道教的結合創造了一種獨特的綜合主義,並顯著地表現在藝術之中。

　　第十四章：印度的現代主義。「現代主義」是西方的產物，但它已被亞洲人採納，尤其自十九世紀中葉以來，亞洲諸國都無法免於西方現代藝術的衝擊。此章討論西方文化對印度的影響，和英國殖民統治之下印度新藝術風格的興起。

　　第十五章：中國的現代主義。與其他國家比較，中國有更為強勁的藝術和文化傳統抵抗著外來文化的入侵，而在這期間它也因此更有能力同化外來文化。此章研究中國人為保持民族特性和吸納西方文化所作的努力。

　　第十六章：日本的現代主義。毫無疑問，日本人在西化上最為成功。這是幾種因素的綜合結果，如他們在古代向中國學習的經驗、他們的武士精神、島國民族性格和特殊政治體制。此章研究日本藝術的西化過程，在這個過程中，日本藝術家在民族自尊和現代化之間找到了平衡點。

第一篇

# 古代世界

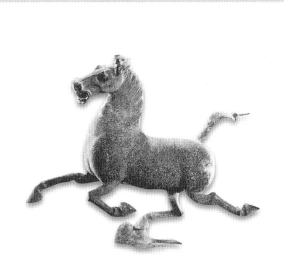

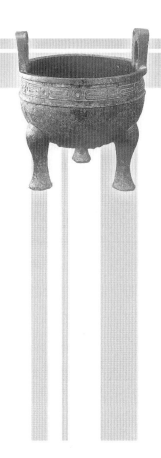

# 舊石器時代與新石器時代

　　吉爾瓦尼·加比尼 (Giovanni Garbini) 在其所著《古代的世界》一書說：「大約一百萬年至五十萬年前，人類開始了我們今日所能知曉的漫長的歷史行程。」這段話當然也包括亞洲的考古資料，如六十萬年前的爪哇人（在印尼）和藍田人（在西安），以及五十萬年前的北京人。這些舊石器時代的遺址出土了一些簡單粗糙的石具，而且在北京人的墓葬中也發現將紅粉撒在地上的現象。這似乎說明北京人已經有簡單的葬儀。從一些帶有火燒痕跡的石塊來看，藍田人已經有用火的知識。然而這些遺址並無任何藝術品足以媲美法國南部拉斯科 (Lascaux) 洞窟裡的壁畫，所以論亞洲藝術，我們只能從新石器時代說起。

## 一、印度新石器時代的藝術 (約西元前 5000～前 2500 年)

　　亞洲與近東的兩河流域一樣，大約在距今一萬年前逐漸進入新石器時代；人們開始以石、木、骨類為材料製作比較精巧的工具，發展農業，過村莊的生活。人們的藝術感性也在這時出現，他們建屋和製作陶質和木質的器皿，在實用的意義之外也要求美觀。

　　在西元前 5000 年的時候，大概有許多新石器文化的中心出現在歐亞大陸的不同地區。可惜我們對印度的新石器文化所知甚少。最近的考古報告指出大約八千年前有一顆原子彈在北印的拉賈斯坦一帶爆炸，其威力相當於 1945 年投在日本廣島的原子彈。它毀滅了一個大約五十萬人的城市，現在該地的地層有約 3 平方英里的輻射塵堆積層。雖然這項考古訊息引發了一些人的想像，將它與印度古代史詩中的一些故事聯繫起來，意圖在文獻中找到一些蛛絲馬跡，但畢竟是神祕不可確知的——或許不是什麼原子彈，而是隕石撞擊地球所致吧！

　　在美術史上比較有意義的是一些早期的洞窟岩畫，如在中印度菠帕爾 (Bhopal) 的一組（圖 1–1），據碳十四測定，年代大約是西元前 5500 年，畫野生動物和獵人，人物比較抽象，身軀有如鐵絲般的細瘦，動物則比較自然，卻有兒

1-1　狩獵圖／印度
史前時代／岩畫／
高 50.8 公分／菠帕
爾／約西元前 5500
年

童畫的天真。

　　有一些學者意圖把著名的印度河流域古文明視為印度的新石器時代文化的代表，但是該址所出的銅器、石雕，以及一件紅銅舞女像，似乎在述說印度的銅器時代的歷史了。易言之，印度的新石器時代的藝術史的建立有待更多的地下史料，尤其是經碳十四測定過的東西來補充。

## 二、中國新石器時代的藝術 (西元前 5000～前 2000 年)

　　與印度比較，中國和日本的新石器文化資料就豐富得多了。二十世紀以來發掘的地下史料不計其數。在中國由於這一時期的藝術創作以彩陶為主，所以稱為「彩陶文化」，又稱為「仰韶文化」以紀念瑞典考古學家安德生發現的第一處彩陶文化遺址。

　　當安德生於 1923 年在河南的仰韶村發現第一批彩陶的時候，他對這些遺物的製作水準感到非常驚訝。為了溯源，他循線找到中亞和小亞細亞，得出「中國彩陶文化來自小亞細亞」的結論。在 1950 年代俄羅斯的考古學者則認為中國的彩陶文化來自西伯利亞一帶。然而 1950 年以來的考古發掘卻又證明中國彩陶文化可能是一點一滴地在中國本土成長。現在比較流行的理論是，中國西部，如新疆、甘肅一帶可能受中亞的影響較多，黃河中游和長江流域大致是較具中國本色，至於中國東方，尤其是遼寧、山東一帶的彩陶文化與東西伯利亞的關係比較密切。

　　現在已知最早的新石器時代遺址是河北省的裴李崗文化，其年代大約是西元前 5500 年至前 5000 年之間。在這遺址中出土了簡單的陶窯、石器和作為葬具的

陶罐。然而最為重要的是 1953 年在西安半坡的發掘，共得四層的古文化堆積，綿延 2 英畝半，明顯地標示了四個不同時期的生活和藝術形態，其時間跨度約有五千年之久。據碳十四測定，較早的文化層是西元前 4000 年。當時人們建造地穴式的住房，先是全穴圓形，後有半穴方形。早期的藝術品可以取一件作為葬具的「彩陶盆」（圖 1-2）為例。盆的本身呈淺棕色，淺底敞口。雖然我們稱之為盆，但它不是盛水器而是葬具；其底部正中有一個小孔，可能是供靈魂出入的孔道。這類彩陶大概是用泥築法製造，但也不排除陶輪之使用。窯溫大約在華氏 1000 度左右。在遺址發現有穴型和隧道型兩種窯，都是可以產生高溫的密封窯。現在這件彩陶盆的盆內底部畫兩個圖案，特意加強其「既似非似」的造型，具有圖騰藝術的特徵，以其魔術般的力量來吸引觀者的注意。譬如那個「人面甲蟲」圖案初看似一隻甲蟲，再細看卻又似一個人面，而那「網形圖案」則四方各有一個魚尾，像是四條魚共擁一個身體。這兩個圖案的真正意義已經無法知曉，但是從其作為小孩的葬具（裝屍骨）這一點來推測，它們可能是代表小孩父母的氏族，也暗含父母的愛，至於盆緣上的直線和箭頭圖紋應該是嬰兒靈魂出入的標識符號。

　　半坡彩陶圖紋代表中國中原農業社會的美學，與之成明顯對比的是中國西部的游牧文化美學。其明顯特色就是作為葬器的陶罐都有人頭，而裝飾常用波浪紋和旋渦紋。這類新石器時代彩陶多在甘肅、青海一帶出土。較著名的遺址是大地灣、馬家窯（約西元前 2300 年）、半山（西元前 2065±100 年）。考古學家在大地灣

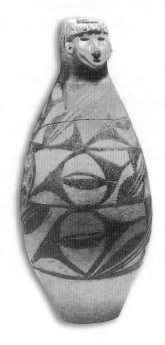

1-2　彩陶盆／仰韶文化／紅陶黑彩／高 17.8 公分，直徑 38 公分／約西元前 4000 年／陝西半坡出土／半坡博物館藏

1-3　人頭形罐／仰韶文化／彩陶／約西元前 3000 年／甘肅大地灣出土

發掘出頗為整齊的古城址以及無數的彩陶，但是年代則尚未有詳確的結論；據碳十四提供的資料，其年代在西元前 5000 年至前 2800 年之間。陶器包括器皿、骨灰罐、缽等，殆皆優美可愛。有淺褐色泥身，表面塗上化裝土，再用紅、黑色顏料繪上圖紋。其中以「人頭形罐」（圖 1-3）最為出色，其圓雕人頭有一種稚拙感，而器身的連續圖案也極為雅緻。

出土於青海柳灣的「裸女彩陶甕」（圖 1-4）不只是造型、設色優美，而且它的題材也特具意義。其飾紋是圖繪和模印的混合體，主紋是模印的女人身軀，而她的頭卻有點像狗頭，她的兩側是蛙紋。由於此女人像特別強調性器和胸部，故知是中國西部的「多產女神」（也可稱為「母神」，mother goddess）。

西元前 2200 年前後，中國西部地區還有更成熟和精美的彩陶。如甘肅半山出土的「漩渦紋彩陶甕」（圖 1-5），飾以複雜的紅、黑二色畫成的漩渦紋。裝飾區佔去罐身的上半部，亦即觀者最易看到的部位。底下以波浪紋為界，其上以細線紋結束。其特殊效果更由其旋紋線邊緣的鋸齒紋而加強。這些圖案都是用軟性的筆畫出，而且筆畫自然輕鬆，尤其口沿上的「×」形圖紋清楚地表現出毛筆的筆觸，頗有中國書法的韻味，可見中國人在新石器時代已經開始用毛筆了。上述的漩渦紋的意義已不清楚，但考古學者稱之為「喪紋」，因為大部分帶有這類裝飾的陶罐都在墓葬區出土，而且可能是作為裝屍骨之用。假如我們考慮到我國象形文字的「神」、「雷」都作「S」紋或回紋，那麼這種圖紋也可以作為精氣、閃電或

1-4　裸女彩陶甕／仰韶文化／彩陶／約西元前 3000 年／青海柳灣出土

1-5　漩渦紋彩陶甕／仰韶文化／彩陶／高 35.9 公分／約西元前 2200 年／甘肅半山出土／美國西雅圖美術館藏

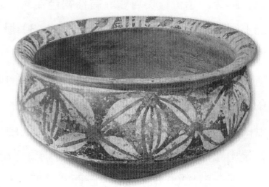

1-6　女神頭像／紅山文化／米色彩泥塑／22.5 × 16.5 公分／約西元前 3300 年／遼寧牛河梁女神廟遺址出土

1-7　彩陶盆／青蓮崗文化／黑白花飾陶／約西元前 2300 年／江蘇青蓮崗出土

靈魂的象徵。又若以此作為水器的陶甕來看，這些圖紋也可以作為水的象徵。無論如何解釋，最有意義的是藝術家因生活環境而產生的美感；也就是在風沙之地過遷徙的游牧生活所培養出的沙漠文化的美學。這種裝飾圖紋在同是沙漠地區的中東特別普遍。

　　中國東海岸的新石器文化也不亞於其他地區，但有很不同的風格，而且東北與東南亦各有特色。在遼寧的牛河梁地區的考古發掘使大約五千年前的一座小村莊和女神廟遺址重見於世。碳十四測定得出一組年代數據：西元前 3580±110、2995±110、2975±85 年，那麼這座女神廟的年代是西元前 3300 年左右。在遺址內有一些女神像的殘軀，雖然皆已殘破不堪，但有一件完整的「女神頭像」（圖 1-6）留在圓形廟堂內的西側。同室還散布著這尊女神以及其他女神的四肢、乳房和殘軀。看來有點像面具的女神頭，表面呈乳白色，有一對大耳，還有頗為自然的鼻子以及向兩側伸張的大嘴。特別重要的眼珠是用寶石鑲成。祂這種女巫般的面孔，無疑具有引導信徒邁進神祕世界的力量。這一考古發現證明在新石器時代，中國東北方民族與北歐、近東一樣有崇拜「多產女神」的習俗。

　　當中國中原與西部的人在生產彩陶的時候，東邊江蘇浙江一帶的人也不落後。他們製作許多可愛的彩陶器，成功地運用抽象的幾何圖案母題作裝飾（圖 1-7）。他們比較喜歡硬邊直線和弧線，更特別是喜用貝殼粉作成的白色，故有一種輕快高雅的氣質。這一支新石器文化首先在江蘇青蓮崗發現，故又稱為「青蓮崗文化」（約西元前 3400～前 2300 年）。若從世界藝術美學來考慮，這是海洋文化美學的特色。

1–8　玉龍／紅山文化／岫岩玉刻／約西元前 2500 年／內蒙古翁牛特旗三星他拉出土

　　中國新石器時代除了生產彩陶之外，還以精美的玉器聞名於世。此以東海岸諸省，北起遼寧，南迄浙江所出者最為令人嘆服。如內蒙古紅山文化遺址所出的「玉龍」（圖 1–8）便是一件稀世珍品。這種玉龍代表中國早期龍圖騰的一種。龍是一種與虹和閃電有關的神物，為雨水的象徵，所以這種玉龍傳說是祈雨的靈物。

　　於今考古發掘文物之中，最早的玉器是在浙江河姆渡新石器文化遺址出土，玉材多不純，而且比較鬆軟，其年代大約是西元前 5000 年。真正好而精的玉器則以浙江良渚新石器文化遺址出土的最為著名。

　　新石器時代的玉材相當多樣，包括由硬石到角閃石的各種美石。以前很多學者認為中國不產玉石，所以古代的玉器原料都是從中亞運來的。然而於今看來這種說法是不正確的，它可能是過去學者將古玉與硬玉（翡翠）相混淆所致。其實新石器時代的玉是一種含有大量矽化後的鈣和錳的硬石。其中還含有一定量的鐵質，所以顏色變化很大，綠、藍、赭、紅、灰、黃、黑都有。新石器時代的玉稱為「古玉」、「真玉」或「軟玉」；翡翠玉（又稱硬玉）之作則屬晚近之事。翡翠礦藏於很深的地層下，故只能在很深的斷崖中採到，但軟玉礦層則較近地表，多集中在近河流或湖沼的地方。翡翠主要產於中亞（尤其新疆的和闐）、緬甸等地。新石器時代的玉材則產於東亞，自貝加爾湖以下到河南南陽、浙江的太湖一帶。

　　新石器時代的人發明簡單的工具帶動金剛砂來切割和琢鑽玉石。他們就用這種技術製作禮器、雕飾神物。玉器形式與功用歷來眾說紛紜。國人自古以來有愛玉的習慣，當初可能是由於玉有堅硬的本質，是作為工具和武器的好材料。可是歷史上，人們想出許多理論來解釋玉器的用途。尤其對玉璧（圖 1–9）和玉琮的解釋最為多彩多姿。最常被西方學者引用的是從一種有牙、角的璧（圖 1–10）引

1-9　玉璧／良渚文化／角閃石玉刻／外徑 38.7
～39.4 公分，洞徑 6.4～6.6 公分，厚 1.2～2.7 公
分／約西元前 2300～前 2000 年／臺北國立故
宮博物院藏

1-10　瑊璧／良渚文化／角閃石玉刻／約
西元前 2300～前 2000 年／浙江良渚出土

a　　　　　　　　　b　　　　　　　　　c

1-11　玉兵器
　a.玉鉞／良渚文化／約西元前 2300～前 2000 年／浙江良渚出土
　b.玉斧（牙璋之雛形）／龍山文化／約西元前 2000 年／山東石卯出土
　c.玉斧（牙璋之雛形）／商代／約西元前十三世紀（銅器時代）／河南小屯婦好墓出土

申出來的「天象觀測器」說。此說認為璧、琮結合作為測量星位的工具。但是如
果說六千年前的人會想出如此巧妙的東西來觀測天象，實在令人難以相信，何況
玉璧並非個個有牙、角；而且即使有牙、角，其牙、角之大小、距離各不相同，
既不統一，如何可以作為測量的工具呢？

　　據漢朝人「蒼璧禮天，黃琮禮地」的說法，璧象徵天，琮象徵地。然而天地
禮儀的觀念是周人的文化，是西元前十一世紀的產物。新石器時代晚期的人可能
有禮儀和祭祀活動，但不像後人那麼有系統。其實由於玉器是石器時代的遺留，

1–12　玉琮／良渚文化／角閃石玉刻／約西元前 2300～前 2000 年／浙江良渚出土

許多玉器的形制都保存著工具和兵器（如斧、鉞、戈、刀等）的本質（圖 1–11）；紐西蘭的毛利人一直到十九世紀還用玉製工具和武器。所以我認為璧之形源於一種投擲用的武器，此亦可由璧的古字形獲得印證：按古「璧」（辟）字的古體像一人遭璧樣的武器擊中，而他的前面站著一個神樣的人物。

　　與此相對的琮（圖 1–12）則是一種外方內圓的桶形器，長短從半吋到 8、9 吋不等。兩端各有一圈圓圓從方體的琮身凸出，稱為射口。琮體常有刻節，有時在每節的四角雕飾人形面具或動物面具圖案。自上向下看，琮的外廓呈方形，中為圓管，呈上粗下細的造型。歷來人們對這種造型的原因也不很清楚，但如果從武器的角度來看，我們或許可以獲得解釋，大概在舊石器時代晚期或新石器時代的早期，琮也是一種用粗石製成的武器。假如說璧是一種攻擊性的武器，則琮是一種防衛性的武器。璧是單獨使用，琮可用繩子串起，作為打擊、綑綁、勒束之用。與琮性質極為相似的玉器是「瑒」，那是一種成串的武器，作為勒束之用。

　　然而石器時代晚期的玉器大多是吉祥的象徵物，能夠保身、守靈，故主人在世時隨身攜帶，死時則取為殉葬。所以在良渚出土的玉琮多在每節的四角刻上具有兩隻巨眼的面紋。當時更有許多玉器只是作為陪葬之用，在這種情況下，如果說璧可以負載靈魂上天，那麼琮便可以護屍於地，故於周朝後期璧、琮乃分別成為天、地的象徵。

　　大約在西元前 2500 年左右，彩陶文化逐漸被一種新的文化所取代，這種文化首先在山東的龍山出土，所以稱為龍山文化，但更恰當的名稱是「黑陶文化」。這

一支文化的創造者可能是中國東北一帶的民族，也可能是山東大汶口文化主人的後裔。在大汶口文化遺址出土一些大型灰陶罐，且有刻文，一般認為是中國文字的雛形。黑陶文化後來的發展則不限於山東一帶；它在中原一帶，尤其是河南，也曾經繁榮一時。黑陶文化時代父系社會有進一步加強的趨勢，但真正堅固的父系社會可能要到銅器時代才完成。

黑陶文化的人製作銅刀、建城堡、發明陶輪、精鍊陶土、增加窯溫。而最為特別的可能是用黑陶土製作杯、盤、罐等器皿，體積小，表面光滑，除了因陶輪而留下的弦紋之外無任何裝飾。我們可以想像當時這些陶藝師一定對他們運用陶輪的技術深感驕傲。新的製陶技術、精製的陶土以及陶輪的發明使他們能製造高足、長頸的蛋殼陶（圖 1-13）。其藝術本質顯示出當時的人比彩陶時代的人享受較高的物質生活，在審美上追求簡潔高雅。

1-13　盃／龍山文化／有薄素坯的黑陶／約西元前 2500 ～前 2000 年／山東龍山出土／山東省博物館藏

## 三、日本新石器時代的藝術（約西元前 4000～前 200 年）

日本因其孤立的地理位置而致新石器時代前後延續萬年之久。日本群島位於歐亞大陸的東邊，與大陸完全隔絕，在遠古時代人們自西伯利亞或朝鮮東岸渡海赴日雖非完全不可能，但至少是相當困難的事。即使有少數人能移民日本，他們也不會帶來比較高度的文明，因為他們的原住地離當時的文明中心太遠了。

當一批因為避秦而來的中國「難民」到來之時，日本的原住民，稱為蝦夷族，還過著漁獵的生活。他們住在簡單的茅草房，用石器和粗土製作的陶器；死後將屍體葬在以貝殼覆蓋的墓塚，稱為「貝塚」。

日本新石器時代的陶器大多作於西元前 4000 年到前 200 年之間，在技術來講遠不及中國，但是表現方式則更為大膽。這些陶器都是用一般的陶土製成，在露天窯燒烤。他們沒有陶輪，故用泥條構築，器壁頗厚，外表和口沿多高浮雕裝飾。有很多器形是模仿草籃，表面多浮雕或拍打出的繩紋，故考古學者稱為「繩文（紋）陶」。據此，日本的新石器時代便稱為「繩文時期」。圖 1-14 所示是一

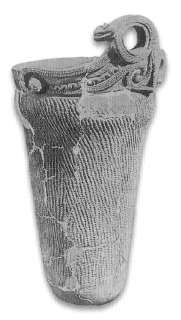

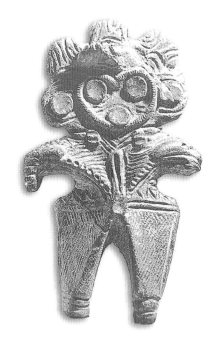

1-14　繩文陶甕／日本繩文文化／低溫陶／約西元前 3000～前 2000 年

1-15　女土偶／日本繩文文化／低溫陶／約西元前 3000～前 1000 年

件繩文時期中期的標準陶器，它很顯然是模仿草籃，但口緣卻有如山又如龍蛇般的裝飾。既然大多數這類的繩文陶都在墓葬區發現，其製作目的似乎很明顯是作陪葬用的。

　　與繩文陶罐一起出土的還有令人嘆為觀止的土偶。一般體積都很小，只有 3 公分到 25 公分高，但造型很有現代感。共同特徵是繁複的頭飾、抽象而簡潔有力的造型和機械般的結構，看來有如機器人。有很多土偶帶心形面具，略似豬臉。「女土偶」（**圖 1-15**）便有一個心形的面具，其上有兩個大而圓的眼睛以及一個圓餅狀的鼻子。她的頭上滿戴厚重的雕飾，而身軀從胸部到雙腳都是三角形的組合，繩紋布滿全身；其女性器官雖然抽象，但極為誇張，以符合其「多產女神」的神格。這件女神像的頸子被壓縮到完全看不見，但是另一件「男土偶」（**圖 1-16**）卻把頸

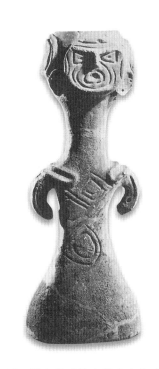

1-16　男土偶／日本繩文文化／低溫陶／高 36.5 公分／約西元前 3000～前 1000 年

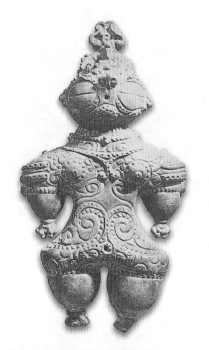

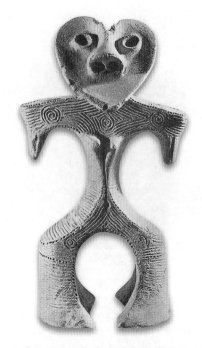

1-17 男土偶／日本繩文文化／低溫陶／約西元前 2000～前 1500 年

1-18 心型臉土偶／日本繩文文化／低溫陶／高 31 公分／約西元前 1500～前 1000 年／群馬縣出土／日本私人收藏

子拉長到令人難以忘懷的地步。其強勁、多皺紋的臉配合如圓筒的長頸給人以一種神祕感。

　　另一件屬於繩文文化末期的土偶（圖 1-17），看來像是穿上厚重甲冑的太空人。甲冑表面布滿捲渦紋，頭上有高聳的花冠，臉上罩著大面具，有兩隻戴著潛水鏡的眼睛，鼻孔處有一個小孔，似為吸氣孔。兩腿間也有一個小孔，可能象徵女性或排泄孔。這個造型，雖不太可能像某些人所說是外太空人下降日本的證據，但作為當時武士的造型可能有些道理。

　　同樣精彩的是一件心型臉土偶（圖 1-18）。在其扁平的臉上有兩個大圓眼，其下是有兩個深孔的豬鼻，身體則幾何形化：有一個屋頂形的肩，腰側形成兩個相背的 C 字形，胸前有一對小乳房，中間的凹槽直伸女陰，兩腿構成一個圓拱門。身體正面飾滿繩紋。其造型之美與奇舉世無雙。

　　繩文期為時甚長，這期間製陶技術有些變化是可以理解的。在繩文文化晚期陶器造型變得比較精巧，而且有比較多的實用器皿。然而由於缺乏強勢外來文化的刺激，一直到西元前三世紀彌生文化誕生之前沒有太大的改變。

# 銅器時代

## 一、印度河流域文化 (約西元前 2500～前 1700 年)

在新石器時代末期，大約西元前 2500 年的時候，今巴基斯坦的印度河流域興起了一支相當神祕的古文化。因為它的先進特色，所以考古學家以「文明」(Civilization) 稱之。它不同於中國的新石器文化，這支文化的遺址是在 1920 年代初期被西方的考古學家發現的，在此之前人們對於印度歷史的知識僅達吠陀時期（不早於西元前 1500 年）。在印度河流域的發掘，已經出土三座主要的古城：莫罕若－達羅、哈拉巴和禪乎達羅，並且建立了比較可靠的印度古代史。

但是這支文化不像中國的仰韶文化之深植於本土，而是帶有一種殖民社會的特性。這支文化在印度河流域裡面沒有明顯的演化過程，至少迄今所出之物並不能譜出一個比較明確的年代表。反之，其文化特色卻顯示出與中亞、北非、近東以及地中海克里特島文明的密切關係。相關的文化類型在小亞細亞、中亞綿延數千里。印度河流域文明之繁榮約始於西元前 2500 年，延續約八百年，於西元前 1700 年突然消失，一般相信是被印歐語系的雅利安人 (Aryan) 所滅。但從遺蹟的情況來看，外族入侵應該不會將三大城市建築全部摧毀，甚至讓一些人埋在磚瓦堆下。較合理的推論，應該是大地震造成的災難。因為印度河流域（今巴基斯坦地區）是在非、亞板塊交界處，地震發生的機率很高。印度河流域文化這些高樓大廈都是磚塊建造的，當時又無水泥，所以非常脆弱，一遇大地震便全毀了。

印度河流域的人以經商為生，過相當進步的都市生活。但農業似乎也有一定的重要性。他們生產棉花並出口棉製品到非洲、中亞和地中海周圍諸國。由於這種生意上的往來，使印度河流域文化呈現出混血的特色。莫罕若－達羅是一個海港都市，我們從它那有系統的建築群，可以看出進步的建築技術。那條理井然的城市以一條南北走向的大道為主軸，構成棋盤形的街道網（圖 2-1）。屋舍則建於街道的兩旁，有進步的下水道：小街的水道在街旁，大街的水道在路中，並用火

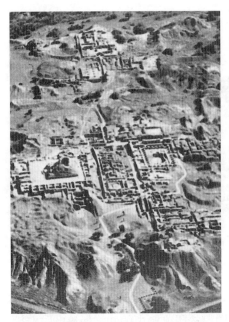

2-1　莫罕若一達羅城平面圖（鳥瞰）/
印度河流域文化/西元前 2500～前 1700
年/今巴基斯坦國境內

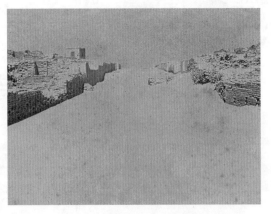

2-2　莫罕若一達羅城主街/印度河流域文化/
約西元前 2500～前 1700 年

燒磚覆蓋（圖 2-2）。

　　如果我們說莫罕若一達羅是個商業
城，那麼哈拉巴則是一個政治城，可能是
當時的一個政治中心。此地有成堆的屍骨，
可以證明在毀滅性的大地震發生時，很多
人被活埋了。

　　莫罕若一達羅和哈拉巴古城的房屋都
是用火燒磚建成，牆壁不加裝飾。最特別
的是一些巨大的房間，其中有些可能是公
共浴室，有些是穀倉，也有些是織染房。
地板用防水磚和瀝青。考古學家還驚奇地
發現到坐式馬桶。

　　在這些遺址出土的藝術品，包括泥塑
人像、石雕人像、彩陶、石製印章、青銅
工具，以及一件紅銅舞女像。這些雕像都
不大，其中有許多泥塑人像（圖 2-3），頗
似近東地區發現的「多產女神」，有著自然
和有機的身軀，對照著不明確而且有點像
鬼怪的面容，和過分繁重的頭飾。她們大
多裸露著胸部。這種母性神正是後世印度
多產女神藥叉女的前身，此將於本書第四

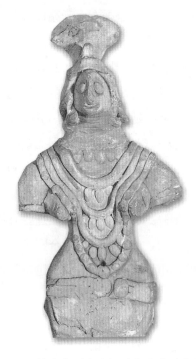

2-3　母神小像/印度河流域文化/赤陶
/約西元前 2300～前 1750 年/莫罕若一
達羅出土

章再加以討論。

　　比較特別的是石雕人像，一般都不大。其中一件被考古學家稱為「祭司像」的作品（圖 2-4），造型簡潔、表現嚴肅，面孔則有明顯的人種特徵和祭司的人格。尤其是他那緊閉的嘴唇、巨大的鼻樑、略為下垂的眼瞼和齊整而有個性的鬍子，更增加其威嚴。身軀與頭比起來似乎小了一些。身上穿著單肩袍，額頭紮一條帶子，這些特徵都是近東兩河流域所習見的。

2-4　祭司像／印度河流域文化／石灰岩／高 18 公分／約西元前 2300～前 1700 年／莫罕若一達羅出土／巴基斯坦國立博物館藏

　　據考古學者的意見，印度河古文明的主人是印度土著達薩人或達羅毗荼人。他們的特徵是矮個子、黑皮膚、扁鼻子，相對於雅利安人的高個子、白皮膚、高鼻子。然而從出土的「祭司像」看來，印度河流域文明的主人有整齊的大鬍子和高大的鼻樑，常有一條髮帶繞到前額。這些特徵常見於小亞細亞以及地中海賽克拉迪克 (Cycladic) 諸地的雕刻。因此我認為統治印度河流域的人不是達薩人，而是一批從中亞或近東遷來的移民，而在他們統治下的人民則包括達薩人。

　　哈拉巴出土的「裸軀」（圖 2-5）大約只有 9.5 公分，但由於它的有機結構、正確比例，以及豐厚健壯的身軀，它的照片給人一種巨大感。它代表一個理想型的神或一個有瑜伽功夫的人，它那凸出的腹部正是瑜伽練氣功夫的明證，這種造型在後世的印度藝術中屢見不鮮。

2-5　裸軀／印度河流域文化／紅砂岩／高 9.5 公分／約西元前 2300～前 1700 年／哈拉巴出土／印度新德里國立博物館藏

我們也要特別注意到它肩膀上的軸承，那是用來安裝活動的臂膀，而且可能共有四隻手臂。這種四臂神乃是印度神像中所常見的。類似但是比較原始的雕像曾在伊拉克出土，其年代大約是西元前 4000 年，比印度河流域文化早將近兩千年。這一點也證明印度河流域文化與兩河流域文化有密切的關係。

　　另一件重要出土物是紅銅製的「舞女像」（圖 2-6）。它證明大約西元前 2000 年左右印度河流域的人已經掌握了失蠟法的鑄銅技術。這件小銅像表現一個細瘦的非洲少女舞者；她赤裸的身子輕鬆地站著，右臂插腰，左腿微彎以平衡立姿。左手握著一個大圓環，手臂戴上許多笨重的手環。她的面容說明她是非洲人種，但由於她是屬於舞女身分，不是統治階層的人物，不能以此證明印度河流域文明的主人是黑人。

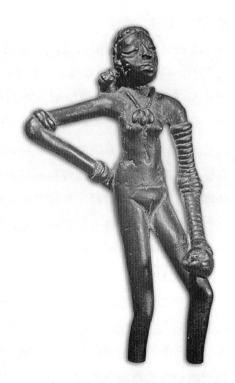

2-6　舞女像／印度河流域文化／紅銅／高 10.8 公分／約西元前 2500～前 1700 年／莫罕若一達羅出土／印度新德里國立博物館藏

　　此地所出的小印章也相當可觀。這些印章大部分是用極精細的陶土高溫燒成，上面的圖紋包括牛、人物、植物和文字。一般推測這些圖紋是先刻在硬石上再打印在陶板，經打磨後燒製成堅硬的飾片。其功能有不同的說法，或作為個人身分的證明，或作為祭祀用之禮器，也可能是打在貨物包上作為封泥，迄無一致的結論。但很多圖紋顯然具有宗教意義。譬如其中有一件刻了一個瘦骨如柴的人在打坐（圖 2-7）。其造型顯現赤裸的身體，而且特別強調他的性器。他的頭有三個臉，頭上戴著牛角冠。身邊有許多種不同的動物：象、鹿、牛、虎、羊等。這個圖紋的圖像學特徵令人想到後世的濕婆：一頭三面是濕婆的特徵、牛是濕婆的坐騎，而性器在印度教裡稱為「靈伽」或「靈伽姆」（linga 或 lingam）。然而坐前的鹿也令人聯想到釋迦牟尼在鹿野苑的講道。

　　若再從近東和中亞的藝術來看，印章是小亞細亞蘇美人的重要藝術創作之一，也曾在地中海的克里特島的米諾文化遺址發現。三面神曾在中亞出現過，牛角冠

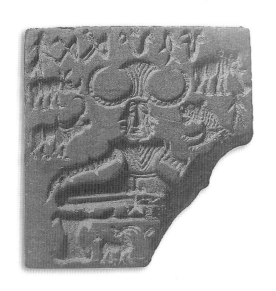 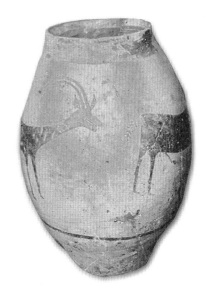

2-7　印章／印度河流域文化／白皂石／寬 3.5 公分／約西元前 2300～前 1700 年／莫罕若一達羅出土／印度新德里國立博物館藏

2-8　羊紋甕／印度河流域文化／白陶黑彩／高 49 公分／約西元前 2000～前 1500 年／莫罕若一達羅出土／美國波士頓美術館藏

在中亞、近東、埃及等地都普遍作為權威的象徵。印度河流域出土的印章有很寫實的牛圖，上刻瘤牛和文字，這種瘤牛也常在波斯的浮雕出現。

同樣重要的是印度河流域的彩陶（圖 2-8）。它與中國所出土者不同，首先是體積大，有些達 49 公分高。用褐色陶土拉坯，再用低溫窯燒成。器外飾各種圖紋，有純幾何圖案，也有具象圖紋，如花、草、鳥、馬。裝飾紋繪製技法變化很大：有很細密工整的圖案，也有用很自由筆觸畫出的圖紋。

印度河流域文化與地中海的米諾文化也有些類似，如大型陶器和印章之製作、棋盤形的城市設計、進步的排水系統、坐式馬桶等等。而其於西元前 1700 年遭受毀滅的命運似乎也有相同之處。有些學者並不同意我的這種理論，然而《第一古代城市》(The First Cities) 一書的作者哈布林氏 (Jane Hamblin) 似乎頗能同意我的說法，他說：「一件印度河流域的石印章刻有一艘看來像平底船圖紋。這種平底船常在古代埃及、克里特島和蘇美人的圖紋中出現。……印度河流域人們的船隻無疑可以遠航至阿拉伯海岸，進入葉門灣，再由此達於波斯灣，因為印度河流域出產的印章也曾在蘇美人的文化遺址出土。」

# 二、中國：二里頭、二里崗、安陽以及周文化

## （約西元前 2000～前 300 年）

　　在中國由新石器時代過渡到銅器時代的時間也大約是在西元前 2500 年，相當於印度河流域文化的始生之期。就在這個時代簡單的銅工具在甘肅、山東等地出現了。大概在西元前 2000 年前後，中國人開始用青銅製造器皿，但是真正的青銅器黃金時代是五百年後才開始。中國銅器時代貫穿三個歷史朝代：商（約西元前 1700～前 1050 年）、西周（約西元前 1050～前 771 年）、東周（西元前 770～前 256 年）。東周又可分為春秋、戰國兩期，在東周中國逐漸離開銅器時代而進入鐵器時代。

　　在銅器時代中國人還繼續製作陶器和玉器，但趨向比較工藝性的大量生產，此於陶器尤然。故於技術上的提升超過藝術上的創意，這導致高嶺土的發現、打印圖紋的運用，以及釉料的發明。一些白陶罐與銅器和大理石雕同時從商代的大墓中被發掘出來（**圖 2-9**）；以前中國南方常見的模印圖紋技術也大量出現在黃河流域的陶器上。而最令人感到驚訝的是黃綠釉的運用，有的是在窯中自然生成的窯灰釉，但也有人工加上去的褐綠釉，也就是後世越窯的祖先。

　　玉器由於一直在禮器中扮演主要的角色，裝飾趨於精緻絢麗，以前新石器時代那種樸拙的特性已不復存在。與此平行發展的是玉器的象徵意義。據漢朝人的說法，璧象天、琮象地、圭象春與東、璋象夏與南、琥象秋與西、璜象冬與北。漢朝《說文解字》一書的作者許慎說玉有五德：「潤澤以溫，仁之方也；䚡理自外可以知中，義之方也；其聲舒揚，專以遠聞，智之方也；不橈而折，勇之方也；銳

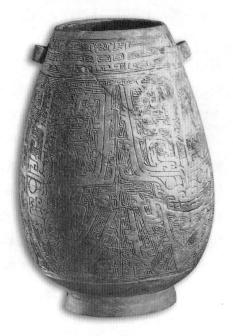

2-9　陶甕／商代／饕餮紋飾白陶／高 20.95 公分／西元前十三世紀／河南安陽出土／北京故宮博物院藏

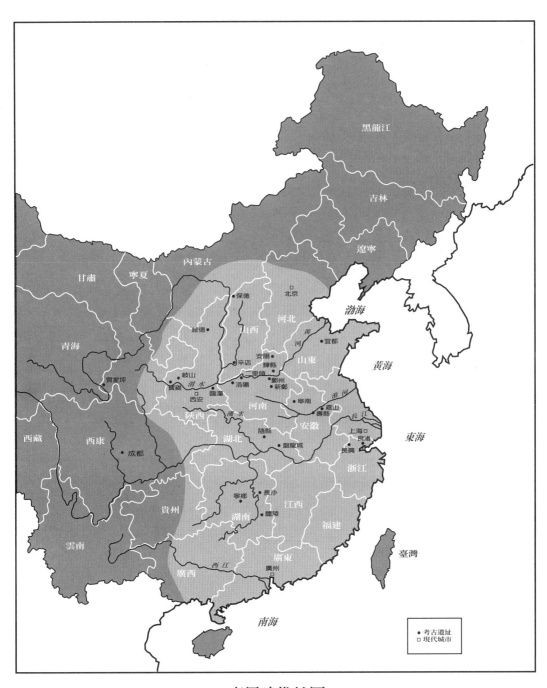

**商周時代地圖**

廉而不技，絜之方也。」這些豐富的象徵意義頗有助於玉器工藝在其後歷代綿延不衰。

　　從玉器工藝裡孳生出來的是石雕工藝，今有一組大理石雕從商朝的古墓中出土。其中有兩件比較大的作品：石鴞（圖2-10）和石虎。兩者的材料都是大理石，而且都頗有創意。兩者的背上都有凹槽，可能是作棺材支架的基座。此外還有比較小的奴隸像、鳥，以及有著象鼻的石虎。雕鑿技術包括鑿鑽，但是琢、磨等玉雕常用的技法還是主要的。這些石雕與玉器一樣，可能都是有某種宗教意義的靈物──或象徵吉祥和守護屍魂。這種靈物經常是由多種動物的部分當配件組成的。譬如上述的「石鴞」，鴞首有兩個大眼、一個鷹鉤嘴、一對人耳，身體有老鷹的翅膀和尾巴，身下有虎足虎爪。利用複合的動物

2-10　石鴞／商代／大理石雕／西元前十三世紀／河南安陽出土／臺北國立故宮博物院藏

圖騰作為避邪靈物或「邪靈的陷阱」早見於新石器時代的彩陶和玉器，今銅器時代仍然極為盛行。

　　據漢朝司馬遷的《史記》，中國銅器時代始於西元前 2500 年前後的黃帝時代；據說黃帝曾採首山銅鑄器。後來夏朝的大禹曾取九州貢金鑄九鼎，作為王權的象徵。

　　然而中國銅器時代成為信史是二十世紀初考古學家在安陽掘出商代古城之後才建立起來的。安陽位於河南省東北端與河北省接壤處。該處出土無數的建築基址、陶器、陶窯、玉器、銅器、鑄銅作坊、大墓，以及卜骨、卜甲等物。甲骨是用牛肩甲骨或海龜的腹甲磨薄鑿鑽而成（圖 2-11）。用時先在炭火上烘烤，再用針刺使生裂紋，據其裂紋占卜。許多甲骨記載當時王室貴族的日常活動，如狩獵、征戰、農事等，並記錄了許多國王和祭司的名字。這些甲骨文資料證明安陽古城是商朝最後三百年的都城。

　　當考古學家首次看到安陽出土的銅器之後，都為其精美的造型和雕飾以及高明的鑄造技術感到震驚。於是判定這裡的銅器文化像彩陶文化一樣是由近東移植

2-11　甲骨文／商代／龜甲／約西元
前 1200～前 1050 年／河南安陽出土

2-12　爵／二里頭文化／青銅酒器／約西元前 1900～
前 1700 年／河南二里頭出土

過來的，因為近東兩河流域的銅器文化早在西元前 3000 年左右便已經開始了，比安陽文化早大約一千五百年。但是 1960 年代河南二里頭和二里崗遺址出土之後學者們重寫中國銅器史了。據碳十四測定，二里頭文化的年代是西元前 1900 年至前 1650 年之間，是中國銅器藝術的原始期。現在考古學者似乎一致認為中國自行發展了銅器鑄造術。就現有的資料看來，從二里頭文化到安陽文化的發展過程是相當清楚的。

　　青銅是銅（約 90%）、錫（約 7%）的合金，另有其他的雜質，如鉛、鐵等物。與紅銅比起來，它的硬度高，熔點低，很適合鑄造工具、武器、容器和雕像。近東兩河流域的阿卡德人在西元前 2500 年左右已經用失蠟法鑄造了精美的人像。大約同時，印度河流域的人也以同樣的方法鑄造紅銅人像和青銅工具。現在我們知道，中國人在新石器時代晚期的黑陶文化時期已經學會鑄銅術，首先他們鑄造簡單的銅刀，稍後有些簡單的器皿。他們不用失蠟法，而用陶模範製，稱為「塊範法」。同時我們也知道近東和印度河流域的人以銅鑄造像「阿卡德國王頭像」那樣寫實的人像，而中國人則鑄造許多器皿，並在其上裝飾精細的面具紋（稱為饕餮紋）。

　　在二里頭出土了許多青銅物品，包括刀、斧、戈和爵（圖 2-12）。爵是一種杯形酒器，口沿呈舟狀，前端是凹槽，稱為流，後端尖翹。口沿上有二柱，下有三足；其祖形曾見於龍山文化的陶器，但似未定形。圖 2-12 所示二里頭爵二柱

立於流之內端，爵底平，足尖細。二里頭出土的爵，裝飾很簡單，有素面也有簡單的細線幾何形圖紋。

最令人費解的是那兩支立柱。歷來有許多不同的理論，最早的是漢人的「節飲」說。此說頗為有趣，但不見得有什麼可信度。我個人認為爵不是飲酒器，而是調酒器，供濾酒、調酒、溫酒、分酒之用。早期的人飲酒糟汁，飲前先要過濾、加溫，二柱可能是用來繫綁一張疏絹以為釃酒之用。最近研究指出二里頭的爵在把手上出現絲織品的殘餘碎片，此雖不能證明該絲織物即作為濾酒之用，但我們知道有這樣的可能。人類文化史上有一條定律是：實用之物喪失其實用性之後會轉化成禮儀象徵。爵也不例外，在漢朝爵被說成神鳥的象徵，而那兩支柱子即為神鳥的角，可以處罰貪杯之人。

在早商時期（約西元前十六世紀～前十四世紀）銅器工業急速發展，二里崗遺址的出土揭開了這一段銅器史的新頁。其年代大約是西元前第十七世紀的後期。在這一遺址出土了具有相當規模的都城建築、銅器作坊，以及許多的銅器。有些銅器的體積還是相當深而大的；所出的爵仍為平底，但柱與足皆較為粗壯。由獸面組成的裝飾帶出現在爵身的腰、臀，飾帶由細陰線或陽線構成。

二里崗還出土兩種新型銅器：斝與鼎。斝形與爵形略同，但口圓，體積較大（圖2-13）。鼎是一種炊器，體或圓或方，圓者有三足，方者有四足。在二里崗出土一種尖足鼎，稱為鬲鼎。這種鼎也在湖北盤龍城的二里崗文化遺址出土，它體圓而深，下有三支錐形中空足，口沿上有二耳，其裝飾也是獸面紋帶（圖2-14）。盤龍城的銅器文化和近年來在江西出土的商代遺址，都證明中原的銅器文化在西元前十七世紀已經遠播長江流域了。

在二里頭與二里崗出土銅器上的紋飾大概是源於新石器時代玉琮上的「神眼」面具紋，但將之擴充為兩隻面對面側立的老虎；若視為一體，則為兩隻老虎共用一個頭，中間以一陵線為鼻，但無下顎，頭上有一對倒C型角。這種面具紋有複體動物的特徵，古人稱之為「饕餮」，西方學者稱之為「獸面紋」。這類獸面圖騰在游牧民族藝術中有很悠久的歷史，常見於原始藝術，游牧民族藝術，也偶見於西歐中世紀的藝術。據《呂氏春秋》（西元前三世紀），饕餮為一怪物，食人未遂而身亡，鑄之於器物以戒貪飲者。然而於今看來，這種說法似亦有可議之處，因為那是儒家思想的產物，不太可能是商代所宜有的。

其他文獻也說饕餮是一被中國人放逐於東海的蠻族。但是我認為把饕餮看成原始人紋面藝術的遺留可能更近真理。在原始社會中，紋面藝術有極大的權威，

2-13　斝／二里崗文化／青銅酒器／約西　　2-14　鬲鼎／二里崗文化／青銅食器／約西
前 1700～前 1600 年／湖北盤龍城出土　　元前 1500～前 1300 年／湖北盤龍城出土

除用於紋面之外，也用於面具、禮器，甚至日常器物之裝飾。在商朝饕餮面具可
能象徵人們所崇奉的「上帝」（鬼神之王）；用於銅器、建築、玉器、衣服，以及
其他禮器，作為守護和吉祥的圖騰。

　　二里頭和二里崗的銅器常被稱為「早商風格」，然而我們對早商的歷史仍然不
甚清楚之際，稱之為「先安陽風格」比較適宜。銅器藝術在商朝王室遷都安陽（古
時稱「殷」）之後達於高潮，時為西元前第十四世紀末。當時由於王室在軍事、經
濟上都已達於高峰，商王室享有極高的權威，也有富裕、奢侈的生活。安陽早期
的銅器與二里崗期或先安陽期的銅器沒有太大的差別，只是爵、斝之柱比較粗壯；
饕餮紋比較緊密，而且擴展到足以覆蓋器表的大部分；器皿的形式也大量增加，
有時還有簡單的銘文，標明器物擁有者的氏族姓氏。

　　中國的銅器於西元前十三世紀達到完美的境地，而且一直延續到下二個世紀。
在這一期間所鑄造的銅器，不只是技法甚高，而且形式與創意也非常精彩。飾紋
方面增加了小漩渦狀的底紋（雷紋）；以之襯托出獸面主紋，裝飾效果更為瑰麗。
美國華府弗利爾美術館所藏的觥（圖 2-15）便是一個很好的例子。觥是一種盛酒
器，它有著舟形的器身。弗利爾的觥，器蓋一端呈虎首，整個表面覆蓋著精心設
計的動物、鳥、蛇等物的頭部變形紋。這些怪物好像就在渦紋和「玉米紋」的池
中游泳似的。器皿的把手做成一隻長頸鳥頭，因此全器的上半是一隻「虎鳥」，器

足則有虎爪和鳥足圖案，與虎鳥形的器身相呼應。從蓋的背上又長出一隻類似未成形的「虎鳥」。請留意，這個圖案的主要母題現在是由排列勻稱的細小雷紋襯托，這是安陽早期所沒有的新特徵。

這類複合動物造型的象徵含義尚不太清楚，但由於器皿是作為禮儀或祭祀之用，故其中必然有宗教含義。商代人民信奉鬼神並崇拜各種神靈，他們日日禮拜祖先的神靈，並且每週有一次重大的祭祀，每次要奉獻很多的犧牲品。他們還認為萬物和宇宙的生命力來自「陰」和「陽」的交合，因此這件銅器可能反映了這種原始道教的觀念：以動物，特別是虎，代表陽；以鳥，特別是鳳，象徵陰；這個器皿可能就象徵陰陽結合。正如後來中國人在婚禮上所用的吉祥畫「龍鳳呈祥」，以一條龍（陽）和一隻鳳（陰）象徵陰陽合一。

安陽時期的銅器有很嚴肅和高度理想化的造型和複雜的動物紋裝飾。這類作品有一種古典美的特性，因此常被視為「盛期安陽 (High Anyang) 風格」。這種風格的另一個典型例子是「司母戊鼎」（圖2-16），它是一口方形的大鍋，重八百九十多公斤，大得足以煮一頭牛，這是中國至今所發現的最大青銅器。此鼎四壁都有以饕餮面具紋圍成的方框，給壁面中央留下一塊未加裝飾的長方形空白空間。小型而緊湊的饕餮面具也附著在器足上。最特別的是把手。每隻把手上飾有二隻老虎，牠們裂開大嘴環著一個正面的人頭。因為老虎代

2-15　觥／商代／青銅酒器／約西元前 1200～前 1100 年／河南安陽出土／美國華府弗利爾美術館藏

2-16　司母戊鼎／商代／青銅食器／約 890 多公斤／約西元前 1200～前 1100 年／河南安陽出土

表神權，這個圖樣可以說明神和人的關係。

在安陽後期，隨著統治者財富的積累和青銅技術的發展，青銅工業非常繁榮。器皿形式更加多樣，而且很多作品變得更具雕塑性而不太像器皿。這些作品還出現了較高的稜線和更凸出的母題，如角、尾、耳和爪等等。「乳虎食人卣」（圖2-17）雖然是一件盛酒器，但可以看成一件具有現代感的青銅雕塑。大體上牠是一頭虎形怪獸，有一個大腦袋；牠的大嘴裡銜著一個人。這頭怪獸變形的身體由兩隻前腿和尾巴所支撐，而後腿被省略了。《呂氏春秋》中有一個故事說，怪獸饕餮在吞下一個人之前毀掉了自己的身體。看來這個故事就是從這種器皿演變出來的。

2-17 乳虎食人卣／商代／青銅酒器／約西元前1100～前1050年／河南安陽出土／日本泉屋博古館藏

有幾位現代學者討論過這件銅器的象徵意義；問題是到底這個人是被怪獸吞吃呢，還是被牠保護著，或者是被帶到天堂去呢？我認為這頭怪獸應是鬼神之王，也是靈界或陰界之王。可能代表商代人所說的「上帝」（商代人稱他們的主神為上帝）。牠嘴裡的人像代表死者的靈魂，這靈魂正被鬼神之王帶往靈界。因此把人放在鬼神之王的口中可能意味著此王既可保護人也可以毀滅人，以此顯示「上帝」的絕對權威。器皿的表面裝飾有各種奇異的動物而且以雷紋為底。也許這些小怪物代表靈氣界的鬼靈，它們在靈氣中飄浮遊走。因此這個器皿應該是一種「鎮鬼」之物，或稱為「幽靈的陷阱」，它像上述大理石「鼻」一樣具有吉祥的含義。

正當商朝人在黃河流域發展青銅工業的時候，在中國許多地區也陸續發現了青銅礦。因此在湖北、湖南、四川、江西、安徽等長江流域的省分也產生了具有特色的青銅文化，其中最重要的是四川。在此地一座墓中出土一批青銅造像。其中有多件人頭和一個瘦高的青銅雕像（圖2-18）。這座人像以其高度（260公分）、先進的鑄造技術、獨特的題材和優異的品質，令這個領域的許多學者感到震驚。這尊雕像很可能是用失蠟法鑄造的，而這種技術則源於中亞或近東。這個威嚴的人像很可能是祭司或陰界之王，他的高帽子和大手中的兩件東西（可能是兩件玉琮）很不尋常，也許是權威的象徵。由於他是一個宗教人物，他穿著長筒形

道袍，除了薄薄的線紋裝飾外，還飾有一些類似新石器時代玉器上那種「鬼眼紋」圖案。這個雕像展現了人體的自然形態，故與安陽之抽象圖騰藝術相當不同。雖然面具圖樣也普遍用於這組青銅器，但不同於安陽的饕餮紋，因為這裡的面具是人面不是獸面，而且有著發達的下顎。

　　商代青銅藝術那種高質量的生產，表明商代人民掌握了大部分的青銅資源和最熟練的工匠。但權力和財富也使他們腐敗，商代統治者以犧牲普通人民的性命為代價，過著窮奢極侈的生活。他們憑著優越的武力征服小邦，把被征服者當成奴隸。在農場和鑄銅工場中，可能有數以百萬計的奴隸被迫日夜勞動。考古事實證明，商代統治者是殘酷無道的；奴隸們還被用來作祭儀和喪葬的犧牲。有許多男人、女人和馬匹被活埋作為主人的陪葬品。在安陽的墓葬中有一墓即含多達二十名陪葬人的骨骸，他們手腳被捆綁，頭被砍去。

　　從大量的酒器中，我們幾乎嗅到了商代人散發出來的酒氣。漢代（西元前二世紀）著名歷史學家司馬遷在他的《史記》中用「酒池肉林」來描述商朝末代皇帝的生活方式。有人將司馬遷這句話說成「建造酒池和用肉來裝飾池邊的樹木以取悅他的愛妃妲己」。其實司馬遷這句話只是形容「酒多和美女多」。那麼司馬遷的話和安陽後期的無數酒器必有助於我們勾繪一幅商皇室紙醉金迷的生動畫面。周代青銅器也有許多銘文譴責商朝統治者的酒色生活。

　　在安陽時期，皇室的腐敗迫使許多青銅工匠逃亡，其中一些人逃往中國西部，在那裡他們幫助周人建立了一個強大的地方政權與商朝對抗。西元前十一世紀中葉，在周武王率領下，周人兵臨商都安陽城下，迫使商王自盡。這一戰役的準確年代有待討論，但我的研究把這年定為西元前 1051 年，並把次年西元前 1050 年定為周朝元年。

　　像商朝一樣，西周是一個以王族為中心的強大中央集權封建國家。但他們與

2-18　祭司或陰界之王／商代／青銅鑄像／高 260 公分／約西元前 1100 年／四川廣漢三星堆出土

商朝人也有不同的地方。最重要的是，商朝人在黃河流域雖然過著農耕生活，卻仍然保持他們祖先畜牧部落的某些習慣，喜歡狩獵、作戰和巫術祭儀。周朝人原先是農耕民族，他們重視家庭和社群生活。因此家庭聯繫和社會組織成為周朝人生活最基本的要素。他們崇拜「天」。雖然「帝」（指「上帝」）這個詞仍然出現在一些青銅器銘文上，特別在商朝遺民製作的器皿上，作為全能之神的「天」已承擔起保護人類生命的職責。人們相信天具有美德，祂的權威是不允許挑戰的。在這種情況下，周朝諸王被認為是得天命（受天之委託）來統治人民的。人們必須做天希望他們做的事，就好比一個孩子要服從父母之命。人們應遵循的準則是家庭倫理第一，社會倫理其次，由此產生了封建主義的等級制度。祖先崇拜不再是為了貪婪的鬼神，而是一種象徵的和教育的活動。酒也用得很少，通常只是在非常重要的王族禮儀中才用；普通的或例行的禮儀活動則以水代酒。

　　結果青銅器皿的功能改變了。許多銅器只用來作為歷史見證物，象徵家族傳統或王族世系。雖然周代初期風格與安陽的風格並無太大的差別，但鑄造技術衰退了，簡單的器皿形狀取代了奇異優美的動物造型，而且裝飾圖案也簡化了。最重要的成就是銘文，它們不僅記錄重要的氏族徽號，而且還記錄重要的歷史事件。例如「利簋」（圖 2-19a、b）就記錄了發生於西元前 1051 年歲末的武王伐商之役，而「离尊」（禽尊，其他出版物誤為「何尊」）的銘文（圖 2-20）則描述西元前 1040 年成王舉行的第一次國家慶典，褒揚伯禽的大事。

2-19a　利簋／西周／青銅食器／約西元前 1050 年／河南安陽出土

2-19b　利簋銘文／記載周人伐商戰役

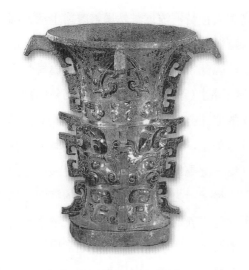

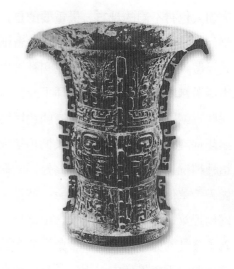

2-20　离尊（禽尊，誤釋為何尊）／西周／
青銅酒器／約西元前 1045 年／陝西莊白出
土／陝西歷史博物館藏

2-21a　商尊／西周／青銅酒器／約西元前
1045 年／陝西莊白出土

「利簋」約作於武王征商之後第六
日，其製作地點應仍在安陽。而製器的
工匠很可能是商朝遺留下來的。「利簋」
上有大片的饕餮，並有雷紋底，故屬典
型的安陽傳統，但造型恢復了近乎早期
安陽風格的簡樸感。「离尊」應是由周地
的工匠製作，它有了新的動物面紋。這
種面具過去曾代表商朝人的神靈，現在
以浮雕形式出現，在面具上只展現某些
主要部分（如鼻、耳、角、爪），其餘部
分則沒入雷紋背景之中。

然而這並非意味著盛期安陽風格完
全消失了。事實上在殷商家族後裔生活
的河北、遼寧、陝西還生產許多精美的

2-21b　商尊銘文

青銅器。它們也具有盛期安陽風格的古典特性（圖 2-21a、b），而且這些青銅器
上的銘文以其優雅的書法和豐富的內容超越安陽時期的作品。

到西元前十世紀，商代留下的工匠幾乎都消失了。新一代的銅匠不再具有他
們先輩的訓練和社會條件。雖然此期也生產了為數極多的青銅器，其中許多已從

基中發掘出來，但鑄造技術和藝術表現已大不如前。很多器皿只是作為銘文的負載物，而有些還只是作來當明器用。在西周眾多的青銅器中，有一些裝飾有巨鳥圖案的器皿很特別（圖2-22）。這種鳥紋的母題完全不同於商代青銅器上的小鳥紋。後者據推測是代表燕子（玄鳥），牠傳說是商朝人的祖先；而周朝器皿上的大鳥大概是鳳凰或孔雀，這種鳥最初在西元前十世紀，或許是穆王西征之後傳入中國。新的鳥紋圖案通常是一對格調化的鳥相對站立，鳥頭都向後扭轉，長冠則往前傾，像兩把刀落下插在兩個往後顧盼的鳥頭中間，背景仍然飾有細小的雷紋。

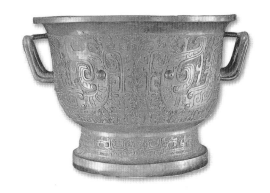

2-22　匽侯盉／西周／青銅食器／西元前十世紀初／遼寧喀左縣出土／北京中國國家博物館藏

西元前九世紀時周朝因內部動亂和周邊游牧部落的進侵，王室的勢力被削弱了。同時地方諸侯國的封建領主則加強了他們自己的力量，周王室只能獲得少許稅收。隨著時間的推移情況變得更糟。青銅工業落入地方官和封建領主的手

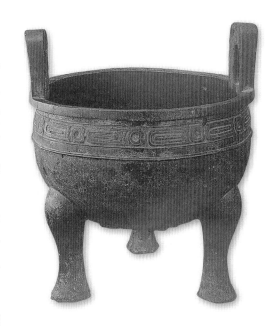

2-23　毛公鼎／西周／青銅食器／高53.8公分／西元前九世紀／陝西出土／臺北國立故宮博物院藏

中，青銅器大多用於記錄這些封建主或官員在政治和軍事冒險中的重要成就。由於贊助人所關心的是銘文工藝，所以表面裝飾進一步簡化了。著名的「毛公鼎」（圖2-23）便是為毛公製作的。它那巨大的尺寸和大約五百字的長銘，可以代表西周中期的藝術成就。不過器面的裝飾卻很簡單，僅頸部有一圈由鱗紋圖案構成的窄帶飾（稱為「環帶紋」），也就因為其器形大而裝飾簡化，故予人以樸素莊嚴之感。這種裝飾風格首先出現於西元前九世紀。

「壺」是西周中期逐漸流行的一種貯酒器（圖2-24）。它的器形是圈足、鼓

腹、縮頸。壺壁上裝飾區域分為水平的段落。常見有「波帶」狀的裝飾。變形的饕餮面具退化為「一鼻二眼」的圖紋，而且退居起伏帶狀紋後面。據推測「環帶紋」和「波帶紋」都代表神蛇或神龍。

大約從西元前八世紀開始之際，周朝政權瓦解了。因而招致中原周圍游牧民族的大量入侵。這些游牧民族有内蒙古的匈奴、滿洲的鮮卑、華東的淮夷和華南的楚越。這時在中原有齊桓公和晉文公等強大的封建領主統治山東、河南、山西、河北等地，周王朝則成為一個在齊桓公和晉文公挾持下的傀儡政權。

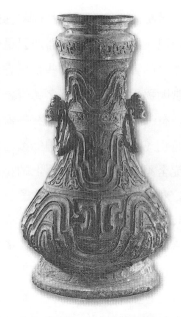

2-24　幾父壺／西周／青銅酒器／約西元前 781～前 771 年／陝西扶風出土

從西元前 722 年到前 481 年這段時間，因為有孔子的魯國史書《春秋》記載重要的史事，所以稱為「春秋時期」。這是中國文化從「氏族封建」轉向「帝王封建」的過渡期。此時由地主、商人和知識分子所支持的地方封建國家紛紛興起。傳統大封建系統的崩潰為許多有冒險精神的人提供良好的機會。知識和才能一下子變得非常有價值，以致有思想和技術的人大受鼓舞。這時產生了許多著名的思想家。如老子，他著有《道德經》教導人們回歸自然，以無為而有為的精神作為個人立身處世的原則。比老子稍微年輕的是孔子。當老子譴責教育和知識的時候，孔子卻採取相反的立場，不僅強調教育和知識的重要，而且也強調倫理道德的意義。他的哲學基礎便是所謂的「八德」：忠孝仁愛信義和平；他夢寐以求的理想人就是「君子」。要成為這樣一個理想人就得勵行修身、齊家、治國、平定天下的人格修養。雖然孔子在世時沒有成功的政治生涯，但他對後來的中國文化產生了巨大的影響。

老子、孔子、釋迦牟尼和畢達哥拉斯 (Pythagoras) 大約生活在同一時代的不同地方。釋迦牟尼生於印度，是佛教的創始人。他提倡非暴力、戒殺和自我犧牲。畢達哥拉斯是希臘科學家，他認為「數」是萬物的根本，一切關係都可以用數學來表示。這些偉大的思想家代表了四種不同的世界觀。在中國，老子的道學和孔子的儒學在西元前三世紀之後便逐漸融入中國人的生活中。

西元前五世紀，當強大的晉國被韓、趙、魏瓜分之後，中國社會的各個方面

發生了更劇烈的變化，史稱「戰國時期」。此時中國受到內戰的蹂躪和各方游牧民族的侵擾，整個中國幾乎找不到一片和平的樂土。然而這對中國文化的成長並非全是壞事。中國人從游牧民族那裡學會了騎馬術，並開始運用騎兵作戰。顯然，騎兵和鐵製兵器大大地增加了戰爭的熱度和速度。

在這個新的社會中，思想家扮演了更加重要的角色。他們或者把道學和儒學發展到新的階段，或者開創了他們自己的思想學派。例如莊子追隨主張自然的生活方式的老子，但他的幽默感和智慧給道學增添了浪漫的內容。他有一個著名的「蝴蝶夢」寓言說：他一日夢見一雙蝴蝶愉快的繞花翩翩飛舞，醒來之後竟不知自己到底是蝴蝶還是莊子。

還有孟子，他發展孔子的思想，但他特別強調「義」的作用。與之唱反調的有荀子，他原先也是儒家，但他創立「性惡」說，強調教育和懲罰。因為他認為人之初性本惡。後來從荀子學派中產生了法家，並且由韓非和商鞅加以實踐。他們二人是著名的思想家和行政官員，把國家的極權統治放在行政工作的首位，主張通過法律、懲罰和對意識形態的控制來維持統治權。商鞅後來輔佐秦國皇帝在中國建立了強大的統一大帝國。

除了上述重要學派之外還有比較原始的陰陽學派。該派按照「陰陽」法則解釋宇宙規律。這是一種淵源深厚的哲學，可以追溯到新石器時代，也是道教的基本哲學原理，其影響可能貫穿整個中國的歷史。

所有這些文化和社會的變化都影響到藝術。一般認為春秋是段過渡時期，在這個時期青銅業衰落而冶鐵術興起。青銅藝術的風格較不穩定，有些工匠追隨西周後期的樣式，而另一些人則表現出實驗性的作風。河南省上村嶺考古遺址出土的銅鏡上出現原始「寫形性」圖案（圖2-25）。它是屬於典型的實驗性風格，因為這些虎和鳥的圖畫，儘管有兒童畫般的天真，表現出試圖擺脫傳統紋章藝術的新意向。

春秋時期的後半期和戰國時期，當青銅藝術和陳舊裝飾母題的優勢結束之後，中國藝術領域裡發生了顯著的積

2-25　青銅鏡（鏡背面圖紋）／春秋（東周）／西元前八～前七世紀／河南上村嶺出土

極性變化。這些變化體現在新風格的創造、新技術的發明和新材料的使用上。於是同時出現了許多不同類型的藝術。除了青銅器工藝外，漆器、雕塑、帛畫、壁畫、石刻、木雕等藝術也繁榮起來。

在青銅器藝術方面，壺、鐘、尊、匜所見最多。但是商代的饕餮面具完全消失了。新石器時代玉器上常見的交錯圖案重新出現，而且充滿了新的活力。在這個時期青銅器的功能也改變了。由於氏族封建制社會的瓦解和周王朝的沒落，人們不再把青銅器視為聖物，而是看作社會生活的和享樂的奢侈品。這個時期製造的許多精美器皿常用作婦女的嫁妝，它們飾有細小的蛇形圖案和浮雕，稱為「竊曲紋」，更細密抽象的就稱為「蟠虺紋」。器皿的稜線和把手常做成動物形，而且常是鏤空，炫耀創造者嶄新的工藝技術，與先前時期嚴肅莊重的風格不同，這些器皿顯得比較輕巧而更具視覺感染力。

出自河南新鄭的「壺」（圖2-26）是西元前六世紀的作品。它不僅展示出上述的新審美原則，而且也第一次給我們帶來了蓮花和仙鶴的生動造型。這些新的裝飾母題透露出某些有趣的信息：仙鶴是長壽的象徵，而且從那時起在中國社會受到高度的崇敬；蓮花早已是中亞人常用的聖物，常見於他們的建築和一些出自魯利斯坦(Luristan)的器皿。蓮花後來被佛教徒用來作為純潔的象徵，也代表法輪和淨土。雖然我們不能肯定中國這麼早就與佛教僧侶有接觸，但可以相信他們已間接或直接受到中亞藝術的鼓舞。

這時由底層封建領主、地主、商人、工匠和知識分子所構成之中產階級的興起，也為社會的奢靡之風推波助瀾。許多銅鐘、銅鎛以及各式樂器都作來供封建領主的宮廷娛樂和祭儀演奏之用。在古代曾國所在地，即今湖北省隨縣，發掘出一套巨大的編鐘（圖2-27），令人嘆為觀止。從墓中發掘出來的這套樂器包括六十五隻雙音調銅鐘，三十二件石編磬、琴瑟、排簫和一隻鼓。鐘有不同的尺寸，可以奏出不同的音階，合在一起可以演奏出非常複雜

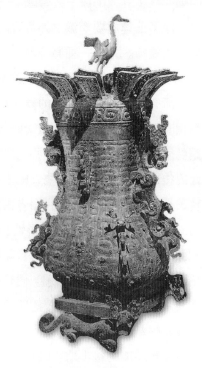

2-26 壺／春秋（東周）／青銅酒器／西元前六世紀初／1955年於安徽壽縣出土／北京故宮博物院藏

的音樂，據說可以演奏像貝多芬的交響曲那樣的樂曲。大多數的鐘裝飾有交龍，並有高高凸起的乳釘（圖 2-28）。

　　在西元前五世紀和四世紀的戰國時期，抽象的「勾管紋」（蟠虺紋）完全取代了面具紋，只留下細小的「乳釘頭」暗示眼睛（圖 2-29）。這種類似顆粒狀的圖案大多不是手刻，而是打印在陶模上再鑄造的。此時還有一些金屬（銅或金）製作的裝飾器物，如帶勾和飾牌，是以鄂爾多斯 (Odors) 風格出現（圖 2-30）。這

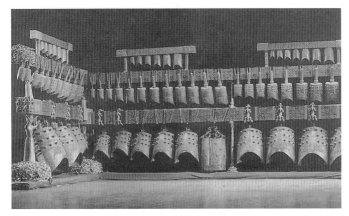

2-27　編鐘／戰國／青銅／約西元前五世紀／湖北隨縣曾侯乙墓出土

2-28　鎛／春秋（東周）／青銅樂器／上海博物館藏

2-29　壺／春秋（東周）／青銅酒器／高79.8公分／西元前五世紀初／1955年於安徽壽縣出土

2-30　馬具飾件／戰國／鄂爾多斯風格／青銅／西元前五～前四世紀／內蒙出土

2-31b 戰紋壺（細部）

2-31a 戰紋壺／戰國／青銅容器／
西元前四世紀／四川百花潭出土

種風格源於蒙古游牧民族的用
具，在這些器物上，特殊的動物
母題被安排入一個長方形框，再
把母題以外的部分鏤空，只有
腿、角和身體輪廓的某些部分與

2-32 桌架／戰國／金銀鑲嵌青銅／西元前五世紀／
河北中山出土

長方形框相連。在這個時候失蠟法的鑄銅技術也已經很流行，因此生產了比較大
型和複雜的青銅雕塑，而且能表現出更為有機的細節。

　　然而，本期最重要的發展是「寫形」圖紋的出現。這些再現生動物像的圖紋
常出現在青銅裝飾、青銅雕塑、漆器、漆塑、帛畫和石刻上，甚至有些青銅器皿
也被塑造成真實的動物形狀。出自四川的「戰紋壺」（圖2-31a、b）就飾有野
祭、戰鬥和狩獵等複雜場面。這些人物造型簡單，與西元前七世紀希臘彩陶上的
幾何風格「黑彩人像」有點相似。但這是中國藝術家第一次從他們實際生活中取
材，也是第一次把動感引用到具象藝術之中。這標誌著人文主義和個人主義的崛
起。

　　在這個時期鑲嵌技術也有很大的發展，而且達到非常完美的地步，後世的工
匠幾乎難以超越。很多青銅器都裝飾有金銀鑲嵌，最奇特的是北京附近古中山國
墓中出土的桌架（圖2-32）。此器有很複雜的龍蛇交纏，全部用嵌金嵌銀裝飾。

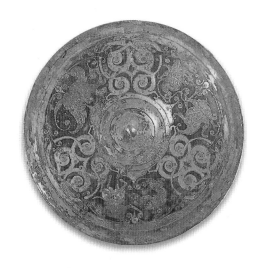 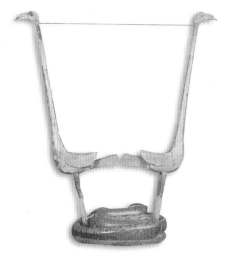

2-33 銅鏡／戰國／金銀鑲嵌青銅／直徑 19.37 公分／西元前四世紀／河南金村出土／日本東京永青文庫美術館藏

2-34 鶴蛇鼓架／戰國／漆木／高 133 公分／西元前四世紀／湖南長沙出土／美國克利夫蘭美術館藏

同樣精緻的是一面銅鏡（圖 2-33）。此鏡現藏東京永青文庫美術館。在這面鏡子底面展示出最豐富的裝飾——從格調化的鬼神之類的抽象幾何圖案到與動物搏鬥的逼真人物。

　　春秋戰國時代藝術上的另一項成就是漆工藝之蓬勃發展。漆是用漆樹汁製成，而漆樹的主要產地是在長江流域。漆樹汁乾後，面光質堅，可以保護器皿和傢俱。漆汁採集之後可以入顏料。最常用的顏料是硃砂（紅色）和氫氧化鐵（黑色），多用來裝飾車輛零件、傢俱、器皿、劍鞘、刀柄、弓箭、盾牌、雕塑等物。漆雕和漆器的胎可為木質、皮革或布。布胎漆器稱為夾紵或乾漆。中國人早在西元前 5000 年的河姆渡文化已經知道用漆；商代安陽遺址也發現了塗漆的木片。然而漆器的普遍流行乃是春秋以後的事。湖南省長沙楚墓出土的漆雕（圖 2-34）可以代表中國早期漆工技藝的成就。這件漆雕表現兩隻仙鶴立於一個由雙頭蛇構成的底座上。此器在墓中作為明器，象徵長生不老；蛇和鶴都與「神仙思想」有關，追求永生的信仰是道教的前身，它在中國的歷史上一直支配著國人的心靈。

　　帛畫藝術也創始於這個時期。在長沙的兩座楚墓中各出土一件旌旛帛畫，都是「寫形」式的繪畫。有一面旌旛上描繪一個婦人，衣著端莊，兩手合十於胸前；一隻鳳和一條夔龍在她的上方嬉戲（圖 2-35）。這位婦人可能是墓主，鳳和龍無疑是象徵陰陽的會合，也是為墓主在仙界永生的祝福。另一面旌旛描繪一條龍舟

載著一個很優雅尊貴的士人，他站在一面華蓋下，船底下畫有魚，船的一端立有一隻鶴，龍舟正把墓主載往蓬萊仙島。龍、鶴都是長生不老的象徵。這兩幅帛畫都是用極細的線條畫成的，形象簡單而且格調化，但人物的動感和較大型的再現性形象，正是這些畫家的偉大貢獻。

在青銅時代的最後階段，大多數藝術品都是為喪葬而製。在這種情況下，宗教信仰已發展成對「神仙界」的期待。當時的人對各種鬼神故事非常感興趣，而藝術，特別是墓葬藝術，就是圖解這些精靈和他們在超自然界裡的活動。很多鬼怪圖像出現在青銅裝飾和繪畫中。有關靈魂在冥界漫遊的著名文學作品是

2–35　龍鳳仕女圖／戰國／帛畫／31×22.5公分／西元前四世紀／湖南長沙出土

《楚辭》，而集鬼怪故事之大成者是《淮南子》。後者的成書年代可能是漢朝（西元三世紀）或六朝（西元四至六世紀），因此青銅時代的最後階段實際上已是「神仙方術思想」大時代的起點。

## 三、東南亞 (約西元前 600～前 200 年)、朝鮮 (約西元前 900～前 300 年)、日本彌生時期 (約西元前 200～西元 200 年)

在印度支那（東南亞）、朝鮮和日本的藝術中都可以感受到中國青銅文化的影響。大約在西元前 800 年，印度支那開始使用青銅器。到西元前 500 年左右，東京 (Tonkin) 和安南的東山 (Dong-son) 文化已經受到周朝晚期中國南方（湖南、四川、雲南等地）青銅器風格的啟發，而發展出地域性的青銅文化，最常見的是燈架和鼓。燈架通常作一個雙臂托著燈盤的小人，這種銅器是陪葬用的明器。至於銅鼓的造型是上下寬大，束腰，鼓面有精細的裝飾。一般是一個日輪——由位於中央的一個十四齒太陽輪和圍繞它的許多同心圓構成。在這些圓上刻有人物和幾何圖案。有時有立體雕塑的青蛙附著於鼓邊。鼓的尺寸變化頗大，大者高達 60 餘

公分，小者僅 10 餘公分。由於許多這類的鼓與死者埋在一起，可能也是用於喪葬儀式的禮器。有的學者相信有些鼓是用來求雨的法器，因為他們相信敲打太陽，並以鼓聲喚起雷電可以致雨。青蛙也是致雨的象徵物。

現在讓我們把注意力轉向朝鮮半島。中國移民在商代末期來到這裡。根據中國歷史，商代王室有一個王子叫箕子，在周代初期（約西元前 1050 年）來到朝鮮建立了一個朝廷，這個王族在朝鮮一直延續到西元前二世紀初才被一個叫衛滿的中國北方人征服。據此，朝鮮半島是在西元前十一世紀進入青銅時代。在這時期朝鮮人所生產的青銅器皿和武器，如今已經有一些被從古墓中發掘出來了。

與近東和中國相比，日本的青銅時代開始得比較遲，其發展的原動力是來自朝鮮和中國。由於西元前三世紀期間中國已經完全進入了鐵器時代，所以傳到日本的中國文化實際上是一種「青銅鐵器文化」。這種文化主要是以東京附近的彌生考古發現為代表，所以稱之為「彌生文化」。

據中國歷史記載，在西元前三世紀初第一批中國移民在徐福的率領下來到九州島北部的福岡。可惜這些新移民是文盲，因此中國書寫語言並沒有隨他們傳到日本。在中國人到來之前，其他一些來自東西伯利亞、朝鮮、東南亞的部落可能已佔據了日本的部分土地。然而，朝鮮和中國的歷史記載也告訴我們，日本文明並非完全靠移民的幫助來發展的。事實上從西元前四世紀起，日本人就經常襲擊朝鮮沿海地區，他們不僅帶回了朝鮮的陶器、青銅器、寶石、穀物、婦女，也帶回一些工匠和技術。

彌生文化的主人可能是一群較早從亞洲大陸來的移民，但他們不是中國人，因為他們的多音節語言完全不同於中國人的單音節語言。這群人的來源不得而知；有些人說他們來自西伯利亞南部，也有人認為他們屬於一個與馬來人相關的種族。他們英勇善戰；雖然不識字，卻是優秀的工匠。他們大約在西元前四世紀來到九州和本州西部，不久又佔據了大和平原裡大阪附近最肥沃的耕地。他們帶來了一些稻種並在日本開始農耕生活。由於他們是一群一群的來，而且每群領導人建立了他自己的勢力範圍，於是形成許多封建小國，其中最強大的是大和朝。

他們的宗教是從原始萬物有靈論和薩滿式的宗教發展而來，因此崇拜各種自然神和神靈。神靈指所有主宰宇宙生命的超自然力量。由此「神靈觀」的發展，乃產生全能的太陽女神，稱為天照大神，也是神道教崇拜的主神。

在陶器藝術中，彌生時期的人超越了繩文文化一大步。他們引進了陶工的轉輪和高溫窯。容器的造型多為對稱，器壁甚薄，表面光潔，口緣不加裝飾（**圖 2-**

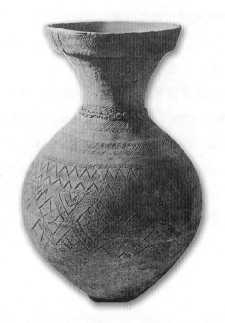

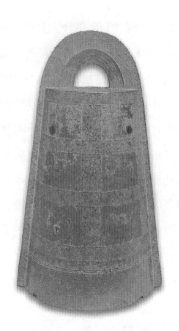

2-36　鋸齒紋罐／日本彌生時期／硬陶器／約西元 100～200 年

2-37　銅鐸／日本彌生時期／青銅樂器／高 42 公分／約西元 100～300 年

36）。器表裝飾很簡單，或為單純的褐色飾帶，或為線刻幾何形紋。這種嚴謹樸素的感覺與繩文陶很不相同。這個變化應該是新移民帶來的，儘管燒陶技術可能來自中國，但所用的硬直幾何圖紋與中國愛用的龍蛇型的曲線紋完全不同。這種變化顯然與彌生民族的海洋生活環境有關；同樣的現象也出現在他們的青銅器上。

　　青銅和鐵的冶煉術給日本帶來了殘酷的戰爭和鋪張的禮儀。當時最重要的武器寶劍成為被人崇拜的聖物。劍的鑄造要擇日擇時，而且要舉行隆重的開工禮和完工禮。同樣神聖的是銅鐸和銅鏡。中國人早在安陽時期已在使用這兩樣東西，而日本則到了彌生時期（可能始於西元前一世紀）才開始製造。然而彌生時期的人並非只是複製中國的銅器；雖說形狀大致相似，但日本人喜愛直線造型的圖案，而不像中國人那樣偏愛曲線圖紋。他們的「銅鐸」高度約 7.5 公分至 10 公分之間，多用於喪葬和祭儀。這些鐸的形狀簡樸，呈圓筒形，裝飾圖紋則有從自然物簡化而來的線性幾何圖案（圖 2-37）。例如蜻蜓畫得像一架小飛機。這種簡樸的線條幾何形的圖紋看來有點現代感，可以讓我們想起保羅‧克利 (Paul Klee) 的可愛的多嘴鳥兒。這種風格與中國銅鐘上常見的錯綜複雜的蛇形母題有著鮮明對比。

# 中國、朝鮮和日本的神仙思想時代

當人們面對死亡的時候，往往希望在另一個世界裡獲得新生。為了確保擁有更美好的來世，他們要攜帶一些貴重物品。因此，自古以來喪葬藝術便流行於世界各地。例如埃及的雕刻、寺院、壁畫和金字塔都是為死者建造的；希臘許多飾有葬禮場面的陶罐和陶瓶也是為死者的來世準備的。

中國人也很關心來世，對更美好的來世（最好是長生不老）的追求深植中國文化之中。這個思想從新石器時代開始到現代可以說貫穿整個中國歷史。中國人從未放棄對長生不老的希望，因此許多玉器、陶器、繪畫和巨大的陵墓都是為保證死者能成功地實現這個目標而建造。

在新石器時代，中國人生產了用作盛殮死者骸骨的彩陶容器，和保護死者靈魂的玉器。在商代人們似乎相信，一個人死後他的靈魂將停留在氣界，那裡有一個看不見的鬼魂王國。為使靈魂有比較舒適的生活，人們為死者準備陪葬品——除青銅器、玉器、石雕之外，還包括動物和生人。

周代還繼續鬼神崇拜，但人們又在他們的生活中增添了一位全能的上帝——天，作為他們所期待的美好來世裡（靈界）的統治者。天不僅被認為是宇宙的統治者，而且也是眾生的「天父」。為了得到上天的保護和愛，一個人需要有功業和美德，而子孫所作的象徵性崇拜和提供的祭品就是此個人功業和美德的最好證據。

由於對天的崇拜越來越虔誠，人們開始想像了一個天上的世界，稱之為「神仙世界」。然而對不想離開塵世的人來說，神仙世界在大地上的存在是有必要的。於是道士們想像出這樣一個世界，並認為它坐落在太平洋上，稱之為瀛海仙山。在那裡有三座高山直達上蒼，人的靈魂可以來往天上人間，而且享受到人世難以得到的永恆與快樂。

根據神話，人死後靈魂既可居於鬼魂世界，也可以去神仙世界，這取決於他所攜帶的財富。顯然，神仙世界只接納富裕和有權勢者，他們必須擁有很多有價值的東西，包括實際和象徵的。神仙世界的生活很像我們的人世，它允許富人過比較好的生活，其所不同的是靈魂不再受死亡的威脅。

　　到了周代後期，由於人文主義的興起，不再允許用生人陪葬。孔子曾批評生人陪葬的習俗；他問道：「始作俑者其無後乎？」因此人們用替代物來表達他們對長生不老的信仰。我們已看到許多青銅時代末期的喪葬用藝術品，如「鶴蛇鼓架」漆雕（圖2-34，現藏美國克利夫蘭美術館）、青銅鏡，以及長沙墓葬出土的旌旛帛畫，這些物品已含有長壽永生的象徵意義。

　　人們普遍認為，始於湖南一帶的神仙思想或對長生不老的信仰，隨著楚文化的發展很快就從長江流域傳播到中國各地，而且在秦代（西元前221～前206年）和漢代（西元前206～西元220年）達於極盛。秦朝是由秦始皇創建，他在中國歷經大約四百年的分裂之後再次統一了全國；漢代是由劉邦創立，他繼承秦朝功業再創中國盛世。

　　在日本，對神仙方術的崇拜流行於西元四至五世紀的古墳時代。然而無論在中國或日本，佛教傳入之後，這種神仙崇拜的思想都逐漸式微。

# 一、中國：秦代和漢代 (約西元前221～西元220年)

　　秦代的壽命很短，大約只有十五年，但是它在中國歷史上是一個決定性的轉折點。秦始皇借助法家思想，消滅了在過去二千多年中逐漸建立起來的封建制度。他把國家劃分成三十六郡，郡守由他任命。秦始皇還以嚴厲的政策控制人民，例如統一意識形態、度量衡、車輛寬度和書寫文字。為了抵禦游牧民族入侵，他把北方諸郡早先建造的城牆連接起來，成為一座萬里長城。這座長城當時約有2250

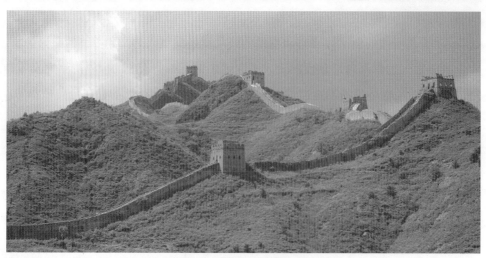

3-1　長城／戰國至秦代／秦代時長城全長約2250公里　　　　　　　　©Dreamstime

公里長（圖 3-1）。此外，為肅清反叛的火種，他在首都（陝西咸陽）活埋了數百名儒生，並下令銷毀與政府法令無關的典籍，此即史書所說的「焚書坑儒」。

　　隨著權力和財富的增長，秦始皇在首都營造了一座豪華的宮殿稱為阿房宮。這個奇特的建築群，其規模之大以及裝飾之豪華為中國空前之舉。不幸，秦始皇一死，這座宮殿就被從湖南來的起義者項羽焚毀了。

　　秦始皇所完成的第三個大工程就是他自己的陵寢。今天我們仍可以從這個龐大的陵寢體會他追求長生不老的苦心。雖然主要的墓室尚未發掘，但其東側的三個陪葬坑在 70 年代中期已被打開了。1975 年發掘的一座巨大陪葬坑稱為 1 號坑（圖 3-2）。此坑，東西長 209 公尺，南北寬 60 公尺，最深處有 4.4 公尺。全坑再分為十一個坑道，每一道約 3 公尺寬，209 公尺長。坑道間有土牆，其上有成排的木柱支撐著由稻草和土作成的墓頂。就在這些坑道中駐紮著一支由六千多個赤陶人俑和車馬組成的大軍。這些俑都比真人真馬大些（從 174 公分到 183 公分高不等），臉部和盔甲上有寫實的細節（圖 3-3）。這些陶俑是用粗泥條築造而成，上身中空，下肢堅實，每件完成之後都塗上裝飾泥。武士的頭、馬的尾和鬃都分別塑造再兜合，故可與身體分開，至於耳朵、鬍鬚、盔甲都在泥未乾前加上。俑

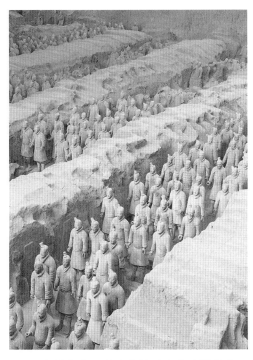

3-2　秦始皇陵 1 號陪葬坑／秦代／西元前三世紀／陝西臨潼出土　　　　©ShutterStock

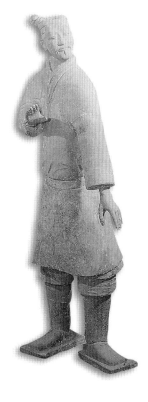

3-3　俑／秦代／赤陶／西元前三世紀／陝西臨潼秦始皇陵 2 號陪葬坑出土

做好之後放入高溫窯燒烤，等冷卻後再加色和配上武器。原先這些步兵裝備有真實的武器。考古學家在倒塌的墓室裡挖掘出一些刀、劍、矛、箭頭，並有大量駟馬戰車。

有些學者認為秦始皇命令工人實際以每一位士兵為對象塑造這些陶俑，但有些學者認為陶俑的頭是從大約十來個模子塑造出來的，然後再把臉部加以修飾。雖然這些陶俑有頗多寫實的細節，尤其在臉上和盔甲上相當用心，但仍不免格調化或概念化。頭的下端是以一圓柱形的頸插入身體，整隻手臂裹入圓滾滾的袖子裡，看來過短，而且不自然。它們那簡樸、拘謹的姿勢頗為古拙，但作為這個暴君手下的一支軍隊，它們生硬的姿勢加強了單調的統一性，也可以象徵這個極權統治者的巨大權力。

西元 1976 年和 1977 年，在上述 1 號坑北方再發現兩個小得多，但同樣引人注目的陪葬坑。與 1 號坑相比，1 號坑中主要是步兵，而 2 號坑保存的主要是戰車和騎兵，總數大約有一千四百個武士和馬匹，全部裝備有金屬武器。這些塑像的姿勢和面部表情栩栩如生；3 號坑很深，而且設有一個辦公室，看上去像一個軍事指揮部，總指揮官運籌於其中。現在這三個坑都蓋上屋頂，變成了永久性博物館。

秦始皇死後，中國再度陷於內戰，但這次戰爭並沒有持續很久。漢高祖劉邦在陝西省崛起，不久成為中國的統治者。他和他的繼承者整軍經武，使人民免於戰爭和沉重的勞役。於是國家積聚了巨大的財富和實力。西元前二世紀的漢武帝時期，中國開始大力擴張，軍力達於蒙古、新疆、朝鮮、廣東和雲南。來自域外的各種文化的啟示和刺激，使中國人在科學和藝術上更富有創造力：他們發明了地震儀和紙；絲綢、漆器、玉器、鋼鐵等工業也盛極一時。藝術產品非常之多，包括陶俑、石刻、模印浮雕磚瓦、壁畫、帛畫、漆雕、漆塑及各種器皿等。中國文化擴展到中亞和日本，而西方和波斯的影響也通過連接中亞和中國長安的絲綢之路達到中國。

漢代在西元前一世紀末因為漢皇帝的內兄王莽篡奪王位而中斷。王莽的政權叫「新」，但這個非法王朝只持續了大約十六年。後來漢室復位，復名「漢朝」，史稱「後漢」。又因它的首都不再是西安，而是西安東面的洛陽，所以也稱為「東漢」。東漢在軍事、經濟和文化領域，如其前代一樣輝煌。中國軍隊甚至在中亞與羅馬軍隊有過接觸，佛教大約也是在這時傳入漢廷的。

漢代的藝術是在戰國和秦代的實驗性藝術的基礎上發展，而繼續以神仙思想作為藝術創作的主要動力。但是由於對孝道的強調，就像往這種共同信仰火上加

油，因此漢代藝術不只是嘗試性，而且具有更寬廣的基礎，它的風格和思想觀念更為一致。藝術家和工匠分別找到了他們自己的特性，並發展了自己的長處。從劉勝和竇綰的陵墓出土的兩件金縷玉衣（圖3–4）可以說明漢朝工藝的高度成就。這對金縷玉衣每件由兩千餘塊玉片組成，並以金線縫合，所費必然相當可觀。劉勝和竇綰墓是 1968 年在

3–4　金縷玉衣／西漢／西元前二世紀／河北滿城劉勝和竇綰墓出土
©Gary Todd

河北省滿城縣發掘的。我們知道劉勝是漢朝締造者劉邦的兒子，他的奢侈可以證明當時國家的富有程度。

　　自古以來金和玉一直受到人們的喜愛，甚至受到尊崇。周代之後，道教提倡長生不老，也就用不朽的金玉作為永生的象徵。對生者來說，飲用金漿是獲得長壽的一種方法，而對死者來說，放一隻玉蟬在口中有助於保證他成為神仙。當然，穿上玉衣是在靈魂界中長生不老的最好保證。漢代最著名的哲學家葛洪（西元253～333 年?）在他的書《抱朴子》中強調：如果人們修煉神仙之術，要獲得長生不老不是一件難事；神仙們服食金丹可以預防疾病，延年益壽。據漢代哲學家的說法，人也能把金丹用於身體外部以防老化，並可延長壽命。葛洪還說：「夫金丹（由金、朱砂、水銀燒鍊而成）之為物，燒之愈久，變化愈妙。黃金入火，百鍊不消，埋之，畢天不朽。服此二物，鍊人身體，故能令人不老不死。」

　　漢代人也明白，即使藥物也難保長生不老。當一個人的「數」滿之時他就得死去。但是他們追求長生不老的夢想並沒有隨著追求長壽的失敗而破滅。所以漢朝的富人和顯貴總是運用他們的想像力為自己的來世開闢了一塊樂土，使死亡不那麼可怕。由於對孝道的強調和對長生不老的信仰，漢代人盡其所能去取悅死去的父母。貴族們的葬禮尤其鋪張，當家庭中某一成員死亡，都要為他舉行隆重的葬禮，送葬的行列往往長達數里。他們準備別緻的棺材和旌旛，來帶領或引導亡靈進入墳墓再升入天堂的神仙世界。

　　漢代地下陵墓的最好例子是軑侯夫人辛追的巨墓，此墓建於湖南省長沙市附近的馬王堆山上，其年代可定為西元前二世紀中葉。墓是一個垂直的長方形土坑，有 16 公尺深，在北側有一斜道通往坑中。墓壁表面敷上 70 公分厚的白膏泥。在

坑內先是一座大木槨置於二十六張竹蓆鋪墊的地上。大棺槨由三層木板構成，並支在坑底的三條圓木上。此木槨與墓壁之間是上噸的木炭，可以除濕和殺菌。墓穴結構完好，軑侯夫人的屍體又由三重套棺保護著。1972 年此墓出土時，棺槨和屍體都仍然完好無損。因為軑侯夫人的屍體保存得很好，我們可以知道她死時才五十歲出頭，可能是在吃過晚飯後死於心臟病。她的屍體在棺內裹著二十二層絲綢和麻布，然後綑上九條絲帶。在她的周圍和每隻棺內放置了上千件的陪葬品，其中有漆器、陶器、樂器等等；有些器皿裡甚至還盛滿食物。

　　三隻棺材都飾有漆畫，揭示了三個不同的階層的靈魂世界（圖 3-5）。最裡面一隻棺材表面包上一層絹，上面裝飾著用有色羽毛製成的幾何（菱形）圖案。這些羽毛象徵羽翼，可助死者的靈魂飛往仙界。中層棺的四側描繪瀛海仙山，即所謂蓬萊仙島。在那個神仙世界裡有用鮮豔的紅色和白色描繪的吉祥動物，如龍和天馬。與此形成對照的是外棺所揭示的遊魂世界（圖 3-6）。雲彩以長波線描繪，顏色有白、紅、黃諸色，並襯以黑色背景；筆線的起伏運動予人飄浮和流動之感，其間偶現奇形怪狀的動物和飛鳥，就像浮游雲氣中的精靈——有格鬥、狩獵、奔跑、飛翔等等不同的活動。

　　這種圖解靈魂前往神仙界之旅的圖畫，在同一墓裡的旌旛中有更為仔細的描繪（圖 3-7a）。此旌旛又稱「非衣」或「裡衣」；呈「Ｔ」字形，頂端有一根帶子，可以把這面大旌懸掛在一根長竹竿上，作為葬禮行列的前導。當裝屍的棺材

3-5　軑侯三層棺／西漢／西元前 186～前 168 年／湖南長沙馬王堆軑侯墓出土

3-6　軑侯外棺繪畫／西漢／西元前 186～前 168 年／湖南長沙馬王堆軑侯墓出土

被下放到墓中之後，這面旌幡就放
在棺面上，作為引導墓主升天旅行
的「旅程圖」。這幅帛畫本身包含四
部分，代表了四個世界。從下往上
看，它們分別是「地下」（海洋）、
地面（人間）、靈氣界、天上（神仙
界）。在漢代人心中，人世屬於「陽
間」，而其他則屬於「陰間」。這陰、
陽界之間的交流要通過禮儀來進
行。

　　根據旌幡的圖示（圖 3-7b），
地下界由兩條叫「鯤」的大魚支配，
魚身互相交纏，象徵陰（雌）陽
（雄）交合產生新的活力。鯤魚之
上是一個矮人。此人騎在一條黃蛇
的身上，黃蛇則首尾鉤住上述兩條
龍的身子。二龍正飛往靈氣界。蛇、
矮人和龍都象徵長生不老。在這基
主升天的時刻，許多吉祥物相繼出
現。為了祝賀這件盛事，海馬翩翩
起舞，海龜也緩緩上浮。每隻海龜
口上都唧著一棵靈芝。海龜和靈芝
無疑都是長壽的象徵物。葛洪在他
的《抱朴子》中說道：「謂冬必凋，
而竹柏茂焉。……謂生必死，而龜
鶴長存焉。」

　　地下界的矮人用兩手托住一塊
象徵地面的白色平板。地面上的人
間是以一個祭堂來代表。祭堂上方
有一塊玉罄象徵屋頂，頂上裝飾著
繁縟的流蘇和垂絲。堂中有祭桌、

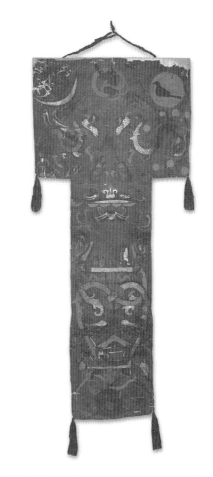

3-7a　非衣（幡）／西漢／帛畫／高 2.1 公尺／西
元前 186～前 168 年／湖南長沙馬王堆軑侯墓出
土

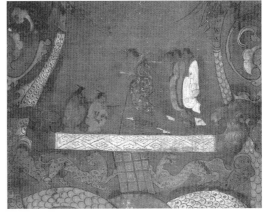

3-7b　非衣（局部，軑侯夫人）

哀悼者、酒器和供品。在這一部分，畫家運用了比較理性和自然的空間架構。在祭堂流蘇狀的屋頂的上方有兩隻作為天堂使者的人首鳥。

　　第三部分是靈氣界，描繪墓主軑侯夫人站在一條白色平板上。此板置於玉璧和玉琮組成的圖案上方。上文提到的那兩條從地下界衝出的龍正穿過玉璧，構成一輛引載軑侯夫人升天的龍車。二龍纏繞的身體也象徵陰陽結合。我們記得在新石器時代，人們把大量玉璧和玉琮埋在墓中，現在漢代這兩件玉器有更具體的含義：它們被用來當作載送死者升天的工具。在這幅畫中，軑侯夫人儀態優雅，由三個隨從陪伴，並受到三位來自天堂的使節的迎接。她身穿飾有雲紋長袍，這是專為死者準備的壽衣。上方有一隻鷗鴉背負著一面華蓋使她那榮耀的旅行顯得更加輝煌。

　　第四部分是天堂或神仙界，這也是這面旌旛最上最寬的部分。神仙界入門有個關，關柱上有老虎像，下有二個闇者看守。看來想進入這座大門可不容易——她必須出示其財產紀錄。這位老婦人，軑侯夫人，想必是有資格的，因為她隨身帶有數百件貴重物品！其實她的子孫還為她準備一部竹簡，上面登記了陪葬品的品目和捐獻者的名字呢。

　　那麼，天堂的生活是什麼樣的呢？在大門上方，人們可以看到在一個比其餘三界更寬大的天堂場景：右上方是一個含隻黑鳥的大太陽，左上方是一輪內含一隻白兔和一頭蟾蜍的月亮。日月之間是一個「蛇身人」。這個人是仙界和天國的統治者，也是那裡的國王或王后。雖然他或她的名字（伏羲、女媧、燭龍、東王公或西王母）有異說，但以西王母的可能性最大，因為圖中也描述了與西王母有關的「后羿和嫦娥」故事（後文有詳論）。這位統治者由仙鶴陪伴著；仙鶴是仙界的吉祥動物，也是長壽的象徵。

　　在統治者下方有兩匹馬，馬上有騎士。他們拉住一個鐸，準備宣布這位貴婦人的到來。太陽下面是一棵蛇形枝的仙樹，名叫扶桑。樹枝上出現的是被弓箭手后羿射落的那些「太陽」（應有九個，但一個已經落到畫外）。月亮下面是一條翼上載著一位少婦的龍。這個少婦叫嫦娥，她是后羿的妻子。古老的故事說：「在古代中國，天上有十個太陽，天氣酷熱。人們向女神西王母求助，於是西王母派著名的弓箭手后羿把九個太陽射了下來，只留下一個在天上。然後西王母派一隻金鳥去保護這唯一的太陽。因為后羿功勞卓著，中國百姓推舉他為王。西王母感謝他的功績，派了一位神仙給后羿送來長生不老藥。然而，后羿竟終日沉溺於酒，不關心黎民社稷。他的妻子嫦娥鬱鬱不樂。一日當后羿酩酊大醉時，她偷取了后

羿的長生不老藥一飲而盡。頓時她成仙飛升到月亮去了。於是她永遠留在月宮中與白兔和蟾蜍為伴。」正如我們所見，在這面旌旛上幾乎每一樣東西，每一種動物和故事都突出了長生不老的主題。

在漢代的藝術品中，天界動物不僅出現在繪畫，而且也表現在青銅雕塑和石刻，最好的例子是甘肅省的「天馬」（圖3-8）。這匹馬完全格調化，有圓筒形的軀體和瘦短的四肢、生硬的脖頸、翹起的尾巴，並有呲牙咧嘴像龍一樣的頭部。這匹天馬站在一隻飛燕的背上，飛向仙界。銅像的總體效果極佳，尤其它的形態節奏正好與超自然主題相應和。而其青翠的綠鏽更增添了超凡的魅力。這件天馬只是漢代眾多銅馬中的一件；在漢墓中常有成隊的兵馬俑，其媒材包括土塑、木雕和銅鑄。

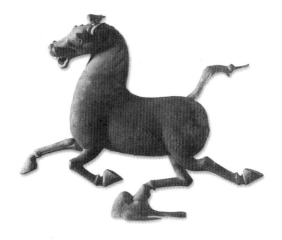

3-8 天馬／東漢／青銅／高13.5公分／西元二世紀／甘肅雷臺出土

3-9 TLV鏡／東漢／青銅／直徑14.3公分／約西元二世紀／美國華府弗利爾美術館藏

這個時期的青銅鏡也非常精美，而且產量空前。其背面圖紋也「反映」人們對神仙方術的豐富幻想。鏡背的裝飾結合線條圖案、幾何圖案和漢字來設計。這裡圖示的一片漢鏡，其複雜的飾紋以格調化的荷花鈕為中心；荷花外圍是一個方形框（圖3-9）。假如框裡代表仙界，在方框之外便是靈氣界，這是最令人神往的地方，裡面有TLV圖案、乳釘、蛇紋等。這種樣式的銅鏡被西方學者稱為「TLV鏡」。「T」可能象徵通往仙界的門口，而「L」和「V」可能分別代表「規」（圓規）和「矩」（木匠的矩尺）。二者在一起表示儒家思想中婦女必須遵循的行為準則。在銅鏡上靈氣界的區域由多個圓環的日輪所圍繞。其他銅鏡上，也常見象徵長生不老的乳釘和古體漢字沿著方框邊緣排成一行。

漢代陶俑的製作也達一個新的高潮。通過陶藝的實踐，中國人早就掌握了泥塑技術。在秦始皇墓中我們看到了這種藝術的偉大成就。在漢代建造大型陵墓和使用明器已不再限於皇室。很多如軑侯這樣的大官僚也有權建造精心設計的大陵寢。有些陵墓塞滿了數以千計的陶俑（圖 3-10）。例如這個時期為景帝建於陝西省的巨大陵墓，據最近在其十一個陪葬坑的試驗性發掘估計，可能容納了四萬餘件陶俑。雖然陶俑的生產量很大，但其工藝仍保持著相當高的水準。漢代俑的特徵通常是有著小心刻畫的臉部和簡化處理的袍服，有一種簡樸、柔和的感覺——也是天真質樸和民間藝術的親切感。

與泥塑技術的發展相比較，在中國石雕要落後得多。雖然在商代陵墓中發現了一些石虎和石鴞，但它們的尺寸都不大，而所用技術實際上是玉刻的延伸。直到漢代中國人才開始用石頭作大型雕像。這種技術無疑是通過軍事、經濟和文化的接觸從中亞輸入的。較早一組圓雕或半圓雕是霍去病墓墳丘周圍的石馬群（圖 3-11）。霍去病是武帝時期在內蒙、新疆一帶與匈奴作戰的大將。他的陵墓布置了石馬、石牛以及一些半抽象的石雕動物。石馬身下常有小人像，象徵被打敗的敵人。這些塊狀的、厚重的馬匹使人聯想到埃及和希臘的古風雕刻。

中國雕刻家並沒有充分掌握運用堅石作圓雕的有效方法，但他們很快學會製作高質量的畫像石刻。這是把圖像刻在石板上，主要有兩種刻法：一是陰刻，形象由刻入的細線勾出輪廓；此法允許藝術家描

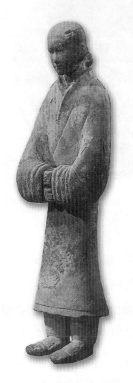

3-10　女俑／東漢／低溫陶／高 7 公分／西元二世紀／埃則基爾夫婦收藏 (Mr. And Mrs. Ezekiel Schloss Collection)

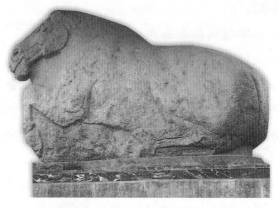

3-11　馬踏匈奴／西漢／石雕／高 188 公分，長 190.5 公分／陝西西安霍去病墓／陝西省博物館藏

繪更多的細節和表達更複雜的活動。此類畫像石出現在許多漢墓中，如山東省的沂南古墓（圖3-12）和江蘇省徐州古墓。另一種刻法稱為陽刻。其作法是把畫像背景刮掉，使圖像凸出。圖像表面平滑，有時也加上少許細線，表現臉部特徵和衣紋。

陽刻畫像石在東漢時代相當普遍，又可細分為兩種主要的地域風格：以山東省武氏祠畫像石為代表的「莊重型」和河南省南部南陽的「飄逸型」。前者見於武梁祠石刻（圖3-13）。圖中人物形象的大小由人物的社會地位來決定。人物以外的空間則塞滿了想像的和神話傳說的動植物。所有的人和馬多具有衣袍寬大或軀體碩大的特徵，與其細腿小頭形成有趣的對比，因此看起來很厚實，甚至有笨拙感。由於運用了較多的水平線，包括基底線和屋頂線，給畫面增添了穩

3-12　車戲（拓片）／東漢／石刻畫像／約西元二～三世紀／山東沂南出土

3-13　仙界圖（拓片，局部）／東漢／莊重風格／石刻畫像／西元二世紀／山東嘉祥武梁祠出土

定感。其美學成就便是以堅固有力的形式，把塊狀靜態的形象轉化為有表現力的藝術品。這種概念性的構圖和人物造型，令人聯想到埃及舊王國時期的「那墨爾王調色板」(King Narmer's Palette)。「莊重型」的題材雖然有些道教的母題，諸如天國的鳥、龍、靈芝和扶桑樹等等，但有更多的歷史和神話題材。

圖3-13的「仙界圖」有時被認為是「孔子見老子」，但細心的讀者可能看出它有可能是仙界的一個場景。畫面上方有伏羲和女媧交媾，象徵這對傳說中的仙界夫妻正在創造人類；在中央人物的兩側是飲宴場面，孔雀和其他聖鳥代表天國的使者。在這個場面左下部分是弓箭手后羿正在射落扶桑樹上的鳥，這裡以鳥象

3-14　鬥獸圖（拓片，局部）／東漢／飄逸風格／石刻畫像／西元二世紀／河南南陽出土

3-15　二桃殺三士
（拓片，局部）／
東漢／飄逸風格／
石刻畫像／西元二
世紀／河南南陽出
土

徵太陽。樹的右邊先是一匹馬，接著是一個會客廳。廳中一位主人（天堂的統治者）正襟危坐地接見一位客人，大概是墓主。這位墓主由伏在地上的兩個僕人陪伴，還有一個馬夫侍立在後。

　　「飄逸型」的特點是廣泛使用波狀線條。這種線條被用來表現活動的和抽象的形象，以提升超自然的氣氛（圖3-14）。飄逸型畫像石的題材範圍非常廣，包括各種歷史和神話故事。然而由於活動的和表現的特性，雜耍似的表演比說教更有趣。這裡所示的一件傑作描繪「二桃殺三士」的歷史故事（圖3-15）：「一天，齊景公的宰相晏嬰碰見三個勇士。三人對他傲慢無禮。為了報復，他設下詭計讓三勇士自殺。他請齊景公測驗三人的戰鬥技能，把兩個桃子獎賞給勝者。幾經爭奪之後，三勇士覺得蒙受羞辱，於是都自殺了。」

　　東漢後期，上述這三種風格被折衷或綜合在一起使用。然而一般地說，「飄逸型」使用最廣。這也反映在壁畫上。位於河南的卜千秋墓壁畫（西元前86～前49年）便反映了流行的「飄逸型」繪畫（圖3-16），也顯示出對漢初「莊重型風格」的背離。其題材是因襲的，與軟侯夫人旌旛上的題材沒什麼不同。這裡天國的場景以日、月為其主要標幟。其中描繪了一個神仙享樂的世界，為神仙們——包括東王公、西王母和墓主——準備好了狩獵和旅行。在天國，現在增加了龍、

3-16　仙界（摹本，局部）／西漢
／飄逸風格／壁畫／西元前 86～
前 49 年／河南洛陽卜千秋墓

3-17　捕魚圖（拓
片）／東漢／畫像磚
／西元二～三世紀
／四川彭縣出土

虎、孔雀和鼻首山羊等動物，可能是象徵東、西、南、北四個方位的吉祥物，這
也是後世「四神」體系的先驅。「四神」是用青龍、白虎和朱雀象徵東、西、南三
方，而以烏龜（玄武）取代鼻首山羊代表北方。

　　在漢代另一種具有很大潛力的藝術在四川省產生了。這是用於營造房屋、陵
墓、神祠的畫像磚（圖 3-17）。雖然這種技術本身不算重大發明，但描繪日常真
實生活的自然主義風格，給漢代藝術增添了新的內容，而且將成為此後中國藝術
發展的主力。

# 二、朝鮮 (約西元前 200～西元 500 年)、日本古墳時期 (約西元 200～552 年)

當中國人在追求長生不老的時候，他們轉向日本，因為中國道士們相信在東海，即太平洋，有一個神仙世界，而日本正位於其中。秦漢之際搜尋長生不老藥的人多次旅行到朝鮮和日本，許多中國傳說也傳到這兩個國家，開展了它們自己的神仙思想時代。

朝鮮長期籠罩在中國的影響之下。早期文獻曾記載西元前 109 年漢朝軍隊入侵朝鮮，朝鮮人殺死了自己的國君而歸順中國，使朝鮮成為中國的一個屬國。因此朝鮮的文化充滿了中國的風味，這點充分表現在樂浪和慶州幾座古墓內豐富的陪葬品上。「孝子漆籃」（圖 3-18）具有典型的漢初風格，其特徵是以流線勾出氣球狀的形體。在慶州的墓中有壁畫描繪龜蛇交媾創造宇宙；這是中國的神話故事之一。墓中還有用黃金和寶石裝飾的皇后冠，也是模仿中國藝術的精品。此外還有一些朝鮮當地的物品，例如慶州金鈴墓出土的「騎士俑」，表現一個武士騎在一頭怪獸的背上。怪獸呈現牛首、牛胸、豬腿、馬耳、馬背和犀牛角，藝術家對騎士和怪獸都作了大膽的裝飾。饒有趣味的是，一隻大罐繫在怪獸的髖部（圖 3-19）。

3-18a    孝子漆籃

3-18b    孝子漆籃（局部）

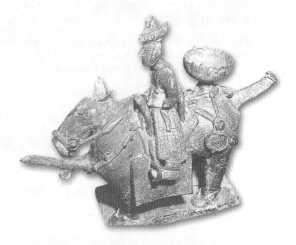

3-19    騎士俑／朝鮮古新羅王國／土器／西元五～六世紀／慶州金鈴墓出土／韓國首爾國立中央博物館藏

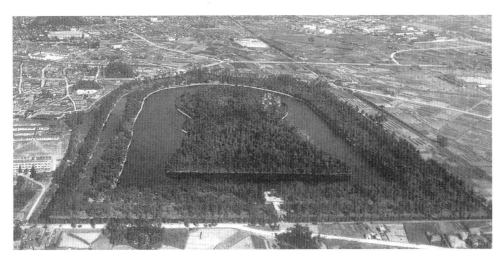

3-20　仁德陵／日本古墳時期／西元五世紀／大阪附近

這種原始而質樸的雕塑形式也見於同一時期的日本藝術，從而證明在朝鮮和日本之間已有了文化的交往。

　　據當時曾經到過日本歸來的中國人說，西元四世紀時日本是由數百個封建領主統治，他們之間爭戰不休。這些封建主或地方首領都為自己建造了巨大的陵墓；因此這個時期又稱為「古墳時期」。今天已發現至少七十二座大型陵墓。

　　在這些古塚中，最有特色的是建於西元四至五世紀間的仁德陵（圖3-20）。此墓呈鑰匙孔形——由圓形的墳丘和梯形的平坦墳園組成。整座墓被三重蓄水壕溝所圍繞。陵前平坦的地面原先是建墓期間的工作區，後來被改成靈魂活動的大花園。據神道教的說法，當靈魂離開人的肉體之後便返回自然，而且可以自由地在人世中旅行，享用人們的祭禮。因此人們把成千上萬的小土偶成圈地環繞在墳塚的下半部，稱為「埴輪」。這些土偶包括馬匹、船隻、武士、官員、婢女、婦人、狗、鹿、貓、雞、牛、魚等等。墳塚上，中央部位的聖區還放置有鳥、船和屋等小型泥塑俑。對日本人來說，神仙世界是他們人世的一部分，而不是在東洋或天上的某個地方。

　　因為埴輪代表封建領主所擁有的一切，所以種類很多，但以形式而言大多簡單而質樸。仁德陵中的「武士埴輪」（圖3-21）的頭盔上有某些細節，但臉部很平常，有著杏仁式的眼睛和不生動的嘴巴；「馬埴輪」（圖3-22）也是質樸無華。

　　最有趣的是比較中國人和日本人之間的墓葬觀念。中國人把墓建在乾燥的地方，多半在山坡上，而日本人卻把墓建在潮濕而平坦的地方，甚至更難以置信的是，以多重的蓄水壕溝把墓圍起來。顯然，潮濕的墓穴不能長久保存屍體和陪葬

3-22　馬埴輪／日本古墳時期／泥塑低溫陶

3-21　武士埴輪／日本古墳時期／泥塑低溫陶／西元三～六世紀／美國舊金山亞洲藝術博物館藏

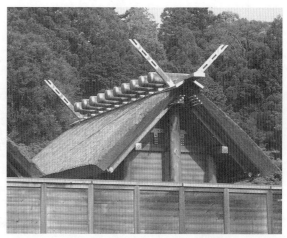

品，因此所有的土偶都被成排安置於土塚的周圍；在墓穴內只發現少數銅鐸、銅鏡和玉器。

　　隨著日本神仙思想的發展，禮儀也變得更加複雜。神道教寺院紛紛建立。這些寺院像彌生時期的家庭居室一樣是高架式的，而且是以未上漆的木頭、稻草和檜木樹皮建造。一般認為這種建

3-23　伊勢神宮／日本彌生或古墳時期風格／傳說原建於西元一或二世紀，每二十年重建一次，最近一次重建於 2013 年／伊勢　　　　©N yotarou

築風格是從南中國或東南亞傳入日本。早期神道教寺院的牆壁，如伊勢神宮（圖3-23）所示，特別顯示柱子和過樑所形成的一些幾何形架構；這裡我們可以看到明顯的正方形、長方形和三角形，予人以簡樸明朗的感覺。此外還有神道長久以來所用的象徵物：壓在屋脊上的鰹木 (katsuogi) 和屋脊末端交叉的千木 (chigi)。無論鰹木還是千木，原先都是有實用意義的。本來茅屋的屋脊上有一木條把茅草壓住，並用繩索將屋脊和木條緊緊綁住，鰹木便是用來扭緊繩索的木棒，而千木則是山牆結構的末端。我們還應該注意到，在日本所有的聖所，包括神道教寺院這些為靈魂保留的聖地，通常都有鳥居門 (torii)。鳥居門是由二根直立柱加上二根

水平樑構成的。此門可能是六世紀佛教傳入後，從印度的聖門「陀欄娜」(torana) 發展而來的 (參看本書第四章)。

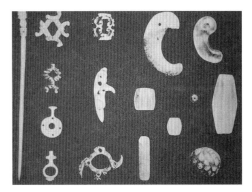

3-24 勾玉、切子玉、管玉、丸玉等／日本古墳時期／角閃石／西元四～五世紀

在每次禮儀中，玉器和銅器都扮演著非常重要的角色。一種特殊的玉器，可能是挖掘用的工具，特別受古代的日本人所喜愛，這種玉器被稱為「月牙形玉」或「勾玉」(圖 3-24)。此物看上去像一顆腰果，在粗圓的一端有線孔，多見於彌生時期和古墳時期的陵墓中。雖然它長期以來一直被認為是日本玉，但事實上則發源於中國。最近幾年這種在中國稱為瑪的玉石，在遼寧和山東沿海地區出土不少；朝鮮也發現有這種東西。瑪玉的形式可能源於一種用動物牙齒和石頭做成的工具或武器，古代中國人也曾隨身攜帶，並用來解線結或繩結。

3-25 弧紋鏡／日本古墳時期／青銅／西元三～四世紀

在古墳時期的墓中也發現許多銅鐸和銅鏡；其中一些看來還保留彌生時期的風格，雖有可能是彌生時期的作品，但其中必定有古墳時期的東西。就銅鏡而言，發現有三種主要裝飾類型。第一種是飾以神道教的神宮建築。第二種具有弓形細線構成的優雅圖案；這些弓形線自中心外彎成拱形 (圖 3-25)。第三種就是在中國著名的 TLV 鏡 (圖 3-9)。上述拱形和 TLV 的設計都源於中國漢代的銅鏡。

第二篇 佛教世界

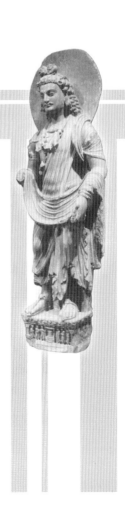

# 第四章

# 印度的佛教時代

## 一、佛教的早期歷史 (約西元前 1500～前 400 年)

印度河流域文化的消失，如前文所述，一般考古學家都認為是被雅利安人給滅的，所以其後的印度有一段漫長的時間是在雅利安統治下的黑暗期。但本人的研究，認為印度河流域文化中，無論石雕、銅像、印璽都與中東和近東文化有非常密切的關係。所以中東人種的雅利安人應該早已入居北印度，只是在遭遇毀滅性的災難之後流落各地，與當地的土著部落，如雅利安人稱所謂的達薩人 (Dasas) 生活在一起，而達薩人很可能就是印今日達羅毗荼人 (Dravidians) 的祖先。

雅利安人像中亞人一樣，崇拜太陽神蘇利耶 (Surya) 和火神阿格尼 (Agni)，並有在祭神儀式上詠唱的頌神詩歌《吠陀經》(Vedas)。其中最早的一部詩歌是為《梨俱吠陀》(Rig Veda，約成於西元前 1500 年)，稍後的而且更重要的一部，乃是雅利安頌神散文集，稱為《奧義書》(Upanishads)。其字面意思是「坐在某人身邊 (聆聽教誨)」。在《奧義書》中第一次提到了「婆羅門僧」(Brahmins)。此書所揭櫫的哲學是基於一元論與神祕主義，試圖將自我作為自然的一部分，與無限的存在融為一體。這種思維方式極力否定世俗生命的意義，宣稱生命只是幻覺，而其本質則是受苦受難。因此，人必須壓制自己的世俗慾望，印度人也因此缺少改善世俗生活的熱誠。

《奧義書》教導人民有關輪迴和種姓制度的知識。為了統治人民，雅利安統治集團建立了一個階級森嚴的制度，將人民劃分為四個等級。最高為婆羅門，即僧侶；第二為剎帝利，包括武士、國王和行政官員；第三為吠舍，即商人；第四等級為首陀羅，是勞工或奴隸。此外還有更下一層的人，稱為「賤民」(The Untouchable)。

婆羅門教唯恐其經典內容流入下層種姓，所以傳教都是在極其祕密的環境下舉行，經文僅限於教師與弟子間作口頭傳遞。一直到西元前七世紀，這些《奧義

**印度佛教時代地圖**

書》的經文才以梵文寫定。梵文是印度的貴族語言。其傳教的內容主要是教人如何獲得超越感官的精神生活。

一個年輕的婆羅門必須背誦大量的《吠陀經》、《梵書》及《奧義書》的經文，並與其教師生活在一起。他要學習靜坐冥想、幫教師看管牛群和保存聖火，經十二年左右，功業方告完成。婆羅門是僧侶，屬於最高的種姓階層。他們將自己的一生劃分為兩個階段，前半段主要履行確保其種族得以延續的責任及禮儀。一個婆羅門作為家長要負擔家庭的經濟，因此要經營一片農莊，努力生財；他還要主持祭祀家族祖先亡靈的儀式。一旦他的兒子建立了自己的家庭，他便可以解脫，並開始婆羅門教所規定的第二階段生活：全心投入苦修，包括禁慾、素食和自我修持，其目的是要達到宗教的投入。如此這般對肉體的苛罰有時會導致死亡。這種二階段的人生迄今仍為耆那教徒所遵循。

最初在西元前 1000 年左右，梵天的概念形成之時，「梵天」這個術語在哲學上被解釋為宇宙之誕生，在宗教上被解釋為是創造宇宙的神。在《奧義書》的時代，梵天這個概念還是被認為是無形無象的「不具人格的絕對」。後來這抽象觀念獲得了神的面貌。在印度的宗教裡梵天是最高的神。那麼「梵天」的意思就是「神力」。這些僧侶們相信，當他們向神獻上祭品的時候，便能夠與神本身分享他們的宗教熱誠。這種與神合而為一體的境界，在單純的祈求中是不能達到的。例如他們相信，如果不舉行例行儀式祭拜「光之神」伐魯娜 (Varuna)，太陽就不會升起。這與基督教的哲學大相逕庭，一個基督徒感到他本人被同化於無限的實在之中，而一個婆羅門徒則以他自身去體驗無限的實在。

與祂相伴隨的二位主神就是「破壞之神」濕婆和「守護神」毗濕奴。由於梵天的神格太神祕、太抽象，距離人們的生活太遠，所以人們殷勤地祭祀的主神還是關係他們生死的毗濕奴和濕婆。儘管印度學者們相信祂是一位雅利安神，而雅利安人之到來是印度河文化滅亡之後，但假如前文的論述定位印度河文化就是雅利安文化，而印章（圖 2-7）上那位打坐者就是濕婆，那麼婆羅門教在印度河流域文化中便已經誕生了。

印度在西元前七世紀有點類似當時的中國與希臘，許多不同的思想學派同時出現，婆羅門教也面臨著一系列的挑戰。耆那教便是其中的一個革新派，它可能發端於與古代瑜伽修行有關的一個宗教流派。耆那教的苦修者過著禁慾主義的生活，憑少許食物生活在洞窟或森林之中。

不過真正對婆羅門教構成強烈挑戰的是來自釋迦牟尼（約西元前 563～前

483 年）的佛教。釋迦牟尼出生於喜馬拉雅山麓，今尼泊爾邊境的一個王室家庭。他的本名是喬答摩・悉達多，後來人們稱他釋迦牟尼（意為釋迦族的聖人）和佛陀（意為覺悟者）。釋迦牟尼在宮廷中長大，不瞭解普通百姓的實際生活。二十九歲那年，他第一次被准許跨出王宮大門。當他在宮前親眼目睹窮人因饑餓與疾病而死去時，他受到極大的震撼。因此，他決定要去尋求使人們擺脫苦難的方法。他離家出走，來到印度北部，在耆那教僧侶的指導下研究哲學和進行苦修。歷經六年因無多少收穫，失望而歸。當他路經離家不遠的一個叫菩提伽耶 (Bodhi Gaya) 的地方時，他坐在一棵菩提樹下打坐，忽然他有了頓悟。悟得了四諦：⑴苦：生命是苦；⑵集：苦來自慾望；⑶滅：要消滅痛苦，必須除去慾望；⑷道：要除去慾望，必須遵循八正道。所謂「八正道」便是正見、正思維、正語、正業、正命、正精進、正念、正定。四諦是所有佛教思想流派的共通信念，是「佛法」(dharma) 組成的最重要部分。

　　釋迦牟尼成道之後，便在印度北方傳教。他的第一次布教是在恆河邊沙爾那斯的鹿野苑進行。他傳布四諦、「中道」和涅槃的思想。在他那個時代，普遍流行著兩種極端的觀念：一是鼓勵人們縱慾，一是要求人們放棄做人的責任而去作「禁慾」苦修的工夫。佛陀的「中道」就是反對這兩種觀念；根據「中道」的教義，人必須為他人、他物作出自我犧牲。

　　在印度大多數哲學與宗教學派，包括佛教，都相信生命是無終點的，死亡正是另一轉世的開端，或是以另一物質形式出現的另一生命週期的開端。對於釋迦牟尼時代的佛教徒來說，因為生活本來就是痛苦，要想消除痛苦，就必須結束生死轉世之輪迴。這種結束生命的現象就叫「涅槃」，其字面意思是「寂滅」，也是人死後最理想的歸宿（後來涅槃的定義發生了變化，被解釋為「天堂」或「淨土」）。雖說涅槃是結束生命苦難之輪迴的最終解決之道，但涅槃不是一蹴而就，只有在轉世之鏈中經過長期修持（業報）方能獲得至福；而且因果律常在不可知的情形下不斷流變，這就是「緣」。

## 二、無佛像崇拜時期的佛教藝術 (約西元前 400～西元元年)

　　釋迦牟尼的布教在他生前並沒有產生太大的回響，這可能是因為他的抽象教義或違反人性的涅槃所致。不過「佛法的種子」或稱「菩提果」卻由他的弟子們培育起來了。釋迦牟尼死後三百年，在孔雀王朝期間（西元前 323～前 185 年），

這菩提果成長為一棵佛教的參天大樹。

孔雀王朝的奠基者原是中亞的一支游牧部落，他們曾幫助亞歷山大大帝征服了中亞諸邦，其勇武深受亞歷山大的讚賞。他們很可能也得益於希臘的戰術。希臘人撤離中亞之後，孔雀族繼續鞏固他們對當地人民的統治，在旃陀羅笈多王(King Chandragupta) 的領導下，他們進入了印度北部建立孔雀王朝。

歷經兩代人之後，旃陀羅笈多的孫子阿育王（King Ashoka，約西元前273～前232年）將其領土擴展到印度中部。但在羯陵伽的殘酷大屠殺之後，他為其軍隊的行為深感內疚。在印度的軍事冒險過程中，他接觸到了佛教，認識到它所倡導的反暴力哲學。他可能也相信這種哲學有助於鞏固他的政權，因此很快就皈依佛法，並建立了第一所佛學院，以促進佛學的研究。他還在國內的許多地方興建佛教建築物，並派遣僧侶到印度南部和斯里蘭卡（錫蘭）去傳教。

在西曆紀元開始之前，佛教仍是一個不使用佛像的宗教；釋迦牟尼被認為是一位偉大的導師，而不是神。他只以象徵物，而不是以人的形象，作為被崇拜的對象。最常用的象徵物有「足印」代表佛的顯現，「菩提樹」代表佛的沉思冥想，「法輪」代表佛的傳教，「鹿」代表他的第一次布道。人的形象則用來表現婆羅門諸神，如藥叉（男天神）、藥叉女（女天神）以及納伽（蛇王）。此外，人像也用來表現釋迦牟尼前生與今世的故事，有關他前世化身的故事就稱為「本生故事」或「本生譚」(Jataka)。

阿育王修建了許多佛教紀念物，包括獨立的大石柱、支提堂 (Chaitya hall) 和窣堵婆 (Stupa)。如今保存在印度勞里亞·南丹加爾 (Lauriya-Nandangarh) 的「阿育王大石柱」（圖 4-1）是由整塊石頭雕刻而成的，高達 24.5 公尺。這些大石柱上冠以法輪、獅子或公牛。著名的「獅子柱頭」（圖 4-2）取自一座阿育王石柱，高度為 213 公分，還不包括其上頭已佚失的一圈法輪。柱頭的主體刻了四頭軀體相連的獅子；獅頭朝向四方。獅子下面有一條寬寬的腰環，裝飾著一頭象、一隻獅子、一匹馬和一頭牛，與法輪相間隔。腰環下面是一鐘狀基座，周邊刻有細長的、格調化的蓮花瓣裝飾。

這些石柱的裝飾內容標誌著佛教圖像學的發端。獅子象徵忠誠，牠代表釋迦族、孔雀王朝的王權及佛法。佛陀的傳教被比喻作獅子吼，全世界四面八方都可以聽到。法輪可能源於中亞的日輪，代表著極高的權威，也象徵釋迦牟尼的說法、無所不在的法，以及孔雀王朝的至上威權。佛陀釋迦牟尼實際上被比作中亞的輪王查克拉瓦蒂 (Chakravartin)。那些動物可能具有吉祥的含義，象徵著四個方位或

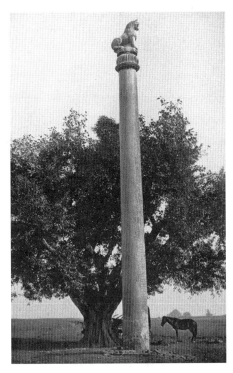

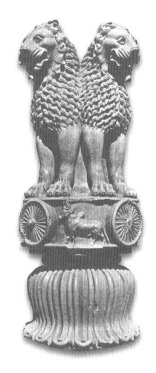

4-1　阿育王大石柱／印度孔雀王朝／砂岩／高 24.5 公尺／西元前三世紀／勞里亞・南丹加爾

4-2　獅子柱頭／印度孔雀王朝／砂岩／高 213 公分／約西元前三世紀中葉／北方邦沙爾那斯／印度沙爾那斯考古博物館藏

四種美德。每隻輪子又好像一輛車子被動物拉著走。不過個別信徒對這些象徵物可能有不同的解釋法。

　　顯然這種雕刻風格是從波斯與近東借用的。若獅腿、鬃毛和頭部的格調化處理令人想起在科沙巴 (Khorsabad) 西元前 720 年的「人首翼牛」(Lamassu)。整體上的格調化甚至更接近於波斯雕刻，可供比較的例子是阿爾塔克色斯宮 (Palace of Artaxerxes) 大講堂裡的「公牛柱」。凶猛的獅子在亞述的浮雕中也是很常見的，但是我們必須記住，在近東獅子是一種被獵殺的動物，不是作為被崇拜的對象。

　　為了安置佛教或者那教僧侶，阿育王還提倡開鑿石窟寺。現在所知最早的一座是位於羅摩・里希 (Lomas Rishi) 的支提堂。那時印度人為何突然開始開鑿石窟寺？雖然學者們的看法不同，但從當時的歷史背景來看，可能受到埃及人的啟發。因為亞歷山大大帝東征時，他也統治著埃及，開鑿洞窟的技術可能就隨著亞歷山大的軍隊來自埃及。不過洞窟的用途與設計有了很大的改變。在埃及中王國時期開鑿的洞窟是屬於法老王的私人墳墓，而印度的支提堂裡端雖常有一座象徵涅槃的石刻窣堵婆，但它並不是墳墓，而是禮拜的場所。

從羅摩・里希石窟的很多細節我們可看出它是模仿木構建築；它有一個馬蹄形的拱門，叫做支提拱（圖4-3）。石窟內有兩個殿，前殿為長方形；後殿是圓形，像一個茅屋。支提拱上的木頭柱楣結構都以浮雕形式呈現。羅摩・里希石窟並未完成。一個典型的完整支提堂，以巴夾 (Baja)、卡里（Karle，圖4-4）和阿旃陀 (Ajanta) 的石窟為例，它就像基督教的聖堂一樣，有一個中廊（本堂）和兩道側廊。中廊呈筋頂穹窿設計，最裡端呈半圓形，內置窣堵婆。在無佛像崇拜的時期，支提堂和支提拱本身就是受崇拜的對象。

為了宏揚佛教，阿育王還贊助在各地建築窣堵婆。窣堵婆最初是為了保存釋迦牟尼火化後在骨灰中發現的舍利子 (Sarira)——屍體火化後在骨灰中的一種堅實的顆粒。

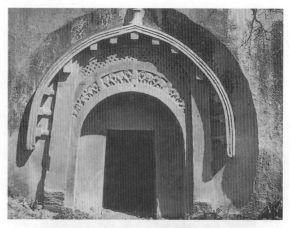

4-3　羅摩・里希石窟支提拱／印度孔雀王朝／約西元前三世紀中葉／比哈爾

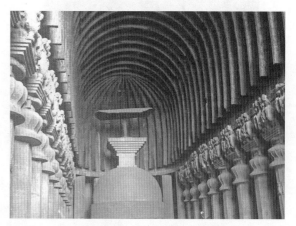

4-4　卡里石窟支提堂／印度／約西元 120 年／馬哈拉施特拉邦卡里

©ShutterStock

窣堵婆的早期形式是簡單的墳塚，由圓形的圍欄圈起（圖4-5）。但隨著時間的推移，除了覆缽（塚）與圍欄外，還加了四個塔門（陀欄娜，torana）與圍欄相接；覆缽頂部有一用欄杆圍住的平臺，其中央豎起一根傘柱 (yast)（圖4-6）。

窣堵婆的覆缽由泥土堆築而成，上面覆蓋著粗石板。早期窣堵婆的裝飾物多分散在圍欄上，但後來如山奇第 1 號窣堵婆（又稱山奇大塔），裝飾則集中於塔門。在塔門上往往裝飾有圓雕和浮雕，題材很廣泛，有獅子、藥叉、藥叉女、釋迦生平故事和本生譚等等。

上述那些工程是由孔雀王朝的王室發起的，屬於皇家的風格，主要是受到波斯、埃及、希臘以及近東的影響。與此同時發展的本土藝術則強調原始的生殖崇拜，題材以藥叉和藥叉女為主。這些本土的作品與皇家作品比起來顯得粗糙、抽

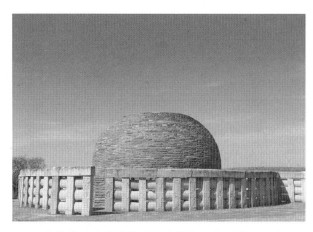

4-5 山奇第 2 號窣堵婆／印度巽伽王朝／約西元前 100 年／中央邦
©ShutterStock

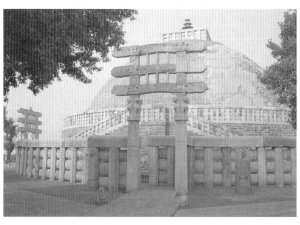

4-6 山奇第 1 號窣堵婆／印度孔雀王朝至安德拉王朝時期／約西元前二～西元一世紀／中央邦 ©ShutterStock

4-7 藥叉石像／印度孔雀王朝／砂岩雕刻／高 262 公分／西元前二世紀／帕爾訶姆／印度秣菟羅考古博物館藏

象一些。例如帕爾訶姆 (Parkham) 的「藥叉石像」（圖 4-7）就是僵硬粗笨的，還保持著原本石塊的笨重和塊狀感。它正面而嚴肅的姿態帶有明顯的幾何形結構，此於頭、肩、頸、腹和腿的形狀特別突出。在大量的泥塑小像中，甚至還有更原始的實例，頗類印度河流域文化遺址中出土的小人像。

西元前 232 年，阿育王的二個兒子瓜分了孔雀王國，自此孔雀王朝衰落了，而印度的土著首領則強大起來。在北方巽伽王朝（Shunga，西元前 185～前 73 年）恢復了婆羅門教。然而儘管局勢不利於佛教，但佛教僧侶仍然持續修建支提堂和窣堵婆。當時完成的佛教建築最重要的是帕魯特 (Bharhut) 的窣堵婆（約西元前二世紀）。這些窣堵婆長久以來不斷遭到破壞，但有大量浮雕石板留下來，今日散落在許多博物館中，有的在印度，有的在歐洲和美國。

其中一個例子是「毗都多波王謁見佛陀」（圖4-8）。這件石板雕刻出自帕魯特窣堵婆，現藏華府弗利爾美術館。該浮雕以象徵性的手法再現了釋迦牟尼生平的一段事蹟。故事發生在一座木構的寺廟內；主廳裡有一隻巨大的法輪以巨繩繫於屋頂，輪軸上掛著一條長長的彩帶。法輪象徵「轉輪王」釋迦牟尼第一次說法。在法輪下有個空座位（寶座），上面雕有蓮花、法輪與足印象徵釋迦牟尼的現身和悟道。立於法輪兩側的兩個人物想必是佛法的護衛（不是菩薩），跪於寶座旁的兩人是禮拜者。寺廟的右側有一輛馬車，上有一馭者和一個乘者。乘者上方有一頂大型的皇家羅傘，他就是毗都多波王。他身後的菩提樹代表他皈依的盛果；寺廟的左邊有一個支提堂，其入口被一匹馬的臀部擋住；在支提堂的上方，有一位馭象者正奮力制止他的象拔折那棵繁盛的菩提樹。將自然界的母題變為可讀的寓意圖像，使我們想起埃及象形文字的浮雕，但人物軀體的稚拙比例以及平淺構圖，證明這座窣堵婆是印度本地的藝術家完成的，他們的

4-8　毗都多波王謁見佛陀／印度巽伽王朝／紅砂岩／高48公分／西元前二世紀／帕魯特窣堵婆／美國華府弗利爾美術館藏

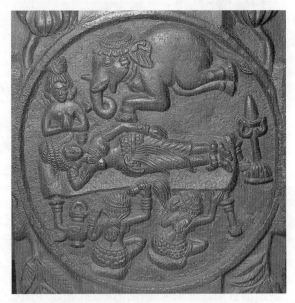

4-9　摩耶之夢／印度巽伽王朝／西元前一世紀初／帕魯特窣堵婆圍欄立柱上的圓花飾／印度加爾各答印度博物館藏

靈感來自印度本地的藝術，缺乏孔雀王朝石雕造像那種立體感和堅實感。

這種扁平、線性、幾何式樣的特點，在出自同一座窣堵婆的藥叉女也可清楚地看到。這件藥叉女浮雕表現「摩耶 (Maya) 之夢」（圖4-9）。摩耶是釋迦牟尼的母親，她於熟睡之際夢見一頭白象走近床前，以長鼻觸及她的臀部（一說肩膀）

使她懷孕。這個神話的意思是，當真理
（或宇宙大法）到了降臨人世間的時候，
它化作一頭白象進入了一位善良的王后
的子宮。「摩耶」這個詞指的就是宇宙大
法的發源地（子宮）。就風格來說，床和
摩耶的身體都以鳥瞰取景，使之翻向觀者
以突出裸體平躺的摩耶的胸部，而白象和
侍女則取水平視點，以其側面或背面朝向
觀者，這種構圖的用意主要是突出主角人
物摩耶。從那不合比例的人物與燈看來，
我們知道這個畫面主要不是再現對象的
客觀存在，而是要圖解這個故事。

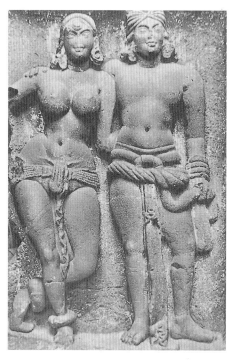

4-10　米圖那（藥叉和藥叉女）／印度／
石雕／西元二世紀初／卡里支提堂立面

　　此期印度南部的藝術略有不同。安德
拉王朝 (Andhra Dynasty) 在德干高原興起
之後，以卡里、阿馬拉瓦蒂 (Amaravati) 和
那伽爾朱那康達 (Nagajunakonda) 為大本
營，繼續維護著佛教信仰，並繼續興建了若干支提堂和窣堵婆。有些工程甚至持
續到西元二世紀的佛像崇拜時代。卡里的「支提堂」（圖 4-4）展示了早期佛教寺
廟的最高美學成就。原先在清晰勻稱的入口前方有兩座類似阿育王石柱的獨立柱
子。不過最迷人的是室內，那裡有兩排石柱，上部雕刻著性感的藥叉和多情的藥
叉女；在前壁則將藥叉和藥叉女結合為情侶，稱為米圖那 (mithuna)（圖 4-10）。
祂們的身體豐滿圓潤，有如孔雀王朝時代的作品，不過是以典型的安德拉式的「無
骨」人物出現。這些造像富於肉感與挑逗性，與孔雀王朝的藝術風格那種寧靜嚴
肅的藥叉和藥叉女形不盡相同。

　　在安德拉王朝時期，山奇、阿馬拉瓦蒂、那伽爾朱那康達等地仍繼續興建窣
堵婆。現在山奇有三座仍然保持完整的面。三座並立，而且是在安德拉時期開始
興建或竣工。其中以第 1 號窣堵婆（山奇大塔）最為著名（圖 4-6）。該窣堵婆可
能是在阿育王統治期間奠基，而工程則大約延續了 300 年。整個結構的主體是一
座巨塚，稱為「覆缽」。其周圍環繞一圈堅固的石欄，東西南北各有一個輝煌壯觀
的塔門赫然聳立。在四座塔門中，南門的建造時間最早，可能是在安德拉王朝初
期（圖 4-11），因為它的四獅柱頭依然類似上文提及的「獅子柱頭」（圖 4-2）。

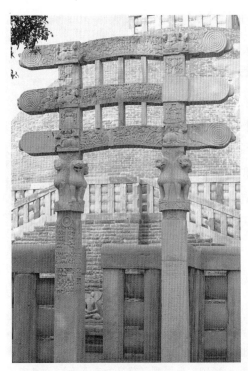

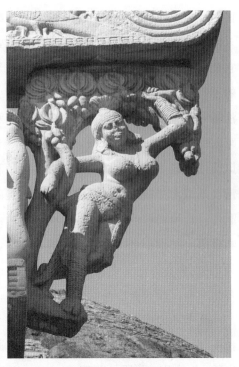

4-11　山奇第 1 號窣堵婆南塔門（陀欄娜）
／印度安德拉王朝／石雕／約西元前二世紀
／中央邦
　　　　　　　　　　　　　　©ShutterStock

4-12　藥叉女／印度安德拉王朝／石雕／
約西元前二世紀／中央邦山奇第 1 號窣堵
婆東塔門
　　　　　　　　　　　　　　©ShutterStock

其他幾座塔門年代較晚；大約完成於西元前二世紀至一世紀之間。最引人注目的
是那些雕刻於塔門橫樑托石上的藥叉女（圖 4-12）。祂們那肉感而健康豐滿的身
體、色情的姿態和裸露的陰部，使人不只聯想到理想化的美麗女神（如希臘的維
納斯），也使人聯想到古代的生育女神（如維倫多夫的維納斯）和性感女郎（如日
本的藝伎或藝者）。

　　隨著窣堵婆物質形態的發展，它們負載了越來越多的象徵意義。從理論上來
說，保存舍利子的神龕就是佛法的子宮，或宇宙的生殖器。宇宙的精力從其中生
發出來。窣堵婆頂上的圍欄和傘柱象徵宇宙之軸。塚外的圍欄圈定了神聖的佛教
境域，塔門（陀欄娜）則是進入這境域的大門。然而，在印度的傳說中還有關於
這種建築的許多不同象徵。其中有一則故事說，宇宙是由一個金蛋化生出來，它
自虛空落下，最後一分為二：上半個蛋殼變成天蓋或稱須彌山 (Mt. Meru)；下半
個蛋殼變成了一個支架，承托著海洋（蛋白）和陸地（蛋黃）。這則故事實際上是
個印度教傳說，與佛教窣堵婆混在一起可能是後來的事。置於覆缽方形平頂上的
三層傘蓋 (chattra) 代表佛教的三寶：佛、法、僧。

　　為何要在窣堵婆裝飾藥叉女雕像？對這個問題尚未有令人滿意的解釋。不過我們知道祂們既是生育女神又是吉祥之神，原先藥叉女與其配偶藥叉是印度本土的神祇，既是婆羅門教的神又是耆那教的神，佛教將祂們吸收進來作為護法和生育的象徵。當藥叉女代表河神時，祂站在被征服的鱷魚或野獸的背上；當祂變成印度的維納斯時，看上去像一個美麗的婦人立於芒果樹旁，一隻腳觸及樹根，雙手攀援樹枝和樹幹。這種「樹邊的藥叉女」稱為「沙拉班吉訶」(salabhanjika)。

　　將整個窣堵婆的布局看作是一種立體曼荼羅圖也是很有意義的。在佛教哲學中，經常用曼荼羅來圖解宗教世界的結構。根據曼荼羅哲學，宇宙分為三界：形象界 (rupa-loka)、超形象的理念界 (a-rupa-loka) 和超時空的純靈界 (shvarga-loka)。據此，覆缽之內的舍利子容器是純靈界，由佛所統治；覆缽與圍欄之間的空間是超形象的理念界；圍欄外的塔門標誌著形象界，或叫色慾界，也是苦難之源。香客在通過這「煩惱之門」到達窣堵婆的核心，可以體驗到一種特殊的平靜。在這核心內就種著菩提樹的種子。香客以順時針方向繞著窣堵婆走一圈，與當時人們認為太陽繞地球運行的方向相一致，這樣香客就使自己與物理世界的宇宙運行相和諧，同時可以冥想印證佛法 (Buddhist Dharma)。

　　安德拉時期興建的阿馬拉瓦蒂與那伽爾朱那康達的窣堵婆也是十分特殊，其風格不同於山奇窣堵婆。可惜這些窣堵婆在印度教時期被毀，只留下一些裝飾石板，其上有些浮雕生動地表現了這些窣堵婆的富麗裝飾。這種風格的窣堵婆有著較高的基座，而且塔門邊的圍欄稍稍向外擴展形成門道。塔門的門架被省略了，卻在門道之後加上五根柱子一字排開，立於臺座之上，似是伸出五指迎接香客。整座窣堵婆上覆蓋了裝飾精美的大理石板，有些石板上刻有釋迦牟尼像，表明該窣堵婆直到西元二世紀的佛像崇拜時期方告完成（圖4-13）。

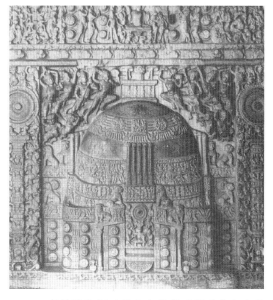

4-13　窣堵婆飾板／印度安德拉王朝／白色大理石雕刻／高 126.5 公分／約西元二世紀末／安得拉邦阿馬拉瓦蒂／英國倫敦大英博物館藏

## 三、佛像崇拜時期的佛教藝術 (約西元二～七世紀)

　　在孔雀王朝之後的兩個世紀中，印度北部備受戰亂之苦；在衰弱的巽伽和安德拉王朝的短暫統治期間，並沒有為佛教創造有利的條件。直至西元二世紀局面才有所改觀。這一變化的契機又是來自中亞；這次是貴霜民族（月氏）的入侵。月氏原先是生活在中國新疆與甘肅西部的游牧民族，因為受到漢王朝的壓迫而西遷。他們在西元二世紀到達印度北部，建立了貴霜王朝 (Kushan Dynasty)。

　　貴霜王朝諸王信奉佛教，尤其是迦膩色迦 (Kanishka)，他有如孔雀王朝的阿育王，將佛教定為國教。然而在那時候佛教有兩個教派──大乘 (Mahayana) 與小乘 (Hinayana) 相互競爭。「Maha」即「大」，「yana」為「舟」；大乘佛教就是大舟，它能夠負載萬物到涅槃的境地；與之相反，正統的佛教「小乘」是一個強調自我拯救的宗教，也叫上座部 (Theravada)。它被蔑稱為小乘（小船），一次只能載一個人到涅槃。大乘佛教的觀念起於阿育王時代，但是在貴霜人到達之後才獲得了主導的地位。新的統治者偏愛有較廣泛社會基礎的大乘佛教，為了宏揚佛法，大乘佛教的僧侶們將釋迦牟尼作為神來崇拜；佛於是在雕刻與繪畫中以人的形象出現。因此大乘佛教基本上是一種偶像崇拜的宗教。

　　在哲學與圖像兩方面，小乘（上座部）與大乘之間的區別都十分顯著。總的說來，在哲學上小乘佛教徒將釋迦牟尼視為人類導師和哲人，而大乘佛教徒則將他奉為神，能夠保祐人類，賜福人類。據大乘教義，所有生物都有佛性，都能覺悟，並達到涅槃境界。其覺悟的途徑是通過向佛皈依，獻身於佛院，以及布施愛心及憐憫心於他人。小乘派則堅持只有少數精英才能達到覺悟與涅槃的境界；芸芸眾生只能遵循八正道而達到阿羅漢（Arhat，阿含或羅漢）的境界。阿羅漢是所有覺悟者的通稱，釋迦牟尼即其中之一員。

　　從圖像方面來說，大乘教創造了第二級神格，稱作「菩薩」(Bodhisattva)。菩薩是指為幫助俗人入道得救而延緩進入涅槃境界的覺悟者。大乘佛教還擴大了佛教的眾神殿，從其他宗教吸收了各種神祇。有些來自婆羅門教，有些來自中亞的宗教。這些「異教」神被劃入「飛天」(apsaras) 一類，其原意是「天國伎女」。

　　在貴霜王朝時期，佛教藝術主要是集中於佛陀和菩薩雕像的製作，很少再興建支提堂和窣堵婆。那時雖然不同的「佛」已經在佛經中得到了充分的描述（請注意，釋迦牟尼是眾多涅槃佛之一），但佛像的製作還只限於再現釋迦牟尼。釋迦

牟尼何時何地以人格神的形象出現尚不得而知，但據一般的說法可能同時出現在
犍陀羅 (Gandhara) 與秣菟羅 (Mathura) 地區。

在犍陀羅地區，即現在的阿富汗與巴基斯坦，雕像的材料是一種青灰色頁岩。
這種石頭上有花點閃爍的雲母，極為美觀。其雕刻風格則源於羅馬，甚至羅馬的
官袍也成為佛陀的袈裟。佛陀有如一位像阿波羅那樣瀟灑的年輕人（圖 4–14），
衣褶深刻而活潑，也是模仿羅馬雕刻的寫實手法，因此穿著袈裟的身體具有圓渾
的立體感。人像特徵也類似中亞地區的羅馬雕刻，尤其是捲髮、高鼻樑和感性的
嘴唇。不過犍陀羅的佛像比羅馬原型肉感、概括、抽象，而且展示了佛的圖像象
徵：長耳垂、肉髻 (ushinisha)、白毫 (urna)、獅胸，偶爾還有帶蹼的手。肉髻或稱
髮頂髻，表現為一個突起的頭骨，代表超常的智慧，是佛陀超人智慧的象徵。白
毫原是印度貴族額上的一種裝飾，據說是一束毛髮或智慧眼，又稱「第三眼」。長
耳垂被認為是釋迦牟尼貴族出身的證明，蹼掌與獅胸則證明他超自然的神性。

菩薩除了佩戴著珠寶飾物（瓔珞）之外，可以具有與佛陀同樣的相貌特徵（圖
4–15）。我們知道佛陀放棄了世俗生活的幸福，但菩薩卻沒有。犍陀羅的菩薩像
代表釋迦牟尼在世的面貌，所以像個年輕的王子；有時也把祂刻畫為成正覺之前

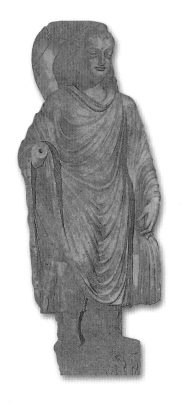

4–14　立佛／印度
貴霜王朝／犍陀羅
風格／頁岩雕刻／
西元二世紀／犍陀
羅地區／英國倫敦
大英博物館藏

4–15　菩薩像／印
度貴霜王朝／犍陀
羅風格／灰色頁岩
雕刻／高約 99 公
分／西元二世紀／
犍陀羅地區／美國
紐約大都會博物館
藏

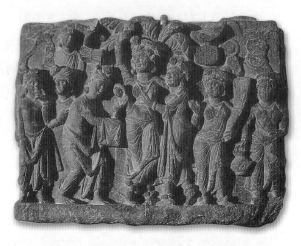

4-16　苦行釋迦／印度貴霜王朝／貴霜犍
陀羅風格／濕克利砂岩雕刻／西元三世紀／
犍陀羅地區／印度拉霍爾中央博物館藏

4-17　釋迦牟尼誕生／印度貴霜王朝／貴霜犍陀羅風格
／頁岩雕刻／西元二世紀／犍陀羅地區

的一個老苦行僧（圖4-16）。不過有許多菩薩也代表彌勒（未來佛）和觀世音
(Avalokiteshivara)。後者是阿彌陀佛在人間的化身，阿彌陀佛即無量光佛或淨土
佛。

　　在犍陀羅的雕刻中，菩薩的形象常常是個英俊的青年男子，身穿袒露一肩的
袈裟，頸部裸露，胸前裝飾著瓔珞。彌勒與觀音常手持淨水瓶，象徵著純潔；觀
音也可能手持蓮花。後來，隨著方向佛（Tathagata，如來）之發展，觀音的寶冠
上也常有阿彌陀佛小像。

　　佛陀與菩薩均採用具有特定含義的手印 (mudra)。最為常見的有禪定印
(dhyana)、施無畏印 (abhaya)、與願印 (vara) 和轉法輪印 (dharmacakra)。禪定印代
表沉思，雙腳盤坐，雙手掌心交疊向上；施無畏印是左手上舉至肩，手掌向外，
意為「免於畏懼」，可用於立佛或坐佛；與願印是右手在膝前下指，掌心向外，意
為「與助」，多出現在立佛與坐佛；轉法輪印是雙手置於腹前，好像在轉動一隻輪
子，多用於坐佛，象徵著佛陀的說法。

　　犍陀羅風格的佛教雕刻題材是多種多樣的，除了獨立的佛像與菩薩像的圓雕
以外，還有許多浮雕刻畫歐洲人、本生譚、苦行，以及作為王子的釋迦牟尼生平
故事。其中有一件作品描寫「釋迦牟尼誕生」（圖4-17）很精彩。小釋迦牟尼從
母親的腋窩生出來，他的姨娘手捧一個蓮花盆接住他。據說他一落盆便站了起來，

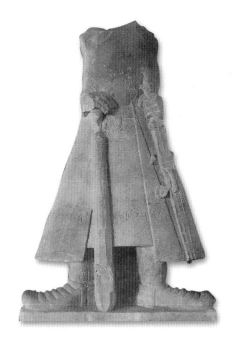 

4-18 貴霜王迦膩色迦的立像／印度貴霜王朝／貴霜秣菟羅風格／濕克利砂岩雕刻／高170公分／西元一世紀末二世紀初／馬德(Mat)的貴霜王朝神龕

4-19 獅子寶座上的坐佛／印度貴霜王朝／貴霜秣菟羅風格／砂岩雕刻／西元二世紀／秣菟羅地區／印度新德里國立博物館藏

並且走到地上，一步一蓮花，證明他不是凡胎。

位於恆河流域中游秣菟羅地區的藝術家們，不像犍陀羅藝術家用堅硬的頁岩雕刻佛像，而是用土產的紅砂岩。秣菟羅雕刻風格的來源比犍陀羅風格更豐富，有些雕刻模仿當地的藥叉與藥叉女；有些則展現出貴霜部落的寫實特徵（圖4-18）；還有一些雕刻則明顯表現出與耆那教雕刻的關係，而耆那教雕刻是希臘古風風格在印度的變體。

秣菟羅佛像與菩薩像的主要特點是僵硬與嚴肅。「獅子寶座上的坐佛」（圖4-19）顯示佛陀以瑜伽坐姿筆直地端坐著；祂那寬闊的胸膛與堅挺的細腰呈現雄偉的巨大感。祂右手作施無畏印，左手按在左腿脛上。袒露一肩的袈裟顯得輕軟細薄——簡化成幾根細線條，從左肩至右腰並越過膝蓋。佛像面龐呈橢圓形，光滑的頭上有一個螺狀肉髻。佛陀兩邊分立一位脅侍菩薩，作為佛法的護衛：祂的左手邊是觀世音，手持蓮花；右手邊是金剛（又稱金剛手），手持金剛杵。佛陀頭後的光輪上有兩個飛天。寶座的背景刻有菩提樹，代表釋迦牟尼悟道。寶座也象徵佛法，它由雕刻在底座四角上的獅子護衛著。這個設計令人想起埃及古王國時期法老王的獅子座，但印度人是否真的受到埃及人的啟發，不得而知。

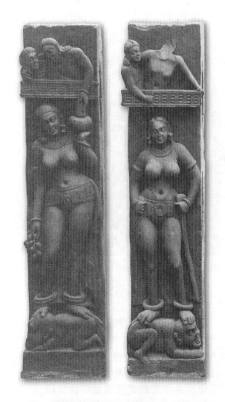

4-20　圍欄立柱上的藥叉女／印度貴霜
王朝／貴霜秣菟羅風格／紅砂岩雕刻／
高 140 公分／西元二世紀／秣菟羅地區

4-21　佛陀頭像／印度安德拉王朝／阿
馬拉瓦蒂風格／片岩雕刻／西元三世紀
／安得拉邦阿馬拉瓦蒂

如果認為秣菟羅藝術家們只創造僵硬的佛陀像和菩薩雕像，那就錯了。事實上從另一方面來說，我們還可以欣賞到極為性感的藥叉和藥叉女（圖 4-20）。最迷人的是藥叉女那豐潤的臉龐、想入非非的微笑、碩大的乳房、纖細的腰肢、肥大的臀部和誘人的姿態。在這裡孔雀王朝和巽伽王朝時期藝術風格的影響尤為明顯。這些藥叉女是雕刻在窣堵婆的圍欄上或支提堂的入口處，供香客祈禱與觸摸的，那些希望生孩子的新婚夫婦尤其喜愛祂們。這些雕像富於感官刺激的軀體，一定吸引了許多香客進入寺廟。

在印度的最南端，安德拉人還在阿馬拉瓦蒂和那伽爾朱那康達創作了一些可愛的佛像，與印度北部貴霜王朝的佛像藝術相媲美。這種稱為阿馬拉瓦蒂風格的佛像（圖 4-21），與貴霜王朝秣菟羅的佛像一樣，身穿單肩袈裟，不過衣褶不是纖細的線條，而是刻成褶痕，創造出一種有節奏的圖樣。螺狀肉髻稍低，頭髮由小捲髮組成。

貴霜王朝於西元四世紀終結，當時有一支叫做笈多的土著部落興起於恆河中游，建立了新的政權稱為笈多王朝（Gupta Dynasty）；在國王旃陀羅笈多的領導下，發展成為統治著印度半島北部的一個強大帝國，其影響遠遠超出了它的疆界。

笈多王朝的王室信奉婆羅門教，但也支持佛教研究；它鼓勵興建大型寺廟，招募佛教僧侶從事玄妙的佛教哲學的學術研究。由於佛教僧侶隱退到為數不多的大型寺院中，他們逐漸喪失了社會基礎。最後，佛教成為

4-22 立佛／印度笈多王朝／秣菟羅風格 ／紅砂岩雕刻／高 160 公分／西元四世紀 ／秣菟羅地區

4-23 佛陀說法／印度笈多王朝／沙爾那斯風 格／久納爾砂岩雕刻／高 160 公分／西元五世 紀／沙爾那斯／印度沙爾那斯考古博物館藏

一種學院式宗教，或可稱為「沙龍式宗教」，不再是公眾的信仰。這為婆羅門教的復興提供了一個絕好的機會。

那時笈多佛教的學術理想表現在秣菟羅與沙爾那斯地區的雕刻上。在秣菟羅風格的雕像中（圖 4-22），佛像身上的袈裟有一個圓領和線狀的衣紋附著於身體上，單薄有如蟬翼；而在沙爾那斯風格的佛像上（圖 4-23），衣褶就全部省略了，只有細細的線紋暗示著袈裟的邊。笈多王朝的雕刻材料大多是久納爾 (Chunar) 地區的砂岩，色澤明亮，石質細緻。

佛像的標準形式在笈多時期建立起來了，並且詳載於《工匠手冊》(*Shilpashastra*) 中。當時所有雕刻師都屬於行會，並依照《工匠手冊》的規格創作。雕刻師們必須遵循院定的規則，否則要受到行會與神靈的嚴厲懲罰。因此笈多時期的雕刻特別有格調化的表現：有仔細打磨得很光滑的表面、完美的卵形臉和寧靜下垂的眼瞼。其總體效果是完美、超然、純潔與出世的淡泊寧靜。這些雕像儘管人體比例合度，但被理想化了，使人感覺不到世俗的感情和體味。佛像的頭光常呈圓盤形，上面雕刻著精細的紋樣，其母題為極其繁密的格調化葡萄藤與蓮花輪，與佛像那種非塵世性的細膩精美互相輝映。

　　第五世紀時，白匈奴進入了印度北部之
後，笈多王朝便逐漸衰亡。六世紀時印度再
次分裂成許多小邦國，而且持續到七世紀初。
然後另一個種族集團興起於恆河流域，建立
了一個中央集權的政府。這個新的政權仍自
稱為笈多，印度史上稱之為「後笈多」。這個
王室很崇拜「前笈多」的文化，並繼續為之
發揚光大。一座大型寺廟在那爛陀 (Nalanda)
興建起來。中國僧侶玄奘在七世紀（西元 629
～645 年）去印度取經時，便曾在那爛陀寺裡
作過研究；在他的書裡對該寺的輝煌建築有
詳細的描述。不過那時佛教在印度已經更加
衰落了，其範圍僅限於印度北部的帕拉
(Pala) 與塞那 (Sena) 諸邦。那裡的藝術家將笈
多風格轉變為更有視覺神祕感的格調化形式
（圖 4–24）。此外，佛教的祕密宗派也發展
起來，深深影響到佛教藝術的發展，此將於下章討論。

4–24　佛陀證道／印度帕拉王朝／黑
色綠泥石雕刻／高 94 公分／西元九世
紀／孟加拉地區 (Bengal)／美國克利夫
蘭美術館藏

　　與此同時，一群佛教僧侶和藝術家遷徙至德干高原，將阿旃陀作為新的大本
營。阿旃陀位於德干高原北端的一個山谷中，其岩壁有如馬蹄形，是開鑿石窟寺
的絕好地點（圖 4–25）。早在西元前二世紀，此地就吸引了耆那教的祭司和佛教
僧侶去開鑿支提堂和繪製壁畫。到了七世紀末，岩壁上已開鑿了二十九窟（圖 4–
26）。阿旃陀山谷的開鑿工程是由德干高原諸邦的王室發起的，前後歷經七百年
左右。其最高峰是在第五、六世紀；那時印度北部的佛教被印度教所取代，許多
佛教徒及佛教雕刻師避居此地繼續營建佛教聖地。但是自第七世紀以後，這個聖
地也就漸漸被人遺忘了，一直到十九世紀才被一些英國軍人重新發現。

　　儘管笈多王朝從未統治過阿旃陀地區，但由於強烈的笈多風格的影響，阿旃
陀石窟藝術常被人歸入後笈多風格。與笈多佛教相比，阿旃陀派似乎更為保守，
帶有許多從貴霜王朝、秣菟羅和安德拉的阿馬拉瓦蒂來的風格遺蹟，尤其是關於
對支提堂與支提拱的崇拜（圖 4–27）。不過阿旃陀雕刻也表現出一些笈多風格所
無的新特徵。例如有些佛像變得胖些，也不那麼秀氣，菩薩則戴著極精緻的寶冠
（圖 4–28）。新鮮的裝飾還有那披掛在佛像身上，斜過胸部的寬大「聖帶」

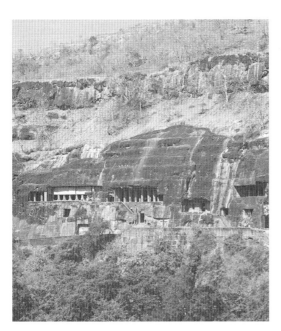

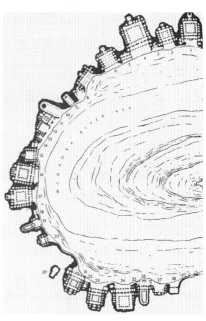

4-25　阿旃陀石窟寺風景／印度馬哈拉施特拉邦
©ShutterStock

4-26　阿旃陀石窟寺總平面圖／印度
／石窟建築／西元前一～西元九世紀
／馬哈拉施特拉邦

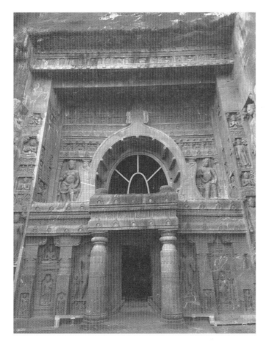

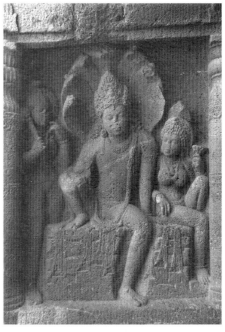

4-27　阿旃陀19窟立面／印度伐卡塔卡王朝
(Vakataka)／西元五世紀晚期／馬哈拉施特拉
邦　　　　　　　　　　　　©ShutterStock

4-28　那迦羅賈與王后 (Nagaraja and His
Queen)／印度伐卡塔卡王朝／約西元500
～550年／阿旃陀19窟的室外龕

©ShutterStock

(sacret thread)。雖然這種聖帶在稍後
的印度教雕刻中很常見，但在早期
的佛教雕刻上則從未出現過。據推
測，它是德干高原部落貴族所穿戴
的一種裝飾物。

　　阿旃陀石窟中最不尋常之處
是，石窟內的牆壁與藻井都有大量
的壁畫。這些壁畫是在很長一段時
間內完成的（大約從西元前一世紀
到西元後七世紀），而且早期與晚期
的風格完全不同。最著名的一幅要
數那「美麗的菩薩」（圖4-29）；祂
手持蓮花，所以又稱作「蓮花手」
(*Padmapani*)。這尊畫像位於1號窟
的壁上，成畫年代約西元600～642

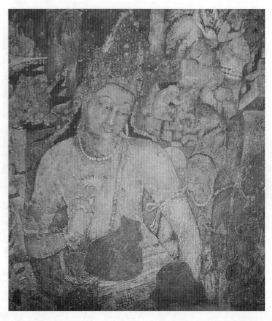

4-29　美麗的菩薩（局部，蓮花手）／印度伐卡
塔卡王朝／後笈多風格壁畫／約西元600～642年
／阿旃陀1號石窟

年，是為後笈多風格。畫中次要人物的寫實性和主神菩薩的格調化有很大的區別。
菩薩外表已經女性化了，有著迷人的蛋形臉、柔潤的雙肩、杏仁狀的細眼、細彎
的眉線、漂亮的直鼻樑、花瓣狀的性感嘴唇，頭戴一頂碩大華麗的寶冠。

　　到了後笈多時期，佛教圖像規則已在《工匠手冊》中完全建立起來。根據《工
匠手冊》的規定，人體器官應比照動物與植物某些最美麗的部位特徵來創作；例
如手臂如象鼻，眼睛如蓮花瓣，眼神如驚鹿，嘴唇如堅果，下巴如杞果子，手指
像豆莢。這些標準形式在七世紀的阿旃陀雕刻與繪畫中實現了，而它更長遠的影
響則反映在斯里蘭卡（錫蘭）與泰國的佛教藝術中。

# 第五章

# 東南亞、中亞和西藏的佛教時代

## 一、錫蘭

　　印度半島之外，第一塊沐浴在佛教福澤中的土地就是位於印度東南的一個小島錫蘭（斯里蘭卡）。據說阿育王派了一些僧侶去那裡弘法。後來印度北部的佛教經歷了哲學和圖像方面的劇變，但這些變化並未對錫蘭正統佛教信仰產生太大的影響。蓋因錫蘭遠離犍陀羅和恆河流域，小乘佛教一直到今天仍然在該島繼續流傳。孔雀巽伽傳統的美麗天女在五世紀晚期錫吉里耶石窟 (Sigiriya Cave) 壁畫（約西元 479～497 年）上仍有驚人的表現。這些壁畫的天女（飛天）中有一些只穿戴遮住胸部的罩衫和圍繫腰部的布巾；另一些則全身赤裸。這些迷人的飛天有著嫵媚的面容、渾圓的雙肩、細長的雙臂、柔細的腰肢、豐腴的臀部和豐隆的雙乳（圖5-1）。誠然，祂們那赤裸的酥胸帶著雙球似的乳房是無比美麗誘人，而精美的珠寶、冠冕和色彩繽紛的衣飾，又增加了祂們的華美高貴。

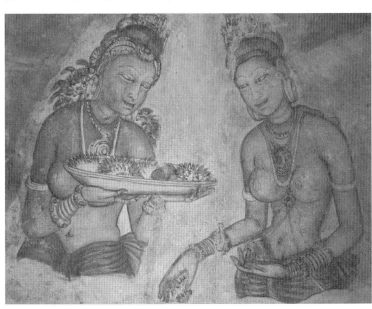

5-1　飛天／錫蘭／壁畫／西元 479～497 年／錫吉里耶石窟

雖然錫蘭信奉小乘佛教，但不帶脅侍
菩薩的獨立佛像在那裡也享有很重要的
位置。坐落於阿努拉德普勒城
(Anuradhapura) 的這尊「坐佛」(圖 5-2)
是六至七世紀間在安德拉和笈多風格影
響下的產物。造像高達 198 公分。髮式源
自安德拉的那伽爾朱那康達風格
(Nagajunakonda Style)；平滑的身體，胸前
有細細的斜線從左肩延伸到右腰側，正顯
示出一種笈多風格的遺蹟。但是作為錫蘭
地域形式，這尊佛像的身體顯得比較自然
放鬆而渾厚；它不像在沙爾那斯 (Sarnath)
地區的坐佛那麼精緻秀麗。其樸素的面容
也比嚴肅的笈多風格更有親切感。這就是
有名的「僧伽羅風格」(Sinhalese Style)。

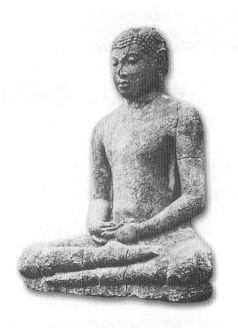

5-2　坐佛／錫蘭／石雕／高 198 公分／
西元六～七世紀／阿努拉德普勒城出土

　　第七世紀之後，錫蘭的佛教雕刻變得越來越格調化。試看第十二世紀期間完
成於波隆納魯伐 (Polonnaruva) 的「阿難與釋迦圓寂」(圖 5-3)。主尊作側臥的佛
陀，其寬平的肩膀和誇張如象鼻似的手臂顯示了對那伽爾朱那康達風格更進一步
的格調化詮釋。它可以作為後笈多造像的一個延伸，也彷彿反映了笈多時期《工
匠手冊》中的標準圖式。

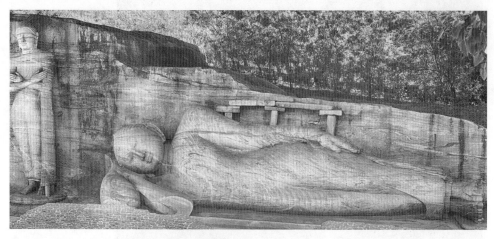

5-3　阿難與釋迦圓寂／錫蘭／麻粒岩雕刻／西元十二世紀／伽爾毗訶羅 (Galvihara)，波隆納
魯伐附近
©ShutterStock

## 二、扶南、真臘、暹羅

笈多時期之後，南亞兩個最生氣蓬勃的佛教中心是帕拉（Pala，在今孟加拉）和錫蘭。這兩個地區的佛教徒將笈多風格帶到緬甸、暹羅（泰國）和印尼。按中國史書載錄，扶南的俄厄 (Oc Eo) 在六世紀早期已經成為東南亞佛像的製作中心，扶南王曾於西元 503 年將俄厄製作的一尊青銅像送給中國皇帝。

這時在佛教創始國印度正處於一個過渡時期，當時佛教漸漸被印度教所取代。這種面對面的競爭也發生在東南亞。今日所知的東南亞第一件毗濕奴雕像便是六世紀早期的作品。然而在東南亞佛教贏得了第一輪的競爭，「崇拜佛像」的小乘佛教為錫蘭人所接受之後，又成為暹羅／柬埔寨地區最流行的宗教。這一佛教宗派只崇拜佛祖釋迦牟尼的像，而不及於其他諸佛和諸菩薩。

越南南端湄公河三角洲本來就是許多不同民族聚集的地區，有土著孟人 (Mon)、馬來人、也有從北越進來的華人。西元初期俄厄已經發展出銅鐵器文化。中國史曾提到，在西元 243 年「扶南」國王范尋遣使獻樂人及方物於吳國，及吳國的交州派使者到扶南之事。西元五世紀初有一姓憍陳如 (Kaudinya) 的印度人來到扶南國，以太陽神蘇利耶後裔自稱，因而被扶南人奉為君。此處雖說是「被扶南人奉為君」，事實上應該是印度人憍陳如氏入侵，成為扶南王。這個由印度人建立的政權還一直與中國保持友好關係。

憍陳如氏的後代有名為「持梨跋摩」(Srivarman) 者，又名「持梨婆陀跋摩」(Sridravarman，或 Sribhadravarman)。彼曾於西元 434 年遣使納貢於中國南朝的宋。五十年後（西元 484 年）國王憍陳如闍耶跋摩（Kaundinya Jayavarman，西元 478～514 年）又遣使貢於齊。甚至受封為「安南將軍扶南王」。此時佛教已大盛於扶南，而俄厄也成為佛像的製造中心。西元 503 年，國王又向中國進貢佛像，並遣佛僧曼陀羅入梁，居於特地為扶南人建的扶南館與僧伽婆羅從事佛經的翻譯工作。

西元 513 年憍陳如闍耶跋摩死，其庶子留陀跋摩（Rudravarman，約西元 514～539 年）殺其嫡弟，自立為王。仍照常遣使向中國的梁朝進貢。留陀跋摩信奉印度教，獨尊毗濕奴，並開始製作毗濕奴像。此時在湄公河中上游的老撾及柬埔寨地區也出現一個印度教王國，稱為真臘 (Chanla)。其民族包括孟人和克眉爾人 (Khmer)，為柬埔寨的前身。留陀跋摩與真臘公主結婚，子孫曾分別統治兩國。後

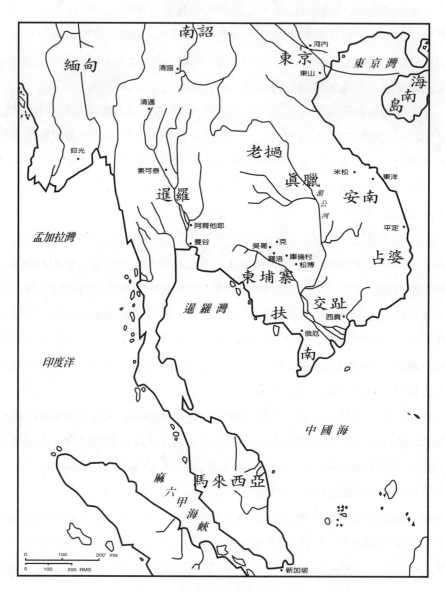

**東南亞地圖**

來其統治真臘的孫子（質多斯那）及曾孫（伊奢那先，約六世紀末）併吞了扶南，成了湄公河流域的霸主。扶南王室後裔在暹羅（泰國）和印尼地區建立起佛教王國：他叨瓦滴（一譯「墮羅缽底」）和室利佛逝。兩地因而繼續成為佛教勝地。「他叨瓦滴」王國大約持續到十一世紀，統治的範圍是曼谷周圍方圓 100 哩之地。

　　暹羅佛教藝術的首期風格也就在第六世紀形成了。這種風格是將孟人的頭部加到笈多人的身軀上，今人稱之為「孟／笈多風格」（圖 5–4）。其袈裟基本上源自笈多沙爾那斯佛像，而面部較豐滿，雙唇較厚，通常唇邊有一條凹線。這一風格延續了大約三個世紀，直到西元九世紀為來自印尼的「室利佛逝風格」（Shrivijaya Style）所取代。後者根植於美麗優雅而且充滿女性魅力的阿旃陀藝術。

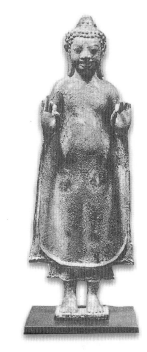

5–4　立佛／暹羅他叨瓦滴王朝／孟／笈多風格／青銅／高 21 公分／西元七世紀

　　十一世紀末高棉人 (Khmer) 開始統治今天泰國所屬地區。也就在這個時期，來自中國南部的泰族人開始遷入暹羅北部和中部。這些泰人起初與高棉人結盟，但在十三世紀兩個泰族君王脫離高棉人的控制，建立起素可達雅王國 (Kingdom of Sukhodaya)，也稱素可泰 (Sukothai)，殆以該王朝的國都為名，這也是暹羅土地上第一個泰族人的王朝。泰人很快就採行佛教並創作他們自己的佛像。

　　在佛教藝術上，泰人轉向孟加拉和錫蘭去獲取風格的靈感。素可達雅風格即代表泰族佛教藝術的高峰。這些雕像大多以青銅鑄成而非石頭雕造；簡潔、明晰和平滑的身體，典型地反映出僧伽羅風格的影響。現藏曼谷金佛寺 (Wat Traimit) 有一尊用五噸以上的青銅鑄成的巨大佛像，它原來全身鍍金（圖 5–5），非常莊嚴高貴。素可達雅風格也表現在十四世紀製作的「行走佛」（圖 5–6）。這種佛像揉雜了印度和中國的影響：笈多造像中象鼻似的雙臂、中國六世紀造像中的飄逸和修長，以及中國傳統的青銅技術。這種佛像看來相當機械化，就像是一個在空中滑行的機器人。除強調流動的 S 型曲線之外，還展示出平滑的（幾乎是光滑的）表面和流線的特徵，使它看起來輕盈得幾乎沒有重量。象徵佛陀特殊智慧的肉髻也具有典型的暹羅風格——上面飾有代表智慧力的火苗。

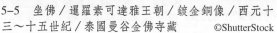

5-5　坐佛／暹羅素可達雅王朝／鍍金銅像／西元十三～十五世紀／泰國曼谷金佛寺藏　　　©ShutterStock

5-6　行走佛／暹羅素可達雅王朝／青銅鑄像／高 223.52 公分／西元十四世紀／泰國曼谷第五代王寺院藏

　　素可達雅風格延續到十五世紀，同時另外有一些風格在十三世紀開始出現。第一種偏離素可達雅風格的是泰國北部的清盛型 (Cheing Sen Style)。清盛型依然很接近素可達雅風格，但有一些重要的區別。首先，肉髻頂上的火焰變成了含苞的蓮花；第二，不再刻造行走佛像，幾乎所有的佛像都表現為結跏趺坐；第三，素可達雅風格光滑的造型特徵消失了。

　　十四世紀中期，素可達雅王國喪失了統治權。新政權，阿育他耶（大城）王國 (Ayathuya Kingdom)，在西元 1350 年建立，不久就成為東南亞最強大和最繁榮的國家。然而，接著是泰族人與高棉人的長期鬥爭，最後泰族在西元 1431 年攻佔了東南亞最大的印度教聖地吳哥 (Angkor)，並由波羅摩大王二世 (Boromoraja II) 封他自己的兒子為柬埔寨王統領吳哥地區。阿育他耶王朝即據有這座東南亞最繁盛的城市，一直到緬甸人於西元 1767 年將它摧毀。由於阿育他耶王朝的統治，許多高棉人的造像風格深深影響到阿育他耶的佛教造像。受高棉人影響而形成第一種風格是烏通型 (U-Thong Style)，或稱「早期阿育他耶風格」。這些佛像，例如「那伽王佛」（圖 5-7）有素可達雅佛像的修長臉型，但面容則不相同。如同高棉佛像和印度教神像一樣，其下頜較方，而且通常不在肉髻上加火焰或蓮花。當烏

5-7 那伽王佛／暹羅阿育他耶王朝／暹
羅烏通型／石雕／西元十三～十四世紀

5-8 坐佛／暹羅阿育他耶王朝／鍍金銅像／
西元十四～十五世紀／泰國三寶公佛寺藏

©ShutterStock

通型和素可達雅型結合在一起就成了真正的「阿育他耶風格」；素可達雅風格的一
些特徵，例如頭頂上火焰和略為機械化的外貌開始重現。

　　阿育他耶佛像的一個顯見特徵是它們的裝飾。也許是受到密宗佛教和印度教
的影響，這時期的許多佛像都帶有奢華的裝飾物，如項鍊、冠冕和耳環等等。在
阿育他耶三寶公佛寺 (Wat na Praman) 那尊有點嚇人的佛像就是一個極好的例子
（圖 5-8）。所以它的另一個特徵是更富有表現力的面部表情，眼睛經常是幾乎圓
瞪，而嘴似乎是在作著怪相，頜部更加方整，下巴經常帶著明顯的窩。正因為阿
育他耶佛像有著很特殊的外表，所以對西方遊客特別具有吸引力。

　　在十五世紀結束之前，阿育他耶風格與素可達雅風格差不多一起消失了，代
之而起的是「曼谷型」，這也是有名的「泰國風格」，這個風格一直持續到今天。
曼谷型有著烏通型和素可達雅型的混合特徵：面部是平滑、修長，但身軀較接近
於烏通型，絕無素可達雅那種流線特徵。雖然有一些立像，但大多數呈坐姿。

　　素可達雅時期之後，佛像藝術在東南亞雖然開始走下坡，但偶爾還有令人驚
嘆的作品出現，一般安置在泰國宏偉的寺廟建築裡。它們散發著一種泰族人特有
的感情。任何一位到泰國遊覽的旅客，若不去參觀曼谷幾所寺廟就會感到遺憾。

5-9　樹根裡的佛頭／暹羅阿育他耶王朝／石雕／西元十四世紀／泰國阿育他耶摩訶特寺

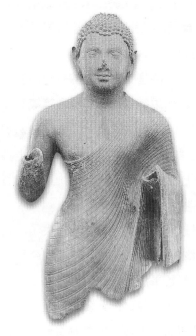

5-10　立佛／印尼／青銅／高 75 公分／西元七世紀／西沙勞越／印尼國立雅加達博物館藏

去過泰國的人都不會忘記諸如金佛寺的金佛，或臥佛寺 (Wat Po) 那尊 46 公尺長的臥佛。泰國仍然是世界上上座部（小乘）佛教的大本營，有百分之九十以上的人口信仰佛教。在泰國，佛像每天都會獲得食物、花環和香火的獻祭；從曼谷寺廟的巨佛到存放在轎車裡的簡樸佛像，沒有一尊會被人遺忘。一個有趣的例子是曼谷北面八十五公里的阿育他耶 (Ayathuya) 廢墟中出現的一個佛頭（圖 5-9）。它被發現隱藏在摩訶特寺 (Wat Mahathat) 廢墟的角落，已被粗壯樹根緊緊纏住了。由於與樹的顏色混成一片所以不易被人發覺。然而即便是這一孤獨的佛頭也仍然得到每日按時的供祭。對於某些人來說，這些儀式只不過是其信仰的表示，但對於另一些人來說，這些儀式意味著對佛陀的保護。

## 三、印度尼西亞 (主要在爪哇)

佛教在七世紀傳到印尼並且在室利佛逝 (Shrivijaya) 時代（七～八世紀）成為國教，然後在夏連特拉王朝 (Shailendra Dynasty) 達到頂峰，並在第九世紀繼續流布。因此許多佛教紀念物也就在這四百年間建立起來，但幾乎全部都在伊斯蘭教傳入之後，遭受大規模的毀壞而消失了，只有一些笈多風格的青銅佛遺留下來。在西沙勞越 (West Sulawesei) 的錫凱登 (Sikendeng) 出土的第七世紀「立佛」是一件精緻的作品，充分顯示出笈多佛像的優美造型（圖 5-10）。

在今天的印尼，大型的佛教建築就只有

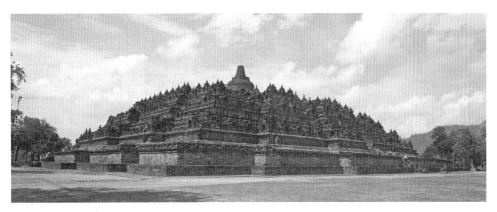

5-11　婆羅浮屠窣堵婆／建於西元九世紀／印尼爪哇葛都平原　　　　©ShutterStock

巨大的「婆羅浮屠窣堵婆」(Borobudur Stupa)（圖 5-11）依舊巍然屹立在中爪哇的葛都 (Kedu) 平原。其真確的興建時間史上不載，但考古學家們認為大概是第九世紀的工程，約成於西元 824 至 850 年之間。第十世紀之後漸漸被人遺忘，此後即被掩蔽在灌木林中達八、九個世紀，直至西元 1814 年英國中尉萊佛士爵士 (Sir Thomas Stanford Raffles) 得知婆羅浮屠的名字之後，派了一些人把它發掘出來，重現於世。

　　雖然我們知道這座窣堵婆是大乘佛教的紀念物，但是其建造意圖於今仍然是個謎。一些學者認為是夏連特拉王朝建來供僧俗信徒作禮拜的場所，但另一些學者則認為它只是宗教信仰的象徵物，用以表明薩瑪拉通伽王 (King Samaratunga) 是菩薩化身。今從比較現實的觀點來看，這個建築可能有鎮服地震惡魔的功能，因為這座窣堵婆被好幾座活火山包圍著：北方的松賓火山 (Sumbin)、東方的默拉皮山 (Mount Merapi) 和默巴布山 (Mount Merbabu)，和西北方的孫多羅火山 (Sundoro)。「婆羅浮屠」字面意思是「高於世上的毗訶羅（僧舍）」。作為密宗佛教的曼荼羅，這座窣堵婆必有不可思議的力量，它的魔力甚至可以從「婆羅浮屠」這個字的發音顯現出來。

　　這座莊嚴石造窣堵婆是以一座大山作為整個建築的臺基和核心。建築師把山上表面的鬆土除去，然後在山上用無數的大石塊砌築起這座巨大建築；整座窣堵婆都不用灰漿，只靠石與石之間的摩擦力堆建起來。它象徵令人敬畏的「宇宙山」(World Mountain)。

　　窣堵婆的下半部（底座）呈方形，上半部呈圓形。按照佛教宇宙論，這座建築物乃是大千世界的縮影，也是一個龐大的野外的立體曼荼羅，高達 46 公尺，底座四周總長 124 公尺（圖 5-12）。整個建築設計可以提供四個不同層級的宗教驗

證，每一層級都導向更高層級的精神體
悟。第一級包括四個迴廊，總長約為
16公里；其中有淺浮雕圖示羯磨（業
力）和再生輪迴（諸如六道變相）的故
事。最低的迴廊有半截被掩埋在地下代
表鬼域世界；在那裡，滴水鬼像是一些
由小生靈托住的海怪頭；又如摩伽羅
(Makara) 妖魔是一個有角、象鼻和獠牙
的怪物。關於這些圖像造型的意圖，在
學者們中間有不同的意見。有些人相信
它們在壓制罪惡的靈魂，而另一些人則
認為是六道輪迴中「地獄」和「餓鬼」
二道的景象。這些迴廊逐步展開，從地
獄到世俗生活，再到佛本生故事與釋迦
牟尼佛生平故事。

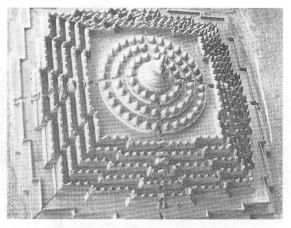

5-12　婆羅浮屠窣堵婆鳥瞰圖／建於西元九世紀／印
尼爪哇葛都平原

　　刻在較低層迴廊的「本生經故事」
非常生動。它是以浮雕形式和寫實風格
描寫釋迦牟尼前生的事蹟，包括了普通
人日常活動的許多細節。例如在地面層
第一道迴廊上的「希魯本生譚」(Hiru
Lands in Hiruka)（圖5-13），展示出王

5-13　希魯本生譚／印尼／淺浮雕／橫寬274公分／
西元九世紀／攝自爪哇婆羅浮屠窣堵婆第一迴廊

子（釋迦牟尼前生）和他的妻子來到印尼，受到群眾熱烈的歡迎，許多百姓跪在
他們面前。這裡馬、船、樹和海波證明藝術家對人體解剖結構、比例、透視、自
然氣氛和感情表達的正確知識。這一自然主義風格的來源可能與阿旃陀和錫吉里
耶的藝術有關；但是圖中土著們的形相特徵顯然是印尼本土的，故不同於那對王
子夫婦。

　　在第四層迴廊上面是個大平臺，給步向佛家智慧王國的朝拜者一個喘息的機
會。在那裡他的視線可以穿過許多小窣堵婆遠眺棕櫚樹和藍色默諾拉山脈
(Menorah Mountains) 的寧靜景色。這個平臺上面又有三層平臺，排列著七十二座
鐘形的小窣堵婆。每個小窣堵婆內部都有一尊坐佛（圖5-14）。這些圓雕佛像基
本上是笈多沙爾那斯式，但臉呈圓形而非卵形，因而有了印度尼西亞自己的特色。

小窣堵婆的牆上都沒有浮雕裝飾，但鑿出成排的菱形孔。在那裡朝聖者與這些立體的佛像相遇，他們通過祈禱、凝視與佛祖溝通，讓他們更接近開悟境界。在這「宇宙山」的正中央有一個巨大的鐘形窣堵婆象徵著佛教世界的大涅槃。

作為一個曼荼羅，其設計和精心的裝飾都準備將朝聖者從煩惱的世界引渡到永恆的寧靜，因而這個中心窣堵婆必定是象徵宗教歷程最後的寧靜境界；任何人在虔誠的朝聖之後達到這個境界就叫做「右旋禮」(pradaksina)。當一個朝聖者達到這個建築的頂部，他眺望雄偉的景色，便不難體驗到昇華於世俗煩惱之上的感覺——那是一個非常寧靜而令人感動的景象；一個足以顯現佛陀對朝聖者的開悟的完美境界。

5–14 坐佛／印尼／石雕／西元九世紀／攝自爪哇婆羅浮屠窣堵婆

©ShutterStock

## 四、中亞：從巴米揚到敦煌

當佛教僧侶從恆河向北跋涉，他們就進入了中亞，可以到達阿富汗、波斯、中國突厥部落（新疆）和中國西部的甘肅。其間絲綢之路（絲路）就將這些地方聯繫在一起。頭頂著天山的這片廣袤大地，大部分是沙漠，絲路蜿蜒穿過，並有片片綠洲點綴其間。游牧部落驅趕著牧群走遍這個地區，尋找美好的牧場。他們以放牧牲畜和狩獵為生，然而他們操著不同的語言，信仰不同的宗教。在古代部落之間的戰爭頻仍，因此他們有很高的機動性，常侵襲、進犯中國邊界。只有在諸如漢、唐這樣強盛的朝代，中國人才能保證絲路的安全。

犍陀羅，包括今天阿富汗的一部分，本是「佛像崇拜」教派藝術的大本營之一，所以對於阿富汗人來說，接受佛教作為一種重要的宗教是很自然的事。然而，既然中亞是許多宗教的發源地，佛教在那裡就面臨著更多的競爭和挑戰。甚至在伊斯蘭教興起之前，希臘宗教、羅馬諸神、波斯諸神、耆那教、拜火教(Zoroastianism)和許多地方性的教派已是同時並存。

在這樣的情形下，雖說小乘佛教也為一些綠洲國所接受。但能容忍異教的大乘佛教贏得了較多群眾的支持。這裡的窣堵婆都建成佛塔的形式，通常有很大的

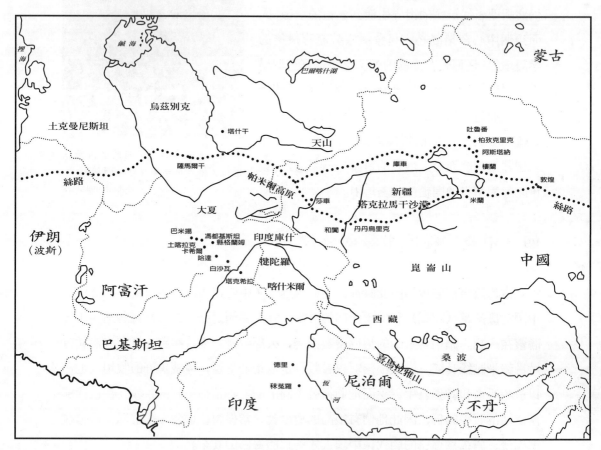

中 亞 地 圖

底層，頂上有穹頂或高塔支托著高高的
多層相輪（圖5-15）。

　　底層並不像在別處的窣堵婆那樣
是一個實心的墓塚，而是充作僧侶和施
主居所的大房間。在中亞的一些地區，
佛教可能並未受到當地統治者和民眾
的愛戴，但它確實受到了旅行者的熱
愛。它的生存就有賴於旅行商隊的商賈
們所提供的捐贈。當地的僧侶們在綠洲
附近的大山開鑿許多石窟寺，以便接待
商旅。這些富商大賈的捐贈就用來支持
僧侶的生活，和作為各種獻祭工程，如
壁畫、雕塑和寫經的開支。

　　絲路上發現了大量佛教遺蹟。著名
的「迦膩色迦聖物盒」（圖5-16）就是
在白沙瓦 (Peshawar) 附近沙吉奇德里
(Shah-ji-ki-Dheri) 的一個窣堵婆廢墟中
被發現的。這盒子帶有迦膩色迦王的名
字（迦膩色迦一世或其後繼者）和他的
統治年代。但因為迦膩色迦的即位時間
還存有不同看法，所以這個聖物盒的確
切年代尚不得而知，但我們可以確定是
西元 128 或 144 年。這銅盒的主要部位
飾以羅馬式的彩帶撐持者、佛像和天神
等等。盒蓋頂上刻有一個蓮花環，從花
的中央伸出一枝花莖，花莖頂上有一尊
坐佛，兩旁各站著一位脅侍菩薩。蓋子

5-15　犍陀羅窣堵婆廢墟／阿富汗／西元三～四世紀
／伽爾達拉

5-16　迦膩色迦聖物盒／貴霜王朝，迦膩色迦
一世或其後繼者時代／青銅容器／高 19 公分
／約西元二世紀／巴基斯坦白沙瓦附近沙吉奇
德里窣堵婆出土

的外壁飾有天鵝（或雁）象徵行腳僧。這些圖像雖然稍見幼稚，仍屬於貴霜犍陀
羅風格。西方藝術史家必定很熟悉這種容器，因為它令人想起「費科羅尼銅盒」
(Ficoroni Cist)。那是一件在西元前四世紀後期由伊特拉斯坎人諾維阿斯・普朗提
阿斯 (Novius Plantius) 在羅馬製作的青銅容器。

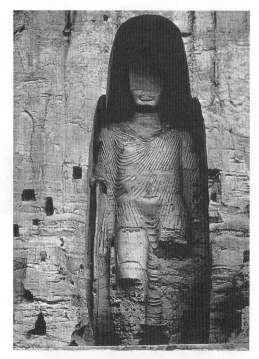

5-17　巨佛／阿富汗／崖壁雕刻／高 53.34 公尺／西元五世紀／巴米揚（梵衍那）

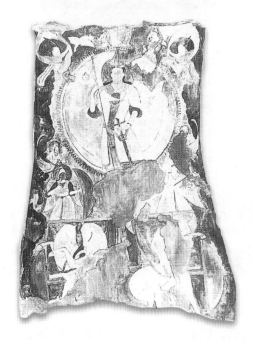

5-18　太陽神蘇利耶與其馬車／阿富汗／壁龕拱腹壁畫／高 36.57 公尺／西元四～五世紀／巴米揚（梵衍那）／哥大德女士臨摹

在絲路西端最大的城市是巴米揚（Bamiyan，舊譯為「梵衍那」）。那裡有兩尊「巨佛」，稱東大佛、西大佛。其中西大佛（圖 5-17）高達 53.34 公尺，立於一個淺壁龕中；壁龕鑿在沿絲路走向巴米揚城的一片長峭壁上。五、六世紀時，佛教在這裡享有輝煌的歲月。由於巨佛的位置高、體積大，俯視著經過絲路的每一個人。朝聖者和商賈在旅經此地時也期望它的保祐。這尊巨佛雕刻有力地展現出雄強的巨石塊造像的特質，類似埃及中王國的雕刻。衣飾是用灰泥將細繩附著在身上製成。整體風格大致模仿笈多秣菟羅式，但塊狀感特強。這座佛像大概在第八世紀之後遭到當地反佛教勢力的破壞，面目全非，西元 2000 年全像被塔利班 (Taliban) 給剷除。

在中亞由於各種不同的文化因素錯綜複雜，混合造成了極其複雜的藝術表現。這種現象也反映在壁畫藝術上；在巴米揚的東大佛石窟中，有一鋪壁畫描繪波斯太陽神蘇利耶 (Surya) 與祂的馬、馬車和天神（圖 5-18）。在中國新疆（突厥斯坦）的米蘭有一幅壁畫描繪一組「持彩帶者」（圖 5-19），這是羅馬藝術中常見母題。以上這些例子證明在西元四世紀和五世紀，中亞的壁畫深受羅馬藝術的影響。

印度對中亞的影響在六世紀有所增強。中國新疆丹丹烏里克 (Dandan-

Oiliq) 有一鋪壁畫描寫「佛陀及其生平」（圖 5-20），頗有印度阿旃陀壁畫的風味。釋迦牟尼一生的四個階段被凝縮進一幅長方形的畫面，右側是半裸體的藥叉女和一個赤身裸體的男孩，表示佛陀的降生。這藥叉女是釋迦牟尼的母親摩耶，而男孩就是幼兒時的釋迦牟尼本人，他們出現在一個蓮花池中，池塘代表淨土；左下角是一個青年男子的頭部和一匹馬，象徵釋迦牟尼出走。主要的圖像是穿著僧袍的兩個僧人，一代表佛陀的苦行僧生活，一代表祂的悟道。主題顯然是印度的，而靈動的筆線和簡明的色彩配置顯示出中國情趣。

　　在七至十世紀之間，中國的政治和文化控制了中亞大部分地區。那裡的壁畫看來也更像中國畫。例如發現於中國新疆柏孜克里克 (Bazaklik) 的一鋪壁畫上的「供養人像」(Donor)（圖 5-21）就是以中國線描風格完成的：人像有豐滿的面孔和身軀，是典型的閻立本畫法。閻氏是初唐宮廷裡的名畫家，我們將在下一章介紹。

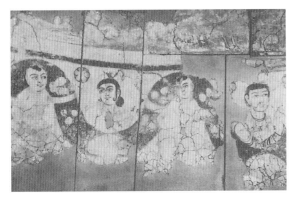

5-19　持彩帶者／中國／神殿護牆壁畫／高約 121 公分／西元三世紀晚期／新疆米蘭

5-20　佛陀及其生平／中亞佛教時代／新疆丹丹烏里克壁畫／西元五～六世紀

5-21　供養人像／中國／佛龕壁畫／西元八世紀／新疆柏孜克里克

　　今天絲路上最著名的佛教聖地就是敦煌，它是以莫高窟聞名於世的石窟城。莫高窟位於絲路東端鳴沙山腳下，古代僧侶們就在此山東邊的土質崖壁上開鑿石窟。其工程始於四世紀中期（根據聖曆元年即西元698年《李懷讓重修莫高窟碑》記載是西元366年），但全盛期是在南北朝時代（西元五、六世紀）和唐代（西元618～906年）。到了十二世紀末共開鑿了一千多個石窟。在敦煌莫高窟的佛教活動則一直繼續到元代（西元1279～1368年）。

　　敦煌石窟的藝術主要是大量泥塑像（大多色彩繽紛）和無數的壁畫。起初敦煌是印度佛像畫和中亞彩色的移植地——佛教雕塑仿效犍陀羅，而巴米揚風格的影響尤其顯著。這一類型出色的範例之一是第248窟中的「佛說法圖」（圖5-22）；其創作年代是四至五世紀之間的北魏。誠然，它與中亞犍陀羅風格的差別是清晰可辨的，尤其那更為流動的淺線衣紋和明亮的彩色形成獨特外觀。這裡我們必須知道，敦煌的沙質峭壁不能雕造大型佛像，因此泥塑造像特別豐富，而且因為中亞盛產各式各樣的礦物質顏料，乃促使藝術家們在牆壁上和在泥塑造像上發揮他們的繪畫天分。

　　從這一藝術工程的題材來看，敦煌早期最普遍的是佛本生故事和佛傳故事。這時期的壁畫經常以不透明的顏色和粗闊的輪廓線完成。第275窟「尸毗王本生」（Sivi Jataka）（圖5-23）就是早期作品的一個典型範例。尸毗王是釋迦牟尼的前身；有一天，他想從鷹爪下拯救一隻鴿子的性命，但他發現鷹非常饑餓，於是從自己身上割下一塊肉來餵鷹。在畫中他坐於一架天平上量稱他的羯磨（業力）。在他旁邊

5-22　佛說法圖／中國／泥塑彩繪／西元四～五世紀／甘肅敦煌第248窟

5-23　尸毗王本生／中國／壁畫／西元五世紀／甘肅敦煌第275窟

站著僕傭和法官，而三個飛天翱翔在他的上方，似是讚美他自我犧牲的精神。背景以赭色平塗作底，人物以黑色、乳白色及藍色為主，皆以平塗法出之，再以粗暗的輪廓線勾畫。這種風格類似上舉巴米揚的「太陽神蘇利耶與其馬車」，也保有羅馬陵寢壁畫的一些特徵。

　　隨著中國影響在第七世紀的增長，題材從純粹印度式的本生故事發展到世俗的宮廷生活和以中國人相為特徵的佛像。繪製技法也脫離中亞不透明重彩壁畫，朝中國墨線畫發展。第 249 窟壁上的「仙界圖」（圖 5–24）是西元六世紀的作品，描繪了神仙世界的景象。其主題顯然是中國的，而波浪形的線條和雲彩畫法也可以與漢畫和顧愷之的風格相匹比；但是寬闊的輪廓線和厚塗的顏色用法仍然是中亞的特色。到了唐朝，由於中國影響繼續發揮作用，繪畫在題材和畫法兩方面都反映出濃郁的中國風味，同早期風格有著鮮明的差別。第 103 窟的「維摩詰和文殊師利」（圖 5–25）是一個好例子。維摩詰本是中印度毗舍離城的富翁，在家受釋迦牟尼的教化，修習菩薩行，能言善辯。他生病時有文殊師利菩薩去探病，兩人一問一答討論疾病的問題，傳世《維摩詰經》即源於此。在敦煌這一幅畫上維摩詰顯得更像一位中國的老哲人，而不是一位印度僧侶。堅實有力而富於表現力的墨線屬於吳道子風格，吳是中國第八世紀最著名的人物畫家。

　　六世紀之後敦煌的雕塑雖然仍保持著中亞著色方法，但在造型上也隨著中國中原地區（黃河流域）的造像而改變，形成與前期截然不同的新風格。第 427 窟的「佛三尊像」屬於隋代風格，其顯著特徵是

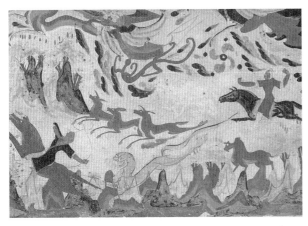

5–24　仙界圖／中國／壁畫／西元六世紀／甘肅敦煌第 249 窟

5–25　維摩詰和文殊師利／中國／壁畫／甘肅敦煌第 103 窟

5-26　菩薩和阿難／中國／泥塑彩色／西元　5-27　坐佛／中國／泥塑彩色／西元八世紀
七世紀／甘肅敦煌第 328 窟　　　　　　　　／甘肅敦煌第 328 窟

平滑的圓柱形身體。這種不自然的處理方法在七世紀時消失了。例如第 328 窟的
「菩薩和阿難」表現菩薩和釋迦牟尼的弟子阿難，兩人的身體都顯得豐腴而充滿
活力（圖 5-26）。尤其是圓渾的臉龐、豐滿的胸部和靈動的衣飾都是典型的盛唐
風格。這種唐代造型樣式也顯現在第 328 窟的主尊佛像（圖 5-27）。該塑像的身
體比例合度，造型豐滿、健壯、結實，整體上顯得緊湊完美，有效地增強了類似
天龍山石窟佛教造像的視覺崇高感。關於天龍山石窟藝術，我們將在下一章討論。

## 五、密宗佛教的興起和西藏的佛教時代

　　五世紀之後，佛教逐漸成為祕傳的宗教，一方面採納了來自印度教的哲學和
圖像，一方面發展它自己的眾神和儀禮法規，產生了許多奧祕的經文，總稱為《密
典》(Tantras)。這些經文描述眾神之間極其錯綜複雜的關係，並詳述祕密儀軌。
這一宗教的基本觀念是設想大千世界所有現象都體現了佛性的存在，我們眼前所
見一切不只是幻象，而是真實的存在──是最高真體的一部分。就在這個基礎上，

 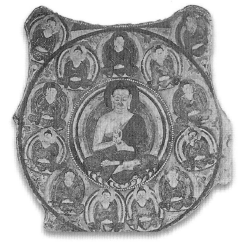

5-28 佛陀與八菩薩曼荼羅／印度笈多時代／赤陶飾板／高 12 公分／西元六世紀／北方邦出土／美國紐約大都會博物館藏

5-29 曼荼羅／貴霜／薩桑時代／壁畫／直徑 92 公分／西元五～六世紀／阿富汗巴米揚卡喀拉克一石窟寺穹窿頂／阿富汗喀布爾博物館藏

被稱為「金剛乘」的密宗佛教大量採用佛教諸神，並結合許多印度教的男女神靈，後來更吸收了中國、西藏和日本的許多地方神。

在印度，笈多後期的佛教藝術已經給人一些密教的感覺。印度北方邦 (Uttar Pradesh) 出土的一塊赤陶飾板（圖 5-28）可為例證。這塊圓形飾板的表面被分成九個小格，正中的方塊安置一尊佛像，其餘八格，正四方各有一佛，間隔各有一尊菩薩，儼然是一幅曼荼羅。誠然，以曼荼羅來圖解形而上的世界，早已存在於佛教藝術之中，最突出的例子是山奇的大窣堵婆。然而密宗的曼荼羅不再是簡單的幾何圖示，而是將諸神按照祂們在佛法世界中的序位作精心排列。按此中五佛即為金剛界五智如來，菩薩即此如來住在各寶部的三昧之相。此曼荼羅據說可以成就富貴和消除天災。

在阿富汗巴米揚東南數里處的卡喀拉克 (Ka Krak)，一座石窟寺發現的第五世紀「曼荼羅」壁畫就更加接近密教式樣的設計（圖 5-29）。由其殘片的構圖可以看到一個方形外框內加兩個同心圓。在中心的小圓圈安置了一個主尊佛像，取禪靜坐姿和降魔印。內外兩個圓之間是十一尊從屬佛像。超出外圓的方框裡，四個角落各有一個佛像，在祂們之間每邊可能還有一個菩薩，祂們代表宇宙的四個方位，作用與上述金剛界五智如來相同。

這裡再介紹一幅有趣的壁畫（圖 5-30）。它大約是六世紀的東西，可能出自和闐的巴拉瓦斯特地區 (Balawaste)。這件作品很可能是一幅人體曼荼羅而且與密

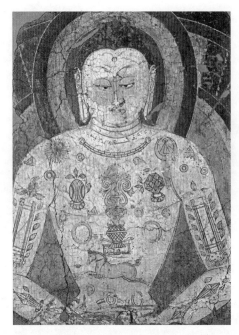

5-30　禪定的佛陀／中國／壁畫／西元六世紀中期／可能出自新疆和闐巴拉瓦斯特地區／印度新德里國立博物館藏

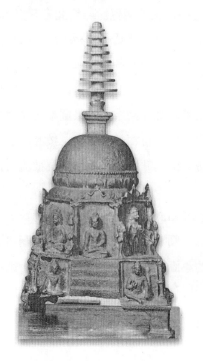

5-31　還願窣堵婆／印度帕拉王朝／青銅／西元九世紀／那爛陀出土／印度新德里國立博物館藏

宗佛教有關。圖中打坐的佛陀身體有刺青代表密宗的徽記：在胸部中間是一個象徵佛陀法力根源的祭壇，旁邊的雙頭蛇代表佛法的顯現。這個中心區又由一匹馬、兩個環、兩件佛教聖物和一串念珠所環繞。以佛法作為宇宙真體的意義特別顯現在佛像雙肩上的太陽和月亮圖案。上臂還有兩個圖樣，象徵密宗經咒，從中長出兩棵植物；下臂有兩個金剛杵圖案，毋庸置疑是密宗護法力量的象徵。

　　第八世紀時密宗佛教在印度東北部的帕拉和塞那王國急速發展。此時，金剛乘的主要神祇早已創造出來了。首先有五尊佛：阿彌陀佛、寶生佛、如來佛、不空成就佛和毗盧遮那佛，祂們代表了宇宙東西南北四個方位和中央區。祂們同時也代表如來佛的化身，並有祂們自己化的菩薩，因此祂們的像通常也會顯現在其菩薩化身的寶冠上，例如觀世音菩薩寶冠上就有阿彌陀佛像。就如印度的男女諸神，這些神像都可以有多頭、多臂，祂們也可以有各種不同的情感表現。同時有更多的手印被創造出來，這些手印大多借自瑜伽修行的手勢。

　　自那爛陀出土的一個小型的青銅「還願窣堵婆」是第九世紀的密宗作品。在其外牆的第二層包括八尊佛像，代表釋迦牟尼一生的八大事（圖 5-31），在其下的一層有八尊菩薩像代表釋迦牟尼的化身。為了滿足來自諸如印尼、暹羅和中國等遠方國家的僧侶，印度人在九至十世紀之間製作了許多類似的還願窣堵婆。對密宗曼荼

羅的崇拜在第九世紀傳到爪哇，在那裡建起前文已經論述的「婆羅浮屠」窣堵婆。

　　在密宗佛教裡隨著佛教神譜的擴大，女性或半女性的神祇也變得更普遍，其中以帶有女性本質的觀世音菩薩最為大眾化。在風格上則有兩個不同的趨勢：一是保留了笈多的理想樣式，但變得更加格調化和更加嚴肅；一是通過重新運用藥叉女的姿態來打破笈多傳統的嚴肅面貌，再加上十分繁複的裝飾。這時觀世音的寶冠常出現阿彌陀佛像，而觀世音本人也經常在繪畫和雕塑中以一位主尊的身分出現。像印度聖像一樣，觀世音經常在其兩側帶有小型的從屬像，或為供養人或為護法。譬如來自畢哈爾 (Bihar) 的一尊「蓮花菩薩」（觀世音或世母）（圖 5–32）是典型的帕拉風格。其女性化的身體因三曲式立姿而顯得有活力。祂手持蓮花而且在寶冠上飾有一尊阿彌陀佛像。我們在阿旃陀壁畫上見到過的印度「聖線」（聖帶）也出現在祂的胸膛。在祂的腿邊坐著一個僧侶，一手持含苞待放的荷花束，一手持點燃的薰香。在觀世音另一旁是護法神達摩波羅 (Dharmapala)，祂是佛法的護衛。有趣的是釋迦牟尼已經退到背景上，成為左上方的一尊小像。

　　密傳佛教的下一步發展便是創造一個女性化的佛（圖 5–33）。這個佛陀的早

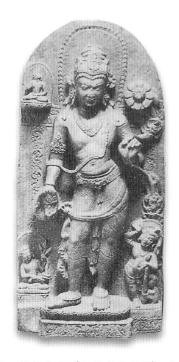 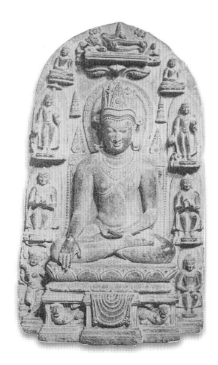

5–32　蓮花菩薩（觀世音或世母）／印度帕拉王朝／黑玄武岩浮雕／高 83 公分／西元十世紀／畢哈爾出土／原為私人收藏，今藏瑞士蘇黎世萊特伯格博物館

5–33　寶冠佛與生平八事／印度帕拉王朝／黑玄武岩／高 45 公分／西元十世紀／畢哈爾的孟的加拉出土／萊頓國家博物館藏 (Rijks Museum voor Volkenkunde, Leiden)

期樣式可見於第十世紀帕拉王朝的佛教造像。在那裡帶冠的佛陀，照金剛乘佛經的說法是叫做毗盧遮那佛（又稱為大日如來）。祂作為人、神兩界的教主，在象徵意義上享有世俗的權力和享樂，其周圍的造像則是代表釋迦牟尼一生的八件大事。就此像的整體設計而言，是一件複雜而形式化的曼荼羅。它暗藏著密教的圖像——一個能接受咒語和誦唱真言 (mantra) 的聖體。這個密宗佛在西元九世紀被引入日本，成為日本密教真言宗的主佛。

由於密教神祕儀式的需要，人們創造了許多猙獰嚇人的神像。祂們帶著惡魔似的面孔，有時帶著色情的姿勢。最奇特的是那些描繪惡魔般的男女性交的作品。這些神靈後來在尼泊爾和西藏獲得了至尊的地位。第十世紀以後密宗佛教在印度雖然仍繼續吸引一些信徒，但是其大本營則轉移到了尼泊爾，然後又東移到西藏。

早在西元七世紀初的贊普松贊干布時期（約西元 609～649 年），佛教就傳入了西藏。在西藏佛教史上的第一個百年，基本上是被來自尼泊爾和中國的大乘佛教所控制。後來在贊普墀松德贊（生於西元 742 年）時期，一個名叫蓮花生 (Padmasambhava) 的印度僧人來到西藏；他是密宗的僧侶。由於他的努力和王室的支持，一座大寺廟於西元 779 年在桑耶 (Sanye) 建了起來。

松贊干布王室的系脈一直延續到第九世紀中期，是為薩王朝，又稱雅隆王朝 (Yarlung Dynasty)。這時期佛教繼續遭遇到來自兩方面的反對力量：一是來自本地的宗教人士，二是來自貴族集團——甚至松贊干布的後裔也不支持佛教。從薩王朝的衰落到十一世紀早期，佛教退到一個暗淡的角落。佛教復興的徵兆後來出現在西藏高原的西部。那裡有一個名叫古格 (Guge) 的古王國開始再度贊助佛教，而特具諷刺性的是，這一新的佛教地方政權卻是由排斥佛教的薩王朝最後一個國王的後裔所統治。

古格朝廷與印度繼續保持密切的關係。例如仁欽桑波（Rinchen Sangpo，西元 958～1055 年）早年就曾被派往印度和喀什米爾學習。一些印度高僧也被請到古格，其中最重要的一位是阿底峽（殊勝，Atisa，西元 982～1054 年）。仁欽桑波和阿底峽兩人翻譯了大量的金剛乘經卷，奠定了西藏密宗佛教的基礎。西藏的主要寺廟和教派大部分是在十一和十二世紀興建的。那時在次大陸的印度，印度教鼎盛而佛教則幾乎完全消失了。孟加拉、畢哈爾 (Bihar)、奧里薩 (Orissa)、喀什米爾 (Kashmir) 和尼泊爾的許多佛教僧侶和密教教徒歷盡艱險來到了西藏。這些宗教人士隨身帶來多種染上印度教色彩的佛教宗派，而且變得比早前的密宗更加奧祕。因而尼泊爾和西藏的佛教發展出許多在帕拉密教所無的新佛像。首先，

西藏人創造了兩種相對應，或稱兩極性的神來象徵兩個不同但相輔相成的意念：智慧 (insight) 與慈悲 (compassion)。「智慧」，或稱般若 (prajinapa-ramita)，其表現形式是塔拉 (Tara，或譯為「度母」)；而「慈悲」的表現形式是金剛無畏經教 (Vajrahairava)，即文殊師利 (Manjusri) 恐怖面的衍布。

　　尼泊爾／西藏佛教的第二個主要特性是，以第九世紀期間在塞那 (Sena) 地區開始的密宗佛教為基礎，發展出許多強調性活動和性特徵的神像（圖 5–34）來印證其神祕力量。男女（有時是兩女）交合經常被認為是肉體（世俗）和神（抽象實體）的結合。性交行為也可以看作「智慧」（諸女神）和「慈悲」（諸男神）的合體，那是一種被通稱為菩提心 (bodhicitta) 或開悟心的完美狀態。這一對男女在藏文中被叫做「雅雍」(yab-yum，父母)，而在梵文中稱為憂乾納達 (yuganaddha) 或「配偶」。這一類神像祕密地保存在寺廟裡，只允許真正入教者接近，不為一般公眾所見。

　　尼泊爾／西藏佛教的第三個特徵是其包含了大量本土的神祇（圖 5–35）。就像印度教一樣有河流、風、山脈、天空、樹木和湖泊諸男女神，還有許許多多保

5–34　金剛怖畏雅雍／青銅像加暗褐色漆／高 24.1 公分／西元十七世紀／西藏夏魯寺藏

5–35　女神奈拉蒂亞／綠松石鑲嵌塗飾鍍金銅像／高 23.5 公分／西藏／納斯利和艾麗斯・海拉曼尼克收藏 (The Nasli and Alice Heeramaneck Collection)

護神。祂們擁有超自然的力量以保護佛法或信徒。有些神則可同時保護佛法和信徒。西藏的宗教大多是用來保護個體免受內生和外來的惡魔之威脅。金剛乘經文本身就是一些護法詞，象徵著佛陀的「演法」，而佛像則是佛陀的真身。藏傳佛教也將以前的八大菩薩像變成八個護法神 (eight-chokyong)，作為佛法的保護者。

藏密的另一個重要特徵是在雕塑和繪畫中運用複雜難懂的曼荼羅圖式和壇城。西藏十五世紀以前製作的曼荼羅與帕拉風格沒有太大的差別，但後來的製作則多屬尼泊爾式。後者的例子是「喜金剛與其諸神曼荼羅」(圖 5–36)，它的結構包括處於中央的喜金剛曼荼羅，即中心曼荼羅，及其周圍的十六個較小的曼荼羅。總共有十七個曼荼羅代表整個大千世界。中心世界是由喜金剛統治的王國。喜金剛則是藏密最重要的神祇之一，祂站在蓮花心代表「慈悲」(Compassion)，並擁抱代表「智慧」的奈拉蒂亞 (Nairatmya，又被稱為明妃)，同時跳著瘋狂的舞步。祂有八頭十六臂，腳下踩著惡魔 (魔羅，Maras)。當祂被畫成藍色神像時，祂可能是扮演藍皮膚的印度戰神克里希納 (Krishna)。喜金剛十六臂的每隻手上持有一

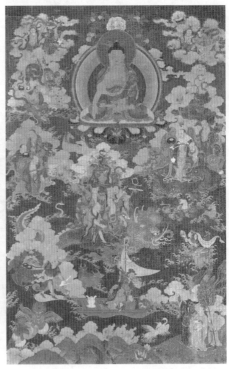

5–36　喜金剛與其諸神曼荼羅／嘉爾波‧帕爾桑格及其助手們複製／73.6×66.2 公分／約西元 1400 年／西藏中部薩迦寺／納斯利和艾麗斯‧海拉曼尼克收藏 (The Nasli and Alice Heeramaneck Collection)

5–37　釋迦牟尼與十八羅漢／唐卡／西元十八世紀／西藏東部卡姆 (Kham)／納斯利和艾麗斯‧海拉曼尼克收藏 (The Nasli and Alice Heeramaneck Collection)

隻頭骨杯；每隻杯中裝有一件物體。在祂右邊那些手上是生物界的東西如象、馬、牛、駱駝、人、獅子和貓；而左邊那些手的持物是物質界的東西，如土、水、空氣、火、月亮、太陽等等。在喜金剛周圍的八個蓮花瓣上每一瓣有一個裸體的少女像，祂們是從喜金剛和奈拉蒂亞的交配產生的女神。這個蓮花圈被安置在一個方形框內；框的每一邊有一個塔門。越出方框是由八個葬場構成的環，每個葬場包括一對擁抱的男女，以及一些舞蹈者、惡魔和動物。喜金剛和奈拉蒂亞的性行為再次出現在十六個較小的曼荼羅中。圖中所含四、八和十六等數乃是有神力的數字。以倍數增生象徵喜金剛和明妃交配的豐盛多產。

　　十七、十八世紀的西藏曼荼羅藝術大多得益於印度的細密畫技法和來自中國內地的筆墨畫法，變得色彩豐富，構圖複雜，尺幅巨大。當它們以軸幅形式出現時就稱為「唐卡」（thanka，圖 5–37）。唐卡上的圖畫常常包括像山水、龍、鶴和道教人物等中國人喜愛的母題。

# 第六章

# 中國的佛教時代

　　中國的漢朝在時間與領土大小上相當於羅馬帝國。這兩個政權都興起於西元前三世紀並創造了燦爛的文化。經過大約四百年的擴張之後，由於內部的反叛和游牧民族的入侵，都在西元三世紀沒落，並陷於分崩離析。羅馬帝國在君士坦丁大帝遷都拜占庭之後，西歐大片土地便落入游牧部落的手中。在中國，隨著漢朝的崩潰，國家分裂成魏（黃河流域）、蜀（長江流域的西部）、吳（長江流域的東部）三個王國。約半個世紀之後，才由從魏國末代皇帝手中篡奪王位的司馬炎重新統一，建立新王朝，史上稱為「西晉」。這個王朝比較軟弱，其領土限於中國中原和東部沿海地區。到第四世紀中葉，北方的游牧民族韃靼人不斷越過長城侵擾中原。在這種壓力下，晉室於西元 318 年遷往建康（今南京），史稱「東晉」。

　　晉以後，中國南部經歷了四個朝代——宋、齊、梁、陳的興衰。在北中國當時為韃靼人所控制。先是拓跋部的魏取得了統治地位，史稱北魏。後來在第六世紀又分裂為東魏和西魏。東魏後來又被齊（北齊）和周（北周）二朝取代。這段時期通常泛稱為南北朝（西元 420～589 年），若以西晉、東晉、宋、齊、梁、陳這一系列而言，則又稱為「六朝」（西元 387～589 年）。

　　西元 581 年，北周的相國楊堅篡位建立了隋朝；九年後統一中國大部分的國土，為國人帶來和平安定的生活。不幸在西元 604 年他的兒子楊廣弒父篡位。在新皇帝楊廣的統治下，中國致力於軍事擴張，把中國突厥斯坦和東南亞的一些國家併為屬國。

　　楊廣與秦始皇一樣，在建築和軍事擴張方面野心勃勃。他在長安（西安）城建造了一座龐大的宮殿，並在中國東部開鑿大運河連接長江和黃河。這條運河直達洛陽。他建造運河或許有許多原因，但最重要的有兩點：第一為了享樂，第二為了經濟和軍事的目的。但是他為了這個大工程的開支耗盡民脂民膏；後來他又進侵朝鮮，引發一次災難性的戰爭，終於招致軍隊和百姓的反叛。

　　西元 618 年楊廣在巡幸揚州途中被叛將宇文化及謀殺。這給李淵一個奪權的機會，很快他便除去主要的敵人，創立起一個新朝代——唐朝。李淵的兒子李世

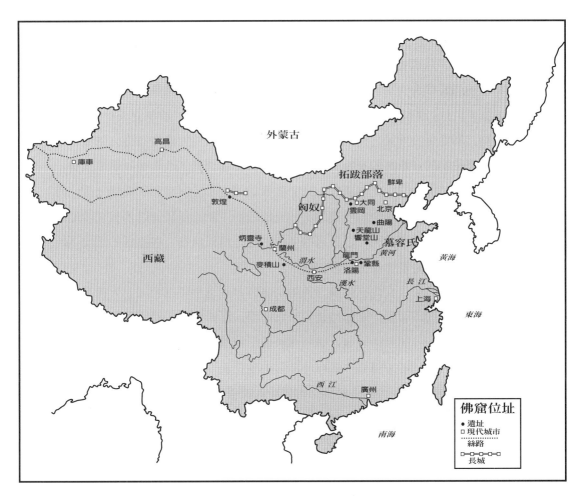

中國佛教時代地圖

民繼續擴張領土和主權，使中國成為一個國際上著名的帝國。唐代的幾個皇帝特別注意鞏固北疆。到第八世紀中葉，中國的軍隊已打敗了突厥諸國、朝鮮、越南和許多北方游牧部落。唐代皇帝在外國贏得了「大汗」的稱號。為了確保絲綢之路的安全，唐朝政府把綠洲地帶的邦國置於直接控制之下。中國與印度和中亞的國際貿易因此發展到了新高點；穆斯林諸國、西藏、朝鮮、越南和日本的代表和使節紛紛來到大唐首都長安。在長安的外國人也包括來自世界各地的商人、學生、僧侶和新移民。於是長安成為一個國際大都會。

七世紀末和八世紀初便是中國歷史上的「盛唐時代」。當時唐代文化如日中天。但它的燦爛輝煌也預示這個國家的衰落和崩潰。這個轉折點發生在第八世紀中葉的玄宗時代；國家因為政府的腐敗與無能而日趨沒落，終於演變成社會動亂、軍事暴動，和從西方與北方來的游牧部落入侵浪潮。當然對唐帝國最大的致命傷是任東北軍統率的突厥將領安祿山之叛變。安祿山在西元 755 年發動軍事政變，並引發了毀滅性的內戰。此後唐代的活力顯著地減退了。對商業和朝聖來說，絲綢之路已不再安全，與中亞和印度的文化交流因而中斷。正巧此時佛教在印度已乏立足之地，對中國僧侶而言，外來的刺激也因之蕩然無存。在這樣的環境下，盛唐之後佛教藝術的退化是勢在必然的了。

當我們看到大唐代文化充滿國際性的情趣時，我們也可以意識到大唐藝術的包容性。有唐一代，中國的影響遠達帕米爾高原，而希臘羅馬藝術的影響也顯見於中國東部。在唐代的藝術領域，雖然佛教藝術扮演著最重要的角色，但在媒材的運用、思想觀念和藝術風格仍然有非常多的變化。

當時中國的王室和百姓，一般說來都很願意接受眼前的各種哲學和生活方式。那種寬容的氣度和恢宏的氣勢堪與十五世紀意大利文藝復興時期相比擬。唐朝人在儒（人）、佛（神）、道（自然）之間尋找到新的平衡力量，因此他們的人格可以跟文藝復興時期的「理想人」相媲美。

大唐時代文化生機勃勃，豐富多彩而且燦爛輝煌。紡織、食品、漆藝、印刷、金屬製品、陶瓷等工業極為繁榮；宮殿、住宅、寺院的營造也超過了前代；藝術和文學達到了後代難以企及的高度成就。例如在文學方面，我們迄今仍然讚美李白、杜甫和白居易的詩作；唐代的音樂、舞蹈、美術如此妙絕，以致於今天我們仍覺自愧不如。要在短時間內充分瞭解唐代藝術是不可能的，但瀏覽一下這個時代的佛教雕塑、繪畫和陶藝便可以略知一二。

# 一、佛教藝術

據中國文獻記載，佛教是在西元 67 年傳入漢朝宮廷。然而在傳到宮廷之前還有一個醞釀階段。這也就是說在西元一世紀之前必然有一些佛教僧侶來到中國。即便如此，在開始時佛教的發展是非常緩慢的，因為中國本身有其強大的文化傳統，在這個傳統中儒家、道家和道教的泛神論佔有絕對的優勢，沒給新宗教留下多少發展的餘地。此外，儒、佛之間意識形態的衝突也非常激烈；尤其在祖先崇拜這個問題上更難妥協。對佛教徒來說，生命是通過業力（Karma，羯磨）的輪迴而更新，不是個人或父母所能控制的。而且既然生命帶來了痛苦，對任何人來說，雖然他沒有理由去責備父母，但也沒有理由去感謝父母。個人所應做的是離開家庭，忘卻祖先，全心全意皈依於佛。反之，儒家強調祖先崇拜，而且把孝看成人類最重要的美德，在這樣的文化背景之下，正統佛教和儒學之間無法產生共識。

然而為了尋求發展的地盤，西元四世紀之後，佛教漸漸作了自我調整，並接受中國的人生哲學和倫理觀念。大乘佛教在這方面表現得最為慷慨大度；它允許中國的信徒崇拜他們的祖先，甚至保持他們的世俗生活。誠然，開始時不是一帆風順，保守的團體不斷進行反抗，從而在中國社會中導致了一些不愉快的事件。但隨著游牧民族入侵的蔓延，佛教傳入的速度加快了。第六世紀中國形勢與中世紀歐洲非常類似，在中國強大的漢王朝崩潰之後，弱小的晉帝國無法抵禦蠻族。北方游牧部落（韃靼人）瓜分了中國土地。這些蠻族由於沒有中國文化的情結，比較容易接受佛教。與此同時，當中國人發現儒學和道學不能解決他們所面臨的問題時，他們漸漸接受了佛教。一旦這三股勢力（佛教僧侶、韃靼人和中國人）達成共識，佛教便繁榮起來了。它首先在韃靼人統治下的北中國發展，然後擴展到南方的長江東端。當時在南方，中國文化還受到地方政權的保護，但是在此「黑暗」時代，儒學和道學幾乎不能發揮作用，只有佛教是唯一的穩定力量。

在北中國當時最重要的藝術是佛教造像，其中有一些是青銅造像，但大部分是用石雕。其風格是逐步從原始型，到高古型，到修長型，然後，在它進入古典型的大時代之前，有「早期有機型」。

「原始型」出現在第四世紀，主要是一些青銅雕。這些造像若不是貴霜犍陀羅風格的複製品，便是原始的中國形式。譬如鑄於西元 338 年，現藏舊金山亞洲

藝術博物館的「佛陀釋迦牟尼」青銅像（圖6-1），雖然製作技術精湛，但就其形象的表現和圖像的準確性而言，還是不太成熟。這個釋迦牟尼像有一張幼稚的臉，一雙杏眼，小小的鼻子和無表情的嘴形。頭髮直如麵條，衣袍的處理沒有實感；覆蓋胸部和腿部的衣紋令人想起西周後期青銅器上的波帶紋。對佛陀圖像的誤解顯見於其不正確的靜慮手印和特大的肉髻。然而中國的鍍金青銅工藝的優異成就是值得注意的。

　　中國雕刻家大約花了一個世紀學習佛教造像的人體比例和圖像學。機械性的模仿導致了第五世紀在山西省大同雲岡石窟的高古風格造像。拓跋氏的北魏於西元386年定都於大同（平城）。這支游牧民族，像中世紀西歐的游牧人一樣，是宗教事業的狂熱支持者。在拓跋氏的北魏期間，人們在敦煌、麥積山、雲岡、洛陽、響堂山的懸崖上，鑿刻了無數的石窟，並且雕製成千上萬的佛像。高古型佛教雕刻的典型例子首見於雲岡。雲岡石窟的開鑿工程始於西元460年——由拓跋魏宮廷贊助，在和尚曇曜的監督下開工。著名的第20窟「大佛」完成於西元460年到470年之間（圖6-2）。全像高15公尺。雖然佛像的下部已經嚴重裂損，但上半部仍保持完好。在古代，這佛像的上方有多層的木構遮蓋保護。在窟裡釋迦本尊作禪定的結跏趺坐，顯得僵硬而嚴肅。它有著碩大的胸膛和面具般的臉，還有大眼睛、大耳朵、楔形鼻和神祕的微笑，使這座雕像具有巨碑式的莊嚴，能夠

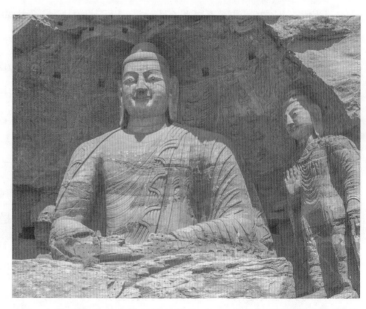

6-1　佛陀釋迦牟尼／東晉／鍍金青銅／西元338年／美國舊金山亞洲藝術博物館藏

6-2　大佛／北魏／摩崖石雕／西元460～470年／山西大同雲岡第20窟

©ShutterStock

充分凸顯宗教的永恆性。從風格上看，這個形象缺乏肉體的生命力和動感，有點像古埃及的雕刻，而衣紋則是線雕和抽象的，沒有表現出肉體的溫暖和柔和感。雖然袍服是源於貴霜秣菟羅式，但裝飾性的雙勾衣紋卻是貴霜秣菟羅造像中所未曾見過的。神祕的微笑和刻有細線的、粗短的筒形脖頸，對鑑定佛教造像的年代是一項重要的依據。

　　西元 494 年拓跋氏遷都河南的洛陽。為了保護新都，皇室贊助龍門石窟的開鑿工程。此地離首都大約 16 公里。因為龍門的灰色石灰岩比雲岡的砂岩堅硬得多，所以雕刻比較淺，但更精細，更耐久。此時中國人對纖細波狀線條的特殊愛好開始出現在佛教造像上。在這種被西方學者稱為「修長型」（即「瘦骨清像」）的新風格中，人像變得修長瘦削，通常有長筒形的脖頸和圓潤甚或斜削的肩膀。衣紋的飄逸顯然是受到東晉顧愷之輩的人物畫的影響，但就風格來源而言，是繼承了漢朝的飄逸型畫像。這種審美觀改變了先前那種碩大的造型。龍門的「立佛和菩薩」（圖 6–3）由於飄動的線條而顯得優雅輕盈，而且許多游動的細線給主尊布置了一個充滿空氣的背景。雖然主尊的姿勢可能仍然有點拘謹，但脅侍和禮拜者的形象都充滿生動的氣韻。在龍門的賓陽洞中，「魏皇后和宮女禮佛圖」（圖 6–4）又是另一個佳例。那裡有特意安排的構圖和細心的刻畫，令人聯想到羅馬「奧古斯都和平祭壇」（Ara Pacis Augustae，西元前 13～前 9 年）飾帶浮雕那種皇家

6–3　立佛和菩薩／東魏／摩崖石雕／西元 535 年／河南龍門石窟

6–4　魏皇后和宮女禮佛圖／北魏／原崖壁浮雕，剖下後復原／西元六世紀／河南龍門賓陽洞／美國堪薩斯市納爾遜博物館藏

6-5　立佛／北齊／早期有機型／大理石　6-6　彌勒（未來佛）／北齊／石雕／西元
雕／西元六世紀後半期／美國紐約大都會　六世紀後半期／美國華府弗利爾美術館藏
博物館藏

氣派和日常生活的親切感。我們要特別注意的是，皇后像的尺寸並不特別放大，
但她像是在一張快照中處於焦點位置，這使她的地位凸顯出來。宮女們的面容健
康而嫵媚，衣飾也修長美妙，令人嘆為觀止。她們面向門口，好像是朝著石窟中
的唯一光源走去。為使照明效果戲劇化，雕刻家把人像的臉部輪廓和衣袍褶痕作
特殊處理：對著門口那一邊的表面略微凸出，而且刻度較深，因此反光度較強，
使畫面更有立體感。

　　西元 550 年北齊繼承了東魏；557 年北周又繼承了北齊。在這段時期一種新
的風格，稱為「北齊有機型」或「早期有機型」（圖 6-5）在中國東北地區出現
了。這些造像多半產於現在北京附近的保定地區，大多數的造像是獨立式的佛像，
而且是用大理石一類硬石刻製。其風格特徵是臉形圓潤略胖，並有不自然的雙下
巴；身軀雖然也略顯僵硬，但給人以豐厚的肉感。通常身軀呈圓柱形，衣紋則戲
劇性地概括成簡單明晰的褶痕，這種簡單明晰的效果，反映了中國雕刻家對印度
笈多風格的認識，而且可能是在印度雕刻家的幫助下發展起來的。這種風格曾流
行於第四、五世紀的印度，到第六世紀才逐漸沒落。當時可能有些印度的佛像雕
刻家經過絲路或南中國海來到中國。在北齊有機風格中，僵硬和柱形的特性與新
的有機感覺結合在一起，產生一種奇特的效果。例如華府弗利爾美術館的「彌勒」

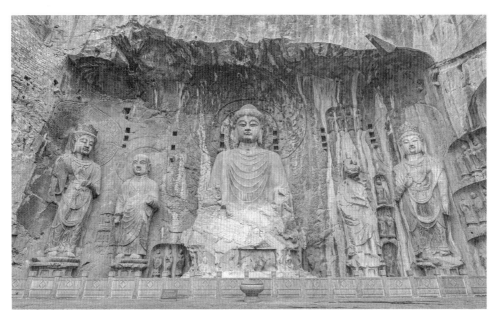

6-7 毗盧遮那佛和阿難、迦葉、脅侍菩薩／唐代／摩崖石雕／西元七世紀／河南龍門奉先寺窟
©ShutterStock

（即慈氏菩薩未來佛）（圖 6-6）將沉思的菩薩安置在菩提樹下的寶座上，身如童子卻有一張成人的面孔，讓我們想起中世紀的聖嬰像。彌勒起源於印度，六世紀後期開始在中國流行，祂的臉也更像中國人了。

在西元七世紀初的唐代，佛教造像進入了一個新時代。這時的造像可以稱為「古典風格」，代表中國佛教藝術的高峰。因為唐代時間較長，學者們常把它細分為初唐、盛唐、中唐和晚唐。一般說來初唐風格保持北齊有機風格的一些特徵，但已不再生硬；盛唐風格充滿了自信，有時還流露出人類的驕傲，而完美的雕刻技術不僅表現出對人體比例的充分瞭解，也表現出佛教精神和人類情感的高度和諧。毫無疑問，唐代風格是在印度笈多風格影響下發展起來的，但中國人也逐漸完成了一些屬於他們自己的東西，特別是對人文——人性和倫理——的強烈信念。

初唐風格佛教造像的最佳範例是龍門石窟奉先寺的毗盧遮那佛 (Vairocana Buddha)（圖 6-7）。這組造像是奉唐高宗之命而作，完成於西元 672 年。毗盧遮那佛也叫做盧舍那佛 (Roshana) 或「大日如來」。按大乘佛教華嚴宗，祂是全能之佛釋迦牟尼的化身。在這裡祂由弟子阿難 (Ananda) 和迦葉 (Kasyapa) 陪伴。祂那安詳善良的面孔塑造得非常仔細，顯得溫柔而富有彈性。值得注意的還有那非中國式的捲髮，兩道圓潤的頸紋和有力的線狀衣褶。在這裡佛陀正襟危坐但不僵硬；換句話說，這尊佛像雖有巨碑式的雄偉，但並不像北齊造像那樣帶有圓柱形的生硬。

6-8　坐佛（頭部復原）／唐代／石雕／西元 6-9　驕傲的菩薩／唐代／石灰岩雕像／西八世紀／山西天龍山第 21 窟北牆　　　　　元八世紀／山西天龍山第 14 窟

　　中國石雕技術在武則天和唐明皇（玄宗）統治的第七世紀末和第八世紀初所開鑿的天龍山石窟（山西省）達到了最高峰。西元 690 年篡奪王位的武則天是熱誠的佛教徒，她自稱是彌勒佛的化身。其後的唐明皇雖然不太倚重佛教，但在他的宗教政策中繼續保持佛教和道教的平衡。天龍山第 21 窟的「坐佛」（圖 6-8），身體碩大而有活力，但表情寧靜而慈祥。祂的臉圓渾飽滿，頭有捲髮，頸有兩圈圓滿的摺紋，胸部和肩膀寬闊，腰肢略細。雖然祂作禪定結跏趺坐，但祂的雙腿似乎有站起來的衝力。事實上，祂的身體充滿了在早期佛教造像所無的精力，而格調化的線性衣紋並未削弱身體的肉感。

　　看過天龍山第 14 窟那尊「驕傲的菩薩」（圖 6-9）的人都不會忘記祂，因為祂就像是中國的阿波羅，也是東方的運動健將。祂有豐滿的胸脯、圓渾的脖子、英俊的容貌，在肉感的身體上披掛著線條流暢的袈裟，顯得高貴而清新。祂的頭高高昂起，好像一位驕傲的王子。這種一流的雕刻顯然是一位天才的傑作。

　　唐代佛教造像的媒材除了石雕之外，鍍金青銅像也很普遍。此外還有一種重要的新媒材——乾漆。這種雕塑有比較複雜的工序。通常是先用陶土做一個模型，然後用一層層的紙或布把它包起來，再塗上一層層的漆。土坯核（或模型）在漆

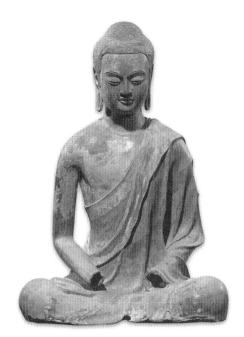

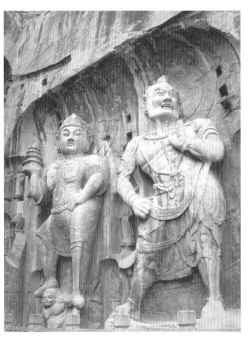

6-10　坐佛／唐代／木胎乾漆鍍金／高 96.5 公分／西元七世紀／美國紐約大都會 博物館藏

6-11　武士（毗盧遮那佛的護法）／唐代／摩 崖石雕／西元八世紀／河南龍門石窟

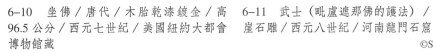
©ShutterStock

乾之後取出，最後在塑像內用木頭建一個支架。由於這種造像相當輕，適用於祭 典巡行行列。現藏紐約大都會博物館的「坐佛」（圖6-10）是一件非常優美的作 品。其樸實高貴的相貌與上面提到的奉先寺的「毗盧遮那佛」相似，但其表層的 微妙造型和敏銳手法卻非常獨特。

　　第八世紀雕造的許多力士像也很雄偉有力，而且顯然是中國式的。例如原在 龍門，現藏波士頓美術館的一組「武士」（毗盧遮那佛的護法，圖6-11）很像是 以中國將軍為模特兒的造像。祂們在沉甸甸的盔甲的保護下，擺出一副威武的姿 態──盔甲並沒有壓抑身體內在的爆發性的力量。這種力量從魁梧的身軀和聳起 的肩膀散發出來。祂們強壯的雙臂和機警的面容使任何邪惡力量不敢接近，但同 時又有一種充滿人性的溫暖和憐憫。因此，這裡用的「古典型」這個術語應該有 兩層含義：其一，這些造像擁有古代希臘羅馬的古典藝術性質；其二，祂們是表 現「普遍之美」的偉大藝術。人們可以在這些作品中看到完美的形式和高尚的人 格，並印證人、神和自然最偉大美妙的結合。

　　看到一種藝術在極盛之後趨於衰落總會令人感到沮喪，但這種循環卻是許多 藝術風格的必然命運。在第九世紀被帶到日本的一件木製「三聯龕佛像」（圖6-

6-12a 三聯龕佛像／唐代／木雕／約西元 806 年被帶入日本

6-12b 三聯龕佛像（局部，佛陀）

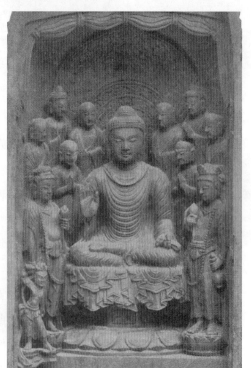

12a）我們可以清楚地看到佛教造像藝術的沒落。這件三聯雕刻是用一段樹幹做成的；樹幹被分成一個可折疊的壁龕式鑲板三聯體。作結跏趺坐的佛陀（圖6-12b）在中間那塊鑲板上作為主尊，兩旁圍著僧侶、供養人和兩個矮小的護衛；其中主要人物是「阿難」。在兩個側面鑲板的龕內各坐一個菩薩：佛陀右側的是觀音，大慈大悲之神；佛陀左側的是文殊師利，智慧之神。就圖像學來說，這件三聯雕刻顯然是屬於帕拉／塞那的密教風格，其拘泥的形式和有點瑣碎的裝飾也可以說明這層風格關係。其中這些人像雖然有盛唐風格的圓臉和有三條頸紋，但都是表面形式的模仿；實質上似乎恢復了「高古型」造像的抽象和平淺。話雖這麼說，它與早期高古型相比卻又缺少粗壯厚實的塊狀感，甚至連巨碑性也消失了。就整體看來，擁擠的人群和次要的裝飾母題被壓縮到長方形的鑲板之中。

誠然，晚唐的雕塑家漸漸失去了對肉體界的關懷，也不太注意表現人的生命力，因為新傳入的密宗佛教只重視儀式、靈符、咒語和降魔法，而這些祕法主要是靠象徵性表達。密教的宗教觀使雕塑家依賴陳舊的圖像和因襲的形式。所以這種類型的藝術，大多只能表現出精湛的技藝，但缺少獨創性。

佛教也刺激了中國的建築藝術；人們在山崖上開鑿了成千上萬大大小小的佛教石窟寺。如今這些石窟仍然保存在諸如敦煌、雲岡、龍門、響堂山、天龍山、麥積山等地。以洞窟為佛教寺院的想法源於印度，但開鑿窯洞作為住家，在中國有悠久的傳統，因為在中國西北自古便有很多人住在窯洞中。由於中國佛教洞窟是按照住家式窯洞建造，其平面設計和形式都不像印度洞窟寺院；一般都沒有支提堂的概念。有一個較顯著的共通特徵是常把洞窟的中央圓柱轉變為妙高山 (Mt. Meru) 的象徵，以之作為世界的中心柱，並在那裡安放佛座。牆壁和頂篷飾有豐富多彩的壁畫和雕塑。

除了石窟寺之外，中國僧侶也按傳統宮殿風格建造了無數的木構寺院。誠然，中國建築師可能也建造了像奈良的法隆寺（見下一章討論）那種基面不對稱的寺院，但大多數寺院都是沿南北軸作對稱設計；主門位於南邊，入口主道兩側各置一座佛塔。寺院裡的堂殿都是用堅木構築，立於堅固的平臺上。粗圓的木柱都漆成紅色；有大片的瓦屋頂，遠伸的懸簷，以及較深的簷廊。支撐著懸簷的柱頭是交互搭疊的斗栱，而非簡單的西歐式柱頭。屋脊和坡線都有些微的彎曲。從建築結構上說，彎曲使首尾相扣的屋瓦分散壓力和拉力，因此得以加固屋宇的建構。早期木構寺廟最好的例子有中國山西五臺山的「佛光寺」（857 年建）、日本奈良的「法隆寺」（七世紀末和八世紀初）和同在日本奈良的「唐招提寺」（八世紀）。

在中國，九世紀以前的木造寺廟已經蕩然無蹤，但有一些在第六至七世紀早期完成的石塔保存下來。寶塔，簡稱「塔」，此語源於梵語「窣堵婆」。寶塔是佛陀涅槃的象徵，同時也是佛教聖地的標幟。中國人在四至十世紀之間建造了很多寶塔。一般的建材是石材、磚塊或木材。其風格變化很大；從印度的大型獨立式高塔到中國式樣的城門瞭望塔都有。河南的「嵩嶽寺塔」（**圖 6-13**）建於西元 523 年，可能是現今所知最早的磚砌寶塔。塔的外表呈十二面，而內部則只有八面。整個塔高 40 公尺，短而薄的屋簷，看上去像微彎的高塔上的環，背靠大山形成美麗的輪廓。較晚的慈恩寺大雁塔（建於八世紀，**圖 6-14**）和興教寺塔（原建於西元 699 年，重建於 882 年），都有方形基面和短短的磚砌屋簷，令我們聯想到中亞的窣堵婆。

6-13　嵩嶽寺塔／北魏／磚材建築／高 15 層，40 公尺／西元 523 年（北魏孝明帝正光四年）／河南嵩山

6-14　慈恩寺大雁塔／唐代／磚材建築／初建於西元 704 年，明代重建／陝西西安

在雲岡石窟的浮雕上常見有瞭望塔式的寶塔圖。其特徵是有大屋簷的瓦屋頂。同樣有趣的是，這些浮雕不僅描繪了不同種類的寶塔，而且也描繪了很多不同類型的柱頭，包括愛奧尼亞式、波斯式、印度式和中國特有的斗栱式。必須記住的是，寶塔的層數必是奇數，這是男性的數，也是「陽數」。按照中國人的哲學，天和佛陀都是男性，因此代表祂們的東西必須是陽數。

# 二、自然主義的興起

## （一）人物畫藝術

在佛教時代早期的中國南方，傳統哲學如儒家、道家、道教仍然與人民的生活保持著牢固的關係。因此知識分子和貴族還喜好傳統題材和傳統風格的繪畫。傳為顧愷之（約西元 334～406 年）手筆的「女史箴圖」（圖 6-15a～d），延續著軑侯夫人墓旌旛和卜千秋墓壁畫的飄逸風格。然而有一個顯著的區別，那就是新的人文的觀念：這幅畫描繪的不是天國場景，而是人們的現實生活。在構圖上，

它不再是原始紋章藝術的對稱圖式，而是自由、輕鬆的布局。

「女史箴圖」是一幅絹本長卷（手卷）畫；圖中的人物用細墨線勾畫，再加淡設色。人物分組，每組為一段，每段前面有幾行書法。每一段描寫西晉文學家張華寫的《女史箴》的一個主題。按張華把當時依儒家標準建立的宮女行為準則寫成為一部箴言。因此這幅畫基本上是說教性的。例如描繪兩個照鏡女子那段，前面的題詞是：「人咸知飾其容，莫知飾（修習）其性（德行）。」（圖 6-15c）此語乃勸婦女要修養德行，不要只關心自己的容貌。

顧愷之的畫就當時的風格而言是比較保守的。他的人物輕盈苗條，修長清瘦；以優美的細線出之，故有流動的節奏感。許多起伏滑動的線條被用來強調輕快優雅的氣氛。他的筆法有「春蠶吐絲」的美譽。這幅畫用色單純，構圖則沿用空白的背景。畫中的傢俱，如床等取鳥瞰透視法，故前端較窄而遠端較寬。但在一段中的整體構圖，比如一間房間，則用近寬遠窄的三角形透視。

這幅畫的另一重點是在「戒殺」那一段（圖 6-15d）。其主體是一座孤立的山峰。山右側有一隻老虎潛行，山的左邊遠處有一位蹲踞拉弓的男人。這是中國現存最早的山水

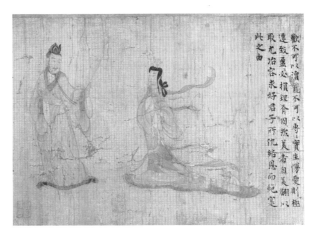

6-15a　女史箴圖（局部，第七段：寵不可以專）／東晉／顧愷之畫／絹本，淡設色／高 19.36 公分／英國倫敦大英博物館藏

6-15b　女史箴圖（局部，第五段：出其言善，千里應之）

6-15c　女史箴圖（局部，第四段：飾其容）

畫例之一。這段的故事是說，一個
宮女有一天看到丈夫射殺一隻鳥，
那隻鳥死前的掙扎使她非常難過，
從此以後她就拒絕吃肉。畫中山石
用筆類似人物畫的光潔細線，幾乎
沒有表現出山石的體積和空間感，
而構圖上也沒有擺脫傳統的「陰陽」
觀念：山峰兩側的太陽和月亮與軚
侯夫人的畫旛一脈相承。

6-15d　女史箴圖（局部，第三段：道罔隆而不殺）

　　儘管在這件長卷畫上蓋有許多
印章，還有顧愷之的簽名，但畫是否出於顧氏手筆尚有爭論。卷上有歷代收藏家
和皇帝的印章，但沒有一個早於十一世紀，而顧愷之的簽名並不可靠。其實在十
世紀之前，很少有收藏家和畫家把自己的印章鈐在畫上；就我們所知，十世紀以
前也沒有一個畫家在自己畫上簽名。然而，大多數學者相信這幅畫是唐人摹本，
而且從風格來看是顧愷之原作的忠實摹本。

　　六朝有如戰國時代，許多不同思想流派蔚然並興。由於中央政府的虛弱和外
來文化的挑戰，有些人認同儒學，有些人認同道教，而其他人則接受佛教。最有
趣的思想是那些與道教有關的學派。各派都有不同訴求：有一派稱為天師道，專
長於使用符籙、咒語、法術來降神或驅邪，信徒們也常用魔法或呼風喚雨或向死
者呈獻祭品。另一個道教學派則是延續秦漢以來的神仙思想，不僅追求死後不朽，
而且特別注重今生的長壽。這些道士以調息養心、飲金漿、服丹丸等方法去保青
春和健康。

　　與這些學派成對比的是一群提倡「玄學」的道士。在玄學中自然和自由是最
珍貴的，因此成為自然主義和山水畫發展的主力。與此相關的是一則竹林七賢的
故事。所謂竹林七賢是指阮籍、向秀、劉伶、嵇康、山濤、阮咸和王戎。這七賢
中有達官、學者和地主。他們都是當時的社會精英，而且在人類文明的危機時刻
仍享有空閒與金錢。他們視倫理道德、共通觀念、理性和傳統法則為無用；反之，
他們讚美荒誕的思想、古怪的舉止或瘋狂的行為——諸如圍著一個大酒碗與朋友
和豬共飲，裸體接見朋友，相互競比廁所地毯的大小等等。他們的生活期間大約
從第三世紀末到第四世紀初，傳說他們喜愛竹林、酒和清談，經常在竹林間飲酒
作樂，故有「竹林七賢」之譽。然而從他們的年齡來看，這種傳說可能是由崇尚

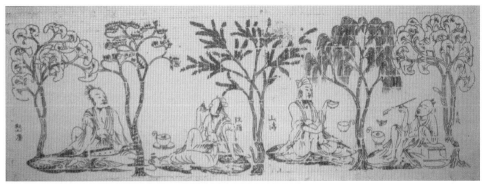

6-16　竹林七賢與榮啟期（拓本）／六朝（南朝之梁或陳）／模印畫像磚／西元六世紀／江蘇南京西善橋古墓出土

「清談」的道士所杜撰的。

　　近年來在南京出土了三座第六世紀的陵墓。共得三套描繪竹林七賢與榮啟期的模印畫像磚（圖6-16）。榮啟期是一個生活在孔子時代的長壽翁，他曾告訴人們他有三件樂事，其中一樂就是能活到九十高齡。榮啟期的長壽和不尋常的思想對後來的道教界有很大的啟示作用。這些模印的畫像磚使七賢和榮啟期獨坐在樹（不是竹子）下逍遙自在。背景全空，人物神態閒靜。然而與顧愷之的風格不同，因為這些人物的比例適當，面部豐滿而有個性，衣飾比較寫實。所有這些新的特徵可以證明這些藝術家必定研究過佛教繪畫和雕刻。

　　南京這三座墓的墓主可能是南朝的皇室和貴族。當時南朝的皇族和貴族大多信奉道教；他們喜歡以道教賢士畫像和想像的野獸畫來裝飾墳墓，一如漢代的繪畫和石刻，所畫的人物、怪獸多半象徵仙界。

　　在第六世紀末的中國南方也出現了一種更具中亞特色的繪畫風格。傳統上我們把這種風格與梁代的宮廷畫家張僧繇（活動於西元500～550年）聯繫在一起。今日歸在張氏名下的是一卷「五星二十八宿」，其中最具代表性的是「鎮星圖」這

6-17　五星二十八宿圖（第一段，鎮星圖）／六朝／原圖傳為梁朝張僧繇畫，今圖可能是唐朝摹本／絹本，設色／28.8×411公分／日本大阪市立美術館藏

6-18　孝子節婦圖／北魏／木板漆畫／80×20公分／西元484年／山西大同司馬金龍墓出土

一段（圖6-17）。在這裡富有表現力的「線描法」被壓抑了，而強調墨色濃淡的「渲染法」則被用來增強明暗對比；因此，人物和牛隻都有很強的體積感。畫史上稱這種畫法為「凹凸花」。

　　在三至十世紀的中國，尤其在北部省分就如前文所說，佛教是居於統治的地位，但是信奉道教的中國人仍然盡力保持儒家美德並崇尚神仙方術，這點反映在大量明器上。例如在山西大同司馬金龍墓中，就藏有眾多精彩的漆器、漆畫和雕塑。媒材包括石、木、漆、陶等；題材則有道教神人、神物以及各式各樣的怪獸。在一片木門板上的漆畫「孝子節婦圖」（圖6-18）便是用顧愷之風格畫成的。其最突出之處便是廣泛地運用飄揚的衣飾，但卻像「竹林七賢與榮啟期」圖一樣有著圓滿的臉和豐滿的身體；顯然是受到了佛教藝術的啟發。

　　另一個例子是刻在一座石棺邊板上的「孝子圖」（圖6-19a）。此石棺今藏美國堪薩斯市納爾遜博物館，它大概是西元525年至550年之間的作品。全圖刻畫出六則有關孝行的故事。這六位孝子是王裒、蔡順、董永、郭巨、舜、原穀。這裡舉董永為例：「董永在父親去世時身無分文，無力操辦葬禮。於是他向一位地主賣身貸錢。辦完喪事後他就到債主家當奴隸。有一天突然一位美女說要跟他結婚，

6-19a　孝子圖／北魏／石棺線雕／每板長 2.23 公尺／西元六世紀中葉／美國堪薩斯市納爾遜博物館藏

並幫他還債贖身。這位美女找債主談判，但債主則要求她十天內織出一百匹（約一千二百碼）絹抵債。這位美女果然完成了這項工作。事後，她告訴董永她本是天上的織女，因為董永的孝行感動天帝，所以天帝派她前來協助償債。」

6-19b　孝子圖（局部）

圖 6-19b 描寫舜的孝行。原來舜的繼父一直存心要殺害他，但又不敢公然行事，乃命他掘井，再伺機投石殺害。但舜早有準備。本圖即表現舜由暗道中逃出的情節。

這六則故事分成兩組，分別刻在石棺長側石板。每塊石板包含三個故事發生的空間，而每段之間由近景的樹和闕隔開，背景的山樹和雲彩則連成一氣。在這有秩序的空間裡安排人物和建築。雖然這些歷史人物生活在不同時代，但在這裡他們被安排在一個共同的山水背景中，而此背景又由瞬息萬變的環境氣氛所支配：風吹樹動、雲彩出沒；人物也從事著日常的工作。雖然在永恆的主題和即時性的背景之間有點不協調，但這種構圖是受到佛教繪畫和淺浮雕啟發的新實驗，它讓中國人欣賞到一種複雜的和立體的背景安排。同樣有意義的是，畫家給樹林賦予自然風，而給仙女一種神風，顯示出理性化的安排。這裡世俗人物的腳踏實地已不同於顧愷之傳統的虛幻氣氛。雖然大多數的人物顯得清瘦，但有些人物表明藝術家對立體透視 (foreshortening) 和空間透視 (perspective) 已有相當的理解。

6-20a　出行圖（線描）／北齊／壁畫／西元六世紀／山西太原婁睿墓出土

6-20b　出行圖（局部）

考古學證據表明，北齊和北周時代河北和山西地區與波斯文化有非常密切的關係，而波斯文化又帶有許多希臘藝術的因子。在山西省的婁睿墓中，有一大鋪壁畫「出行圖」（圖6-20a、b）就像「北齊有機型」的佛教造像，展示了藝術家對肉體的堅壯力和生命力的強烈追求，堪與歐洲的古典藝術媲美。

由於繪畫技術的提高，繪畫理論也隨之發展。藝術家顧愷之自己就是一個著名的理論家，他寫了一篇敘述山水畫法的文章。然而，最有影響力的，甚至今天還指導著中國畫方向的理論，是由畫家兼理論家謝赫提出的「六法」。謝氏生活於南齊（西元 479～501 年）。他的「六法」是氣韻生動、骨法用筆、應物象形、隨類賦彩、經營位置、傳移模寫。

謝赫的理論雖然在後代也被用來闡釋山水畫，但原本是為人物畫而寫的。由於謝赫所用的詞語不是很明確，後人作了許多不同的解釋。在西方也有許多不同的譯法。按照謝赫的原文和他個人的繪畫風格，他的第一法涉及人物的肉體外貌和精神表現。後面四法強調繪畫的寫實方法，而最後一法，在當今受到很多指責，但在謝赫時代應有實際的意義。在印刷術發明之前，複製舊畫是一種有價值的技術，而且對一個人物畫家來說，能夠把形象從草圖（粉本）傳移到絹上或壁上成為最後的定稿乃是一項基本的技法訓練。

謝赫也是一個著名的畫家。他的理論和畫法代表了新的現實主義潮流——一個在佛教藝術影響之下發展起來的潮流；它拋棄顧愷之及其追隨者傳下的飄逸風格。謝赫的現實主義反映第六世紀南方和北方的畫家們的總體藝術運動，同時預示了初唐的風格。如果我們把謝赫的理論和「出行圖」作為一條線索，便可以把唐代風格之源追溯到第六世紀。

唐代繪畫與唐代佛教造像都具有同樣的古典藝術性質。但是唐畫題材更加廣泛，舉凡佛教、道教和歷史人物各種繪畫都繼續流行。而且有了青綠和水墨山水畫之興起。在中唐，花鳥、動物畫也很盛行。與佛教造像相比，唐代繪畫通常以傳統的軟毫筆和簡淡色繪成，因此含蘊更深厚的中國文化。

一般認為初唐的人物畫反映了人們對肉體力量的興趣。這點在傳為閻立本所作的「歷代帝王圖」卷中的「後周武帝像」（圖 6-21）最為明顯。他完全摒棄了由顧愷之從漢代吸收的飄逸風格和虛幻人物。閻畫中的主角後周武帝看起來像龍門石窟中的佛教雕像那麼魁梧強壯。巨碑式的結實身體似是腳踏實地地走著。這個效果就是得自正確的比例、寫實的細節和健康的相貌。從技術上看，畫家廣泛使用墨、色渲染以強調明暗，而有力的筆線也增強了人物的活力——

6-21　歷代帝王圖（局部，六朝後周武帝）／唐代／原圖傳為閻立本畫，今圖可能是宋人摹本／絹本，設色／51.1×540 公分／美國波士頓美術館藏

這種筆線比顧愷之的「春蠶吐絲」粗壯堅韌。

　　「歷代帝王圖」的真偽是有爭議的。至少圖卷中有一部分不是閻立本的手筆。然而圖中主角人物的有力造型則是典型的唐代風格。這點可以通過與李壽和李賢墓壁畫的比較而得到進一步的證實。在李賢墓中的「客使圖」（圖6-22）是中國第八世紀初的傑作，其年代可確定為西元706年。李賢既然是唐朝宗室的一位王子，受雇為他的墓作畫的畫家在當時必然是非常出名的。在這幅畫中畫家沒有斤斤計較細節，而是突出表現肉體和精神的力量，表現出一種平靜踏實的浩然之氣。筆法言簡意賅，堪與任何第一流的藝術作品媲美。就在這段時期，中國畫家真正學會了捕捉人物的表情、神態和個性——這墓中的壁畫描繪了很多人物，而且可以說個個不同，無一相似。

　　同在李賢墓還有一幅壁畫「出獵圖」（圖6-23）畫面由一排松樹分格，背後寬闊的平地上有一隻駱駝和一群騎馬獵人向右奔馳。無論樹木、人物、動物都充滿機體的生命力，媲美西方十五世紀文藝復興時代的古典繪畫。

6-22　客使圖／唐代／壁畫／西元706年／陝西西安李賢墓出土

6-23　出獵圖／唐代／壁畫／西元706年／陝西西安李賢墓出土

在第八世紀的盛唐時代，人物畫家之中最多產、多才、多藝的是吳道子（約西元 689～755 年）。正因為他那種霸悍的藝術表現，無窮的精力和偉大的創造力，使一些現代學者把他比作米開蘭基羅 (Michelangelo Buonarroti)。吳氏在長安完成了數百幅壁畫，不幸這已全部蕩然無存了。歷史文獻說他在世時即享有盛譽，例如晚唐最重要的藝術史家張彥遠在他的名著《歷代名畫記》便說：「唯觀吳道子之跡，可謂六法俱全，萬象必盡，神人假手，窮極造化也。」又說吳畫「虬鬚雲鬢，數尺飛動，毛根出肉，力健有餘」。

現在傳世有「送子天王圖」卷（圖 6-24）歸入吳道子名下。此圖雖然很可能是後人的仿製品，但在一定程度上可以說明吳道子的成就。畫的主題是釋迦牟尼的誕生；圖分二段，前段最右端有兩位騎神龍（瑞獸）的天神奔馳來迎。天王面向右方，雙手按膝而坐，神態威嚴。後邊有隨臣侍女，態度安詳，武將則作拔劍之勢。人物表情各異，一張一弛，很有節奏起伏。後段畫淨飯王抱著初生的釋迦，王后緊跟其後，有一天神拜迎。畫中人物身分、心理、形態、表情刻畫入微。雖然這是一幅佛教主題的畫，但表現的筆法和人物面貌都已中國化了。畫家所用的線條正是傳說的「吳家樣」，粗細頓挫伸縮有致，那有如風馳電掣的線條，精確地塑造充滿活力的人物，尤其碩大的天王軀體讓畫卷充滿了蓬勃的生氣。畫中的人物有中國人的相貌，而且穿著中國人的服裝。

唐朝人物畫深受中亞羅馬和北印度秣菟羅藝術的影響，不只要表現健壯的體魄，還要豐腴的體形，因為在這些地區肥胖是福氣的象徵。在宗教藝術方面，肥胖的彌勒佛非常流行。彌勒佛或稱未來佛，在六朝時曾被描繪成一個童子，在十

6-24　送子天王圖（局部）／唐代／（傳）吳道子畫／紙本，水墨

世紀則被表現成一個笨重的胖老頭。看來對彌勒佛的崇拜和中亞人對肥胖的財神爺庫貝羅（Kubela 或 Kuvela）的崇拜已揉合在一起了。另一個叫布袋和尚的胖神也出現於第十世紀。布袋和尚起先是一個道教人物，後來成為彌勒佛的化身，在禪宗佛教中佔有特別重要的地位，而且一直到今天仍然是一位很受歡迎的神。

對肥胖的喜愛也影響到人們的日常生活，尤其是在宮廷裡。據說武則天女皇就很胖。後來她的繼承人明皇（玄宗），因為覺得自己的妻子不夠胖，乃命太監給他找了一個體態豐腴的楊家女兒為妃。顯然，中唐以後人們把肥胖視為健康和福氣。「豐腴風格」的繪畫特別受到皇室貴冑的歡迎。新疆阿斯塔

6-25　圍棋仕女（局部）／唐代／絹本，設色／西元 740 年／新疆吐魯番阿斯塔那張雄墓出土

那張雄墓出土的一幅八世紀 40 年代的絹本畫卷，展示出豐腴風格的貴婦（圖 6-25）。因為肥胖成了時尚，許多宮廷畫家，包括兩位最著名的畫家張萱和周昉，完成了許多與此時尚相應的作品。他們的畫大多是長卷，雖背景像許多古老傳統的中國畫一樣空闊，但仕女都是中年胖婦；她們在開闊的花園裡或走或坐，神態慵懶閒適。婦女們的濃妝打扮也富有異域情調；她們的臉上總是塗上厚厚的脂粉，臉部前額、鼻子和下巴都施以白粉，稱為「三白」濃妝；眼眉也是剃掉重描，有如兩條翹起的觸角。奇異表情的圓臉、肉鼓鼓的肩膀和豐滿的胸脯使這些宮女有一種特殊的肉感。這些畫基本上是寫實的，從中可以看到當時宮廷婦女的化妝和服飾；但是由於化妝式樣本身是造作的，所以展示在絹本畫卷上的人物也必然是造作的。

在唐代，動物畫也開始流行。陳閎和韓幹善於畫馬，而韓滉（西元 723～787 年）擅長畫牛。韓滉作於八世紀中葉的「五牛圖」卷（圖 6-26）是一幅難得的傑作。畫中單純而有力的筆線在紙本手卷中刻畫出一頭頭躍躍欲動的牛隻。明亮的眼睛和人格化的個性使牠們看起來像文明的，並懷著宗教虔誠心的動物。

6-26 五牛圖（局部）／唐代／韓滉畫／手卷，紙本，設色

## （二）山水畫藝術

在中國佛教文化時代裡，山水畫的發展也是很值得注意的一環。我們已經在傳為顧愷之所作的「女史箴圖」卷中看到山水畫的雛形。按照中國的文獻，山水畫之作始於第三世紀。稍後第四世紀的顧愷之和第五世紀的宗炳是兩個山水畫大師。當時都是以簡筆勾線後略加淡墨渲染，到了第七世紀，有了中亞進來的礦物質顏料石青和石綠，因此在隋代（西元 581～618 年）有了展子虔的青綠山水畫。

到第八世紀有中國史上著名的青綠山水畫家李思訓和他的兒子李昭道。被認為是李昭道所作的「明皇幸蜀圖」（圖 6–27a）現藏臺北國立故宮博物院。其特色是山石樹林都先用細筆勾描出堅實輪廓，然後使用不透明的石青、石綠渲染。山石的輪廓和紋理皆以細筆中鋒出之，很類似人物畫的用筆，這是一種早期山水畫的古風特徵。其他的古風特徵還有橫幅式的構圖，「篦牙」式的山峰和指狀草。空間分割的運用讓人聯想到納爾遜博物館石棺的「孝子圖」（圖 6–19a），但背景的空間變得更深也表現得更明確。現代西方學者都認為這種精妙技巧給畫作本身的真偽投下了陰影，但我對這幅畫所含的深刻說教內容的研究，已經開拓出思考這一歷史巨蹟的不同思路。

「明皇幸蜀圖」中所描繪的故事，長期以來一直被曲解為西元 755 年安祿山叛亂之後唐明皇（玄宗）逃往四川的歷史敘述。我的研究發現此畫牽涉到一宗複雜的政治事件——意圖勸阻明皇入蜀。歷史事實表明，在叛亂發生之後，明皇的妃子楊玉環及其擔任宰相的堂兄楊國忠策劃把宮廷遷到他們的家鄉四川。但他們的政治陰謀受到許多忠於皇帝的高層官員的反對。這幅畫的作者可能就是反楊陣營裡的李昭道。畫家在美麗的山水中隱藏著勸戒，希望皇帝看畫時會注意到，而

有所警悟。在古代中國，官員不敢直接批
評朝政，更不用說勸阻皇帝的個人行為。
因此官員們常常把嚴肅的意見或批評，小
心翼翼地隱藏在一些為皇帝準備的繪畫
或詩文中。

　　現在的這幅畫有連續的山水背景，但
近景分成三個「情節空間」。所有的情節
都在高聳入雲的山峰之下展開。第一個情
節描繪皇帝著紅衣，騎著一匹三驄馬，正
走近一座小橋。馬作驚懼狀（圖6-27b）。
皇帝後面尾隨著一群宮女（其中一人必定
是楊貴妃）和一個男子，可能是宰相楊國忠
或宦官高力士。此處以橋為衡（天平）讓皇
帝自量；以水為鑑（鏡子）讓皇帝自照；而
受驚的馬意味著警告皇帝所面臨的危險。

6-27b　明皇幸蜀圖（局部，明皇過橋）

6-27a　明皇幸蜀圖／唐代／（傳）李昭道畫／絹本，青綠設色／55.9×81公分／西元八世紀
／臺北國立故宮博物院藏

　　第二個情節描繪蹲地拒絕前行的駱駝。雖然有一個男子用力推牠，但牠似乎知道自己是北方動物，不能去潮濕的四川。畫家一定希望明皇會受到這匹駱駝的啟示而留在長安。

　　第三個情節發生在懸崖的一條棧道上。棧道是種四川特別著名的建築。在棧道上有二個旅行者，一個正調轉馬頭，而另一個（穿紅袍，應是皇帝）已從懸崖邊緣返回。這個情節勾畫出中國的諺語：「懸崖勒馬」。如此的勸戒要旨已是一目了然了。很不幸，這幅畫並沒有影響到皇帝的決定；他的旅行終於在西元 756 年 7 月成行，結果則導致了大唐王朝的衰落。

　　這幅山水畫的特點是精緻的筆法和說教的內容。畫家必須運用他的智慧來設計構圖以適應敏感的說教主題，然後他必須花大量時間來完成它。作為一個觀者，我們必須理智地看待這幅畫，甚或作學術性的研究才能對畫作全面的欣賞。十七世紀的畫家兼理論家董其昌把這種「漸修」和「理智」的方法比作禪宗佛教的北宗，因為北宗禪強調在禪定中作長期的努力以達到悟道的境界。按董其昌的說法，李思訓創此「北宗山水畫」，其子李昭道繼之。

　　與青綠山水相對照的是王維（西元 699～759 年）的水墨山水。王維是一位天才藝術家，身兼傑出的詩人、禪宗佛教的學者、音樂家和大官僚。他在朝廷供職，而且官至右丞的高位。安祿山之亂以後的歲月中，他作為隱士，生活在陝西輞川一座竹林掩映的村子裡。他擅畫人物、動物和山水。就山水畫而言，他起先畫青綠，後來自創水墨山水，以自然、抒情和田園詩意而馳名。他以簡淡的筆致描繪一些荒山野水，其中偶爾點綴著一個隱士或幾個不期而至的遊人。

　　王維創作了大量的畫但沒有一幅倖存。在少數幾幅歸入他名下的畫作中，「雪溪圖」（圖 6-28）在第二次世界大戰前還存在，但今天只留下黑白照片。這幅風景畫裡沒有陡峭的李派山；反之，它展現一條長河兩岸的小山丘。如果我們說李派青綠山水畫有垂直上衝的力量，那麼王維的畫是有一種水平展開的緩慢節奏。從技術

6-28　雪溪圖／唐代／王維畫／冊頁／絹本，水墨加白粉／清宮舊藏，第二次世界大戰後失蹤

上看，他運用更自由的筆線和更多的水墨渲染，創造了一種雲煙氤氳的柔和山水畫。而樸素、平淡和抒情的感覺是其畫中的真諦。看他的山水畫時，我們不會受到說教內容的干擾；更可貴的是一種直覺的（不是如一些西方學者所說的那種理智的）欣賞或自由的想像。董其昌相信王維的樸素和鄉野風味，反映了畫家的隱逸思想，和對南宗禪修的寧靜境界的熱愛。事實上他那直率、即興的畫法也類似講究頓悟的南禪思想。王維這種畫在十一世紀之後發展成文人畫，所以他被稱為南宗山水畫或文人畫的始祖或宗師。

自從中國畫誕生便與之結下不解之緣的一種藝術就是中國的書法，因為中國的繪畫與書法都用同樣的毛筆。自從新石器時代，中國的書法就是一種實用藝術；早期的例子曾見於河南仰韶文化的彩陶和山東大汶口文化的灰陶上。

在銅器時代就有很多的文字被刻在甲骨，稱為甲骨文；或銘鑄在銅器上稱為金文。甲骨上的文字書法筆觸多直銳，而銅器銘文則較為圓渾。到了戰國時代銅器銘文就演變成了篆書。漢朝又出現一種比較實用易寫的書體，稱為隸書。篆、隸二體都繼續流行，成為碑刻的主要書體。

在第四、五世紀由道教和佛教所孕育的新文化氛圍又使書法更加普及。許多傑出的書法好手都參與佛經的抄寫或碑文的書寫。而更重要的是書法逐漸從實用

6-29　平安帖／東晉／王羲之筆／西元四世紀　　6-30　書法／唐代／顏真卿筆／西元八世紀

技藝提升為純美術創作，並有許多著名的書法家出現，其中最著名的無疑是王羲之（西元 303～361 年）及其子王獻之（西元 344～386 年）。這時就有很多不同的個人風格出現，譬如北魏的碑刻體以如刀刃的銳利筆觸著稱，又有比較秀美的真書、行書和楷書。後者尤其受文人學士所喜愛。在第四世紀能精通這些不同書體的書法家就是王羲之。他的楷書平穩秀雅，行書筆道多變並有飄逸之氣，與顧愷之的畫一樣有一種當時道士最喜歡的靈氣（圖 6–29）。

　　書法藝術在佛教時代後半期的隋唐仍繼續發展，甚至皇帝如唐太宗和唐玄宗也以高明的書法傳名於世。在文人士大夫之中以書法聞名而留名史冊者不下二十人，這包括歐陽詢、顏真卿（圖 6–30）、柳公權、褚遂良和張旭。他們都有自己的風格，而且共同擁有唐朝文化的精神，即人的自信與自覺。

## 三、喪葬藝術和工藝

　　在這個時期雖然佛教盛行，但死人厚葬之習卻未曾稍歇。從六朝墓中，考古學家發掘出許多陪葬品，大多是馬匹、神靈怪物和傳說人物的造像；其媒材包括陶土、青銅和石材。有許多馬匹、人物和鎮墓獸陶俑，尤其是那些在北齊墓中發現的，都是筋肉結實強健（圖 6–31），與漢代虛幻的小雕塑不同；它們不只具有游牧民族的粗獷，也有羅馬人的自然主義和希臘人的理想主義。

　　此期的陶瓷藝術也繼續向前發展。為數極多的新窯紛紛建立起來。產品也增多，諸如硬陶器、陶俑、原始瓷器等等大量湧現。在新的樣品中，對後世影響最大的是南北都有生產的青瓷；它以一種含鐵的長石作釉料，在窯裡以「減氧」焙燒，使之變成綠色。事實上，大多數的六朝青瓷釉都帶有淡黃或淡褐色，這是由於在窯中減氧不夠徹底的緣故。

　　無論是南方還是北方的青瓷，都十分精美而有創意。北方的青瓷壺（圖 6–32）有較多的浮雕裝飾；這些裝飾有些是單獨模製然後貼上去的。裝飾的母題包括精緻的蓮花瓣和波斯式的

6–31　鎮墓獸／北齊／泥塑／西元六世紀

懸垂徽片。這類青瓷大多是作為陪葬的明器。因此過去四十年來有相當多的作品從六朝墓中被挖掘出來。南方流行的青瓷因為主要是在越地（浙江）生產，所以稱為「越窰」。它比北方的青瓷更為精美雅致。南方青瓷主要是簡樸而實用的器皿，沒有密集的浮雕裝飾。但有一些青瓷器作成蓮花形，顯然是為祭儀的供品器（圖6-33）。

　　同樣令人感到興趣的是一些帶有異域題材的器皿，而它們也都是由中國藝術家利用中國的窰和釉創作的。一種在把手上端安上動物頭或在蓋子上安放雞頭紐的罐（雞首罐），本來流行於地中海國家和波斯。此時也傳入了中國。有些青瓷罐甚至模仿游牧部落所喜愛的皮袋形。在中國還發現許多罐子和瓶子裝飾有希臘人物和波斯樂師。譬如從北周李賢墓（注意：這個李賢墓與前面討論的唐代李賢墓不同）出土的「鑲嵌鎏金銀壺」（圖6-34a）就可能是從波斯輸入的。它那奇特的，富有異國情調的造型，以及裝飾圖紋所呈現的性愛場面乃是典型的希羅風格在波斯（薩珊王朝）的變體。

　　在唐代河北省的邢州，陶工發展了一種白色釉的硬陶叫做邢窰。從中國人的觀點來看，這種硬陶已算是一種瓷器了。邢窰瓷器可能是用高嶺土製作的：坯薄而呈淡褐色，表面塗上一層用氧化鎂和氧化鋁配製的白色釉。大多數產品都飾有簡單的模製圖案，但有一些罐子仍用富有異域情調的動物頭或雞頭作裝飾。

　　最受現代西方收藏家喜愛的唐代陶器是「唐三彩」。三彩是一種多色釉彩的泛稱，事實上並不一定是三種顏色。色彩是由錫、鐵、鈷、孔雀

6-32　青瓷壺／北魏／北方青瓷／西元五～六世紀

6-33　青瓷壺／六朝（南朝）／南方青瓷／西元486年／可能出自浙江

6-34b　鑲嵌鎏金銀壺上的希臘人物圖線描

6-34a　鑲嵌鎏金銀壺／六朝（北周）／西元 547 年／寧夏固原李賢墓出土

石配製的，而以鉛為釉媒。這種鉛釉是有毒的，所以三彩只施於葬禮用的明器，而不施於實用器具。

唐代三彩釉同時用於陶馬、人像和各種壺罐。陶馬追隨北齊風格，但種類更多，色彩也更豐富，顯示出唐代人民的豐饒富足。晚唐有許多三彩人物俑，正如在繪畫和佛教造像中變胖的人物一樣，都是胖嘟嘟的（圖 6-35）。二十世紀以來從唐代墓中發掘出大量的三彩陶器，有一大部分已落入西方收藏家手中，如今有許多已入藏歐美博物館。

唐代人的奢侈浮華也反映在為數眾多的金屬器皿。這些器皿是用「槌打模製法」（repoussé）完成的。也就是說把金箔或銀箔包在刻有花紋的陶模上槌打，可以印出精美的花紋，包括蓮花、牡丹、人物和鳥類。這種技術來自波斯的薩珊王朝，而這些具有實感的花鳥圖可以說是中國花鳥畫的先驅。

6-35　少婦俑／唐代／唐三彩明器／西元八～九世紀

# 第七章

# 朝鮮和日本的佛教時代

## 一、由朝鮮到日本

佛教大概在西元五世紀後半期傳到朝鮮，但是要到第六世紀才在朝鮮人的生活中產生明顯的影響。那時朝鮮成為中國佛教及佛教藝術的移植地。由於六世紀的中國佛教造像已進入「修長風格」時期，朝鮮的佛教藝術（雕塑和繪畫）也接受了這種風格。然而，朝鮮藝術家似乎比較保守，他們更緊守著中國漢代傳下來的技藝。例如六世紀的未來佛「彌勒」（圖7-1），祂與中國北齊那一件「彌勒」（圖6-6）一樣，以沉思姿態坐在高臺上。但是祂頭大身瘦，機械地配置在一起，衣飾簡潔明快，與中國造像相比顯得較少有機性，蓋因藝術家比較關心手工藝技術，不是人體的自然實質。

一直到西元十四世紀之前，朝鮮的佛教造像似乎都緊追中國的發展。在這段時期內，朝鮮人製作了許多青銅像和石雕像。他們同中國人一樣也創作道教神像，很多以石頭或青銅製作的神像被安放在一些寺觀和神靈之地。一般地說，與中國造像最大的不同是，他們避開了中國人在第六世紀之後大力發展的自然主義。譬如第七世紀的「釋迦牟尼

7-1 彌勒／朝鮮新羅王朝／青銅鍍金／高 76 公分／西元六～七世紀／韓國首爾國立中央博物館藏

7-2 釋迦牟尼佛／朝鮮新羅王朝／青銅鍍金／高 11.43 公分／西元七世紀／美國舊金山亞洲藝術博物館藏

佛」立像（圖7-2）顯然是模仿中國唐朝的造像風格，但頭大身小的造型顯示出朝鮮雕刻師並未重視造像的合理比例。

西元552年，朝鮮半島三個王國之一的百濟派了一位佛教僧侶到日本。這位僧人隨身帶去一些禮物，包括一尊佛像和一些經文。他到達位於今天大阪市附近的大和朝，不久佛教就贏得了皇室的支持。聖德太子對這一支新宗教特別熱心，把佛教變成日本的國教。佛教也從此繼續在日本繁衍達九百多年（約西元560～1500年），涵蓋了飛鳥、奈良前期、奈良後期、平安前期、平安後期、鎌倉和室町。日本的佛教運動有時緊隨中國樣式，有時則顯示出創造日本本體文化的強烈意識和迫切要求。

## 二、日本飛鳥時期 (西元552～645年)

日本早期佛教藝術以雕塑和建築為主，而且大多是模仿朝鮮的樣式。當時可能有不少朝鮮藝術家來到日本，幫日本人或指導日本藝術家從事佛教建築和創作佛像，那些朝鮮藝術家則熟悉中國第六世紀的藝術風格。聖德太子贊助很多佛教寺廟建築，但今天只有奈良的法隆寺（圖7-3）保留了一部分（不是全部）原有的建築。法隆寺初建於西元607年，到670年毀於大火，現在的法隆寺是西元710年左右重建的。

屹立至今的這座寺廟坐北朝南，但兩邊的建構不對稱；有金堂和寶塔分立於南北軸線的兩旁。在軸線南端，遠離廟城中心區有一座門，叫做「南門」。由此向北去，到了迴廊，那裡有一道門叫「中門」。軸線的北端是講堂，圍繞著廟城的是

7-3　法隆寺建築群鳥瞰／日本飛鳥時期／西元七世紀晚期／奈良

僧侶巡行誦經的迴廊,它原先穿過講堂前面的庭院,但後來在庭院這一段被拆除,兩邊則延伸連接到講堂兩端。

　　金堂(**圖7-4**)供奉主神釋迦牟尼。金堂外表看來像一座兩層樓建築,其瓦造屋頂屬飛簷、山牆、斜脊混合式,有優美的曲線;廟堂內部有高聳的,用四塊鑲板裝飾的藻井直通第二樓的屋頂;廳堂中央升起供佛的高臺,象徵須彌山。

　　法隆寺的寶塔稱為「五重塔」(**圖7-5**),全部為木構建築:中心柱是一根獨木,四周樑、椽都嵌入這根中心柱。其底層供奉一組表現佛祖涅槃的泥塑。塔的形制是來自中國古代建築的守望臺。在佛寺中它象徵印度窣堵婆,作為禮拜的中心,就像窣堵婆一樣,代表宇宙的中心柱。寶塔的層數與中國的佛塔一樣,總是奇數(因為釋迦牟尼佛是男性)。

　　與中國寺廟建築一樣,法隆寺的主要入口,包括南門和中門,位於南面。同樣來自中國的是那美麗的筒瓦屋頂、微彎的屋簷、堅實的平臺、結構複雜的斗栱和紅色的大柱,不過那不對稱的基面設計和希臘「帕森農式」的柱子(中段粗兩頭細的柱式)源於何處尚不得而知。日本學者曾斷言,用於建造法隆寺的量度是屬於西元六世紀的朝鮮系統。即使如此,仍有一些人認為這些樣式也應該存在於中國西元六世紀的寺廟建築中。

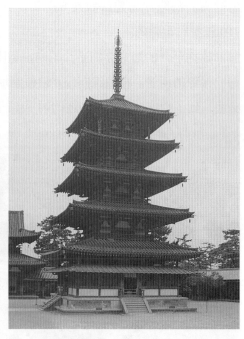

7-4　法隆寺金堂/日本飛鳥時期/西元七世紀晚期/奈良

7-5　法隆寺五重塔/日本飛鳥時期/西元七世紀晚期/奈良

　　法隆寺中的「百濟觀音」（圖7-6）可能雕造於七世紀早期，為木質彩繪。由於時代久遠，彩繪多已剝落，看起來相當暗淡和斑駁。它高約200公分；瘦長的外觀類似中國修長風格的朝鮮版，朝鮮的特色明顯存在於寶冠和光環的透雕細工上。而它的總體效果類似中國龍門石窟中的六世紀雕刻。

　　飛鳥時期最傑出的佛教紀念物是由鞍作部首止利佛師 (Tori Bushi) 在西元623年製作的「釋迦三尊像」（圖7-7）。此像不止有年款，而且有止利佛師的署名。止利佛師的祖父是移居朝鮮的中國人，後來止利的父親遷居日本，為製造馬鞍的鐵匠。止利佛師向他父親學習青銅鑄造術，後來以此技術製造佛像，成為一位傑出的佛教造像大師。

　　「釋迦三尊像」整個寶座高176公分，全由青銅鑄造，外表鍍金。釋迦牟尼端坐在寶座上，兩旁各有一個脅侍菩薩。釋迦的大袈裟下半變成格調化的雲彩紋圖案罩住佛座。雲彩紋暗示著佛陀自天堂極樂世界下凡。佛陀身後的背景是一片「周身背光」(mandorla)，其上飾以美麗的火燄紋圖案，中有七個「過去佛」分別

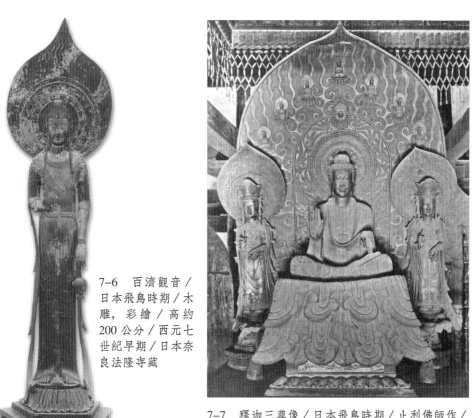

7-6　百濟觀音／日本飛鳥時期／木雕，彩繪／高約200公分／西元七世紀早期／日本奈良法隆寺藏

7-7　釋迦三尊像／日本飛鳥時期／止利佛師作／青銅鍍金／高176公分／西元623年／日本奈良法隆寺藏

坐於蓮座上。在釋迦牟尼的頭部和背光的頂端之間是由一圈蓮瓣紋構成的光環。這件銅像包含許多中國六世紀修長風格的元素，尤其是有點瘦窄的面部、瀑布似的衣紋和胸部 U 字形敞口（通肩博帶袈裟）。但是它整個比例卻不再屬於前面提及的「百濟觀音」那種虛幻式的修長風格。此外，其精心和清晰的設計乃是日本工藝的一項特殊成就。

中國影響的另一個證據是「玉蟲廚子佛龕」的木板牆上的漆畫（圖 7-8a、b）。這座小型佛龕原來安放在法隆寺金堂裡的祭壇上，現在則存放在該寺的寶庫中。全龕有兩層。基座和第一層屋簷用甲蟲形狀的蓮花瓣裝飾；文獻記錄說它起初是用玉蟲的翅膀來裝飾的。

佛龕的門扉上有些圖畫，內容是菩薩像、佛本生故事和佛傳故事。常被人提及的是一塊描繪「薩埵太子」本生故事的門扉。摩訶薩埵太子 (Prince Mahasattva) 是釋迦牟尼的前生，他為了拯救饑餓的母虎及其七隻幼虎而自我犧牲生命（圖 7-8b）。故事是說當摩訶薩埵與他的兩位兄長一起去打獵時，看到了這些餓虎在深

7-8a　玉蟲廚子佛龕／日本飛鳥時期／油基漆畫（密陀繪）／高 230 公分／西元七世紀／日本奈良法隆寺藏

7-8b　玉蟲廚子佛龕（局部，捨身飼虎）

谷裡奄奄一息，他便不惜捨身濟虎。這一自我犧牲使他又往成佛的道路前進一步。在這門扉上，摩訶薩埵出現三次：首先他站在懸崖頂上脫掉袍衫；然後他跳下峽谷，停留在空中；最後他躺在峽谷中被餓虎啃食。畫中有優美的樹木、岩石和懸崖。其鐵線描法很像堪薩斯市納爾遜博物館的石棺「孝子圖」（約西元 525～550 年，圖 6–19a）。同樣值得注意的是那些竹叢，因為那是現存最早的竹圖。

這些畫是用油基漆（以植物油為調漆媒劑）繪製而成，故被視為世界上最早的油畫。日本文獻稱這種漆畫為「密陀繪」(Mitsuda-e)，很像是中亞語音的翻譯，所以很多學者相信這種顏料源於波斯。然而，我們知道，漆料原為中國特產。早在商周時代，中國人已經用漆來裝飾房屋和器皿。秦漢時代的許多漆器的漆料已經是用桐油調製。本書第六章所介紹的北魏司馬金龍墓出土之「孝子節婦圖」（圖 6–18）是否為油漆有待化驗證明。但我們相信油基漆不太可能起源於中亞。

## 三、日本奈良時期 (西元 645～794 年)

日本的皇族到了西元七世紀中期才建立永久性的皇宮，這時佛教已經廣為民眾所接受了。當時皇室定都於佛教聖城奈良，所有的宮殿都是以唐代宮廷建築為典範。史學家常將這一漫長的時期細分為兩個階段：奈良前期（西元 645～710 年）和奈良後期（西元 711～794 年），前者包括白鳳時期，後者包括最輝煌的天平時期。

聖德太子及權臣蘇我馬子在西元 626 年去世之後，日本經過二十餘年的政爭，終於在 645 年由中大兄皇子（後來的天智天皇）和中臣鎌子（後改名為藤原鎌足）打倒蘇我蝦夷所代表的反對勢力，另立孝德天皇，推行新政，即為大化革新。在這一革新的過程中，日本人試圖學習中國的每一樣東西。大批學生、官吏和僧侶被派往唐朝的都城長安，去學習中國的文學、哲學、宗教、語言、宮廷制度、政府組織、紡織、漆業以及稅務制度等等。

首先讓我們來看唐代繪畫對日本的影響。我們可以從法隆寺的佛教壁畫「阿彌陀佛三尊像」（圖 7–9）看到中國盛唐（八世紀）佛像的再版，也可以在正倉院收藏的幾幅佛教畫，如「樹下供養人」和「吉祥天」等領會到中國中唐（八世紀後期）宮廷畫和敦煌壁畫的風味，這些都屬於佛教藝術範圍。我們又可以從 1972 年在奈良縣高市郡出土的高松塚看到精彩的初唐式世俗題材壁畫（圖 7–10）。它的風格比唐朝李賢墓壁畫要古拙，似乎更接近隋末唐初的畫法。墓中還出土許多

7-9　阿彌陀佛三尊像（局部，觀音菩薩）／
日本白鳳時期／壁畫／西元八世紀初／日本
奈良法隆寺藏

7-10　高松塚壁畫／日本白鳳時期／西元七
～八世紀初／西元 1972 年 3 月於奈良縣高
市郡明日香村上平田出土

唐朝的金銀器，其中有一個「海獸葡萄鏡」可能是由中國帶去的。

　　中國唐代佛教造像風格對日本佛教藝術的直接影響就更浩蕩無比了。在法隆
寺金堂的「橘夫人念持佛龕」（圖 7-11）是一件奈良前期的精品。它的尺寸雖小
（高僅 33.3 公分），但在照片上則顯得很壯觀。這顯示出日本雕刻家已能充分掌
握唐代青銅造像的優越成就。龕中的佛像是阿彌陀佛，或者叫無量光佛。兩個脅
侍菩薩，右邊為觀音，左邊為大勢至，背光上裝飾了七個過去佛的小像。這件佛
龕的風格很不同於前述「釋迦三尊像」：佛陀脖頸豐肥，不是修長如圓柱形；他的
臉部圓而豐滿，很有立體感和肉感；衣飾屬於流動線條樣式，同時在周身背光上
用了許多由細線構成的飄帶紋，甚至蓮座的梗莖也呈 S 型曲線。所有的設計都加
強了運動感，似乎意圖打破止利傳統那種刻板的金字塔形建構。

　　奈良時期最傑出的佛教造像之一是奈良藥師寺中的「藥師佛」（圖 7-12）。此
像是西元 680 年由天武天皇發願製作，而於 686 年完成。然而一些學者懷疑這一
文獻的可靠性。在風格上這尊藥師佛（即「大醫玉佛」）有著渾厚結實的身體、豐
腴的面孔和脖頸，又有嚴峻的表情。身體是端正刻板，但理想化的比例和有力的
表情使它顯示超凡的權威。凡此都是典型的盛唐風味，而盛唐樣式在中國流行於

西元 690 年至 750 年間，因而這尊藥師佛的大致年代可能是西元八世紀早期。因其製作材料的銅含有高百分比的錫和砷，故成了黑色，與鍍金背光形成美麗的對比。藥師佛的左手邊是日光菩薩；右手邊是月光菩薩，兩者均屬盛唐風格。

　　學習中國文化的狂熱導致了日本歷史上第一個文化黃金時代，於西元八世紀中期聖武天皇的天平時期達到鼎盛。當時日本皇家的都城仍在奈良故稱為「奈良後期」。經過了奈良前期的學習之後，日本的文化氣氛開始發生變化——日本人強烈地期望發展出自己的特色，建立其本位文化。首先日本人利用中國漢字偏旁創造了字母，再將中國漢字和新造的字母結合，構成他們自己的書寫語言。他們用這種語言編寫了兩部史書《古事記》和《日本書紀》，以及第一部文學著作《萬葉集》。

　　在這個時代最重要的領袖是聖武天皇，他也是日本佛教史上繼聖德太子之後最偉大的人物。他建造了世界上最大的木構佛廟東大寺。此廟於西元 749 年完成，坐落在奈良城的東面。在寺院後面又建了一座「正倉院」（圖 7-13）作為皇家藝品典藏庫。其建築結構包括傳統日本高架式之屋基、純木疊架之屋牆以及中國式之瓦屋頂。巨大的木柱與樑椽呈現雄強粗壯的氣勢。其藏品都是聖武天皇私人收藏的藝術品和佛教文

7-11　橘夫人念持佛龕／日本奈良時期／青銅／中央佛像高 33.3 公分／西元八世紀早期／日本奈良法隆寺藏

7-12　藥師佛（藥師佛三尊像部分）／日本奈良後期／青銅／高 250 公分／西元第八世紀／日本奈良藥師寺藏

7-13　正倉院／日本奈良後期／瓦頂木構建築／正面長 33.22 公尺，側面寬 9.45 公尺，棟木高 13.94 公尺／西元八世紀／奈良
©ShutterStock

7-14　琵琶／日本奈良後期／中國唐朝製品／西元八世紀／日本奈良正倉院藏

物。包括樂器（圖 7-14）、陶器、佛像和繪畫，都具有重要的歷史價值。這座珍品庫連同其藏品，在聖武天皇駕崩之後由皇后捐贈給東大寺。雖然東大寺不幸於西元九世紀毀於大火（現存的東大寺建於西元 1709 年，是個小型而且不太好的仿造品），正倉院及其珍藏卻倖存至今。

　　隨著新文化的擴張，佛教也因來自中國的新宗派而變得豐富起來。除了飛鳥時期傳來的法相宗之外，華嚴宗和律宗也在日本找到了一塊沃土。華嚴宗將盧舍那佛（也稱毗盧遮那或光明遍照佛）當作崇拜的中心，其總部就在東大寺。西元 743 年，聖武天皇立誓鑄造巨大的盧舍那佛銅像來供奉。這項工程在西元 745 年開始，最後完成的佛像高達 14 公尺，可惜這尊巨佛今已不存（現存者為西元十八世紀作品），但基座上有線刻坐佛反映這尊巨佛的宏大雄強風格。這種所謂「天平風格」也反映在下文要討論的唐招提寺的「盧舍那佛」。

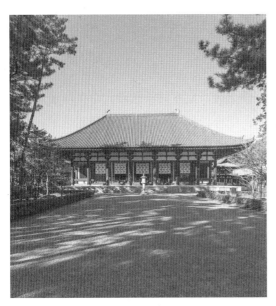

7-15　唐招提寺金堂／日本奈良後期／木構建築
／西元八世紀晚期／奈良　　　　　©ShutterStock

7-16　鑑真像／日本奈良後期／乾漆造
像／高 80.6 公分／西元八世紀中期／
日本奈良唐招提寺藏

　　著名的中國高僧鑑真於西元 754 年來到日本，使日本的文明向前邁進了一大
步。鑑真在五次嘗試渡日失敗之後，終於獲得成功。不幸的是他在東渡期間已經
雙目失明。到日本之後，憑其豐富的中國文化知識和傑出的佛教成就，贏得了廣
泛的支持。他創立了日本的律宗。這個宗派重視戒律和儀軌，而非經典本身知識。
鑑真花了四年多時間籌募經費，終於在西元 759 年在奈良建造了唐招提寺作為律
宗的大本營。

　　鑑真可能還是一位傑出的建築師。唐招提寺的金堂（圖 7-15）和講堂都是在
他主持下興建的，而且都是卓越的唐樣建築。其最典型的特色是大懸簷的屋頂和
有優美曲線的飛簷。這種盛唐建築因其厚重結實的形式與架構，給人一種非常莊
嚴雄偉的感覺，頗像中國山西五臺山南禪寺大殿（西元 782 年）。

　　這時中國流行的乾漆造像也隨同唐朝藝術和宗教傳到了日本。像在唐代中國
一樣，漆被用於佛教諸神和僧侶的造像。在日本這種藝術的傑出成就可取下列例
子為代表：東大寺法華堂（也稱「三月堂」）中的「不空羂索觀音」（西元 746 年
開光）、唐招提寺金堂中的「盧舍那佛」和同寺開山堂中的「鑑真像」（圖 7-
16）。以乾漆法製作的「鑑真像」屬於寫實風格；臉部和袈裟原先塗有鮮明的色
彩，今已暗淡；鑑真的身體輕鬆而衣飾自然。作為一位高僧，鑑真的表情安詳仁
慈，顯示出真正入靜的精神境界。

## 四、日本平安前期 (西元 794～980 年)

　　在奈良宮廷連續發生幾起不幸的事件之後，皇室終於在西元 794 年遷都奈良北面約 50 公里處的新址，稱為「平安」，即今日的京都。這次遷址開始了一個新的時代，稱為平安前期或貞觀時期。這時宮廷與中國唐朝政府繼續保持密切的聯繫，而唐朝此時正是正統（顯宗）佛教式微，密宗（在日本稱為「真言宗」）興起的時候。這一新的佛教宗派本書第五章已經討論過，它強調咒語、咒符和神祕的儀禮。在《密典》(Tantras) 中便詳載這些密咒和儀軌的用法、語句和程式。依據《密典》的說法，感覺世界和終極「真如」世界之間並無差別，因為兩者都是同一宇宙原理的顯現。換言之，現實世界和極樂世界之間沒有什麼不同，而神像與神之間也沒有差別。

　　原來密教是在印度教的壓力下形成，為求與印度教競爭或相安無事，它採納了印度教神祇和印度教的祕密儀軌。在密教中，諸如阿修羅（魔王）和諸護法這些印度教神祇變得更為重要。後來發展成兩個主要教派：一在尼泊爾和西藏找到了基地，是為藏密；一在東南亞、中國、日本傳播，是為東密。

　　其實在奈良末期的日本佛教已經變得相當奧祕了；華嚴宗和律宗兩者都染上了神祕色彩。一個有力的例子是原藏興福寺現入奈良博物館的乾漆「阿修羅像」（西元八世紀）。這個阿修羅像顯得瘦削，其神祕的坐姿和複臂，都可以說明祂是印度教主神濕婆的一個化身。進一步發展便出現了十一面觀音和千手觀音。

　　雖然密宗在奈良後期的日本已為人所知，但是要到世紀交替之後的平安前期才成為一個突出的教派——當時兩位傑出的僧侶最澄和空海在遊學中國後回到日本，才建立起日本的密宗。先是最澄於西元 804 年被桓武天皇派往中國，於西元 805 年回到日本，創立了天台宗。空海（西元 774～835 年）也於西元 804 年渡海至中國，於 806 年帶著真言宗返回日本。

　　日本人在吸收密宗的同時也設法將他們的本土宗教神道教融合進去。神道教神像和神道教儀式給日本人的宗教生活增添了新的魅力。在平安前期，有模仿日本貴族婦女的天照大神像，也有模仿宮官的神道「祠官」和「祠掌」造像都出現在雕塑和繪畫中。

　　密宗崇拜的主要神祇是至尊的毗盧遮那佛，祂在日本以「大日如來」聞名。毗盧遮那是光明遍照佛，祂在涅槃境界擔任佛中之佛，又有太陽神的屬性。密宗

7-17 室生寺／日本平安前期／木構建築／西元九世紀早期
／奈良
©z tanuki

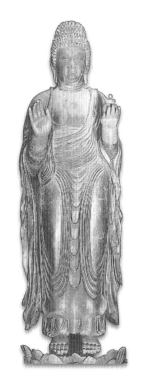

7-18 藥師佛／日本平安
前期／獨木雕刻／169.2 公
分／西元九世紀晚期／日本
京都神護寺藏

的神不像顯宗的佛那麼冷漠，祂有著現實人類的特質，更像擁有權力和享受的君王；祂們與人間的君王一樣，會發怒也會歡樂。密宗的佛陀頭戴五彩寶冠，身披華貴袍衫，身上裝飾著瓔珞珠寶。在儀式上，這些雕像被當作真人對待，祂們被享以膳食、休息、沐浴和娛樂，雖說是象徵性的。

在神道教的影響之下，日本平安時期的密宗強調對大自然，尤其是對太陽的崇拜。在神道教中有太陽女神——天照大神，於是佛教的大日如來佛就成為神道教天照大神的化身，為神道教和佛教的結合奠定了基礎。為了服務這一新的信仰，佛教寺廟多建在鄉野山區。譬如「室生寺」（圖 7-17）就位於奈良境外的一個山村裡。那地方有一條小溪沿寺院旁流過，將寺院與世俗界隔開；橫跨河上的一座小橋象徵著通往極樂世界的路徑。這座寺院的基面作不對稱設計，屋宇則以未經塗繪的木頭、茅草、檜樹皮等材料建成，屬簡單的木構形式。與奈良寺廟比較，這時的寺廟建築規模很小，而且材料簡樸，因為密宗相信，真正的佛性就像神道教的神一樣存在於最簡素的自然本體中。然而，為了達到終極的「真如」，神祕的儀式是不可或缺的。在這方面，祭堂常分成兩個隔間，裡間為僧侶施行祭儀之用，外間為世俗信眾參拜之所。

也因為受到神道教的感悟，密教相信神或神靈顯現在自然物的完整的結構裡頭。因而平安前期的佛教造像大多數都用「獨木」（未分割的整塊木頭）雕成，只有伸出的手是另接的。神護寺中的「藥師佛」（圖 7-18）是這一種獨特工藝的最

好例子。這尊雕像以一整塊木頭雕成，表面已出現嚴重的裂縫。原先塗有顏色的面部現在顯露出鑿刻的痕跡和塗繪的殘痕，粗糙的臉部可能是特意作來讓塗繪較易附著。原先嘴唇塗紅色，眼睛的瞳孔和眼珠黑白分明，而它頭上蝸牛殼形的捲髮是青色的，但軀幹則不著顏色。在風格上，它豐滿肥腴而結實的造型顯出盛唐風格，但它的祕教特徵則表露在極其刻板的正面姿勢，以及令人生畏、不容親近的面孔。因此，「刻板僵硬」與「多肉有彈性」相結合，「耀眼彩色的臉部」和「樸素無色的身軀」相共生，以及「拘謹形式」和「造作風格」相混和，構成了密教神像的奇觀，也是其神祕儀軌的典型。

這個時期的繪畫，像雕刻一樣，也只限於佛教主題。為了禮拜儀式，畫家畫了許多不動明王圖。不動明王是護法神之一，有紅、藍、黃三種。高野山明王院的「赤不動明王像」（圖7–19）最為壯觀。它把明王畫成一個戰神，有著雄健魁偉的身軀，坐在堅實的巨石上。祂的身體是「不動」的，而祂那嚴峻的四方臉有著

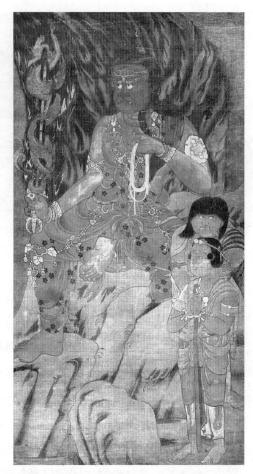

7–19　赤不動明王像／日本平安前期／立軸／絹本，設色／高 156.2 公分／西元九世紀／日本和歌山高野山明王院藏

兩個大白眼和兩支白森森的獠牙。祂這臉表情是如此堅決，可見他的心也是「不動」的：祂似乎下定決心要懲處一切邪惡。祂的右手握著一支龍劍，左手抓著一捆有魔力的繩索，而祂的頭部有一條三環鍊。祂的怒氣如同背光上的火燄一樣猛烈。兩個年輕的弟子侍立在一旁，代表承繼這密傳超自然力量和智慧的兩代年輕弟子。藝術家運用圖畫配置——如豔麗的火燄、武器、英武魁偉的身軀和鮮紅的色彩——來增強恐怖的效果。但它像中國人物畫一樣，是用優美的筆法表現出來，因而給人的感覺是「美妙的恐怖」；信徒也因此可以獲得神祐的慰藉。

另一種重要的密宗藝術是曼荼羅圖。曼荼羅觀念早已滲透到各種佛教藝術中，包括支提堂和窣堵婆。曼荼羅是一種用來圖解佛教觀念世界的圖式，它也作為習定冥想的對象，可以引導信徒在精神上到達佛法所在的境界。西藏的密宗在建築、

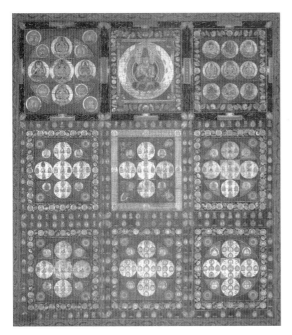

7-20　金剛界曼荼羅／日本平安前期／絹本，設色／183.3×154 公分／西元九世紀晚期　　7-21　胎藏界曼荼羅／日本平安前期／絹本，設色／183.3×154 公分／西元九世紀晚期

雕塑和繪畫方面發展了最精緻、最複雜的曼荼羅；中國的密宗來自笈多和帕拉王朝，因而其儀軌和圖像都比西藏地區簡單。當中國人將他們的曼荼羅藝術傳給日本人的時候，日本出現了兩種主要的曼荼羅：「金剛界曼荼羅」（圖 7-20）和「胎藏界曼荼羅」（圖 7-21）。金剛界曼荼羅最外框是一個大的方形，框內分成九個小方塊。頂上中央一塊留給大日如來佛，其餘每一塊有一個次等神或幾何圖案。胎藏界曼荼羅是一種多重同心圓和方域結合的設計。最裡面是一環蓮子盒，內有大日如來佛一尊。蓮子盒外是一圈蓮花瓣，共八瓣，為佛與菩薩之居所：正方位為四方佛，二佛之間置一菩薩。蓮花圈外便是多重的方形世界，中有諸護法神和一些裝飾紋。這種圖樣設計在視覺上和心理上都有著不可思議的魔力。

# 五、日本平安後期 (西元 980～1185 年)

平安後期又稱為藤原時期。這個時期的政治是由豪富的藤原家族所控制，因此這個家族實際上統治著整個國家，天皇只不過是他們的傀儡。藤原家族的成員都是有勢力的地主，在朝廷擔任宰直。他們憑藉財富去統治國家，於是為了確保其權勢，他們將自己的女兒嫁給天皇，自己則成為天皇的岳父，與天皇分享稅收。

　　充裕的財富和悠閒的生活使藤原家族和皇室發展出一種極其精緻優雅的審美文化，因此在生活和文化上發生了巨大變化。一般而言，藤原文化是內省的；此時人們喜歡在冥想觀照中發現自我，其特色有點類似中國宋朝（西元 960～1279年）的文化。然而，中國對藤原文化的直接影響是相當有限的。正因為宋朝國勢不強，才讓日本暫時脫離中國文化的控制，獲得自由發展的機會──日本人可以思索、尋找他們自己的傳統和品味。文學藝術在這貴族政治社會裡因而受到很大的鼓舞。豐富的成果表現在諸如和歌（三十一音節詩歌）、雅樂（抒情詩）、舞樂（抒情舞）、大和繪（日本畫）和長篇小說。女官紫式部所作長篇巨著《源氏物語》，就是在這個時期問世的。

　　以世俗享樂為中心的藤原貴族文化也促進了婦女教育的發展。才華卓越的婦女常以作家、音樂家或藝術家的身分出現。然而她們的社會地位並不高，她們的知識除了供男人在娛樂中得到歡愉之外，也很少得到尊重。例如紫式部，她大約在西元 978 年出生，父親為時 (Tametoki) 出自藤原家族較小的旁支。為時在西元十一世紀初任越前的地方長官；西元 1016 年引退之後出家為僧。紫式部有一個兄長，被父親送去學中文，希望成為一名優秀的漢學家。每當父親去看這個兒子的學習情形時，紫式部都陪父親一起去。據說她經常幫助哥哥的課業，因而她父親常常慨嘆，但願她是個男孩子。然而在那個時代，知識並不是婦女的美德；一個女孩子知道得太多反而不受歡迎，紫式部不得不隱藏起她的中文寫作能力。

　　西元 994 年和 998 年之間紫式部與皇家禁衛軍軍官藤原宣孝結婚。她生了兩個女兒，幾年之後她的丈夫就去世了，然後她去為藤原道長的女兒服務。她的女主人後來成為彰子皇后。就在她成為彰子的侍女期間，她撰寫了《源氏物語》，同時也寫詩和散文。顯然，由於她出自下等家系，使她在宮中未能獲得幸福的生活。她不喜歡宮廷生活，不僅因為那裡的婦女太嚴肅，男人太粗暴愚蠢，而且也因為那裡的人太自負和偽善。這使她感到很寂寞；她曾寫道：「我非常空虛，沉默寡言，孤僻，總是想要與人們保持距離。」

　　在宗教方面，此時密教從主流思想的舞臺退出，而阿彌陀宗開始流行。阿彌陀宗也稱淨土宗，它強調信徒對阿彌陀佛的虔誠心，而不是道德行為或哲學上的沉思冥想。一個人必須做的事便是當他需要幫助時念誦阿彌陀佛的名號。阿彌陀佛不像平安前期的佛那麼嚴肅可怕；反之，祂是絕對仁慈的。

　　這個時代的寺廟又多建於大城市裡，而且採取複雜的宮殿建築形式，以便接納有錢有勢者。著名的「宇治平等院」就是京都的一座大建築，今仍有鳳凰堂倖

7-22　宇治平等院
鳳凰堂外觀／日本
平安後期／西元十
一世紀／京都
©ShutterStock

7-23　宇治平等院鳳凰堂內部／日本平安後
期／西元十一世紀／京都

7-24　阿彌陀佛像／日本平安後期／定朝作
／鍍金木刻／高 284 公分／西元 1053 年／
日本宇治平等院鳳凰堂藏

存（圖 7-22）。鳳凰堂是平等院的主殿，面積不大，它在整座廟城中象徵鳳凰的
頭，而延伸到殿堂背後的迴廊形成一個很大的正方形庭院，代表鳳凰的身子；庭
院後面外加的長廊代表鳳凰的尾部。巨大的「鳳凰」富麗堂皇地展現在一個大池
塘旁邊，在碧波中誇耀其美麗的倒影。在堂的屋脊上棲息著兩隻青銅鳳凰，作為
阿彌陀佛淨土的象徵。這座寺院是按中國宮殿樣式興建的，有堅實的臺基、複雜
的斗栱和一些漂亮的瓦屋頂；但華貴精美的裝飾、複雜交錯的山牆與屋簷，都使
寺廟的外觀帶有戲劇性的迂迴曲折變化，這些都反映出特殊的藤原趣味。

　　在鳳凰堂內部有一組雕像，阿彌陀佛居中坐在蓮座上顯得超然出塵（圖 7-
23、24），由諸菩薩、僧侶和護法神侍立其周圍。這些造像是由定朝派奠基人定

7-25a 阿彌陀佛來迎三聯畫／日本平安後期／絹本，設色／高210公分／西元十一世紀／日本和歌山高野山靈寶館藏

7-25b 阿彌陀佛來迎三聯畫（局部）

朝（Jocho，西元?～1057年）製作的，它不像平安前期之用「獨木」雕，而是用「接木」法完成——佛頭、佛身、基壇、背光等都是分開雕造再行接合；所有的雕像都鍍金，而其周圍，包括柱子、牆面、屏風和華蓋天花板等，則用藍、綠、紅等豔麗顏色塗繪。珍珠母和寶石也被用來加強貴族的豪華品味。所有的神像都顯得美好慈祥；超然出塵的大佛並不嚴厲，而護法神看來像是在表演一種戰舞以娛觀者。

以前流行過的「不動明王圖」現在已不為有錢人和貴族所喜歡。取而代之的是五彩媚人的「涅槃圖」和「阿彌陀佛來迎圖」。「涅槃圖」描繪釋迦牟尼之死，畫面上作繁茂的果樹園；果樹下釋迦牟尼躺在床上，有弟子們陪伴，同時有天上的神祇、地上各界人士和各種動物紛紛前來哀悼佛祖之死。

「阿彌陀佛來迎三聯畫」（圖7-25a、b）描繪阿彌陀佛從天上降臨人間，迎接人們前往祂的淨土。圖中阿彌陀佛端坐於中央一個卵形周身背光（背景屏）內，佛像和背光都有貼金。佛陀與上舉鳳凰堂的「阿彌陀佛像」一樣超然冷靜，但祂也是仁慈而富有同情心的，顯露出女性的溫柔。

7-26　源氏物語繪卷（局部，源氏抱薰）／日本平安後期／紙本，重彩／縱高21.59公分／西元十二世紀／日本名古屋德川藝術博物館藏

祂身邊有無數的天神，包括菩薩、樂師、舞伎和侍從，祂們都有動人而性感的女性美。這群「阿彌陀族人」就駕著飛捲的祥雲從天而降；雲彩優雅地舒展如同流動的水波。所用的顏色，大多是白色、金色和紅色，故是優美雅緻，令人感到愉悅舒暢。

　　在平安後期我們也看到了日本世俗藝術的發端。女官紫式部的《源氏物語》是這一文化運動最有意義的產物，它誘發了一些宮廷畫家去繪製許多長卷畫來圖解這部小說的故事。可惜我們已無法查出這些畫家的名字或性別。一般推測，這些繪卷中有一部分可能出自宮廷女畫家之手。這裡圖示一個局部「源氏抱薰」（圖7-26）描寫源氏得子的故事。源氏得了一個男嬰薰君，他是源氏之妻朱雀院三公主（女三宮）與她異父兄柏木（也是她的姊夫）通姦的結果。源氏似乎從嬰兒的臉相發現了這一令人痛心的事實，而感到非常憤怒傷心，但他也體悟到自己在這件事中的責任（是一種業報，因為他自己也因與皇后通姦而留下孽種當上天皇）。他為了皇室家族的名譽，不得不接受這個嬰兒為自己的孩子。畫家並沒有用寫實的方法來描繪這些激動的人物；相反地，每個人物都用不透明顏色加以裝飾；他們的面部都像戴了面具似的，他們的和服則絢麗多彩。當時宮女們在正式的場合要穿「十二層和服」，所以圖中仕女的袍服都很寬大。婦女們的臉都是側向，面部採用著名的「藤原面譜」：「引目勾鼻」，即以一鉤為鼻，一線為眼，一小點為嘴。這樣的面譜，加上長髮和寬大的和服正可以掩飾她們的心情。

　　然而，這並不意味著這種畫純粹是裝飾，或者是缺乏感情的。事實上，畫家巧妙地將感情掩藏在抽象形式底下。為了充分展示故事的場景，畫家省掉了屋頂，使室內的人物一目了然。我們可以看到用來描繪微妙感情的各種畫面設計。例如源氏被安置在畫面頂部，雖然他實際上坐在榻榻米地板上，卻好像正要從樓梯上

掉下來似的。那急轉直下的斜線就暗示他那紊亂的心情。他的妻子當然對生一個
不屬於她丈夫的孩子感到羞愧，她的感情就像糾纏在一起的和服、窗帘以及那些
被分割得錯綜複雜的房間。嬰兒平躺，彷彿正要從源氏的手臂中滑落下來。傳統
上這種樣式的畫被稱為「女繪」(onna-e)，因它含有女性敏銳而細緻的感情。

　　與「女繪」相對照的是粗獷的或男性的樣式，稱為「男繪」(otoko-e)；它運
用遒勁的粗黑線條來描繪戲劇性的動作和寫實的場景，最佳例子之一是著名的手
卷「信貴山緣起繪卷」（圖 7-27），其年代大約是西元 1156 年到 1180 年之間。它
描繪一段發生在信貴山的奇蹟。據說奈良西南的信貴山上有個僧人名叫命蓮，因
為一個有錢的地主拒絕向寺院施捨，使他大感不快；為了報復這個地主，釋命蓮
念起咒語發出化緣缽，從這富戶家中搬走了裝滿稻米的穀倉。全圖用激動的和顫
動不定的墨線畫出輪廓，再染上赭石，表現出激烈行動的場景。人物面部表情有
卡通式的誇張。本書圖示的局部畫面中，一只金缽正運載著穀倉飛過河川。當那
地主（騎在馬上）及其侍從呼喊哭泣時，旁觀者則狂熱地鼓掌，而命蓮和尚雙手
合十祈禱，加強金缽的超自然力量。這幅畫的主題像謎一樣，看起來像是同時批

7-27　信貴山緣起
繪卷（局部，飛倉）
／日本平安後期／
紙本，墨筆淡設色／
31.75×297 公分／西
元十二世紀／日本
奈良朝護孫子寺藏

7-28　鳥獸戲畫卷
（局部，青蛙扮阿彌
陀佛）／日本平安後
期／（傳）鳥羽僧正
畫／紙本，水墨／
31.8×1128 公分／西
元十二世紀早期／
日本京都高山寺藏

評僧人和地主的貪婪。

　　類似的諷刺性主題也表現在「鳥獸戲畫卷」（圖 7-28）。此卷以前被認為是鳥羽僧正（西元 1053～1140 年）的手筆。在繪卷的一個局部，有一些兔子、猴子和青蛙正在河中洗澡嬉戲。在繪卷最左端有一隻大青蛙裝成阿彌陀佛模樣，坐在一個用香蕉葉做成的寶座上，接受一隻老猴子的參拜。看著這一怪事，幾隻披著巾袍的動物排列在一旁悲傷不已，似是哀悼真佛之死。有趣的是這卷畫長期以來就保存在佛廟高山寺裡頭，可能是由高山寺僧人繪製來諷喻當時的阿彌陀教派。

# 六、 日本鎌倉時期 (西元 1185～1333 年)

　　西元十一世紀中葉，藤原家族的衰落引發了地方上封建領主之間的政治鬥爭。藤原政府的官吏、皇室家族的子孫，和地方封建領主們，為了財富和權勢而彼此爭戰不已。為了保護他們自己的利益，戰爭集團開始擁有自己的武士（侍，Samurai），於是開啟了一個新的封建時代。西元 1185 年，源賴朝升為大將軍，並把其他封建領主組織起來置於自己的控制之下。他在今天東京附近的鎌倉建立軍事政府。然而不久源賴朝去世，隨之整個國家又陷入內戰的黑暗時代。

　　蒙古人在西元 1292 年和 1294 年的兩次入侵，雖然沒有成功但也增加了日本民眾生活的痛苦。在這樣的形勢下，日本文化面臨著一個嚴重的危機。這時佛教的阿彌陀宗衰落了，代之而興的是強調身體力行，救濟貧困的日蓮宗，因而許多行腳僧雲遊到貧窮的鄉村去行善。戰爭也使窮人和武士都變得更加現實，生存成為人們最關心的事，他們也認識到佛教對世事已幾近無能為力了。如果藤原時代的世俗藝術是人性自覺的開端，那麼這個世俗化運動又因鎌倉時期大規模戰役的激勵而向前邁進一大步。

　　在這個混亂的時代，真正的佛教建築式微了。與佛教有關的工程有兩種：第一重修奈良古寺，第二修建簡單的行腳僧舍。當時因為幕府將軍為了提升自己作為奈良文化繼承者的法統地位，乃帶動整修和重建奈良一些古廟，包括東大寺和興福寺。但是真正新的建築大多是些供行腳僧居住的簡易茅草房。在少數由幕府將軍贊助的新型大建築中，「三十三間堂」（圖 7-29）是一座有趣的創作——它誇耀幕府將軍對軍事遊戲的嗜好。此廟縱深為三間，橫長為三十三間（118.87 公尺）；於西元 1253 年至 1254 年間建造並裝置完成，但到 1266 年才舉行奉獻大典。這座大廟供奉一千零一尊鍍金的小型十一面千手觀音；每尊都有數十雙手臂

（並非真的雕出一千隻手臂）和十
一個頭。這寺廟看上去像一座軍事
訓練營，在那裡佛教諸神似乎像一
支軍隊（圖 7-30）。

　　寺廟中的觀音像可分為兩組，
分屬不同的風格。第一組作於西元
十二世紀，共一百五十六尊。據說
是從被毀的蓮華王院遷來的。蓮華
王院建於西元 1164 年。大部分的觀
音像都作正面立姿。每位觀音的主
臂，也是尺寸最大的一雙手臂，在
胸前合十作祈禱手印。略小的一雙
手臂在腹前作禪定印，而第三雙手
臂則放在第一雙的前面，持握兵器，
象徵護持佛法。其餘的手臂則很細
小，安排在身體上部周圍，各有持
物。

　　第二組觀音是西元十三世紀湛
慶（Tankei，西元 1173～1256 年）
的創作。湛慶是慶派一位著名雕刻
家，關於這一派我們將在下文再討
論。綜觀三十三間堂這兩批千手觀

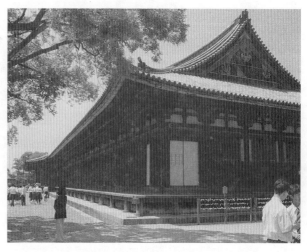

7-29　三十三間堂外景／日本鎌倉時期／木構建築／寬
118.87 公尺，深 18 公尺／西元十三世紀中葉／京都

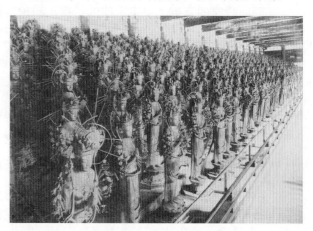

7-30　三十三間堂內景（1001 尊觀音像之部分）／日本
鎌倉時期／每件高約 91 公分／京都

音像都相當令人愉悅，不同於奈良後期唐招提寺中同一類型的菩薩那種令人生畏。

　　曾流行於奈良時期的佛教正統宗派，因源賴朝幕府將軍的喜愛而有短暫的復
興。鎌倉的大佛「阿彌陀佛像」（圖 7-31）反映出幕府將軍的雄心大志。這尊巨
大的阿彌陀佛銅像高約 11.27 公尺。顯然以其恢宏壯觀的軀體來與較早的奈良風
格相匹敵，但只是在尺度上而不是在佛的權威上，因為這尊阿彌陀佛看來是深陷
於沉思之中。祂的臉較平，雙肩下垂，胸部凹陷，換句話說，祂看起來像一位冷
靜、輕鬆自然的老者。

　　鎌倉社會的另一面是由充滿身體活力和世俗野心的武士所代表。在雕塑方面，
這種武士性格充分顯示於慶派的作品中。考慶派源於藤原時代的定朝傳統。早在

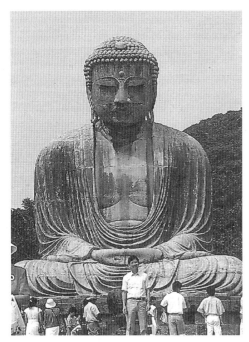 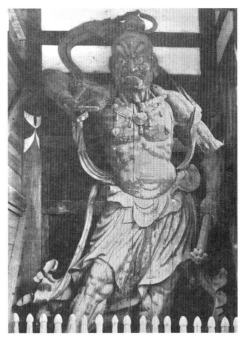

7-31 阿彌陀佛像／日本鎌倉時期／青銅／
高 11.27 公尺／西元 1253 年／鎌倉高德院

7-32 金剛力士像／日本鎌倉時期／運慶及
其徒弟作／木雕，彩繪／高 842 公分／西元
1203 年款／位於奈良東大寺南門

藤原時代就有許多雕塑家的「佛所」（即行會）出現，大部分行會在京都設有工場，而以十一世紀由定朝創建的「七條造佛所」最為重要。此七條造佛所在鎌倉時代由定朝的一位直系後人快慶（Kaikei，活動於西元 1185～1223 年）和康慶（Kokei，活動於西元 1183～1196 年）主持，奠定慶派的基礎，其大本營設在奈良，負責裝修奈良的興福寺和東大寺。由快慶的傳世作品「地藏菩薩」看來，還是相當類似奈良風格，只是比較工藝化。

到了康慶的兒子運慶（Unkei，活動於西元 1163～1223 年）這一代，風格就很不一樣了。運慶早年一直跟父親在奈良佛所工作，後來在奈良的工事完成之後，他就把佛所遷回京都。鎌倉雕刻發展的高峰特徵便是由運慶這位鎌倉時期最偉大的雕刻家完成。今立於東大寺的一對「金剛力士像」（圖 7-32）是運慶及其徒弟的傑作；每尊高為 8 公尺多。那是武士力量與佛教信仰結合在一起的最好範例。金剛力士是從金剛手發展而來的一位護法神。在這裡顯現為極富陽剛之氣的男子，他那鼓凸的肌肉和筋脈血管，就像唐代雕塑或米開蘭基羅的雕刻那樣仔細地刻畫出來。但表情更加戲劇化。身體強烈地扭轉，隨著身體的擺動飄帶也飛揚盤旋。面具般的臉孔也強烈地扭曲，其效果與其說是古典不如說是巴洛克的。

7-33　釋世親像／日本鎌倉時期／運慶作／木雕，彩繪／高 188 公分／西元 1208 年款／日本奈良興福寺北圓堂藏

7-34　金剛力士像／日本鎌倉時期／定慶作／木雕，彩繪／高 162.6 公分／約西元 1210 年／日本奈良興福寺藏

7-35　婆藪仙／日本鎌倉時期／湛慶作／木雕，彩繪／西元十二世紀早期／日本京都三十三間堂藏

　　運慶的另一種代表作是高僧「無著」和「世親」（圖 7-33）的肖像（都在興福寺）。這些造像都是完美的圓雕，而且以自然主義的手法刻畫細部。面相的變化賦予這些雕像以明顯的個性，而頭、頸、手部的機警，顯示出他們的憐憫心。雖然這種有力的風格是來自運慶對奈良雕塑的研究與學習，但是他的自然主義表現卻突破了傳統佛教藝術的形式主義。運慶的兒子定慶（Jokei，活動於西元 1184～1212 年）也是一位名雕刻家。他在西元 1210 年前後完成的「金剛力士像」（圖 7-34）今仍保存在興福寺。其緊繃的肌肉和有力的動作充分顯示出雕刻家對人體解剖的熟悉。正由於慶派這種因習古而創新的偉大藝術成就，使西元十三和十四世紀的鎌倉藝術被今人目為日本的文藝復興。

　　由於人性的提升，人們發現，以寫實手法刻畫日常生活的人物可以更真切地代表他們。與定慶同時的湛慶雕造了一件感人的「婆藪仙」（圖 7-35）。婆藪仙是一位苦行僧。雕刻家把他雕造成一位身體虛弱的老僧。他雖然是印度老僧，但現在看起來像是一位日本隨處可見的老人。他瘦骨嶙峋的身體支著拐杖，彎腰曲背而行，那凹陷的眼睛凝視前方，表情栩栩如生。那破舊的衣衫、布滿皺紋的臉，

7-36　阿彌陀佛來迎圖／日本鎌倉時期／絹本，設色描金／縱高 114.78 公分／西元十三世紀早期／日本京都知恩院藏

和至誠的信仰，令我們想起達那帖羅 (Donatello) 的「瑪格達廉像」（約西元 1454～1455 年）——雖然老邁，但精力充沛。

　　在鎌倉時期，繪畫有許多不同的題材，包括阿彌陀佛來迎圖、地獄界和餓鬼界場景、僧侶傳記繪卷（即「繪傳」）和僧侶、幕府將軍肖像等。阿彌陀佛來迎的信仰發展成新的繪畫形式。其中有一種稱為「山越阿彌陀圖」，描繪阿彌陀佛下凡到山頂上；在阿彌陀佛下方有眾菩薩和神道教人士前往迎接。顯然這種佛教圖像已經沾染上了神道教信仰，將阿彌陀佛比喻為太陽女神——天照大神。在畫法上與平安後期阿彌陀佛來迎圖相比較，圖中不透明顏色顯著減少了，而墨筆輪廓線則大為加強。另一種來迎圖稱為「快速來迎」（圖 7-36）；它讓阿彌陀佛站在一片火燄似的雲彩上，從畫面左上方向右下方滑降。右下方有一座寺院，其中有一個僧侶在打坐，寺院上方是一批小佛浮在空中，而畫面其餘部分都是布滿花木的風景。

　　這個時期完成的「地獄繪卷」（稱為「地獄草紙」）描繪煉獄場景，畫中對人物靈魂最可怕的處罰是由一些有動物頭相的妖怪來執行的。在一個局部裡，火燄中的一隻公雞正口噴烈火燒烤一個裸婦。「餓鬼繪卷」（稱為「餓鬼草紙」）也同樣

7-37　餓鬼草紙繪卷（局部）／日本鎌倉時期／紙本，墨筆設色／縱高 27.3 公分／西元十二世紀晚期／日本東京國立博物館藏

7-38　一遍上人繪傳（長卷局部）／日本鎌倉時期／釋圓伊畫／絹本，設色／縱高 38.1 公分／西元 1299 年款／日本京都歡喜光寺藏

令人毛骨悚然。這些畫似乎是背離了正統的宗教畫模式，專描繪受到戰亂折磨的世界所發生的可怕事件。此處附圖是「餓鬼繪卷」的一個局部（圖 7-37）。其中有四個厲鬼，個個骨瘦如柴，正從鄉野戰場撿拾人骨充饑。當一條狗出現在場景中啃吃一個死人的腿肉時，畫中的對比諷喻就清楚地表現出來了——這個佛教主題無疑是與因果報應相呼應的，因為畫面左下角有個窣堵婆暗示佛法的存在。

與這些地獄繪卷和鬼魅繪卷所描繪的社會陰暗面相對照而互補的，是一些「繪傳」長卷。這些繪傳描寫比較令人愉快的場景。在諸多繪傳圖卷中，最有名的是「一遍上人繪傳」。一遍上人是佛教日蓮宗的一位高僧，他在國內旅行，前往鄉村弘法。這些長卷便記錄他在行程中發生的奇蹟，以及他所到過的地方。

7–39　平治物語繪卷（局部，火攻三條殿）／日本鎌倉時期／紙本，墨筆設色／41.3×700 公分／西元十三世紀／美國波士頓美術館藏

卷中描繪了許多地方在不同季節的風景。以類似中國宋畫的風格畫出的山水風景在這些繪卷中佔有很重要的分量。圖 7–38 展示的局部是冬景；那裡有開闊曠遠的世界，長長的河岸和寬寬的河流，點綴著幾處雁群、稀疏的松樹和孤獨的行腳僧（一遍及其追隨者）。傳統上雁是行腳僧的象徵，將牠們畫在這裡也增加了僧人在冰天雪地中旅行的寂寞與孤獨感。

　　日本畫家對大自然的熱愛是神道教影響的結果。神道教人士甚至創造了一種新的「曼荼羅」，用風景來表現神道教的終極教義。所用方法經常是將一道瀑布、一線裂縫或者一條小徑垂直地沿著掛軸的中軸線將風景分成兩半。這也使我們想起印度馬哈摩普拉姆的「恆河降凡」（參見本書第八章）。

　　鎌倉時期的日本藝術家對世俗生活的投入，在敘事性繪卷和世俗人像中表現得特別明顯。現藏波士頓美術館的「平治物語繪卷」是件傑出的例子。這裡圖示「火攻三條殿」一段（圖 7–39）是描寫三條殿被平氏家族焚燬的慘狀。那裡有一大群人馬正在戰鬥，他們的刀劍矛槍在人馬中揮舞；宮室焚燬坍塌，貴族平民正紛紛逃離這場大災難。畫家用其出眾的才能來捕捉這宏大的場面和詳盡的細節。他把這一動人心弦的戰鬥表現得如此生動逼真，事實上沒有一個中國畫家可望其項背。這裡我們必須特別注意日本人的兩個藝術成就：一、人物戲劇性的面部表情；二、圖案化的建築物與精心描繪的人物動態之間的對比。這兩個藝術特徵預示著往後日本各時期裝飾性畫風格與表現性風格的並行發展。

　　鎌倉時期另一項重要的藝術成就便是世俗肖像畫和雕刻的誕生。例如「源賴

7-40　源賴朝像／日本鎌倉時期／（傳）藤原隆信（西元 1142～1205 年）畫／立軸／絹本，墨筆設色／縱高 139.06 公分／西元十四世紀／日本京都神護寺藏

7-41　上杉重房像／日本鎌倉時期／木雕／高 68.2 公分／西元十三世紀／日本京都明月院藏

朝像」（圖 7-40）描繪源賴朝這位年輕的幕府將軍；他有一張理想化而清秀的臉，和嚴格幾何形化而多銳角轉折的黑色和服。兩者之間形成鮮明而巧妙的對比。其畫法屬於藤原大和繪傳統，但它現在是用來描繪有個性的世俗人物。

　　在肖像雕刻方面，貴族上杉重房的像既宏偉又有力（圖 7-41）。他嚴肅的正面性和對稱美，與他那寬鬆巨大的褲子一起賦予他堅毅不可征服的個性。就像前面所舉的源賴朝像一樣，特別強調對比性的處理：細緻逼真的臉部相對於抽象而幾何形化的和服。

# 本土地域化時代：
# 印度教與自然主義

# 第八章

# 印度的印度教時代

## 一、印度教圖像概說

　　印度教是婆羅門教革新後的一種新形式，它出現於第五、六世紀。先是吸收了一些佛教的觀念，尤其是在圖像學、圖像製作和寺院僧階制度方面，然後使它的崇拜中心逐漸從梵天轉到濕婆。在婆羅門教中，梵天本是司創造之神，毗濕奴是護生之神，而濕婆是破壞之神。但在印度教中，濕婆常起到萬能之神的作用，管理著宇宙萬物。從哲學上來說，佛教追求涅槃，將輪迴轉世的終結視為至福；但婆羅門教和印度教卻教導人們遵從生命的宇宙性法則，所以服從神的至高無上權威乃是印度教信仰的關鍵。

　　印度教諸神的至上權威就是展現在祂們的「化身」(avatar) 的概念上。「化身」的意思是「別相」，每位神都有祂特定的化身，可以是人、動物或其他生物，或是若干生物的複合體。因此，印度教的圖像體系相當複雜；許多神祇都是源於原始宗教，其中很多神祇與自然、生殖、蛇和公牛等物的崇拜有關。此外，不同版本的印度教神話往往描述諸神的不同化身，因而使印度教的眾神殿更加豐富多彩。

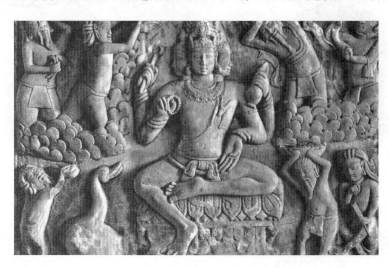

8-1　梵天／印度西查魯奇亞王國 (Western Chalukya)／石刻浮雕／西元七世紀／出自艾霍爾省／西印度威爾士王子博物館藏 (Prince Wales Museum of Western India)

這些不同版本的神話，對諸神的描述不但彼此不同，而且有的地方還互相矛盾。在這裡要對印度教圖像體系作徹底研究是不可能的，我們最重要的工作是認識一些常見的神祇、重要的風格和有代表性的藝術品。

在印度教眾神殿中，梵天可以與毗濕奴、濕婆一起出現，成為印度教中「三位一體」的造像。在這種情況下，梵天居於中央位置。但是在印度教寺廟中極少單獨的梵天雕像。當祂出現時，常與祂的坐騎哈姆薩（Hamsa，天鵝）或祂的配偶索羅室伐底 (Sarasvati) 在一起（圖 8-1），後者也是文學、音樂、藝術之女神。梵天的形象可以是四頭四臂；根據神話故事，祂原先有五個頭，最上面一個後來被濕婆砍去。大概是由於梵天的神格太抽象，所以未能成為普遍供奉崇拜的對象。

毗濕奴是位仁慈之神，在笈多時代很流行。人們為祂建了許多寺廟，也為祂造了很多神像來供奉。但是笈多王室衰落之後，毗濕奴的地位就逐漸讓位給了濕婆。話雖這麼說，在印度對毗濕奴的崇拜卻從未停止過，甚至在十三、十四世紀，毗濕奴崇拜還十分流行，尤其在印度北部。第七世紀後，毗濕奴在柬埔寨也有顯著的地位，今天柬埔寨有大量的寺廟是奉獻給祂的；事實上，東南亞的不少國王就自稱是毗濕奴的化身。

毗濕奴有許多種化身。祂以人形出現時可以有三頭六臂，也可能是一條魚、一頭豬、一匹馬或一隻龜，還可以是一個裸體神，躺在巨蟒床上飄浮於宇宙海洋中（圖 8-2）。據說祂在一個夢中創造了宇宙。祂的配偶是吉祥天女拉克希米 (Lakshmi)，坐騎是金翅鳥格魯達（Garuda，鷹）。祂的著名化身克里希納是一個英俊的藍皮膚少年，也是一個偉大的戀人。克里希納是毗濕奴的第八化身，常出現在一條多頭蛇的頭上或一個圓座上面作舞蹈狀（圖 8-3）。據印度教傳說，克里

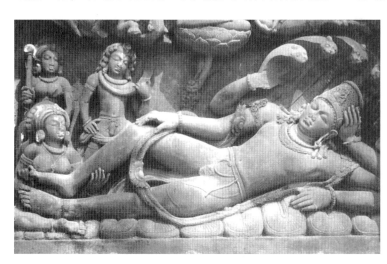

8-2　毗濕奴・阿蘭塔沙伊 (Vishnu Anantasayin) ／印度笈多王朝／約西元 425 年／代奧格爾 (Deogarh)，達沙瓦塔拉毗濕奴寺 (Dashavatara Vishnu Temple) 南牆上的浮雕

希納出生於一個貴族家庭，但由於有著深藍的皮膚而遭父母遺棄。後來由一位村民撫養，成為一個傑出的少年。由於愛吃乳酪，他常常從牧羊女那裡偷乳酪吃。他非常勇敢善戰，經常帶領村人抵禦外侮擊敗敵人。當他在多頭蛇上跳舞時，表示他征服了河怪卡利亞 (Kaliya)。這河怪本來在阿格拉 (Agra) 附近的汝姆娜河地區殘害生物，克里希納用舞蹈來鎮壓牠。由於克里希納既勇敢又瀟灑，乃成為少女戀愛的對象，後來他被尊奉為印度的愛神。作為一個偉大的情人，他的愛人叫羅陀 (Radha)。他們之間的羅曼蒂克愛情故事很多，而且成為許多細密畫的主題。

在印度教眾神殿中與毗濕奴較勁的是濕婆，祂不僅是破壞之神，而且在七世紀之後成為宇宙創造力與生長力的化身。濕婆教的興起意味著印度本土傳統「生殖崇拜」的復活。新的生殖崇拜以濕婆的生殖器靈伽姆（圖 8-4）為崇拜對象；印度人或用石頭雕鑿或用青銅鑄造，創作了許多大大小小的靈伽姆，供奉在濕婆的神龕中，給香客崇拜與觸摸。靈伽姆就是濕婆的無所不在的破壞力與創造力的象徵。它的神聖威力對印度婦女特具吸引力：祭拜時，她們把牛油和乳酪倒在靈伽姆頂上，用手去撫摸揉擦，製造「性」的想像，達到與神「媾通」的目的。

濕婆本身有許多不同的形式，最常見的是「那托羅闍」(Nataraja，舞王，圖 8-5) 和「三面濕婆」；後者又稱「全能濕婆」(Shiva Mahesivara)。濕婆的坐騎是一隻名叫難底 (Nandi) 的公牛。祂的妻子有五種化身：德維 (Devi)、帕爾瓦蒂 (Parvati)、烏瑪 (Uma)、杜爾伽 (Durga) 和迦梨 (Kali)。祂們分別代表這個女

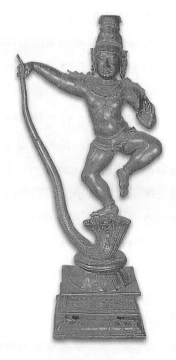

8-3　克里希納鎮蛇精／印度／裘拉風格／青銅鑄像／高 48.26 公分／西元十四世紀／美國堪薩斯市納爾遜博物館藏

8-4　靈伽姆／印度／石雕造像／高約 100 公分／約西元九～十世紀／美國紐約大都會博物館藏

8-5　那托羅闍（舞王濕婆）／印度／裘拉晚期風格／青銅鑄像／西元十二世紀／馬德拉斯邦蒂尼威利地區 (Tinnevelly District)／英國倫敦維多利亞與亞伯特博物館藏　　　　　　　　　　　　　　　©Sailko

8-6　帕爾瓦蒂像／印度／裘拉晚期風格／青銅鑄像／西元十三世紀／坦柔爾地區／英國倫敦維多利亞與亞伯特博物館藏

8-7　杜爾伽（難近母）殺死牛魔／印度帕拉瓦王朝／岩壁浮雕／高約274公分／西元七世紀／馬哈摩普拉姆

神五個不同年齡層的面目。德維年輕可愛，天資聰穎；帕爾瓦蒂溫柔迷人而美麗（圖 8-6）；烏瑪成熟而賢慧，當祂坐在濕婆膝上時稱作「烏瑪摩訶濕婆羅」(Unamahe-shivara)；杜爾伽（中文譯為「難近母」）表現如軍人一般勇武潑辣，祂單獨出現時，手握寶劍或套索。在浮雕中，祂儼如一個武士騎在一頭獅子上，帶領祂的矮人軍與牛魔摩西娑 (Mahisha) 作戰（圖 8-7）。當摩西娑的牛頭被祂砍掉時，真正的惡魔從殘體中爬了出來。在濕婆配偶的不同化身中，迦梨這個象徵死

亡與毀滅的女神最為可怖。祂像一個老巫婆，瘦骨嶙峋，乳房乾癟下垂，那張嚇人的臉，齜出的犬牙，令人過目難忘（圖 8-8）。

　　濕婆與帕爾瓦蒂生了兩個兒子，其中比較著名的是乾尼薩（Genesha，圖 8-9）。祂是財富的象徵，長得像一頭胖嘟嘟的小象，戴著豪華的寶冠。祂為何長著象頭，有許多不同的傳說。一說祂本來生為人形，但頭被砍去了（可能是與濕婆格鬥所致，或純粹是意外事故使然）。當祂的頭被砍之後，有人急忙中找了一個象頭接上去。另外一種說法是：當帕爾瓦蒂要造人的時候，祂把身裡的汙穢聚合在一起並賦予生命，結果出現這麼一個怪物，因此就認祂作自己的兒子，給名乾尼薩。

　　由於乾尼薩喜歡吃甜食，其左手（左前腿）總是捧著一個糖缽。在一次神祕的戰爭中祂的一根象牙被持斧的羅摩 (Parasurama) 砍斷了。祂另外三隻手各有一件持物：套索、折斷的象牙和小斧頭。祂的交通工具是一隻小老鼠，所以祂通常是立於或坐於一隻老鼠身上。祂的形象不僅出現在青銅造像、木雕和牙雕中，也常出現在細密畫中。因為祂是一位排難解厄者，所以常作為吉祥和幸運的象徵，也是最流行的財神。印度、西藏和印尼等地都有祂的蹤跡。祂的雕像與畫像常置於銀行內，作為財富的守護神。

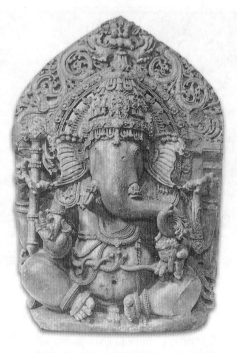

8-8　迦梨像／印度／裘拉風格／西元十二世紀／美國紐約大都會博物館藏

8-9　乾尼薩／印度霍依薩拉王朝／綠泥石頁岩雕刻／西元十二～十三世紀／美國舊金山亞洲藝術博物館藏

　　我在上文曾經提到過，在印度教的傳播過程中其崇拜的中心逐漸從梵天轉向毗濕奴，最後集中在濕婆。不過印度教從未成為真正的一神教，即便在濕婆教派極盛的年代，大眾老百姓仍然崇拜許多不同的神，包括毗濕奴、蘇利耶 (Surya)、因陀羅 (Indra)、帕爾瓦蒂和乾尼薩等等。

# 二、笈多時期 (西元五～六世紀)

　　對於印度教藝術史的分期，學者們有不同的看法。有些學者套用歐洲史的體系，將印度教時期劃分為「中世紀早期」、「中世紀」和「中世紀晚期」。然而，「中世紀」一詞在歐洲歷史上有它特定的含義：特指從希臘／羅馬時期與文藝復興時期這兩個「古典時代」之間的中間期。「中世紀」的結束意味著古典傳統的復興。不幸的是，印度教時代的文化沒有這樣的內容。因此，較好的分期法是將印度教藝術劃分為「笈多時期」（五～六世紀）、「早期印度教王國時期」（七～九世紀）和「晚期印度教王國時期」（十一～十四世紀）。

　　就風格而論，笈多時期印度教雕刻與佛教雕刻還有些關係。例如烏達亞吉里 (Udayagiri) 五世紀初的石刻「毗濕奴化身宇宙神豬」（Vishnu as Boar Avatar，圖 8-10），其構圖穩定、平衡，具有笈多藝術那種單純、明快的技法表現，但是豐厚的身軀、強力挑戰性的姿態、不可抗拒的氣勢、非佛教的題材和圖像等等，都是印度教造像的新境界。因為在笈多時期印度教還處於發端階段，濕婆至高無上的權威尚未建立起來，所以對毗濕奴的崇拜相當普遍，許多寺廟中都供奉著毗濕奴像。烏達亞吉里這件「毗濕奴化身宇宙神豬」是尊巨像，身高超出 3.66 公尺。祂以人身豬首出現，作為毗濕奴的化身從宇宙大潮水中拯救大地女神。這個故事始於諸天神與阿修羅們的一次權力鬥爭。為調解爭執，他們請毗濕奴當裁判。毗濕奴命祂們進行攪動宇宙海洋的競賽，毗濕奴化作一隻烏龜充當基座，並命諸天神移

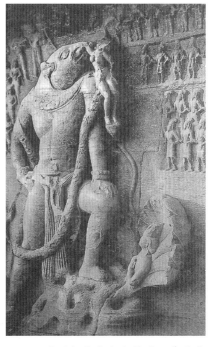

8-10　毗濕奴化身宇宙神豬／印度笈多時期／摩崖雕像／西元五世紀初／中央邦烏達亞吉里第 5 窟

來曼荼羅山放在祂的背上作為軸柱，然後以一條叫婆蘇奇 (Vasuki) 的大毒蛇纏繞著曼荼羅山，使諸天神與阿修羅們進行拔河比賽。諸天神奮力拉蛇尾，阿修羅們則拉蛇頭，毗濕奴另分身在山邊當裁判。當蛇身經過不斷的摩擦之後，肚子發熱，吐出毒液擊敗了阿修羅們。在攪海的過程中，蛇液裡出現了甘露（即長生不老藥），從海中浮現了大地（以女神象徵）。但是阿修羅們在水精巨蟒阿底舍薩 (Adisesha) 的幫助下使大地逐漸沒入水中。在這緊急關頭，毗濕奴化作一個豬首巨人，以口將大地女神高高舉起，拯救了大地。在這件雕刻中毗濕奴偉岸高大，而大地女神則像一個美麗的藥叉女，阿底舍薩屈服於毗濕奴腳下。從大海浮現的還有阿底舍薩的配偶和一個叫做「希男藥叉」(Hiranyaksha) 的阿修羅。

對濕婆的信仰發展成對靈伽姆和難近母的崇拜，其著重點在於該神的生殖力和破壞力。位於艾霍爾 (Aihole) 有「難近母寺」(Durga Temple，圖 8–11)。該寺的結構實際上是一個露天的支提堂，其特徵是有很高的基座，牆外有淺門廊和敞開的迴廊。屋頂由三階石板構成，裡端呈圓形。屋頂上有一座塔樓。該寺的年代眾說紛紜，有的學者認為建於八世紀，有的則更謹慎地認為塔樓（悉迦羅，shikara）是後加的。事實上該寺的形式很原始，與支提窟相類似。至少從風格上來說，它是笈多後期或查魯奇亞王朝時期 (Chalukya Dynasty) 的工程。

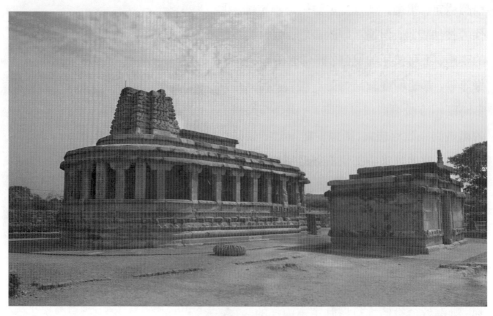

8–11　難近母寺 / 印度笈多時期或西查魯奇亞王國初期 / 石造建築 / 西元六世紀中葉 / 卡納塔克邦艾霍爾
©ShutterStock

# 三、早期印度教王國時期 (西元七～九世紀)

在德干高原和西海岸地區，印度教寺廟在早期印度教王國時期相當蓬勃。主要的中心有艾霍爾 (Aihole)、巴達米 (Badami) 和象島 (Elephanta)。巴達米是查魯奇亞王朝的都城，那裡開鑿了許多石窟寺。有些早期石窟是耆那教與佛教的，不過後來開鑿的全都是印度教石窟。從巴達米再向西北方向去就是象島，它是孟買西面的一個小島。島上有一座大型石窟寺「濕婆寺」(圖 8–12)，大概是西元六世紀中葉由查魯奇亞人或卡拉丘里人 (Kalacuris) 開鑿的，整個石窟鑿入山崖。作為印度西部風格的一個實例，它的主體是一個大型列柱廳 (即曼多婆，mandapa，或禮堂)，以及廳中一個獨立的靈伽姆龕。列柱廳大門朝東北北，左右有門通到側室，左室底端還有一個副龕供奉濕婆。

雕鑿這座空闊輝煌的寺廟，其工程之浩大實在令人驚嘆 (圖 8–13)。廳裡的列柱與雕像雖然因葡萄牙人把它們當作射擊靶子而受到破壞，我們還可以看到它們的高大偉壯。在巨大的主廳內，除了那個獨立的靈伽姆龕之外，還有九塊巨大的浮雕，高度從 4.57 公尺至 6 公尺不等。供奉濕婆生殖器的靈伽姆龕為方形，每邊有一入口。今天印度婦女仍經常在這裡為靈伽裝飾鮮花，儘管不是所有來這裡祭拜的人都知道此物象徵男性生殖器。

至於這裡的大片浮雕，其中八幅描述濕婆的故事：凱拉薩山上的濕婆、沉思的濕婆、舞蹈的濕婆、濕婆和帕爾瓦蒂的婚禮、恆河降凡。但最令人讚嘆的是「全能濕婆」，亦稱「三面濕婆」。這

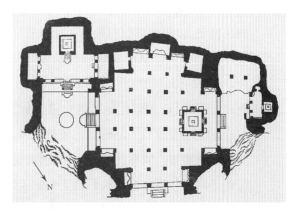

8–12 濕婆寺平面圖 / 印度卡拉丘里時期或西查魯奇亞王國時期 / 西印度風格 / 西元六世紀中葉 / 馬哈拉施特拉邦象島石窟寺

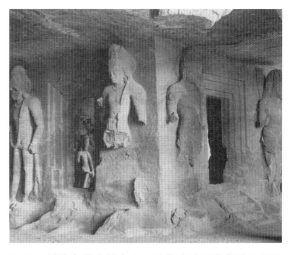

8–13 濕婆寺靈伽姆龕入口 / 印度 / 石窟崖雕 / 西元六世紀中葉 / 象島

裡將全能之神濕婆雕製為一位半身的
三面神，高為 457 公分（圖 8-14）。神
像頭戴豪華寶冠，坐落於一個約 91 公
分高的臺基上。濕婆的三面分別象徵著
祂的三種屬性：右側一面為男性，代表
濕婆的破壞力，祂嘴上長鬍子，面露怒
容。左側一面為女性，代表兩種對立的
生命現象──生與死；其溫柔恬靜、手
拈蓮花是為生命的象徵，而一條毒蛇出
現在肩上象徵死亡。中間頭象徵「生命
的護持者」，祂胸前佩有項鍊，頭戴寶
冠，面相超然，無動於衷。作品中單
純、清淨的形式和厚重、巨碑式的風格

8-14　三面濕婆（全能濕婆）／印度／岩雕／高 457
公分／西元六世紀中葉／象島濕婆寺　　©ShutterStock

頗似上舉的「毗濕奴化身宇宙神豬」，但珠光寶氣的豪華寶冠則是典型的德干高原
風尚，此已見於阿旃陀石窟的佛教造像。

　　我們知道，開鑿石窟寺本來是佛教徒的一項事業和功德，所以在當時的情況
可能是，那些原先在佛教石窟工作的工匠轉移到這裡開鑿印度教寺廟。當印度西
部繼續開鑿石窟寺之際，印度東部沿海地區有一個強大的王國帕拉瓦王朝
(Pallavas) 興起。帕拉瓦人憑藉海路與非洲、東南亞和歐洲發展通商。後來馬哈摩
普拉姆和坎奇普羅姆 (Kanchipuram) 變成了大型的印度教城市。帕拉瓦國王在馬
哈摩普拉姆從事了一項浩大的工程，包括一大片的崖雕「恆河降凡」和一系列寺
廟群。「恆河降凡」（圖 8-15a）是一件龐大的浮雕，高約 6 公尺，寬 24 公尺，
有一百多個人物和動物，或等身大小或大於真人真物。這塊巨石的頂部有一個承
接雨水的水池，在舉行宗教儀式時可使水沿崖壁中間的「洩水道」流下。同時，
代表水神的那伽（蛇王或龍王）家族──包括國王、王后和王子──則從「洩水
道」向上爬（圖 8-15b）。

　　據印度神話，在遠古時代所有的大海一度全都被聖人阿伽斯蒂亞 (Agastya) 吞
掉了，全世界鬧旱災。波吉羅陀王 (King Bhagiratha) 為之祈禱，並經一千年的苦
修，最後感動梵天，梵天才釋放恆河之水。然而，降臨地面的水洶湧澎湃，已近泛
濫成災。波吉羅陀王於是向濕婆求助。濕婆遂以頭承接恆河水以為緩衝，並將自
己的頭髮分為七股，讓水沿髮緩流而下。據說恆河之水歷經幾百萬年才流到地面。

8-15a　恆河降凡／印度帕拉瓦王朝／摩崖石刻（高浮雕）／西元八世紀前半／馬哈摩普拉姆

©ShutterStock

8-15b　恆河降凡（中央部分，那伽龍王）

©ShutterStock

8-16　猴子／印度帕拉瓦王朝／西元七世紀／圓雕石刻／馬哈摩普拉姆

　　這片浮雕上的人物自然而不造作，即便崖壁上部的天神也是如此。其中有一些是非常寫實的，看起來像是活生生的動物。而且有很多動物造像都帶有人性（圖8-16）。人物四肢修長，身材苗條，十分優美。天神自由自在地在石壁上飛舞，擺脫了物質材料的束縛，這種抒情般的性質既不同於嚴肅、靜止的笈多風格，也不同於沉重的西查魯奇亞風格。

　　在「恆河降凡」巨型浮雕的前面有五座用岩石雕鑿而成的神廟（圖8-17），稱為「潘達樓車」（原義為「五車」）。五車神廟中有四座排成一線，一座稍稍偏離於一側。這些神廟是利用坐落原地岩塊雕造的，模仿木構神龕的樣式，象徵宗教祭儀的巡行行列。在每輛廟車底下都雕有不同的動物。廟車的結構有四種不同的

類型：第一種外形類似簡單的草廬。第二種類似佛教的支提窟，有一個半圓尾端，馬背狀屋頂（簡稱拱頂），入口立面是平展的。第三種也模仿佛教神廟，筒形拱頂類似支提窟，但是大廳的兩端立面平展，入口位於長邊。第四種型制是帕拉瓦風格的典型；它的基面為方形，上有金字塔形的屋頂，並飾以許多小支提拱、支提堂和蘑菇狀的神龕。這種風格被稱為「南印度風格」或「達羅毗荼風格」(Dravidian Style)。在這些雕鑿出來的寺廟上，最突出的特徵是屋頂上和牆上多強而有力的水平嵌線和分割段落。

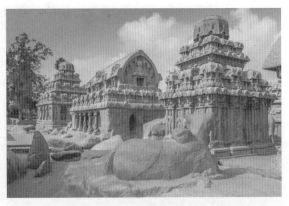

8-17　五車神廟／印度帕拉瓦王朝／南印度風格／岩雕／西元八世紀前半／馬哈摩普拉姆　　©ShutterStock

在這裡藝術家將木構神廟轉變為紀念性的石刻，使建築構件失去了實質的結構意義。由於這些石刻神廟是無實用性的，雕刻家並未在其中創造實用的空間，也未賦予室內以足夠的光線。大多數的柱子和石壁均無承重功能，只是形式上的摹擬以為裝飾之用。

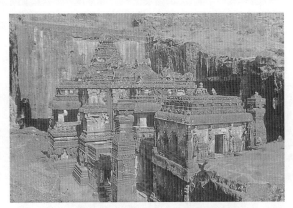

8-18　凱拉薩神廟（從西北角鳥瞰）／印度拉什特拉庫塔王朝時期／岩雕／西元八世紀末／馬哈拉施特拉邦埃羅拉

　　在古代帕拉瓦王國的海邊城坎奇普羅姆有兩座高塔，它們是南方風格寺廟建築的實例。這個大型廟城，稱為「凱拉山拉薩廟」(Kailasanatha)，是在第八世紀奉獻給濕婆的。「凱拉山拉薩廟」的意思是「聖山凱拉薩之廟」。據傳說，此山矗立於喜馬拉雅山脈中，是濕婆的出生地和居住地。建於坎奇普羅姆的這座寺廟是後來一系列凱拉薩神廟建築的開端。後來凱拉薩神廟在德干高原、奧里薩(Orissa)以及卡侏拉霍(Khajuraho)等地都很普遍。八世紀中葉，查魯奇亞人征服了帕拉瓦人，從征服地擄回了許多工匠，於西元740年在帕德達伽爾(Patadakal)興建了一座凱拉薩神廟，稱為「維盧巴克夏神廟」(The Virupaksha Temple)。它幾乎是坎奇普羅姆「凱拉薩廟」的複製品。後來的拉什特拉庫塔人(Rashtrakutans)又以這座神廟為範本，在埃羅拉興建一座著名的凱拉薩神廟（圖8-18）。

在經年累月的戰爭災禍之中，查魯奇亞王朝和帕拉瓦王朝都衰落了。拉什特拉庫塔人控制了德干高原。在國王克里希納二世（King Krishna II，約西元757～783 年）的統治下，他雇工在埃羅拉鏤空整片山崖，開鑿出了一座巨大的凱拉薩廟奉獻給濕婆。這個廟城，長 84 公尺，寬 47 公尺，其中主塔高 29 公尺。廟基平面依宗教法規仔細設計，實際上蘊含著一個複雜的印度教曼荼羅。神廟入口有一座屏風，其後是一座難底神龕，每邊各立一座小塔。再進去是門廊，最後部是五座小神龕環繞著列柱廊和主塔（圖 8-19）。整座神廟是一件輝煌的雕刻傑作，內外牆壁都裝飾著浮雕，又有許多獨立的動物雕像，包括濕婆的坐騎公牛難底，堂皇地豎立於庭院之中。

埃羅拉位於奧蘭加巴德 (Aurangabad) 東北。山崖上還有三十三座石窟，其中十二座為佛教窟，四座為耆那教窟，其餘為印度教窟。在印度西部，早期印度教吸收了佛教開鑿石窟的傳統。不過埃羅拉這座「凱拉薩廟」是露天的獨立廟城，其建築形式來自馬哈摩普拉姆風格，故有橫向的水平分割與蘑菇狀的裝飾物，人像也反映了這兩種藝術的綜合效果。這都是因為戰爭帶來的風格融合：

8-19　凱拉薩神廟平面圖

8-20　濕婆與雪山女神／印度拉什特拉庫塔王朝時期／岩雕／西元八世紀末／馬哈拉施特拉邦埃羅拉凱拉薩神廟內壁

先是查魯奇亞與帕拉瓦之戰，後來是拉什特拉庫塔與查魯奇亞之戰。埃羅拉凱拉薩廟中的雕刻「宇宙山上的濕婆與烏瑪」表現出萬能之神濕婆與其配偶雪山女神（烏瑪）一起坐在凱拉薩山頂（圖 8-20）；多臂魔王羅波那 (Ravana) 在下邊搖撼著山。令人讚嘆的是這位世界之王的輕鬆姿態與魔王的劇烈的動作之間的對比處

理。同樣動人的是，從門口射向濕婆與羅波那的神祕光線創造出一種快照般的用光效果。

　　當印度教藝術於六世紀與七世紀在德干高原和馬哈摩普拉姆發展之際，印度北方，尤其是恆河流域，印度教還在與佛教和耆那教競爭。一直到八世紀中葉還沒有很大的成就。此後才有一個北方印度教中心在奧里薩地區的廟城布凡內斯瓦爾 (Bhubaneswar) 興起。該地原先是耆那教的地盤，第八世紀後被印度教佔領。後來在十世紀時印度教又由此向北擴展到了卡侏拉霍 (Khajuraho)，那裡原先也是個耆那教廟城。北印度風格（或稱「納格拉風格」，Nagra Style）的寺廟不同於馬哈摩普拉姆的寺廟。首先，除了曼多婆之外增加了一個稱作遮格默罕 (jagamohan) 的前廳作為聚會廳；第二，曼多婆塔（現在稱為「悉迦羅」，shikara），為一高塔，塔身呈直立筒拱狀，其外表有上下走勢的分瓣，如玉米柱，故與南方的角錐形頂不同。而且它強調垂直動勢，不是水平嵌線。

　　位於布凡內斯瓦爾的「帕拉蘇拉美濕婆羅寺」（Parashurameshvara Temple，圖 8-21）是早期北方式印度教建築的一個實例。該寺建於西元 750 年左右，其建築概念近似於德干高原地區艾霍爾的「難近母寺」（圖 8-11），但悉迦羅塔並不包含在聚會廳的底端，而是有明顯的分界，迴廊也不再敞開。

8-21　帕拉蘇拉美濕婆羅寺（南面）／印度／北印度風格／石構建築／西元八世紀／奧里薩布凡內斯瓦爾
　　　　　　　　　　　　　　　　　　©Balaji

# 四、晚期印度教王國時期 (西元十～十四世紀)

　　真正成熟的北方風格要到第十世紀才出現，其代表作是「穆克鐵濕婆羅寺」（Mukteshvara Temple，圖 8-22）。該廟也是位於布凡內斯瓦爾，建於西元 960 年左右。它有一座石門（gopuram，瞿布羅）、一個聚會廳和一個儀式廳（現稱為 garbhagriha）位於塔樓（悉迦羅）之下。從聚會廳的形式可以看到南方風格的影響，因為其屋頂呈角錐狀，類似於南方的曼多婆，但見不到南方那種厚重的高浮雕裝飾，因此屋頂較為平順也較具功能性。

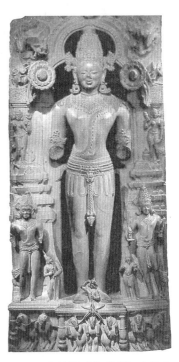

8-22 穆克鐵濕婆羅寺（東南面）／印度／北印度風格，可能屬於索馬瓦姆西 (Somavamsi) 時期／西元十世紀末／奧里薩布凡內斯瓦爾
©ShutterStock

8-23 太陽神廟聚會廳（黑塔東南面）／印度／北印度風格／諾羅西姆訶提婆一世（Narasimhadeva I，西元 1238～1258 年）建／西元十三世紀／奧里薩康那拉克 ©ShutterStock

8-24 太陽神（蘇利耶）／印度／砂岩雕刻／奧里薩康那拉克太陽神廟壁飾

　　在奧里薩地區，康那拉克 (Konark) 的太陽神廟（Surya Deula，圖 8-23）非常著名。它建於十三世紀；其建廟緣起有一則故事。據說在十三世紀，有位王子因殺死一頭象而觸怒了神靈，因此染上了癩瘋病。他被逐出家門，也失去了繼承王位的權利。他到處流浪，有一天來到了海邊，向太陽神蘇利耶（圖 8-24）祈禱，許下誓願說：如神使他恢復健康，他一定為太陽神建造一座巨大的神廟。在神的感召下，他躺在海灘上，日以繼夜讓海水洗滌他的身體，最後病也奇蹟似地痊癒了。他返回家鄉，繼承了王位，並建廟還願。不幸，當這座神廟建到一半便發生坍塌，據說是因為太陽神發現建廟工人偷懶久久不能完工，而感到不滿，乃用祂的袖子把高塔拂去。今天這座神廟只有聚會廳和一段塔基留下。

　　事實上，該廟之所以倒塌並不是故事所說的那樣，而是因為該寺廟建在沙質的地基上，又未用灰泥加固，唯一使建築結合的力量是石塊的巨大重量；當地基

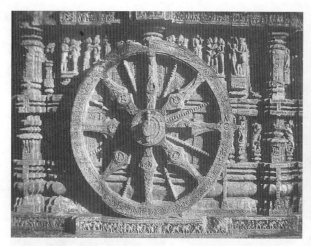

8-25　車輪上的性戲圖／印度／砂岩石雕／奧里薩康那拉克太陽神廟壁飾

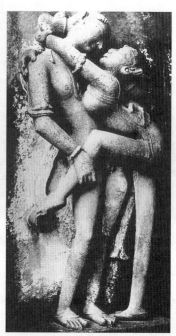

8-26　擁抱的男女天神／印度／石雕造像／奧里薩康那拉克太陽神廟壁飾

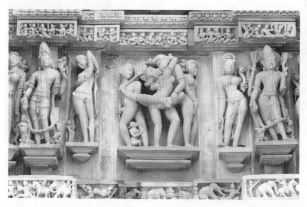

8-27　天神集體性戲／印度／石雕／約西元 1000 年／本德爾坎卡侏拉霍根達利耶・摩訶提婆寺外壁 ©ShutterStock

8-28　根達利耶・摩訶提婆寺／印度／北印度風格／石造建築／約西元 1000 年／本德爾坎卡侏拉霍 ©ShutterStock

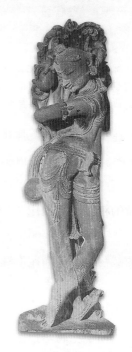

8-29　玩球的少女／印度／石雕造像／約西元十世紀／昌德拉邦／印度卡侏拉霍博物館藏

承受不住時發生坍塌乃是很自然的事，殘存下來的塔在今天也是岌岌可危。從風格上說，它是「穆克鐵濕婆羅寺」的變體，但它更加精美壯觀。整座寺廟設計成一駕馬車（蘇利耶之輦），故寺廟的基座上雕鑿有十二對巨輪。建築物前方的庭院有七匹立體石馬，象徵性地拉著馬車；十二對輪子代表一年十二個月，七匹馬代表一個星期七天。這座寺廟聲名狼籍，有時被稱為「黑塔」。所謂「黑塔」有兩種含義：第一是因為該塔經海水沖淋，表面已經變黑；第二是因為它上面有許多神祕的色情雕刻，清晰地、煞費苦心地刻畫了男女間或群夥間的性愛活動（圖 8-25、26）。雕刻師一定熟知《伽摩經》(Kama Sutra)，因為他所刻的正是該經所圖解的各種做愛姿勢。

　　第十三世紀奧里薩的宗教很可能是屬於性力派 (Shakti) 的一支，所以崇拜超人類和自然界的性力。同樣的題材在奧里薩以北本德爾坎 (Bundelkhand) 地區的卡侏拉霍 (Khajuraho) 也十分流行（圖 8-27）。假若太陽神廟竣工的話，它的面貌應該很接近卡侏拉霍的某些寺廟了。大約在西元 1000 年始建的「根達利耶·摩訶提婆寺」(Kandariya Mahadeva Temple，圖 8-28) 是座牢固的建築。在它的主塔之前有一段長門廊，門廊的屋頂成平順的金字塔狀。門廊後部是高聳的聚會廳塔（即遮格默罕塔），再往後是更高的悉迦羅塔。從塔基的平面圖來看，安排得非常緊湊；聚會廳塔和悉迦羅塔緊緊連在一起，而其外表輪廓有一種韻律感。整個結構坐落在高高的墩座上，而有水平嵌線的尖塔比「穆克鐵濕婆羅寺」的塔更為修長。更特別的是塔的牆面又附有許多小塔，像一叢竹筍長在一起。這種設計乃是象徵凱拉薩山及其周圍的山峰，塔是神的居所凱拉薩山的象徵，而複合式的塔群則象徵著神的多產特性。

　　在寺廟建築中表現有機體生殖力的觀念，頗似西歐十三世紀哥德式建築的設計，只不過哥德式是直線的和多尖角的，而印度教的建築是多曲線的和圓的形式母題。哥德式藝術代表了神與理性的世界，而印度教藝術則反映了神與自然的世界。印度神廟所隱含的多產、生殖特性又以遍布整個建築表面的色情場景來加強。這些令人銷魂的作品是那些浮雕與圓雕，其題材多種多樣；除了人類群交的場面之外，還有人與動物的交媾特寫；又有性感女郎的色情舞，表演各種誘人姿態：如玩球、修指甲等等。這裡圖示一件雕刻「玩球的少女」（圖 8-29），一位年輕姑娘赤裸地站在我們的面前，她挑逗性地扭轉著身體。這種大幅度的扭轉姿勢只有練過瑜伽功的人才能做到。人體上的衣褶好像是流著性感女子豐腴身體「體液」的溪流；蹦跳的球似乎在引逗她那充滿青春活力的乳房。

8-30　耆那教神龕／印度／青銅造像／54.61×36.83×17.15 公分／西元1493 年／古遮羅出土／美國舊金山亞洲藝術博物館藏

8-31　渡津者大雄／印度／石雕／西元十世紀／印度卡侏拉霍博物館藏

令人驚訝的是，色情題材也出現在耆那教寺廟的外牆上。有些學者認為耆那教徒以嚴格的禁慾方式進行沉思修行，沒有與男性生殖器及女體等性崇拜相關的儀式。事實上，正如我上文說過的，在印度哲學中沒有任何東西是絕對的；耆那教徒雖然修練沉思默想或過著禁慾的生活，但他們還是優秀的商人。對他們來說，禁慾或沉思默想並不是一種不可間斷的終身修行，而是淨化他們心靈的階段性的禮儀活動。

在舊金山亞洲藝術博物館有一座浮雕「耆那教神龕」（圖8-30）。它是一座雙拱龕室，雙拱間的柱子上有一位「渡津者」(Tirthankara) 小像，作沉思的靜坐姿態，下方就有一個裸體藥叉女小像抱著這根柱子。柱子兩旁的拱中分坐一男一女，全是裸體，作輕鬆坐姿（或幸福的坐姿）。這種圖式顯然是得自印度教的「濕婆與烏瑪」。在這個寶座的底部有一群裸體人物，正趕著兩頭公牛向中央的柱子走來，柱子像靈伽姆，公牛是難底，本來都是濕婆的象徵。

「渡津者大雄」（圖8-31）是一件十世紀石雕。它不僅精彩地展示人體，也展示了豐富的耆那教美學。在這最複雜、最擁擠的世界裡充滿著不同種族、不同性別和不同姿勢的裸體像，似乎欲藉此展現簡樸、純潔的人性。不過這奇妙的世界設計得秩序井然，身體最高大的主要人物，渡津者大雄，在中央正面端立於一個四腳講壇上；講壇下面有兩隻怪異的獅子。渡津者大雄受兩個侍衛保護著，另有兩位年輕姑娘向祂做禮拜。背後牆上環繞著渡津者大雄的人物，還有耆那教的其他祖師、大象和天人。這整個布局是一種耆那教曼荼羅，但光滑的格

調化人體仍有笈多的遺風。

同樣值得注意的耆那教藝術在印度西部地區，包括索羅濕特羅 (Saurashtra)、古遮羅 (Gujarat) 和西拉賈斯坦 (Western Rajasthan) 等地的發展。這些地區的耆那教徒在與佛教和印度教競爭中常勝不敗。許多耆那教徒通過經商成了百萬富翁，乃為其耆那教祖師建造寺廟。今天在這一地區依然有許多這類寺廟，有的歷經穆斯林的破壞而倖存下來，有的則是近世重新建造的。

在阿富汗將領伽子尼 (Gazni) 侵入古遮羅之前，印度西部由三位著名的國王統治：德爾拉巴 (Durlabha)、比馬 (Bhima) 和遮雅西姆哈 (Jayasimha)。遮雅西姆哈本人熱愛藝術與建築，他的兒子酷馬羅帕拉 (Kumarapala) 是個虔誠的耆那教徒。他的繼承者毗羅達帕拉 (Viradharpala) 也是一個熱心的耆那教建築贊助人。阿布山 (Mt. Abu) 上的著名寺廟「摩德羅」(Modhera Temple) 和「毗馬拉・婆沙希」(Vimala Vasahi Temple) 均建於這個時期。

毗馬拉・婆沙希寺（圖 8-32）是為第四位渡津者羅薩坦那陀 (Rasabthanatha) 建造的。它有一個巨大的長方形庭院，周圍有五十八個小神龕環繞。每個神龕內有一尊人像（渡津者），造型與中央神龕的主像一樣。在中央神龕的前面有一條裝飾著精緻浮雕的走廊。曼多婆（列柱廳）的兩邊牆壁上開鑿了一些小龕，供奉著偶像；圓柱與牆上都雕刻有男女裸體像（圖 8-33），而且整個空間遍布珠寶圖樣裝飾，使室內顯得極其豪華，完全不同於卡侏拉霍那些莊嚴沉重的寺廟。這些雕

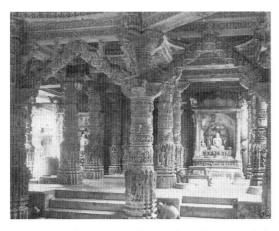

8-32 毗馬拉・婆沙希寺／印度／羅薩坦那陀建／石造寺廟／西元 1032 年／阿布山

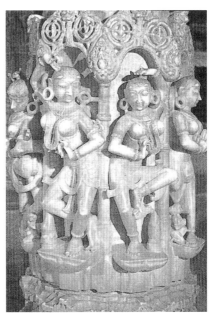

8-33 跳舞的天女（局部）／印度／石雕／西元十一世紀／阿布山毗馬拉・婆沙希寺

刻是那麼細巧，表面打磨得那麼光潔，以致於看起來像是無數象牙雕與翡翠雕的展示廳。人們也相信這些雕刻的創作者原先是象牙與翡翠雕刻師，他們不是用鑿子，而是用繩索和金剛砂將大理石打磨成雕刻品。

讓我們來看看阿布山一座耆那教廟的藻井裝飾（圖8-34）。這件精美的作品布滿圓雕和浮雕，刻畫悅人的性感天女，她們那柔滑的玉體看上去是那麼輕盈，彷彿飄浮在空中，每一細部都證明雕刻師們卓越的手藝。整個設計布局像是富有宗教意義的耆那教曼荼羅：一個方形外框內有一個六角形框，其中又含有三個同心圓。內圓代表著日輪（或向日葵的花盤），從中央花盤生發出十二片花瓣，每片花瓣內有一美女裸像；在這花瓣圈外又有一圈由二十四花瓣構成的圓，每個花瓣內有一位舞蹈少女，她們的腳均指向圓心；在這一花瓣圈之外又有一圈由三十二個女郎組成的圓，但其間沒有花瓣，這些女郎的腳指向外面。我們發現上述這些數目，都是四的倍數。據《吠陀經》所言，「三十二」代表飛天數目，「十二」可能代表著一年十二個月，而「二十四」則代表一天二十四個小時。

這時期印度南端地區也發展了另一些建築樣式，其中一種有影響力的是星形廟基式建築。現存的一個實例是位於印度南部邁索爾 (Mysore) 的「星形寺」（Keshava Vishnu Temple，圖8-35）。此寺建於西元 1268 年，呈多塔式的結構，有一個低屋頂的聚會廳居中，周圍有五座塔環繞，所有建構都同在一個星形的墩座上。這種建築是早期「南方風格」的一種變體，所以仍然有突出水平嵌線。雖然此廟年代是十三世紀，但其風格可能在早幾個世紀前就出現了，因為在柬埔寨

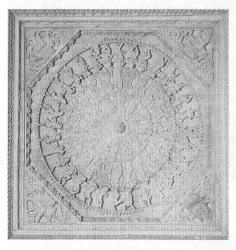

8-34　毗馬拉‧婆沙希寺藻井／印度／石雕／西元 1032 年／阿布山

8-35　星形寺／印度霍依薩拉王朝／晚期南印度風格／石造廟／西元 1268 年／邁索爾松納普爾 (Somnathpur)

©ShutterStock

發現有年代為九世紀和十世紀的實例。

　　同期在印度南部也建起了一些很高的塔樓，它們與北方寺院那種「玉米狀」的筒形拱頂塔毫無相似之處。南方的這些塔有呈高角錐狀者，狀如高聳的金字塔，但頂上有一個圓形的「塔輪」；另有一種是呈高支提堂形，常作為廟城的門樓，最好的例子是位於坦柔爾 (Tanjore) 的「布里訶德濕婆羅寺」(Brihadeshvara Temple) 和位於馬德拉斯 (Madras) 的「阿魯納卡勒濕婆羅寺」(Arunachalaeshvara Temple，圖 8-36)。後者是以十四、五世紀寺廟建築為基礎在十七世紀整建完成。

　　至於雕刻方面，晚期印度教王國時期，南方雕刻的一個共同特點就是具有珠寶物的工藝性。舊金山亞洲藝術博物館收藏的「克沙婆神龕」(Kdshava，圖 8-37) 就是一個製作於霍依薩拉王朝（Hoysala Dynasty，約十三世紀）的例子。主神的軀體還有笈多風格的遺蹟，但祂與脅侍的身上都刻滿了珠寶裝飾，雖富想像力，但工藝性的繁瑣令它的藝術性打了折扣。男女裸體的母題也很普遍，但更為格調化，僅作為表面裝飾物——他們的動作不是色情的圖解。誠然在帕拉 (Pala) 地區和東乾伽 (Eastern Ganga) 地區的早期雕刻中，已表現出這種珠寶工藝性質，但在十一世紀的印度南部，這個特點更達到了登峰造極的地步。

　　印度南方雕刻的另一件優秀代表作是「乾尼薩」(圖 8-9)。前面已經說過，乾尼薩是濕婆與

8-36　阿魯納卡勒濕婆羅寺／印度奈亞克王朝時代完成／晚期南印度風格／西元十七世紀／馬德拉斯

8-37　克沙婆神龕／印度霍依薩拉王朝／綠泥石頁岩／104×53.97 公分／約西元十三世紀／美國舊金山亞洲藝術博物館藏

帕爾瓦蒂的兒子，祂有一個象頭和一個胖嘟嘟的身子。在這件乾尼薩像身上和整個寶座、寶冠都布滿了珠寶細飾，在寶座的上方還有一個怪獸面具，眼睛突出，沒有下顎。據印度傳說，此怪獸因為太貪吃了，甚至將自己的身體也吃掉了。這個故事與中國《呂氏春秋》有關商周饕餮紋的故事一模一樣，兩者是否有關，值得深思。

當石雕在十二世紀漸漸喪失創造性與宏偉造型之時，銅像製作在東南部繁榮起來，而且有眾多的精品出現。從第八世紀開始，人們即採用失蠟法製作了許多印度教銅像，其中有些是青銅像。銅像藝術有兩個中心，即印度東北部的帕拉 (Pala) 和東南部的裘拉 (Chola)。從風格上說，裘拉的產品比較有實感和肉感；反之帕拉的銅像有較多格調化的特點，也有較多的表面裝飾。在今天最著名，也是最普遍的要數裘拉出品的「舞王濕婆」（那托羅闍，Nataraja）銅像。其形式多種多樣，這裡所舉的例子表現濕婆在一圈火燄中跳著「創世舞」。全像高約 112 公分（圖 8-5）。祂一足抬起，另一足踩住下邊的惡魔。祂有四臂，前面的右臂向左邊伸展，手指向大地作賜福狀；左臂朝向左邊作外推狀，手指上指，作施無畏印。另外兩臂張開，一手握一小鼓，一手持一團火苗。從小鼓的鼓聲中傳出濕婆的心律，或宇宙的心律。這時宇宙萬物生生滅滅的力量就來自祂手中的火苗（生命的種子）。環繞著祂的身子是一個火圈，象徵宇宙的生命與光明。火燄通過代表黑夜的惡魔，象徵死亡與再生。在裘拉生產了許多那托羅闍雕像，其圖像內容相同，看上去也十分相似，但並非一模一樣，因為不是一個模子鑄出來的。

在這一時期比較普遍的銅像還有克里希納像、乾尼薩像、帕爾瓦蒂像、迦梨像、杜爾伽像（難近母像）和濕婆與配偶烏瑪同坐像等等。本書所示克里希納、帕爾瓦蒂、迦梨諸像都屬裘拉風格（圖 8-3、6、8）。其精美的工藝本質以及優美的人物造型，充分證明十四世紀的印度有著極高水準的鑄銅工業。譬如「帕爾瓦蒂像」（圖 8-6），展示美麗女神站在一個小型蓮花座上。祂那修長的四肢、纖細的腰肢和豐滿的乳房，高聳的髮髻和如象鼻般的手臂，都足以引人入勝。與祂成對比的是可怖的「迦梨像」（圖 8-8），一件銅器造像。作為死亡象徵的這個女神有著乾瘦的身體、下垂的雙乳和鬼樣般的臉。

# 第九章

# 東南亞的印度教時代

## 一、扶南／真臘王朝

本書第五章曾介紹過佛教在東南亞的發展過程，同時也提到東南亞半島南方的扶南王朝以及其北邊老撾地區的真臘王朝。這兩個敵對的王朝後來聯姻，子孫曾分別統治扶南和真臘。第六世紀末真臘的一支併吞了扶南，於是整個湄公河三角洲成了印度教王國的一部分。這個「扶南／真臘」王國一直持續到西元八世紀才因內爭逐漸衰落，最後由逃到爪哇避難，自稱為扶南王後裔的闍耶跋摩二世(Jayavarman II) 來加以收拾，成立克眉爾（柬埔寨）王國。此後一直到十八世紀末，湄公河三角洲都在克眉爾人的控制之下。在這一段期間，南越和柬埔寨都成為印度教的世界。

印度教與佛教幾乎同在第五、六世紀傳入湄公河三角洲。今日仍有許多殘存的印度教寺廟建築留在松博‧普雷‧庫克 (Sambor Prei Kuk) 和波雷‧蒙 (Prei Kmeng)。其建築多屬單間式神龕。在雕刻方面，毗濕奴、濕婆、吉祥天女 (Lakshmi) 和克里希納諸神的獨立像也見於達村 (Phnom Da)、多‧丘克 (Tuol Chuk)、戈寺 (Vat Koh) 和多‧達伊‧奔 (Tuol Dai Buon) 等地，其造型基本上是印度式的。

例如達村的「訶里訶羅」（Harihara，圖 9-1）把濕婆雕成半男半女；在印度這是很普遍的神像。有些類似的毗濕奴像有四條手臂，而且頭上還有裝飾品。七世紀的印度教造像必然呈現出一些笈多風格的特徵。這件「訶里訶羅」高約 170公分，有著笈多模樣的平滑而優美的身軀，但祂那拘謹得有點僵硬的姿勢，令人聯想到貴霜王朝的佛教造像傳統，而其面貌則像當時的「孟／笈多」(Mon-Gupta)佛教造像，有著本地化的表情。

另一個例子是今藏於西貢歷史博物館的「毗濕奴像」（圖 9-2）。其理想化的優美身軀頗類笈多時期的「毗濕奴化身宇宙神豬」。但東南亞毗濕奴是作為國家的

神王，因此祂的頭似乎更像肖像，祂比印度樣式更有親切感。戈・格良 (Koh Krieng) 出產的「吉祥天女」（圖 9-3）是東南亞最美麗的印度教造像之一。「吉祥天女」是毗濕奴的配偶拉克希米，但這個造像可能是參照一位孟人公主的模樣雕造的，在她豐滿的乳房和結實的腹部上洋溢著青春少女的活力。

9-1　訶里訶羅（半男半女神——毗濕奴與濕婆合體）／扶南／真臘時代／砂岩雕刻／高約 170 公分／西元七世紀初／可能出於達村／越南西貢歷史博物館藏

9-2　毗濕奴像／扶南／真臘時代／砂岩雕刻／西元七世紀初／越南西貢歷史博物館藏

9-3　吉祥天女／扶南／真臘時代／砂岩雕刻／高 145 公分／西元八～九世紀／戈・格良出產

## 二、印度尼西亞

　　扶南／真臘王國在八世紀末開始沒落，以後出現了一些相互爭奪霸權的地方小國。有些國家與印度保持接觸，但它們幾乎沒有取得什麼成就。相對的是一道來自印尼爪哇的燦爛文化曙光。首先是中爪哇的室利佛逝王朝，然後是夏連特拉王朝。後者把它的統治權擴大到全島，後來又進侵馬來亞和扶南，夏連特拉王室甚至聲稱自己是扶南的合法繼承者。巨大的佛教建築「婆羅浮屠」石塔(Borobudur Stupa) 正是在這段時期內竣工。

　　爪哇人早在佛教時代就已經掌握了石雕技術和青銅冶煉術。從第五世紀開始，他們利用這些技術創作佛教窣堵婆和雕像。在婆羅浮屠石塔和為數眾多的青銅像中，表現出他們自己的藝術才華。九世紀時，由於這個島上的佛教漸漸被印度教取代，這些技術就被用來服務於新的宗教。印度教和印度教藝術一直到十四世紀穆斯林到來之前，都保持著絕對優勢地位。

　　印度教雖然早在西元七世紀傳入印尼，但是要到第八、九世紀的室利佛逝時代才逐漸盛行。那時爪哇中部的迪恩高原興建了一些單間式的印度教神龕。儘管其基本造型有點類似南印風格馬哈摩普拉姆「五車神廟」(Five Raths)。但它是建造而非雕造，而且表面之結構比較簡樸明晰。例如在迪恩高原的「潘塔提伐準胝」(Chandi Puntadeva) 是一座簡樸的石板建築，除了支提拱和嵌線之外幾乎沒有什麼裝飾。這種單室神龕的直接原型可能是松博·普雷·庫克第七世紀初的印度教寺廟。在松博·普雷·庫克的寺廟和毗馬準胝（Chandi Bima，圖 9-4）之間有更多的相似點：兩個寺院的高塔都有垂直拱肋，其上飾以成列的支提拱，讓人想起笈多時期艾霍爾「難近母寺」(Durga Temple) 的悉迦羅塔。

9-4　毗馬準胝／印尼室利佛逝時代／石造寺廟／西元 700 年／爪哇迪恩高原

爪哇的藝術家在第九世紀也創作了一些非常出色的浮雕，描繪可愛的年輕女神。出自爪哇中部杜里的「皇后（女神）與侍從」（圖9–5）就是一件代表作。中間的人物看來像一位女皇，祂像印度的藥叉女那樣裸露著身體，但看來很高貴，很自然安適：女皇在御座上曲左腿而坐，右膝抬起，由一條繫在腰部的衣帶支撐著。祂以左臂支撐著上身，而右臂彎曲置於腿上，手裡則拿著蓮花，圍繞著祂的頭有三朵蓮花飄浮在空中。祂的侍從是兩個裸體的女子，祂們年輕貌美，頗類錫蘭的錫吉里耶石窟 (Sigiriya

9–5　皇后（女神）與侍從／印尼室利佛逝時代／砂岩浮雕／70×65.5公分／約西元九世紀／爪哇杜里

Cave) 中的飛天；祂們以三屈立姿站著，手裡拿著蠅拂。然而要鑑定這位主人翁為女皇則不太容易。有些學者似乎把祂與《羅摩衍那》史詩中的女主角悉多 (Sita) 聯繫起來；但這可能純屬臆測，因為其他有許多描繪一個女皇及其侍從的繪畫和雕刻都與悉多無關。祂手中和頭上的聖花告訴我們，祂不僅僅是一個世俗的女皇，而且也是一個聰明美麗、豐饒多產的女神。這種風格也出現於下文要討論的臘拉·容格蘭準胝 (the Chandi Rara Jonggrang Temple)。

印度教在爪哇的發展產生了許多大型寺廟，它們看上去像是「婆羅浮屠」石塔和印度「北方式寺院」的混合體。最著名的例子是建於西元 900 年至 930 年之間的「臘拉·容格蘭準胝」（圖9–6）。當時王族從中爪哇遷到了東爪哇，並用王室的力量建築了這座寺院。它是一座擁有 232 座高塔的巨大寺院。如今寺院大部分已廢，只有幾座高塔和塔基留下。原本在正方形的內院裡聳立著八座主塔。中央最高的一座奉獻給濕婆，大約有 36 公尺高，其面朝東。在其南、北兩面有較小的塔，分別奉獻給毗濕奴和梵天。內院中的其他塔樓則獻給如難底公牛等次要神祇。內院的圍牆之外是一圍塔群區，共有 224 座塔密集地排列成行，每座塔約高 11 公尺。這片塔區呈正方形，周邊有圍牆，四面牆各有一扇門。

在「臘拉·容格蘭準胝」中，每座塔都坐落在一個星形的塔基上，旁有許多依附於主塔的小窣堵婆。眾塔的總體形式與卡侏拉霍印度教寺院的悉迦羅塔相似，

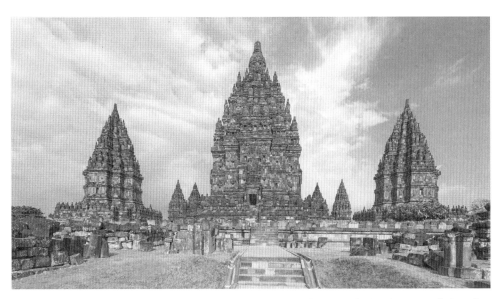

9-6　臘拉・容格蘭準胝／印尼東爪哇王朝時代／石造寺廟／西元十世紀初／爪哇普藍巴南

©ShutterStock

但高塔的外表是密集的小窣堵婆取代了單純玉米柱式的塔尖。塔壁下部刻有壁龕，龕內有人像和浮雕。大部分的浮雕是描繪《羅摩衍那》之類的毗濕奴教史詩。在這些人像中，儘管他們的臉上浮現了爪哇人的種族特徵，但是馬哈摩普拉姆的帕拉互風格的影響也是極為明顯的（圖9-7）。

正如「婆羅浮屠」大窣堵婆一樣，「臘拉・容格蘭準胝」也很可能是一個立體的宇宙山曼荼羅。只是其內容已是印度教而不是佛教。宇宙山的結構體現了「提伐羅闍」(Devaraja) 或「神王」的觀念；據此，國王要將自己奉獻給一個神，如佛陀、濕婆、毗濕奴，然後宣稱自己是該神化身的「山王」(Mountain King)。

西元十一世紀埃爾朗加 (Erlanga) 統

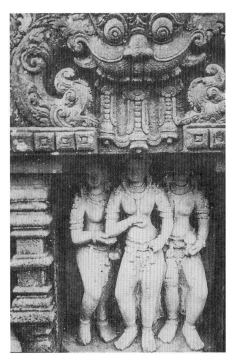

9-7　天使／印尼東爪哇王朝時代／高浮雕石刻／臘拉・容格蘭準胝

治期間，爪哇藝術發生了令人一新耳目的變化。在一件石雕上，埃爾朗加變成毗濕奴的化身，坐在一隻像野豬的格魯達（金翅鳥）的背上作沉思狀（圖9-8）。格

9–8　毗濕奴化身的埃爾朗加／印尼東爪
哇王朝時代／紅色石灰岩石刻／高 190.5
公分／約西元 1042 年／爪哇勿拉灣／印
尼爪哇馬德雅科達博物館藏

9–9　難近母／印尼東爪哇王朝時代／火山岩
石雕／高 157 公分／約西元 1300 年／爪哇僧
伽釋利準胝

魯達本來是毗濕奴的坐騎，所以埃爾朗加便成了毗濕奴的化身。祂的寶座由格魯
達的翅膀保護著。殆格魯達乃是一個有吉祥含義的守護神，祂鏟除諸如在祂腳下
的惡蛇之類的妖邪。埃爾朗加的身體仍然是笈多風格，但祂那張焦慮的面容卻是
純屬爪哇人特徵；格魯達那種粗壯的、近乎狂暴的表情也是印度尼西亞的，因為
那凶猛的野豬頭很像是源自印尼地方戲劇中的面具。

　　一直到十四世紀為止，印度教藝術傳統在與佛教和地方信仰的競爭中一直保
持著主導的地位，在這時期創作了許多重要的石雕。在僧伽釋利準胝 (Chandi
Singasari) 的「難近母」（約西元 1300 年，圖 9–9）是這種類型的代表作。神和故
事都是印度的，但人種特徵的表現和巨碑式的力感是印度尼西亞的。女神難近母
洋洋得意地站在被祂殺死的惡魔（摩西娑）身上，伸開祂的八條臂膀，神態安詳
自得地昂首；在祂的左側有一個矮子，是祂的矮人軍之一，也是吉祥的象徵。雕
刻家不只創作了有機的人像，而且也小心翼翼雕刻出難近母衣袍和首飾上的精細
紋理和圖案。

　　十四世紀時在爪哇出現了一個地方化運動，這個運動促進了喀維語 (Kawi) 民

9-10　母神哈利蒂（鬼子母）／印尼東爪哇王朝時代／褐色砂岩石雕／高 62 公分／約西元十四世紀／爪哇

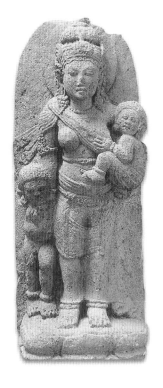

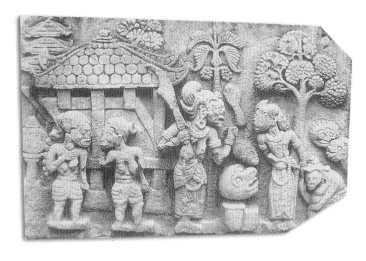

9-11　薩提瓦的故事／印尼東爪哇王朝時代／砂岩浮雕／西元十五世紀上半期／爪哇蘇窟準胝壁飾

族文學和語言的發展，同時也帶動了地方神的造像。這裡有一件親切優美的母子雕像（圖 9-10）；祂具有年輕的印度尼西亞女子的特徵，但可能是母神哈利蒂（Hariti，中國稱之為鬼子母），作為小孩的保護神。在佛教傳說中，祂原先是一位女魔，專吃小孩，但後來祂被佛陀感化而變成小孩的保護者。

　　語言的地方化也刺激了戲劇和皮影戲藝術，而這些藝術又豐富了石雕藝術。例如蘇窟準胝（Chandi Sukuh）的浮雕（圖 9-11）與皮影戲的傀儡非常相似。從那天真簡樸的、平淺的構圖和那不合比例的人物，我們隱約可以看到印度尼西亞地方藝術的曙光。其題材事實上也是以印度尼西亞民間故事為基礎的；在這個故事中，難近母被祂的丈夫用報復的咒語變成了一個凶惡的女魔，祂正在恫嚇被綁在樹邊的薩提瓦（Sadewa）。根據這個故事，祂最後反而必須請求薩提瓦幫祂恢復原來的神祇面貌。

# 三、占婆和柬埔寨

　　我上面提到，印度教藝術在六世紀或七世紀傳到「扶南／真臘」王國。當時另一個與這個王國並肩發展的國家是在今天越南中部的占婆國。

越南中部據中國歷史記載，最早的王國是由區氏建立的林邑國 (Lam Ap)。大約在漢末，日南郡象林縣功曹區連殺縣令，自立為王，後來（約西元 266 年）因國王區氏絕嗣，由外甥范熊代立為王。熊死後，傳位其子逸。逸為大臣范文所殺。文自立為王，擴張領土，與其北方日南（在象郡之南）之中國晉軍為敵。

范文死，其子范佛立，繼續侵略日南、九真、九德等郡。此時林邑的文化已經籠罩在印度佛教的陰影之下。范佛之孫敵真甚至捨位至印度（天竺）去出家。約西元 405 年林邑國大亂，大臣范諸農自立為王，繼續侵略九德、四會等地。後來與中國六朝時代的宋朝和解，遣使入貢。這種友好關係一直維繫不墜到西元 526 年。

隨後范氏王朝曾一度被高戍勝錠所奪。此時印度宗教文化的影響日盛，高戍勝錠之子也取個印度名「高戍律陀羅跋摩」。但基本上仍然與中國六朝中的梁朝保持良好的關係。西元 605 年隋朝遣大軍攻林邑，時國王范梵志拒戰而敗，隋軍大掠而去。但隋軍去後范梵志又建國邑。唐朝建國之後，林邑繼續稱臣納貢。由此可見在西元七世紀中葉，越南中部的統治者是華人。

西元 645 年，范氏之孫鎮龍為摩訶慢多伽 (Mahamandaka) 所殺。國人立諸葛地為王。摩訶慢多伽大概是印度人，因此諸葛地大權旁落，終於被非華裔王族取代。西元 758 年林邑已由信奉印度教的家族統治，改稱環王。因都於占，故又號占城 (Champa)，亦稱占婆、占不勞。於是開展了新的占婆文化。

占婆文化的根源迄今仍不清楚。許多學者從考古資料推論，認為占婆文化是越南中部土著文化——沙胡恩 (Sa Huynh) 文化的延續；但也有學者相信占人是來自爪哇或其他太平洋島嶼的移民，甚至更直接了當地說是馬來族。這裡我想我們有必要將征服者與被征服者分開，前者包括土著與早前移入的人種。譬如在占城這個地方有不少土著，其中已由考古資料證實的有沙胡恩人、由中國歷史記載的華人、可能還有馬來人和太平洋其他島嶼移入的少數民族。至於征服者，也是占城王國的統治者，其種族就不一定是上述這些民族，而可能是其他更強大的民族。

這種現象也發生在北越和扶南，因為越南由南到北在舊石器時代和新石器時代都有許多土著，他們後來被外來民族打敗，而且他們的文化與中國、印度文化相比顯得落伍，在與中、印接觸之後，政治權力和文化主導力都落入外來移民的手中。當然這些外來政權也會吸收一些土著文化，尤其生活習慣和生活材料，但我們不能冒然說，大越的黎氏、李氏、阮氏都是東山文化主人的後裔，也不能說他們只承襲東山文化。同理，扶南王國的范氏、憍陳如氏也不必定是孟人或克眉

爾人種。占城的統治者也不必是沙胡恩人種，或馬來人種，或印尼人種。占城（占婆）文化也不會只是沙胡恩文化的延續。

當我們研究真臘建國史、扶南亡國史以及占婆國的聖城美山 (My Son) 之興衰史，再配合中國史書記載來看，大約於六世紀初期有婆陀跋摩 (Bhadravarman) 來到林邑國南方建立小王國，其子薩姆布跋摩（Sambhuvarman，約西元 572～629 年）繼之。隨後由普羅卡夏達摩（Prakashadharma，約西元 653～686 年）繼承。此「婆陀跋摩」的名字與扶南第一位印度王持梨跋摩（持梨婆陀跋摩）有關。而普羅卡夏達摩據說是真臘公主的後裔。如此看來，占婆王族應是扶南王室與真臘王室聯姻的結果。本書第五章提到過，扶南王留陀跋摩與真臘公主結婚，子孫曾分別統治兩國。後來發生內訌，統治真臘的王室攻佔了扶南，迫使扶南王室外逃。其中逃到爪哇的一支自稱憍陳如闍耶跋摩的後裔，其後人有名為「闍耶跋摩二世」者返國擊敗真臘王朝，建立克眉爾王國；而逃到林邑國的一支自稱為憍陳如持梨婆陀跋摩（扶南第一位印度王）之後人，其名為「婆陀跋摩」，當他在美山建廟紀念其祖先時，即稱其地為「持梨婆陀跋摩」。正由於占城王族與真臘的關係如此密切，所以印度教盛極一時。

占婆雖然是印度教王國，但是為了抵抗大越及真臘入侵，一直與中國保持友好關係，經常遣使進貢。西元 980 年之後，由於越南黎氏進侵，攻佔不少占國土地，許多占婆人北遷到中國海南島和廣東沿海一帶。可是由於大越國日益強大，令占婆無法招架。西元 1104 年，占婆又被大越打敗，棄地三州，並得向大越稱臣納貢。1145 年，西南方的真臘又進侵，占婆已是岌岌可危了。到了 1171 年，由宋人教予騎兵戰術，才打敗真臘。國勢也因而轉強，國王也野心勃勃，既犯越又攻真臘，但受到大越與真臘兩軍不斷夾攻。1190 年真臘大敗占軍，國王闍耶因陀羅跋摩四世被俘。占國分為二，北為佛逝，南為賓童龍。1203 年淪為真臘的一省。1220 年真臘兵退，占城復國。1281 年又受元軍攻擊，並且成為中國的一個行省。三年後元兵退去，占城復國。元朝末年，大越與占城關係更加緊張。占城聯合明軍向大越施壓，不斷掠邊、犯京師。1380 年，明朝政府命令占城與大越和解，但占城還是不斷進侵大越。到了 1471 年終被大越所滅。

占婆文化以越南中部的芽莊 (Nha Trang) 和大南 (Da Nang) 為中心。占婆的印度教崇拜濕婆為主神，故與柬埔寨（高棉）的毗濕奴教略有不同。而且由於占婆與爪哇政權一直保持著密切的關係，其藝術自然受到印尼的影響。第九世紀時在「東洋」(Dong Duong) 地區的占婆人創作一些雕刻，表現出印尼人的粗獷，使濕

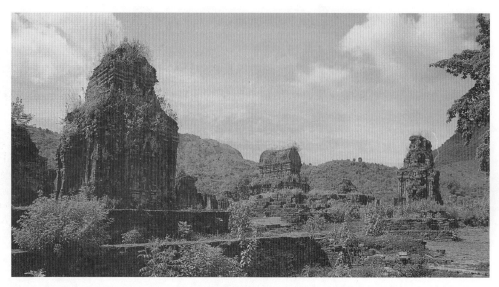

9–12　美山遺址／越南占婆王國／大南美山 (My Son in Da Nang)

婆看來像一頭動物。與這種粗率風格成對比的是第十世紀的美山雕刻。

　　美山是占婆人的宗教聖地。其地位於大南山中的一個很偏僻的山谷中。原來有七十多座神廟，現在只餘二十餘處遺蹟（圖 9–12），全是殘垣斷壁。這些神龕都是屬於南印度風格，但建材全為火燒磚，不是石塊，牆厚窗小（圖 9–13）。在遺址上還可以看到許多殘破的石雕，如靈伽姆、難底等等。但較好或較完整的石雕都移到大南市區的占婆博物館去了。美山型的雕刻品，全為濕婆系的神物，如帕爾瓦蒂、難底、靈伽姆（圖 9–14）、舞女等等，但無印度神廟那種性愛的場面。在眾多的雕刻品遺物中，舞女（圖 9–15）和女神是最優美可愛的。其優雅柔美，令人想起美麗的帕拉瓦雕像和阿旃陀壁畫，但其近親則是在臘拉・容格蘭準胝和杜里 (Duri) 隨處可見的爪哇式雕像（圖 9–7）。

　　在東南亞，印度教的大本營是柬埔寨（高棉）──一個位於暹羅東面的國家。首先，在四世紀時由於佛教的影響，柬埔寨創作了一些類似前面第五章提及的「孟／笈多」風格的雕像。在六至七世紀，柬埔寨地區在扶南／真臘王國統轄之下，直到八世紀末，柬埔寨在這一地區創建了一個獨立的國家。古代柬埔寨的民間曾傳說，有一位婆羅門祭司來到柬埔寨，與一個當地蛇神的公主結婚，然後征服了地方上的部落，成為國王。

　　第一個柬埔寨王國的創建人是闍耶跋摩二世 (Jayavarman II)。他在夏連特拉宮廷生活了一段很長的時間。西元 790 年他回到柬埔寨創建他自己的王國，並建都於摩醯陀羅帕爾伐特 (Mahendraparvata)，其地又稱為「庫倫村」(Phnom

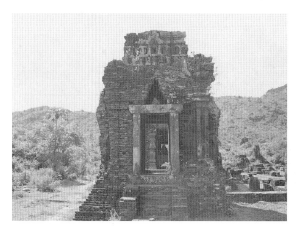

9-13　濕婆龕／越南占婆王國／磚造建築／約西元十世紀／大南美山印度教遺址

9-14　靈伽姆／越南占婆王國／黑色片岩雕刻／約西元十世紀／大南美山／越南大南占婆博物館藏

9-15　舞女／越南占婆王國／砂岩雕刻／約西元十世紀／大南美山／越南大南占婆博物館藏

Kulen)，離吳哥約 20 哩。因此，柬埔寨藝術史可以劃分成三個主要階段：先吳哥期（六～八世紀末）、第一吳哥期（九～十一世紀初）和第二吳哥期（十一世紀初～十三世紀初）。

　　上面提到的七世紀風格屬於先吳哥期，也稱為「孟／高棉」風格。在八世紀結束之前，來自爪哇的闍耶跋摩家族佔領了柬埔寨並帶來了「提伐羅闍」（Deraraja，神王）的觀念，開創了新的寺廟建築和雕塑的風格，這就是「第一吳哥期」的開始。在摩醯陀羅帕爾伐特（庫倫村）有一座靈伽姆神殿是為濕婆建的，在祭堂裡有一座靈伽姆放置在一個與女人性器官極為相似的基座上。

　　在吳哥地區的大規模建築實際上始於九世紀末因陀羅跋摩 (Indravarman) 在位期間。因陀羅跋摩是一個虔誠的印度教信徒。他的皇宮坐落在位於吳哥東南方的羅洛 (Roluos)。他在吳哥建設了一個非常複雜的灌溉系統；那裡有巨大的水庫 (barays) 和一個網狀運河體系。在羅洛則不僅建有洛雷水庫 (Lolei Baray) 和普拉薩・普雷・蒙蒂宮 (Palace Prasat Prei Monti)，而且

9-16　普雷‧克寺／柬埔寨「第一吳哥期」／磚造建築附石雕裝飾／始建於西元 879 年／吳
哥羅洛 (Roluos)
©ShutterStock

還有大廟群普雷‧克寺（Preah Ko，約西元 879 年，**圖 9-16**）和巴孔廟山
（Temple Mountain Bakong，約西元 881 年）。這種類型的寺廟總是建在梯狀的高
臺上，由護城河保護著。平臺上是五座高塔，最高大的一座居中，在四個角落各
有一座相似但較小的塔。寺廟的高塔讓我們想起邁索爾 (Mysore) 的「星形寺廟」，
但它的直接母型可能是在松博‧普雷‧庫克的單室寺廟。吳哥羅洛這座寺廟的高
塔是用磚砌的，而且外表抹上裝飾泥。整個廟城就象徵印度宗教裡的聖域妙高山
(Mt. Meru)。其建造的目的既是為了維護國王們作為神王的角色，同時也是為了顯
示國王世系的神性。

為了保持宇宙山的精神，豐茂
的「叢林風格」浮雕像蔓生植物那
樣攀附在寺院的過樑和門口上。這
些浮雕是由小螺旋狀的植物和動物
母題組成。就其火燄般到處蔓延的
無數卷曲和鉤狀物而言，足以與精
緻的珠寶裝飾品媲美。此種藝術的
早期例子，是一些發現於第七世紀
的建築，如松博‧普雷‧庫克和波
雷‧蒙 (Prei Kmeng) 的石樑。但最
為奇特的例子是在「班迭斯雷主殿」

9-17　班迭斯雷主殿門飾／柬埔寨「第一吳哥期」
／石造建築及浮雕／西元十世紀／班迭斯雷廟

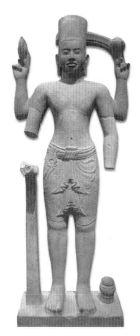

9-18　庫倫毗濕奴／柬埔寨「第一吳哥期」／砂岩雕像／約高152.4 公分／西元九世紀初／庫倫村
©Sailko

9-19　戈克女神／柬埔寨「第一吳哥期」／砂岩雕刻／高約 150 公分／約西元 1050 年／戈克

9-20　女神像／柬埔寨「第一吳哥期」／砂岩雕刻／西元十一世紀中葉／巴楓／西貢歷史博物館藏

(Central Chapel at Banteay Srei) 牆上和門口上的浮雕（圖 9-17），這也是第十世紀高棉藝術的主要成就。「班迭斯雷廟」是一座私人寺院，位於吳哥以北 12 哩處，本是由一個婆羅門徒建來奉獻給濕婆的。大部分建築都已遭破壞，現在只有兩座小神殿殘留下來。

　　在「第一吳哥期」階段，高棉人還創作了許多獨立式的石雕造像。「庫倫毗濕奴」（圖 9-18）反映了一種更加地方化的風味；其機械化，多方角，而且平板的身體，已無笈多風格造像的豐滿，而個人化的臉部表情有一種印度造像所沒有的親切感。西元 921 年國王闍耶跋摩四世在戈克 (Koh Ker) 建立了一個新的首都。像他的前任國王，他也建造了一個大規模的廟城，並為印度諸神雕造石像，加速了宗教和藝術的地方化。這些藝術通過把印度人的美感與高度格調化的男女形體結合起來，取得了一種令人愉快的效果。例如現藏巴黎吉梅博物館的「戈克女神」（圖 9-19）就是一件代表作。祂有著刻板的正面像，從髖部分開的雙腿表示祂原先騎著一隻鳥（可能是格魯達）。雖然這個女神的上身裸露，但仔細磨光的表面獲得了一種抽象而神祕的魅力，而且發散出類似埃及石雕的格調化和抽象化的形式主義作風。至於是否有古代埃及石雕的影響則無史料可資印證。

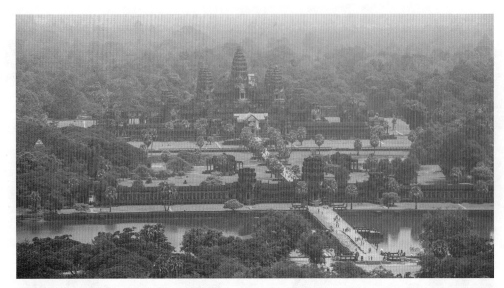

9–21　吳哥寺鳥瞰／柬埔寨「吳哥期」／石造寺廟／西元十二世紀上半葉　　©ShutterStock

　　戈克型的造像經常帶著迷人的笑容，被人稱為「吳哥微笑」。同樣美麗但更自然的是在巴楓 (Baphuon) 地區的石雕。例如來自該地的美麗「女神像」（圖 9–20）顯得苗條而且非常優美。光潔溜滑的身軀和簡練的衣紋給人的總體印象是寧靜而高潔，令人聯想到了笈多風格。

　　柬埔寨的印度教藝術在十二世紀達到最高峰，它最偉大的成就便是興建吳哥寺（亦稱「安哥窟」，圖 9–21）。這項浩大的工程是由蘇利耶跋摩二世（Suryavarman II，約西元 1112～1153 年在位）贊助，在十二世紀早期開工。其建築至少有三個目的：一是作為印度教的寺廟，二是作為皇宮，三可能是作為埋葬國王的聖陵。今日此地被稱為「安哥」，但在高棉語，其原義為「城」或「都」。全城佔地五百多英畝，上面長滿各種熱帶植物。整個廟城先是由一條 4 公里長的大護城河圍繞，然後是一條沿著廟城正面（西面）建造的長廊和沿側面建造的圍牆所包圍。從西到東的軸線是一條漫長的、高出地面的林蔭大道。這條大道它跨過護城河，通過走廊，引向一圈迴廊再進入聖壇。大道兩旁的欄杆皆雕成巨大的神蛇，外邊本來還有些高塔和水池，今已全毀。

　　聖壇內是廟的本殿，由複雜的遊廊、升高的神殿和五座高塔組成。這些高塔的風格源於帕庫和茶膠 (Takeo) 的星狀廟塔，然而宮殿式布局和石材仿製的瓦狀屋頂則更像中國式建築（圖 9–22），而不像印度式。吳哥寺的砂岩石牆上有著成千上萬的淺浮雕，描繪有關印度教諸神，如毗濕奴、克里希納和羅摩的神話。另外還有各種人物，包括神人和飛天，展現出多重天堂和地獄的幻象。此外還有全

9–22　吳哥寺屋頂／柬埔寨「吳哥期」／石　　　9–23　天女舞蹈／柬埔寨「吳哥期」／石刻
造寺廟／西元十二世紀上半葉　©ShutterStock　　浮雕／西元十二世紀／吳哥寺　©ShutterStock

身披掛戰袍的高棉軍隊場景。這些浮雕大約只有 2.54 公分深的刻度，而且外表細緻，看起來好像是畫出來的。特別令人讚嘆的是那精妙的表現和多樣的風格，肯定有許多藝術家，包括珠寶工、牙雕工和石刻工都投入到這項工程。

　　在吳哥寺西北樓閣的外牆上有許多舞伎造像（圖 9–23）描寫跳舞的天女或宮女。從技術上看，她們是高低浮雕的結合──從腰以下為低浮雕，從腰以上為高浮雕。所有的舞者都非常相似，只是舞姿稍有不同。這是典型的柬埔寨的慶典行列；其特徵是舞女都有又長又尖的高塔似的花冠（此種花冠似是模仿寺院的高塔）、豐滿的乳房、纖細的腰肢、修長的四肢、甜美的微笑（吳哥微笑），還有薄薄的、多褶角的腰帶和圍裙。

　　一般而言，人像的比例似乎是正確的，她們像是被壓平嵌入牆上的真實女子。然而就像大多數古埃及的浮雕和壁畫人像，這些舞伎的腳是不合透視原理的──雖然她們的身體是正面，但她們的腳卻是側向。不過，這些造像的纖巧和多稜角的造型是特殊的吳哥風格，不同於古埃及的石刻。

　　這裡有一組浮雕圖示印度史詩《羅摩衍那》的片段，在其中王子羅摩借助一支猴子大軍，從一個邪惡的十頭怪手中把他的妻子拯救出來。另一組浮雕則描繪著名的「毗濕奴攪乳海」故事中的一段情節（圖 9–24）。在這裡毗濕奴以兩種形

9-24　毗濕奴攪乳海／柬埔寨「吳哥期」／石刻浮雕／西元十二世紀／吳哥寺　©ShutterStock

態出現：一隻烏龜和一個人。烏龜在曼荼羅山底下，而人形的毗濕奴則作為一個審判者在山腰盤旋。眾妖怪和天神正用一條名叫婆蘇奇的蛇作為繩索進行拔河比賽。

　　柬埔寨印度教藝術最後階段的代表建築是「大吳哥寺」(Templeat Angkor Thom)。這個寺院由闍耶跋摩七世 (Jayavarman VII) 興建，他在位期間是從西元 1181 年到十三世紀初。寺院是由大石塊以巨石結構的方式建成，雕像大多是表現神王的巨大人頭。這些造像都是在牆和高塔落成之後雕刻的，因此石塊的接縫仍然清晰可見。由這些不精密的雕像我們可以發現，在印度教藝術的最後階段，自然主義和藝術的敏銳性已受到損害。

　　從十三世紀起柬埔寨王朝便與泰國王朝處於緊張關係的狀態。先有素可達雅之脫離，再與阿育他耶為敵，最後在西元 1431 年被阿育他耶擊敗，吳哥地區也就落入泰國人手中。但吳哥仍以其印度教藝術的造詣哺育著泰國的佛教藝術，完成了烏通型的佛教造像。

　　十三世紀以後，吳哥諸寺的命運很像阿旃陀和婆羅浮屠窣堵婆一樣被人遺忘了。此地曾受到如海戈人 (Fhaiga) 和占人 (Chans) 的進侵。後來吳哥地區的居民全部外逃，整座神廟也就任其殘毀。一直到 1870 年代才由法國人牟哈特 (Henri Mouhot) 重新發現。二十世紀中葉以來更是歷經連年不斷的戰火，一直到近年才有比較平靜的時刻去接引慕名而來的遊客。

# 第十章

# 中國的自然主義時代

　　大唐王朝衰落之後，中國又陷入一個分裂的時代，史稱「五代十國」（西元907～960年）。這期間中國北方由一些游牧部族統治，有五個王朝起落；雖然五代中的第一個和最後一個王朝是由漢族人建立，其他王朝都是由突厥族首領所建；中國南方有十個小王國互相攻伐。所有這些政權都只統治一個小地區，而統治時間都不長，不足以形成一個發展特殊文化所需的安定環境。這些政權當中，北方的後梁和南方的南唐與蜀國在藝術史有比較重要的地位。尤其是南唐和蜀因設置畫院，雇用及培訓畫家，乃有院派畫之興，亦使中國繪畫發展進入一個嶄新的階段。

　　西元960年趙匡胤採納親信大將的建議，篡奪北方後周王朝的帝位，建立起大宋王朝。經他與弟弟多年的東征西討，終於使分裂近六十年的國家重歸統一。由於趙氏對軍人有戒心，所以建立了一個以文官為主體的政府。其主要官吏都是經過一系列的考試遴選出來的文人。由於軍力不足，中國顯得弱小，在北宋時期也僅僅統治中原地區和長江流域。儘管當時中國的經濟力量令人欽羨，國家卻仍不能抵抗北方蠻族的侵犯，不得不用美女、金銀、綢緞、糧食和土地向那些部族乞和。

　　西元1125年，金人攻陷宋都開封。皇帝徽宗、欽宗被俘，另有數千宮女和官吏也被金人擄到位於北方金國的荒蕪之地。宋徽宗的第九子逃到了南方，兩年後他在臨安（今浙江杭州）建都，將中國北方留給了游牧族——先是契丹（遼）、突厥、女真（金），最後是蒙古族人。從1127年到1179年，在南方的宋帝國（史稱南宋）繼續衰頹，後來成了一個地域性的政權，最終被蒙古人征服。

　　在五代兩宋期間，絲綢之路被突厥人和伊斯蘭教徒所控制，故不再是行旅商賈的安全地帶。然而中國人發現了一條新的獲益之路——東南海路。他們集中精力經營中國東南部的農、漁、鹽諸業，並發展與東南亞諸國的貿易。因此他們在軍事上雖然積弱不振，但在經濟上和文化上卻非常富有。他們發明了紙幣、指南針、火藥和活字版印刷；也發展了當時最先進的造船技術，製造最大的貨船。他

黑龍江

吉林

遼寧
瀋陽□

內蒙古

甘肅

寧夏

北京
河北
大同
山
西 天津
太原 定州
銀川□ 霍州• 濟南 濟北
磁州• 山東 黃海
青海 開封 黃河
蘭州• 渭水 耀州• 江蘇
洛陽 鄭州
西安□ 登封• 沁陽•
陝西 汝州• 保豐•
河南 上海
漢水 安徽 □
四川 合肥□
西藏 湖北 南京□ 寧波
成都□ 武漢□ 上虞
重慶□ 長江 杭州□
景德鎮• 臨安
南豐• 浙江
貴州 湖南 南昌□ 龍泉• 麗水•
貴陽□ 長沙□ 建陽• 溫州□
江西 連江• 東海
昆明□ 吉州 福建 福州□
雲南 德化•
廣東 安溪• 泉州•
廣西 西村 潮州• 同安
南寧□ 廣州□ 臺灣
西江

渤海

南海

宋、元窯址

• 窯址
□ 城市
••••••• 宋代運河
••••••• 元代運河

**宋、元時代地圖**

們還發展了極其精巧複雜的建築和多種精美瓷器。在哲學、繪畫、書法和文學方面也有新的成就。當時的皇室家族成員、達官顯貴、富商地主過著奢侈豪華的生活，並享有中國人未曾有過的精緻文化。他們欣賞「精簡雅緻的貴族品味」，而把這種美感充分表現在他們的哲學思想理學（新儒學），以及藝術如宮室建築、繪畫、書法和陶瓷。

五代和兩宋期間，中國文化中最重要的變化是佛教的衰落和自然主義的勃興。以山水為象徵的「自然」，控制了生活和思想的每一個領域。我們知道，自然主義源於對大自然的崇拜。自從商代以來中國人就崇拜自然，周朝人更將天地視為宇宙至高無上的權威而加以祀奉，天和地就是自然的象徵。在中國有著漫長歷史而且普遍被人們信仰的道教，又是從萬物有靈觀發展而來；它相信自然現象是天地傳給人們的信息。人們認為自然界有神的存在，而藝術家就應捕捉自然的神。自然主義主要表現在繪畫中，但它也影響到建築、陶瓷和雕塑。

我們已經在佛教時代，包括六朝和隋唐，看到自然主義作為思想伏流的脈動。這道伏流終於在五代、兩宋佛教衰落以後登上思想的主流地位，因而在此我們不難預見中國藝術的前景：佛教藝術的進一步衰落和山水畫的進一步發展。

# 一、五代和北宋

## （一）佛教藝術的命運

在晚唐和五代時期，中國人再度面臨著文化轉機的關鍵時刻，但它不同於以前的轉型期。在五代人們刻意要離開唐代的國際性文化，而偏愛秦漢遺留下來的民族傳統；當這種「背離」發生的時候，有些由唐人所建立的社會、政治和道德的價值觀就消失了。然而這並不意味著人們又回頭去追求神仙思想；反之，他們發展了隱含在神仙思想裡的自然主義。整體說來，這是一個尋求真正的中國民族性的內省運動。

在這樣的環境中，佛教面臨著像西元七世紀發生在印度的嚴重危機——自從孔雀王朝開始，佛教經歷了大約一千年的發展之後，在它的祖國式微了；現在，當它在中國經歷了大約一千年的發展之後，又面臨著另一次危機。實際上第十世紀的中國人也相信世間已經進入了末法期，自此佛力消退，人們必須依仗自己的力量來獲得拯救，這就導致了佛教禪宗的勃興。禪宗強調的是個人心靈的作用。

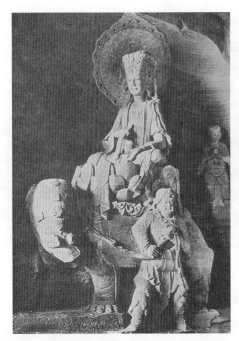

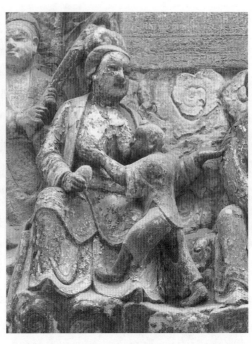

10-1　普賢菩薩／南宋／石雕／西元十二世紀晚期／四川大足北山第136窟北壁

10-2　育兒的母親／南宋／摩崖石刻／西元十二世紀晚期／四川大足寶頂山　©ShutterStock

　　既然現在佛法本身不能起作用，人們就不得不從道教和諸密傳宗教中尋求幫助。佛教禪宗，尤其是南宗，使自然成為其宗教修持的主要部分，以便接納正在轉向道教的中國人。而密宗教徒也像道士們一樣，慣用符術、咒語和護符以召喚神祇諸天；他們也相信自然界每一件事物都有神靈存在。

　　佛教哲學上的變化嚴重影響到佛教藝術。直接的結果是佛教雕塑一落千丈，因為禪宗教人離開寺廟、佛像和佛經；密宗雖然繼承偶像崇拜之習，但將人們引向複製一些抽象深奧難解的圖像，因此佛教這兩種趨向都給雕塑造像很大的打擊。當時中國北方是在遼國的統治之下，偶然還可以看到一些晚唐風格的雕塑，在南方大概是受道教自然主義的刺激，產生一些比較有寫實意味的雕塑。道教自然主義在那時也小心地吸收了一些民間藝術的題材、技法和特色，以便增加其奧祕儀式的魅力。

　　本期佛教造像作品中，最動人的例子是四川大足石窟群裡的大規模佛教雕刻。這些石窟位於北山和寶頂山，其開鑿年代是從西元十世紀（晚唐時期）到十三世紀（南宋）。在這些雕刻中，佛陀、菩薩和天神全是以中國樣式出現；其特徵是流暢的線條、豔麗的色彩和逼真的動態，加上獨特的中國式袈裟和珠寶瓔珞（圖10-1）。其中還有許多中國人的世俗生活情景，直接反映平民百姓的日常活動，

10-3　佛宮寺釋迦塔／遼代／木造佛塔／西元十一世紀／山西應縣　　©ShutterStock

給人很深刻的印象。觀者看到像「育兒的母親」（圖10-2）這樣的作品一定會很感動，因為在中國雕塑作品中，以當眾敞開胸膛的婦女為題材，這是第一個例子。然而佛教藝術這顆最後的明星並沒有持續多久，從此以後再也沒有產生過偉大佛教造像了。

　　除了石窟寺之外，佛教寺廟建築也走向追求中國趣味的道路，以木作的精良而自豪。建築師將零構件加到複雜的柱、樑、椽和斗栱的結構上。最佳的例子是著名的山西應縣的「佛宮寺釋迦塔」（圖10-3）。該塔安建於西元十一世紀的遼代期間。由於其精心設計的結構，該塔自從建成以來歷經近千年，在許多次強烈地震中屹立不動。宋代建築表現出高度的貴族品味，因為自然主義給古典的莊嚴加上了新的生命力。這種自然主義的建築觀在偉大的艮嶽工程中達到了頂點。這座皇家園林是由徽宗皇帝贊助完成，它的實際建築物今已不存，但典籍中有很精細動人的描述，說明了宋人為營造世界上最大的道教樂園的努力。

　　當正統佛教之光變得暗淡的時候，佛教禪宗在唐朝最後的一百年裡，隨著自然主義的興起漸漸流傳開來，而且培育了一種新的藝術創作，即所謂「禪畫」。不像正統佛教僅僅關注人神之間的問題，禪宗試圖辨明人、自然和神（佛）之間的關係，而其中「自然」更是起著關鍵性的作用。禪畫無疑是禪宗這一思想的最佳表白。

　　禪宗由印度僧人菩提達摩在西元六世紀早期介紹到中國。達摩從東南亞海路入中國後，依《楞伽阿跋多羅寶經》所說的佛法指導中國人從事禪修，強調「心」為一切佛法之源。他在世時傳法於慧可（二祖），再傳弘忍（西元601～674年），六傳後到慧能（西元638～713年），是為六祖。與慧能同時還有一個禪宗弟子叫神秀（西元605?～706年）。神秀在北方講經，仍強調長期打坐息想為開悟的唯一途徑，稱為「漸悟」，即後來的「北宗」；而慧能則到南方弘法，主張運用奇招說教，以達「頓悟」成佛，後來稱之為「南宗」。南宗主張隨緣立教，認為每樣東

西和每件事都可以激發人的宗教智慧，即所謂「直指我心，見性成佛」。從禪宗思想來說，智識並不能保證開悟，因智識並不能使心靈純淨。由於這一教派極度輕視佛教僧階、信條和經籍，使佛教變成只關心「心」的作用，故而常被誤解成一種沒有教規和教法的宗教。

事實上，根據禪宗的說法，雖然佛法是終極實存之最高真理，但它畢竟是玄奧的，因而為了與宇宙精神相合一，個人需要一些能喚起「般若智」或「宗教智慧」的方法。般若智來自淨心、無念或靜慮。要達到這個境界必須有些方法，包括神祕的「公案」。此外還有其他一些方法，像鞭打、大叫、旅行和繪畫。有一則故事說到，當一位弟子向他的師尊問「禪」時，師尊給他的回答是「三把米」。這種通稱為「公案」的問答，當然是不合邏輯的，甚至是荒謬的。這位禪僧大師並沒有針對問題給弟子一個直接的回答，而是以所謂「當頭棒喝」的方式使弟子頓悟。因此，公案的設計不是邏輯或理智的，而是先驗和心理的——它是特別為提問者拂拭心靈明鏡臺上的「塵埃」而設計。

由於強調「法」的真傳，每個參禪者都必須拜一位傑出的禪僧為師，而這位大師又要依附在禪宗歷史上的鼻祖，以得真傳自居，故能將佛法以心傳心的方式傳給弟子。為了做到這一點，一個門徒需要完全服從師尊的旨意，以保證真如的正確傳遞。在謎一般的禪宗教義中，除了以「心」印證佛法是「終極實在」之外，沒有什麼是穩定不變的。在理論上，禪宗寧願選擇純粹直覺作為通向開悟的法門，不要理智的或經典的權威。其信徒喜倡言「直指我心」的理論。南禪實際上是中國版的佛教，它只有「自然」與「佛法」，但沒有「佛」。

「禪畫」在大範圍內可以指禪僧所作的畫、帶有禪宗教義的畫，以及描繪諸如禪宗祖師像之類的禪宗題材畫。禪畫是中國藝術史家很少關心的一個領域，部分原因是因為中國文人鄙視禪僧所作的畫。在中國文人眼裡，這些畫所表現的境界並不是真正的三昧 (samedhi) 或「禪」；真正達到三昧的畫是由諸如倪瓚（西元1301～1374年）和董其昌（西元 1555～1636 年）之類文人學士所作的畫。所以西元十四世紀時夏文彥說，牧谿的畫只適合作僧廬的裝飾，不能入文人畫室。

今天所知有關禪宗畫的書籍和文章大多是日本學者所撰寫，蓋因自西元十三世紀以來，日本人不斷收藏中國的禪畫，這些畫成為室町時期畫家們的範本，然後又啟示了桃山和江戶時期的畫家。中國畫家和日本畫家所作的禪畫現在大部分藏於日本，因此日本人擁有鑑賞禪畫原作的絕好機會，這也使日本成為世界上禪畫研究唯一的中心。在西方世界許多人聽說過「日本禪畫」(Zen Painting)，卻不

知道有「中國禪畫」(Chan Painting)。日本人的禪畫理論也因此給西方學者很大的影響。然而在過去的時代，中國文人畫家對於禪宗哲學和禪宗畫的看法，與日本學者或現代西方學者的觀點很不一樣。

禪畫源於佛教的人物畫，尤其與印度畫家盧稜伽在唐朝引進來的樣式有密切的關係。盧氏生活在西元八世紀，其後擅畫印度佛僧的畫家就數五代的貫休（西元 832～912年），而且據說他是第一個禪畫大師。傳世的「阿羅漢」（圖 10–4）畫一個奇形怪狀、瘦骨嶙峋的老僧。他坐在石頭上，面對著粗礪的峭壁。阿羅漢在梵文中又稱「阿含」(ahan)，中文則簡稱作「羅漢」，指為自我解脫而修行的僧侶。貫休有意將阿羅漢描繪成古怪、扭曲的老人。這位老僧似乎是在深山峽谷中經歷長期的打坐（跟菩提達摩一樣十年面壁？）之後，變成了一個岩石般的人像。頓悟給他一個驚心動魄的震撼；他那醜怪的

10–4　阿羅漢／五代／貫休畫／絹本，墨繪淡設色／西元十世紀早期／日本東京國立博物館藏

臉顯現誇張的表情：龐眉大目、朵頤隆鼻，還有一道道的皺紋。他臉上的皺紋與僧袍袈裟的線條相應和；他幾乎成為其周身岩石的一部分，象徵著他與自然的完美合一。

由於悟道的狂喜，這個阿羅漢瞪大其深陷的雙眼，凝視周遭的岩石世界，並且張大了鬼樣大嘴狂笑。我們彷彿可以聽到他在說：「現在對我來說，這世界除開快樂的空氣便什麼都不存在了。」從這一瞬間起他對佛的信仰就絕不會再發生動搖。為了增強這個主題的藝術效果，畫家採用了簡潔的巨碑式構圖和細長剛健有力的鐵線描。這種精心設計而費時的畫法與長期打坐苦修的主題，組合成一幅北禪哲學的畫面。

與貫休的細筆勾勒風格成對比的是石恪（十世紀中期）的粗筆寫意風格。石恪是五代北宋初活動於四川的一位禪僧和畫家，他有時被認為是貫休的後繼者，但是他發展了自己的畫法。他畫了許多禪師像，其中兩幅現藏日本。其中一幅描

繪一個阿羅漢伏在虎背上打盹,稱為「二祖調心圖」(圖 10-5)。畫家用破筆擦掃來表現寬大的僧袍。這些筆觸可能不是用一般的毛筆,而是用甘蔗渣作筆畫出來的。這個羅漢的面部是禪家智慧顯現的地方,所以畫家用比較精緻筆線來勾畫;我們可以在那裡感受到其精妙與深刻的表現。顯然僧人的頭部象徵佛法之所在,而老虎代表人們的世俗慾望。禪僧用佛法所賦予的智慧征服並馴化了象徵慾望的老虎,那老虎安靜地蹲伏在地上,

10-5　二祖調心圖(局部)／北宋／石恪畫／手卷／紙本,墨筆／西元十世紀後半葉／日本東京國立博物館藏

任由阿羅漢在牠的背上休息。阿羅漢和老虎那輕鬆的姿態、隨意的主題和迅疾縱放的筆法都是南禪哲學精髓之所在。

## (二)人物畫

伴隨著長期培育的自然主義而繁榮滋長的人物畫,在繼承唐代的偉大傳統之後持續了大約三百年。在五代時,人物畫領域有豐腴和苗條兩個主要流派。豐腴一派屬於傳統的唐代後期宮廷風格,繼承了張萱和周昉的樣式。現藏臺北國立故宮博物院的「宮樂圖」(圖 10-6)便是豐腴型的代表作,可能是周昉傳人的手筆。它是一幅小掛軸,以一張宴席桌為主體。桌子取鳥瞰法布置,前窄後寬。十個婦女圍桌而坐,另有兩個站在左邊。在前端有兩個空座,很可能是留給皇帝和皇后。桌子底下有一條小狗,是來自土耳其的「弗林狗」。在桌上有一些盤墊和一隻盛酒的大碗,而盤架上的兩只盤子還空著。樂師們正在調試樂器。最突出的是手持琵琶的樂師。此畫用勻細墨線勾勒,再用不透明重色敷彩,原先必定是非常鮮明豔麗的,但顏色暴露於空氣中一千多年之後都已變得暗淡了。這些仕女都是非常豐滿,臉部還是有「三白」濃妝,但髮髻大而下垂,稱為「墮馬髻」,與盛唐樣式的高聳狀髮髻不同。

豐腴型代表唐朝的時尚,宋朝之後反而以苗條為美,所以五代就是一個轉型期。在這期間除了上述周文矩「宮樂圖」這種風格之外必有些比較瘦俏的人物畫。可惜今日留下的五代人物畫真偽難斷,很難找到大家認同的轉型代表作。可以參

10-6 宮樂圖／晚唐或五代／周文矩風格／立軸／絹本，設色／西元九世紀末或十世紀初／臺北國立故宮博物院藏

10-7 東丹王出行圖卷（局部）／五代／李贊華畫／絹本，設色／27.8×125.1公分／美國波士頓美術館藏。

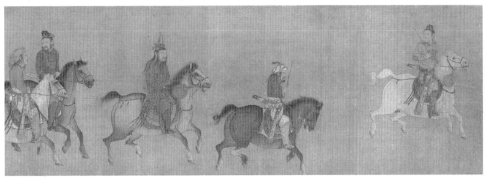

考的作品有傳為顧閎中所作的「韓熙載夜宴圖」、周文矩的「明皇會棋圖」和李贊華的「東丹王出行圖卷」（圖10-7）。

　　但是這些畫的創作年代都有爭論，所以只能作為參考。此中值得略作討論的是「韓熙載夜宴圖」（圖10-8）。該圖是一幅長卷，傳說是出自南唐（西元937～975年）宮廷畫家顧閎中之手。此畫曾經為清宮內府收藏，二十世紀早期落入張大千手裡，稍後為北京的故宮博物院購藏，成為鎮館之寶。這幅畫之所以重要而有趣，不僅因為它所描繪的故事令人好奇，而且也因為它那富有表現力的技巧令人著迷。夜宴的主人（也是畫中的主角）韓熙載出生於山東，早年中京師科舉進士。唐末朱溫篡唐後，韓熙載來到了南唐都城建康（金陵，即今之江蘇南京）尋求仕途。然而由於他放縱不羈、沉溺聲色，使他長時間被排拒於官場之外。在元宗皇帝時他被任命為兵部中書侍郎。南唐末代皇帝李煜繼位之後處死了大批北方人，這時韓熙載深感不安，於是引退了。為了使皇帝釋疑，他過著縱慾享樂的生活，彷彿他對政治已不感興趣。他夜夜歌舞笙簫，宴飲不斷；花費大量錢財雇歌

10-8 韓熙載夜宴圖／五代末或北宋／（傳）顧閎中畫／手卷／絹本，墨筆設色（注意：此手卷須從左往右觀讀）／西元十世紀後半葉／北京故宮博物院藏

伎、舞女和樂師。故事裡也說李煜皇帝曾私下探訪韓氏的舞宴，並命令畫家顧閎中和周文矩描繪實況以進。

現存的這卷畫並不一定是顧閎中的真蹟，從畫中情節和風格來看，可能的創作年代在北宋中期，可以代表了西元十世紀發展起來的苗條型人物畫。按一般人的看法，手卷畫是從右往左觀讀，所以人物的走向是由右向左，但我們發現這幅畫有許多不連貫之處無法解釋。第一、賓客們一開始就被請到臥房是不可思議的，何況那裡床上還有人睡覺呢！第二、中間部分出現兩個韓熙載，一穿黃袍（在擊鼓），一穿黑袍（在洗手）；第三、無法解釋為什麼韓熙載來時穿著黑袍，而在離開之前換成黃袍。

其實，如前文提到李賢墓壁畫和傳為吳道子的「送子天王圖」，人物都是從左向右前進。五代李贊華的「東丹王出行圖卷」也是如此，因而我認為這幅畫起頭在左端，而且畫中有兩個男主角，穿黃袍的是李煜，著黑袍的是韓熙載。從唐初（西元 618 年）以來黃袍就為皇帝所專用，於是它成了皇權的象徵物，韓熙載絕對不敢冒然穿起黃袍。這幅畫的故事是說：

有一個晚上韓熙載在家中舉行一個盛大宴會。盛宴之後，微醉的韓熙載坐在內廳裡，穿著敞胸的白色睡袍，盤腿而坐，在涼風中享受著年輕樂伎吹奏的笛聲。在外廳（客廳），一個年輕的雅士坐在椅子上享受美女的按摩。當每個人都沉醉在浪漫氣氛之中的時候，李煜出乎意料的悄然而入。他的右手拿著兩根鼓槌，左手舉在胸前似作「施無畏」手印。鼓槌是他準備來擊鼓用的，但也象徵他那花花公子的本性。施無畏手印固然是示意大家不要驚慌，但也暗示他崇信佛教，因為施無畏手印經常出現在釋迦牟尼像。在這個時候，李煜背後的一個年輕人正催促一個少女去為皇帝服務。幾乎同時，正在享受按摩的雅士也大吃一驚。他匆匆忙忙要一個少女傳話給站在屏風另一面的男守衛。韓熙載很快就獲知皇上駕臨，站起來穿上他的黑袍，並且引皇上進入音樂間。在那裡韓熙載坐在一張床榻上洗手，準備要吃東西了。這時皇上李煜正在擊鼓為王屋山的「六么」舞伴奏，同時有更多的客人來到了。在舞蹈之後，每個人都走進臥房。床前擺了桌案、椅子和榻，還有各式各樣的點心。韓熙載由一個穿紅袍的男士陪伴坐在榻上，其他人圍著茶桌或坐或立。每個人都集中注意力傾聽李嘉明的妹妹演奏琵琶，似乎沒人注意到李煜已從這個場景中神秘地失蹤了，也沒有人注意到

　　榻後床上發生了什麼事。

　　宋代《宣和畫譜》給這幅畫的評語是：「一閱而棄之可也」。顯然這位鑑賞家是從
儒家觀點來看這幅畫，認為它是淫亂之作。實際上，由畫家的構想和圖示的這些
諷刺情節仍舊是說教式的；這幅畫當是對像李煜和其他皇帝的一種告誡——歌舞
酒色最後毀了他們的王位。

　　這幅畫的風格具有綜合性；它從不同的傳統中吸收技法和觀念來達到完美的
表現。其用筆線條來自張萱和周昉，勻細流暢而有力。畫上每一單元的空間都很
清晰明確；空間的消失點保留在每一單元的畫面之內，例如在「吹笛」單元中，
兩扇屏風的底邊斜線，如向上延伸，其交點就在左邊遠處那個樂伎的腰際，暗示
類似文藝復興繪畫的錐形空間，這種空間架構在敦煌唐代壁畫和唐末周昉畫作中
也曾出現過；又如把主要人物李煜和韓熙載畫得比其他賓客大，這種觀念也是因
襲舊有慣例。然而清俊嬌美的淡妝人物，已不同於唐代豐肥豔裝的風格，這一點
可以證明畫家也走入了當時的民族化運動之中。

　　北宋時期，有一些傑出的人物畫家繪製佛教僧侶和皇室成員的肖像，而另一
些畫家則為佛寺道觀繪製壁畫。然而他們的創造性相當有限。五代以後，由於藝
術家把注意力集中在代表大自然的山水畫，人物畫對他們就沒有太大的吸引力。
一些畫家僅能模仿舊有的風格，例如武宗元以吳道子風格作畫，但他的作品顯然
不及唐畫；徽宗皇帝模仿張萱，但特別強調表面裝飾技巧。北宋人物畫家之中最
富創新精神的可能是李公麟（約西元 1040～1106 年）。他是一位文人和地方官，
以業餘時間畫人馬。他把人物畫從院畫格法中解放出來，並以簡勁的「白描」著
稱。其作品如「五馬圖」（圖 10-9），拋棄了唐人風格那種龐大的機體量感，而回

10-9　五馬圖（局部）／北宋／李公麟畫／手卷／絹本，墨筆／高 27.9 公分／西元十世紀後半葉／日本東
京私人收藏

歸顧愷之那種簡潔線描法，但是他去掉了顧愷之畫裡那種輕飄浮動的精靈之氣。由於他用墨輕淡而筆線細勁，人馬看起來像被壓進絹面，形象優雅而堅實；有些甚至是生動逼真但無重量感。這種「輕淡樣式」成為中國藝術史上文人畫的典範。

在這個時期，隨著自然主義的勃興，人物畫也與山水結合，並產生了大量傑出的敘事性卷軸畫，例如趙幹（活動於十世紀早期）的「江行初雪圖」和張擇端（約西元 1100～1150 年）的「清明上河圖」（圖 10-10）都是歷史巨蹟。前者為一幅長卷，描寫寒冬時節人們在河裡和河邊的活動。畫中雪花半掩的河岸、林木、岩石和竹叢，在黃昏暮色中隱現。藝術家運用了最微妙的水墨和顏色，描繪寒冷的空氣伴著鄉愁的詩情。值得特別注意的是為配合漢人「坐北朝南」的地理方位，河流的上游在右端，如果從西向東流，那東在左西在右。這對我們瞭解古代其他繪畫，如下文要討論的「清明上河圖」、「鵲華秋色圖」的地理方位很有幫助。

北宋精美雅緻的代表作就是「清明上河圖」卷。此卷今藏北京故宮博物院，其標題和所描繪的場景都是藝術史上爭議的論題。我的研究證明，畫中呈現的是清明節前夕京都開封城及其郊區居民的活動。從汴河的流向來看，所畫的是汴京西邊景象。畫風非常寫實，無論人物、駝、馬的動態，或車船都有非常細膩而逼真的描繪。畫中內容之豐富令人嘆為觀止：那裡有許多馬匹、舟船、小艇、橋樑、樹木、車輛和動物，還有數百個各行各業男女人物。雖然這幅畫是用細勁線條繪製，但透視、體積感和人物的活動都精彩得無以復加。畫面上雖然還有點寒意，但柳樹已抽新芽，枝上可見新葉，正是春天之景。根據宋代文獻，在清明節民眾將柳枝插在他們的頭上和屋子，在「清明上河圖」中，只手卷右端小路上兩人所抬的一頂轎子插柳，其他人、屋都未插柳；那頂轎子是往城裡走，預示著清明節的來臨。我們尤其對藝術家豐富的知識和敏銳的觀察感到嘆服。

10-10 清明上河圖（局部）╱北宋╱張擇端畫╱手卷╱絹本，墨筆淡設色╱西元十二世紀早期╱北京故宮博物院藏

### （三）花鳥畫

　　自然主義繪畫另一項偉大的成果是花鳥畫的誕生。我們在唐代金銀器皿上已經看到一些花鳥圖紋，然而它們被限制於手工技藝，直到五代才有大畫家開始傾全力於花鳥畫創作。在南唐和蜀分別形成了兩個畫派。南唐一派由徐熙（約西元 920～975 年）首創，傳說他作畫只用墨渲染，略施色彩，稱為「徐派」或「沒骨樣」；相對的是蜀國（四川）畫院黃筌（約西元 900～965 年）的「黃派」或「勾勒樣」，此派作畫強調以墨線勾輪廓。

　　今天，徐熙樣式已經相當模糊。傳統上徐熙的風格已被後世的畫家和評論家浪漫地解釋為個人表現派的水墨畫，但是現藏臺北國立故宮博物院的一幅帶徐熙名款的立軸畫（圖 10–11）卻不屬於表現性的水墨畫。反之，它大量用紅、白、藍、綠的重彩，使畫面富麗堂皇；在華美的畫面擠滿牡丹花，花下有一隻錦雉。根據宋代一則文獻，徐熙這種畫是給南唐後主李煜的宮室作裝飾的，稱為「鋪殿花」。

　　與徐熙相比，黃筌的風格就明確多了。他留下了一幅描繪一些禽鳥和昆蟲的「寫生珍禽圖」（圖 10–12）。這幅畫是給他兒子黃居寶作示範用的。在畫中我們可以欣賞到細膩的畫法和描寫逼真的細節。黃筌首先在蜀國宮廷畫院供職，迨宋朝皇帝打敗蜀國之後，他轉到開封服務於宋朝宮廷，繼續在新政權的畫院任職，成為宋朝畫院花鳥畫的領袖。他的兒子黃居寶、黃居寀也同時供奉畫院。由於他們控制了畫院畫家的考試和選拔，任何想進畫院的人都得學習黃家樣，北宋期間黃派畫法因而成了畫院中的「官方樣式」。

10–11　玉堂富貴圖（牡丹禽鳥圖）／五代南唐／徐熙畫／立軸／絹本，重彩／西元十世紀前半葉／臺北國立故宮博物院藏

10–12 寫生珍禽圖／
五代（蜀）或北宋初／
黃筌畫／手卷／絹本，
設色／全卷 41.5×69.5
公分／西元十世紀早期
／北京故宮博物院藏

10–13 山鷓棘雀圖
／北宋早期／黃居
寀畫／立軸／絹本，
墨筆設色／97×53.6
公分／西元十世紀
中期／臺北國立故
宮博物院藏

黃居寀的風格可以在他的立軸「山鷓棘雀圖」（圖 10–13）看到。此軸現藏臺北國立故宮博物院。畫中的主體是一塊大石和一叢灌木，以平正的態勢立於畫面的軸線上。近景是一隻斜向擺置的山雉，而一群小雀繞著灌木或棲或飛，使得原本拘謹的畫面有了生氣。這幅畫與五代北宋的山水畫一樣帶有巨碑式的大構圖和古典的穩定感。

黃派畫風在十一世紀中期，北宋仁宗和神宗時期，可能是受到道教萬物有靈觀的激勵，又有了新的風格出現。最好的例子是現藏臺北國立故宮博物院的崔白「雙喜圖」（圖 10–14）。此圖跟黃居寀的畫作一樣，也是先用墨勾勒再加淡彩。畫家的名款隱於樹幹上。崔白是北宋畫院裡的畫家。在這一幅畫中，主景是一片土坡和一棵樹，它們組成了一個 S 型的龍脈，特別強調風勢，使樹和草都隨風而彎。一隻野兔停留在前坡上，一隻鳥棲在樹幹上，而另有一隻鳥正從右上角往下飛來。此圖隱約述說了一個有趣的故事：在一個秋風初起的日子，一隻多嘴的小鳥試圖與一

隻正穿過峽谷的野兔交談。兔子驚奇地停下來，與鳥兒打招呼，同時另外一隻鳥
也愉快地飛下來參加牠們的談話會；多情的秋風似乎殷勤地傳送和翻譯牠們的話
語。這自由的談話會就如此永遠持續下去了。

　　這幅畫的構圖有強烈的道教思想內容。最令人注目的是大量運用 S 型曲線母
題，明顯地表現在樹、兔、鳥的造型上。這種刻意安排的圖式使風循環於畫面之
中，彷彿是超自然的風或氣正在一個無形的峽谷中循環，使畫面增加一種優雅的
動感。當時的道教徒，包括神宗和徽宗，都特別喜愛畫中的「超自然之氣」。

　　北宋的道教運動在宋徽宗（西元 1082～1135 年，1100～1126 年在位）時期
達於鼎盛。徽宗曾贊助大量的道教建築工程，並設「畫學」培養畫家裝飾道院。
徽宗自己也是一位畫家，他的立軸「臘梅山禽圖」（圖 10-15）以一枝梅樹幹為
主，彎成 S 型，點綴著朵朵梅花；樹下有一叢盛開的水仙，樹枝上有兩隻白頭翁
緊緊依偎著。用筆設色精緻，布局高雅。梅樹在早春的寒冷季節裡開花，象徵愛

10-14　雙喜圖／北宋／崔白畫／立軸
／絹本，墨筆設色／193.7×103.4 公分／
西元 1061 年款／臺北國立故宮博物院藏

10-15　臘梅山禽圖／北宋／宋徽宗畫／立軸／
絹本，墨筆設色／83.3×53.3 公分／西元十二世紀
初／臺北國立故宮博物院藏

情堅貞不渝，而兩隻白頭翁則表示白頭偕老，水仙（水中之仙）象徵長生不老。這些自然物的配置，傳達了皇帝的心聲：希望他晚年也能與他心愛的人在一起。畫上宋徽宗的題詩是：「山禽矜逸態，梅粉弄輕柔。已有丹青約，千秋指白頭。」

　　在這一幅畫上題詩的書法就是宋徽宗自創的「瘦金體」，有著瘦削、尖利的筆畫，與他作畫的筆法極為稱配。這裡我們看到畫家在畫上用大字題寫詩文和名款，與十一世紀的畫家只敢把名款藏在樹葉中或樹幹上的作法大不相同。這似乎告訴我們，宋徽宗時期畫家的社會地位已經可能因為宋徽宗是皇帝的關係而大為提高了。宋徽宗甚至運用題詩和名款來平衡構圖，這一點創意也是他在繪畫上的貢獻。

　　雖然「臘梅山禽圖」沒有切確的成畫日期，但它必定作於宣和年間（西元1120～1125年），因題款表明作於宣和殿。宣和殿大約建於西元1120年。浪漫的內涵也說明這幅畫與徽宗愛上宮女劉明節有關，此事就發生在宣和末年。

　　梅花所呈現的異常形狀也很有意思。我們知道普通的梅花一朵花有五瓣；可是這幅畫中那些花看來像小菊花，這是變種或異種梅花。按照道教的說法，只有異常的東西才帶有昊天的信息；並非所有自然物都是吉利的，因此只有一些異常的品種動植物才值得搜集和描繪。

　　在北宋時代，單色的水墨畫不只在山水和人物畫中享有重要的地位，在花鳥畫領域也起了重要的作用，甚至形成自己的藝術類型：枯木竹石和墨竹。在這裡老樹、竹子和岩石用濃淡墨色畫出，而經常配置在一起構成一幅畫。文同和蘇軾是這類藝術的傑出畫家。文同的「墨竹圖」（**圖10-16**）是一幅大立軸。圖中兼具寫實細節和理想化的S型竹幹；後者正是屬於崔白和宋徽宗所鍾愛的「院體」，而純墨筆的書法性用筆使它成為新興文人畫的重要代表作。

10-16　墨竹圖／北宋／文同畫／立軸／水墨／131.6×105.4公分／約西元1080年／臺北國立故宮博物院藏

## （四）山水畫

當然，自然主義時代最大的成就是山水畫。這段期間山水畫發展出三個主要流派：由荊浩創立而由關仝繼承的荊關派、由董源創立而由巨然繼續發展的董巨派，以及由李成創立再由郭熙弘揚的李郭派。

荊浩（約西元 906～960 年）是河南人，為儒道隱士，隱居於山西的洪谷中。他以畫山水自娛，今天有兩幅立軸歸在他的名下：一幅在臺北國立故宮博物院，另一幅藏在堪薩斯市納爾遜博物館。後者可能是一件西元十七世紀的偽作，成於荊浩死後大約七百年的時候。在臺北的那幅屬於荊浩的雄峻風格（圖 10–17a、b），其特徵是一座高聳的主峰，屹立於畫面中軸線上。畫面強調岩石、小山、懸崖和樹木的垂直動勢，僅帶有少許的水平坡腳。荊浩真正的貢獻是皴法的運用；他用小筆觸和線條來表現岩石和山峰的皺褶紋理，以加強畫面的質感。他也發明了所謂「淺絳」畫法，用淺赭、花青和淡墨來烘染岩石和山峰。

然而傳統佛教藝術的某些美學概念在他的畫上也表現得很清楚。例如雄偉的巨碑式構圖即反映了佛像畫強調中心主尊的構圖傳統。這也證明五代人將自然（包括山和水）當神來看待——在大自然中人就像是個嬰兒。在技法上，荊浩和關仝畫山水與當時畫花鳥、人物的畫家一樣，只用筆尖，很少用到筆腹，因為他們尚未擺脫院體人物畫的限制。

為了進一步認識荊關派的成就和影響，我們必須研究范寬（約西元 948～1027 年）的畫。范寬曾隱居於陝西，據說曾向李成（西元 919～967 年）學習筆墨技法。於今他只有少數幾件作品留存下來，最著名的一幅是「谿山行旅圖」（圖 10–18a、b）。圖中范寬的簽名隱藏在近景繁茂的樹葉叢中。這極小的名款證明在當時畫家的社會地位依然是相當低。此畫為絹本水墨，清晰的山石輪廓線和稱為「雨點皴」的細小而有力的筆觸，都是荊關風格的特色。其雄強的巨碑式構圖也是荊關傳統：高大的主峰幾乎佔據了畫面的三分之二，就像唐代佛教造像中佛陀主尊那樣具壓倒群雄的氣勢。

五代時與北方的荊關派相對應的是南方的董源所創的「董巨派」。董源是一位天才畫家，兼擅青綠和水墨山水，供職於南唐後主李煜的畫院。他在畫院中的地位很高，但在後世則被認為是一位發展王維藝術觀的偉大藝術家，並躋身文人畫系統成為一位中堅人物。現藏日本兵庫縣黑川古文化研究所的「寒林重汀圖」（圖 10–19）是他的代表作。其構圖以水平母題為主，坡陀特多，故有橫向伸展力。

10-17a 匡廬圖／五代（梁）／荊浩畫／立軸／
絹本，墨筆淡設色／185.8×106.8 公分／臺北國
立故宮博物院藏

10-18a 谿山行旅圖／北宋／范寬畫／
立軸／絹本，墨筆淡設色／206.3×103.3 公
分／約西元 960～980 年／臺北國立故宮
博物院藏

10-17b 匡廬圖（局部）

10-18b 谿山行旅圖（局部）

他的用筆稱為「麻皮皴」或「披麻皴」；使筆方法是左右拖掃，故已兼用筆側，不只用筆尖。跟王維一樣，他運用較多的淡墨渲染以創造煙霧輕嵐的氛圍。此外，他還自由地運用墨點來傳達自然的生氣。因而他的畫比北方的荊關派浪漫，也更加抒情柔和。歷來論者認為荊浩寫中國北方山水，而董源寫南方山水。

董源的風格由巨然繼承發揚。巨然是江寧（今江蘇南京）人，也是活動於北宋初期的一位僧人。他運用董源的麻皮皴描繪峭拔高山大嶺。在他的後期作品中，他甚至將李郭派的寒林也吸收進去。但是董源風格在北宋宮廷中一直受到後起的李郭派和燕文貴的「燕家景致」所排擠，沒有受到應有的注意，到了北宋末年才有米芾

10-19 寒林重汀圖／五代南唐／董源畫／立軸／絹本，墨筆淡設色／西元十世紀前半葉／日本兵庫縣黑川古文化研究所藏

大力宣揚。米氏是當時著名的畫家、書法家、鑑藏家和理論家，他的倡導對董巨派山水的復興，並與文人畫思想結合起著關鍵性的作用。

與荊關派和董巨派相比，李郭派開始得較晚。此派的創始人李成活動於北宋初期。他出生於山東，學儒但謀進未成。後旅居開封再謀仕進，終告失敗，只能以酒消愁，並寄興於筆墨。他的畫成了宣洩胸中鬱氣的創作，但它的內容並不像元明繪畫那樣灑脫和隨意。事實上他的畫並未遠離唐和五代人對筆墨技巧和對自然神性的要求。

他的山水畫常特別強調高聳的近景：高聳的樹林在前，低平的遠山和河川在後。這種布局被稱作「平遠」。據說他的畫用筆用墨不多，故有「惜墨如金」之譽。他的樹木大多是扭曲多節的寒林，像帶蟹爪細枝的虯龍；他還喜歡在岩石底下或山腳畫上薄霧。雖然從中國人觀點看，他的畫有時被認為是寫實的，但實際上還是屬於詩意化浪漫主義和理想主義的結合——帶有寫實細節和概念化布局。

李成創作了大量的作品，但據說在他死後他的兒子故意大量毀棄，以保持作

10–20 讀碑窠石圖／北宋／李成畫／立軸／絹本，墨筆淡設色／126.3×104.9 公分／西元十世紀／日本大阪市立美術館藏

10–21 早春圖／北宋／郭熙畫／立軸／絹本，墨筆淡設色／西元 1072 年款／臺北國立故宮博物院藏

品的價格。他的畫在十二世紀時就已經非常罕見，今天只有三件立軸似乎反映了他的風格特色：現藏堪薩斯市納爾遜博物館的「晴巒蕭寺」反映了荊關的布局和筆法；現為日本皇室所收藏的「寒林平野」則預示了李成的追隨者郭熙的雲頭山水；現藏日本大阪美術館的「讀碑窠石圖」（**圖 10–20**）顯示出一種與中國古代典籍對李成的描述相一致風格。從最後這一幅畫來看，李成作為一個不成功的儒士，胸中懷有道教徒的浪漫情感和儒士的社會關懷。他的畫流露出近似於王維作品那種詩意與鄉愁，因此雖然他並不用董源的麻皮皴作畫，但他也曾被認為是一位文人畫大師。

李成的風格由郭熙（活動於西元 1060～1075 年）帶進了宋朝宮廷。郭熙在西元十一世紀中期服務於神宗朝的畫院，也是畫院裡聲望最著的畫家之一，他的成就可以用他的巨作「早春圖」（**圖 10–21**）來說明。這幅名作現藏臺北國立故宮博物院，圖中描繪高聳峻拔的群山，一條河流，寒林和霧嵐，氣象萬千。在近景有一些小人物——漁夫和旅人。高聳的主山使人想到范寬的雄峻山水，但此圖山

脈已有突出的 S 型「龍脈」，因此又聯繫到崔白和宋徽宗的作品。圖中「雲頭」狀的岩石與山峰，以及和潤的煙嵐之氣都是他所獨有的。

　　郭熙以雄峻的山水畫來迎合帝王口味，同時他又以滿山的煙雲把道教最講求的氣韻帶進山水畫，以減少山水的厚重感。郭熙也是位著名的理論家，他的繪畫觀由他的兒子追述收集在《林泉高致》一書裡。由於他奉行道教的自然有神觀，所以他試圖從道教觀點來詮釋繪畫，認為一幅好畫的布局應當符合風水學，要可居可遊。在其「早春圖」中，龍形意識充塞畫面：樹木像龍軀，群山有龍脈，而飛瀑、河川則為龍之居所。當龍身升騰的時候，雲氣（紫氣）相伴而起。按照道教說法，龍代表帝王，紫雲為帝王之氣，難怪郭熙成了當時最受寵幸的宮廷畫家。

　　一般說來北宋山水畫具有以下共同特徵：巨碑式的構圖，豐富的墨色和輕淡的顏色，寫實的細節，雄偉的理想化氣勢，和連貫一致的空間；在立軸畫面上，前景河流的消逝點不會高於畫面高度的一半。為了使自然的崇高實質化，北宋畫家運用他們精巧的筆法描繪山水，只留下一點點空間給點景人物。人類就像這些山水畫中的細小人物一樣，在大自然裸姆面前顯得謙卑邈小；似乎是北宋藝術家們想要向觀者呈現一個理想化的、雄強有力的，而安全可靠的群峰世界，使人們在那裡找到寄身之所。

## 二、南宋

　　正如前面提到的，北宋王朝於西元 1125 年被金人推翻了。兩年後一個新的朝廷在東南的臨安（今浙江杭州）建立起來，史稱南宋。前面談到的那些北宋繪畫特點，有許多被南宋畫家遺棄了。這新政權的前五十年是一個復古時期，此時道教衰落，儒教復興。許多在宮廷供職的畫家成了政治工具；他們作畫的主題大多是歷史或傳說故事，帶有強烈的說教和政治內容。在這一環境中的山水畫只扮演次要的角色。南宋早期的畫家當中，最多才多藝的是李唐。他也畫了很多政教畫，但留傳至今的重要畫蹟是非政治性的山水畫。「萬壑松風圖」（圖 10-22）是他在北宋覆亡前四年的作品，現藏臺北國立故宮博物院。此圖復興了五代的巨碑式布局，但用了一種稱作「斧劈皴」的新筆法，使山石顯現堅實的體積感，因而這幅畫看起來比以前的任何山水畫更加厚重。

　　真正的南宋風格出現於西元十二世紀末的光宗和寧宗時代。這時由於南宋首都在杭州，有湖有海又發展南海貿易，海洋文化哲學、美學也應運而興。在哲學

方面由道學轉變成理學，通過儒、釋、道之結合，逐漸形成了新的哲學思想稱為「理學」。它以社會的和倫理的道德取代宗教儀軌，然而卻也強調沉思冥想的功夫。禪家的打坐成為自我修養而非宗教開悟的手段。道家哲學中的「理」和「氣」被用來闡明宇宙間的物質和心靈兩種相對而互補本質，甚至其「陰陽」理論也被用於教育。學子則被要求半天打坐半天讀書，藉以調合陰陽，平衡理氣，而最終造就完美的人格。雖然不是西方的「數理」哲學，但至少表現出對「理」的思考。在繪畫方面，馬遠（活動於西元1190～1224年）、夏圭（活動於西元1190～1225年）除了愛畫水

10-22　萬壑松風圖／北宋／李唐畫／立軸／絹本，墨筆設色／188.7×139.8 公分／西元 1124 年款／臺北國立故宮博物院藏

之外，在山水的畫法和整體結構都有新的表現。山石樹木用硬邊尖角塊面和硬筆拖枝法展現，布局上有如西洋畫，前高後低，遠近分明。《格古要論》稱馬遠「下筆嚴整，用焦墨作樹石，枝葉夾筆，石皆方硬，以大劈斧帶水墨皴甚古。」這是將新儒學和海洋文化美學嵌入繪畫。

　　南宋文化紮根於社會精英之中，包括貴族和知識分子。它展現了貴族哲學的新世界觀，因此所有按這一意向發展起來的藝術都由宮廷所主導。當時畫家們多作小幅畫，以手卷、冊頁和扇面為主。用筆簡括有力，布局非常理性。他們的目標在於減少畫中的繪製成分，留下更多的空白作為觀者想像和沉思的空間。為了使畫更加質樸宜人，他們將風景從宏偉雄厚的構圖中解放出來。其手法是將畫面實體元素放在一角或一邊，故有「邊角構圖」之稱。為了強化「理」和「氣」的平衡，斧劈皴筆觸被放大，用於描繪岩石山峰；粗重的線條用來畫樹和人物；大片淡墨用來加強山石的立體感和創造空曠區的煙嵐氣氛。堅實的部分代表「理」，而柔和朦朧的空間代表「氣」，人物則在小而親切的風景中安適地遨遊獨坐或閒

談，不再把小人物隱藏在幽靜的山谷中，故人與自然之間有了新的平衡，但宗教的神格似乎已經消失了。

在這個時期，院畫的技藝也被帶到了中國南方。花鳥仍然是院畫的重要題材，許多小型花鳥畫冊頁都用美麗的顏色和精密寫實的手法完成。重要的畫家包括南宋前期的李迪、蘇漢臣和李安忠，南宋中期的馬遠及馬麟。但是與此同時，簡單樸素的水墨梅竹、蘭草也非常流行，比較出名的有揚補之的墨梅和趙孟堅的蘭。

在人物畫領域，有諸如李唐、蘇漢臣、賈師古、劉松年和梁楷這些畫院畫家。院體人物畫最後一位大師是劉松年（活動於西元十三世紀初期）。他的成就表現在佛教人物上，現藏臺北國立故宮博物院的「羅漢圖」（圖10-23）是史上名作之一。此圖為絹本，用墨筆和鮮明的顏色（藍、綠和淡赭）畫成，相當華麗但很高雅，不同於當時的其他人物畫。它恢復了唐代佛教畫的標準樣式，但披上了宋代貴族優雅品味的外衣。它在構圖中展示出嚴謹的理想化布局。一個怪異的老羅漢交臂倚靠在一棵故意彎曲的樹幹上，身體略為前傾，右肩略舉，展示出他那肌肉發達的手臂和胸部。他安詳自在地站著，傳達出一種古典的美。一個看來有點癡呆的弟子站在他的前面，將一根竹竿靠在自己的右肩上，伸出雙臂，用寬大的袖袪去承接由一隻猿猴遞下來的果子。兩隻鹿代表釋迦牟尼在鹿野苑的第一次說法。阿羅漢大腦殼的下面是一雙眼窩凹陷的眼睛，瞳孔閃著神祕的光芒，而他的面部帶有深沉的微笑。在這裡，信仰、虔誠和仁慈使他滿布皺紋的臉變成了美的

10-23　羅漢圖／南宋／劉松年畫／立軸／絹本，設色／西元十三世紀前半葉／臺北國立故宮博物院藏

代表。因為羅漢是半人半神，所以他的頭後有一個光環；與此相對的是呆笨的弟子，他代表需要佛陀智慧的世俗人。

這題材本身的選擇已是非常格法化了，構圖設計也如此。這幅畫取羅漢額頭的「智慧眼」(urna) 作為構圖的焦點（注意：智慧眼幾乎位於畫面的中心點），顯現出一個曼荼羅的圖式。光環之內是一個完全由佛法統治的完美世界，所以它是清淨、寧靜、平安的。超出這個範圍是大千世界的第二層，在畫中由一個不規則的圈表示，這個圈由羅漢手臂所倚靠的樹幹和環繞羅漢頭光的一些樹枝所界定。緊接著一個圈代表我們俗人所居住的「色慾界」。那是由樹枝、兩隻猿猴、弟子、鹿和大樹幹所組成的不規則的橢圓形。猿猴和果子象徵人的願望——長壽、美食等等。在這個色慾界之外，更遠處便是一片混沌。這種運用曼荼羅圖式的構圖法事實上是密教的儀軌之一，類似的構思已見於日本平安時代所繪製的「赤不動明王像」。然而，劉松年繪畫裡的自然氣息給予曼荼羅藝術一種特別的抒情特質而非儀禮的嚴肅。

不過在南宋時代更令人興奮的還是山水畫的發展。將新儒學的精神嵌入繪畫的最著名畫家是馬遠和夏圭，被稱為「馬夏派」。馬遠的「山徑春行圖」（圖 10-24），描繪一個詩人士大夫獨步於河岸柳樹下。畫中實體元素聚於左下角，而右上方大片空間代表天空，並以柳枝飛鳥的投射力來充實。當畫中這位雅士眺望遠去的飛鳥時，柳枝所構成的拱形，就像一面大網把他罩住了。當然，這畫的主題不是佛教的，而是道家的。但更確切地說，是理學的。這位高官渴望像飛鳥一樣自由，可是世俗的職務像柳網那樣讓他不得脫身。同樣重要的是認識到這幅畫空曠寧靜的氣氛不僅暗示儒家官員生活，而且暗示道家的自由和禪宗的三昧（禪

10-24 山徑春行圖／南宋／馬遠畫／冊頁／絹本，墨筆淡設色／西元十三世紀前半葉／臺北國立故宮博物院藏

10-25　松崖對話圖／南宋／夏圭畫／冊頁／絹本，墨筆淡設色／西元十三世紀／臺北國立故宮博物院藏

10-26　六祖截竹圖／南宋／梁楷畫／立軸／紙本，水墨／高 74.29 公分／西元十三世紀前半

定）。因此這幅畫展示了南宋新儒學的人生理想。

在夏圭的「松崖對話圖」中（圖 10-25），薄霧滲透到岩石和峭壁裡，使詩意般的夢境隱現在河邊朦朧的朝霧中。這種畫是準備讓人單獨地或者與一兩個好友共賞，因而景象必須簡潔又精巧地符合理學的精神。理學強調的正是「簡要精粹」的境界。在馬遠和夏圭兩人的作品中，人的分量相當大，不像北宋山水畫的細小人物。在此期間，人物處於畫面的焦點，表明他們在自然環境中的重要性已大為提升了。這種人文主義精神的再發現必定是禪宗修持的結果，因為在禪定中人的自我意識會更加清楚。

在這樣的文化氣氛中，禪畫也進入一個新的境界；貫休和石恪兩人的風格同時被梁楷（活動於西元 1200～1230 年）和牧谿（約西元 1210～1270 年）繼承了，並發展成帶有南宋院畫格法的綜合性表現。梁楷初學賈師古，而成為一個畫院畫家，得賜金帶。在

宋代，這是宮廷畫家的最高榮譽。但後來他因不滿畫院的保守，憤然棄金帶離開畫院。據說他離開畫院之後遁入佛寺，與禪僧交遊；並與猿猴同住山中度過餘生。他是一位天才畫家，兼擅佛像、人物和山水；其水墨人物據說出自北宋李公麟的白描。他的「六祖截竹圖」是一幅典型的禪畫——有禪的題材和禪畫的筆法（圖10-26）。它那劇烈的人物動作、斷續的竹節和急促的短筆觸，使畫面產生緊張甚至不安的感覺。其強烈的節奏應是頓悟的靈動；它能開悟人性，發現完美的「佛心」——觀者彷彿可以從畫中有節奏的截竹聲聽到佛心的脈動。

世界上最有名的禪畫家可能是牧谿，他於十三世紀第一個十年中出生，俗姓李。他曾在四川追隨無準師範（西元1176～1249年）學禪，後來得賜法名「法常」。他在十三世紀的30年代跟隨無準到臨安，住在徑山寺。當時日本僧人圓爾辨圓（即聖一國師，西元1202～1280年）也到該寺向無準學佛，於是牧谿和圓爾成了好友。當圓爾在1241年回日本時，他隨身帶回去不少牧谿的畫作。牧谿後來在臨安附近山中找到已毀的六通寺，予以重建後在那裡過完他最後的歲月。

牧谿的傑作「白衣觀音、鶴、猿三聯幅」（此後簡稱「三聯幅」，圖10-27），現藏日本京都大德寺，是三幅連屏的組畫。按照日本學者的說法，它是在十三世紀中期由圓爾辨圓帶到日本去的。中屏畫一位年輕的觀音在山谷中的一塊岩石上打坐。在祂前面有一隻小瓶，裡面插著小柳枝。左屏畫一隻鶴立於竹叢旁，而右屏畫一斜伸的松樹幹，樹幹上有兩隻猿。

10-27　白衣觀音、鶴、猿三聯幅／南宋／牧谿畫／絹本，水墨／各173.3×99.3公分／西元十三世紀早期／日本京都大德寺藏

三屏都是絹本，用墨和淡設色完成，嵐霧瀰漫，極優雅清爽之致。峭壁有點迷濛，只露部分崖角，凸顯其前方明確而完整清晰的觀音像。此畫的主題是描繪觀音作為阿彌陀佛化身的超凡本質；這一點又以祂前面的柳枝和淨水瓶來加強——二者作為阿彌陀佛淨土和再生的象徵。注意，傳統上是以蓮花作為「再生淨土」的象徵，這裡荷花已被象徵少女的柳枝所取代。這個變化表明觀音呈現出更加女性化的本質——祂已成為「母性神」了。

與中屏的觀音圖那種嚴謹的構圖和清晰的筆法相對照的是兩幅邊屏。那裡是以對角線構圖及較粗放的筆法為其特色。松樹幹和鶴身的對角線布局為觀音構成了一個拱形背景；而右屏中，衝向左下角的小松枝又與左屏的鶴足相呼應，構成一個倒拱形。三聯幅在一起大約為觀音提供了一個鑽石形空間，其中觀音佔住至尊的地位。以三教合一的觀點來看，中屏代表佛教，而右屏相擁相偎的兩隻猿猴和松樹則象徵人類之愛和世間人倫道德——忠與孝，這是典型的儒家思想。與此不同的是左屏的鶴和竹，這些東西顯然是道家和道教母題。其中竹子象徵超然、不俗和自由；鶴象徵永生或長壽。左右二屏的主題都是世俗的慾望，所以這三聯幅表現儒釋道三教合一的理想。三教合一是南宋期間很流行的思想，但因為牧谿本人奉佛所以把「菩薩觀世音」擺在中間，造成一個由佛法統治的世界，兩邊屏表現儒教和道教世俗生活，再往外面就是佛法和俗法所不能及的混沌之境。從這個觀點來看，這件作品實際上圖解佛教世界觀的曼荼羅。

嚴格說起來，這件三聯幅在題材上不能被看作典型的禪畫，蓋因觀音乃阿彌陀宗而非禪宗的主要崇拜對象。猿猴、松樹、竹和鶴也不是典型的禪宗語言。然而，禪宗傳教可以運用打破常規的活動，將一切物體看成充滿禪機，且能引致開悟的機緣，所以題材不是斷定禪畫的真正尺度。這件三聯幅是禪畫，也就是帶有禪機的佛畫；它不是如某些人所說的純粹之「筆墨遊戲」。

禪畫在牧谿之後便衰落了。雖然元代的玉澗和因陀羅繼續在畫中表達禪宗觀念，但筆墨技法因新興文人畫的影響變得放縱簡率。真正的禪畫重地轉到日本去了，並在那裡找到一片沃土。

# 三、自然主義時代的陶瓷藝術

從晚唐以來，陶瓷藝術，尤其是瓷器發展得非常迅速；在北方邢窯被河北定州的白瓷所取代，新興的白瓷依其窯址命名為「定窯」（圖 10-28）。定窯產品胎

10-28　牡丹花式碗／北宋／白釉定窯器／西元960
～1127年／河北定州出產／臺北國立故宮博物院藏

10-29　瓷瓶／北宋／墨色釉
下彩花卉圖案磁州窯器／西元
十～十二世紀／河北磁州出產

薄呈乳白色，其釉多為純白或白中透黃；定器也有黑釉者。按照釉面顏色，可分成三類：白定、粉定和黑定。其中大多數不經雕飾，但有一些帶有畫的或刻的釉下圖案。定器的標準形式是碗和盤，但瓶罐亦時有所見。定器形狀簡潔，外觀典雅精美。白定和粉定的釉面比邢窯器的釉面含有較大比例的氧化鎂和較少的鋁，因而更流暢透明。由於瓶碗在窯中直立放置，下淌的釉在器物下部形成較厚的，稍帶褐色的積釉，稱為「淚滴」。同時也使器口有失釉的現象。因此許多定器的碗盤口緣加有一圈銅、銀或金的鑲邊。定窯最精緻的產品是奉宮廷之命製造的皇宮用品。

　　中國北方白釉系瓷器也包括河北的磁州窯器（圖10-29）。其產品的特徵是白色高嶺土胎帶有黑色的釉下彩花卉圖案，其中並有刻畫的細節。好的磁州窯器雖然也會進宮，但大部分是大眾化的製品。其產品包括大罈、盆和墊枕，其中有一些用紅色釉下彩花卉圖案裝飾的物件最為特別。在這種器物中我們可以看到繪畫技法的運用。

　　發展已久的青瓷器在五代兩宋都很蓬勃。在北方最珍貴的一種是宋徽宗時代在河南臨汝（汝州）生產的汝窯器（圖10-30）。根據葉寘的《坦齋筆衡》和陸游的《老學庵筆記》記載，徽宗認為長期在宮中使用的定器白瓷有芒（光芒、火氣或芒口？）不堪使用。乃下令汝州陶瓷工為他生產一種無芒的青釉器。這種新器有精細而略帶灰色的胎，其釉彩因加了瑪瑙粉，略帶青紫，有種冷潤感。宋徽宗的生辰八字中火佔了一半以上，自認為命中帶火，汝窯的冷調子可以清「火」。紫

10-30 瓷碗／北宋／淡紫天青釉汝窯器／西元十一世紀末～1125 年／河南臨汝出產

10-31 粉青窯變粉紅碗／南宋／銅釉鈞窯器／西元十二～十三世紀／臺北國立故宮博物院藏

10-32 瓷盤／南宋／墨釉吉州窯器／西元十二～十三世紀／臺北國立故宮博物院藏

色又類似道家所說的紫氣（帝氣），是極其珍貴的祥瑞之兆，尤其對皇帝來說更是如此。這種釉面可以非常平滑，也可以帶有細密片紋，器形則從日常器皿到適用於書齋畫室的用具，如筆罐、滴漏、臉托和硯等等。大多數的汝窯器在底邊留有五個小小的芝麻粒狀支釘痕。這一類極其特別的汝器只在宋徽宗時代燒製，可能是從大觀時期（始於西元 1107 年）到宣和中期（西元 1122 年），為時很短。南宋初期宮中只存有十六件，今天世上所存的也不超過一百二十件。

顏色最豐富多彩的瓷器是鈞窯產品（圖 10-31），其窯址在北宋時初建於河南鈞縣。鈞器不僅用長石而且用銅作釉料，某些柴灰可能也被用來製造窯燒的特殊效果。釉面呈紫色調，從非常厚的紫褐色到朦朧的紫藍色，變化極多。比起定器和汝器來，鈞器表面較粗，器形比較剛健。然而奇異的色彩使它成為西方收藏家的最愛。

與北方的瓷器相抗衡的就是中國南方窯的產品，共有吉州窯、建窯和龍泉窯。吉州器極為豐富多彩，但最著名的是一種帶樹葉紋圖案的黑釉器（圖10-32）。首先瓷藝師把黑釉平施在淺褐色器胎上，然後將一片樹葉放在釉面上，經窯燒之後精美的樹葉紋圖案就出現了。

類似的黑釉也出現在福建建陽生

10-33 茶碗／南宋／厚墨釉建窯器／西元十二～十三世紀／福建建陽出產／布倫‧戴奇 (Brun Dage) 藏

10-34 筆筒／南宋／淡青綠釉龍泉窯器／西元十二～十三世紀／臺北國立故宮博物院藏

10-35 瓷碗／南宋／灰綠釉哥窯器／高 7.5 公分／西元十二～十三世紀／臺北國立故宮博物院藏

產的硬陶器上。這些稱作建器的產品大多是茶盞，有很厚而粗糙的胎和略有凹凸的厚釉。通常器皿上半部釉較薄，越下越厚；底部有大灘的釉堆積（圖 10-33）。這些表面不平的茶盞格外受到浙江天目山上的禪僧所喜愛。當一批來天目山求法的日本僧人將這種茶盞帶回國以後，這種器物在日本廣為傳播，得名「天目」。

不過在中國南方最流行的瓷器還是產於浙江龍泉的青瓷。它是從唐和五代眾所周知的越器發展而來的。這種新的青瓷因其蔥翠的青釉而馳名，一些器物有細密的片紋，有些則光滑如玉（圖 10-34）。從龍泉窯器分支出來又有所謂官窯、哥窯和弟窯。「官」就是「官家」的意思，包括所有由宋代皇家主管的窯產。其製品極為精美，專供皇族和大內使用。哥窯和弟窯是指由章家兩兄弟章生一和章生二所建的窯。哥窯器有明顯的冰裂紋開片，暴露出器胎的褐色，組成了明顯而美妙網狀圖案（圖 10-35）。弟窯器有細紋片，非常細緻，故比哥窯典雅精緻。

在南宋期間有一處新起的窯址，那便是同時產煤和高嶺土的江西景德鎮。新

產品以「青白瓷」（影青或影白）著稱。這是一種典型的中國瓷器，一般有很薄的白色胎體，上面施以含鐵長石釉。釉厚處有若隱若現的淡青色，中國人給它一個富有詩意的名字叫做「雨後天青」。

宋瓷因其優異的品質聞名於世。它的釉色純正，器形完美，散發出特有貴族品味以及內省的時代精神。在中國人心目中，陶瓷被比作玉，因而陶瓷藝術中的極品要像玉那樣純淨、潔白或蔥翠。

第四篇 綜合主義時代

# 第十一章

# 印度的綜合主義時代

## ——伊斯蘭運動、蒙古人入侵和印度藝術的變革

伊斯蘭教（回教）是由穆罕默德在西元七世紀創立於阿拉伯的麥加。一個世紀內這個宗教就在中東取得了統治的地位，然後征服中亞，並於西元 751 年抵達印度河流域。在中東穆罕默德的繼承者編纂了神聖的經典《可蘭經》，要求全世界的穆斯林執行統一的祭儀和律法，並信奉唯一的真主阿拉。不過伊斯蘭教對印度的影響乃是三百年後的事，從十一世紀開始，強大的伊斯蘭入侵浪潮吞沒了印度北部和德干高原地區，為印度歷史翻開了新的一頁。

伊斯蘭藝術與印度藝術的對比性異常強烈；前者不僅有清晰的時空觀念，而且極端敵視人形偶像。對穆斯林來說，任何人都不應崇拜偶像，宗教藝術中不應有人像和動物像。所以早期伊斯蘭藝術只限於建造清真寺，而其裝飾只限於抽象幾何圖案。傳統的印度雕刻藝術從印度北部消失了。這時在印度南方雖然傳統藝術延續了下來，但變成一種退化的、枯燥無味的形式，主要是表現在印度教寺廟與佛教石窟裡的一些壁畫，以及十一、十二世紀耆那教抄本中的一些細密畫。細密畫是比較特殊的一種藝術創作。早期耆那教的細密畫相當抽象、概念化。當時由於宗教的隔閡、政治的對立以及藝術的差距都非常嚴重，所謂綜合性文化是無由產生的。這情況要到十六世紀蒙兀兒人到來之後才大為改觀。

在蒙兀兒人的統治期間，嚴格的穆斯林神學有所變化；藝術創作的範圍也拓寬了。新的征服者胡馬雍 (Humayun) 將波斯畫家與細密畫帶到印度。他的繼承人阿克巴 (Akbar)、賈汗吉爾 (Jahangir) 和沙·賈汗 (Shah Jahan) 是一脈相傳的三代人，他們都很熱心支持藝術活動。在波斯風格的影響下，蒙兀兒王朝 (Mughal Dynasty) 的細密畫，與傳統的印度教和耆那教繪畫已有不同的表現。雖然色彩同樣豐富華麗，但新的細密畫有了真實的空間與寫實的細節。波斯藝術的蓬勃發展也影響到德干高原、拉賈斯坦 (Rajasthan) 和旁遮普山區 (Punjab Hills) 等地的細密畫，這些地區開拓出很多不同風格的細密畫流派。

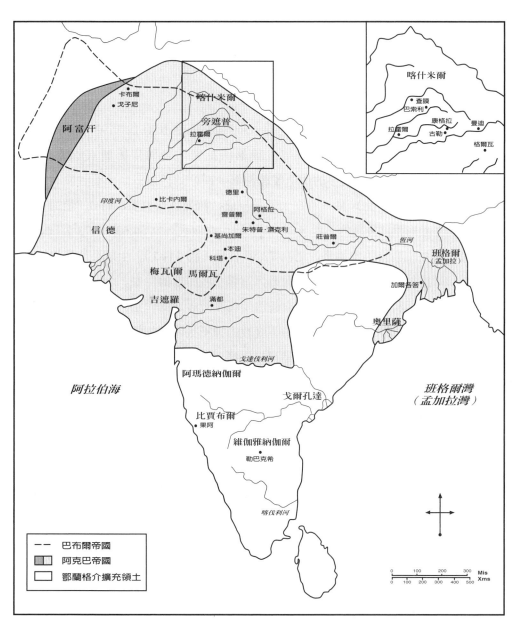

**印度蒙兀兒帝國地圖**

# 一、穆斯林早期

　　當穆斯林於十一世紀征服恆河上游地區時，他們已擁有豐富的建築經驗。例如九世紀中葉在伊拉克建造的「薩邁拉清真寺」(Samarra Mosque) 就有一個巨大的庭院，四周有側廊與高牆環繞，大門朝向麥加。庭院後面是一座塔，稱作宣禮塔（又稱叫拜塔，minaret）。

　　穆斯林將軍庫特卜烏德丁・艾巴克 (Qutb-ud-din Aibak) 於 1192 年擊敗印度軍隊之後，在德里建了一座清真寺，稱為庫瓦特・烏爾伊斯蘭 (Quwwat Ul-Islam)。它是印度領土上最早的伊斯蘭教建築。南、北、東三面由石柱圍著，西面（即朝向麥加的一面）有一座高大的接見廳，稱為「伊丸」(iwan)。這間大屋子有一排五葉形拱，最高的一拱達 13.71 公尺。整個庭院為 64.63×45.73 公尺。清真寺旁，有一座高大的宣禮塔，塔高 72.56 公尺（圖 11–1）。由於石塊是從一些耆那教和印度教寺廟中拆來的，上面還保留著一些印度的神像。

　　然而，這種利用舊有建築材料來建造伊斯蘭教寺廟的作法，只是對印度教偶像的破壞，不能解釋為穆斯林也採納印度教的神祇或印度的偶像藝術。穆斯林在這方面的態度是堅定不移的，這一點可以從通向庫特卜塔城 (Qutb Minar) 的門道上看出（圖 11–2）。原先這座建築有著石造的薄牆，有一個高大的中央拱門作為主入口。拱門邊上有大大小小的窗，有的是真窗，有的是裝飾窗，因此牆面好像是一件由伊斯蘭書法的交叉線條構成的格子透雕板——這些書法線條組成格子、方框和窄長的條帶；棕褐色的沙石和白色的大理石呈現悅人的色彩。傳統的印度寺廟是沉重的、色情的、有機的、封閉的、昏暗的和神祕的；而伊斯蘭教清真寺的整體特徵是強調線條的、抽象的、開敞式的和悅人的。在藝術表現形式的背後，顯然存在著各自的宗教哲學的深刻區別。

　　一座印度教的寺廟象徵性地摹擬印度神所居住的宇宙山，而清真寺則是為教徒創造禮拜的聚會所，也是朝向聖地麥加的標誌。為了表現宇宙山的神祕，印度教建築師不太關心如何去解決空間與照明的建築問題。反之，穆斯林建築師則必須處理這些問題，以便在舉行宗教儀式時能容納更多參拜者。

　　在印度北部從十三世紀到十六世紀，經歷了許多伊斯蘭王朝的更替。由於連年戰爭，建築物被設計成軍事碉堡的樣子。從總體上看，建築物有如一座立方體，上面加一個穹窿頂，牆壁則由石塊砌成，並裝飾著假窗。

11-1 庫瓦特‧烏爾伊斯蘭清真寺的庫特卜尖塔(宣禮塔)／印度奴隸王朝／石造建築／原高度為 72.56 公尺／始建於西元 1199 年／德里
©ShutterStock

11-2 庫瓦特‧烏爾伊斯蘭清真寺中通向庫特卜尖塔廣場的入口門道／印度奴隸王朝／始建於西元 1199 年／德里
©ShutterStock

十三世紀時,沙爾奇人 (Sharqis) 在莊普爾 (Juanpur) 地區的多阿 (Doab) 興起。他們興建了一些帶有接見廳的清真寺,入口的門拱模仿古羅馬的「提度斯凱旋門」(Arch of Titus)。不過現在這些大門僅裝飾著一些小尖拱,而不是羅馬式的圓拱和人像浮雕。

# 二、蒙兀兒王朝

伊斯蘭教藝術在印度得以發展乃是蒙兀兒人的功勞,也是他們奉行寬容的綜合主義的成果。在十六世紀的 20 年代,蒙兀兒人抵達北印度建立了蒙兀兒王朝。此時他們已皈依伊斯蘭教,在巴布爾 (Babur) 的領導下,於德里和阿格拉等地建立起文化中心。巴布爾是帖木兒 (Tamerlane, Timour, Timur) 與成吉思汗的嫡系子孫,所以帶有蒙古人的血統。他是個軍人,但熱愛文學藝術。他的兒子胡馬雍是蒙兀兒王朝第一位真正統治者。胡馬雍自認為是印度居民,並在阿格拉和德里興建王宮。然而,十一年後,他被一個叛將流放到波斯,在波斯生活了十五年。然後於西元 1555 年在波斯人的幫助下又返回印度。在居留波斯期間,他深愛波斯的細密

11-3 胡馬雍及其兄弟／印度蒙兀兒王朝／（傳）杜斯特‧穆罕默德畫／細密畫，紙本，不透明水彩／40×22公分／約西元1550年／德國柏林 Staats-biliothek Preussis cher Kulturbesitz 藏

畫，因此返回印度的次年，他便招募了兩名波斯細密畫家阿薩瑪 (Abd as-Samad) 和阿里 (Mir Sayyid Ali)。此二人就成為蒙兀兒帝國初期最偉大的細密畫大師。

胡馬雍時代的繪畫風格，以一些歸在杜斯特‧穆罕默德 (Dust Muhammad，活動於西元1550年代) 名下細密畫為代表。他以精緻的筆法和色調描繪風景和人物。他的勾勒與施彩都一絲不苟，而華麗的色彩有紅、黃、藍、綠、赭色，並暈染成微妙的色彩層次。其「胡馬雍及其弟兄」（圖11-3）把人物安置在華麗的風景中；岩石透明如珠寶，但有些怪異，表現出一種超現實主義的效果。

胡馬雍逃往波斯途中，在沙漠裡誕生了一個兒子，名叫阿克巴。據說這個小孩非常聰明。胡馬雍回印度時也把他帶回來。十五歲便繼承王位，

11-4 胡馬雍陵／印度蒙兀兒王朝／阿克巴時期／紅砂岩加白色大理石鑲嵌／西元1565～1572年／德里

©ShutterStock

統治蒙兀兒帝國達四十九年之久（西元 1556～1605 年）。

　　伊斯蘭美術在阿克巴時代取得了更輝煌的成就。阿克巴心胸寬厚，他成功地使不同宗教信仰、不同習俗和不同語言的人團結在他的帝國內。年輕時代的阿克巴喜好戶外活動，並對詩歌與藝術有著廣泛的愛好，他從印度各地及波斯廣羅建築師、手工藝師和畫家到他的宮中。他是一個精力充沛、頭腦精明的人，而且慷慨大度，對各種文化和宗教兼容並蓄，對藝術也有很高的鑑賞力。在宮中他雇用了大量印度建築師和藝術家，讓他們與波斯人、蒙古人一道工作。主要的建築材料是紅砂岩、頁岩和大理石，屋頂則採用流行於波斯及其他中亞諸國的琉璃瓦。阿克巴在世時所完成的建築工程中，最重要的是德里的「胡馬雍陵」（圖 11–4）。該建築以紅砂岩建造加大理石鑲嵌，整座陵寢有一個單純的立方體形大廳，上面覆蓋著低矮的穹頂。其建築材料、人工和技術都來自印度，但其清澈性、幾何形狀、完美的比例、和諧的韻律等等都是伊斯蘭建築的美學特點。

　　阿克巴喜愛傳奇故事，其中之一是《哈馬紮的故事》(Hamza-Nama)。這是一部波斯的敘事詩，講述預言家穆罕默德的叔父哈馬紮的事蹟。在阿克巴統治期間，藝術家為之製作了一套帶有插圖的手抄冊頁，分裝成十二盒。其中有一千四百多幅插圖附在每頁的背面，正面是故事本文。當祭司在聽眾前面朗讀時，阿克巴可以看到這些以波斯風格繪製的圖畫。這些圖畫都有深邃的空間，但令人驚異的是所描繪的是印度人的面貌與動作。如「先知以利亞 (Elias) 救努爾・奧・達依爾 (Nur Ad-Dahr)」（圖 11–5），其構圖雖被專家認為是出自米爾薩伊德・阿里 (Mirsayyid Ali) 之原作，但用筆細緻，人物表情生動，極具寫實的工夫。而以藍色為主調的配景更是波斯畫的傳統。

11–5　先知以利亞救努爾・奧・達依爾／印度蒙兀兒王朝／棉布本，不透明水彩／67.7×52 公分／約西元 1570 年／英國倫敦大英博物館託管

當時還有一些著名的文學作品是出自阿彌爾·庫斯勞·迪拉維（Amir Khusrau Dihlav，西元 1253～1325 年?）之手的敘事詩。作者阿彌爾是一位皇家詩人，可能也是印度最著名的穆斯林詩人。在他的名著《奇子汗故事》（*Duval Rani Khizr Khan*）中，男主角出現在蒙兀兒王朝的背景中，而且除了天使之外，每個人都穿得像阿克巴宮廷裡的人物。這裡一幅細密畫（**圖 11-6**）是 1595 年為阿克巴作的。它描繪一則傳奇故事：亞歷山大大帝坐在一個潛水鐘內，被人放入大海。在這裡，歐洲人的故事和蒙兀兒王朝的建築結合在一起。畫中有一些歐洲人，並有歐洲畫中常見的朦朧透視（atmospheric perspective）、微妙的色彩和細膩的筆觸。畫中傳達出真實場景的每一個細節，令我們想起十

11-6　亞歷山大沉入海中／印度蒙兀兒王朝／阿克巴時期／細密畫，紙本，不透明水彩／24.7×15.8 公分／約西元 1595 年／美國紐約大都會博物館藏

六世紀佛蘭德斯的風景畫。阿克巴風格的繪畫反映了阿克巴宏闊的世界觀——所有的人、所有的宗教（蒙古、印度、伊斯蘭和歐洲的）都是平等的，也都值得讚賞。

在《阿克巴傳奇》（*Akbar Nama*）的手抄本中，阿克巴以一個傳奇式的英雄出現。這部抄本相當於一部傳記，記述阿克巴生平的重要事蹟。當時有一大群畫家被召來為之作插圖，其中最優秀的畫家是密斯金 (Miskin) 和巴沙宛 (Basawan)。前者是杜斯特·穆罕默德的徒弟，而後者是以其自然輕鬆的筆觸著稱的畫家，他努力擺脫波斯裝飾手法的限制（**圖 11-7**）。

阿克巴於西元 1605 年去世，王位傳給他的兒子賈汗吉爾（Jahangir，西元 1605～1627 年在位）。賈汗吉爾雖不具備他父親那樣的軍事才能，但對藝術也有很好的鑑賞力。他的主要貢獻是在細密畫方面，而不在建築。總的來說，在波斯

11-7　阿克巴率象出征／印度蒙兀兒王朝／阿克巴時期／巴沙宛設計並繪製了其中一部分，恰塔爾‧穆尼 (Chatar-Muni) ／紙本，不透明水彩／33×20 公分／約西元 1590 年／英國倫敦維多利亞與亞伯特博物館藏

11-8　楓樹上的松鼠／印度蒙兀兒王朝／阿布爾－哈桑和曼索爾畫／細密畫，紙本，不透明水彩／對開，47×32.2 公分／約西元 1610 年／英國倫敦大英圖書館藏

畫與歐洲畫之間，阿克巴對波斯細密畫沒有偏愛，但是賈汗吉爾卻特別喜愛波斯藝術風格。他以高妙的藝術品味和對細密畫的敏銳鑑賞力自豪。他尤其喜愛抒情性的表現方式、甜美的色調和浪漫的情調；他偏愛動物、花卉和人物題材，曾命畫家到各處旅行，描繪各地獨特的風光。今日傳世有許多繪畫是描繪賈汗吉爾的生平及他所居住的宮苑。

　　在賈汗吉爾宮中最受寵幸的畫家是阿布爾－哈桑 (Abul-Hasan) 和曼索爾 (Mansur)。根據賈汗吉爾的命令，這兩位畫家合作創作了「楓樹上的松鼠」（圖 11-8），此圖反映出這位國王對動物和鳥類的喜愛。阿布爾－哈桑能畫任何東西，而曼索爾則擅長於描繪大自然。在這幅畫中一位獵人靜悄悄地出現在一棵美麗的楓樹下；那裡彷彿是夢幻中的「動物園」，松鼠、鳥兒、山羊和鹿正在享受著大自然的寧靜；好像春天的樹、多彩的草地和山岩都因這些鳥獸的情愛而激動了。畫

11-9　寶座上的賈汗吉爾／印度蒙兀兒王朝／賈汗吉爾時期／比奇特畫／細密畫，紙本，不透明水彩／25.3×18.1 公分／約西元 1655 年／美國華府弗利爾美術館藏

11-10　垂死的伊納亞汗／印度蒙兀兒王朝／可能由戈瓦爾丹畫／細密畫，紙本，不透明水彩／12.7×15.9 公分／西元 1618 年／英國牛津博得利圖書館藏

家把握了景物最微妙細緻的外表、動態和情感。

　　賈汗吉爾在生命的最後幾年中沉溺於酒和鴉片，使他變得十分虛弱，對宮廷完全失去控制。那時的畫家所繪製的一些圖畫生動地表現出他那副可憐相，其中最著名的一幅是比奇特 (Bichita) 在十七世紀初所畫的。畫中賈汗吉爾坐在一個沙漏寶座上，頭後面有一圈巨大的光輪——金色的太陽光盤鑲著一彎潔白的新月，象徵他的神聖王權（圖 11-9）。賈汗吉爾盤腿正襟危坐，背靠著一隻紅褥墊。他正將一卷伊斯蘭經典遞給一位白鬍鬚的伊斯蘭導師 (Mullah)。在導師的下面是來訪的英國國王詹姆斯一世，以及賈汗吉爾的祖先：帖木兒和鄂圖曼 (Ottoman)。最下面是畫家本人。賈汗吉爾正望著導師，似乎虔誠地等待他的教誨。此時兩個裸童（丘比特）在光輪上方飛翔，其中一個裸童手持弓箭，背向賈汗吉爾射去，象徵上帝之愛已經遠去。另一個裸童以雙手捂住臉，似乎因看到國王無助的樣子而感到悲傷。在沙漏下方，也有兩個裸童，他們好像要阻止沙子漏下，但又無能為力——時光如流水。他們無助地在沙漏上銘刻一句祝福：「願時間之神給陛下千歲萬歲」。

　　賈汗吉爾宮中的藝術家能夠將西方的寫實性繪畫、波斯細膩精緻的畫風，以及印度重感性的風格揉合在一起，構成了蒙兀兒宮廷藝術的特點。這個特點在「垂死的伊納亞汗」（*Inayat Khan Dying*，圖 11-10）這幅冊頁上也表現得很清楚。這件優美的作品傳為蒙兀兒王朝的戈瓦爾丹 (Govardhan) 的手筆。伊納亞汗是賈汗吉爾的貼身隨從之一，亦沉溺於鴉片。這裡藝術家直接對他作肖像寫生，把他放在一間空蕩蕩的屋內。他身靠著枕墊，端坐在一張小床上；他身材弱小，骨瘦如柴，目光茫然，凝視著寂然的空間。這是個令人不快，幾近於恐怖的主題人物，卻被包藏在宗教平和寧靜的氛圍，以及優美的藝術魅力之中。

　　儘管賈汗吉爾在他生命的最後十年中疏於朝政，但是一直至西元 1627 年他都佔據著國王的寶座。賈汗吉爾的死標誌著蒙兀兒細密畫輝煌時代的終結。他的兒子沙·賈汗（Shah Jahan，西元 1628～1658 年在位）是一位偉大的建築藝術贊助者，但對細密畫則無甚興趣，儘管仍有一些細緻的作品問世，但流於技巧，沒有太多的思想內容。泰姬瑪哈陵（Tai Mahal，圖 11-11）是沙·賈汗藝術雄圖的碩果。這座陵廟今天仍屹立於阿格拉，它是蒙兀兒王朝的藝術瑰寶。

　　這座陵廟始建於西元 1633 年，到 1653 年竣工。它是沙·賈汗為他的寵姬蒙泰吉·瑪哈 (Mumtaz Mahal) 建造的陵墓，或許也是世界上最優雅的伊斯蘭建築。它坐落於一個整潔莊重的庭園內，汝姆娜河 (Jumna River) 就從它後面流過。建築的設計是以一些幾何形組成的巨大架構為基礎。其立方體與穹頂緊湊結合；牆面、穹頂以及拱形窗都有單純明晰的結構，加上整座純白的大理石牆，使它看上去猶如一位白衣天使般的純潔無瑕。此外還有伊斯蘭書法、阿拉伯植物和幾何形等抽

11-11　泰姬瑪哈陵／印度蒙兀兒王朝／沙·賈汗時期／大理石建築／西元 1633～1653 年／阿格拉

©Dreamstime

象圖案裝飾，更增加它雄偉壯麗和富麗堂皇——是那麼輝煌、那麼非凡，如同夢中景象。儘管這座建築的基本形式來自拜占庭時期君士坦丁堡（今土耳其的伊斯坦堡）的「聖索菲亞教堂」（Hagia Sophia，始建於西元 532～537 年，十四世紀改建）以及埃及開羅的「蘇爾坦·哈桑陵廟」（Mausoleum of Sultan Hasan，建於西元 1356～1363 年），但作了很大的修改以減低結構的重量感；特別是穹頂增大，像一隻氣球要將盒子狀的大廳提升起來。這座陵廟立於大水渠的盡頭，渠水波濤蕩漾，使它有如浮在空氣中，而四座尖塔鎮住四個角落，有助於使這幻象穩定下來。

這四座三層尖塔每座高 42 公尺，而且都略為外傾，其中一座傾斜度達 9 公分，另三座塔均傾斜 4 公分。顯然這是有意為之，以防將來萬一倒下來壓到泰姬瑪哈陵的寢宮。寢宮內部有八室環繞著中央主廳，構成了九宮平面。這個設計導源於伊朗的帖木兒式建築 (Timurid buildings)，其用意在於延續蒙兀兒諸王與其祖先帖木兒之間共有的一種天堂式的象徵，沙·賈汗非常關心這種傳統的延續。泰姬瑪哈陵中有兩間墓室，一間上室和一間下室。下室存放著蒙泰吉和沙·賈汗的遺體；上室的中央有個八角形的大理石屏，圍住兩個模擬的棺墓，起著美化的作用。這些大理石棺都鑲嵌著寶石和玉石。

在伊斯蘭世界中，書法乃是最高級的藝術表現形式，常被用於建築裝飾。在泰姬瑪哈陵比其他蒙兀兒陵墓出現了更多的銘文；其牆面和石棺的黑色大理石上，刻了全部的《可蘭經》經文。有些銘文記述這座建築的宗旨，也有對國王和王后的頌詞。陵墓上還刻著一首沙·賈汗寫的詩，以及《可蘭經》中描寫天堂的九十九條經文——九十九是個神聖的數字。

泰姬瑪哈陵不只是一件卓越的人造物，而且也是沙·賈汗和蒙泰吉永恆愛情的見證。故事是這樣的：西元 1607 年的某一天，在印度蒙兀兒帝國首都阿格拉，王室舉行盛大節日慶典。王宮附近同時也有一個大市集，那裡有一位美麗的姑娘，芳齡十五，名叫阿爾朱芒·巴諾·貝古姆（Arjumand Bano Begum，後來的蒙泰吉·瑪哈），她是貴族阿沙夫汗 (Asaf Khan) 的後代。當庫拉姆王子（Prince Khurram，後來的沙·賈汗）看到這位少女時，他立即被迷住了，他們墜入愛河，五年後成了親。儘管沙·賈汗後來又娶了兩個妻子，而且有後宮五千人，但蒙泰吉毫無疑問是他的寵妻。在結婚後的十九年中，蒙泰吉共生了十五個孩子，其中有七個活了下來。西元 1630 年，她在妊娠期間去世。在她生命的最後一刻，沙·賈汗在床邊陪伴著。在病床上她告訴沙·賈汗想要一座完美純潔的建築，以紀念

他們之間的愛情。1633 年來自全國各地的男女參加了這個建陵工程。皇帝挑選最優秀的馬賽克鑲嵌師和雕刻師前來工作，不問其出身等級或宗教信仰。儘管陵廟的銘文記載著總建築師是烏斯泰‧阿邁德‧拉霍里 (Ustad Ahmed Lahori)，但泰姬瑪哈陵無疑是許多工程師和建築師集體努力的成果。

具有諷刺性的是，現今泰姬瑪哈陵的所在地已成為一個充滿淒慘貧窮的窩棚小鎮，小商販結夥，乞丐成群。泰姬瑪哈陵後面的汝姆娜河則任由牛群在裡面洗澡，河水渾濁不堪。由於空氣汙染，這座大理石建築已成了灰色，一年中要手工清洗兩次。維修這座紀念性建築急需資金，所以在陵廟前放置了遊客捐款盤。

在沙‧賈汗統治期間，蒙兀兒帝國因王室腐敗和各邦造反，國勢屢遭削弱，同時正統的穆斯林也在復興舊有的伊斯蘭教旨。西元 1657 年真正的悲劇發生了。沙‧賈汗與蒙泰吉的兒子們因權力慾的驅使，開始為爭奪王位而互相殘殺。自感失寵的王子鄂蘭格介 (Aurangzeb) 最後殺死三個兄弟，奪取了王位。他甚至把父親囚禁起來，一直到 1666 年他父親去世。

在鄂蘭格介的統治下藝術自由受到限制，因為宮廷不再容忍藝術家的「異教」思想。許多宮廷畫師被迫離去，到外地謀生，這就導致了細密畫在拉杰普特諸王國 (Rajput Kingdoms) 的發展，此將於下文介紹。

這裡先說德干高原諸邦的發展情形。在蒙兀兒人到達之前的十六世紀末葉，此地興起了另一個細密畫的流派，與印度北部蒙兀兒風格的細密畫相呼應。這裡有三個獨立的印度邦：阿瑪德納伽爾 (Ahmadnagar)、比賈布爾 (Bijapur) 和戈爾孔達 (Golconda)。三國之間的爭端與戰爭從未停息過，一直等到信仰伊斯蘭教的蒙兀兒人於十七世紀到來，將他們一一征服為止。然而在蒙兀兒人軍事入侵德干地區之前，波斯藝術已在十七世紀初征服了當地的酋長和藝術家。那時在德干諸邦中最重要的細密畫贊助人是比賈布爾的國王易卜拉欣‧阿迭爾‧沙二世 (Ibrahim Adil-shah II)。他在西元 1580 年，九歲那年，叔父被謀殺後戲劇性地登上了王位，而且一直持續到西元 1626 年。他在位的前幾年，政權牢控在年長的攝政大臣手中。這些大臣或許曾鼓勵他從事藝術創作活動，使他成年後不僅是一位傑出的樂師，也是位優秀的畫家。他的藝術熱情和個人魅力使他成為畫家們最愛畫的對象。畫家為他畫了許多肖像，還有一些描述其生平事蹟的作品，其中有不少留傳至今。

這些圖畫中有一幅將他畫成一位年輕皇帝：眼大臉小，身穿寬大而色彩亮麗的大氅（圖 11–12）。他的身體佔據了大部分的畫面，比立於他身後的廷臣們要大得多。前景是庭園，長滿了花樹，背景是一片平展的雪地，天空翻滾著黑雲。

11–12 易卜拉欣・阿迭爾・沙二世像／中印比買布爾王朝／細密畫，紙本，泥金／約西元1590〜1595 年／德干地區比買布爾／比卡內爾大君藏

11–13 易卜拉欣・阿迭爾・沙二世像／中印比買布爾王朝／細密畫，紙本，泥金／17×10.2 公分／約西元 1610〜1615 年／德干地區比買布爾／英國倫敦大英博物館託管

此畫背景同時出現四季景色，暗示國王的神性，即一個無時不在的人。從風格上說，文藝復興的透視法及設色法、波斯的裝飾性色彩以及印度傳統的人像，都綜合在一起使它成為一幅有神話般的奇境的優秀作品。

在另一幅肖像畫中，國王正漫步於花園中，周圍是鬱鬱蒼蒼的森林（圖11–13）。主角有英俊的面容，大大的眼睛，長著大鬍子；他身上那些抒情性的衣褶，以及長袍和纏頭巾上富有韻律的圖樣都暗示了他的樂師身分。

易卜拉欣死於西元 1627 年（與賈汗吉爾同年去世）。王位傳給了他十五歲的兒子穆罕默德・阿迭爾・沙（Muhammad Adil-shah，西元 1627〜1656 年）。由於國內的騷亂和蒙兀兒人的入侵，國家正處於大混亂的時期，但是穆罕默德・阿迭爾・沙並未忽視對藝術的贊助——他像沙・賈汗一樣很熱心資助繪畫與建築。在他去世前就已動工興建他自己的陵寢。那是當時印度最宏大的穹頂建築。他的肖像也反映了他對豪華富麗的裝飾風格的嗜好：畫面上大量使用泥金與明亮的色彩。

作品是漂亮的，但優異之處主要在於技巧上的成就。

西元 1646 年他得了重病，但是他仍繼續統治國家達十年之久，一直到 1656 年去世為止。他十五歲的兒子穆罕默德・阿迭爾・沙二世繼承了王位，並延續家族熱愛藝術的傳統。然而好像整個世界都與他過不去似的，他計畫在比賈布爾建一座據說是印度最大的陵寢，但是到他 1672 年去世時，工程仍未完工。事實上，他因為沒有能力抵擋來自鄂蘭格介的壓力，於 1666 年退位之後即沉迷於酒色以求安慰。這標誌著德干高原地區細密畫藝術的終結。

## 三、拉杰普特細密畫

當時另有一支與蒙兀兒細密畫相抗衡的細密畫藝術在印度西北部穩步發展，那便是拉杰普特畫派。「拉杰普特」這個名詞指的是生活在今天拉賈斯坦 (Rajasthan) 的一個種族。而拉賈斯坦是位於恆河上游到印度西北部的一片廣闊的土地。該種族的起源不詳，但知其祖先可能來自中亞地區。他們以婆羅門教的保護者自居；在生活中，家族親緣關係、封建制度和宗教活動是至關重要的大事。他們由三十六個基本部落組成，在七世紀笈多時代晚期就統治著印度的西北部。到了十世紀，他們已擴張至旁遮普山區 (Punjab Hills)，並進而南下控制印度中部地區。

富裕強大的拉杰普特領主們 (Rajas) 興建起堅強廣大的碉堡城供隨從和軍隊居住或掩護。在碉堡城裡一切是自給自足的，即使是一個普通的中等家庭也有一個神龕、一個會客廳，以及一些供婦女和兒童們使用的房間。此外還有供僕人和軍人居住的地方。然而，領主們也花費大量的時光在獵場、娛樂場和軍營；他們經常外出旅行，隨從人員有祭司、配偶、孩子、廷臣、樂師、舞伎、藝術家、軍隊和家畜，和他們一起出行的還有負責衣食供應的人、付帳人和放債人。

由許許多多獨立小邦組成的這種封建社會，無能力有效地防禦伊斯蘭軍隊的進攻，結果一個接一個向蒙兀兒統治者俯首稱臣。梅瓦爾 (Mewar) 這個拉杰普特的最後一個要塞也在 1615 年落於賈汗吉爾的手中。

拉杰普特的社會是建立在印度教的種姓制度上，其組成分子包括不同的部落成員和不同宗教信仰的人群，如耆那教徒與巴爾西斯教徒 (Parsis，拜火教徒的後裔)。許多領主是知識分子、建築師、詩人、樂師和藝術鑑賞家。在蒙兀兒人到來之前，他們創造了傑出的細密畫，這些繪畫全部是宗教性的。印度教「守貞專奉」

11–14　耆那教《貝葉經》（局部，耆那教宗師與徒弟對談）／西印度耆那教王國／棕櫚葉，設色／西元 1260 年／美國波士頓美術館藏

11–15　普羅吉娜帕拉密塔 (Prajnaparamita) 菩薩／印度帕拉王朝／耆那教《伽婆經》(*Kalpa Sutra*) 插圖／棉布本，設色／西元十一世紀中葉

(bhakti) 教派在十五世紀的復興，重新引發了人們對古代印度教諸神的興趣。尤其是對毗濕奴的兩種化身羅摩（Rama，即《羅摩衍那》中的英雄人物）和年輕的、藍皮膚的克里希納的崇拜甚為普遍。許多有關他們的抒情詩和故事集用梵文和本地文字寫成，並配以大量的插圖。

　　拉杰普特細密畫中最流行的題材是出自《羅摩衍那》及《摩訶婆羅多》的故事。同時也有出自情歌《喬拉潘查西卡》(*Chaurapanchasika*) 的畢拉納 (Bilhana) 愛情故事，或出自《牧童歌》(*Gita Govinda*) 的克里希納與羅陀的愛情故事，以及《羅希卡普利亞》(*Rasikapria*) 的愛情詩——描寫人、神之間的愛情。這些畫用流暢的線條和鮮豔的色彩來裝飾，充滿著象徵意義，其風格來源是耆那教、佛教及印度教的貝葉畫。按貝葉畫是畫在用棕櫚葉條綴成的「席子」上（圖 11–14），通常是橫幅，高度不超過 61 公分。在十一世紀帕拉王朝的比哈爾 (Bihal) 和班格爾 (Bengal) 等地用貝葉畫作為佛教與耆那教經典的插圖。帕拉王朝滅亡後，許多畫師遷徙到富庶耆那徒的居住地：印度西部之古遮羅 (Gujarat)。到了十三世紀，古遮羅風格的印度傳統細密畫已十分流行。這種繪畫以平塗的紅赭色為背景，人像有幼稚的身體比例，而且在側面的臉上總是畫著正面的大眼睛（圖 11–15）。

第十四世紀從波斯引進紙張和顏料之後改變了印度西部繪畫的形式。畫家可以在垂直開本的冊頁上作畫，不再囿於棕櫚葉席的尺寸，也不再局限於橫幅的長卷了。色彩也更加豐富，傳統的紅色背景被深藍色所取代，明快的藍色與綠色也使畫面增添魅力。

有趣的是許多印度西部的細密畫實際上是為伊斯蘭統治者製作的。例如穆拉·達烏德 (Mulla Daud) 的「女主人出走」(*Heroine Elopes*，圖 11-16) 便是一例。它描寫《羅拉昌達的故事》(*Laura Chanda* 或 *Chandayana*)。而這部傳奇故事則是德里總理大臣菲羅茲·沙·圖格魯 (Fircz Shah Tughlug) 於 1378 年所寫的。其主題是美麗的姑娘昌達 (Chanda) 與情人勞里克 (Laurik) 的戀愛。他們因雙雙被迫與他人結婚而苦惱。為了相聚，這對戀人便策劃一起出走。一天夜裡，勞里克來到昌達家。昌達住在樓上，而一個持斧的衛兵在樓下把守

11-16 女主人出走／印度／拉杰普特畫派／穆拉·達烏德畫／《羅拉昌達的故事》抄本插圖／細密畫，紙本，不透明水彩／21.2×11.4 公分／約西元 1450～1475 年／北方邦／印度私人收藏

門關。勞里克偷偷溜到後牆，將索梯拋向昌達。這時昌達正與女僕走向窗戶。這位不知姓名的畫家將建築的立柱減化成簡單的書法式線條和白色條帶，並以之作為框子將畫面劃分為平面的單元，每個單元的背景都是星光閃爍的藍天。人像畫得很特別，尤其是那生硬的格調化姿勢和不尋常的大眼睛——臉呈側面而眼睛則為正面的，而且一隻眼睛暴出臉的輪廓之外。

當拉杰普特繪畫繼承了印度西部的傳統，並持續吸收波斯的藝術特色，但反而努力排除蒙兀兒的影響，尤其是在題材選擇方面；拉杰普特的細密畫是抽象的和宗教性的，不像蒙兀兒細密畫那樣充滿著寫實的細節和世俗的題材。大多數拉杰普特繪畫描繪男女主角的愛情故事，以紀念克里希納和羅陀。這種畫稱為「詩樂畫」(Ragamala)，意為「詩與歌的花環」。它們常是小型繪畫；其目的是捕捉形

而上的詩意圖像，並以之代替樂譜，以景象表現四季的不同樂調。拉格 (Raga) 指印度古代音樂中的男性音階（高音階），有六個基本拉格，每一個都要與五個拉吉尼（Ragini，即女性音階或低音階）相配，組合成三十六個音階，它們適用於不同的時間與季節。這種音樂以適當的類型在禮拜儀式上演奏，據說如果演奏拉格的時間搞錯了，樂師就會受到神的懲罰。

　　拉杰普特的畫師們並不專為王室工作，他們屬於畫師行會，並保持自己的獨立性與自由。他們的繪畫技巧是家中的祖傳祕密，不允許傳給外人。他們的繪畫主題總是囿於慣常的宗教模式；尤其詩樂畫都必須以克里希納為創作靈感的主要泉源。克里希納是毗濕奴的第八化身，是位英雄，也是牧羊女的共同情人，他與情人的愛情歷險象徵世人與神的結合。這些故事描繪得十分細膩，充滿了日常生活的瑣事。既然拉杰普特繪畫是從古遮羅風格發展而來，人物是平面的，背景是平塗的，真實的情節是靠可引起錯覺的空間與形狀來表現，但將對象的觸覺實感減至最低程度。

　　「畢拉納向查姆婆瓦蒂求愛」（*Bilhana Makes Love to Champarvati*，**圖 11–17**）是出自抄本《喬拉潘查西卡》（*Chaurapanchasika*）的插圖，可能是十六世紀中葉梅瓦爾地區的作品。這部由喬拉 (Chauras) 所寫的抒情詩，敘述一位年輕人愛上了坎欽普爾 (Kanchinpur) 統治者的女兒。這位統治者對那位年輕人的傲慢之氣感到不滿，所以判他死刑。然而在臨刑之前這位不幸的青年寫下了這首詩篇，表達他對女主角的忠貞愛情。據這個故事的另一說法，那位青年名叫畢拉納 (Bilhana)，國王叫維羅希姆訶 (Virasimha)，熱戀中的女兒叫查姆婆瓦蒂 (Champarvati)。在我們這幅插圖中，畢拉納正彬彬有禮地脫去查姆婆瓦蒂的衣服。

11–17　畢拉納向查姆婆瓦蒂求愛／印度／梅瓦爾畫派／《喬拉潘查西卡》(喬拉的五十詩篇) 抄本插圖／細密畫，紙本，不透明水彩／61.5×21.6 公分／約西元 1525～1570 年／北方邦

一位女僕則在門外看守著。抽象的構圖
程式支配著平塗的色塊，這是典型的印
度西北部早期拉杰普特繪畫的樣式，但
豐富明亮的色彩在本質上是波斯的風
格。

　　印度教題材和波斯繪畫技巧相結
合的另一個例子是「拜羅瓦‧拉格」
(*Bhairava Raga*) 中的插圖（圖 11–18）。
它出自 1591 年在本迪 (Bundi) 地區所
作的一組詩樂畫 (Ragamala)。其垂直的
畫面一分為二，其分界線表示一棟波斯
式的兩層樓宮殿的屋簷。下層的室內是
印度教的故事：濕婆正悠閒地坐在蓮花
墊上，旁邊有位少女陪伴。祂右手彈著
七弦琴，左手觸摸著情人的手，象徵著
兩個靈魂的融合。祂的髮髻類似祂的象
徵物靈伽姆，並從其中長出一個小婦女
的側面頭像。濕婆戴著用骷髏頭作成的
項圈，這些骷髏頭代表被祂征服的惡

11–18　拜羅瓦‧拉格詩樂畫／印度／本迪畫
派／細密畫，紙本，不透明水彩／25.5×15.7 公
分／西元 1591 年／拉賈斯坦／英國倫敦維多
利亞與亞伯特博物館藏

魔。樓房的上層是戶外場景，一座尖塔與波斯宮殿的亭閣聳立於藍天之下，塔前
有一隻吉祥鳥孔雀。這幅畫中的許多要素，包括空間觀念，原本都是來自波斯，
但「拜羅瓦‧拉格」的主題則是屬於拉杰普特的音樂樣式之一。它將恐怖、壯美、
嚴肅和令人生畏的儀軌結合在一起。這音階應該是在秋天的日出之前演奏的。

　　從十七世紀的 20 年代以後，拉杰普特的細密畫不再表現印度西部風格。相反
的，許多地方性的樣式和內容發展起來了，有的是受到來自蒙兀兒宮廷藝術家的
幫助。今天研究印度藝術的學者將此期的拉賈斯坦繪畫分成為六個地方流派：梅
瓦爾、馬爾瓦 (Malwa)、本迪、科塔 (Kotah)、基尚加爾 (Kishangarh) 和齋普爾
(Jaipur)，但它們之間的區別不是很明顯。

　　傳世的「托迪‧拉吉尼」(*Todi Ragini*) 和「卡布巴‧拉吉尼」(*Kabubha
Ragini*) 一畫屬典型的本迪風格。後者（圖 11–19）畫一位女士打扮成舞女，站在
天鵝絨般的高臺上，她的面前有一隻孔雀。近景是一條河，河中的蒼鷺和鴨子由

11-19 卡布巴·拉吉尼（卡布巴女音階詩樂畫）／印度／本迪畫派／細密畫，紙本，不透明水彩／高約 25.4 公分／約西元 1680 年／拉賈斯坦

11-20 羅陀的肖像／印度／基尚加爾畫派／細密畫，紙本，不透明水彩／48×36 公分／約西元 1760 年／拉賈斯坦

於吃驚而伸頸眺望。背景是一片鬱鬱蔥蔥的樹林，其間點綴著鳥兒、花朵和果實，暗示著多情的愉悅。色彩層次變化微妙，並裝飾著複雜的嵌線，這類拉吉尼代表雨季的音階。按該詩歌，這畫中的情景正是情人的季節，迷人的少女與她的情人克里希納分手。下雨的時候她就思念著情郎，吹起了笛子。似乎她的笛聲將鹿從森林中引了出來，但是鹿的出現又加重了她的愁思。樹上的果實象徵著她成熟的美。類似的題材在梅瓦爾也很流行，那裡的細密畫流派以其優美的韻律、明亮的色彩、開闊的空間和堅實的人物形象著稱。

　　基尚加爾畫派也因音樂韻律美而聞名。許多圖畫表現了克里希納與羅陀的親密鏡頭。這些畫是為慶賀這兩位情人在汝姆娜河畔黑森林中的重逢而作；作品中羅陀的個人化面龐可能是班尼坦尼 (Bani Thani) 的寫照。這裡圖示一幅「羅陀的肖像」（圖 11-20），圖中羅陀個性突出，而其豪華的服飾和珠寶飾品令人嘆為觀止。班尼坦尼是位詩人，也是被逐的國王沙宛辛格（Raja Savant Singh，西元 1699～1764 年在位）的情人。據說沙宛辛格在被弟弟放逐之後就與班尼坦尼隱居

11-22 牧羊女、母牛和天神季節慶典畫（局部）／印度／焦特布爾或比卡內爾畫派／細密畫，棉紙本，重彩描金／244×254 公分／西元十八世紀末／拉賈斯坦／美國紐約私人收藏

11-21 情火／印度／齋普爾畫派／細密畫，紙本，不透明水彩／約西元 1750 年／拉賈斯坦／私人收藏

於布林達班 (Brindaban) 的一所離宮，成為隱居詩人。他們仿效克里希納和羅陀，在森林中過著羅曼蒂克的生活。

「情火」（圖 11-21）出自齋普爾。該地是基尚加爾的鄰居，也與蒙兀兒王國毗鄰。其實在阿克巴時代齋普爾曾是蒙兀兒王國的一個省，由於地理上的關係，那裡的畫家對蒙兀兒風格較感興趣，並樂於模仿。「情火」描寫一位年輕女子夜間思念她的情人。她可愛又可憐；由於極度的焦慮使她顯得很虛弱。黑暗的天空寫下了她的愁思，紅色的地面流露出她強烈的性愛慾望。這時女僕走過來為她打扇消熱，另一個僕人端來清涼的芒果汁，為她發愁的額頭降溫。印度式的情感焦慮跟蒙兀兒微妙的用筆和設色結合在一起，創造了一種獨特的風格。

「牧羊女、母牛和天神季節慶典畫」(Pechhavais With Gopis, Cows and Heavenly Beings)（圖 11-22）這幅慶典畫 (Pechhavais) 的母題包括牧羊女、母牛和天女們。它是十八世紀焦特布爾 (Jodhpur) 或比卡內爾 (Bikaner) 地區的作品。畫中身材高䠷的高貴少女們，列隊於三棵裝點得非常華麗的樹前。像蒙兀兒王國晚期的繪畫一樣，畫家大量使用金色，例如樹葉和花卉都用金色勾勒輪廓。這些女子都是牧羊女，主人克里希納正與她們在沃林達瓦 (Vrindava) 的樹叢中嬉戲玩

11-23 克里希納來到
羅陀家／印度／巴索利
畫派／出自《巴奴達陀
的拉薩曼加里》／細密
畫，紙本，不透明水彩
／23.3×31.8 公分／約
西元 1660～1670 年／
英國倫敦維多利亞與亞
伯特博物館藏

耍。在特定的時節為克里希納舉行的年度週期性節日慶典上，這種體裁的圖畫被
放在聖像後面；通常一套季節慶典畫要根據不同季節舉行的不同慶典而輪換使用。

　　研究印度藝術的學者將喜馬拉雅山麓各邦發展的細密畫歸入伯哈里畫派
(Pahari School)。早在西元 1650 年，該地區就接受了細密畫的形式。其繪畫風格
與蒙兀兒宮廷以及拉賈斯坦地區的諸邦相聯繫。

　　「克里希納來到羅陀家」（圖 11-23）是出自《巴奴達陀的拉薩曼加里》
(*Rasamanjari of Bhanudatta*)；屬於十七世紀下半葉巴索利畫派 (Basohli School) 的
作品。它的題材來自拉杰普特畫派，描繪一位年輕男子與情人扮作克里希納與羅
陀。情人在一座裝飾十分豪華的亭閣前相會，一個女僕在裡面等候著。大大的眼
睛、豐富的裝飾、明亮的平塗的背景，令人想起紮根於早期印度西部的細密畫中
的梅瓦爾風格。

　　當十八世紀蒙兀兒王國處於最不景氣的時期，許多細密畫畫師都離鄉背井，
來到喜馬拉雅山麓諸村去尋找贊助人。於是在那裡完成了一種綜合蒙兀兒與拉賈
斯坦特點的畫風，而且繁衍出若干個不同的地區風格。其中著名者有巴索利
(Basohli)、古勒 (Guler)、曼迪 (Mandi)、查謨 (Jammu)、康格拉 (Kangra)、格爾瓦
(Garhwal) 和錫克 (Sikh) 等風格。

　　現在讓我們來看看出自康格拉王國的「林中的羅陀與克里希納」（圖 11-
24）。此圖出自賈雅德瓦 (Jayadeva) 的《牧人之歌》的一部抄本。圖中描寫裸體的
羅陀和克里希納在一個奇特的、裝飾華麗的亭閣中做愛的鏡頭。他們坐在白床褥
上，床褥的兩端各有一個紅枕頭。克里希納擁抱著羅陀，溫柔地撫摸著她的乳房。

畫家按傳統方式將羅陀的皮膚畫成淡
赭色，與克里希納的藍色皮膚成對比。
他們的重聚使整個世界充滿活力，當他
們的性愛達到了最高潮的時候，林間的
花兒隨鳥兒舞蹈，樹木與動物成雙成對
地出現。畫面上的景物都仔細而特意加
以安排，對性愛活動作象徵性的暗示。
例如兩條樹枝間的芭蕉葉，以及穿過捲
雲那道明亮的閃電，都暗示著兩個戀人
的性愛；果實纍纍的樹表示這兩性結合
所帶來的多子多孫。纏繞於樹幹上的藤
類植物，與戀人的擁抱相呼應。這裡色
彩也在情感表現中起了關鍵性的作用：
淡赭色是性感的色調，用於羅陀；黃色
是性亢奮的色調，用於亭閣；藍色是神
祕的色彩，用於克里希納及雲彩；白色
為純潔之色，用於床褥和花卉；紅色是
激情色調，用於枕頭和幕帳。最後，綠
色是青春與肉感的色彩，用於芭蕉葉和
果實。

11–24　林中的羅陀與克里希納／印度／康格拉畫派
／《牧人之歌》抄本插圖／細密畫，紙本，不透明水
彩／28.25×19.68 公分／約西元 1700～1780 年／旁遮
普山區／印度新德里國立博物館藏

　　康格拉的藝術氣氛十分類似基尚加爾。康格拉王國在十八世紀中葉興起，而
於桑薩爾昌德（Sansar Chand，西元 1775～1823 年在位）統治期間達到頂峰。桑
薩爾昌德在十歲時繼承王位，當時他便表現出對細密畫的愛好。他也是一位英勇
的軍人，曾率軍征服鄰近諸邦。但是當廓爾喀 (Guokha) 軍隊於 1805 年從尼泊爾
侵入時，他發現所有曾被他征服過的小邦國紛紛叛變，成了他的敵人向他復仇。
當他無法爭取到英國人的幫助時，他求助於錫克人。儘管錫克人後來拯救了他的
國家，但戰後一直提出領土要求。桑薩爾昌德知道前途無望，便退了位，然後與
一些僕人、舞女、畫家隱居於貝阿斯河 (Beas River) 畔的一座小宮內。康格拉細
密畫最後的輝煌階段就在那裡持續到他去世。

# 第十二章

# 中國的綜合主義時代

在中國的宋代（西元 960～1279 年），由於佛教衰落和道教泛神論的復興，自然主義獲得了巨大的發展動力。然而十一世紀末，自然主義開始面對文同、蘇軾和李公麟等文人的挑戰。這些文人偏愛儒學而不是佛教和道教泛神論。隨著 1125 年北宋王朝的崩潰，在南宋初期道教被視為是不切實際的宗教，因此一度中衰而儒教得以復興，結果導致新儒家思想（理學）在以後幾個世紀的發展；這個新儒學後來滲透到中國藝術和哲學的每個層面。

正如我前面提及的，新儒學是儒、釋、道的合一，但是其信條是哲學不是宗教的。它在十二和十三世紀中被中國南方的知識分子所接受。當時在金朝統治下的北方，主流思想雖也是儒釋道的匯合，但是其形成的理論基礎與其說是哲學不如說是宗教，因為它不只重視儒聖的人格，同時也實際上崇奉這些教派裡的神格，並舉行各種祭拜儀式。

隨著南宋王朝的滅亡，以及 1279 年全國統一在蒙古人的鐵蹄下，南北思潮開始合流，乃形成更為普遍的，但含義不太嚴密的世界觀。在這樣的世界觀裡，各種思想流派和宗教派別之間的區別變得很模糊，於是導致大綜合時代的到來。而反映這種思維哲學的藝術，就是由一些所謂高人逸士的文人培植起來的文人畫。

由於宋朝政府注重教育和科舉，在十二世紀文人畫的美學開始受到賞識。當時儒士們偏愛簡樸的藝術，而不喜歡精心雕鑿或有宗教主題的作品。而且當一個儒士在仕途失意或退出政治生涯之後，就轉向藝術實踐，並把自己的思想感情投射到他的畫中。許多儒士不僅是書畫家，同時也是書畫古物收藏家和批評家，例如北宋最著名的儒士、詩人和理論家之一的蘇軾說：「看畫以形似，見與兒童鄰。」詩人兼藝術家晁以道評論蘇軾的理論時說道：「畫寫物外形，要物形不改；詩傳畫外意，貴有畫中態。」十二世紀初米芾給自己樹立了一個大畫家、書法家、詩人、藝術史家和藝術理論家的地位。米芾在董源的山水畫中發現了「天真」的本質。前面提到的這些儒士倡導的每一理論都對文人畫產生長遠的影響。在綜合主義時代，其影響力強大得足以轉變整個藝術世界，使文人畫成為主流藝術。

**明、清時代地圖**

　　兩宋時代這些文人的畫被稱為「士人畫」，即士大夫的畫，因為這些人都是當官的。到了元朝大部分的文人畫家都沒官位，所以「文人畫」一詞也應運而生，泛指那些由文人——特別是詩人——所創作的畫。但是這樣一般性的定義，當運用於某些特例時，可能顯得不確切。例如，許多文人畫家並不是詩人，至少不是好的詩人。雖然我們不可能用簡單的語詞寫下一個精確的，而且被普遍認可的文人畫定義，但我們卻可以對這種畫的某些特徵加以考慮。

　　首先，從美學上說，文人畫家重天真質樸。繪畫的題材通常包括如山水、竹樹、花鳥、山石等傳統的東西。大多數的畫是以墨繪為主，有些畫加淡彩，即成為「淺絳」。這類畫中，一些簡單的作品只要幾分鐘就可以完成。然而在元代之後，一些文人畫的構圖開始變得較為複雜，因此所謂「簡樸」就僅指它所表現的鄉野氣息和純淨的墨色了。

　　其次，從哲學上講，文人畫是儒、道、釋哲學的綜合表現。畫家作畫對象徵儒家品德的自然母題念念不忘。例如「四君子」的母題在文人畫中非常流行。所謂「四君子」便是梅、蘭、竹、菊。這些植物在寒冷的季節中開花或保持繁茂，象徵儒士「君子」不屈不撓的特性；同理，文人稱松、竹、梅為「歲寒三友」。描繪這些植物說是表現它們的儒生本性——其實是畫家自己的本性。因此一個人要成為好畫家之前，必須先是一個好的儒士君子。

　　第三，文人畫是以書法筆觸來畫的。這些富有表現力的筆觸是畫家思想藉以傳達的主要載體，所以筆墨的表現最為重要。畫家認為他們自己的「氣」就包含在書法中，正是這種「氣」使畫有生命。因此「氣」不只可以在自然實體中找到，而且也可以在畫家的精神中找到；筆的運動和墨的流淌直接把「氣」傳達到畫裡的物質形象。文人畫家相信，畫裡的筆墨之「氣」和畫家的精神之「氣」並無區別。要成為一個好畫家就必須養「正氣」——使自己的行為符合儒家、禪家和道家所樹立的哲學標準。從技術上看，文人畫是三種藝術，即詩、書、畫的綜合表現。因此書和詩就在觀念上和實際構圖上被吸收到文人畫的領域中。很多這種類型的畫都炫耀畫家的長題（有詩也有文）和大字的落款。前者可以由畫家自己落筆，也可以由收藏家或觀者來寫。

　　第四，從藝術上看，文人畫以追求抽象的孤傲冷逸著稱。這種孤傲冷逸試圖為懷舊情感的表現提供機會，而把客觀描寫縮小到最低限度。為了引導觀者的「輕愁」反應，對題材的描寫方式常是因襲復古的，但適當的題材本身並不能保證成功的畫作，除非畫家賦予它詩意。為了追求抽象性，畫家必須適當運用構圖的空

白空間；用高明的書法寫的幾行詩句常可增添畫面的意境。以空白表現「豐富感」成為文人畫家的最高旨意。由於這種訴求，藝術家創造了表達詩意想像的開放形式：山石是以簡單而富有表現力的輪廓線和皴擦來完成，不多加渲染。這種開放的形式為觀者提供一個冥想的空間，讓他們暢遊於老子所說的「道不可道」的境界。

第五，從實踐上看，文人畫乞靈於「遊戲」的本質。作為一個文人畫家的主要工作是學術研究或仕途經濟，因此繪畫成為一種「消遣」，是休閒時間的產物。因之，文人畫家也認為自己是業餘畫家。繪畫如作詩一樣，原本是一種從容不迫的表達方式，所以輕鬆自由的繪畫創作是知識分子嚴肅生活的最佳消遣。其精神與其說是儒學不如說是道學；換言之，文人畫被認為是一種自由的遊戲。在創作過程中，畫家不使用理性的、寫實的和分析的方法；他們認為職業性的精雕細刻，以及寫實畫家的精勤對他們自由直率的心境是一種威脅。

以這些審美觀念為基礎，文人畫家創造了他們自己的、與宋代學院派不同的獨特風格。因為文人並不看重格法和形似，所以任何一個會使用毛筆的人都可以宣稱自己是個文人畫家。結果這種業餘性的概念也產生了一些含有負面意義的「業餘畫家」。有些拙劣的畫家並不懂文人畫，他們覺得文人畫是一種不費力的藝術。其實，文人畫家要掌握用筆方法並獲得詩人心境，需要付出很大的心力。一個文人畫家的訓練完全不同於西方畫家，前者必須學習作詩，勤練書法；此外，還必須培養出古代高人逸士那種超俗人生觀。於是歷來藝評家相信文人畫家的成就是根據許多因素來判定的，不只是根據繪畫技巧。

文人藝術在中國繁榮了很長一段時間；從十三世紀到二十世紀，經歷了元（西元 1279～1368 年）、明（西元 1368～1644 年）、清（西元 1644～1912 年）三個朝代。這種藝術形式一直到十九世紀末都沒有遇到強力的挑戰。在它的發展過程中，大半時間中國都處於外族的統治之下，起初是蒙古人，後來是滿洲人。看來甚至這些「蠻族征服者」也不能抗拒文人藝術的魅力——他們發現文人藝術不僅有吸引力、有趣味，而且對於他們的政治目的也有助益。

在中國歷史上，十三世紀以後便出現了具「先現代精神」的藝術思想，因此我們似乎可以在元、明、清代的繪畫中看到表現主義、形式主義和個人主義等現代藝術特徵。除了知道中國文明的早熟之外，我們也必須承認，中國先現代文化來得太早了，因為此時中國人的經濟生活還沒趕上早熟的哲學思想。

在西洋現代文明的「啟蒙運動」時代，其現代哲學思想之發軔是伴隨著一場

以科學為根基的工業革命。換言之，只要人民繼續生活於非常保守的農業社會中，元、明、清中國哲學家所表達的新思想就不會有生氣勃勃的內容。

在這個農業社會中，「大自然」仍是靈感的唯一源泉。經心學哲派簡單地喬裝打扮的「自然」，並沒有被中國思想家和畫家科學地對待過。對藝術來說，自然不過和一枝筆或一罐墨一樣，只是一種作畫工具，可以讓他們用來從事表演或製作某些他們喜歡的畫面。

# 一、元代 (西元 1279～1368 年)

蒙古人以其生活在戈壁灘（今天的蒙古人民共和國）的二百萬人口，於十三世紀崛起成為世界上最強大的民族。他們的影響甚至在以後的二百年中還可以讓人感覺到。在這段時期他們控制並搗毀了中亞、俄羅斯、中國和印度的廣袤土地。

西元 1234 年蒙古人征服了中國北部，並在 1279 年統一全中國。蒙古人對中國文化的影響與強加給印度文明的影響很不相同，因為蒙古人自己沒有很強大傑出的本地文化和藝術傳統，他們在十六世紀佔領印度時就把波斯藝術引進那塊土地；然而當忽必烈汗在十三世紀末征服中國時，他卻愛上了中國藝術，更招募大批中國儒士，包括著名畫家趙孟頫，為他的宮廷效力。

元初蒙古人的幾項政策引起了中國藝術的巨變。一個最直接的衝擊是廢除在中國傳之已久的畫院；這迫使前朝留下的宮廷畫家流落到社會下層去當職業畫家。蒙古人另一項有打擊力的政策是廢除在中國已有悠久歷史的科舉考試；這使元代漢人學士非常沮喪。蓋自唐代以來，科舉考試曾為全國性招募文官確立良好的制度，新政權則改由蒙古地方官來推薦，那家境貧寒或較少名望的士人就與仕途無緣了，而那些僥倖被薦做高官的漢人則在宮廷中受到歧視。誠然，作為少數民族的蒙古人，為了統治上的需要，採取一些歧視性的措施是可以理解的，但是對漢人來說是很不公平的。何況在推薦時一般偏重經世之才，不是文學或學術的成就。因此心懷高曠的文人總是有時不我予之嘆。許多中國知識分子對蒙古統治者感到失望之後，有些文人不得不去有錢人家當塾師，或出家做道士，因而得閒作畫。這些儒士型的道士以業餘畫家的姿態確立了他們自己的獨特畫風，稱為「士人畫」或「士夫畫」。不久他們躋登藝壇的領袖地位，並在王室和道觀左右逢源，他們的贊助人包括皇帝、皇族、道士、富商、地主。

雖然明清時代的史家指責蒙古人為敵視中國藝術和知識分子的蠻族，但我們

必須認識到明清史家強烈的種族偏見。事實上，忽必烈汗、仁宗和文宗都與中國畫家保持密切的友誼關係；許多蒙古的王子和公主都熱中於文人畫的收藏和贊助，例如文成大長公主就有非常豐富的書畫收藏，而且常舉行文人雅集。許多漢人學士和畫家也在蒙古政府中身居高位，眾所周知的例子有耶律楚材、程鉅夫、張伯淳、趙孟頫、高克恭、李衎、商琦、任仁發、柯九思、揭奚斯、朱德潤和唐棣。又如何澄、劉貫道和王振鵬等職業畫家在宮中也享有很高名望。

蒙古人的政策是把藝術劃分成二個領域：功利性的和娛樂性的（或純藝術的）。前者包括建築、宗教畫、敘事畫、肖像畫和純粹的裝飾藝術，在這個範疇裡的藝術家被置於政府控制之下。至於對娛樂性藝術的文人畫則採放任政策，政府既不鼓勵也不壓制。這些畫家大多在宮廷或地方政府任官；他們可能沒有獨當一面的職務，但有一些被認為是身兼學者的大畫家在元初多被安排於集賢院，到了元中葉則被安排在奎章閣。

在元朝，這場文人畫運動之所以蓬勃發展，也得力於因二百年來分裂之後南北復交的文化衝擊。北方畫家，如李衎、高克恭和商琦到南方遊歷或任官；而南方畫家，如趙孟頫、管道昇和唐棣則到北方去。無論這些畫家走到那裡，他們都不忘研究和收藏古書畫。更由於南宋滅亡之後，從前皇家的收藏大量散落到私人收藏家手中，使年輕畫家也有觀摩的機會。他們甚至也可以臨摹名家作品；藝術交流的途徑變得更令人興奮。通過這種相互取長補短的交流，許多畫家開始認識到南宋風格不合他們的口味。希望創造新時代風格的畫家於是轉向晉、唐藝術求取靈感。在懷古情感的激勵下，元代畫家找到了一種新的藝術表現領域，按趙孟頫的話，這種懷古情感就是「古意」。

元初遺民畫家，包括龔開、錢選、趙孟堅和鄭思肖都各有專擅。龔開畫馬和古怪的人物；錢選畫山水、人物；趙孟堅畫水仙；鄭思肖專畫蘭。由於這些畫家忠於舊政權，他們過著清苦的隱士生活，畫作也簡樸而自由，對元朝文人畫的發展有承先啟後的作用。與他們同時有一些北方畫家，如高克恭、商琦、李衎等都在元廷中任官，為了配合他們在貴族社會中的地位，他們的畫比較拘謹，而且常畫在絹上。但作為文人畫的一格，他們有更多的嚴肅性和積極意義。

元初一位能夠把這些南北流派結合起來的大畫家，就是宋代開國皇帝的後裔趙孟頫（西元 1254～1322 年）。趙氏是從元初新文化環境崛起的第一個文人畫大師。他不只是一個天才畫家，而且也是一個儒士、音樂家、詩人和書法家；於修禪、修道亦有成就。他被忽必烈汗延聘到宮廷當官，達集賢院大學士的高位。

　　人們可能認為趙孟頫對上述的知遇感到高興，但事實上他的心中有很大的壓力。作為宋皇室的一個成員，按照儒家倫理標準，他在宋亡之後對自己的前途只能有兩個選擇：或為隱士，或自殺。然而，他卻選擇了第三條路：出來為自己的敵人（蒙古人）服務。當然這麼做的結果使他成為一個爭議性的人物；許多老朋友離他而去。此外，他不得不面對歷史學家的譴責和批評。無論他的成就多麼大，走背叛先人的道路就注定他的歷史地位在以後六百年中無法提升。

　　然而對趙孟頫期望太多是不公平的。當時的環境並不允許他去作個隱士，因為他無法拒絕忽必烈汗的真誠邀請，除非他準備自殺或被處決。作為一個多才多藝的人，趙孟頫可能已認識到，活下去可以完成更多的工作，因而接受了忽必烈汗的邀請到了大都（北京）。在那裡，他不僅受到歡迎而且受到蒙古人的尊敬，還贏得了許多年輕追隨者的心。

　　當然趙孟頫的聲望地位並沒有給他帶來實際的政治權力，他甚至沒有機會表達他的政治理念。作為一個儒士，他只不過是裝飾宮廷的一朵花。因此在他心中有著孤寂感，只能在詩、畫中發洩。

　　從風格上看，趙孟頫的審美觀大概是延續北宋蘇軾的理論，但他也把蘇軾的思想加以發揮，使他的畫更具表現力。在當時趙孟頫的一些繪畫思想和觀念都具有革命性；為此他提出了「古意」作為表現愁滋味的畫境：

> 作畫貴有古意，若無古意，雖工無益。今人但知用筆纖細，傅色濃豔，便自謂能手，殊不知古意既虧，百病橫生，豈可觀也？吾所作畫，似乎簡率，然識者知其近古，故以為佳。

一般人都把「古意」解為「師法古人」，其實是指簡樸、清淡、純真，不耍技，不出奇作怪，即閩南語的「古意」。以現藏臺北國立故宮博物院的「枯木竹石圖」（**圖12-1**）畫岩石、野草、枯樹

12-1　枯木竹石圖／元代／趙孟頫畫／立軸／絹本，水墨／99.4×48.2公分／西元十四世紀初／臺北國立故宮博物院藏

和一叢繁茂的墨竹。岩石以乾鬆的筆法出之，此法得自書法的「飛白」。枯樹是以粗率曲折的長筆觸和一些短筆出之，最精彩的是從上到下一氣呵成而有微妙墨色變化的長筆觸。與樹石的乾枯成對比的是，用濃墨以隸書筆法畫出的墨竹。這些技法正體現他「石如飛白木如籀，寫竹還應八法通。」的理念。畫中筆觸都配合物像的傳統象徵意義：竹子象徵「君子」（趙孟頫自己或指一般儒士），貧瘠的土地寓意艱困的環境，枯樹代表「小人」（俗人）。趙孟頫創造了一個貧瘠不毛的世界，在那裡一般俗人難以生存，而儒士卻繁榮興旺。中國藝術家把這種運用富有表現力的書法筆觸完成的畫稱為「寫意畫」，相對於精雕細刻的「工筆畫」。

　　他的古意也精彩體現在「鵲華秋色圖」（圖 12-2a～c）這幅名作上。該圖作於 1295 年，現藏在臺北國立故宮博物院。作畫的動機是 1292 至 1295 年間趙孟頫被派到山東任職「同知濟南路總管府事」。1295 年返回家鄉浙江吳興，次年他拜訪了好友周密。周氏為山東人，而山東重要地標就是鵲山和華不注山，所以作此短小手卷作紀念。圖中以兩座孤峰為主體，兩峰分別是呈圓錐形的華不注山和呈穹頂形的鵲山。據實景和趙氏題跋，華不注山在西鵲山在東，畫中就是依照傳統左東右西的地理方位來安排。

　　按照傳統自然主義的原則，一幅畫近景墨深、遠景墨淡，但趙孟頫卻反其道而行之。二山相距數十里，但在畫中卻只隔一小段由小河和沙洲組成的平原。工作和遊息的漁夫就棲居在這片沙洲上。兩座山，造型一圓一尖，都垂直挺立；沙洲上散布著秋林、雜樹和水草。薄霧縈繞，遮蔽著部分河流和秋林。他試圖把諸自然要素壓縮在紙的平面上。因為他討厭在畫中表現縱深的自然空間，所以他要使空間平化和抽象化。形成了一幅蔚為奇觀的畫面，這似乎是上古繪畫空間觀念的復甦。再者，所畫的自然物體都是靜止的；其中許多樹木都是筆直而立，相互

12-2a　鵲華秋色圖／元代／趙孟頫畫／長卷／紙本，設色／西元 1295 年款／臺北國立故宮博物院藏

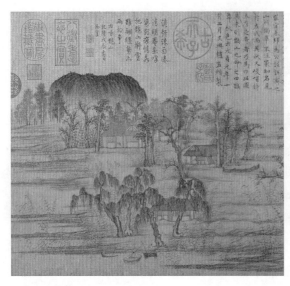 

12-2b　鵲華秋色圖（局部）　　　　　　　　12-2c　鵲華秋色圖（局部）

間極少交搭。屋子是空的，人物之間也不交談，甚至秋風也沉默不語，使他的畫境充滿古意。也許趙孟頫要用這種形式的隱喻來傳達他內心那種淡淡的孤寂感或思古幽情吧！他好友虞集看了這幅畫就說可以用一個「愁」字來形容。

　　趙孟頫的文人「清愁」也表現在他的「洞庭東山圖」及其上的題詩：「洞庭波兮岌岌，川可濟兮不可以涉。木蘭為舟兮為楫，渺余懷兮風一葉。」也就是因為趙氏有此愁滋味，他畫中的愁也就更為深刻感人。

　　趙孟頫的畫法揭櫫他對「一筆而成」的乾筆線條的偏愛，這種線條被廣泛用於處理山石、坡陀和樹木，使之呈現柔軟毛絨的肌理。房舍和舟楫成為抽象的寫意形式，沒有任何三維空間結構的暗示。從構圖上看，他採用高視點鳥瞰式透視，將景物扭曲再壓縮到紙面上。

　　同樣新穎獨特的是趙孟頫的「二羊圖」（圖 12-3）。這幅畫現在是美國華府弗利爾美術館的一件鎮館之寶。在這短橫披的紙面上，一隻肥胖的綿羊懶洋洋地站在中央，好奇地望著牠左邊那隻好動而頑皮的山羊。這隻山羊躬身曲背，翹起的尾巴指著綿羊的臀部，而牠淘氣的眼睛從下往上注視著綿羊。因為這幅畫本身構圖並不平衡，所以畫家在畫面左端加上三行題跋、一行落款和兩方印章，使畫面獲得奇妙的平衡。

　　在兩隻動物之間的對比是很有趣的。豐腴而文雅的綿羊是用濕墨點畫的，看起來就像一片有斑點的羊毛。相反的，那隻頑皮的山羊，有又長又尖的角，又有尖蹄和長毛，皆以半乾之筆出之。這頭帶有野性的山羊，似乎正以其最有力的武

12-3　二羊圖／元代／
趙孟頫畫／長卷／紙
本，淺設色／西元十四
世紀初／美國華府弗利
爾美術館藏

器，即又長又尖的角，向牠的對手挑戰。

　　這幅畫有幾近謎般的可能內涵。但由於它的不可確定性，使許多學者對它作
各種猜測。譬如以綿羊比作統治者蒙古人，以山羊比作被統治者漢人；但反之我
們也可以把綿羊比作有教養的漢人，而把野山羊比作野蠻人或蒙古人。有人甚至
假設綿羊和山羊代表蘇武和李陵。現在讓我們看看畫家自己在題跋上怎麼說：「余
嘗畫馬，未嘗畫羊。因仲信求畫，余故戲為寫生。雖不能逼近古人，頗於氣韻有
得。」從這段話中我們不得不承認這幅畫是純粹的筆墨遊戲，並無真正的象徵含
義。但我們也必須知道，趙孟頫在當時並沒有表達他真實思想的自由，他的跋語
可能與他真正的意圖並不一致。

　　趙孟頫成為元代第二代畫家的導師，也是他們創作靈感的源頭。第二代畫家
有黃公望、吳鎮、倪瓚、王蒙、唐棣、朱德潤、陳琳、盛懋和趙雍。在這些人中，
黃、吳、倪和王被稱為「元四家」，他們的風格因其披麻皴用筆和圓潤山石，被歸
類為「董巨派」。朱德潤和唐棣則因採用諸如雲頭皴、蟹爪枯枝等李成和郭熙常用
的母題，被歸入「李郭派」。至於陳琳和盛懋，他們被稱為「畫工」，即職業畫家；
但是他們二人也都從趙孟頫那裡吸取了一些畫法和觀念。

　　這裡我們首先考慮黃公望（西元 1269～1354 年）。他在南宋末年出生於陸氏
家中。幼失怙恃，後來被一個叫黃樂的老人領養。因黃氏望子已久，一時得子，
喜不自勝，給他取名「黃公望」，取字「子久」。長大之後，他兼擅書法、詩詞和
音樂。作為一個儒士，他被招募到地方政府任職員，後來不幸被指控非法收租，
於 1316 年被捕入獄，二年後因查明無罪而獲釋。

　　1318 年黃公望回到老家並開始專心學畫。當時他已學會占卜，就以此為業。
他旅遊於浙江和江蘇之間，與張雨、楊維楨等道士交遊，並與曹知白、倪瓚等畫

12-4　富春山居圖（局部）／元代／黃公望畫／長卷／紙本，水墨／33×636.9 公分／西元
1350 年款／臺北國立故宮博物院藏

家相友善。雖然他實際上沒有正式做過趙孟頫的學生，但常自稱為「松雪齋（趙
孟頫的書齋）小學生」。

　　黃公望的劇蹟「富春山居圖」充分顯示出趙孟頫的影響（圖 12-4）。此作現
藏臺北國立故宮博物院，為一水墨山水長卷，有黃公望 1350 年所加題跋和簽名。
根據題跋，這是為一個名叫「無用師」的道士朋友畫的。另外有一卷畫與上述作
品相似，也藏臺北國立故宮博物院。但畫質較差，據題跋是畫給一個名叫「子明」
的人，從畫的品質看應該是一件後人的摹本。

　　在「無用師」卷中，畫家使用趙孟頫乾毛的畫法來描繪富春江及其附近的風
景。富春山在浙江省境，是黃公望隱居的地方。在這裡我們看到一幅宜人的秋天
景色；一條小河流過長卷畫面，兩岸群山綿延起伏，間中雜以枝葉稀疏的小樹。
他以一種複雜多變的筆線和苔點來畫峰巒，這些筆觸乾濕合度，果斷有力，而且
溫文儒雅，深得自然本性之質樸、高深。與趙孟頫作品不同之處是，他的畫中各
種自然母題和筆墨要素都愉悅地互相交融。同樣重要的是黃公望進一步遠離宋代
畫家；他排除了宋代畫家那種嚴謹的構圖和細緻的墨色渲染。反之，他更看重筆
墨直覺的顯現和鄉野式的質樸率真。在他的世界裡，自然就像人類一樣有感情，
能自得其樂。於是繪畫不僅表達一種客觀的存在，而且也表現離鄉背井的知識分
子的思想感情。在畫中黃公望展現出比趙孟頫更能自適其適的生活態度，對孤獨
生活似乎更能欣然接受。

　　雖然他的「富春山居圖」在明代非常出名，但黃公望的「九珠峰翠圖」（圖

12-5　九珠峰翠圖／元代／黃公望畫／立軸／綾本，水墨／79.6×58.5公分／西元十四世紀／臺北國立故宮博物院藏

12-6　洞庭漁隱圖／元代／吳鎮畫／立軸／紙本，水墨／146.4×58.6公分／西元1341年款／臺北國立故宮博物院藏

12-5）對晚明繪畫有著更持續的影響力。此圖也藏臺北國立故宮博物院。這類型的畫看上去像一種單純而且質樸無華的小樹與山石的偶然聚合，頗合十七、十八世紀董其昌及其追隨者的口味，所以成為明末清初畫家的典範。

　　下面要介紹的畫家是吳鎮（西元1280～1354年）。他比黃公望年輕，但早年就開始繪畫生涯；年輕時學習劍術、繪畫和書法，並研究文學。雖然他具有一種英雄的性格，但與黃公望不同，因為他並不在新政權中謀求官職，只熱心道教和占卜，在浙江魏塘以賣卜為生。他畫山水和墨竹，既為自娛，也作禮物送人，喜畫漁夫釣艇，並在雲煙繚繞的河景上題寫自己的漁父吟。他喜用披麻皴描繪董巨派的山水。臺北國立故宮博物院的「洞庭漁隱圖」（圖12-6）可為其代表作，其特徵是筆法有力而率真，表達他曠達超然的精神。

　　十四世紀初在魏塘鎮有另一位畫家名叫盛懋（約西元 1280～1364 年）。他與吳鎮同住一條巷弄但畫風互異。盛懋以微妙的細筆和漂亮的顏色畫山水，而且畫中常有生動優雅的人物，令人賞心悅目。據說當時很多人到盛懋家買畫，而吳鎮家卻門可羅雀。當吳鎮之妻抱怨時，吳鎮卻自信地答道：「二十年後不復爾！」的確，吳鎮的畫藝術性很高，但不是俗人所能賞識。俗人只喜歡漂亮的顏色和優雅的氣氛。雖然吳鎮以窮困終其一生，但他以所取得的成就而自豪。儘管他到死也沒有贏得太多的讚美，但他充滿信心。大約過了一個世紀之後，人們才充分認識到他的藝術價值。十五世紀中葉，他的風格成為浙派和吳派繪畫靈感的主要泉源。

　　元四家之中，倪瓚（西元 1301～1374 年）可以說是總結了由趙孟頫開創的藝術探索，也是文人畫思想最高境界的表現。倪瓚出生於江蘇無錫的大地主家庭，自幼在兄長的保護之下過著奢侈優裕的生活。他為人慷慨，喜與詩人、畫家和地方官交遊。他同時也收集書籍、繪畫、書法和古玩。然而，兄長去世之後，他因無法持家，而致家道中落，最後家產就敗在他的手中。雖然他把自己的農田轉讓給親友，但他卻因漏稅而受折磨，終於在 1353 年從家中出走，帶上簡單的行裝放舟太湖終其餘生。

　　據說 1355 年，他曾偷偷回家，但不幸被稅官捕獲並挨了一頓打。這是他最後一次看到自己的家園。二十年後當他尋訪老家時，舊址已成一片廢墟。在明代史書中，倪瓚被描述為一個政治人物，說他是反抗蒙古人的志士。然而按照他寫的一些詩來看，他像中國古代大多數儒士一樣，是忠於統治政權的，並承認元政府為中國的正統王朝。

　　倪瓚深知老子和莊子的「無為」哲學。在他的一生中，他不追求任何東西，而只是企圖使自己擺脫俗務。對他來說，繪畫是一種「無為而有為」的活動。在他為一位醫生所作的「容膝齋圖」（圖 12-7）中，他在近景畫了一小片

12-7 容膝齋圖／元代／倪瓚畫／立軸／紙本，水墨／74.7×35.5 公分／西元 1372 年款／臺北國立故宮博物院藏

低平的岩岸，上面長著三棵半枯的樹，配上一個小空亭。在樹的上方是由幾重低丘構成的遠岸。所有的母題都被壓縮到一個平面上，使畫面喪失三度空間的深與厚。畫面中段的空白約佔全畫的二分之一。最上頭也是空白，但畫家在上面加了幾行歪歪斜斜的題跋和落款。其結果上是使畫的實境（天空）變為虛境（抽象的空白）。如此簡單的構圖組合而能產生神祕的視覺效果，的確是畫史上很少見的。

　　從技法上看，倪瓚發展了一種簡化的繪畫形式；其特徵是惜墨如金，並且給畫面留出大塊空白，藉以傳達「空無」的美。在他的畫中，傳統的自然空間和形象沒有多少意義，因為無論是土坡、溪流、樹木、山峰或天空，都強烈地否定自己的物質屬性，試圖更直接地使自己與紙的表面性質合為一體。他對媒介表面價值的發現對現代畫家來說是很有啟示性的。人們讚美他的畫，特別是喜歡他那如晴空般的開放空間、如神仙般的樹木、晨露般潔淨的畫面，和鑽石般堅硬明亮的山石。在明代的蘇州，倪瓚的畫被認為是社會地位的象徵；人們以家中有無他的畫來定雅俗。

　　如果說倪瓚總結了元代文人的理想，那麼王蒙（約西元 1309～1385 年）則可說是開明朝繪畫風格的先驅。王蒙是趙孟頫的外甥，早年隱居。在朱元璋於 1368 年建立明朝之後，受到新政治氣氛的感召，才出而謀求官職。惟不久便因胡惟庸反叛案牽連入獄，死於獄中。

　　王蒙生活在動盪的時代，自己又參與革命活動，由於生活環境和經歷的複雜性，他的畫境大不同於吳鎮、倪瓚的簡與空。他的山水有複雜的山石、崖壁結構；用細筆皴擦，因筆細如牛毛被稱為「牛毛皴」。他畫了一些狹長的立軸。在這些畫中，近景與背景的關係被改變成上下的關係。換言之，下面和上面的山幾乎處在同一垂直面上。在這種狹長立軸山水卷中，經常有一條河延伸到遠山的山腳（**圖 12-8**）。這類布局的作品有些被後人切成兩段，如「具區林屋圖」（圖

12-8　青卞隱居圖／元代／王蒙畫／立軸／140.6×42.2 公分／西元 1366 年款／上海博物館藏

12-9　具區林屋圖／元代／王蒙畫／立軸／紙本，設色／68.7×42.5 公分／西元十四世紀後半期／臺北國立故宮博物院藏

12-10　霜浦歸漁圖／元代／唐棣畫／立軸／絹本，淺設色／144×89.7 公分／西元 1338 年款／臺北國立故宮博物院藏

12-9）很可能就是長立軸的下半段。

　　王蒙的畫雖然還是遵循文人畫前輩「平化畫面」的美學原則，用向上移動視點的構圖，來平化整體空間，但他不是用向上拉開地平線的方法，而是將山崖拉到同一平面上，只以少量雲霧空出深洞，令觀者有想像空間。也就是說，他像倪瓚的「容膝齋圖」一樣平化，但卻以不同的方式出現。王蒙對媒介表面價值並不關心；相反地，他在紙面上「鑽」和「刻」出複雜的螺渦和溝壑，而不在乎空間深遠。他寧可以一種提高視覺效果的誇張手法處理明暗或凹凸的對比，使岩石、懸崖和高山看來滾動起伏；似乎要創造一種有生長力的有機景觀。於是繪畫的空間已經扭曲得幾近超現實主義的風格。

　　在十三世紀也有許多職業畫家活動於浙江，這些人之中最有名的有盛懋、顏輝和孫君澤。他們的畫，從裝飾性到故事性都有，而且大多沿襲南宋風格。於此

同時在職業畫和文人畫之間興起了一個「李郭畫派」，其成員運用文人畫家的乾筆技法畫李成和郭熙式的山水，以蟹爪樹和雲頭皴作為格式化的標幟。但在畫法上他們與當時的董巨派一樣，要壓縮畫面上自然空間的深度。他們的主題不是文人孤獨寂寞，而是愉悅的漁夫或快樂的文人雅集或郊遊。例如唐棣（西元 1292～1360 年）於西元 1338 年畫的「霜浦歸漁圖」（圖 12-10）就是以李郭的模式完成的，此中有李成的低視點構圖和郭熙的卷雲石。然而其淺近的空間便是元代文人風格的標記：畫的重心戲劇性地集中在近景，那裡一大片茂密的樹叢擋住了我們的視線，它的背景只是樹下一片狹窄的臺地。與「元四家」作品的空寂寧靜相比，這幅畫與元代李郭畫派的其他作品一樣，展現出漁夫們豐收的喜悅。

## 二、明代 (西元 1368～1644 年)

1368 年朱元璋（西元 1368～1398 年在位）以一個普通農民變成了軍閥，並領軍攻入元朝的首都北京，打敗了蒙古軍隊，把元朝最後一個皇帝——元順帝，趕回外蒙古。朱元璋建立了明朝，定都南京，開創中國歷史上的一個新時代。朱元璋死後，他的第四子篡奪帝位，改年號為永樂。這個年輕的皇帝把首都遷往他的封地北京，在那裡他建造了巨大的宮殿，並加強北方的邊防。

永樂皇帝也雄心勃勃地把中國船隻的航海領域擴張到印度洋。新的探險是由宦官們來執行。蓋永樂皇帝篡奪帝位之後，面對著數以千計的太監，而這些太監多忠於已逝的朱元璋及被永樂廢去的合法皇儲。為了打發這些太監，永樂帝命令建造大批船隻，令太監們率艦出國。第一次出航巨艦有六十三艘，最大一艘有 122 公尺長。這些太監大多是穆斯林，因此他們到一些伊斯蘭教國家去旅行訪問。從 1405 年到 1433 年之間，由鄭和率領的船隊曾七次「下西洋」，遠涉南中國海和印度洋；其中有幾次更遠達非洲東岸。

十五世紀不僅有歐洲的文藝復興運動，而且有葡萄牙人的繞道非洲東來。1498 年瓦斯科・達伽馬 (Vasco da Gama) 經過好望角到達印度洋；後來，於 1514 年第一批葡萄牙航隊抵達中國，揭開了兩種不同文化之間衝突的序幕。1522 年中國明朝嘉靖政府（西元 1522～1566 年）禁止國人和葡萄牙人貿易，一直到十六世紀最後的十年情況才有所改善。其關鍵人物是意大利耶穌會教士利瑪竇（Matteo Ricci，西元 1552～1610 年）。他於 1582 年到達澳門，並於 1600 年赴北京，見了皇帝之後被留在北京任職。

　　然而當西方探險家繼續把航海事業擴展到新世界（美洲）時，中國方面在永樂皇帝死後航海探險就不再有其動力了。主要是因為中西的航海動機不同，西方人是為了貿易的目的，而中國人是為了一時的政治原因——把老太監遣送出宮。所以在中國當這個政治動機消失之後，航海也就結束了。

　　從十五世紀中葉到 1644 年明朝滅亡之間，中國人又變成了孤立主義者，他們把大部分時間、精力都用於內部的權力鬥爭。當時有兩條最主要的政治路線：一是標榜品德的書生，一是控制宮廷的宦官，兩者相互爭奪權力。然而由於中國周邊的文化都太弱小，無法與中國本地的文化相抗衡，所以動盪不安的明朝政權仍得以繼續支配亞洲，一直到十七世紀初都沒有受到任何直接的挑戰。儘管日本海盜騷擾著中國沿海地區，但並不是真正對中國傳統文化的挑戰；由耶穌會傳教士引進的歐洲文化也沒有使中國人的生活方式失去光彩。對中國政權的真正威脅仍然是來自文化不發達的北方部落民族。

　　明代中國東南部，因為海運之興，使農工商都獲得了很大的發展機會。蘇州、揚州和杭州等大城成為商業都會。在那裡人們與國內其他地區或與東南亞諸國從事鹽、米、瓷器之貿易，獲益甚豐。當時雖然全國大部分地區的人民還是過著傳統的農業生活，但在大城市裡，社會的流動性急劇加強了。我們可以看到原始資本主義社會的出現；當然，由於缺乏科學和工業的物質基礎，此所謂資本主義事實上還保持在很原始的階段。

　　歷有明一代，文化的失衡現象相當嚴重。這種現象乃是新舊文化碰撞而失調的結果。在這個社會裡，思想和現實分離了，在朝廷中有學士和宦官之間的鬥爭，在地方存在著地主與佃農的衝突。在一個儒教國家中，叔父可以篡奪姪兒的王位；富有的地主可以奴役佃農；男人以美德為名編造各種準則和規範來束縛婦女；宮廷畫家處於宦官管轄之下，且授予軍銜；皇帝可以隨時以莫須有的罪名處死畫家。明代這種文化現象強烈地影響到藝術家的生活和成就。

　　我們都知道，十六世紀是個變革的時代，但在中國卻缺少強有力的積極力量引導人們進入一個改革的新時代。思想家和藝術家退回到他們唯心的沉思冥想，沉浸於與主流社會格格不入的世界中。然而這些思想家和藝術家並未完全割斷與社會的聯繫，相反地他們提高了自己的社會地位成為知名人物。例如心學學派的領袖王陽明，他追求將軍的生涯，領軍入雲南；像沈周（西元 1427～1509 年）和文徵明（西元 1470～1559 年）這樣的畫家，他們雖然不喜歡職業畫家的風格，但他們事實上甚至比職業畫家更「職業化」；雖然他們厭惡富商們的庸俗，但他們得

依靠「庸俗」商人的贊助。

在明代，繪畫仍然是最普遍的藝術創作形式。但同時的大多數人卻更喜愛紅紅綠綠的裝飾藝術，因此色彩豐富的裝飾畫、瓷器、漆器和建築特別豐富，這些手工藝可以代表中國藝術卓越成就的另一面。

雖然現代學者喜歡批評明代藝術，說它缺少深刻的思想和感情，但是如果我們從另一個角度來看就會發現這正是明代文化迷人之處。指導明代文人畫家的哲學思想是從理學發展到王陽明所領導的心學。理學和心學都強調「人心」的力量，認為只有人的心才能產生足夠的力量去實現一切。畫家們也因此朝「心」的藝術去探索，並稱他們的創作為「心曲」；他們的作品已不再回應宋代的自然主義風格了。

在這段時期出現了許多畫派，但其中有許多是地域性宗派主義的產品。就大體來說，有兩個主要畫派：浙派和吳派。在這種情況下，藝術家常被按其出生地或風格師承加以分類。一般說來，浙江畫家或那些在浙江畫家影響下的畫家可歸入「浙派」，他們的風格是南宋院畫的變體。許多浙派畫家原先是受訓練複製宋畫作為寺院和家庭裝飾。此派又有兩種風格：一是精細的工筆畫，一是疏放的粗筆畫。前者的典型畫家是謝環、邊景昭和呂紀，他們的作畫題材包括歷史人物、山水和花鳥，一般是充滿繁瑣的細節和絢麗的裝飾物，這些作品特別受皇室的青睞。「竹林雙鶴圖」（圖 12-11）是邊景昭的一幅佳作。兩隻白鶴乾淨而純潔，象徵長壽和貞潔，而竹林表示道家的自由。這幅畫保持宋畫的自然主義氣氛，而且看來相當寫實，但宋畫的理想化構圖已經大為削弱了，因此看來比較輕鬆。而它那豐富的細節、令人愉悅的氣氛和吉祥的含意（鶴為長壽），使它成為一件很好

12-11　竹林雙鶴圖／明代／邊景昭畫／立軸／絹本，設色／180.4×118 公分／北京故宮博物院藏

的宮廷裝飾畫。

　　在浙派中以粗放風格見稱的是戴進（西元 1388～1462 年），他是該派的領袖，出生於浙江一個銀匠的家庭，早年跟父親學習製作金銀器。當他父親應永樂帝之召入南京宮廷時，他曾跟隨父親作幫手，但因他發現自己對銀工沒興趣，所以回到家鄉繼續學畫。

　　在十五世紀的 20 年代，戴進又奉命到宮中；這次不是當銀工而是去當畫師。然而，他在宮中卻受宦官和其他畫家的排斥，不久就失去了工作。離開宮廷後，他以職業畫家的身分在北京度過一段並不愉快的日子，然後失望地回到家鄉。他在家鄉以繪畫為業度過餘生，最後死於貧困。

　　戴進被認為是最傑出的浙派畫家。他的「春遊晚歸」（圖 12-12），現藏臺北國立故宮博物院，是一幅絹本淺設色大立軸。近景飾以河邊坡陀，上有幾株高大的松樹和一個高士隱居的房舍，一個高士在敲家門，還有一匹馬和二個僕人在後面侍候。近景可能參考南宋宮廷畫家劉松年的

12-12　春遊晚歸／明代／戴進畫／立軸／絹本，設色／167.9×83.1 公分／臺北國立故宮博物院藏

手卷或冊頁畫，然而宋畫的平靜已被一種不安的感覺所取代。此卷上半部顯然出自夏圭風格，但山脈因畫得比較表面化（多脫離山石結構的筆觸），所以缺乏夏圭作品那種自然主義的深妙。誠然，潔淨而有光澤的絹地背景和大山水的形式頗有助於宮殿的裝飾，而「一個高士春遊歸來」的文人主題，也使這幅畫成為季節性問候的佳禮。

　　具有同樣職業性背景的年輕畫家有李在、林良和張路。這些藝術家也以率性的用筆受到歡迎。與此派相關的另一個著名畫家是吳偉（西元 1459～1508 年），他生於湖北江夏，接受了浙派粗筆表現風格（圖 12-13）。但他有很突出的個性，所以有時被歸入江夏派，並視為該派的創始人，像戴進和吳偉那樣的浙派畫家，

12-13 漁樂圖（局部）／明代／吳偉畫／長卷／紙本，設色／高 27.3 公分／美國私人收藏

其表現方式乃是通過快速運筆，以斧劈的筆觸、簡單的渲染、大幅的構圖和複雜的表面裝飾，給人以勁健活潑而有衝撞力的新感覺，有些甚至顯得怪異或造作。這是重新詮釋南宋院畫而發展出來的畫法。很多浙派畫家被招募到宮廷服務，其主要理由有二：第一、因為浙派即代表宋代的傳統，新建立的明朝王室欲藉繼承、發展宋畫風格，來表明自己是一個正統的漢人政權；第二、王室需要畫家去裝飾南京和後來在北京新建的宮殿，而來自浙江的畫家是最合適的。

在明朝被視為與浙派的職業性相對立的是江蘇蘇州的文人畫派。後者是元四家文人畫的繼承者；因為以蘇州（吳門）為中心所以稱為「吳派」。他們除了繪畫之外兼擅詩文和書法。吳派的曙光出現於元末，而在明初先有王紱（西元 1361～1416 年），稍後有劉珏和杜瓊。他們創作了大量的山水畫，但作品風格一般是元代文人畫的折衷表現，創意不是很高。因此他們的貢獻是把文人畫的精神和技法傳遞給如沈周和文徵明等十五、六世紀的畫家。

沈周生於蘇州附近的長洲。雖然自己的家庭並不富有，但他的家族中有些大地主。沈周自己謝絕做官，而在家族的支持下以職業文人畫家為生。他同時也是古書畫收藏家，自己喜歡臨仿古書畫。最後他以黃公望、吳鎮、倪瓚和王蒙的風格為基礎，綜合地創造了自己的畫法。他的作品有堅實老硬的筆觸和渾厚的質感。他的用筆得力於北宋黃庭堅的書風，而墨法則多自己的筆意。以創作觀念來說，繪畫之於沈周好比音樂之於樂師——樂師以其個人的聲調演唱古代的詩歌；沈周以其個人的筆調重畫古人的山水，其成就便在個人的韻致。

圖 12-14 所展示的山水畫是一幅以傳統方式構圖的冊頁。前景有一組樹——

12-14　歸隱圖／明代
／沈周畫／冊頁，裱為
長卷／紙本，設色／西
元十五世紀

松樹和秋天的楓樹。在左邊的中景上，一艘小艇載著一位隱士和一隻鶴，正往背
景清晰的山丘馳去。在右上方有畫家題詩：「載鶴攜琴湖上歸，白雲紅葉互交飛。
儂家正在山深處，竹裡書聲半榻扉。」它與大多數的元畫一樣，傳達了文人畫家的
隱逸思想。然而沈周近距離的景致，似乎暗示了隱者的居所就在不遠的地方。此
畫體現沈周用筆和隱喻的技巧；他用鈍拙的半乾筆觸寫出濃厚而凝重的筆線和苔
點。由於用筆厚實，看起來好像是被「刻」到紙裡去，這種書法力感賦予岩石和
樹木一種自然描繪和抽象表現並存的特殊效果。沈周想把宋代自然主義和元代書
法表現結合起來的意圖也時常顯現於題語位置之選擇；本來題跋是一種抽象藝術，
現在要把它寫在畫面的自然空間上。這種意圖似乎會使畫面產生一種不自然的張
力，也常給觀者帶來困擾，但是這種張力正是明朝畫的特色──它給我們提供了
一種堅實厚重的，但不太真實的世界。

　　當我們觀看這幅畫的時候，我們會看出沈周對中國畫的另一項貢獻──或許
是好或許是壞──那就是開拓「古拙」這個美學概念，並以之作為中國畫發展的
另一個新方向。他這種思想不僅表現在笨拙頓挫的筆線上，而且也表現在靜立的
樹木和金字塔般的山峰上。他對「拙」的喜愛也見於他所畫的「驢子」（圖 12-
15）；那是一幅冊頁，今藏臺北國立故宮博物院。驢子笨拙得天真可愛。「拙」的
藝術表現首先可以在顏真卿（八世紀）的書法中感受到，然後在黃庭堅（十一世
紀）的書法和趙孟頫的繪畫中有進一步的擴充，在明末清初則成為很多畫家夢寐
以求的境界。

　　沈周有一個著名的門生叫文徵明。文氏的父親文林曾當過地方官，雖然他的
家庭並不富有，但文徵明自小受到很好的教育，並準備追隨父親的腳步由科舉進

12-15 驢子（寫生冊之一圖）／明代／沈周畫／冊頁／紙本，水墨／34.7×55.4公分／西元十五世紀／臺北國立故宮博物院藏

入宦途。不幸在科場屢試屢敗，四十幾歲時還在參加鄉試這種最低級別的科舉考試；經過十次的失敗之後他發現仕途無望，才決定作為職業文人畫家。事實上他在早年就已經飽讀經籍，詩書畫也很有成就，他不能通過考試可能是與他不想寫那些當權者所喜愛的八股文有關。他在五十四歲時（西元 1523 年）被推薦到北京宮廷服務，可是由於無法與宮官相處，在北京度過了三年不愉快的生活之後，又回到蘇州當畫師，而且絕意仕途。

　　文徵明生於江蘇長洲，在蘇州度過了大半生。他交友甚廣，作畫則與他的老師沈周一樣，從臨摹元代大師的作品入手。但他的個性與沈周的不同；他是一個循規蹈矩的人，過著一種非常有規律，幾近刻板的生活；他工作非常努力，尤其在寫作和畫畫可以說無日間斷。他活到八十九歲高齡，完成了無數的繪畫和書法，風格和題材也很廣泛而多變。整體而言，他的畫風有細筆和粗筆兩種：細筆風格始於早年，而且一直延續到晚年；粗筆風格則是中年以後才開始的。他早期的山水畫表現了一種精緻優美的自然主義格調；其山水環境予人以親切感。但等到他1523 年從北京回來之後，他的風格變了。新的風格特點是修長的立軸，其中山丘、峰巒、樹林和瀑布都以超現實方法堆積起來。崎嶇的小路或小溪從立軸的下端一直延伸到上端。那些難以攀登的山水是經過特意建構的，但個別的物體則保持自然的面貌。他這種風格必然是源於王蒙的畫，但用筆比王蒙率直勁健，其效果也更清爽，頗有今人所樂道的超現實主義「現代感」（圖 12-16）。

　　文徵明創作了一些可以稱為「造作主義」的粗放風格作品，其代表作是「古木寒泉圖」（圖 12-17）。此圖為一修長的立軸，現藏臺北國立故宮博物院，絹本水墨設色。畫面塞滿了巨松、古柏、枯木和一座有滂沱瀑布的懸崖。樹木被緊緊

12-16 萬壑爭流圖／明代／文徵
明畫／立軸／紙本，設色／
132.4×35.2 公分／西元 1550 年款
／南京博物院藏

12-17 古木寒泉圖／明代／文徵明
畫／立軸／絹本，設色／194.1×59.3
公分／西元 1549 年款／臺北國立故
宮博物院藏

擠壓到懸崖上——因其緊密交織以致沒
有明顯的深度感。然而，這種淺近的空
間不是倪瓚畫中的空間。換言之，文徵
明的透視是實質的不是抽象的：他那戲
劇性地扭曲的樹幹與複雜的樹枝緊密交
織，而枝枒有如向四方射出的劍，他的
筆像一把利刀有力地把景物刻入紙面。
這種「造作主義」風格證明文氏也受到
如戴進和林良這些浙派畫家的影響。但
他的緊密性和完整性賦予這幅畫一種深
沉而鮮明的新意。文徵明的風格由他的
兒子文嘉、侄子文伯仁和學生陸治繼承，
但他們之中沒有一人具有他那樣的天
分。

　　在吳派中還有其他一些著名畫家，
如唐寅和陳淳。他們比沈周和文徵明偏
激，但他們也是掌握了詩、書、畫三種
藝術的文人畫家。他們過著放縱的生活。
唐寅（西元 1470～1523 年）是個才子型
的人物，他曾參加科舉考試，但因捲入
科場舞弊案而被捕入獄。這個意外事件

12–18　山路松聲圖／明代／唐寅畫／立軸
／絹本，設色／194.5×102.8 公分／臺北國立
故宮博物院藏

斷送了他在政治上的錦繡前程。此後，他過著自我放逐的職業畫家生活。他的山
水、人物、花鳥都具有職業上的專精與多樣。雖然他的畫風主要得力於北宋院畫，
但他也分享了文徵明的明代「造作主義」（圖 12–18）。

　　陳淳生於一個非常富裕的地主家庭，年輕時過著奢侈的生活，但最後像倪瓚
一樣破產了；他花光了他父親遺留的所有財物。雖然他聲稱自己是文徵明的學生，
但他那怪異的畫風使文徵明難以接受，只與之保持師友的關係。他的山水和花鳥
畫都具有明顯的個性。

　　與唐寅、陳淳的放縱風格相對的是仇英（約西元 1492～1552 年）的拘謹工
整。仇英是一個勤奮認真的職業畫家，在十六世紀上半期活躍於蘇州。他不擅詩
文和書法，但能畫人物、山水和界畫。他的畫法清晰明確而色彩明亮，也是中國

12-19 潯陽話別（局部）／明代／仇英畫／長卷／紙本，重設色／33.6×399.7 公分／西元十六世紀／美國堪薩斯市納爾遜博物館藏

12-20 墨竹／明代／徐渭畫／紙本，水墨／西元十六世紀／美國私人收藏

畫史上青綠山水畫的最後一位大師（圖 12-19）。

　　到十六世紀中後期，當文徵明的追隨者無法發揚老師的藝術時，蘇州畫壇逐漸沒落了。這時在浙江畫壇出現了一顆新星，那就是一位充滿自我表現衝動的畫家徐渭（西元 1521～1593 年）。徐氏是一個性情中人，也是一個傑出的畫家、書法家、劇作家和詩人。但在生活中他遭受到一連串災難，最後在晚年因殺妻罪入獄，在獄中度過了七年。他那放蕩不羈的生活態度精彩地反映在他的畫裡，完成了具有抽象表現衝力和戲劇性筆墨表演的新風格（圖 12-20），對後世的影響迄今不衰。

　　徐氏之後，在與蘇州相鄰的松江（今日之上海）又出現了一顆明亮的新星，那就是董其昌（西元 1555～1636 年）。他是個古文學家、歷史學家、理論家、畫家、書法家、詩人、收藏家和傑出的行政官員。他那卓越的才能在世時便吸引了

12-21　秋山圖／明代／董其昌畫／長卷／高麗紙本，水墨／38.4×136.8 公分／美國克利夫蘭美術館藏

許多追隨者，而他的影響持續了三百多年。作為一個天才的學者，他通過一連串科舉考試之後成為宮中的高官，終入翰林院。他曾任明史編撰、太子太保、禮部尚書，最後於 1634 年退休。

董其昌因為受到禪宗分「南北」的啟發，也為中國畫開創了「南北宗」的理論。他把李思訓的青綠山水定為北宗的發軔，把王維的水墨山水推為南宗的始祖。按他的說法，北宗不可學，因為其技巧過於費時費力，不利健康。他的理論雖然被現代學者和畫家斥為無稽，但清代許多畫家則奉之為圭臬。事實上，人們不得不承認，董其昌的理論是中國藝術史家第一次試圖建立一種理論系統，從宏觀的歷史角度來詮釋中國山水畫風格的問題。

董其昌的山水畫受到黃公望、王蒙與文徵明的建構性布局的啟發，同時受到黃公望和沈周的追求拙趣審美觀的啟迪。他的畫「秋山圖」（圖 12-21）是對這些文人思想的綜合解釋。首先，他試圖捕捉董源的「自然」，因為董源是他心中最偉大的畫家。但與其說是捕捉不如說是改釋，他通過重新組織自然母題使空間變形，並把母題重新解釋為形式要素，結果河流、行雲、天空都變成形式結構的組成部分。

董其昌把王蒙的山水畫形制運用於自己的「青弁圖」（圖 12-22a、b），但有趣的是，他取消了王蒙的牛毛皴，並把山石的「筋骨」暴露出來。他的山由許多小片面構成，具有王蒙的有機生長力。但從自然主義的觀點來看，這種力是強化的，甚至是令人錯愕的。雖然在他的山水畫中有一種死寂的沉默，但在擁擠的山石樹木之間有互相推擠的力量。看來他似乎故意把樹木從樹心剝開，並把山的表面擦刮以揭示其底下變形的、騷動的、蜿蜒的紋理——真是一幅「超現實」的造境！

　　「超現實傾向」可以說是晚明畫家心中的主流思想。屬於這種類型的著名畫家有盛茂燁、吳彬、陳洪綬（西元 1598～1652 年）和崔子忠。當然他們各有自己獨特的表現方式，有些人比較溫和，有些人比較激進。譬如吳彬和陳洪綬就顯得很偏激；他們的畫怪怪奇奇，有一種強烈的現代感（圖 12-23）。

12-22b　青弁圖（局部）

12-22a　青弁圖／明代／董其昌畫／立軸／紙本，水墨／224.5×67.2 公分／西元 1617 年款／美國克利夫蘭美術館藏

12-23　兩羅漢／清代／陳洪綬畫／冊頁／紙本，淺設色／21.4×29.8 公分／西元十七世紀／臺北國立故宮博物院藏

# 三、清代 (西元 1644～1912 年)

　　十七世紀初期，由於明朝政治腐敗，民怨沸騰，叛亂四起。其中李自成所領導的叛黨攻入北京，逼使明朝崇禎皇帝自殺，並且奪得了王位，並霸佔當時駐軍東北的大將吳三桂的情人。這時原先在中國東北以狩獵、捕魚和放牧為生的滿洲人，已對大明江山虎視眈眈，正好應山海關守將吳三桂之邀，於 1644 年越過了長城。本來吳三桂打算利用滿人的軍隊推翻李自成的政權。但是等他們殺了李自成之後，由努爾哈赤（西元 1559～1626 年）率領的滿洲軍隊卻拒絕撤離北京，反而在那裡建立了大清帝國，並把戰爭推進到南方。

　　在中國南方，這時有一些明朝皇室的王子起來抵抗，但一切努力終歸失敗。最後鄭成功率領一支明軍從荷蘭人手中奪得了臺灣，並在那裡建立起反清復明的基地。滿洲人終於在西元 1683 年跨過臺灣海峽推翻鄭氏家族的政權，佔領了臺灣。

　　滿洲人不像漢人那樣有高度的文明，但他們的軍隊組織和訓練都遠勝於明軍。在清朝第一個皇帝世祖（西元 1644～1661 年在位）之後，又有三個非常精明的皇帝：康熙（西元 1661～1722 年在位），雍正（西元 1723～1736 年在位）和乾隆（西元 1736～1795 年在位）。他們給中國人民帶來了和平與財富。為了統治中國人，他們採用一種西方學者稱為「胡蘿蔔加大棒」的政策：一方面提倡儒學，一方面嚴懲反抗者。為了彰顯自己是中華文化大統的合法繼承人，清朝王室除了提倡儒學之外，也建立了大規模的中國藝術收藏，藏品包括繪畫、青銅器、瓷器和古籍。部分收藏現在仍然保存在北京和臺北的故宮博物院。在乾隆時代又編輯了一部卷帙浩繁的書畫收藏目錄《石渠寶笈》。康熙和乾隆二帝都親自參與文人的活動；他們也作詩、畫畫和寫字，以此贏得中國知識分子的擁護。雍正皇帝是一個虔誠的佛教徒，他與中國和西藏僧侶保持著友誼。

　　然而，與此同時滿洲朝廷則實施嚴刑峻法以控制中國知識分子的思想。在清初，滿人的文化和權益受到謹慎的保護，在選派官員時滿人有優先權，滿人和漢人之間不得通婚，漢人不許有傳統的髮式，婦女更不許纏足。「文字獄」極其嚴厲；許多中國文人學者因其文學作品而受到懲罰或處死。政府的高效力管理一直持續到將近十八世紀末的乾隆朝末期。

　　清朝的最先一百五十年，國勢之強堪與漢唐最燦爛的時刻相媲美，故又是中

國史上一個黃金時代。滿洲人把中國的邊界進一步擴大到中亞、西藏、東南亞和朝鮮。這樣的盛世在乾隆晚期，因為朝政不修而出現了快速的逆轉，終致一蹶不振。乾隆皇帝於西元 1795 年退位之後，清帝國一路走下坡，內外交困：國內有祕密團體的起義和動亂，沿海地區有海盜的侵擾，又有外國軍隊的入侵。1840 年鴉片戰爭爆發，次年中國被英軍打敗，結果大清帝國割地賠款喪失國家尊嚴；1850 年爆發太平天國革命之後，中國更繼續遭到蹂躪達十五年之久。而由西方國家和日本發起的侵略戰爭，對中國的破壞就一直持續到第二次世界大戰結束。在這段動盪時期，中國在外國強權壓力下被迫簽訂了一系列的條約，中國人稱之為「不平等條約」。

清朝政府採取了許多政策以杜絕自由思想，這些政策對中國的學術、哲學和藝術的發展產生了持續的影響。在「胡蘿蔔加大棒」政策之下，傑出的知識分子或被迫沉默，或馴服地在宮中工作，如編撰字典、百科全書、歷史和其他學術著作，幾乎沒有什麼思想家出來從事獨立寫作或思考。少數幾個不為宮廷效勞而且熟悉理學問題的學者，則耗費時日在考證古籍。他們在經籍的字義考證挖掘得越深就變得越困惑，因為他們脫離了現實和大目標；他們對主流學術和政治的影響微乎其微，因此有清一代朱熹和王陽明的理學繼續作為科舉考試的標準答案。

相對而言，滿清政府對藝術的控制似乎比對文學和哲學的控制較為寬鬆些，但是統治者對藝術中技藝的善意支持卻產生了最精緻的「職業化」文人畫、宮廷畫和陶瓷作品。宮廷裡在耶穌會畫家影響之下，「院體寫實主義」或「中西合璧的寫實主義」獨樹一幟。這些耶穌會畫家應皇帝之邀，在紫禁城內的啟祥宮裡與機

12–24　百駿圖（局部）／清代／郎世寧畫／長卷／絹本，重設色／94.5×776.2 公分／西元 1728 年款／臺北國立故宮博物院藏

械師（有西方人也有中國人）和中國畫家一起工作。在宮廷中最傑出的耶穌會畫家是郎世寧（西元 1688～1766 年）。他是 1715 年到京的意大利畫家和耶穌會傳教士；他既掌握了西方油畫技法又學會中國山水畫、動物畫和花鳥畫的「工筆畫法」。他尤其以畫馬著名（圖 12-24）。但是清初「院體寫實主義」對當時畫壇整體情勢的影響微乎其微，因為這些宮廷畫家的活動可能是出於政治方面的考慮，被嚴格地限制在紫禁城的作坊內。

　　滿清政府為了強調它是中國法統的繼承者，所以主導了一場強有力的保護中國正統文化運動，迫使大多數畫家也追求正統——意思就是與明末的董其昌派文人畫保持一致。結果從明到清雖有政治上的轉變，但在文人繪畫領域裡並沒有留下深刻的斷代痕跡。如果把董其昌作為一個新階段的開山祖師，那麼可以說，在導致明室滅亡的政治大崩潰之前變化已經開始了。然而董其昌實際上是綜合詮釋前輩的文人思想，也就是說他跟元初以來的文人畫家唱同一個曲調，只是用他自己的嗓子罷了。在美學思想上超自然主義的概念並沒有改變。在清初既然他的畫風被尊為「正統」，其重要性和影響力也就銳不可當了。

　　董其昌的追隨者最重要的就是「四王吳惲」。「四王」是指王時敏（西元 1592～1680 年，圖 12-25）、王鑑（西元 1598～1677 年）、王翬（西元 1632～1717 年）和王原祁（西元 1642～1715 年），「吳」指吳歷（西元 1632～1718 年），「惲」是惲壽平（西元 1633～1690 年）。這些畫家繼續董其昌的「建構性圖式」，也成為當時知識分子和皇室的新寵。乾隆皇帝尤其喜歡這種帶有「正統」性的書畫，屢為之題詩褒揚。乾隆愛好藝術品的收藏和鑑賞，堪與宋徽宗皇帝相比；他的藝術品味以及對文人畫

12-25　山樓客話／清代／王時敏畫／立軸／絹本，淺設色／115.7×51.7 公分／西元 1675 年款／天津博物館藏

12-26　仿梅道人山水／清代／王鑑畫／立軸／紙本，水墨／78.1×42.6公分／西元1669年款／天津博物館藏

的支持，乃是當時中國文人畫發展的關鍵。清代的文人畫要排除一切非正統的技法和機智，以便使風格服從於歷代大師們的模式。畫家可以用一種標準的筆墨和布局類型來畫很多畫，每幅之間只在墨色上和景物細節上有細微的變化。這些「正統」畫家的畫是理性的，但不是分析性的。他們對構圖秩序和筆法的掌握是通過不斷地臨摹古畫，然後熟記在心中。清代畫家作畫時，往往依靠對筆墨的直覺反應，並把這種反應限制於固定的模式。雖然直覺反應是熟練而精巧的，但也是陳腐的；作品冷漠而沉靜，不同於董其昌的「靜中寓動」的表現方法。

今藏天津博物館的「仿梅道人山水」軸（圖12-26）是王鑑模仿董其昌筆法的山水立軸。雖然託名於吳鎮（梅道人），但沒有喚起一種自然主義的氣息，而是建造一幅有巉岩溪水、樹木流雲、山居小橋的圖畫。筆線和

12-27　輞川圖（局部）／清代／王原祁畫／長卷／紙本，設色／美國紐約大都會博物館藏

墨色的細微變化——或稱為韻味——乃是人們欣賞的主要內容。而在這些用筆特技的背後是源於禪宗的所謂「文人的三昧」或「靜慮」。

　　王原祁的「輞川圖」（圖12-27）是另一件四王畫派的佳例。畫家把山石小心翼翼地分割成許多小塊面。這幅畫似乎把物質世界的自然氣氛和動勢，以及荒莽浩瀚之氣，都排除出圖畫世界，只追求一種庭園式的寧靜優雅，這與他的生活環境有必然的關係。但他以正統的古法作畫，也可以喚起觀者的思古幽情，這也是明清文人審美觀裡頭最有價值的情感。

　　然而，如果說明代的覆亡未對中國畫壇激起一絲漣漪，那也是不完全正確的。實際上在保守的藝術環境中，政治的激變也產生了一些不同的流派，如典型的個人主義畫家石濤（號道濟，西元1642～1707年）、八大山人（名朱耷，西元1626～1705年）、石谿（又號髡殘，約十七世紀）和漸江（又號弘仁，西元1610～1664年）的作品。這四個和尚被稱為「清初四僧」，他們各自獨立創作。石濤和八大都是明朝皇室的王子。他們在童年明亡之後皈依佛門，過了一段相當長的和尚生活，到暮年才返回世俗世界。至於石谿和弘仁則終其一生都是虔誠的佛教僧侶。

　　「四僧」的繪畫成就對現代人特別具有吸引力，因為他們強調個人的表現。例如在石濤的《畫語錄》中便一再強調突破古法的重要性。他說：「古之鬚眉，不能生在我之面目。」把「四僧」與「四王」作一比較就可以看到前者更有獨創性。石濤和石谿竭盡筆力在山水畫中創造出自然氣氛——尤其是蒼茫浩瀚之氣（圖12-28）。他們從徐渭和陳淳的筆法中重新領會久已失去的「自我」和「自然」的浩氣。八大受董其昌的影響很大，但他把董法從規矩中解放出來，

12-28　蓮花圖／清代／石濤畫／立軸／紙本，水墨／90.2×50.4公分／北京故宮博物院藏

12-29 荷池水鳥圖／清代／八大山人畫／立軸／紙本，水墨／西元十七世紀／北京故宮博物院藏

12-30 峭壁孤松／清代／漸江畫／立軸／紙本，淺設色／120×53.2公分／西元十七世紀

他尤其善於用大寫意的書法筆觸捕捉隱藏在自然中的神祕的自我（圖12-29）；弘仁相對地探索幾何形式與自然的和諧統一（圖12-30）。於是從他們對自然的各種潛能的開發我們可以看到一種共同的興趣：與「四王」不同，他們並不把自然看作是用以演戲的「傀儡」，而是作為「自我」真情的代言者來對待。

其他有強烈個性的畫家尚有南京的龔賢（約西元1619～1689年）和揚州的「八怪」。後者包括金農、鄭燮、羅聘等等。龔賢是南京人，可能是最熱中在山水畫中創造新視覺效果的一個人（圖12-31）。揚州八怪的作品，雖然有些草率但因其幽默感和巧智，擁有一種特別受到揚州鹽商歡迎的審美趣味。

12-31　千巖萬壑／清代／龔賢畫／立軸／絹本，水墨／瑞士德連諾瓦茲收藏

　　上面提到的四王、四僧、八怪，他們的風格在清初的黃金時代獲得發展，可是他們創新的動力在乾隆之後就沒人能繼續發揚了。

# 四、陶瓷、工藝和建築

　　在元代，所有宋代建立的窯仍然繼續大量生產高質量的瓷器和硬陶器。現藏臺北國立故宮博物院的「筆筒」（圖 12-32）是一個白色釉的瓷器，其純潔的白色可以比得上象牙。其透雕細工展示了雲紋圖案中一對生氣勃勃的龍與鳳。然而在有元一代，瓷器市場漸漸被江西省景德鎮生產的影青瓷器所佔領。影青瓷產品有許多種類，包括器皿和塑像。其中佛陀和觀音塑像特別可愛（圖 12-33）。許多影青瓷器產品出口到韓國、日本和東南亞。

　　另一種新的瓷器叫青花瓷。它漸漸取代其他類型的陶瓷產品，成為市場的寵兒。青花瓷是用純高嶺土製成的坯，塗上鈷藍色，再上一層透明的長石釉面。中國陶工在唐代已開始在「唐三彩」用鈷藍色，他們使用的鈷是從中亞進口的。由於其滲透性，鈷在窯中很難控制。在南宋後期，陶工們嘗試把它應用到花瓶上作釉下彩裝飾，但是這種產品在南宋還非常罕見；到了蒙古人統一中國之後，因為與中亞和東南亞（鈷也發現於蘇門答臘）各國來往頻繁，鈷的來源不成問題，價格也降低了，青花瓷的技術和數量才急劇上升。在元朝由於對質控制特別嚴格，

12-32 筆筒／元代／白瓷／西元十四世紀／臨川窯／臺北國立故宮博物院藏

12-34 有蓋罐／元代／紅釉下彩青花瓷／西元十三世紀／河北省博物館藏

12-33 觀音／元代／青白瓷／西元十四世紀／元大都（北京）遺址出土／北京首都博物館藏

12-35 高足碗／明代／二龍紋紅釉瓷／永樂年間／臺北國立故宮博物院藏

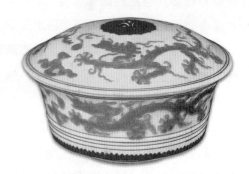

12-36 紅龍碗／明代／紅藍釉下彩瓷／宣德年間／臺北國立故宮博物院藏

青花瓷的產量還是不能與影青瓷相比。偶爾我們也看到兼用銅紅釉下彩的青花瓷,非常美觀(圖 12-34)。

明清時代陶瓷工業繼續發展,發明了很多新釉料和新技巧:從全盛的青花瓷,到微妙的藍色釉下彩與紅色琺瑯彩之合體,到五彩瓷和琺瑯彩瓷。這裡介紹藏在臺北國立故宮博物院的「高足碗」(圖 12-35),它是明代永樂年間(西元1403~1424 年)的作品,其平滑而有光澤的紅釉面是中國紅釉瓷器的最佳者。在內壁有二龍戲珠的美妙模印圖案,此乃中國藝術家又一個卓越技藝。

明代宣德(西元 1426~1435 年)和成化年間(西元 1465~1487 年)生產的青花瓷是史上有名的。如宣德年間的「紅龍碗」(圖 12-36)顯然是一種皇家用品,因為五爪龍是傳統皇家象徵;這些紅、藍圖案都還是釉下彩。宣德、成化的瓷器之所以出名,不只是因為它們形式和釉面的精細完美,而且也因為它們質樸和優雅的感覺,最好的代表作是成化年間的「三魚碗」(圖 12-37)。

然而,最吸引人的品目通常還包括晚明的瓷器和清初的琺瑯彩瓷。在成化朝之後青花瓷的質地退化了,但生產了

12-37 三魚碗/明代/紅魚紋白瓷/成化年間/臺北國立故宮博物院藏

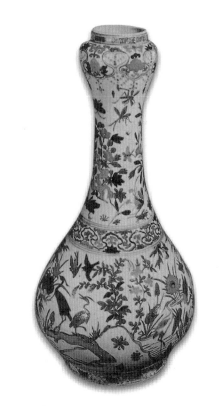

12-38 蒜頭瓶/明代/花鳥紋白瓷/臺北國立故宮博物院藏

更多的五彩瓷器。同時,圖案設計變得更像繪畫,通常有中國水墨畫中常見的人物、山水、花鳥(圖 12-38)等。在十七世紀末和十八世紀的清代前期,瓷器工業又登上另一高峰。康熙朝的「觶瓶」(圖 12-39)模仿青銅器的觶,釉面呈深紅色,上面有非常豐富的白斑,稱為「芭蕉眼」,並有幾道細細的冰裂紋。白釉面則從內壁擴展到瓶頸上部,其神祕而完美的組合在視覺上很有啟發性。

12-39　觶瓶／清代／紅白釉瓷／康熙年間
（西元 1661～1722 年）／郎窯／臺北國立故
宮博物院藏

12-40　葫蘆瓶／清代／琺瑯釉上彩瓷／雍正
年間（西元 1723～1735 年）／臺北國立故宮
博物院藏

在瓷器設計上，最善於利用中國畫技術的是乾隆年間的作品。這些高度繪畫
化的瓷器裝飾是以琺瑯釉畫在半透明的長石釉上，所以稱為「釉上彩」。在這裡圖
示一隻葫蘆形的花瓶（圖 12-40），上面有一幅大寫意葡萄，其靈活筆觸與紙絹
上的畫無甚差別。有些類似的裝飾母題還用優美的書法題詩，充分展現文人的品
味。這些色彩豐富的瓷器很受西方人的歡迎。十七世紀之後，在中國東南部建立
了許多工廠，專門生產外銷瓷，稱為「貿易瓷」。雖然外銷產品在品質上不如那些
為中國皇室生產的瓷器，但它們在東西文化交流史上扮演著非常重要的角色。

在明代，景泰藍和漆器工業的發展也很重要。景泰藍原先是一種游牧民族的
藝術，它在九世紀傳入歐洲，而中國人則在十四世紀後期才學到這種藝術──可
能是從中亞人那裡學來的。景泰藍器是先用金屬製胎，然後在上面嵌布金屬絲框
成為圖案，並在圖案內填上彩色玻璃粉，再將器皿放到窯中焙燒，最後把表面磨
光。這種沉重而色彩鮮豔的器皿特別適合做珠寶盒和香爐。

明朝人還發明了各種技術，創造出非常美麗的漆器和漆繪家具。一隻小小的
盤子可以用二十層不同色漆製成，花卉圖案和山水風景都刻畫得非常細緻。大多
數漆器製品都塗以鮮紅色。但是最令人賞心悅目的是其精巧敏銳的刀法，此技藝
一直繼續發展，到清初達到高峰（圖 12-41）。

12-41 漆盒／清代／雕漆／乾隆年間（西元 1736～1795 年）／臺北國立故宮博物院藏

12-42 太湖石花園／元代／西元十四世紀／江蘇蘇州獅子林

　　至於建築，元、明、清三代建造了許多佛教和道教寺院，並以大幅壁畫做裝飾。近年來中國學者在山西省發現了許多有壁畫裝飾的道教寺院。這些壁畫有豪華富麗的氣派，呈現出唐代繪畫的氣魄，但相當工藝化。這個時期最有創意的建築設計要數江蘇蘇州的庭園和北京的皇宮。在蘇州有許多園林景觀供文人、官員、雅士作為賞玩或雅集的場所。園林是用從太湖底取來的自然岩石（稱為太湖石）建造的。這些奇形怪狀的石頭配合多變化的樓閣、彎曲的小橋、莊嚴的佛寺和寶塔，再加上各種盤曲如龍的樹木，構成一片詩情畫意的世界（圖 12-42）。

　　北京曾經是遼、金、元、明、清諸代的首都，享有從未間斷過的繁榮。在元代它被稱為「大都」；正是在元代皇宮的基礎上，明代永樂帝在十五世紀上半期建造了新的宮殿；清代諸帝又把皇城進一步擴大，並增添了無數的建築物。

北京皇宮被設計為天子的居所，主要建築坐落在皇城的南北中軸線上，所有的建築物也都是對稱的，在規整和莊嚴中給人安適的快感。當然，最主要的是 960×760 公尺見方的內城，稱為「紫禁城」。此城由一圈高牆和護城河圍繞，城的四角各有一座美麗的角樓。紫禁城內的宮殿可以分為兩個群落：外庭和內庭。前者是政府部門所在，包括三個大殿，由南往北一線排開。這三個大殿依次是太和殿、中和殿、保和殿。所有建築都有青色琉璃磚牆和金黃色琉璃瓦屋頂。

城的正門叫午門，位於紫禁城南邊。這裡也是古代處決人犯的地方。進入此門來到了太和殿，可見三扇拱門的入口。太和殿是全城的主要建築物；中央政府最正式的大型祭典活動都在這裡舉行。

12-43　九龍壁／清代／西元十八世紀／北京

此殿始建於明初，到清初改建。其牆壁和頂篷都飾有龍、鳳、雲彩和幾何圖案，顏色有紅、藍、綠、黃等，可謂華麗而豐富多彩，而且這些裝飾都特別有吉祥的含義。大殿中央是御座，御座中央有一把木椅，上面雕有龍紋，故名「龍椅」。這個不舒服的座位在中國是最神聖的寶座！

太和殿後面是中和殿，這是皇族舉行各種祭儀活動的場所。走出中和殿，可以看到保和殿，那是明末的建築，在殿前有著名的「九龍壁」浮雕（圖 12-43）。在中國九是個神聖的數字，因為它的發音像「久」，意為「永久」；「九」也代表「九州」（中國），明清時代，在這裡舉行各種品級官員的就職儀式。

在太和殿兩側有文華殿和武英殿，清代中央政府的文武官員就在這裡辦公。對古代中國人來說，能在這兩殿中獲得一個位置是最高的榮譽。於今這兩個宮殿都用作各種藝術展覽的場所。

在保和殿後面，被一堵牆隔開的是皇帝、皇后、王子、公主以及宮女們的房舍，也就是所稱的「內庭」。內庭中央由皇帝的起居室和臥室組成；兩側則是為宮女所準備的房間。在這一地帶最著名的大殿是乾清宮、交泰殿、坤寧宮、養心殿

和慈寧宮。

北京城還包括許多其他重要的建築物和風景區，如北海公園、景山公園、中山公園、昆明湖、西山寺、圓明園和天壇，這些建築物和風景區中最有意思的地方是 1700×1600 公尺見方的天壇。此壇始建於西元 1420 年，後來分別在 1530 年和 1751 年改建過。在清代北京城內共有六個祭壇，分別祭天、地、日、月、神農、社稷諸神，而以天壇最為壯觀。

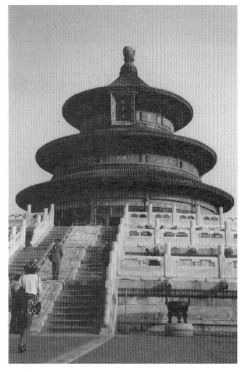

12-44　祈年殿（天壇）／清代／西元十八世紀／北京

天壇位於北京外城中央大街邊，由圜丘（圓壇）和祈年殿（圖 12-44）兩個單元組成。連接這兩個單元的是一條 30 公尺寬 4 公尺高的磚道。圜丘在天壇的南端，是由石塊疊成的圓形三重平臺建築。平臺臺階和直徑在建造中都用奇數，因為這是男性和天的象徵。在圜丘的中央是冬至時皇帝祭天的地方。

位於圜丘之北的是紀念堂，稱為「皇穹宇」，也是圓形基面式建築。有美麗的青色琉璃瓦屋頂。大廳中有諸皇帝和皇后的牌位，並有為星神和風神準備的小神龕。

從皇穹宇再往北就是著名的祈年殿，它四周有一座圍牆。木構的祈年殿高 6 公尺，基座是用美質的白玉石建成的三重圓形平臺。祈年殿本身也是圓基式建築，共有三層，都飾以色彩鮮明的複雜圖案，但它不只色彩富麗，而且也莊嚴和諧。皇帝每年立春日就在這裡舉行祭天大典，祈求五穀豐登。三層塔樓象徵天、地、人三者之間的和諧，稱為「天人合一」。為加強帝王的宇宙性權威的象徵，大牆上豎立十二根圓柱，象徵十二個月。大廳的中央由四根大柱支撐；柱上飾有代表四季的金蓮花。中央祭壇有九龍屏，象徵上天把統治中國的「天命」委任給作為「世界統治者」的皇帝。像佛教的窣堵婆，祈年殿也代表宇宙的中心柱；只是它不只是宗教的，同時也是政治的、社會的和文化的。

# 第十三章

# 朝鮮和日本的綜合主義時代

　　將十三世紀之後的朝鮮文化看作「綜合主義」也許並不合適，因為它不存在這樣一個哲學基礎。在藝術方面中國的影響雖然加強了，但朝鮮人在綜合複雜的思想和風格的能力似乎相當有限。

　　日本的情況就很不一樣。日本人總是努力向朝鮮和中國學習，但也同時保持很強的民族特色。在藤原時代以後，日本的宗教急速擴大它接受外來文化的同化力，這個文化背景培育了更加多樣的繪畫與建築風格。

　　表面上這種多樣化的進程中，似乎曾受到來自中國的禪宗文化運動的阻礙，但禪宗哲學實際上又為各種思想流派的融合提供了一個更為廣泛的基礎；進入這個大熔爐裡的哲學思想包括正統佛教、神道教、儒教、武士道和後來的浮世文化。有趣的是，綜合運動在中國和日本有了不同的結果：中國的綜合主義始終保持著與文人自然主義傳統的牢固聯繫，很少通俗趣味，而日本的綜合運動顯現出對平民大眾通俗生活的強烈關照。

## 一、朝鮮藝術：陶瓷和繪畫

　　十二世紀以前，朝鮮藝術只限於佛教造像、畫像、硬陶器和實用工藝品，大多是照中國的原型複製。直到十二世紀初期（中國北宋末）朝鮮才得到青瓷器技術，這時青瓷已經在中國流行五百多年了。陶瓷行業的新動力可能來自與南宋人的商業貿易。這個時期朝鮮產的青瓷與中國浙江的南方青瓷非常相似，只不過是朝鮮青瓷器的技術仍停留在中國西元十世紀的水平，不像中國十二世紀的青瓷那麼多樣和精緻。

　　在十三世紀，朝鮮的陶瓷工也開始生產「影青瓷」。在中國，這種瓷器還是新穎的產品。然而，這時由朝鮮陶瓷工製作的青瓷已有其特點：其釉面常有像用海貝殼鑲嵌的白色花紋圖案。現藏美國舊金山亞洲藝術博物館的高麗王朝「蒜形瓶」（圖 13-1）是這種獨特器皿的好例子，它美麗的外形、精緻的裝飾和翠玉色的

13-1　蒜形瓶／朝鮮高麗王朝／青綠釉嵌
花瓷器／高 34.29 公分／西元十三世紀／
美國舊金山亞洲藝術博物館藏

13-2　群猴圖（雙連屏軸之一）
／朝鮮李朝／立軸／絹本，墨筆
／西元十五世紀末～十六世紀／
美國舊金山亞洲藝術博物館藏

釉，還有那細密的，若隱若現的冰片紋，都令人百看不厭。

　　也是在第十三世紀，朝鮮人與中國北方的金朝有了交往，後來又與元朝保持
密切的關係。在這些接觸中朝鮮人也學習畫中國式的山水。其早期作品反映中國
北方文人畫的風格，尤其是李成和郭熙一派的畫法。這種金朝的李郭派與北宋的
同派作品比起來，經常有比較零碎和平淺的構圖。

　　水墨山水和墨竹在西元十四世紀之後的朝鮮有更進一步的發展；其風格來源
是元代顧安、孫君澤、朱德潤這些中國畫家的作品。一些仿作表現出自然主義傾
向，但是大多數的作品從中國人觀點來看還是不太自然的，甚至連禪畫的情況也
是如此。「群猴圖」軸（圖 13-2）是一幅禪畫，風格出自中國南宋的牧谿。三隻
猴子（一隻母猴和兩隻小猴）坐在一塊傾斜的石頭上，母猴伸出左臂指向天空。
作為禪宗的「公案」，這無聲的一指相當於「直指我心」的授業方法，而天空意指
「無垠的虛空」。母猴的姿勢由其背後的枯樹和一組竹葉來平衡，然而與牧谿的畫
相比較，自然主義氣氛消失了。

## 二、日本室町時期 (西元 1334～1572 年)

　　正如我們在本書第七章所說，在藤原時期日本文化已順利地進行著一種戲劇性的變化，包括封建社會的復興、世俗享樂主義的流行和世俗藝術的浮升。其動機乃是修改奈良文化，使之更適合藤原家族控制下的新的社會環境。我們知道在彌生時期和古墳時期日本有著非常典型的封建社會，日本人事實上也未曾完全放棄封建關係。甚至在今天高度工業化的現代社會裡，人們間的封建關係還表現在對主人、老闆或職責的忠誠；也表現在宗派主義和團隊精神上。換句話說，傳統的封建思想一直徘徊在日本人的腦子裡。

　　在奈良時期，如聖武和桓武幾位賢能的天皇都能夠有效控制封建領主，維持中央集權的政府。但是其他大部分時期，日本天皇都只是國家的傀儡或象徵性的領袖，真正在政治上起決定作用是封建領主。藤原就是西元十二世紀最有權勢的封建家族，藤原的勢力衰落之後，權力歸於源氏，後者建立了鎌倉幕府（西元1185～1333 年）。

　　從十四世紀初以來，足利家族逐漸從諸封建領主中崛起，成為一個舉足輕重的幕府將軍集團。西元 1333 年，當後醍醐天皇試圖加強他自己的權力時，足利尊氏就調動其軍隊進入京都，成立了一個以皇子為傀儡天皇的新朝廷。為了監督這個新朝廷，足利本人在京都附近的室町建立其大本營，故此期又稱「室町時期」。後醍醐天皇逃進奈良南面的山區吉野，在那裡糾集了一批人成立小朝廷統治日本南部和西部，這個時期史稱「南北朝時期」。1392 年當足利的力量減弱的時候，朝廷又合併了，但是足利中央政府的衰落也導致應仁之亂的大內戰，給這個國家造成了幾乎長達一個世紀的破壞。在這混亂的時代，人們需要可以將他們從「日常生活的地獄」中解救出來的宗教，但正統佛教和神道教已證明無能為力。在這樣的情況下，強調經由個人的「心」來拯救自己的禪宗最能迎合社會和個人的需要。

　　禪宗據說是在九世紀初期從中國傳到日本，但因為當時禪宗在中國還沒有建立雄厚的基礎，對日本文化也沒有太大的衝激。直到三百年後，在鎌倉時期才有一些宋朝禪僧來到日本傳授禪宗，然後又有一些日本禪僧於十三世紀晚期來中國學習。由於兩國間的文化激盪，禪宗的影響在室町時期急遽上升；加以日本吸收新觀念能力自來很強，禪宗精神遂滲透到人們生活的各個層面。在南北朝和室町

時期，禪宗給予日本文化廣泛的影響，把從中國傳入的飲茶、坐禪、水墨畫和禪寺建築予以儀式化，並建立起完整的美學體系，成為日本文化中持久不衰的因素。取禪宗哲學作為基礎，日本人逐漸完成他們偉大的綜合主義，將禪宗文化、傳統神道教和封建武士道結合在一起，創造出綜合文化的獨特形式。它跟中國建立在儒教、道教和禪宗基礎上的綜合文化很不一樣，日本綜合主義在藝術上的表現尤其突出。在室町時期，禪宗哲學對極端簡潔寧靜的鍾愛，被不可思議地結合到嚴格的宗教法規中。這些宗教法規賦予茶道、花道和武士道以正統性。一股神祕的力量將這些相對立的美學價值結合在一起，而且保持和諧。日本人相信，神道無所不在的神與佛法沒有什麼不同。然而最吸引人的是，佛教禪宗與武士的結合。十五世紀以後，日本的「禪家武士」哲學推崇並誇大了中國禪宗的一些觀念，用以突出日本人的革新精神和在藝術中的創新表現。武士是開創日本人新生活和新藝術哲學的主力，在這種新的哲學中，戰爭、儀式和藝術之間的平衡開始取代傳統哲學中的人、神和自然之間的平衡。在前者，戰爭成為人們生活的主要內容，而類似戰爭的主題則表現在宗教儀式和藝術中。另一方面，儀式成為神權的顯現方式，對戰爭和藝術創作兩者來說都是不可或缺的。相對地，藝術被看作是自然的精華，而藝術創作是武士精神和儀禮虔誠的共同呈現。

日本「君子」自認為不同於中國的「君子」。作為一個日本君子（完人）必須兼有武士的勇猛、禪僧的寧靜和藝術家的敏感。這些品質成為日本水墨畫、茶道、庭園設計，尤其是武士生活的顯著特徵。具有「禪家武士」人格的典型人物之一是相阿彌。他在西元十五世紀晚期服務於足利義政將軍的朝廷。他以工藝設計出名，尤擅於水墨山水、設色山水、人物、禽鳥和花卉；他又是一位詩人，通茶道、香道和庭園設計。他還是一位傑出的藝術鑑賞家。

在建築方面，建於十四世紀末（西元 1397 年）的「金閣寺」（圖 13-3a、b）和建於 1482 年的「銀閣寺」（圖 13-4a、b）代表足利幕府將軍們的最高審美品味。金閣寺位於京都北山區，是作為足利幕府第三代將軍足利義滿（西元 1384～1427 年）的退休居所。那是一座中型的三層樓建築，坐落於一個小湖上，半隱半現於綠蔭叢中，有清新空氣的滋潤和群山的保護。因其二、三樓全用金箔裝飾，故名「金閣寺」。

其主體架構是建築在由木柱支撐的高臺上。按照日本的理論，高臺上的第一層是日本式，稱為「倭樣」，其特徵就是高架式的屋基、簡素的幾何形壁飾，以及深色木與白色屏障的鮮明對比；第二層屬於中國唐式，稱為「唐樣」，殆因其曲線

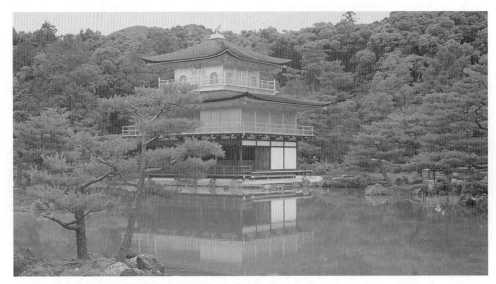

13-3a　金閣寺／日本室町時期／足利義滿建／原建於西元 1397 年，1950 年毀於大火，隨後重建／京都

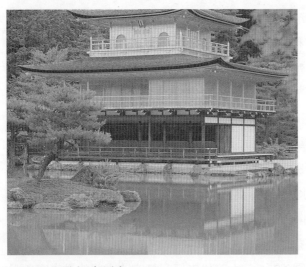

13-3b　金閣寺（局部）

形飛簷和金色牆壁的緣故；第三層屬於印度式，稱為「天竺樣」，此乃因其金字塔形之屋頂和拱形的門扉而定。這些不同的式樣因其不同功能而設計：底層為日常起居室，故設計得像宮室；第二層作為會客室或稱「武士房」，用於音樂和詩歌雅集；第三層充作佛堂，供奉佛像，同時也是打坐的地方。金閣寺原寺於西元 1950 年被一個瘋和尚焚毀，現在的建築是新近據原寺照片重建的。

「銀閣寺」，又稱「慈照寺」，建於京都東山區，為足利幕府第八代將軍足利義政（西元 1436～1490 年）所建。它是金閣寺的一個小型變體，也坐落於一片園林風景中。在那裡有一個小湖，銀閣寺的美麗倒影就在碧波瀲瀲中盪漾。這座建築物只有兩層：底層屬倭樣而第二層屬唐樣。原本擬用銀箔裝飾但未能如願。另有一個極小的茶室叫做「東永堂」，位於主要建築物的旁邊，這個茶室成為後世的茶室建築的典範。它約有四席（榻榻米）大，有茅草屋頂、隔扇牆和可移動的「障

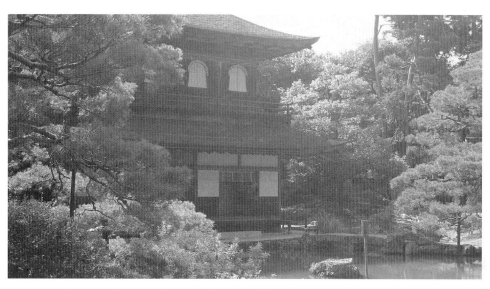

13-4a　銀閣寺／日本室町時期／足利義政建／建於西元 1482 年／京都

子」。其入口很小，只容一個人爬進去。茶室中央有一個凹下的小方塊稱為「床之間」(tokonoma)，是為茶事服務而設。這茶室有兩個用途：茶道與坐禪。這矮小的房間據說有其深奧莫測宗教意義，殆室內乃自然神靈 (Kami) 之居所；之所以建得如此矮小，就是要使任何進入茶室的人在慈母般的神靈之前表現得謙卑。

與這一種新建築相輔相成的是庭園設計。日本禪宗庭園不像中國的園林；後者大多是大片風景擁抱著建築物、橋樑、人造假山和溪流池川，帶著繁茂的樹木花草；而日本禪宗庭園大多是小型的，其中有素木構成的小屋、嬌小而且修剪整齊的樹和灌木叢，有時配合著由石和砂構成的假山假水。金閣寺和銀閣寺的庭園是依

13-4b　銀閣寺（側面）

照西芳寺的庭園設計的，屬於「淨土樣」。還有一些其他樣式的庭園，例如龍安寺和大仙院（圖 13-5），這些庭園中的「水」是用梳出波浪紋的白砂來代表，稱為「枯山水樣」；詩仙堂和弘法庵的庭園則採用「靜修庭樣」或稱「茶庭樣」。正傳寺的庭園又發展了「修籬樣」，這是採用像蘚苔、沙子和修剪過的樹籬等軟材料來

構成。大部分日本庭園都是為禪修打坐而設計；庭園中的小徑為沉思的路程。設計師有意地把敏銳精緻的審美品味表現在建築元素中，使沉思者從這「小世界」（庭園山水）的啟示中獲得大的世界觀，正如禪師所教導的：「一花一世界，一沙一乾坤」。

13-5　大仙院／日本室町時期／（傳）相阿彌設計／西元十五世紀／京都大德寺

在藝術上這時候的另外一種重要發展，便是中國僧侶把水墨畫帶到了日本。正如我已經談到過的，禪畫在中國南宋以後因文人畫的興起而失去了原有的地位。由梁楷和牧谿開拓的禪宗圖式被人遺忘了，而且當時在中國幾乎沒有禪僧專門從事繪畫工作。即使元代畫家玉澗（圖13-6）和因陀羅留下的很少數幾件作品，也滲透了文人的自由筆法。當文人藝術在十四世紀的中國浮升到高峰的時候，收藏家貶低禪僧所作的畫。在這一關鍵時刻，日本禪僧承擔起將禪畫藝術傳到日本的重任，也因此為他們的武士培育出「簡素」和「寂靜」的心靈。許多中國禪僧的畫不被中國收藏家接受卻流往日本，成為日本水墨畫家學習的範本。

在十四世紀初期，可翁（西元？～1345年）、如拙和默庵靈淵（活動於西元1330～1345年）都嘗試模仿梁楷和牧谿，但他們沒有恢復這些中國大師的「莊重

13-6　瀟湘八景圖（局部，山市晴嵐圖）／元代／玉澗畫／長卷／紙本，水墨／33×84公分／西元十三～十四世紀／日本出光美術館藏

型」圖式以及緊湊結構的人物造型。相反地，他們在畫中加進了從元代文人畫引申而來的鬆放作風，並且賦予日本人所特有的幽默感與魅力。關於可翁其人我們所知甚少，但是他有一幅描繪中國唐代禪僧寒山的立軸留存了下來（圖13-7）。這裡我們可以看到他的用筆顯然不像梁楷和牧谿那麼溫柔含蓄，但有一種日本人特有的剛直和果斷。默庵曾於1327年左右旅居中國學禪，從那次旅行中他也得到了有關牧谿藝術的第一手材料。他曾畫一幅「布袋圖」描繪一個滑稽的和尚。這個中國和尚原名契此，是五代人，活動於浙江奉化一帶，到處乞食，但吃得肥臉大肚。人視之為彌勒菩薩的化身。此圖以灑脫的筆調畫成，讓人聯想到梁楷的畫，不過默庵的筆法看來更粗放一些。畫面上部加有十九行題字和三方印章。他另有「豐干、寒山、拾得伴虎睡」一圖傳世（圖13-8）。那是幅標準的禪畫，其題材本身是受到中國北宋石恪「二祖調心圖」的啟示，但是他那鬆放的筆墨顯然是經過了中國元朝文人畫的洗禮。

13-7　寒山／日本室町時期／可翁畫／立軸／紙本，水墨／西元十三～十四世紀／美國華府斯密松尼安博物館藏

13-8　豐干、寒山、拾得伴虎睡／日本室町時期／默庵畫／立軸／紙本，水墨／西元十四世紀中期／日本東京Maeda Ikutokukai基金會藏

在十四世紀後期，愚溪（活動於西元 1361～1375 年）曾模仿過牧谿的「三聯幅」。牧谿把觀音放在中屏，配以松猿、鶴竹兩邊幅。愚溪對這布局作了一些改動，使中屏觀音的臉朝左，並且用李唐的筆法畫了兩幅山水作為邊幅。這兩幅山水給中幅的觀音構成一個鑽石形空間。觀音正在打坐，身旁置一隻日本茶盞。這件繪畫雖說保留了牧谿的基本圖式，但並沒有表達嚴肅的曼荼羅布局，也沒有圖解儒釋道三教合一的思想。然而其多轉角的粗硬筆觸和旋動的氣勢，頗能投合日本幕府將軍和武士的口味。

這時的另外一位畫家玉畹梵芳（西元 1348～1420 年）曾向中國僧人普明學畫蘭花。按釋普明在十四世紀活動於江蘇揚州、蘇州。梵芳以接近普明的方法畫了一些蘭花，不過梵芳的作品更加格調化。在十五世紀初期又有一位出名的禪畫家如拙（活動於西元 1400 年前後）。他是相國寺的一個和尚，也是一位石匠，曾受雇於足利義持為禪宗大師雙石 (Soseki) 雕刻碑文。

他的「瓢鯰圖」作一位禪僧站在一片河岸上，手持一只小葫蘆，想要捕捉一條溜滑的大鯰魚（圖 13-9）。這個題材反映了一則禪家的公案：將佛法比作鯰魚，而將人的邏輯推理比作葫蘆口。換言之，一個人不能運用他的知識來估量和捕捉佛法，然而隱藏在人的理智背後的智慧卻是廣大無邊的，有如這個葫蘆的大「肚子」。毋庸置疑，這幅由禪僧所作的畫是有著禪宗的主題，所以是標準的「禪畫」。不過配景的構圖和筆法都源自中國南宋山水畫，顯示出馬遠和夏圭的影響。當然這是屬於日本人的詮釋，所以有一些流暢或圓滑的筆調是馬、夏作品中未曾見過的。

13-9　瓢鯰圖／日本室町時期／如拙畫／立軸／紙本，墨筆淡設色／111.5×75.8 公分／西元十五世紀早期／日本京都退藏院妙心寺藏

顯然一直到如拙的時代，日本禪畫還沒有遠離其中國的範型。就是水墨畫的第二代畫家，諸如明兆（西元 1352～1431 年）、周文（活動於西元 1423～1458 年）、周繼（活動於西元 1440～1460 年）和文清（活動於西元 1460 年代）也沒有改變中國樣式和題材。明兆出生在位於本州和四國之間的瀨戶內海上的淡路島，成為該島禪寺方丈的弟子。師徒兩人後來到京都，老師主持東福寺，明兆則成為該寺總務所的督監，稱為「殿司」。他的畫都是宗教題材，如 1408 年的「大涅槃圖」和一些禪師像。

天章周文是相國寺的一位僧人，而且在該寺擔任高級管理員

13-10　竹林山齋／日本室町時期／周文畫／立軸／紙本，水墨／134.8×33.3 公分／西元十五世紀早期

「禪僧都管」。1423 年他以一個外交使團的成員到過朝鮮。他早年的主要工作是為雕塑家繪製和設計佛像，不過在 1430 年代他已經以畫家的身分享盛譽，並接受一般主顧和他自己寺院的委託作畫。他的畫風學馬遠和夏圭（圖 13-10），而更重要的是他有一位傑出的學生雪舟等揚（西元 1420～1506 年）。

雪舟是第一位把鮮明的日本人個性帶進水墨畫的畫家，這也就是水墨畫日本化的契機。雪舟先是在京都相國寺的周文指導下學習禪畫，後來他在本州西南端建起了自己的雲谷畫室。雖然他的風格源於周文的畫，但他是一位多才多藝的畫家，熱切地從許多來源吸收新的觀念和技法。西元 1467 年至 1469 年間，他跟隨一批商人在中國旅行。在那兩年間，他曾向諸如李在這些浙派畫家學畫。由於當時吳派在中國已由沈周和文徵明發揚，聲望卓著，所以雪舟也沒有錯過；同時他也向那些供奉明廷的畫家學習院體花鳥畫。待返回日本之後，他的畫室就成為日本水墨畫的中心。他的畫藝包羅萬象，有不同的樣式和母題。他的花鳥畫（圖 13-11）雖然還相當傳統，卻成為日本裝飾藝術的基礎，而且後來在桃山時期發

13-11 四季花鳥圖（局部）／日本室町時期／雪舟等揚畫／六曲一雙屏風／絹本，墨筆淡設色／西元十五世紀晚期／日本京都國立博物館藏

13-12 冬景山水圖／日本室町時期／雪舟等揚畫／摺疊屏風／紙本，墨筆淡設色／西元十五世紀晚期／日本東京國立博物館藏

13-13 慧可與達摩／日本室町時期／雪舟等揚畫／立軸／紙本，墨筆淡設色／182.7×113.5公分／西元1496年款／日本愛知縣齋年寺藏

展成狩野派的屏風裝飾畫。

雪舟的個人風格非常大膽而富創意；他運用勁健、多稜角而抽動的筆觸，配合強烈的墨塊和渲染，展現強烈的海洋文化美學。例如「冬景山水圖」（圖 13-12）表現出很強的幾何形結構：樹的枝幹多銳轉，而山石都以三角形和矩形為基本架構。就在這些架構內，書法式的筆觸被賦予自由和有表現性的生命力。禪畫家對於對比的喜愛，表現在那深暗筆調和白色背景之間，而且深淺明暗諸元素之間的對比被裝飾性地誇大了；他甚至把富士山嵌入畫中，因此增強了超越自然外觀的視覺美學效果。

這點在他另一件作品「慧可與達摩」（圖 13-13）表現得更為傑出。當人們看到那些極端不同的筆法並置在一起時，一定感到非常驚訝。達摩面部的筆觸細緻縝密，僧袍的輪廓線剛健粗硬，背景峭壁粗礪尖銳，這些都統一於同一畫面中；畫家似乎要以這樣的畫法來增強達摩這位禪宗大師及其弟子慧可那非正統的舉止。達摩是一位印度僧人，他於西元五世紀晚期來到中國傳授佛法，成為禪宗的初祖。在上述雪舟的畫中，他像是一位印度老僧在粗礪的懸崖峭壁前打坐，而中國僧人慧可正把砍下的一隻手臂拿來送給他，以表明皈依的決心。

對日本武士來說，畫筆與刀劍並沒有太大差別；紙絹上的筆觸與刀劍的揮擊是一致的。畫家必須有力地、冷酷地揮毫落墨，彷彿他們正在使用刀劍。在這樣的行動中，在這個生死關頭，他們要能保持冷靜。因此畫家的感情是強烈而冷靜，行動是激烈而果斷，而畫的表現是劇烈而明快。在山水畫中，以強有力的縱放筆墨表現暴風雨之景也非常流行，但是在這種風暴的山水中，總會出現一間孤獨的小屋，或一個孤單的漁夫，或一位行腳僧。雪舟的「煙雨山水圖」（圖 13-14）用玉潤的「破墨」（潑墨）法畫成，體現禪宗哲學和武士精

13-14　煙雨山水圖／日本室町時期／雪舟等揚畫／立軸／紙本，水墨／148.6×32.7 公分／西元十五世紀晚期／日本東京國立博物館藏

13-15　風濤圖／日本室町時期／雪村周繼畫／立軸／紙本，墨筆淡設色／22.2×31.4公分／西元十六世紀晚期／日本京都野村美術館藏

神的結合。雪村周繼（出生於西元 1504 年，活動至西元 1589 年）所作的「風濤圖」（圖 13-15）也呈現出這種感情張力。雖然雪村也許太年輕來不及跟雪舟習畫，但他卻模仿雪舟的風格，並以雪舟的學生自居。

## 三、日本桃山時期 (西元 1573～1615 年)

日本室町之後半個世紀期間的桃山時期，政治鬥爭非常激烈。當時許多野心家都躍躍欲試，希望成為主宰全國的將軍。他們從葡萄牙人手中得到了新式的火器和作戰技術，藉此互相攻伐。經織田信長、豐臣秀吉和德川家康的起落之後才安定下來。這是日本武士階級真正把他們優秀的本質表現為藝術精神的時代。由於他們對藝術的寬容，他們不僅欣賞最放逸不羈，有時幾近塗鴉的禪畫，而且也欣賞最豪華奢麗的裝飾性屏風畫。

桃山時期的誕生始於織田信長的強勢軍事行動。他控制了日本的大部分國土之後，將軍事大本營設在京都附近的桃山。他後來在日本南部的一次軍事行動中被手下暗殺。織田信長死後，軍隊中最有才幹的將軍豐臣秀吉（西元 1536～1598 年）征服了所有的軍閥，建立了一個前所未有的中央集權政府。雖然秀吉並沒有取得「幕府將軍」的稱號，但他儼然是當時日本的最高統治者。他還野心勃勃想統治全世界。為了達到這個夢想，他入侵朝鮮。但是在朝鮮兩次戰役之後，他的計畫破產了，並且在悔恨中死去。他的後繼者是另一個軍人德川家康。德川在西元 1600 年的內戰爆發之後東征西討，乃於 1615 年僭取權位。因為他在豐臣秀吉

13-16　姬路城堡／日本桃山時期／石基木構／西元十六世紀晚期（始建於西元 1581 年）

時代已領有江戶（今東京）之地，因此奪得政權之後就在江戶建立軍事大本營，此即所謂江戶時期的開始。

　　桃山時期雖短，但它的文化卻燦爛輝煌，奠定了日本現代文明的基礎。當時最重要的事件就是葡萄牙傳教士和商人的到來，他們把西方的火器和城堡建築技術帶到日本。織田信長和豐臣秀吉都建造了許多城堡，其中信長的安土城堡和秀吉的姬路城堡、大阪城堡最為著名。然而，只有極少數幾座倖免於大火和戰爭的摧毀：大阪城堡已經被分解，只有姬路城堡保存完整（圖 13-16）。

　　日本的城堡直接受西歐城堡建築的啟迪，但兩者之間有同有異。跟歐洲城堡一樣，日本城堡也常建於高處，通常是建在很高的石墩座頂上。樓房本身一般有三至四層。窗口很小，也有高牆深壕環繞。不過日本城堡是用木頭不是石頭建造的，有瓦屋頂和類似中國宮殿建築的飛簷。日本的城堡不像西歐城堡只為作戰，而是多功能的設計。一座城堡可以同時充當軍事要塞、居所、文化活動場所，甚至可以當作臨時市場。因此其隔間必須為不同的活動作調整——大房間裡面用可移動的「障子」（屏風）分成較小隔間，因此空間可以很靈活地調整。

　　既然城堡也為幕府將軍和武士提供居處，房間裡的採光就很重要。但小窗不能給房間提供足夠的光線。在這種情況下，裝飾設計就被用來改進房間的採光效果。障子的使用又提供了大片空間讓畫家在上面表現他們的天才。為了增加房間亮度，畫家們用金、銀、白、藍和綠等輝煌的顏色來作畫。因此城堡寓所促使畫家創作出高度裝飾性屏障畫。在技法上，這種畫結合土佐地區畫家所繼承的平安晚期裝飾樣式，和雪舟從中國帶回的院體樣式水墨畫。

將雪舟水墨畫樣式變成新的裝飾藝術的第一位大師是狩野元信。這裡為了探尋狩野派繪畫的根源，我們不妨來看看室町時期比較保守的畫派「土佐派」。此派是由土佐行廣（Tosa Yukihiro，西元 1434～1525 年）創立，後來在土佐光信 (Tosa Mitsunobu) 領導下聲勢日壯。土佐光信曾被任命為宮廷畫院的主管。他的貢獻是將色彩斑斕的傳統大和繪，與流行的中國宋代宮廷畫結合在一起，同時保持很強的鎌倉美術的風味——通俗的題材、裝飾性元素（如色調）和寫實性元素（如人物動作）的結合。狩野家族是靜岡縣一個低級武士家族的後裔，也是法華宗日蓮法師的信徒。狩野元信的父親也是一位畫家，並且於 1481 年被任命為足利幕府的御用畫師，他的畫風可能來自於周文和宗湛。

13-17　四季花鳥圖（局部）／日本室町時期／狩野元信畫／聯屏／紙本，墨筆／西元 1509 年款／日本京都妙心寺靈雲院藏

狩野派的風格首先表現在多面手畫家元信的作品中。在元信的畫（圖 13-17）裡，自然物——通常是峭壁、林木、瀑布、花卉和禽鳥——或用美麗的色彩和精緻的細節來裝飾，或變成鮮明的圖案，而且這兩種方式總是同時並存的。但元信並不使用金色和亮麗的青綠色，而後來桃山裝飾屏障則以豔麗色彩見稱。裝飾屏障畫最偉大的宗師是狩野永德（西元 1543～1590 年）。他是狩野元信的孫子，也是狩野派的真正創立者。永德的風格稱為「金碧」（一譯「濃繪」）。永德的父親狩野松榮 (Kano Shoei) 也是一位知名畫家，他曾帶著永德一起去裝飾大德寺的聚光院，當時永德才二十三歲。到了 1576 年當織田信長建造安土城堡的時候，永德就是負責其內部裝飾設計的畫師。

金碧樣式屏障的作法是先造一個木框加上格柵，其上糊以宣紙。若為金地屏障，則在表面要再糊上一層金箔。這些金箔都呈小方塊，排在一起形成一種漂亮的「磚牆紋」，充當圖畫的背景，別有一種趣味。永德的「檜樹山水圖」（圖 13-

13-18　檜樹山水圖（局部）／日本桃山時期／狩野永德畫／八曲一隻屏風／紙本，金地設色
／170.3×460.5 公分／西元十六世紀晚期／日本東京國立博物館藏

18）是金碧屏障的傑出例子。在這裡六扇一起組成一件可以折疊的屏風，此畫的
主體是一棵大檜樹的樹幹及一些小枝，主幹沿著大片的白雲向前伸展，白雲橫切
過懸崖。枝條的下面是一片積水的深藍色峽谷。雲彩圖案以明確而果斷的優美弧
形排列來呈現，畫面雖然採用了自然母題，卻沒有自然的氛圍；好像岩石、樹木、
雲彩、河流和山頂，都經由鮮明的細節描繪變成了輝煌色調的圖案。桃山屏障設
計最獨特的是立體自然物與平面構圖的結合。按這種透視，幾乎每個物體都處於
屏障的表面，諸如樹、石之類的自然元素和幾何形框架本身的並置，造成了一種
迷人的視覺戲劇效果。

　　永德也曾成功地將動物變成裝飾圖案。「唐獅圖」（圖 13-19）是其金碧動物
屏風之一。此圖雖名為「中國獅」，實際是中國的吉祥動物麒麟。圖中這些動物以
誇張的形式出現，其特徵是大膽粗壯的黑色輪廓線，並有誇張和圖案化的筋肉與
毛髮。金色的背景和色彩燦爛的群獅否定了被描繪對象的本來形態，傳出純粹裝
飾藝術的誘人魅力。在這裡我們看到了畫家回歸最原始藝術意志：即對裝飾而不
是對描繪的關注。因此裝飾屏障題材的選擇就非常重要；傳統的長壽或吉祥的象
徵是最受人喜愛的。

　　永德之後，狩野家族的遺風由永德的養子狩野山樂（西元 1559～1636 年）繼
承。山樂小時候名叫光賴，他先是當秀吉的小侍從。這位攝政者很賞識他的藝術
天才，將他安排到永德的畫室接受訓練，後來成了永德的養子和最有才華的助手。

13-19　唐獅圖（局部）／日本桃山時期／狩野永德畫／六曲一雙屏風／金箔地墨筆設色／
223.6×451.8公分／西元十六世紀晚期／日本東京皇宮御物

永德去世以後，他仍然保持與秀吉的密切關係，並且從 1590 年到 1615 年受豐臣
家族委託為桃山的城堡繪製壁畫；他也曾為京都地區許多寺廟神殿作畫。在豐臣
集團於 1615 年敗亡之後，他離開了京都藝術圈，開始用「山樂」這個名字剃度隱
居。四年之後，他又回到京都為幕府將軍秀忠和藤原集團的九條家族服務。一般
說來，山樂並沒有堅持永德強烈的裝飾意志；他那柔和、舒緩甚至雅致的藝術表
現是自然而美麗的。可以想像他這種風格使得他在宮中大受青睞，但在裝飾畫的
創新方面他不像永德那樣傑出。

　　桃山時期有一位與山樂大約同時的畫家名叫長谷川等伯（西元 1539～1610
年），他在繪畫方面的成就在二十世紀中葉才得到承認，他早年的生活情況幾乎沒
有文獻記載。據推測他可能出生在本州中部的石川縣，長谷川由從事染織業的家
庭收養。西元 1571 年，養父母去世之後，他走到了京都。起先住在本法寺，然後
搬到教護院。他與佛教結緣大大影響了他的繪畫藝術。本法寺第八代住持日通上
人是一位書法家和茶道專家。通過日通上人，等伯認識了桃山時代著名的茶道大
師千利休（西元 1522～1591 年）。由於千利休的幫助，等伯才得以研習日本室町
時代和中國宋代的名作。

　　等伯繪製了一些相當豐富多彩的裝飾屏障，與永德、山樂的傑作相類似，但
是他最著名的繪畫是水墨「松林圖屏風」（圖 13-20）。他在空曠的背景上用淡墨
畫出一些高聳的松樹影子，看上去像是遠處的一片松樹林。筆墨調子在明暗之間

13-20　松林圖屏風（局部）／日本桃山時期／長谷川等伯畫／六曲一雙屏風／紙本，水墨／
各 156.8×356 公分／西元十六世紀末～十七世紀初／日本東京國立博物館藏

和清晰模糊之間交替變化，同時暗示自然景物之後退，儘管其空間已被故意壓縮
了。在畫法上，這種裝飾屏風的筆墨顯然是源於牧谿在大德寺的名作「三聯幅」。
只是長谷川等伯的畫是裝飾性的，因此已經沒有嚴肅的宗教內容，除非有人要把
松樹當作長壽的象徵來看待。

　　另一位追隨狩野樣式的畫家是海北友松（西元 1533～1615 年）。他是一位武
士的兒子。當他的父兄在一次戰鬥中被殺時，由於他寄居東福寺而逃過一劫。他
大概在狩野派的元信或永德的指導之下發展自己單色樣和金碧樣的繪畫風格。在
四十一歲那年他離開了寺院，開始他的藝術家生涯。他的畫顯示出他童年所受的
禪宗哲學的薰陶。

　　在桃山時期有一個獨立的裝飾屏障畫派在港口城市長崎興起，稱為「南蠻屏
畫派」。「南蠻」指的是歐洲人。當時有很多歐洲人，大多是葡萄牙人和荷蘭人，
住在長崎做買賣。以狩野永德風格為基礎而發展的高度裝飾性屏障畫在這裡廣為
流行。為了取悅於外國商人，日本畫家描繪歐洲帆船、輪船、馬匹和其他日常生
活題材。有兩種風格並存：其一是用日本畫的媒材模仿歐洲的油畫，其主題當然
是歐洲的，但被畫成屏風形式（圖 13-21）；第二種是長崎本地的題材，畫家們
將歐洲人的外貌加以誇張：高個子、尖鼻子和棕色頭髮（圖 13-22）。在一些畫
中歐洲人穿著寬鬆下垂的日本式褲子。因為此類畫不為日本人所欣賞，畫家也不
在作品上簽名，所以今天沒有一位南蠻屏畫家留名史冊。

13-21　奏樂西洋人／日本桃山或江戶時期／佚名畫／六曲「南蠻屏」／紙本，墨筆設色／約西元 1610 年／日本 MOA 美術館藏

13-22　長崎港（局部）／日本江戶時期／佚名畫／六曲「南蠻屏」／紙本，墨筆重設色

　　室町時期之後，已經沾染了武士的強烈性格的日本禪宗智慧，在視覺藝術領域裡又找到了另一塊沃土，那就是「陶藝」。此時的日本陶器可分「釉陶」和「無釉陶」；前者包括樂燒、志野燒和織部燒。釉陶的技術是從朝鮮引進的，蓋豐臣秀吉攻入朝鮮時俘獲了一些朝鮮陶匠，並把他們帶回日本，成為日本陶工的導師。但是日本桃山時期的釉陶跟細緻精美的朝鮮器不一樣；日本陶器造型非常大膽，施釉相當粗糙。樂燒器取名於豐臣秀吉的宮殿「十樂台」（一譯「聚樂第」），它是在京都由長次郎家族負責生產。樂燒陶一般說來形狀笨重，施以黑、紅或白色厚釉（圖 13-23）。長次郎家族將他們的陶藝視作家傳祕方。從桃山時期的第一代

算起，到今天二十世紀已是第十四代了，他們在陶藝界仍然很活躍。

志野陶產於美濃。一般是用米色陶土製成，並飾以簡單的深褐釉下彩裝飾。器皿的造型厚重，外表施以厚厚一層帶滴痕的長石釉；表面凹凸不平並充滿細密片紋。基於其不同的裝飾和上釉方法，日本學者將志野燒分成三類：繪志野、黃志野和灰志野。名為「古岸」的茶罐（圖13-24）因其生動的粗礦形式而著稱，在大膽變形的岩石般表面上，陶藝師畫有一些如大寫意畫的草紋，象徵荒山枯草，給觀者一種高古和鄉愁的懷舊感。這種表現性的手法強烈地否定了陶瓷器的實用功能，而提高它的藝術價值。

在桃山時期與釉陶一起發展的無釉陶，包括位於岡山附近備前燒和位於信樂附近伊賀燒的產品。無釉器系統體現了真正日本傳統陶藝的品味。以「無釉」著稱的備前燒實際上表面覆蓋一層不均勻的「自然釉」或稱「灰釉」，那是在窯燒過程中由窯灰所造成的。備前器造型大膽，形狀不對稱而且表面質地粗糙。色彩調子從稍帶紅的褐色到多斑點的乳白色，變化多端，常有點點灰釉堆積痕附著在凹凸不平而且扭曲變形的器身上。

伊賀燒同備前燒一樣也覆蓋著自然釉。它也有大膽的變形，器身常有大裂口，並有大面積的燒痕（圖13-25）。用於製造這類陶器的黏土含有高百分比的石英微粒，使得在陶輪拉坯發生困難。因而大部分伊賀陶都是以手工盤築。當器皿在窯中燒烤時，石英微粒浮到器物表面，與飄落的窯灰熔合形成藍灰色的釉層，這種釉

13-23 「水仙」茶碗／日本桃山時期／長次郎製／樂燒／西元十七世紀早期

13-24 「古岸」茶罐／日本桃山時期／繪志野／西元十七世紀

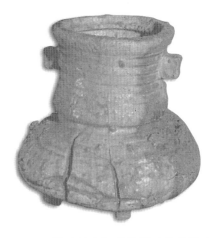

13-25 罐／日本江戶時期／伊賀燒／西元十七世紀

層以稍帶綠色的焦痕斑點為其特徵。伊賀燒的粗獷性質令人想起日本繩文時期的陶器。

在桃山時期不論釉陶還是無釉陶都是以「不完美」的藝術美為其特徵。陶工將偶然的迸裂、意外的瑕疵、凹凸釉積層和粗礪的造型，都看作最可珍惜的藝術特質。這種品味與禪趣有關——暗示著禪家的智慧。這種特殊品味也融入了茶道（茶湯），稱為「佗味」（簡素寂靜味，sabi wabi）。除了禪宗哲學和武士人格以外，日本古代繩文陶傳統的復興對促進桃山風格的產生也很重要。岡倉天心曾經把這種陶藝美稱為「日本對不完美的崇拜」。

看了桃山陶器，人們也許會對其創造性和表現性感到驚訝，而這種特性並未出現於中國的陶瓷器。顯然中國陶工更關心的是如何使技藝完美無缺。這一追求完美的努力表現在青銅器、紡織品、玉件、石雕、瓷器和漆器等手工藝上。在中國，藝術從工藝中自覺地分離出來的時間可以上溯到西元前四世紀，那時藝術家的個性開始從傳統的壓力下掙扎出來，希望成為知識分子的一部分。這種趨向在中國似乎限制了「次藝術」（工藝）的發展，因為中國的批評家看不起那些只動手的藝術家。許多文人畫家的名字載入史冊，但很少藝匠的名字見諸中國典籍。因此當有思想的人不願去作手工藝的時候，工藝界就留給只重技術的人了。有趣的是，日本的工藝卻從來沒有完全脫離美術，日本人的藝術態度首先由繩文陶器奠基，而工藝則以彌生時期的青銅器和陶器為發軔。古墳時期以後，日本人的藝術技巧表現在佛教造像；工藝和美術巧妙的綜合出現在桃山和江戶時期，導致了裝飾屏障、茶具、茶庭和插花藝術的偉大成就。日本陶工的藝術自覺也表現在他們勇敢地賦予壺罐以獨立的標題，甚至在上面簽名。

# 四、日本江戶時期 (西元 1615～1868 年)

正如前述，德川家康在江戶建立了他的軍事大本營，並於西元 1615 年從天皇那裡獲得了幕府將軍的稱號，開始了江戶時期。雖然他於次年病逝，但他制定的政策一直維持到 1868 年。德川家族二百五十年的統治，是日本歷史上最長的安定期。為了保證其子孫後代享有穩固的權力，德川集中全力消滅任何可能的反對勢力。他建立了強大的警察系統，以之取代傳統的武士，德川時代的臣民就生活在警察的嚴密監視之下；為了拔除封建領主的勢力，他下令每個封建領主在江戶維持至少一所住宅，而且每年在江戶度過一段時間。德川也把歐洲人，尤其是天主

教傳教士及其信徒，視為敵人，因為他們的宗教含有外國的權威。為了阻止西方影響的增長，早在秀吉時代便發動過清除基督教徒的行動。德川繼續迫害教徒，並實行閉關自守的「鎖國政策」。這個政策從 1640 年起持續了大約五十年，直到十八世紀初才逐漸鬆懈。

從某些方面來說，江戶的社會似乎是繼承了桃山時期形成的中央集權封建社會，但是警察力量的建立戲劇性地改變了社會的結構：武士階級和封建領主很快就衰落了。武士失去其作為世襲職業戰士的地位。以前武士的社會地位是毫無異議的，也是不可侵犯的，但德川時代的情況就大不相同了。德川政府給武士兩種選擇：或是放棄世襲的身分，換得土地而成為農夫；或保留身分但必須住在堡樓城鎮裡。許多武士成了農夫。由於他們受過教育，不久就成為鄉村的領袖或教師。那些待在堡樓城鎮中的武士，雖然可以佩帶雙劍作為武家的象徵，但不准實際使用刀劍。結果這些武士都無用武之地，只好成為文人或「墨客」，從事文學或繪畫創作。失去了權力又喪失經濟支柱和政權機會的封建領主，處境也非常尷尬。雖然他們想要保住當地的權勢和個人的財富，但不久就發現他們與鄉土的聯繫被切斷了。他們的財富也崩潰了，許多人還得向他們所歧視的城市商人告貸。

更有積極意義的是幾個大城市的興起——這些地方經濟增長生機勃勃。尤其是江戶，在那裡黃金、才智和勞動像輝煌的太陽一樣放射光芒。江戶不久就成為人口最稠密的城市之一，可與大阪匹敵。德川的政策將封建領主及其財富帶到了江戶，刺激了城市經濟的快速增長。由於追求財富和享樂，江戶成為一個商業中心和日本城市文化的搖籃。江戶人生活在充滿金錢、佳釀和美女的幻夢之中；在令人陶醉的城市裡，一個人可能一夜之間飛黃騰達，從一文不名的窮光蛋變成百萬富翁；反過來也同樣是可能的。日本人稱這種江戶生活方式為「浮世」，其字面意思就是「漂浮的世界」。原詞來自佛經，指「如過眼煙雲」的人生。江戶的文化就稱作「浮世文化」；表現江戶生活的藝術稱作「浮世藝術」；若為繪畫則稱作「浮世繪」(ukiyo-e)。《浮世物語》有一段描寫，摘譯如下：

> 活著只是為了瞬間。將我們的全部注意力轉向追求月亮、太陽、櫻花和楓葉下的享樂：唱歌、飲酒。讓我們寄身於漂浮漂浮之中，毫不介意貧窮對著我們的臉虎視眈眈；我們絕不洩氣，就像一隻順水漂浮的葫蘆，漂呀，漂呀。這就是我們所稱的浮世。

　　雖然德川的政策引發了農村的危機,但各地的商業活動卻刺激了教育的增長,並製造了新的學術氣氛。普通大眾除了亟思學習基本算術之外,甚至想與貴族和文人分享文學藝術。這些大眾使武士以及因反抗滿族入侵而離開中國到日本的中國儒士成為教師。當時日本人也渴望向西方商人學習,因此閉關鎖國的政策在西元十八世紀的 20 年代就逐漸放寬了。由於教育和學術研究的發展,出版業也活躍起來。出版物包括日本史教科書、小說、中國名著,還有西方科學和工業書籍。第一本《日荷詞典》在 1745 年發行了。

　　江戶文明非常多姿多彩。繪畫方面,室町和桃山時期形成的多樣化風格,到了十八世紀在繁華奢侈的德川府城——江戶——得到更進一步的充實。在這裡高度多樣化的社會孕育出顯著的「先現代」氣氛。令人感興趣的是,當中國大綜合主義時代導致文人畫家借助清皇室的支持,建立正統山水畫派的時候,日本的大綜合主義卻提供了競爭的機會。此時各種派別互相競爭,它們的成就都得到人們的承認和讚賞。深藏在這兩個綜合主義運動後面的哲學背景就是如此不同。雖說沒有人能用幾句話講清這個問題,但一項明顯的事實是,中國儒家思想的作用和日本武士精神的作用是背道而馳的。

　　除了江戶的浮世文化以外,當時還有許多地域性的,比較保守的文化。這種多樣性在每個藝術領域中都有所表現。例如在文學上有傳統的「短歌」(三十一音節詩)與「俳句」(十七音節詩)之對照;在戲劇上有「能劇」與「歌舞伎」之對比。短歌和能劇都是傳統的貴族藝術,由於運用象徵和隱喻手法,它們都深奧難懂。至於俳句和歌舞伎,它們都是新的江戶社會的產物,都是戲劇性的,但內容則是寫實的。同樣的對比性也存在於建築和繪畫領域裡頭。

　　在這個時代還興建了許多新的城堡,但是它們僅是作為堡樓城鎮的象徵,沒有實際的軍事意義。除了城堡和新型城市住宅的建造之外,兩項最不尋常的建築工程就是在日光這個地方的東照宮(圖 13–26)和京都的桂離宮(圖 13–27)。前者是德川家康的靈廟,也是江戶建築設計的典範。從外表看,它像一座中國式寺廟,但是裡面卻有一座窣堵婆作為家康的陵寢。微曲的瓦頂飛簷和複雜的刻繪裝飾都以最誇張的手法模仿中國明清的工藝技術。附加在這奢華的建築物上的一些簡潔的木製柵欄則顯得有點突兀。然而這種對比性的視覺偏好可能代表江戶大將軍德川家康的人格和品味。雖然這座靈廟對現代的旅遊者很有吸引力,但是它的藝術品質也被一些人認為是粗俗的或過分誇飾的。

　　建於 1625 年至 1650 年之間,大約與日光東照宮同時的桂離宮是以簡素質樸

13-26　東照宮大門梯／日本江戶時期／西元十七世紀／日光

13-27　桂離宮／日本江戶時期／書院建築群南側，從左至右：新書院、中書院和老書院／京都

見稱，與日光東照宮形成強烈的對比。其低門籬柵是用簡單的竹竿和茅草建成，竹竿柱有排列整齊的繩結。通向邸宅的小徑以精心排列的鵝卵石鋪築，房屋本身是用無漆木材建成。主要房間包括優美的松琴亭。建築風格屬日本支托樣，以障子壁、榻榻米地板和檜樹皮屋頂為其特色，其巧妙設計使每一個房間都能面向花園或庭院。在許多房間可以眺望遠景，每個部分內部空間是開敞的、流動的；當一個人從小室迴廊走到大廳時，都會有出乎意料的驚喜。

　　點綴著優美林木和石徑的庭園也十分迷人。桂離宮這座幾何形化的建築物正處於森林和花園的自然環境中，

13-28　茶室／日本江戶時期／京都桂離宮內

宮內一些房間偶爾會突兀地出現一根用未經修飾、彎曲的原樹幹作成的柱子，這種木柱就象徵一個「小自然」。這裡以一間只有四張半榻榻米大的茶室為例（圖13-28），這個茶室窗子小，室內光線不足。入口有兩個門：一為主人預備，另一供客人出入。兩個門都很小。房間裡有一個為茶事專用的方形凹坑「床之間」，還有一塊供張掛水墨畫或書法掛軸用的小牆面。正牆前面還有一塊高出來的地方可放花盆。在簡潔

樸素的幾何形架構中，就有一根彎曲的木柱突兀地出現了——給視覺與心靈一個棒喝！這根木柱就是自然、純淨和神靈的象徵。因此這座建築的總體設計原則，就像其他的禪宗建築一樣，是要以「大自然」包容「非自然」（幾何形建築結構），而依次又讓這「非自然」擁抱「小自然」。那麼建築設計與山水風景間的相互作用，乃是禪宗哲學最成功的暗示。

桂離宮位於京都西南郊。京都的美曾是許多繪畫和詩歌讚頌的對象，尤其是在平安時代，京都因其月下美景而著名。在《源氏物語》中就有一段源氏在桂川望月的描寫。桂離宮是為受過良好教育的智仁親王建造的，其特有的禪宗趣味，正如一位京都禪僧在 1624 年所說的，乃是讚揚智仁的品格和教養。

在江戶時期我們也看到眾多的畫派如千花競豔的局面。這些畫派包括狩野派、宗達派、光琳派（又稱琳派）、禪畫派、圓山派（也稱應舉派或寫實派）、南蠻派、南畫派（又稱文人畫派）和浮世繪派。在它們當中，以狩野永德的孫子狩野探幽為代表的狩野派成為德川朝官方畫派，地位異常崇高。探幽採用傳統的中國題材，以自然主義精神繪製裝飾屏障。除探幽之外，還有其他傳統樣式的畫，包括室町式的禪宗水墨畫和長崎南蠻樣式的裝飾屏障。

在諸多裝飾藝術派別之中，較富有革新精神的是由俵屋宗達（西元 1576～1643 年）創立的「宗達光琳派」。宗達原先是一位商業畫家，也是俵屋扇莊的店東。關於他的個人生活，我們所知不多，但知他以金碧方式創作大型襖繪，曾於1602 年受雇修補廣島附近嚴島神社所藏的「平家經繪卷」。

宗達擅長多種不同的題材和畫法。在一些作品中他採用了中國的傳說人物和潑墨畫法，而在另一些作品中他又採用了日本民間傳說和歷史故事，並以大和繪

13-29　源氏物語（局部）／日本江戶時期／俵屋宗達畫／六曲一雙屏風／紙本，重設色／各 152.3×355.6 公分／日本靜嘉堂美術館藏

樣式來表現。他的傑作「源氏物語」（圖 13-29）是置於靜嘉堂的一對六扇屏風，這件作品反映他對日本平安後期大和繪題材的興趣。圖中描繪源氏遊覽鄉下神道教聖地；源氏的廷臣聚集在他富麗堂皇的馬車周圍，一棵棵大松樹和貼金的背景讓人想到桃山時期狩野派的樣式。然而強烈對比形式的運用，比如「描述」與「裝飾」之間，或「大片平塗色域」和「細緻線條勾勒」之間的對比，卻是典型的宗達畫風。

　　宗達無疑是一位熟練的，而又富有創新精神的畫家；最重要的是他逐漸形成了一個新的觀念：「把自然物放到幾何形構架之內」，宗達那些飾有折扇圖的屏障是這一觀念的極端例子。有一件代表性的屏障包括了幾塊折扇形的畫框，每塊都用山水或人物場景來裝飾。經由大膽的和有視覺刺激的設計，這些扇形以不同角度配置，形成奇特的節奏感。

　　宗達的畫風由他的弟子尾形光琳繼承。光琳後來又創立了他自己的畫派，稱為「琳派」。現藏東京根津美術館的「燕子花圖屏風」（圖 13-30）原藏京都西本願寺。這幅美妙的圖畫由尾形畫在一對已經由宗達裝飾過的屏風的背面。這種植物母題暗喻平安時代長篇小說《伊勢物語》中的一首詩。鳶尾（水仙）花葉片有純淨一致的柔和綠色調子，配合著深藍和暗紫的花朵，以及光耀奪目的金色背景，形成美妙的畫面。雖然地平線暗示了後退的空間，但是鳶尾花的尺寸和色彩明暗配合，都足以否定這種空間暗示。因此其總體效果好像是一系列的鳶尾花在金色的牆面投射了有顏色的花影。

　　當時一支意圖結合水墨技法、寫實題材和裝飾樣式的畫派，便是圓山應舉（西元 1733～1795 年）創立的「圓山畫派」。圓山應舉運用傳統水墨筆法從事日常生

13-30　燕子花圖屏風（局部）／日本江戶時期／尾形光琳畫／六曲一雙屏風／金箔地重彩／各 151.2×358.8 公分／西元十七世紀末～十八世紀初／日本東京根津美術館藏

13-31　保津川圖屏風／日本江戶時期／圓山應舉畫／八曲一雙屏風／紙本，墨筆設色撒金／各 154.5×483 公分／日本千總資料館藏

13-32　眺便圖／日本江戶時期／池大雅畫／選自「十便十宜圖」冊頁／紙本，墨筆淡設色／18×17 公分／西元 1771 年款／日本神奈川川端康成記念會藏

活寫生。有些觀念是受到中國清代早期寫實主義的啟發。這種中國媒材加上西洋寫生技法的寫實主義是由沈南蘋於江戶中葉引進日本。但應舉的寫實精神表現得比中國畫家更徹底。他繪製了大量寫生畫，留下了許多寫生簿。但是他那些嚴肅的屏障畫卻仍有著狩野派的遺風——明顯的裝飾性，尤其是他喜用「撒金」的方式裝飾畫面。那些撒落在畫面上的金粉就用來表示山谷中的霧靄煙嵐。他畫的瀑布也顯得更像抽象的圖案而非自然的描寫（圖 13-31）。

　　另一從中國明末清初的繪畫派生出來的江戶時代畫派是「南畫」。它原是文人的畫，也是業餘畫家的畫。最初是由中國旅日畫家伊孚九於江戶中期引介到日本。「南畫」這個術語源出於董其昌所謂的「南宗畫」，也就是「文人畫」的意思。在

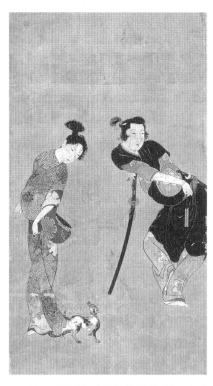

13-33　藝伎圖（彥根屏風局部）／日本江戶時期／六曲一隻屏風／紙本，金箔地設色／每扇 94×48 公分／約西元 1630 年／日本彥根城博物館藏

13-34　雨夜的少女／日本江戶時期／鈴木春信畫／木版畫／套色／27.31×20.64 公分／日本東京國立博物館藏

日本它專指江戶時期的「文人水墨畫」（後來不一定是業餘），以別於室町風格的「水墨畫」。在南畫派畫家之中，大多數是兼擅詩歌和書法的儒士。池大雅（西元 1723～1776 年）的「眺便圖」（圖 13-32）選自一套由他和與謝蕪村合作的「十便十宜圖」冊頁。諸如此類的圖畫，筆法相當粗略，空間景深也很有限。與中國的文人畫相比較，南畫要鬆散粗糙得多。人物顯得與環境的比例不相稱，而筆觸和墨色像是浮在紙面，與其周圍的建築物或人物不太聯貫。因此雖然南畫觀念似乎是因襲的，但其筆法卻非常獨特。

　　最典型的江戶藝術無疑是浮世繪，它是從桃山時期的風俗畫發展而來，在江戶城尤其受到人們的歡迎。較早期的浮世繪是手繪屏障，一般是描繪江戶吉原區（娛樂中心）的藝伎美人。這些畫面的藝伎身穿色彩豐麗的和服，作著色情姿態（圖 13-33）。為了滿足市民們對這種風俗畫的大量需求，菱川師宣（西元 1615～1694 年）乃於十七世紀後半期開始用木版印刷的方法來生產浮世繪。起初他用單塊木版印出圖畫的輪廓，再用手工填色。十八世紀初，鈴木春信發明了多版套色彩

印法，稱作「錦繪」(hisikie)。鈴木喜歡描繪清瘦羸弱的年輕女子或散步或沐浴，他的美人中最顯著的特徵是：柔細的小手和纖弱得令人憐憫的身材（圖 13-34）。

　　鈴木的技法後來被一些負責印製大批浮世繪的商人所採用。一般的浮世繪版畫畫稿是由名畫家繪製。當時最有名的包括鳥居清長（西元 1752～1815 年）、喜多川歌麿（西元 1753～1806 年）、東洲齋寫樂（活動於西元 1790～1795 年，卒於西元 1801 年）、葛飾北齋（西元 1760～1849 年）和安藤廣重（西元 1797～1858 年）。這些畫家在當時的合法妓院區——吉原區附近度過一生。

　　顯然藝伎女子是江戶夜生活的主角，她們大多數是娼妓，通常在很小的年紀時就被從其貧困家庭買來，但也有一些是被親屬廉價賣掉的孤兒。一旦被帶進藝伎界，這些孩子就要接受教育和訓練。這些教育與訓練都是只有皇室成員才能享受到的。當然不是所有被賣到妓院的女孩子都有這種機會，或都能成為宮伎。在藝伎界存在有不同的等級，高級藝伎天資高而又嫵媚可愛，她們以其藝術和身子為富裕的雇主服務；而低級藝伎就只是出賣色相。一個藝伎女子可以被她的雇主租用或者買走，但訂約不是終生的。在大多數情況下，藝伎到二十七歲時就會被逐出門，常常就此成為低級的街頭妓女。

13-35　抽煙的美女／日本江戶時期／喜多川歌麿畫／木版畫／套色／高 38 公分／西元 1794 年款／美國克利夫蘭美術館藏

13-36　雜舞伎演員／日本江戶時期／東洲齋寫樂畫／木版畫／重彩套色／高 37.47 公分／西元 1794 年款／日本東京國立博物館藏

　　偉大的浮世繪畫家經常以其細緻而敏感的手法，描繪這些無依無靠的姑娘的
生活和感情。鳥居清長的藝伎美女是修長苗條的，帶有勁健的線條和素淨的色彩。
喜多川歌麿曾受鳥居清長影響，後來在他的良師去世之後成了浮世繪界的領袖。
他畫了許多藝伎美女的半身肖像畫，稱為「大首繪」。他的人物都是精緻而性感的
美女，例如他的「抽煙的美女」（圖13-35）現藏克利夫蘭美術館，畫一位藝伎
女：迷惘的面容顯示出她正深深沉浸在性的幻想中。她半露的雙乳和富有彈性的
肌膚，更增加她的性感。不過，畫面平展線條和漂亮的色彩使這幅圖畫免除了「淫
猥藝術」的味道。

　　東洲齋寫樂可能是一位能劇演員。他在西元1794年5月至1795年2月之間
完成了大約一百四十幅演員肖像畫。他的人物（圖13-36）多半屬於「大首繪」
樣式，而人物的筆線和色彩都比美歌麿。但人物的姿勢和面部更加矯揉造作，其
色彩更加大膽，蓋因其所畫人物皆為頭戴面具，身穿彩色劇裝的演員。

　　在十九世紀初期，由於政府內部權力鬥爭加劇，出現了一股恢復封建統治的
暗流。軍人政府加強對藝術作品的審查，於是許多藝術家被逮捕或被列入黑名單。
1804年5月歌麿因違犯法規被捕，兩年後因刑傷而亡。

　　歌麿在1806年去世標誌著浮世繪第二個階段的結束。年輕一代開始尋找新
的方向，葛飾北齋像一顆耀眼的明星在十九世紀初的浮世繪領域升起。巨大的創
造力驅使他創作出三萬五千件以上的版畫稿。他是第一位將山水圖引進木版印刷
藝術的人，也是第一位將浮世繪提高到精美的自然主義藝術水平的人，他使這種
藝術不再只是吉原區妓院或劇場的裝飾品。他最著名的作品是題為「富嶽三十六
景」的山水系列（圖13-37）。這套畫是在1822至1832年間完成，當時葛飾北

13-37　凱風快晴（選自
「富嶽三十六景」）／日
本江戶時期／葛飾北齋
畫／木版畫／套色／
26×38公分／西元1830
年款

齋已七十歲高齡。圖中描繪富士山在不同季節不同時間的不同景觀。這些畫恢復
了由狩野派畫家創造的裝飾樣式，但是媒材是木刻版畫，不是金碧屏障畫。在葛
飾北齋的版畫中，不僅有對勞動大眾日常生活的細緻描寫，而且展現了宏偉壯麗
的景色——富士山以神聖的山峰和美的形象出現，並作為權威及護佑者的象徵。

　　葛飾北齋的「系列畫」對比他小三十七歲的安藤廣重（西元 1797～1858 年）
產生了一些影響。廣重的風格甚至比北齋更加寫實，其最出色的系列是「東海道
五十三次」和「江戶名勝百景」。這些圖畫，尤其是「大橋驟雨」（圖 13-38），
以其柔和的自然氣氛和抒情性的浮世繪觸感來吸引觀者。

　　木版印刷技法是中國人在西元七世紀發明的，起初是用來印製佛經，後來在
十一世紀則用來印製紙幣和書籍。中國人雖然繼續發展印刷技術，不過經過元、
明、清三朝，還只是從實用的觀點來看待這種技術；只把它當作一種翻印大眾書
籍的工藝，從來沒有想到過用木刻技術來創作純藝術作品。在日本雖然木版印刷
工藝也是從實用技藝發展而來，但是它在江戶時期從浮世生活中得到了新的發展
原動力。儘管浮世繪版畫在那時的日本社會中，地位也是相當低下，知識分子對

13-38　大橋驟雨（選自「江戶名勝百景」）　13-39　「大橋驟雨」摹本／法國後期印象主
／日本江戶時期／安藤廣重畫／木版畫／套　義／梵谷畫／油畫／73×54 公分／西元 1887
色／35.7×24.7 公分／美國克利夫蘭美術館藏　年／荷蘭阿姆斯特丹國立梵谷美術館藏

它並不感興趣，但是木刻版畫藝術，或可說是「浮世藝術之花環」，還是在城市社會中找到了它的市場；茶室、妓院和劇場的主人喜歡購買這種版畫作為其店所的裝飾。由於這些粗俗商人的財力支持，木版印刷藝術繼續流行到十九世紀中期。

　　日本的木版畫透過歐洲的收藏家贏得世界性的聲望。在十九世紀中期，許多到日本的歐洲遊客和商人熱切地收購這些版畫，作為便宜的，而有異國情調的紀念品。他們將這些東西帶回歐洲，在巴黎銷售。這異國情調的東方藝術就在巴黎找到了它的市場，並且吸引了諸如馬內、莫內 (Monet)、雷諾瓦、竇加和羅特列克 (Toulouse-Lautrec) 這些不受拘束的藝術家的注意。包括愛彌爾·左拉在內的一些作家也成為這類藝術的熱情收藏者。艾杜瓦·馬內畫過一幅左拉肖像：左拉坐在一間用日本木版畫裝飾的畫室裡。馬內從浮世繪版畫得到靈感，完成了諸如「吹笛少年」和「宮女」(Odelisque) 這樣的作品。在這些畫中空間深度明顯地減弱了，但增加一些靈活多變的筆線。莫內追隨葛飾北齋和安藤廣重的觀念，繪製乾草埵和蓮池的「系列畫」；竇加廣泛運用黑色調和「浮世繪式」構圖；梵谷（西元1853～1890年）曾用油畫臨仿了好幾幅安藤廣重的畫（圖13-39）。日本藝術的裝飾特性也曾給高更 (Gauguin)、馬蒂斯 (Matisse) 和畢卡索 (Picasso) 很好的啟示。

　　江戶藝術的另一項成就是陶瓷工藝。這期間創造了比桃山時期更多的樣式。當時伊賀、志野、織部、備前和樂等桃山時期建立的窯類仍然繼續生產非常傑出而有表現力的茶具。樂燒器中最著名是一件名叫「富嶽」（圖13-40）的茶碗。它是由江戶初期著名畫家和書法家本阿彌光悅設計的。這時還有許多新瓷窯出現在各地的製陶中心，生產茶具供茶道使用，並生產貿易瓷銷往歐洲。本來一直到桃山末期，日本仍然從朝鮮和中國進口瓷器。但是在1616年一位朝鮮陶工在九州島上的有田發現了瓷土，因而開展了日本自己的瓷器工業。由於有田瓷器是從伊萬里港出口，所以稱為「伊萬里瓷」。有田最早的產品都帶有很強的朝鮮味，但很快就有它自己的特徵，而出現許多不同的樣式，包括古伊萬里式、柿右衛門式、鍋島式和九谷式等。出口的日本瓷器可以在價格上與中國產品競爭，不過在技術上

13-40　「富嶽」茶碗／日本江戶時期／本阿彌光悅設計／樂燒／西元十七世紀

還是不能相比。

　　古伊萬里瓷器是一種青花瓷，以雪白
的瓷器身和鈷藍釉下彩圖案為其特徵，大
多數是專為歐洲消費大眾而設計的；因此
如同南蠻屏風畫一樣，常裝飾著歐洲的輪
船和高鼻紅髮的人物。這些瓷器的成品大
多是用船運往荷蘭和其他北歐國家銷售。

　　柿右衛門瓷器是由柿右衛門家族於
西元十七世紀中期創始；以純白色器身和
模仿中國康熙時期（西元十七世紀）五彩
瓷器的精美裝飾圖案自豪。最吸引人的是
以鮮明的紅、藍、綠、黃、黑等色繪成的精美花鳥圖。

13-41　瓷盤／日本江戶時期／鍋島燒／
西元十八世紀／日本東京國立博物館藏

　　鍋島瓷器是為蘇我地區領主鍋島家族製造的。起先於 1628 年由鍋島家族建
為官窯。後來在 1675 年由這個家族把燒瓷大本營從鍋島領地遷到大河內山，並且
在十八世紀中期達到生產的高峰。最好的鍋島瓷器是華美的琺瑯釉上彩瓷（圖
13-41）。

　　許多藝術家，尤其是仁清（西元 1598～1666 年）和尾形乾山，都曾投入陶瓷
器的創作。他們創造了一些高度個性化的作品。仁清的作品因其撒金和描金圖案
而著名。這種技術稱作「貼金」，為平安時代晚期以來的漆工常用的手法。乾山是
尾形光琳的弟弟，他用隨意和大膽的書法式筆調來作有現代感的抽象和半抽象案
紋。日本陶瓷藝術像木版畫一樣，對現代西方藝術的一系列新發展都有決定性的
影響。

第五篇

# 現代世界

# 第十四章

## 印度的現代主義

### 一、英國入侵與印度藝術的衰落

在十八世紀中葉印度遭到英軍的侵略,隨之而來的是英國東印度公司商人對印度的控制。這些外國人對印度藝術不感興趣。他們認為把梵文經典放在他們的書架上,對他們是一種侮辱,而印度的藝術品則是一些使他們眼睛受罪的東西。

至於當時印度的王公們 (Maharajah) 則迫不及待地以一些歐洲人所熟悉的東西來取悅他們的英國老闆,譬如為這些歐洲的外鄉人建造英國式的宮殿供其享用。而他們自己的住所也力求西化。賈雅吉‧拉奧‧辛迪亞大君(Maharajah Jayaji Rao Scindia,西元 1843～1886 年)的住所賈伊‧維拉斯宮(Jai Vilas,圖 14-1)便是由英軍的一名陸軍中校麥克‧菲洛塞爵士 (Sir Michael Filose) 所設計。該建築採用文藝復興式的柱子與拱門,總體效果令人想到凡爾賽宮(西元 1668～1685

14-1　賈伊‧維拉斯宮╱印度╱麥克‧菲洛塞爵士設計╱西元 1874 年　　　　©ShutterStock

年）的門面設計。不過這座建築的那些矮闊的拱門、粗重的線腳，以及短低的塔樓更像是羅馬式建築，而不像法國巴洛克式。華特‧格蘭維爾 (Walter Granville) 在 1864 至 1868 年間完成的「加爾各答中央郵局」也是標準的歐式古典風格。

　　從 1779 年至 1880 年的這一百年，是印度近代史上的黑暗時期。印度人民受到非人的待遇，印度文化亦遭無情的破壞。甚至印度的知識分子亦羞於提及他們從前曾擁有過的東西。這意味著他們祖先留下來的任何東西都會令他感到困窘，而「印度」這個名字對他們也成了一種侮辱。英國人為確保印度臣民的絕對忠誠，乃竭力消除印度的民族自尊。1853 年查爾斯‧特里威廉爵士 (Sir Charles Trevelyan) 制訂的殖民地政策強調英國本位的教育；他認為要防止殖民地（包括印度）發生革命的唯一辦法，就是將這些殖民地裡的人民納入歐洲先進文化主流的軌道。他相信一旦殖民地的人民鄙視他們自己的文化，他們就被解除武裝了，不再追求他們的傳統；否則追求傳統必會導致政治獨立運動。

　　英國人的政策相當成功。在不長的幾年內，一個新的印度人階層在孟買和孟加拉形成了。這些「現代印度人」在英國接受了教育，以西方文化價值觀及生活方式來裝備自己，然後嚴厲地抨擊與咀咒印度傳統文化。他們也像英國的中產階級一樣，帶有西方的偏見，認為西方不僅在科學方面，而且在文學、哲學與藝術方面都優於印度。如果說印度對他們還有什麼具有吸引力的東西，那就是風景、花卉、樹木和動物。

　　統治印度的英國人對工藝美術比較感興趣，因為這些東西可以在國際貿易中賣錢。他們制訂了一些政策來保護傳統的手工藝，並建立藝術學校以便使這些有利可圖的技能得以傳承下來。1850 年在馬德拉斯 (Madras) 建立了第一所藝術學院，教授金屬工藝、地毯織造、陶藝、泥塑、繪畫等課程。三年後查爾斯‧特里威廉在馬爾伯勒宮 (Marlborough House) 建立另一所藝術學校。這些藝術學校旨在保護和改善應用美術和工藝，必要時改變其風格，以適應歐洲人的口味，從而確保於對外貿易中獲利。

　　1854 年之後，在加爾各答、孟買和拉合爾 (Lahore) 又出現了若干藝術學校。它們全都得到了殖民政府的大力支持，然而教育的成果卻令人大失所望。當這些學生的作品於 1878 年在巴黎展出時，來自觀眾與批評家的反應是責難而不是讚揚。人們認為英國的教育已破壞了印度藝術的完整性，對美術而言是一場災難，對工藝而言則是破壞多於建設。誠然，在藝術學校與傳統手工藝之間毫無溝通，而在教育理想與人們實際需求之間也有一道鴻溝。所以對一個學藝術的學生來說，

從學校畢業就意味著失業。到了十九世紀末這些學校由於不當的教育方法、錯誤的觀念和學生之不能適應，面臨著嚴重的危機，最後不得不關門。

## 二、文化尋根

內皮爾勳爵 (Lord Napier) 於 1871 年被英國政府派往印度任馬德拉斯總督。他是第一個看到印度藝術教育問題，並毅然決定要重新確立印度傳統藝術與文化價值的英國官員。他在給本土基督教文學協會 (Native Christian Literary Society) 所作的講演中，鼓勵人們去研究印度的宗教、哲學和藝術。他的觀點贏得了一些富裕的印度封建領主的支持。例如出身於一個富有家庭的拉賈・拉維・瓦爾馬 (Rajo Ravi Varma) 就來到馬德拉斯跟一位歐洲畫家學習油畫技術，並用油畫去描繪印度的神祇、神話故事、人像和神話人物。他所取得的成就受到當時人們的讚賞，並多次得到殖民地政府的嘉獎。他在十九世紀末所取得的成功，代表印度傳統藝術的勝利；他最終證明西方繪畫技法可以用來表現舊有的印度題材。

在十九世紀 80 年代，大部分地方的藝術教育是失敗的，這種情況引發了一場轟轟烈烈的藝術教育革命。1896 年，哈威爾 (E. B. Havell) 被英國政府任命為印度的藝術總監，他到馬德拉斯之後雄心勃勃地發動了一場藝術教育改革運動。他認識到在西方的學院制度下，教育是要求學生從事長期的視覺訓練，以培養他們模仿真實物體的技能；而在東方國家，藝術教育則訓練學生牢記構圖的規則。

哈威爾認為照搬英國的藝術教育制度已經證明失敗了，唯一的辦法就是建立另一種制度，重視引入印度傳統藝術和哲學思想。後來他就任加爾各答藝術學校校長之後就取消該校的人體模特兒和石膏像，強調對傳統藝術、文學、哲學與宗教的研究。他所建立的新制度重視印度的傳統情感與技巧，要求學生把握印度的精神和倫理道德。然而他的努力卻遭到許多學生和家長的反對。這是可理解的，因為大多數學生來上學的目的就是要成為專業的肖像畫家或人像雕塑家。胸懷大志的學生則努力爭取在英屬印度殖民地皇家美術學院舉辦的西姆拉美術展覽會獲獎，以便能被選派到英國深造。

儘管校園內反抗與批評的呼聲雀起，但哈威爾贏得了一位天才藝術家阿巴寧德拉納特・泰戈爾（Abanindranath Tagore，西元 1871～1951 年）的支持。阿巴寧德拉納特出生於加爾各答一個富有的家庭，早年曾跟格爾哈迪 (O. Ghilardi) 與帕默爾 (Charles Palmer) 學習西畫技法。1897 年他遇到哈威爾，乃進入藝校深造。

據他說，哈威爾第一次上課便是重溫蒙兀兒細密畫——哈威爾把自己收藏的細密畫拿來給學生參考。在班上哈威爾總是鼓勵學生堅持印度人的特色和尊嚴，因此阿巴寧德拉納特也找到了自己的藝術發展方向。

接下來阿巴寧德拉納特花了六年的時間在孟加拉描繪鄉村的風景，由此建立了孟加拉畫派。但他的主題總是取自與當代人們的實際生活毫不相干的蒙兀兒細密畫。更不恰當的是，在哈威爾的影響下，他相信除了精神世界或哲學對象外便無印度特色可言。從技法上來說，阿巴寧德拉納特採用了西方的媒材，不是油畫便是水彩畫，去描繪印度的神像與風景。在他的畫中人像有如蒙兀兒細密畫一樣，是用纖細的、均勻的輪廓線勾勒而成。儘管他力圖把握對象的總體外觀，不拘泥細節，但效果卻常平淡無奇，柔和的圖像好像陷入暗淡的背景中。但是他的繪畫恢復了印度傳統繪畫的線描風格，象徵著哈威爾教育思想的勝利。

阿巴寧德拉納特·泰戈爾後來成為加爾各答大學的藝術教授。許多人認為他是印度第一位現代畫家——第一個擺脫德里畫派與巴特那 (Patna) 畫派的虛假裝飾。儘管在人們眼中他取得的成就可能並不太大，但他的影響卻非常之大。這是因為他在漫長的教學生涯中影響了一大批學生。其中的佼佼者有鮑斯 (Nandalal Bose)、馬宗達 (Kshitindranath Majumdar) 和巴特 (Pulinbehari Butt)。

鮑斯畫的「濕婆飲鴆」（圖 14-2）表現印度教的濕婆坐於一塊雲狀高臺上。這種表現形式借用了西方繪畫的先例，如伊斯坦堡的卡里耶清真寺 (Mosque of the Kariye) 中的一幅壁畫「搗毀地獄」（*The Harrowing of Hell*，約西元 1310～1320 年），以及埃爾·格列柯 (El Greco) 畫的「奧爾加斯伯爵的葬禮」（*The Burial of Count Orgaz*，西元 1586 年）都有類似的雲狀設計。在「濕婆飲鴆」中的光輪暗示太陽和月亮，令人想起比奇特於十七世紀初畫的蒙兀兒肖像畫「寶座上的賈汗吉爾」（圖 11-9），光滑的人體和流暢的輪廓是笈多藝術的遺蹟。有趣的是，藝術家試圖將濕婆與希臘的蘇格拉底相比，影射大衛 (Jacques-Louis David) 所畫的「蘇格

14-2　濕婆飲鴆／印度現代／鮑斯畫／油畫／西元 1913 年

拉底之死」（西元 1787 年）。這位畫家似乎要把濕婆重新界定為智性和理性的神格，以符合古希臘學院所堅持的人文思想。鮑斯後來到森蒂尼蓋墩 (Santiniketan) 任教，並創立了森蒂尼蓋墩畫派。有許多屬於該畫派的著名畫家後來嶄露頭角，其中伯曼 (Dhirendra Kumar Burman) 和穆克吉 (Benode Behari Mukherjee) 成就相當大。

在阿巴寧德拉納特・泰戈爾的學生中，還有一些人如喬杜里 (Devi Prasad Roy Chowdhury) 和伯斯沃・森 (Bireshwar Sen) 也畫歐洲風格的油畫。在二十世紀當西方的影響達到最高峰的時候，許多畫家以相當熟練的方式，用大色塊從事油畫創作；而另外一些畫家則從民間藝術和佛教及印度教寺廟的壁畫中吸取靈感。

歐洲風格的油畫尤其得到殖民地政府的提倡，也受到大多數學生和公眾的喜愛。然而，在大多數情況下都只有機械性的模仿。其風格五花八門，從古典主義、現實主義到印象主義和後印象主義都有。在這些畫家中最不尋常的可能要數羅賓德拉納特・泰戈爾（Rabindranath Tagore，西元 1861～1941 年）。他是上述阿巴寧德拉納特的兄長，也是一位自學成才的著名畫家，而且也是著名哲理詩人，諾貝爾獎的得主。羅賓德拉納特本來是一位業餘畫家，沒有受過正規的藝術學校教育，甚至直到他獲諾貝爾獎十四年後的 1928 年，人們才知道他是位畫家，主要是因為沒有人能理解他的畫。他那未經訓練的畫法令許多成熟的藝術家感到困窘。他所畫的人物神祕而怪誕，令觀眾茫然不解。但對他本人來說，他相信他的畫傳達了詩的韻律和哲學的奧祕。據他的說法，繪畫是一種國際性語言，傳達著詩意與韻律。他讚賞自由與想像，但他說在所有形式的藝術中有一個不變的原理，這就是韻律。

儘管羅賓德拉納特並沒有上過正規的美術學校，但他的藝術敏感性使他追隨著現代西方各種藝術的潮流。當他在 1922 年參觀加爾各答的西洋現代畫展時，他被克利 (Paul Klee) 和康丁斯基 (Wassily Kandinsky) 的作品所吸引。1926 年他去意大利、法國、德國和英國旅行，見到了許多歐洲繪畫，此後他的畫風就更接近克利、孟克 (Munch) 和畢卡索。不過作為一名印度畫家和傑出的哲理詩人，羅賓德拉納特・泰戈爾像釋迦牟尼以及許多其他印度哲人一樣，深深潛入人類靈魂的大洋，在那裡他聽到痛苦的叫喊，看見扭曲的軀體。

例如他畫的「拿著水壺的女子」（圖 14-3）表現一位印度女子從渾濁不清、充滿霧氣的背景中顯現。她所穿的長袍的輪廓被畫成一個不對稱的、見稜見角的哥德式拱門，其一側的線條蠻橫地劃過她的左臂。不合邏輯的結構造成了不明確

的空間，進而揭示了人生被束縛的一面。這個人物可能暗喻觀世音這個仁慈的菩薩，但不像是我們在阿旃陀石窟中見到的形象，而是帶有工業和機械化內涵的一個造型——筆直的線條和不明確的結構面便是最好的說明。

與羅賓德拉納特・泰戈爾那種自學的、怪異的藝術相反，謝吉爾 (Amrita Sher-gil) 創作了大量溫順平和的畫。她以高更的風格描繪印度的工人和農民。謝吉爾出生於 1913 年，父親是錫克人，母親是匈牙利人。她生命中的第一個八年是在歐洲度過的。1921 年她來到印度，不過當她的母親發現她的藝術天賦之後，就在 1924 年把她帶去佛羅倫斯，1929 年又把她帶去巴黎。在巴黎她就讀於美術學院，到 1932 年返回印度時，她已在歐洲的各種展覽會贏得了廣泛的讚譽。

14-3　拿著水壺的女子／印度現代／泰戈爾畫／油畫／西元二十世紀

她欣賞塞尚 (Cézanne) 和高更，但奇怪的是她有意識地迴避這兩位大師的革命熱情。由於她成長於一個高貴的人家，接受了嚴格的學院教育，故堅守著古典的觀念，認為任何優秀的藝術都應該具備相同的普遍原則：單純、平衡和堅實。她說：「優秀的藝術作品是單純的，而藝術家必須考慮的只是形式的基本要素。其重點永遠是在於肌理美與結構美，並不在於所刻畫的對象或景物。」

她特別喜愛塞尚的單純和高更的熱帶風光；前者滿足了她的藝術觀念，後者則使她品嚐印度土壤的味道。繪於 1935 年的「山崗上的人」（圖 14-4）生動地展示了她那新古典的個性。畫中的三個人物呈靜立姿勢；他們的長袍都經仔細描繪，表現堅實簡潔的大塊面結構，使這些人物好像牢固地紮根於大地中。她將印度人的外表單純化、神聖化，以此讚美他們美好的心靈。

14-4　山崗上的人／印度現代／謝吉爾畫／油畫／西元 1935 年

不幸的是，她的繪畫在印度無人問津，因為那時大多數印度人的生活極其窮困，日夜為一日三餐而辛勞。至於那些富裕的人，包括律師、教師、新聞工作者以及會說英語的人，他們都不願花分文去買她的畫。事實上這些富人根本不關心農夫們的生活。謝吉爾為求得人們的瞭解和欣賞而不斷地呼喊，但當時惡劣的條件使她的努力歸於枉然。在有生之年，她只能將畫賣給歐洲的遊客。

她渴望人們的欣賞，但事與願違。於是她認識到她的畫不夠「印度」化。為了彌補這項缺憾，她在 1936 年隱居到阿旃陀畫了一些能展示印度之神聖與莊嚴的作品。「梵行苦修者」(*The Brahmacharis*，圖 14–5) 便是完成於 1937 年。它描繪一位婆羅門祭司正在向四個瘦得如皮包骨的聽眾講道。所有的人都穿著白褲子，裸露著上身。他們虛幻的、脆弱的臉龐是莊嚴的、遲鈍的；憂鬱的氣氛將觀者帶入了深邃的，只有通過沉思冥想才能達到的宗教境界。這種古典式的純潔與真樸，立刻使我們想起了笈多時期的佛教雕刻。

她希望風格的改變能夠為她帶來些許讚揚之聲，但她聽到的卻是反面的批評。絕望之餘，她於 1938 年離開印度到匈牙利去了。當她於 1939 年返回印度時，她決心抓住最後一線希望，實現她的印度夢。為了迎合印度人的趣味，她拋棄了已有的形式技巧，重新看待傳統的印度細密畫，走入她年輕時曾經咀咒過的地獄——這是她以前未曾想到的悲劇。

在孟買，1857 年成立了一所 J. J. 爵士藝術學校 (Sir J. J. School of Art)，招聘

14–5　梵行苦修者／印度現代／謝吉爾畫／油畫／西元 1937 年／印度新德里國立現代藝術美術館藏

大量英籍教師。他們抵制孟加拉畫派的影響，
不過這些並無可取之處。一直至二十世紀中葉
新的一代年輕人崛起，局面才有所改觀。這些
愛冒險的畫家們熱切地吸取具有巴黎風味的
各種圖畫技巧。一個稱為「進步藝術家集團」
(Progressive Artists Group) 的組織出現了，並
奠定印度現代畫的基礎。這組織的成員包括雷
迪 (P. T. Reddy)、巴普悌斯塔 (Clement
Baptista) 和馬吉德 (A. A. Majeed)。他們大多
以一種熱情的，富於表現力的方式作畫，而且
宣稱自己的藝術是時代和國家的代言人。這裡
舉班德 (Narayan Shridhar Bendre，西元 1910
～1992 年) 為例。他的多才多藝令人驚訝，
也受到人們的好評。他熱情地試驗過許多不同
的風格與技法：從孟買畫派的那種淨化過的學
院主義，到本地傳統的蒙兀兒和拉杰普特繪
畫，到當時正在復活的孟加拉畫派，到西洋塞
尚、梵谷、高更等人的後印象主義。他的「收
工」（圖 14–6）就融合了塞尚的硬實結構、高
更的神祕氣氛和梵谷的色彩火焰。印象派的色
彩以及富於生氣的筆觸使他能描繪出熾熱的
愛情，因而使這些熱帶美女在那巨大的畫布上
充滿生命的活力。

　　另一位值得介紹的畫家是胡賽因 (M. F.
Husain)。他是位自學畫家，起初從事畫廣告
牌的工作，後來才成為一個專業畫家；他一方
面擺脫學院的形式主義和傳統的藝術理論，另
一方面又能夠吸收後印象派和立體派的思想
觀念。他的畫具有傳統宗教藝術的特點：追思
的寧靜和靜慮的深度。他的色彩似乎喚起他那
顆朝聖之心的浪漫體驗（圖 14–7）。

14–6　收工／印度現代／班德畫／油
畫／西元二十世紀

14–7　工作中的婦女／印度現代／胡
賽因畫／油畫／西元二十世紀

14-8 新娘與鸚鵡／印度現代／約西元 1920 年／比哈爾米錫拉 (Mithila) 地區通俗畫／W. G. 阿謝爾 (W. G. Archer) 藏

14-9 睡美人／印度現代／薄紙水彩／約西元 1900 年／加爾各答卡利格地區通俗畫／英國牛津印度研究院藏 (Indian Institute, Oxford)

在孟加拉地區還有另一種畫風。這些藝術家試圖從保存於孟加拉西部的傳統民間藝術中吸取藝術動力。當別地方的傳統藝術遭到破壞之際，孟加拉西部那些以畫陶瓷與人像謀生的藝術家卻保存了舊有的民間藝術。這種藝術是抽象的、原始的，但充滿了線條的韻律感，被譽為「色彩的音樂」（圖 14-8）。同時還有活躍於孟加拉地區的帕杜瓦 (Patuas) 漫遊詩人與畫家；他們為其宗教頌歌畫長卷橫幅插圖，其題材取自印度神話和當地的傳奇故事。所畫的是以簡單線條構成的概念化人像，臉部與身體隨意歪斜扭曲，但清晰的輪廓線和明亮的色彩創造了神祕的藝術，展示人們簡樸的生活方式和蘊藏於民間的雄渾力量。

另有一種在薄紙上以快速和粗略的筆觸完成的水彩畫，也被認為是一種民間藝術類型（圖 14-9）。這種畫是由卡利格 (Kalighat) 地區的畫家大量製作，以極低廉的價錢賣給到當地寺廟進香的香客，世稱「卡利格畫」。

這些民間的繪畫流派在技巧上是粗率與膚淺的，但它們展示了印度人民的精神與情感。達特 (G. S. Dutt) 曾預言孟加拉這些民俗藝術將在世界上佔有重要的地位。1916 年阿吉特・高斯 (Ajit Ghose) 進一步指出：在小作坊中出售的卡利格畫預示了立體主義和印象主義藝術，以及晚近現代藝術的發展。高斯也讚賞帕杜瓦藝術的新穎、單純、直接、有力和其生動的故事情節。

當然，我們可能覺得達特與高斯對這些民間藝術的評價過高了。但他們的思想的確

鼓舞了一些畫家去深入探究那些民間藝術傳統中的廣闊世界。賈米尼·羅伊 (Jamini Roy) 就是一例。羅伊氏於 1887 年出生於孟加拉西部，這也是印度少數民族桑塔利斯人 (Santalese) 生活的地方。羅伊於 1925 年響應達特和高斯的號召，開始以寬厚的輪廓線、單純的人物造型，試圖將卡利格畫的精神氣質與立體主義的風格融合起來（圖 14-10）。

民間藝術就像一堆沙子，對一些人來說它可能不太有用，但對那些具有特殊洞察力的藝術家卻可看出其中的金子。錫蘭（斯里蘭卡）的喬治·凱特 (George Keyt) 就是一個能在沙裡淘金的藝術家。他是個出生在錫蘭的混血兒，生於 1901 年，父母分別是荷蘭人和斯里蘭卡人。他在康提天主教大學 (Catholic University at Kandy) 接受教育，說著一口流利的英語。他先是一位業餘畫家，1927 年才進入一所藝術學校接受正規訓練。本質上，他與羅賓德拉納特·泰戈爾一樣是位詩人，曾精研古代印度的聖歌，尤其對《迦梨陀娑》(Kalidasa) 這種歌頌女性肉體理想美的詩歌最感興趣。可是羅賓德拉納特·泰戈爾的畫充滿扭曲與痛苦，與之相比，凱特的韻律是以平滑流暢的線條來表現，常帶著衝力與活力縱橫於畫面（圖 14-11）。

性感女郎曾是古代印度藝術中的一項主要內容，這我們已在秣菟羅的藥叉女雕像，以及在康那拉克和卡俰拉霍的印度教雕刻上見過。這種題材也表現於錫蘭

14-10　婦女頭像／印度現代／賈米尼·羅伊畫／私人收藏

©Christie's Images, London/Scala, Florence

14-11　帶鳥的少女／錫蘭現代／喬治·凱特畫／油畫／西元 1944 年／羅蘭·潘柔斯藏 (Roland Penrose)

「錫吉里耶石窟」(Sigiriya Cave) 的壁畫。凱特在 1927 年選擇學校時並沒選官辦藝校，因為他相信這些學校只是教學生去模仿無價值的西方作品。他加入了由溫策爾 (C. F. Winzer) 主持的錫蘭藝術俱樂部 (Ceylon Art Club)。他認識到錫吉里耶石窟的壁畫是唯一能代表錫蘭精神的藝術；但他也認識到，只有用現代形式來表現錫蘭的精神才能使錫蘭的藝術現代化。

當凱特在 1936 年和 1937 年的《藝術備忘錄》雜誌 (Cahiersd'Art) 看到畢卡索「綜合立體主義」的繪畫之後，受了很大的啟示，於是創作出一系列的作品，並建立了自己的成熟風格。他利用相互交疊的面和飛動的輪廓線，創造了不同姿態的性感的女性人體。後來他不滿足於畢卡索的平面化人物，乃轉而改學列熱 (Fernand Leger)，用傳統的明暗法使機器人般的形體變得立體和豐滿（圖 14–12），這使凱特的藝術增加一個新的層面。人們還可在他的畫中品嚐高更與馬蒂斯的風味。不過由於他的個性特點鮮明，使許多不同來源的要素都轉化為一種綜合的形式，而且能保持畫面的完整性。他對現代藝術很敏感，所以在當時就被看作是二十世紀中葉錫蘭最有前途的畫家。

第二次世界大戰之後，印度獲得獨立，在繪畫藝術方面也更加多樣化。有許多前衛畫家表現得相當大膽，這裡只舉布班·卡卡爾 (Bhupen Khakhar，西元 1934～2003 年)

14–12　斯寧格拉·拉薩 (Sringara Rasa)／錫蘭現代／喬治·凱特畫／油畫／112×70 公分／西元 1956 年／英國倫敦維多利亞與亞伯特博物館藏

14–13　葬禮／印度現代／布班·卡卡爾畫／油畫／西元 1978 年／英國倫敦維多利亞與亞伯特博物館藏

的油畫「葬禮」（圖 14–13）為例。這位畫家屬於「新客觀主義」派。這派的畫家主張表現社會問題，對在苦難中不獲社會同情的對象不加修飾地予以描寫，但要求以真誠的心，保持自我與對象之間的同情共震。布班的畫如同印度其他許多現代畫家的作品一樣，帶有很濃厚的宗教哲學意味；其表現方式與其說是寫實，不如說是超寫實。

　　現在讓我們回頭來看建築藝術的問題。事實上前述那股認識印度本地傳統的潮流，也在十九世紀最後二十年內擴展到建築領域。最先尋根運動以齋普爾藝術學校 (Jaipur Art School) 的建設為出發點。在一個軍隊外科醫生德‧法貝克 (Dr. de Faback) 的領導下，這所學校開始了一系列的建築工程。總工程師賽繆爾‧斯溫頓‧雅各布 (Samuel Swinton Jacob) 是數代居住在寨普爾的一個英國軍人家庭的成員。他被任命為總工程師負責所有新建築工程，包括新的阿爾伯特宮博物館（Albert Hall Museum，西元 1897 年開放）的設計工作。雅各布鼓勵公共工程部對本地建築風格給予特別的關注；他還出版了一套五本的圖片集，介紹齋普爾的建築細節。另一位軍事工程師 T. H. 亨得利 (T. H. Hendley) 則被任命為阿爾伯特宮博物館的館長，他也堅決支持展出當地手工藝品以教育印度大眾。

　　這裡我們要特別注意兩點：第一、在建築上和繪畫上一樣，所有的印度化的努力都是由英國人主導。第二、同繪畫一樣，首先被當作印度傳統吸收的東西事實上是回教藝術，不是真正的印度藝術。這主要是因為西方人早就熟悉回教藝術，而且回教建築本身的藝術性和建築技術相當進步。其實回教建築的某些特色，如有塔剎穹頂，早已出現在 1845 年「戈帕吉寺」(Gopalji Temple)。更加大膽的作法是馬德拉斯的「高等法院」（圖 14–14）。這座華美的建築是由布列辛頓 (J. W.

14–14　高等法院／印度現代／布列辛頓設計，史蒂芬修訂／紅磚／1892 年施工／馬德拉斯

Brassington) 設計，再由史蒂芬 (J. H.
Stephens) 修訂，最後在 1892 年付諸施
工。整座大建築是用紅磚建成的。在結
構上它有很複雜的庭院、涼亭、走廊、
穹頂、角樓和尖塔，可以說極華麗與變
化之至。

　　第一個認真但很小心地考慮運用傳
統印度（不是回教）建築元素的建築師
是魯特琴爵士 (Sir Edwin Lutgens)。他在
二十世紀初設計了位於印度首都新德里
(New Delhi) 的「總督府」(Viceroy
House，圖 14-15)。雖然整座建築根植
於西歐的古典主義，但他將「山奇大窣
堵婆」(Sanchi Great Stupa) 的覆缽塚轉
變為一個穹頂，安在這棟一層樓建築上。

　　更有印度傳統建築特色的是休史密
斯 (Shoosmith) 在 1928 年設計的「聖馬
丁的格瑞森教堂」(圖 14-16)。這座教
堂位於新德里。其基面設計參照西歐的
教堂和傳統的印度廟。有個長而寬的聚
會廳，尾端有一個高塔，但二者都以大
塊面的幾何形出現，有銳利的側影。牆
面皆無裝飾，而且窗子又少又小，有如
一座碉堡。也因為這種密閉式的格局，
使它更有印度味。在 1920 年代因為印度
政府在新德里營建新都，吸引了不少英
國建築師，休史密斯就是其中一位。

14-15　總督府／印度現代／魯特琴爵士設
計／紅色與黃褐色砂岩／西元 1913～1931
年／新德里
©ShutterStock

14-16　聖馬丁的格瑞森教堂／印度現代／
休史密斯設計／西元 1928 年／新德里

　　戰後的現代建築藝術中心從孟買轉
移到德里，在這地方有較多實驗性的建築。其中一座是卡爾迪普‧辛設計的「國
立合作開發公司」(圖 14-17)，那是一座兩疊傾斜相依的辦公大樓。其側牆從下
到上由外向內斜，上頭靠在立於中間的一根大柱子，下面各層則以天橋連接，設

計新穎。

　　對那些生活於具有豐厚文化背景
國度的人來說，無論他們對過去那些東
西喜愛與否，要他們忘掉輝煌的過去是
相當困難的。一個印度藝術家必須應付
民族主義情感與現代化之間的衝突，尤
其當他的民族或歷史遺產只能代表著
一種過氣的文化，並在西方主流文化的
衝擊下顯得相形見絀的時候，情況就更
加艱難。對此難題，藝術家們想出了若

14-17　國立合作開發公司／印度現代／卡爾
迪普‧辛設計／西元 1950 年代

干可能的解決辦法：一、用傳統技法去表現與現代生活相關的事物；二、運用西
方的技法表現傳統的題材；三、追隨西方的潮流，把握國際性情感；四、奉行保
守的觀點，以最小的變化去延長傳統藝術形式的壽命；五、奉行現代化，但保留
那些印度文化中的精華。在這些複雜的文化交錯中，要尋求一個令人滿意的方案，
常常是非常漫長而痛苦的經驗歷程。

　　最優秀的藝術家憑藉著他們的印度式的宗教敏銳感，已有力地將西方的樣式
轉變為一種強烈的表現主義的藝術形式。尤其是印度傳統題材（包括古代宗教神
祇以及敘事詩裡的人物與故事情節）已被他們從精確縝密的細密畫中引領出來，
走向具有詩意的朦朧表現；哲學的神祕之光與現代生活的抽象魅力，兩者合而為
一使其成果熠熠發光。

# 第十五章

# 中國的現代主義

## 一、革命前的時期

　　乾隆朝（西元 1736～1795 年）之後的半個世紀，中國傳統文化的發展已經走進了一條死巷。看來這個古老的王國和它的人民面臨著「文化疲憊症」，因而在各個文化領域中都顯得精疲力竭。這種「文化疲憊症」就是缺少外來的挑戰和刺激的結果。大清帝國王室正為龐大而無能的官僚機構所苦，並被皇族墮落的生活所腐蝕。在藝術上，工藝技術的趣味滲透到各個領域之中：如鼻煙壺、漆器、宮殿建築、精緻的玉石飾品、美妙的瓷器、華麗的（或許是俗氣的）皇袍，甚至清初四王追隨者的文人畫也犧牲了藝術的雄偉，而追逐洛可可式的趣味。大多數的畫，尤其宮廷畫家的作品，都以枯燥乏味的方式不斷地複製。

　　十九世紀中葉又是中國歷史上的一個轉捩點。打開這個古老王國第一扇門的鴉片戰爭終於在 1842 年結束，但接踵而至的是一連串的外國入侵、不平等條約和內戰；震動半個中國，歷時十多個春秋的太平天國革命在 1851 年爆發，而且持續到 1865 年。與印度相比，中國比較幸運，因為它沒有淪為外國的殖民地。換言之，在整個十九世紀它保持著自己的皇室，而且它的傳統文化也從未被完全打垮。在外國勢力的威脅下，中國的領導者祭起了民族主義來保護傳統文化，並煽動起一種民族自豪的情緒。看來中國人民似乎對他們自己的傳統文化太過自信，以致不能接受外國文化的價值。尤其是儒家知識分子，雖然他們在經濟上和軍事上不斷落敗，但總是盡力抵抗外來文化的湧進。因此留一些時間讓古老的文化去面對新的世界觀，並完成自我調適，同時也給新文化在中國尋找一個適當的地位。這個過程是漫長的，任務是艱難的，而鬥爭也是痛苦的，但是比起其他許多亞洲國家來，中國的民族精神的確獲得較好的保護。與印度不同，印度現代藝術的發展是由英國人來主導，中國卻獨立地承擔起現代化的任務。

　　在受到西方文化巨浪衝擊了半個世紀之後，一些中國知識分子最後從他們民

族自豪的舊夢中驚醒過來面對現實。他們也看到了西方文明的優勢，但是強烈的抗拒活動一直未曾間斷。在保護文化的名義下，文人畫受到政府和個別知識分子的鼓勵，而西方化的藝術則為一些激進的青年藝術家所喜愛。現代概念的開端首先出現在上海，因為那裡住著許多外國人，而且還有外國租界地。然而十九世紀後半期的總趨勢仍然是綜合而不是革命，因為藝術形式仍然限於傳統繪畫，即以墨和淡設色完成的畫。這些畫家被稱為「海上畫派」或簡稱「海派」，他們的靈感來源主要是浙派和揚州畫派，再參雜一些日本江戶後期的通俗畫觀念。這些畫派帶有民間藝術草根性。誠然，上海畫家的創新精神也受了外國藝術的激發，但其改革是以最不顯眼的方式在進行。

最好的例子是任熊（西元 1823～1857 年），他以傳統的筆墨技法來畫人物、山水、花鳥。他的風格建立在陳洪綬那種以硬朗的線描所畫的怪異人物畫，但他同時也受到日本江戶現實主義的啟示。他相信中國繪畫問題的解決，正如江戶畫家們所做的，要從民間藝術和風俗畫題材中尋找出路。他的「自畫像」（圖 15-1）出現了一張寫實的面孔。那是一個年輕人，他顯得勇敢而且充滿自信。我們知道這個畫家自己是一個學過「功夫」的人，在這幅畫中，他解開衣袍展示出男性胸脯和臂膀。與臉部和胸膛的細緻描繪相對照的，是衣袍的粗硬和多轉折的線條。這些線條似乎加強了這位英雄的激動情緒。對比處理的手法讓我們想起貫休和石恪的人物畫。然而在任熊的畫中，人物並不是那種作禪定狀的聖人，而是一個有軍事抱負和世俗關懷的英雄。他解開衣袍擺出不可一世的架勢。

畫面上有一段長跋，不只增強了畫中這位英雄背後那抽象世界的神祕力量，而且也提高了人物的英雄式的浪漫氣氛：「莽乾坤，眼前何物翻笑？側身長繫覺，甚事紛紛繫倚？此則談何容易！試說豪華金張許史，到如今能幾？

15-1　自畫像／清代末期／任熊畫／立軸／紙本，設色／177.4×78.5 公分／西元十九世紀／北京故宮博物院藏

還可惜，鏡換青娥，塵掩白頭，一樣奔馳無計。更誤人可憐，青史一字何曾輕記？公子憑虛先生希有，搵難為知己。且放歌起舞。……」這首詩歌雖然含義隱晦難以全解，但它揭示了作者要在一個動亂的時代扮演英雄角色的抱負。同時也發出一種不能自已的悲鳴；這是一個畫家眼看自己的生命和精力漸漸消退而吐出的心聲。

15-2　酸寒尉像／清代末期／任頤（任伯年）畫／立軸／紙本，設色／164.2×77.6公分／西元十九世紀／浙江省博物館藏

　　海上畫派的第二代以任頤（伯年，西元1840～1895年）為代表。任氏生活在中國歷史上最多事的時代之一；他出生後就爆發了鴉片戰爭，而在他生命的最後一年又發生了中日戰爭。他生於人文薈萃之地的浙江山陰，而浙江是南宋院畫的舊基地，在那裡院體畫的一些特色被保存於通俗藝術中。這種通俗性對任頤畫風的成長必然有所助益。任頤早年曾隨父親學畫，1854年獨自到上海尋找新的繪畫生涯；起先在一所扇莊畫扇面，同時練習武功，成為地下反政府組織天地會的一員。1853年這個組織發起了一次不成功的反清革命。失敗之後任頤藏身都市，以偽造任熊的畫作為生。不久他被任熊發覺了，然而非常幸運，他不僅沒受到懲罰，反而因其特技受到任熊的賞識。任熊介紹他到弟弟任薰（西元1835～1893年）那裡接受進一步的培養。1860年之後他以卓越的藝術天才名聞浙江和上海。他非常多產，佳作亦多，例如作於1880年代的「酸寒尉像」（圖15-2）是以潑墨和潑彩出之，令人想起梁楷的禪畫，但它的題材是現實的，不是宗教的。它描繪吳昌碩那憨態可掬的模樣。吳昌碩是任頤同時代的一個著名書法家和畫家。

　　同在十九世紀後半期活躍於浙江和上海的畫家尚有趙之謙（西元1829～1884年）和吳昌碩（西元1844～1927年）。二人都成功地把書法技巧結合到他們的寫意畫，尤其是花鳥畫中（圖15-3）。趙之謙以隸書書法聞名，而在他的影響下，產生了以篆書出名的吳昌碩。他們的畫不只充滿生動的筆法，而且也富有墨彩的韻味，得力於古代的篆書和隸書，故而建立了水墨畫的「金石畫派」，並對二十世

紀中國繪畫大師之一的齊白石（西元 1863～
1957 年）發揮了很大影響力。

當海上畫派把藝術眼界擴大到包括更多
樣化的表現方式時，在廣州也有新畫派興起。
那就是以高劍父（西元 1879～1951 年）為核
心，並包括高奇峰（西元 1888～1933 年）和
陳樹人（西元 1883～1948 年）的嶺南派。該
派繪畫是在光滑的絹或紙上廣泛使用墨彩渲
染，著重描繪朦朧柔和的明暗效果。他們以直
接的視覺觀察而不是解剖分析來處理繪畫，因
此對表面描繪比對物體的體積和重量更有興
趣。今天此派仍然非常活躍；著名的畫家有趙
少昂和楊善深，二人都住在香港。雖然這所謂
第二代嶺南派的基本思想和技法仍然不變，但
在他們的作品中還可以感受到個人的風格。

## 二、民國時期

15-3　牡丹／清代末期／趙之謙畫／立軸
／紙本，設色／西元 1870 年款

在孫逸仙領導下的革命終於在 1911 年推
翻了滿清政府。這帶給有新思想的人很大的鼓舞。青年畫家劉海粟就在上海成立
了一個藝術學校，而且第一次在校中給學生提供裸體模特兒。由於當時使用裸體
模特兒被軍閥政府和百姓認為是不道德和不合法，這所學校在警方的襲擊和道學
者的圍攻下幾乎無法生存。

然而當西方影響在革命之後不斷增強之際，雄心勃勃的年輕一代更想在民族
主義和國際主義之間尋找一個平衡點。民族意識和西方的民主思潮把他們推向愛
國主義的狂潮，結果導致 1919 年的五四運動。雖然這個運動原先是一次「反抗日
本」的政治騷動，但它發展成一場生氣勃勃而且影響深遠的文化革命運動。基本
上這是一場西化運動，要拔除舊傳統以培植西方的民主與科學思想。這場運動也
為文化和藝術開闢出寬廣的視野，使中國進入一個新的時代。

在這場新文化運動中的關鍵人物是蔡元培（西元 1868～1940 年）。他起初是
教育總長，後來任國立北京大學校長。他曾在德國受教育，回國後努力促進自由

民主思想、愛國主義和科學教育。他也很重視藝術教育，認為在學校中應以美育取代宗教課程。在他的保護下，左翼分子李大釗、陳獨秀、毛澤東和右翼分子胡適，都被延聘到他的大學中任教或工作。他還派遣一些畫家到歐洲留學，在他的努力下成立了幾所藝術學校和藝術系。

到 1930 年代中國藝術家已熱情地接受了許多新觀念，並從西方世界輸入的不同思想。然而隨著社會主義的傳入，中國政治運動開始兩極化，出現了追隨西方資本主義的國民黨和信奉馬克思列寧主義的共產黨之間的鬥爭。於是在藝術領域中，對藝術目的與功能的認知也趨於兩極化；西方資本主義主張「純個人表現」，即「為藝術而藝術」；而社會主義者則主張「藝術為社會和政治服務」，馬列主義又更進一步將藝術定性為「為無產階級大眾服務」。

在中國於是出現了一批如魯迅的激進左翼藝術家。魯迅於 1930 年把歐洲木刻介紹到中國，後來成為左翼陣營中最受歡迎的藝術形式之一。左翼藝術家後來追隨毛澤東到延安形成了延安畫派。從那時起，由史達林和毛澤東指導的新馬克思主義，把藝術轉變成共產黨領導下的革命機器。共產黨的文藝政策是 1942 年在延安的文藝座談會上由毛澤東制定的。在他的講話中，他指出藝術的階級基礎，並主張藝術必須為人民服務：即為工人、農民和士兵服務。按照毛澤東的說法，強調「自我表現」的資產階級和知識分子的藝術，並不是為「人民」（群眾）服務，因此必須予以拋棄。一些藝術家，如江豐、李樺、古元、黃永玉等創作了大量的木刻版畫（圖 15-4）。這些作品顯示出他們在捕捉現實人物及其情感內容方面的卓越技巧。表現方式通常是直接而有力的，而情感通常是浪漫地，把窮人的苦難和共產黨的偉大加以戲劇化。

相對於無產階級藝術家的是保守的右翼畫家，如北京的溥儒（溥心畬，西元 1896～1963 年）和于非闇（西元 1888～1959 年），上海的馮超然（西元 1882～1954 年）和吳湖帆（西元 1894～1968 年），四川省成都的張大千（西元 1899～1983 年）。他們以高超的繪畫技法，繼續以舊風格畫山水、花鳥和簡單的人物；大體說來，仍然依靠細膩優雅的筆線和淡設色作為其視覺表現的媒材。

然而最令人感興趣的是那些意圖結合東西方畫法的畫家。他們在新與舊的思想上表現出更大的靈活性，因此風格多種多樣。例如齊白石繼續開發由任伯年和吳昌碩傳下來的大寫意畫，給它的畫法和題材注入他個人的生命力（圖 15-5）。像大多數傳統畫家，齊白石早年從工筆畫入手，中年還有工筆花鳥。但由於他長壽，最後發展出一種獨特的寫意風格，其中顯示出他對中國民間藝術的吸收。他

15-4　減租會／現代／古元畫／木刻版畫／西元 1942
年款　　　　　　　　　　　文化傳播／Fotoe 提供

那讓人想起沈周的「拙趣」是來自那具有奇趣的
構圖，與他在篆刻和木工中發現的勁健筆力的結
合。這項成就多得益於早年的木匠經驗。他一直
活到新政權，中華人民共和國成立之後，並享有
很高的聲譽。

　　同樣給人深刻印象的是徐悲鴻（西元 1895～
1953 年）的繪畫。徐氏生於江蘇宜興，早年流
寓上海，不久就在那裡以畫技出名。五四運動之

15-5　延年／現代／齊白石畫／立
軸／紙本，設色／西元 1941 年款

後，他在 1919 年被北京政府派往巴黎。在旅居歐洲期間他學習素描、油畫和水彩
畫技法，對巴黎寫實主義特別有興趣，同時吸收了「新藝術」的象徵主義 (Art
Nouveau Symbolism) 的一些觀念。1927 年他回到中國，入南京藝術學院任教。當
時他除了繼續自己在歐洲學得的西洋風格和技法之外也畫起水墨畫。他的畫與重
視線條的中國傳統畫非常不同，與強調表面描繪的嶺南派也不一樣；他的人物以
西方的素描為基礎，因此結實而穩固。在水墨畫中他用大筆和大墨塊表現具有實
質感的人和物，而且偏重物像解剖的準確性，捕捉對象形體的質量感。他最喜歡
的題材是馬，但也畫水山和歷史人物（圖 15-6）。

　　與此同時，有一位一直循著傳統文人畫之路摸索的黃賓虹（西元 1865～1955
年）。他是上海著名的歷史學家，以典型的文人態度作畫，但仍具有一些新的意
境。黃賓虹出生於浙江，一生大部分時間生活在上海。但是因為他的父母是安徽
人，所以他與安徽保持著特殊的情感聯繫。安徽有著名的黃山，他多次去攀登，
並完成了大量的黃山寫生畫。誠然他的山水畫（圖 15-7）受到黃山風景的感染，

15-6　愚公移山／現代／徐悲鴻畫／長卷／紙本，設色／西元 1940 年款

但這些畫與他同時代或清初黃山畫派的文人畫相比有其獨特之處。像其他傑出的傳統繪畫一樣，他的畫也是自然母題和抽象點線的結合。從畫中的結構張力來看，他對董其昌的祕訣有深切的理解。然而氾濫在他的文人筆墨中的不是文人平靜的心情，而是一種溫柔的生命力和一種神祕的光——似乎是從偉大的莽原世界放射出來的光。這種獨特性的產生有賴於特殊的技巧：把抽象的形式概念用非常複雜的點和線的組合予以景物化。他那複雜的點線組合創造了一種「渾沌中的秩序」。雖然他的畫技紮根於中國書法和文人畫，但他使用即興粗放的點畫，讓筆觸在畫面跳動閃爍。這種畫法顯然有印象主義的觀念在。

　　由於內戰和日本侵略的風暴漸漸折損中國現代化的衝力，使得中國新藝術的幼苗無法很快開花結果。加之，中日戰爭期間（西元 1937～1945 年），日本人轟炸上海、佔領北京以及北方和沿海的城市，迫使中國藝術家背井離鄉。許多畫家如徐悲鴻和黃賓虹，與中央政府一起遷到四川，而其他人則到共產黨總部延安。極少畫家能繼續他們嚴肅的藝術創作。中日戰爭結束之後，接著又是國民黨與共產黨的內戰。一直到 1950 年形勢才漸漸明朗：毛澤東佔領了大陸，而蔣介石控制了臺灣。

15-7　山水／現代／黃賓虹畫／立軸／紙本，水墨／西元二十世紀中葉

# 三、中華人民共和國時期

　　從 1950 年到 1976 年之間是毛澤東時代，在中國大陸，藝術的命運並不順利，每次政治運動都會影響到藝術家。政治運動的第一個浪潮是一場派遣成千上萬的志願軍支援北朝鮮抗擊美國和南朝鮮。

　　朝鮮戰爭之後接著是土地改革運動（西元 1953～1957 年）。在這個運動期間數以千計的知識分子，包括藝術家被派遣到遙遠的鄉村從事體力勞動。然而，最不幸的是短暫的「雙百」運動。所謂雙百是指「百花齊放，百家爭鳴」，此一運動發生在 1956 年末，而且只持續了六星期，最後流為毛的「引蛇出洞」的計謀。為了去除「毒蛇」，毛澤東又發動了反右鬥爭，結果驅使無數學生和教師到農村生活和工作。

　　「反右」結束之後，毛澤東又在全黨發動了另一場政治運動，要在工農業生產中實施他的「人民戰爭」理論。這場為時大約一年（西元 1958～1959 年）的運動稱為「大躍進」，現在稱為「冒進」。那是想通過傳統技術和取之不盡的體力勞動，來完成不切實際的工農業生產指標。為此他在農村成立了人民公社；私人財產被歸公；農民被動員起來，以落後的熔爐去煉製鋼鐵。在工廠裡實施不切實際的政策以圖提高產量，達到速度和質量上的浮誇指標。

　　1959 年因為以赫魯曉夫為首的俄國領導人不同意毛澤東的激進革命行為，中俄兩個共產黨巨人之間鬥爭於焉開始。中國扮演著激進革命者的角色，俄國則被毛澤東指為背叛馬列主義的修正主義者。1960 年當爭論公開化之後，俄國的援助和技術人員奉召撤離中國。俄國人的撤離和大躍進的失敗削弱了國民經濟，這種人為的災難，加上罕見的特大水災、旱災和颱風，給中國帶來全國性的饑荒，在 1961 年至 1963 年之間奪走了數百萬人的生命。

　　接著國家出現了危機，毛澤東的地位受到黨內一些高層領導的威脅，不得已放棄了國家主席的職位，但保留黨主席的位置，劉少奇升任國家主席。1966 年，毛澤東與劉少奇之間的鬥爭公開化，揭開了無產階級文化大革命的史頁，這場文化革命現在稱為「十年動亂」。

　　文革運動把數以千計的藝術家投入「牛棚」。所謂「牛棚」是當時中國大陸一種私設的監獄，也就是關押「牛鬼蛇神」的地方。在文革期間，文化破壞的規模特別可怕。紅衛兵不只懲處藝術家，而且也毀壞了藝術收藏和許多歷史古蹟，包

括寺院和萬里長城的某些路段。因為他們認為，如毛澤東教導他們的，這些人和物是封建思想與資本主義的象徵，應當被打倒或摧毀。

1976 年，毛澤東去世和四人幫垮臺把鄧小平推到北京政治舞臺的中心。鄧小平發起了改革開放的所謂四個現代化運動，希望在農業、教育、軍事、工業和經濟上實現現代化。為此他開始實施一系列開放政策，思想控制放鬆了，但也引起了許多嚴重的社會問題。共產黨領導人因而又面臨晚清領導人同樣的抉擇，即希望獲得西方的經濟成果，但反對標榜民主、科學、自由和人權的西方生活方式。他們希望戰勝「封建主義」，可是封建思想仍如影隨形地縈繞在他們的心中。一旦人們的批評觸及到社會主義的優越性和黨或黨領導人的權威性就會遭到制止，六四天安門事件就是一個證明。

然而，中國藝術家學會了在政治隙縫中求生存的方法。他們的堅韌性格像勁草一般隨風起伏。為了遵循黨的意識形態，許多藝術家——木刻家、畫家、雕塑家——創作了大量的革命藝術。這些作品有明顯的從屬於宣傳的主題，而風格則是一種戲劇化的社會現實主義，令人想到十九世紀中葉歐洲藝術家，如傑利科 (Théodore Géricult)、德拉克羅瓦 (Eugène Delacroix)、米勒 (Jean-François Millet) 的作品。然而中國激進的革命情緒傳達的不是那種普遍的愛或同情，而是「階級仇恨和權力鬥爭」的所謂階級感情。它紮根於俄國社會主義藝術的革命呼聲，例如「收租院」（圖 15-8）是 1965 年由一群年輕雕刻家創作的。主題是佃農和地主之間的鬥爭。在一個大院子裡用成群的雕像展現壯觀的場面。表現方法不只是寫實主義的，而且也是戲劇性和浪漫性的，意圖以誇張的手法揭示生活在地主剝削下，正痛苦掙扎的佃農。很多場面是連續地敘述舊社會貧苦農民的慘痛生活，和在新政權下他們獲得的解放。以耗費心力的寫實技巧表現人物、木板牆、竹籃等每一

15-8　收租院（局部）／現代／集體創作／等身泥塑／四川成都大邑從前地主宅第中／完成於西元 1965 年
龍家澤／微圖提供

細節，創造了一個逼真的恐怖現場。

　　在共產黨統治的中國，藝術家也以雕塑、繪畫、木刻創作數量巨大的宣傳性作品。但是這類作品大多數只是作為社會和政治文獻才有意義；從藝術來看，由於迎合宣傳的作法和膚淺而庸俗的描繪，大多缺少藝術的深度和普遍的感染力。出色的寫實主義技法並不能補償在情感真摯、哲學思辯和審美深度方面的損失。就以上面提到的那組雕塑和許多毛澤東肖像所揭示的東西而言，雖然藝術家的意圖是讚揚英雄人物的身分地位，但效果卻近乎對這些人物的褻瀆，把他們貶低為一群驕傲無知之徒。

　　反之，有些藝術家卻能在政治風暴中保持他們對藝術的真誠。傅抱石（西元1904～1965 年）是其中相當傑出的一位畫家。他是江西省人，早年學習文人畫，1933 年他到日本東京帝國美術學校留學，對橫山大觀的藝術發生了興趣。橫山是日本二十世紀初的大畫家，他試圖把日本裝飾概念和水墨技法加以融合，使日本水墨畫恢復生命力。傅抱石深受其啟發。回國後他又從道濟（石濤）的畫中尋找靈感，因此精通各類繪畫技法，既精於工筆水墨，又精於寫意畫；他也精通中國繪畫史，因此他的畫有很明顯的文人畫精神。他的人物畫題材多取自古詩和歷史故事。在 1950 年代因共黨政府的贊助，使他有機會到中國各地去旅行，因此畫了許多歌頌祖國大好河山的山水畫。他最著名的作品是以潑墨和潑彩加破筆處理的大筆山水畫和人物畫。他生性嗜酒，很多這種類型的畫是酒後的傑作。這一點可以與古代中國大藝術家如懷素、張旭、梁楷等相比美。他的藝術最神祕之處，可能是從雲煙繚繞的山中隱隱顯露的似真似幻的光線（圖 15-9）。

15-9　乾坤赤／現代／傅抱石畫／傳統中國畫，紙本，設色／70.9×96.9 公分／西元1964 年款

林風眠（西元 1900～1991 年）是另
外一位天才畫家，在他漫長的一生中，創
作了大量優秀的作品。他生於廣東省，第
一次世界大戰後，於 1918 年去巴黎和柏
林學畫。在那裡他起先受印象主義激勵，
後來又喜歡上馬蒂斯的野獸派。1925 年他
回到中國後，先是任國立北平藝專校長，
後來在 1927 年至 1937 年之間出任杭州
國立藝專校長。1937 年因逃避日本人，他
與學校一起撤遷到內地。戰後他長期定居
上海，在文革期間遭到嚴酷的迫害，1980
年才移居香港。他的畫包括山水、花鳥和
人物，完全不同於傳統風格（圖 15-10）。
他把傳統所忽視的要素——錯覺、夢幻般
的光和運動感——帶入他的山水畫中。他
的花鳥畫也經常表達一種有特殊藝術性
的構圖；人物畫則常描繪盛裝少女：有翹
起的娥眉、櫻桃小口、窄肩和美麗而高雅
的絲袍。讓人想起京劇女演員和日本大和
繪人物所用的面具圖和服裝，但他用的色
彩有時聯繫到印象主義，而他的寫意筆線
則有馬蒂斯野獸派的活力。

15-10　瓶花仕女圖／現代／林風眠畫／立幅／
紙本，設色／66×66 公分

©Christie's Images, London/Scala, Florence

　　也值得一提的畫家是李可染（西元
1907～1989 年）。他出生於江蘇徐州，早
年在貧苦的菜農家庭中成長，熟悉鄉村生
活。十五歲那年進入上海美專學習，然後
考入著名的杭州藝專，在那裡跟林風眠和

15-11　煙江夕照圖（長江一景）／現代／李可染
畫／立幅／紙本，設色／68.5×103 公分／西元
1987 年款　　©Christie's Images, London/Scala, Florence

其他一些歐洲風格畫家學習油畫。他後來卻在水墨畫中發展出一種用點線和水墨
渲染堆積而成的渾厚風格。他同黃賓虹、傅抱石一樣對神祕光線的探討與捕捉特
別感興趣。但他是利用中國宣紙的特性，以排筆、扁筆、圓筆畫出山水形狀後，
再用大量的墨渲染，創造雲煙繚繞中的神祕之光（圖 15-11）。在他的畫中可以

看到書法的華滋、馬蒂斯的表現性線條和林布蘭 (Rembrandt Harmensz van Rijn) 的巴洛克光。把自然光體現於中國水墨畫是二十世紀初嶺南派實驗的課題，雖然他們取得了一定程度的成功，但他們的作品只限於描繪物體的表面價值，直到傅抱石、林風眠、李可染這一代才取得了豐碩的成果。

在大陸共產黨政府的嚴格控制中，只有現實主義藝術和自然主義藝術才容易生存。前者迎合政府的政策，描繪工人的生活和共產黨領袖，特別是毛主席的「偉大」；而後者迴避明顯的政治主題，表達了藝術家對祖國山川夢境一般的幻想。在這些山水畫中並沒有現代工業社會的氣息，只有傳統農業社會枯萎的花香。

這種現象在 1985 年以後有了急遽的改變，而最具挑戰性的是 1989 年初在北京舉行的現代藝術展。雖然受到政府的壓制和六四事件的衝擊，但是藝術現代化的浪潮在大陸正洶湧澎湃地向前猛進。這一運動也影響到一些水墨畫家，如吳冠中、潘公凱、賈又福，以及裝置藝術家徐冰等。

## 四、臺灣的藝術

藝術現代化在臺灣也有一段滄桑史。在蔣介石的統治下因為擔心西方的藝術自由會顛覆國家的政治穩定，所以政府對藝術方向的控制也相當嚴屬。但蔣介石帶給臺灣兩大財富：第一是清代皇室的藝術收藏，現存臺北國立故宮博物院；第二是一批正統派畫家，如溥儒（溥心畬）、張大千、黃君璧、呂佛庭和傅狷夫等等。

溥心畬和黃君璧成為 1949 年之後在臺灣文人畫的兩大龍頭。他們以省立臺灣師範學院（現為國立臺灣師範大學）的藝術系為大本營，發揮他們的影響力。溥儒是清朝末代皇帝溥儀的堂兄，早年在皇宮中即開始習畫。皇宮豐富的收藏使他能夠通過臨摹古代作品來完善他的畫技。他的精湛技巧表現在人物、花鳥、山水和許多其他題材的作品中。他的畫總是非常明淨而有魅力，但絕不甜俗，因為他能夠以質樸優雅的形式捕捉自然的生命力。

如果說溥心畬的畫以質樸優雅著名，則黃君璧的作品，是以特別布置的自然煙雲為人所樂道。黃氏只畫山水，通常以大瀑布為主題。一般說來比較寫實和甜俗，能迎合一般觀眾的口味。這種親切的性質使他成為臺灣最受歡迎的畫家；他的影響明顯地見於臺北各處的商業性畫廊中。但對一個嚴肅的藝術家來說，這種商業性的盛名不一定有助於歷史地位的提升。

傅狷夫於 1949 年來臺之後，曾任教於政工幹校美術系、國立藝專美術科。他

主張師法自然，以比較寫實的方法畫山水，尤其是海浪、雲海，在藝術界有「臺灣水墨的開創者」、「雲海雙絕」之美譽。呂佛庭於 1948 年來臺之後曾出家，然後還俗，在臺中師範任教。他在繪畫、書法、詩文、理論都有很大的成就，屬傳統的文人畫家。

以上這些正統派文人畫由蔣介石帶到臺灣，然後受到政府的小心扶持，因而統治了臺灣的藝壇。在這期間，臺灣的本地畫家力求在夾縫中生存。他們原先在蔣介石到來之前受日本藝術家的培養；在這些本地畫家之中，藍蔭鼎畫水彩，陳敬輝、郭雪湖、林之助等畫大和繪。所謂「大和繪」乃是日本明治維新之後發展起來的「新日本畫」，如今臺灣稱這種臺灣式的大和繪為「膠彩畫」。此外還有介乎大和繪與水墨畫之間的林玉山。西畫方面也有許多名家，其中最著名的是李石樵、陳慧坤、楊三郎和李梅樹，他們的作品主要是學習十九世紀流行於巴黎的現實主義和印象主義畫派。

另一位正統畫家是張大千。他生於四川一個藝術家的家庭，早年從母親學習畫虎。1919 年他到上海在曾熙和李瑞清門下學習繪畫和書法，但也通過臨摹董源、王蒙、道濟（石濤）的作品來學習山水畫。與傅抱石一樣，他對道濟特別有研究。從 1930 年代開始，他就以偽造道濟的畫出名。他所偽造的道濟畫令中國和海外喜愛道濟的收藏家感到困惑。在中日戰爭期間他到敦煌住了兩年，臨摹了許多佛教石窟寺中的壁畫。戰爭結束後，他去了北京，但為期不久。共產黨到來之前他就去了香港，然後至臺灣、印度和阿根廷，最後到巴西的聖保羅。旅居巴西期間，他也到美國、歐洲和臺灣旅行，1976 年應臺灣政府邀請回到臺北定居。

15-12　長江萬里圖（局部）／現代／張大千畫／大立幅／潑墨潑彩／西元 1980 年代初

　　張大千可能是中國二十世紀最多才多藝的畫家，而豐富多彩的經歷也為他增添了許多神祕而傳奇式的軼事，成為人們茶餘飯後的談助。在畫藝方面，張大千精通山水、人物、花鳥等不同題材，也精通工筆、大寫意、潑墨、潑彩等不同技法。早期畫山水學董源，後來學石濤、八大。旅居國外期間可能因為接觸到西方繪畫，於是把西方水彩畫技法結合到他的潑墨山水，結果發展出獨特的潑彩畫。如「長江萬里圖」（圖 15–12）和「廬山圖」都是非常有氣魄的巨作。前者成於 1980 年代初，後者則到過世時仍未完成。

　　從 1949 年到 1960 年代中期，臺灣畫壇就是由大陸來的正統派和臺灣的本地派所主導，但兩派之間的關係一直保持在緊張的妥協中，因為二者之間存在著許多矛盾。譬如正統派重視臨摹，主張用水墨，表現古老的題材；反之，本地派強調寫生，講究用色，描繪本土風物。然而儘管二者是如此之不同，但也有共通之處，那就是學院式的訓練，以及對西方二十世紀的藝術走向或是漠不關心，或是採取抗拒的態度。

　　這種謹慎保守的藝術氣氛到了 1960 年代才開始改變。主要是 1950 年代在歐洲和美國興起的「非客觀藝術」，對全世界有著深遠的影響。它不僅在印度受到歡迎，而且也在臺灣、香港和日本風靡一時。1960 年代「抽象藝術」從法國和美國湧進這個孤島的封閉社會，島內的藝術界展開了轟轟烈烈的論戰。抽象表現主義為中國書法與新藝術形式的融合奠定了基礎，創造出一種國際性的藝術語言。在巴黎的中國畫家趙無極（西元 1921～2013 年）因為成功地在他的抽象油畫中表現中國禪宗佛教思想而受到讚美（圖 15–13）。他的成功也鼓勵了許多年輕人，使他們雄心勃勃地準備在紐約藝術市場上爭奪一席之地。1960 年代當抽象表現主義藝術被介紹到

15–13　21,12,1962／現代／法國華人趙無極畫／油畫／162×130 公分／西元 1962 年

臺灣時，首先成為這個藝術運動的主角是李仲生；他帶領一批學生創立東方畫會，推進臺灣的前衛藝術運動。隨後有劉國松領導的五月畫會成立。

抽象繪畫進入臺灣之後，很快激起一陣陣的驚濤駭浪，加上政治的陰影，儼然一場藝術鬥爭。如果純就藝術論題而言，討論的焦點是：那一種藝術——寫實、寫意還是抽象——才是藝術的正途？打著革命旗幟為新藝術風格而戰鬥的兩個組織是東方畫會和五月畫會。當這兩個團體的藝術家對保守的年長畫家的權威發起嚴厲抨擊時，他們的批判矛頭指向在省立師範大學任教老師——事實上也是這些激進畫家在校時的老師。出現在報章雜誌上的激烈爭論，啟發了當時仍生活在封閉社會中的臺灣藝術家，這些討論終於點燃了現代藝術運動的火炬，並進而燃遍臺灣和香港。下面僅列出幾個藝術家的名字供參考，他們

15-14　太極系列／現代／朱銘作／木雕／29.5×15×23 公分／西元 1978 年　本圖像經財團法人朱銘文教基金會授權使用

15-15　天池／現代／劉國松畫／橫幅／紙本，水墨／71.5×93.5 公分／西元 1982 年款

有些已過世：在臺灣有雕塑家楊英風和朱銘（圖 15-14），油畫家李仲生、劉其偉、吳炫三，水墨畫家陳其寬、劉國松（圖 15-15）、趙二呆；在香港有水墨畫家丁衍庸、呂壽昆、周綠雲和王無邪。這一運動也對大陸產生了一些影響，最突出的是吳冠中，他成為一個半抽象的山水畫家。

有趣的是 1970 年代許多抽象畫家移居國外，尤其是法國、美國和香港，例如去法國的朱德群和彭萬墀，美國的曾佑和、王季遷、夏陽、廖修平、莊喆、姚慶章、胡奇中、馮鍾睿，香港的劉國松等。主要原因是當時大陸正陷入文革的黑暗期，臺灣經濟起飛帶動一波本土化運動，除了維持水墨畫、膠彩畫之外，更追求

有鄉土風情的作品，因此富有寫實意味的水墨畫更受重視。隨著這次本土化風潮，與日本畫關係密切又有寫實特色的嶺南派順勢而升。嶺南派的第二代嶺南派畫家，趙少昂（西元 1905～1998 年）和楊善深在二戰前後因為國內排日的浪潮，被迫轉移到香港。他們從事教育工作，培養不少傳人，其中以歐豪年、簡國藩最為出色。前者於 1970 年移居臺灣，後者移民美國加州。他們都是繼續從事教學工作，對兩地畫壇極具影響力。雖然這些第二、三、四代嶺南派畫家，他們的基本思想和技法仍然不變，但在他們的作品中還可以感受到個人的風格；其中既傳承又有創新，既入世又保持高層藝術標準。

就我們上面所看到的，中國現代藝術的發展，尤其在大陸，受到政府政策的支配。自然主義的作品，無論是現實的或理想的，仍然是一道穩定的主流，而社會寫實主義藝術雖然曾經盛極一時，但由於政治的變遷，如今面臨沒落。在西方人眼中，大陸或臺灣的藝術只不過是歐洲十九世紀風格的反映。誠然，大多數嚴肅的藝術家仍在追求和諧的理想——特別是在自然美景中所暗示的那種和諧的理想；他們大多不太關心現實人生，或許不知道如何表現現實人生吧？

然而追求自然美正是中國文化的本質，也是中國哲學理想所維繫的東西。正如我在此書開始提到過的，中國人的世界觀紮根於自然（天和地），自然被視為宇宙的統治者。中國藝術一直到今日仍然旨在讚美這種宇宙力量的偉大。山水、花鳥仍然是最受歡迎的題材。要說印度藝術傾向於宗教，而中國藝術傾向於自然，這是完全正確的。在中國文化中，人生只是大自然的延伸。孤傲不群，遠離人生的乞求，不僅表現在傳統文人畫和書法中，而且也表現在當代的許多水墨畫作品。當涉及人物畫時，傳統宮廷仕女和儒士人物仍然支配著畫家們的筆尖，一離開這種古老的形象領域便成為庸俗的宣傳品。

從西方人的觀點來看，中國現代藝術的真正問題大概不在於題材本身，而在於使題材成為某種與現代工業社會生活相關的表現方式。易言之，藝術家必須使自己轉變成為現代人，並使他們的題材為他們的人格說話。缺少顯著的個性以及逃避現實生活乃是現代中國藝術家所面臨的重要課題。儘管從傳統中國人的觀點來看，中國人可能也要問：「難道我們有必要按照你們鬼佬所講的亦步亦趨嗎？」但是隨著時代的改變，如今中國兩岸三地幾乎都走向多元包容的大環境中讓藝術大放光彩。

# 第十六章

# 日本的現代主義

## 一、西化對民族主義

日本的現代史充滿著激動人心的事件，日本現代藝術史也是如此，因為每件事的變化都是非常快速而又很富有戲劇性。我們知道日本的傳統文化是來自中國，不像中國有根深柢固的文化傳統，所以日本比較容易自我調適去接受先進的西方文化。換句話說，日本沒有很多的歷史重負，容易重訂新方針。然而，這不是唯一的原因，其他的原因至少還有五個。

首先，孤立的地理位置使日本人認識到，如果想要保持在主流文明領域，就得經常不斷地主動吸收其他國家的文化。第二，日本人在吸收朝鮮和中國文化有過非常成功的經驗。第三，日本的武士精神培育了一個較有生氣、有侵略性和務實的領導階級來帶動西化運動。第四，江戶中產階級世俗商業文化的發展使人民渴求新知識，有助於保持社會的靈活性。第五，日本皇室和首相內閣並存的政治體系允許政治競爭存在。而天皇神聖不可侵犯的地位和世襲傳統，在內閣被推翻時常充當一種穩定的力量。在任何其他亞洲國家，以上這些條件都不是全部存在的。

江戶時期發生的每項改革，都是經由日本傳統文化和社會系統內部之自我調整而實現，不是在任何外來壓力下完成。這使江戶體制，或者說德川體制，繼續有效地統治日本達二百五十年之久，一直到十九世紀中葉西方強勢文化到來的時候為止。

到十九世紀中期，歐洲的海上力量已經完全征服了印度半島，接管了東南亞的許多地方，並迫使中國打開大門。俄國人也向東擴張，控制了整個西伯利亞；美國的船艦在前往中國的途中駛過日本海岸，而美國漁船也在搜尋鯨魚時經常出入日本的近海水域。1853 年美國派遣其四分之一的海軍，在海軍准將佩里 (Perry) 指揮下，脅迫日本允許美國船隻進入日本港口。

此時日本人從中國在鴉片戰爭中的經驗得到啟示，認識到要抵禦西方的火器入侵是不可能的。為了讓西方人滿意，日本與美國在 1854 年簽訂了一個序言性的條約。四年後（西元 1858 年）又簽訂了一個全面通商協議；就像在中國一樣，一個個不平等條約接踵而至。

外國入侵日本比在印度和中國引起了更多更大的反應。人們本來相信幕府將軍可以保護民眾的生命財產，尤其是當國家遭受外國人進攻的時候，幕府有責任捍衛國家人民，可是十九世紀中期的德川幕府將軍顯然無能為力。人民和新興的軍人勢力就主張將所有不同的力量更有效地團結在精神領袖天皇的身邊。天皇長久以來就是個傀儡，或者說是幕府政權的玩偶。可是當德川政權沒落的時候，天皇很快就成為新興勢力爭相擁抱的對象，儘管他終將還只是個偶像。

在 1863 年鹿兒島事件和 1864 年長州事件中，西方的火器分別摧毀了鹿兒島和長州這兩座城市。在這兩次事件之後，武士首領們終於控制了日本南部，並發動了一次改革。他們主張利用西方的技術、西方的軍事訓練方法和西方的武器，使國家富裕和使軍事力量壯大。這項軍事活動導致 1867 年由長州武士發動的軍事政變。最後，以天皇的名義迫使德川政權放棄權力。不久年輕的天皇復位，並於 1868 年改元「明治」，史稱明治維新。

當日本轉由那些保有武士自我犧牲精神傳統的年輕軍人控制之後，軍國主義隨之迅速滋長。因有了大化革新的經驗，日本人很快就一窩蜂地擺脫舊有的生活方式。明治維新之後的前三十年，日本民眾狂熱地拋棄每一樣傳統的和中國的東西，熱情地擁抱來自西方的新風尚；他們採納歐洲的裝束，婦女喜穿洋裙，而男子愛戴高筒禮帽、打領帶和穿燕尾服。他們建造歐式的房屋，甚至皇室家族也用歐式的宮室來增加自己的氣派。通曉西方建築的片山東熊（西元 1854～1917 年）被任命為皇家大內建築師。他最值得炫耀的工程之一是東京的「赤坂離宮」（圖 16–1）。這座宮殿其實跟印度的「賈伊・維拉斯宮」一樣是受到了凡爾賽宮和一些十九世紀英國建築的影響；片山東熊在 1908 年設計的東京國立博物館表慶館則模仿盛期文藝復興的圓頂式建築（圖 16–2）。

在文學上，日本作家們則模仿英國、法國，尤其是蘇俄等國小說家的現實主義。劇作家們編寫以現代生活為題材的劇本，而詩人則創作長詩而不是俳句。在藝術方面，渡邊華山在 1841 年逝世，標誌了傳統人物畫的結束，而安藤廣重在 1858 年亡故則導致了傳統木版畫的終結。富岡鐵齋（西元 1836～1924 年）是唯一在十九世紀晚期走紅，而且一直保持在文人陣營裡的畫家。他是一位有怪癖，

16–1　赤坂離宮／日本明治時期／片山東熊設計／西元
1909 年完成／東京
©ShutterStock

16–2　東京國立博物館表慶館／日本明治時期／片山東
熊設計／西元 1908 年完成／東京　　©Wiiii

16–3　瀛洲仙境／日本明治時
期／富岡鐵齋畫／立軸／紙本，
水墨設色／132×53 公分／西元
1923 年款／私人收藏

但才華橫溢，精力充沛的畫家。在他的畫中，筆法大膽而富有表現力（圖 16–
3）。他的思想敏銳，能發揚池大雅和浦上玉堂的南畫精神。

　　由於傳統風格沒落，日本藝術界的畫家大部分都偏向於學習西畫。這時西方
浪潮的衝擊已不再局限於長崎；可以說淹沒了整個國家，結果導致日本藝術上的
徹底更新。1876 年日本政府在國家技術學院設立了一所美術學校，即「工部美術
學校」。來自意大利的安東尼奧·豐塔內西 (Antonio Fontanesi) 和喬凡尼·凱普萊
蒂 (Giovanni Cappelletti) 是該學院的兩位主要教師。後來出名的淺井忠（西元
1856～1907 年）便曾在那裡受業於豐塔內西。一般說來，直到 1880 年代為止，
西洋式繪畫一直被視為一種實用的藝術，它之所以受到讚美不是因為它的藝術表
現，而是因為它用單點透視和光影描寫景物造成三維圖畫的幻象。國家藝術學院
的藝術部還有諸如實用工程、採礦和機械學之類的課程。

在這西化的過程中也受到一些干擾，但是很有趣的是，主要的干擾不是來自日本內部，而是來自美國學者芬諾洛薩（Ernest F. Fenollosa，西元 1853～1908 年）。芬諾洛薩是一位被邀到東京大學教書的美國人，但他對藝術很有興趣，到日本之後即積極參加各項的藝術活動。他主張恢復日本的藝術傳統。然而儘管有他在與西化派唱反調，但一直到 1910 年代，西洋畫在日本還是人們爭相搜購的新奇之物。私人畫室也紛紛建立來傳播油畫和水彩畫的技法。

但說芬諾洛薩的努力未起作用也是不正確的。他於 1878 年到達日本，這正是日本西化運動第一高潮的時候，也是日本傳統文化發展的關鍵時刻，他來東京擔任東京大學的政治學和哲學教授。當他看到日本知識界拋棄自己國家的藝術時，他就決定充當一位日本傳統藝術的保護者。他讚美大和繪的線描，但也鼓勵日本畫家向西畫學習，以培養把握色調、明暗的能力。他很快成為龍池會保守派畫家的領袖。

當時芬諾洛薩在日本是藝術家的「大主教」；他四處旅行講學，並考察佛教寺廟和佛教雕塑，還向日本人灌輸保護文化遺產的觀念。他還啟發了一位天才學生岡倉天心（岡倉覺三，西元 1863～1913 年），並且吸引老畫家如狩野芳崖（西元 1828～1888 年）和年輕畫家如橋本雅邦（西元 1835～1908 年）的支持。由於芬諾洛薩的影響，工部美術學校的西方藝術科於 1883 年 6 月關閉了，而一個臨時成立的國家文物典藏處在芬諾洛薩領導下，與狩野芳崖和岡倉天心的協助下，於 1888 年成立。他為恢復日本人自信心而做的努力，終於有了成果：1888 年他的年輕學生岡倉天心主導創建了公立東京美術學校，並從 1889 年起擔任第一任校長。在岡倉天心的主政下，學校裡不開設西畫課程，全部課程都是各種流派的日本畫，但文人畫（南畫）除外。

然而，芬諾洛薩也感到他所鼓勵的日本民族主義正在發展成為「弗蘭肯斯坦怪物」——一種強烈的排外情緒，嚴重地威脅到他在日本的權威和地位。在日本期間他大力搜集日本藝術品捐給波士頓美術館，所以在 1889 年他接受波士頓美術館的邀請擔任日本部主任，從此離開日本了。

日本全盤輸入西方文化的確很有效。在一系列挫折與奮鬥之後，在十九世紀末成功地進入列強的競技場，與諸如英國、美國、法國、德國和俄國之類的發達國家爭奪世界霸權。西元 1894 年，日本軍隊進入當時在中國保護下的朝鮮，引發了中日戰爭。與中國軍隊的接觸證明日本軍隊在訓練和裝備兩方面都大佔優勢。第二次試驗是西元 1904 年的日俄戰爭，這次日本又打敗了俄國海軍。日本在經濟

上和軍事上改革的成功，也激勵藝術家在加強西化的同時，去追求和肯定他們自己的民族性。

## 二、新的平衡

藝術上的西化在十九世紀末，因一批接受外國訓練的畫家回國，加入創作的行列而獲得新的力量。前往巴黎接受藝術教育的淺井忠，在 1883 年帶著巴黎的色彩和藝術觀回到日本。他的色彩和鄉村題材（圖 16-4）類似庫爾貝 (Gustave Courbet)、柯羅 (Jean-Baptiste-Camille Corot) 和畢薩羅 (Camille Pissarro) 的寫實主義風格。同樣在巴黎受過教育的還有黑田清輝（西元 1866～1924 年）和藤島武二（西元 1867～1943 年）。黑田用大膽的疾掃筆觸畫油畫，讓人聯想到傳統水墨畫的筆法（圖 16-5）；而藤島則用大塊色彩模仿莫內的「陽光下的彩色池」。藤島於 1893 年開始在東京美術學校任教，後來與淺井忠一起成為 1889 年創立的第一個西畫組織「明治美術會」的關鍵成員之一。

大正時期（西元 1912～1926 年）政府所支持的展覽「文展」（文部省美術展覽的簡稱）將美術運動置於政府控制之下。該展覽是由一批自稱「外光派」（印象寫實主義）的畫家所操縱。由於這些官方展覽千篇一律，缺乏生氣，1914 年畫家中間就出現了反彈。有一群畫家退出文展，另組「二科會」(Nika Kai)。這個新團體鼓吹巴黎畫派，引進野獸派和立體派。但是激進的西化立即引來另一種由民族主義所控制的反向運動，在這樣的情況下產生了一種將西方影響與傳統價值調合在一起的期望。在 1898 年，由於對西方藝術需求的增長，岡倉天心被迫辭去其校長職務，但他接著又創立了日本美術院以繼續實現他的民族主義主張。他的學校取消大部分的西畫課程，並鼓勵學生探索大和繪的美學價值。他讚賞橋本雅邦，因為橋本學習狩野派的裝飾障壁畫，然後把它轉變成柔和朦朧但雄渾的自然。

岡倉天心培養了一些學生，從他們的成就可以證明他的教育思想的正確性。在他們之中，橫山大觀（西元 1868～1958 年）是一位天才的畫家，常被人認為是創建新日本畫的領袖。橫山曾執教於東京美術學校，並且是日本美術院的創建者之一。他曾在岡倉天心和橋本雅邦指導下學畫，並擅長狩野山樂的裝飾樣式。在他到印度旅遊之後，更將蒙兀兒細密畫的自然主義意識結合到他的人物畫中；他還創作莊嚴風格的水墨畫，這些畫是以混合中國、日本和西洋諸畫法為其特徵：用「破墨」和「渲染」方法創作柔和朦朧的絹本畫（圖 16-6）。

16-4 春天的田野／日本明治時期／淺井忠畫／油畫／55×73.7公分／西元1888年款／日本東京國立博物館藏

16-5 梅樹林／日本現代／黑田清輝畫／油畫／25.9×34.8公分／西元1924年款／日本黑田記念館藏

16-6 生生流轉（局部）／日本現代／橫山大觀畫／手卷／絹本，水墨／55.3×4070公分／西元1923年款／日本東京國立近代美術館藏

16-7 落葉圖（局部）／日本現代／菱田春草畫／六曲一雙屏風／紙本，設色／各157×362
公分／西元 1909 年款／日本永青文庫美術館藏

16-8 梳髮／日本現代／小林古徑畫／
立軸／絹本，設色／170×108 公分／西
元 1931 年款／日本永青文庫美術館藏

第二位是菱田春草（西元 1874～1911
年）。他在 1890 年畢業於東京美術學校，也
是一位多才多藝的畫家。他繪製了大量的佛
教畫，筆線穩健而色彩精妙，類似於中國宋
代繪畫。但他最出色的是那些描繪秋林落葉
的作品。他將詩意的輕愁、裝飾性的細膩色
調、寫實的細節，和自然主義的氣氛揉合在
一起，傳達出一種迷濛的夢境（圖 16-7）。

第三位是小林古徑（西元 1883～1957
年）。他的新日本畫（圖 16-8）也很特別，
與同派的其他畫家相比，他特別喜愛木版畫
的輪廓線，用勻細遒勁的輪廓線勾勒人物。
他的畫繼承傳統的「女繪」，充滿女性的優雅
甜美，有平安前期大和繪的精美畫面。他曾
受平安後期「源氏物語繪卷」的啟發，繪製
一幅橫卷「清姬」（圖 16-9），描寫清姬逆風
而馳；他用誇張的手法表現清姬那非常寬大的和服與難以令人相信的長髮，並以
之製造深邃的空間和超現實的浪漫內容。

還有一位具有多方面興趣與才能的畫家前田青邨（西元 1885～1977 年）。他
是岐阜縣人，於 1901 年到東京入梶田半古門下學習，後來到朝鮮、中國以及歐洲

16-9　清姬（局部）／日本現代／小林古徑畫／長卷／絹本，設色／48.9×130.4 公分／西元
1930 年款／日本山種美術館藏

旅遊考察。他的畫如「赴羅馬使團」、「去西方朝聖」和「洞窟中的賴朝」等，都
顯示出他在各種藝術傳統的廣泛經驗。他的裝飾性繪畫乃是他浪漫地闡釋狩野永
德藝術的結果，而一些人物畫則以鎌倉敘事性繪卷為基礎，使有趣的形式和協調
的色彩，在他畫中滋生出一股新的力量；他還重新詮釋鎌倉宗教繪卷，將它的恐
怖事物場景變成了一些宗教幻境。他雲遊世界時也接觸到波斯細密畫，特別是那
些在波斯地氈上常見的精細圖案、藍天背景和中世紀的塔樓。如他的「赴羅馬使
團」就是他向波斯畫學習的好例子；像橫山一樣，他還用近似於水彩畫的破墨法
畫過水墨山水。

　　總而言之，新日本畫繼續堅持狩野派的裝飾樣式，但是現在加上詩情的多愁
善感和西方的色彩、明暗處理和空間觀。他們的個性表現在運用色彩和筆線的細
微差異上。

　　與上述新日本大和繪相比，文人畫（南畫）幾乎全軍盡沒。即使江戶寫實主
義也在沒落中；此時唯一有實力的畫家是竹內栖鳳（西元 1864～1942 年），他作
畫以水墨為主，屬於京都畫派，作品保有圓山應舉江戶寫實主義的特色，但也逐
漸向新日本畫的裝飾主義靠攏。

# 三、第二次世界大戰及戰後

　　當日本人在十九和二十世紀之交的中日甲午戰爭和日俄戰爭中嚐到軍事擴張
的美味之後，引誘貪婪的軍事將領去追求更大的權勢。他們相信控制中國是達到

統治全世界的第一步。然而，眼看著中國辛亥革命之後民族主義高漲，他們擔心會很快失去進一步瓜分中國的時機。許多激進的軍人在尋找各種鯨吞中國版圖的機會過程中也已經失去了耐心，1937 年當他們看到機會來臨時就向中國開戰了。兩年後歐戰爆發，歐美無暇東顧，日本軍隊便大膽急進，以「大東亞共榮圈」的名義，野心勃勃地吞併了東南亞的幾個國家。1941 年 12 月 7 日，日本空軍偷襲珍珠港，開啟了第二次世界大戰的序幕，最後由美國於 1945 年在日本投下兩顆原子彈而結束。

第二次世界大戰期間，大約六十六萬八千個日本平民在飛機轟炸中喪生，大規模的破壞將日本推進饑餓和死亡的地獄。戰後日本工業處於停滯狀態，農業生產由於缺乏新工具和足夠的肥料，再加上勞動力不足，下降了大約三分之一。為了拯救這個滿目瘡痍的國家免於徹底毀滅的命運，曾向日本投擲原子彈的美國人接下重建日本的責任。

由於 1950 年代出現了美國和蘇聯兩個原子超級大國的對抗，美國要使日本成為美利堅帝國的國防邊界，因此美日兩國結成了盟友。在美國經濟援助和軍事保護下，日本逐漸恢復其政治獨立和經濟繁榮。而且因為經濟持續快速增長，很快就又擠進超級大國的競技場，唯此次是在經濟上，不是軍事上。

新日本畫在西元二十世紀的 20 年代非常流行。有許多優秀畫家，例如竹內栖鳳、上村松園、川合玉堂和福田平八郎，都是非常多產的，只是在這裡我們無法作充分討論。在 1935 年，日本藝術的現代化運動由於偏狹民族主義和軍國主義高漲而結束，藝術家們已沒有自由表現的空間。中日戰爭期間（西元 1937～1945年）有許多藝術家被剝奪創作權利，甚或被監禁，而一些藝術家則被迫從事寫實主義的創作。戰後初期則因為經濟蕭條，以及藝術家對日本傳統文化的絕望，傳統風格的藝術創作活動幾已完全停滯。

第二次世界大戰之後，日本政府把以前的官方展覽「文展」重新命名為「日展」，而且改由民間來承辦。但事實上，這個展覽仍然是在政府的影響之下運作，其保守性並沒有給日本藝術的現代化提供有力的支持，因此幾乎不能吸引那些受過西化浪潮洗禮的青年藝術家，蓋當時藝術上的西化就是意味著傾向抽象表現主義。

戰後日本的文化空虛和美國的佔領，為現代「非具象藝術」(non-objective art) 的發展提供了最好的機會。抽象藝術和超現實主義藝術早在 1937 年就由前衛藝術團體引進日本。如 1927 年赴法國留學的山口長男（戰前是自由美術協會會

員）就深受構成主義的影響，喜歡以方、圓等幾何形為題作畫。但是在一個軍事擴張毒焰高漲的社會裡，他們無法獲得支持。第二次世界大戰以後情況就不一樣了，當時有更多日本藝術家到歐洲和美國遊覽考察，比較有名的是田淵安一（西元 1921～2009 年）、今井俊滿（西元 1928～2002 年）、菅井汲（西元 1919～1996 年）、堂本尚郎（西元 1928～2013 年）等前往巴黎，另有岡田謙三（西元 1902～1982 年）前往紐約。

同時馬蒂斯、畢卡索、布拉克 (Braque) 和魯奧 (Rouault) 的作品也紛紛在日本展出。其中比較重要的有 1951 年由《每日新聞》在東京舉辦的「現代法國美術展覽」又稱「五月沙龍日本展」、1952 年的東京雙年展（受邀參加的多達七國，而且以巴黎五月沙龍為主），以及 1956 年在東京舉辦的「國際美術展覽」。這些展覽包括了由諸如安德烈・米瑠克斯 (André Minaux)、皮埃爾・蘇拉吉 (Pierre Soulages)、本・尼克松 (Ben Nicholson) 和漢斯・哈通 (Hans Hartung) 之類名家所作的抽象畫。其他被介紹到日本的西方藝術家像是讓・弗特里埃 (Jean Fautrier)、讓・杜比費 (Jean Dubuffet)、喬治・馬蒂厄 (Georges Mathieu)、讓・保羅・里奧佩爾 (Jean-Paul Riopelle)、趙無極、馬克・托比 (Mark Tobey)、傑克遜・波洛克 (Jackson Pollock) 和弗朗茨・克萊恩 (Franz Kline) 等抽象表現主義者。這個流派不像前述「抽象派」那樣理智地解構形象，而是任意地，不加選擇地支配圖畫諸結構成分，直到產生出一種半自動的、偶然的，然而卻令人滿意的效果為止。

這一國際化運動並不怎麼考慮日本民族的文化遺產。山口長男採用色面繪畫藝術，在畫布上拉開片片的色幕（圖 **16-10**），川端實和利根山光人學康丁斯基玩色彩遊戲；三雲祥之助模仿畢卡索的立體主義，完成了「警察審判」，昆野恆的雕塑「生長之形態，第一」則以石膏塑造減化的形體來與意大利的布朗庫西 (Constantin Brancusi) 比賽原生生命的成長力。這些作品似乎太西化了，不太能顯示日本人的品味，不過在一定程度上日本藝術即便是屬於西方風格，也表現出技巧的複雜和感情的細膩。

16-10　割／日本現代／山口長男畫／油畫／182.5×182 公分／西元 1965 年款／日本大原美術館藏　　　　　　　　　　　　山口道朗提供

當西方樣式的油畫和雕塑在戰後的
日本快速擴張繁衍之際，日本傳統樣式
的繪畫和雕塑也在 1960 年代重新出發。
在日本畫方面，實際上有更多的風格和
技法變化是在戰後展開的。前田青邨、
安田靫彥和小林古徑等許多老畫家在
1960 年代仍然很活躍；與此同時，晚一
代的六十來歲的畫家也獲得了顯要地
位。他們不只擅長老一輩畫家從桃山時
代狩野風格發展而來的畫風，而且創造
出他們自己的風格。比如橋本明治（西
元 1904～1991 年），用大膽的黑色輪廓
線使人物更加有魄力，也讓我們想起江
戶時代的木版畫。但他也同時在畫面裡
利用表現性線條和色彩創作戲劇性的結
構，使之顯得「現代」（圖 16–11）。東

16–11　石橋／日本現代／橋本明治畫／紙
本，設色／179.7×133 公分／西元 1961 年款
／日本東京國立近代美術館藏　橋本弘安提供

山魁夷（西元 1908～1999 年）是另一位傑出的畫家，但與橋本不同；他完全不用
黑色輪廓線，只用水性半透明顏料，以類似印象主義點描派 (Pointillism) 的方法，
在畫上創造豐富的調子和肌理，發展出柔和、朦朧的風格。以類似的新日本畫風
格作畫的畫家還有不少，著名的如德岡神泉（西元 1896～1972 年）和杉山寧（西
元 1909～1993 年）。

　　日本建築的國際化似乎進展得相當好。現代日本最優秀的建築師丹下健三（西
元 1913～2005 年）是「研究院：東京國家室內體育場」的總設計師和建築師。這
座大建築是為 1964 年奧林匹克運動會興建的（圖 16–12）。在這建築工程中，丹
下熟練地運用現代建築材料和建築技術，創造了兩座高大的室內運動場。它的屋
頂充滿螺線的纏動，我們可以看到那是一個懸索式結構，採用抗張強度極高的鋼
纜和高度抗壓的混凝土建造的。兩個懸索式屋頂的螺旋形扭轉巧妙而有力地彼此
呼應，並將公路和街道融合在一起，構成了一部和諧而充滿生機的「機器」。在參
觀者的眼裡，它持續不斷地產生著能量和活力。這座建築充分體現了建築師的審
美原則：「在這類建築中，最重要的是形式上的和諧。」

　　大谷幸夫（西元 1924～2013 年）將神社建築喜用的幾何式牆板和過樑，轉變

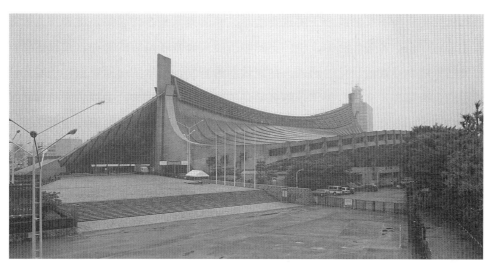

16–12　研究院：東京國家室內體育場（奧運會體育館建築群）／日本現代／丹下健三設計／西元 1963～1964 年／東京

16–13　京都國際會館／日本現代／大谷幸夫與設計者協會合作設計／西元 1966 年／京都
©Jason Riedy

成有不規則空間關係的複雜構件，有著立體主義的影響。其「京都國際會館」（圖
16–13）似乎把古代神社屋頂的結構改變為富有陽剛之氣的巨大建築物，那裡一
排排凸出的椽子和嵌條向前互相推擠。如果說這片男性的、不安定的正面牆是日
光「東照宮」的現代變體，那麼建於 1962 年的櫪木縣「片岡農業株式會社」則令
人回憶起江戶時代「桂離宮」那種樸素、寧靜的幾何式結構。

　　與印度和中國相比較，日本沒有那麼多的歷史重負，好像對現在和未來的熱
愛壓倒了它對過去的同情。對於大多數日本人來說，他們在過去所擁有的只不過

是屬於歷史，而不是屬於今天的現實生活。舊的東西適合作裝飾，或者作為收藏家的珍寶，但在實際生活中，他們更熱中於展現奔向新世界的衝力，這種生活哲學使日本成為亞洲最西化的國家。在現代藝術方面，日本的藝術家跟在巴黎和紐約藝術家後面亦步亦趨，創作了許多精巧的作品。一般說來，由模仿而超越，尤其在技巧的精緻和個人情感的把握，乃是日本藝術家展現「現代」的方法與成就。當人們說「西方人發明機器而日本人利用它」的時候，人們也在暗示：西方藝術家創造新的風格，而日本藝術家則利用這些新風格。這同時也暗示著日本人可能做得比西方人更精巧。

然而，除了這一獨特的文化背景之外，還有另外一個事實似乎對我們研究現代日本藝術非常重要，那就是日本藝術有著獨特的裝飾性，與現代藝術觀念相投合。日本藝術家對形狀、色彩和構圖之美的敏感，使他們的作品變得非常令人賞心悅目。這一點讓我們清楚地看到日本藝術的真正本質是「裝飾的」；與之相對照的印度藝術本質上是「宗教的」，而中國藝術本質上是「自然的」。

# 參考書目

## 一、中文書目

于安瀾編，《畫論叢刊》，香港，中華書局，1977。

王伯敏，《中國繪畫通史（上）、（下）》，臺北，東大圖書公司，1997。

李志夫，《印度思想文化史》，臺北，東大圖書公司，1995。

李玉珉等，《佛教美術》，臺北，東華書局，1992。

李浴，《中國美術史綱》，香港，南通圖書公司，1973。

李霖燦，《中國美術史稿》，臺北，雄獅圖書公司，1987。

那志良，《古玉論文集》，臺北國立故宮博物院，1983。

俞劍華，《中國畫論類編》，臺北，華正書局，1975。

俞劍華等，《歷代畫家評傳‧明》，香港，中華書局，1979。

高木森，《五代北宋的繪畫》，臺北，文史哲出版社，1982。

高木森，《西周青銅彝器彙考》，臺北，華岡出版社，1986。

高木森，《中國繪畫思想史》，臺北，東大圖書公司，1992。

高木森，《印度藝術史概論》，臺北，渤海堂文化事業有限公司，1993。

高木森，《宋畫思想探微》，臺北市立美術館，1994。

高木森，《元氣淋漓——元畫思想探微》，臺北，東大圖書公司，1998。

張光賓，《元四大家》，臺北國立故宮博物院，1975。

張光賓，《中華書法史》，臺北，臺灣商務印書館，1981。

張安治等，《歷代畫家評傳‧宋》，香港，中華書局，1979。

陳高華，《元代畫家史料》，上海人民美術出版社，1980。

敦煌文物研究所，《敦煌的藝術寶藏》，北京，文物出版社及香港，三聯書店，1980。

《漢唐壁畫》，北京，外文出版社，1974。

蕭瓊瑞，《五月與東方——中國美術現代化運動在戰後臺灣之發展 (1945～1970)》，臺北，東大圖書公司，1991。

穆益勤，《明代院體浙派史料》，上海人民美術出版社，1985。

## 二、英文書目

Akiyama, T., *Japanese Painting*. Translated by James Emmons. Skira, Geneva, 1961. Reprint, Macmillan, London, 1977.

Bachhofer, L. V., *A Short History of Chinese Art*. Pantheon, New York, 1946.

Bosch, F. D. K., *The Golden Germ: An Introduction to Indian Symbolism*. Humanities Press, New York, 1960.

Boss, M., *Beyond Metabolism: The New Japanese Architecture*. New York, Toronto: Architectural Record Books, McGraw-Hill, 1978.

Boyd, A., *Chinese Architecture and Town Planning 1500 B.C.–A.D. 1911*. Chicago: University of Chicago Press, 1962.

Bussagli, M., *Oriental Architecture/1: India, Indonesia, Indochina (History of World Architecture)*. New York: Electa/Rizzoli, 1981.

Bussagli, M., *Oriental Architecture/2: China, Korea, Japan*. New York: Electa/Rizzoli, 1981.

Cahill, J., *Chinese Painting*. Geneva, Skira, Distributor. New York: Crown, 1972.

Castle, R., *The Way of Tea*. New York: Weatherhill, 1971.

Chandra, P., *The Sculpture of India: 3000 B.C.–A.D. 1300*. Exhibition Catalogue. Washington, D.C.: National Gallery of Art, 1985.

Chang, K. C., *The Archaeology of Ancient China*. New Haven and London: Yale University Press, 1963.

Cohen, J. L., *The New Chinese Painting 1949–1986*. New York: Harry N. Abrams, 1987.

Edwardes, M., *Great Buildings of the World Indian Temples and Palaces*. London, New York: Paul Hamlyn, 1969.

Egami, N., *The Beginnings of Japanese Art*. New York, Tokyo: Weatherhill/Heibonsha, 1973.

Fong, W., ed., *The Great Bronze Age of China. An Exhibition from the People's Republic of China*. New York: Metropolitan Museum of Art, 1980.

Frankel, L., ed., *Festival of India in the United States 1985–1986*. Exhibition Catalog. Foreword by Pupul Jayakar, Chairman, Indian Advisory Committee. New York: Harry N. Abrams, 1985.

*The Freer Gallery of Art.* 2 vols. Vol.1: *China*; Vol.2: *Japan*. Tokyo: Kodansha; Freer Gallery of Art, Washington, D.C., 1971.

*Masterpieces of Chinese and Japanese Art: Freer Gallery of Art Handbook.* Freer Gallery of Art, Washington, D.C., 1976.

Harada, M., *Meiji Western Painting*. New York, Tokyo: Weatherhill, 1968.

Ienaga, S., *Painting in the Yamato Style*. Translated by John M. Shields. New York, Tokyo: Weatherhill/Heibonsha, 1973.

Kidder, J. E., *Early Japanese Art*. Princeton: Van Nostrand, 1964.

La Plante, J. D., *Asian Art, Wmc*. New York: Brown Publishers, 1968.

Lane, R., *Image from the Floating World. The Japanese Print*. New York: Dorset Press, 1978.

Lee, S. E., *A History of Far Eastern Art*. 4th ed. New York: Harry N. Abrams, 1982.

Lim, L. (coordinator), *Contemporary Chinese Painting*. An Exhibition from the People's Republic of China. Chinese Cultural Center of San Francisco, in cooperation with the Chinese Artists Association of the People's Republic of China, 1983.

Mason, P., *History of Japanese Art*. Prentice Hall, Inc., New York: Harry N. Abrams, 1993.

Masuda, T., *Living Architecture Japanese*. New York: Grosset and Dunlap, 1970.

Medley, M., *The Chinese Potter*. New York: Charles Scribner, 1976.

Michener, J. A., *The Modern Japanese Print. An Appreciation*. Rutland, Tokyo: Charles E. Tuttle, 1968.

Mizuno, H., *Edo Paintings: Sotatsu and Korin*. New York, Tokyo: Weatherhill/Heibonsha, 1965.

Munsterberg, H., *The Art of Modern Japan from the Meiji Restoration to the Meiji Centennial 1868−1968*. New York: Hacker Art Books, 1978.

Nakamura, T., *Contemporary Japanese Style Painting*. New York, Tokyo: Weatherhill/Heibonsha, 1973.

Nishi, K. and K. Hozumi, *What is Japanese Architecture?* Tokyo, Palo Alto: Kodansha International/Harper Row, New York, 1985.

Okawa, N., *Edo Architecture: Katsura and Nikko*. New York, Tokyo: Weatherhill/Heibonsha, 1975.

Paine, R. T. and A. C. Soper, *The Art and Architecture of Japan*. rev. ed. New York:

Penguin, 1974.

Pirazzoli-T'severstevens, M., *Living Architecture: Chinese*. New York: Grosset and Dunlap, 1971.

Rawson, J., *Ancient China: Art and Archeology*. New York: Harper & Row, 1980.

Rawson, P., *The Art of Southeast Asia*. New York: Thames & Hudson, 1990.

Rice, T. D., *Islamic Art*. London: Thames & Hudson, 1975.

Rowland, B., *The Art of Central Asia*. New York: Crown Publishers, Inc., 1970.

Rowland, B., *The Wall Paintings of India, Central Asia and Ceylon*. Boston: Merrymount Press, 1938.

Rowland, B., *The Art and Architecture of India*. Baltimore: Penguin, 1967.

Seekel, D., *Emakimono. The Art of the Japanese Painted Handscroll*. New York: Pantheon, 1959.

Sickman, L. and A. C. Soper, *The Art and Architecture of China*. 3rd ed. Baltimore: Penguin, 1968.

Sihare, L. P., *Selected Expressionist Paintings from the Collection of the National Gallery of Modern Art*. New Delhi: New Delhi National Gallery of Art, 1975.

Sihare, L. P., *Selected Surrealist Paintings from the Collection of the National Gallery of Modern Art*. New Delhi: New Delhi National Gallery of Art, 1977.

Statler, O., *Modern Japanese Prints. An Art Reborn*. Rutland, Tokyo: Charles E. Tuttle, 1959.

Sullivan, M., *The Arts of China*. 3rd ed. Berkeley: University of California Press, 1984.

Swann, P., *A Concise History of Japanese Art*. New York, Tokyo: Kodansha, 1979.

Tillotson, G. H. R., *The Tradition of Indian Architecture*. New Haven, London: Yale University Press, 1989.

Valenstein, S. G., *A Handbook of Chinese Ceramics*. New York: Metropolitan Museum of Art, 1975.

Volwahsen, A., *Living Architecture: Indian*. New York: Grosset and Dunlap, 1969.

Watanabe, Y., *Shinto Art: Ise and Izumo Taisha*. Translated by R. Ricketts. New York, Tokyo: Weatherhill/Heibonsha, 1947.

Welch, S. C., *India: Art and Culture 1300−1900*. New York: Holt, Rinehart & Winston, 1985, by the Metropolitan Museum of Art.

Weng, Wan-go, Yang Boda, *The Palace Museum: Peking*. New York: Harry N. Abrams, Inc., 1982.

Zimmer, H. R., *The Art of Indian Asia.* 2 vols. Ed. Joseph Campbell. New York: Pantheon, 1955.

※進一步閱讀，請參考上列諸書的「附註」和「參考書目」。

# 索　引

本書索引為便於檢索，乃分為一般名詞、藝術家、罕見地名（建築物）三類並依筆劃排列。

## 一、一般名詞

### 二劃

TLV 鏡　55, 63

七條造佛所　163

九谷式　333

二里崗文化（二里崗期）　30, 31

二里頭文化　29

人文主義　3, 42, 48, 232

### 三劃

土佐派　316

士人畫（士夫畫）　264, 266

大汶口文化　18, 138

大和繪　156, 168, 316, 326, 327, 360, 362, 369, 370, 372, 373

大首繪　331

女繪　160, 372

工筆（工筆畫）　269, 279, 354, 359, 363

工筆畫法　291

### 四劃

五月畫會　364

元四家　271, 274, 277, 281

六法　130, 133

勾勒樣　220

勾管紋　41

天平風格　150

天竺樣　306

天照大神　2, 45, 152, 153, 165

巴米揚風格　102

巴洛克光　361

巴洛克（巴洛克式）　163, 337

巴特那畫派　339

巴索利畫派（巴索利風格）　260

巴黎畫派　370

引目勾鼻　159

戈克型　204

支托樣　325

支提拱　72, 84, 180, 193

支提堂　70–75, 78, 82, 84, 123, 154, 176, 180, 189

支提窟　176, 180

文人畫　4, 7, 138, 219, 223, 224, 226, 227, 234, 262, 264, 265, 267, 274, 276, 277, 281, 290–292, 303, 308, 309, 328, 329, 350, 351, 355, 356, 359, 361, 362, 365, 369, 373

文人畫派　281, 326

水墨山水（水墨山水畫）　131, 137, 224, 272, 287, 303, 305, 373

牛毛皴　275, 287

## 五劃

凹凸花 128

北印度風格 182–184

北宗（北宗山水畫） 137, 287

北齊有機型（北齊風格，早期有機型）
7, 115, 118, 130, 141

卡利格畫 344, 345

占婆文化 198, 199

古伊萬里式 333

古典主義 340, 348

古典型（古典風格） 5, 115, 119, 121,
337

古勒風格 260

古遮羅風格 254, 256

右旋禮 97

外光派 370

失蠟法 24, 29, 33, 42, 190

尼泊爾式 110

巨碑式（巨碑性） 116, 119, 122, 131,
178, 196, 213, 221, 224, 228

本迪流派（本迪風格） 257

玉米紋 31

甲骨文 28, 29, 138

白定 235

白描 218, 233

立體派（立體主義） 343–345, 370,
375, 376

立體透視 129

## 六劃

伊九 242

伊賀燒（伊賀陶） 321, 322

伐魯娜 68

仰韶文化 6, 11–13, 21, 138

光琳派（琳派） 326, 327

先安陽風格（先安陽期） 6, 31

全能濕婆（三面濕婆） 172, 177, 178

印象主義（印象派） 340, 343, 344,
356, 360, 362, 376

吉州器 236

吉祥天女 171, 191, 192

因陀羅 175

多產女神（母神） 13, 14, 19, 22

宇宙山 95, 97, 181, 195, 202, 242

安陽文化 29

安陽風格 6

安德拉式（安德拉風格） 75, 88

早商風格 31

早期安陽風格 36

汝器 236

江夏派 280

灰志野 321

米圖那 75

米諾文化 24, 25

自然主義 4, 7, 59, 96, 124, 126, 139,
142, 164, 169, 206, 207, 209–211, 214,
219, 220, 224, 234, 262, 269, 279, 280,
282, 283, 287, 291, 292, 302, 303, 326,
331, 361, 365, 370, 372

西查魯奇亞風格 179

## 七劃

伯哈里畫派　260

克里希納　2, 110, 171, 172, 190, 191,
　　204, 254–256, 258–261

吳派　274, 279, 281, 285, 311

吳哥風格　205

吳哥微笑　204, 205

希羅風格　140

床之間　307, 325

弟窯器　237

形式主義　164, 203, 265, 343

志野燒（志野陶）　320, 321

李郭派（李郭畫派）　224, 226, 271,
　　277, 303

杜爾伽　172, 173, 190

沙拉班吉訶　77

沙胡恩文化　199

沙爾那斯式（沙爾那斯風格）　5, 83, 96

沒骨樣　220

男繪　160

貝塚　18

貝葉畫　254

邢窯　140, 234, 235

那托羅闍　172, 173, 190

那伽爾朱那康達風格　88

## 八劃

京都畫派　373

和歌　156

周身背光（背光）　145, 146, 148, 149,
　　154, 158

周朝風格　6

奈良風格　162, 163

孟／笈多風格　91, 200

孟加拉畫派　339, 343

孟買畫派　343

宗達光琳派　326

宗達派　326

定朝派　157

定器　235, 236

帕杜瓦　344

帕拉風格　107, 110

帕拉瓦風格　180, 195

帕森農式　144

帕爾瓦蒂　172–175, 177, 190, 200

延安畫派　354

拉吉尼　256–258

拉克希米　171, 192

拉格　256, 257

拉杰普特畫派（拉杰普特繪畫）　7,
　　253, 255–257, 260, 343

披麻皴　226, 271, 273

抽象表現主義　363, 374, 375

抽象派　375

斧劈皴　228, 229

明器　6, 37, 43, 44, 56, 128, 140, 141

東山文化　198

東方畫會　364

泥築法　12

河姆渡文化　43

波浪紋　12, 13

波帶紋　38, 116

波斯風格　240, 245

油基漆　146, 147

空間透視　129

初唐風格（初唐式）　119, 147

表現主義　265, 349

金文　138

金字塔　47

金石畫派　352

金碧（金碧樣式）　316, 317, 319, 326, 332

陀欄娜　63, 72, 76

阿育他耶風格　93

阿格尼　66

阿馬拉瓦蒂風格　82

雨後天青　238

雨點皴　224

青白瓷　238, 296

青花瓷　295–297, 334

青瓷　139, 140, 235, 237, 302

青綠（青綠山水畫）　131, 135–137, 224, 286, 287

青銅文化　6, 33, 44

青蓮崗文化　14

非衣（裶衣）　52, 53

### 九劃

南印度風格（南方風格，南印風格）　180, 188, 189, 200

南宗（南宗山水畫）　138, 287, 328

南畫　328, 329, 368, 369, 373

南畫派　326, 329

南蠻屏畫派　319

南蠻派（南蠻樣式）　326

哈利蒂　197

哈姆薩　171

奎章閣　267

宣禮塔　242, 243

室利佛逝風格　91

室町風格　329

屏障畫（屏風畫）　314–316, 319, 328, 332, 334

建器　237

後印象主義（後印象派）　340, 343

後笈多風格　84, 86

拜塔　242

施無畏印　80, 81, 190

春蠶吐絲　125, 132

柿右衛門式　333

枯山水樣　307

查謨風格　260

毗訶羅　95

毗濕奴　1, 2, 68, 89, 170–172, 175, 176, 178, 191, 192, 194–196, 199, 203–206, 254, 256

狩野派　313, 316, 319, 326–328, 332, 370, 373

狩野風格（狩野樣式）　319, 376

科塔流派　257

紅山文化　14, 15

迦梨　172–174, 190

降魔印　105

面具紋　29, 30, 32, 41

飛天　78, 81, 87, 103, 188, 194, 204

飛白　269

## 十劃

個人主義　42, 265, 293

俳句　324, 367

修長型（修長風格）　5, 7, 115, 117,
　142, 145, 146

修籬樣　307

倭樣　305, 306

原始型　7, 115

唐三彩，三彩　140,141,295

唐代風格　119, 131, 132

唐卡　110, 111

唐樣　151, 305, 306

哥德式　185, 340

哥窯器　237

射口　17

徐派　220

格爾瓦風格　260

格魯達　171, 195, 196, 203

桃山風格　322

氣韻生動　130

泰國風格　93

浪漫主義　226

海上畫派（海派）　351–353

浙派　274, 279–281, 285, 311, 351

浮世文化　302, 323, 324

浮世繪　323, 329–333

浮世繪派　326

烏通型（早期阿育他耶風格）　92, 93,
　206

烏瑪　172, 173, 181, 186, 190

神仙思想　6, 43, 47, 48, 50, 60, 62, 126,
　209

神靈　2, 5, 32, 36, 45, 83, 105, 108, 139,
　142, 153, 183, 210, 307, 326

秣菟羅式（秣菟羅風格）　5, 81–83,
　100, 117

笈多（笈多風格）　84, 88, 89, 94, 107,
　118, 119, 179, 189, 191, 196, 203, 204

粉本　131

粉定　235

素可達雅風格（素可達雅型）　91–93

索羅室伐底　171

納伽　70

納格拉風格　182

能劇　324, 331

荊關派　224, 226

茶庭樣　307

院畫　218, 230, 232, 279, 281, 285, 352

院派畫　207

院體（院體畫）　223, 224, 230, 290,
　291, 311, 352

馬哈摩普拉姆風格　181

馬夏派　231

馬爾瓦流派　257

骨法用筆　130

高古型（高古風格）　5, 7, 115, 116, 122

高嶺土　26, 140, 235, 237, 295

鬼眼紋　34

## 十一劃

乾尼薩　174, 175, 189, 190

乾漆造像　151

曼多婆　177, 182, 187

曼谷型　93

曼迪風格　260

曼荼羅　77, 95, 97, 105, 106, 108, 110, 111, 154, 155, 167, 181, 186, 188, 195, 231, 234, 310

埴輪　61, 62

基尚加爾流派　257

密陀繪　146, 147

康格拉風格　260

彩陶文化　11, 17, 28

悉迦羅（悉迦羅塔）　176, 182, 185, 193, 194

晚唐型　7

莊重型　57, 58, 308

梅瓦爾畫派（梅瓦爾流派，梅瓦爾風格）　256, 257, 260

梵天　1, 68, 170, 171, 175, 178, 194

淺絳　224, 264

清盛型　92

淨土樣　307

理想主義　139, 226

現實主義　131, 340, 351, 361, 362, 367

盛唐型（盛唐樣式，盛唐風格）　7, 104, 119, 122, 148, 149, 154, 214

盛期安陽風格　32, 36

粗放風格（粗筆表現風格）　280, 283

粗筆畫　279

細密畫　1, 7, 111, 172, 174, 240, 243, 244, 246–249, 251–261, 339, 342, 349, 370, 373

細筆風格　283

細線紋　13

設色法　252

造作風格（造作主義）　154, 283, 285

透視法　252

野獸派　360, 370

陶輪　12, 18, 321

鳥居門　62

鳥紋　37

鳥瞰式　270

麻皮皴　226, 227

## 十二劃

備前燒　321

喪紋　13

單色樣　319

提伐羅闍　195, 201

揚州八怪　294

揚州畫派　351

景泰藍　298

森蒂尼蓋墩畫派　340

渲染法　128

渦紋　31

畫院　207, 220, 221, 224, 227, 230, 232, 233, 266

畫學　222

短歌　324

絲路（絲綢之路）　50, 97, 99, 100, 102, 114, 118, 207

蛙紋　13

象徵主義　355

貼金　158, 327, 334

貿易瓷　298, 333

超現實主義　244, 276, 283, 374

鄂爾多斯風格　41

鈞器　236

雅雍　109

雅樂　156

集賢院　267

雲頭皴　271, 277

黃志野　321

黃派　220, 221

黃家樣　220

黑定　235

黑陶文化　17, 18, 29

黑塔　183, 185

### 十三劃

傳移模寫　130

圓山派（應舉派，寫實派）　326

塊範法　29

新客觀主義　347

犍陀羅式（犍陀羅風格）　5, 79–81, 99,
　　102, 115

窣堵婆　70–78, 82, 95–97, 99, 105–107,
　　123, 144, 154, 166, 193–195, 206, 301,
　　324, 348

經營位置　130

董巨派　224, 226, 271, 273, 277

裘拉風格　172, 174, 190

詩樂畫　255–258

達羅毗茶風格　180

釉下彩　235, 295–297, 321, 334

釉上彩　298

雷紋　31–33, 36, 37

### 十四劃

僧伽羅風格　88, 91

構成主義　375

槌打模製法　141

歌舞伎　324

漩渦紋　13

綜合主義　7, 239, 240, 243, 262, 302,
　　305, 324

綜合立體主義　346

與願印　80

裴李崗文化　11

銅器文化　28–30

銘文　31, 34–37, 138

障子　306, 315, 325

### 十五劃

墮馬髻　214

寫意畫　269, 321, 352, 354, 359

寫實主義　328, 355, 358, 359, 365, 370,
　　373, 374

影白　238

影青　238

影青瓷（影青瓷器）　295, 297, 302

德里畫派　339

德維　172, 173

慶派　162–164

憂乾納達　109

撒金　328, 334

樂燒　320, 321, 333

潑彩　352, 359, 362, 363

潑彩畫　363

潑墨　313, 326, 352, 359, 362, 363

瘦金體　223

線描法　128, 219

膠彩畫　362, 364

蝦夷族　18

遮格默罕（遮格默罕塔）　182, 185

鋪殿花　220

## 十六劃

壇城　110

暹羅風格　91

濃繪　316

箆牙式　135

翰林院　287

鋸齒紋　13, 46

錫克風格　260

錦繪　330

隨類賦彩　130

靜修庭樣　307

龍山文化　6, 16–18, 29

龍泉窯器　237

## 十七劃以上

嶺南派　353, 355, 361, 365

彌生文化　20, 45

應物象形　130

濕婆　1, 2, 24, 68, 152, 170–178, 180–
　182, 186, 190–192, 194, 195, 199–201,
　203, 257, 339, 340

環帶紋　37, 38

禪定印　80, 162

禪畫　7, 211–213, 232–234, 303, 308–
　311, 314, 352

禪畫派　326

螭虺紋　40

鍋島式　333

點描派　376

齋普爾流派　257

朦朧透視　246

瞿布羅　182

織部燒　320

薩滿式　45

蟠虺紋　41

豐腴風格　134

轉法輪印　80

獸面紋　30

獸面紋帶　30

繩文時期（繩文文化）　6, 18–20, 45,
　322

繩文陶　6, 18, 19, 46, 322

繪志野　321

羅陀　172, 254, 255, 258–261

羅摩　174, 204, 205, 254

藤原文化　156

藤原面譜　159

藥叉　70, 72, 73, 75, 77, 81, 82

藥叉女　22, 70, 72, 74–77, 81, 82, 101, 107, 176, 186, 194, 345

蟹爪枯枝（蟹爪樹）　271, 277

難底　172, 181, 186, 194, 200

難近母　173, 190, 196, 197

蘇利耶　66, 89, 100, 103, 175, 183, 185

飄逸型（飄逸風格）　57–59, 117, 124, 131

鐵線描（鐵線描法）　147, 213

饕餮（饕餮紋）　26, 29, 31, 32, 34, 36, 38, 40, 190

竊曲紋　40

靈伽　24, 177

靈伽姆　24, 172, 176, 177, 186, 200, 201, 257

## 二、藝術家

### 二劃

丁衍庸　364

八大山人（朱耷，八大）　293, 294, 363

### 三劃

三雲祥之助　375

上村松園　374

于非闇　354

土佐光信　316

土佐行廣　316

大谷幸夫　376, 377

大衛 (Jacques-Louis David)　339

小林古徑　372, 373, 376

山口長男　374, 375

川合玉堂　374

川端實　375

### 四劃

仁清　334

仇英　285, 286

今井俊滿　375

天章周文（周文）　311, 316

巴沙宛 (Basawan)　246, 247

巴特 (Pulinbehari Butt)　339

巴普悌斯塔 (Clement Baptista)　343

戈瓦爾丹 (Govardhan)　248, 249

文同　223, 262

文伯仁　285

文清　311

文嘉　285

文徵明　278, 281–287, 311

止利佛師（止利）　145, 148

比奇特 (Bichitar)　248, 339

王季遷　364

王原祁　291–293

王振鵬　267

王時敏　291

王紱　281

王無邪　364

王維　137, 138, 224, 226, 227, 287

王蒙　271, 275, 276, 281, 283, 287, 362

王翬　291

王羲之　138, 139

王獻之　139

王鑑　291, 292

## 五劃

可翁　308, 309

古元　354, 355

巨然　224, 226

布拉克 (Braque)　375

布朗庫西 (Constantin Brancusi)　375

布班・卡卡爾 (Bhupen Khakhar)　346

弗朗茨・克萊恩 (Franz Kline)　375

本・尼克松 (Ben Nicholson)　375

本阿彌光悅　333

玉畹梵芳　310

玉澗　234, 308, 313

田淵安一　375

皮埃爾・蘇拉吉 (Pierre Soulages)　375

石恪　213, 214, 232, 309, 351

石濤（道濟）　293, 359, 362, 363

石谿（髡殘）　293

## 六劃

伊孚九　328

任仁發　267

任熊　351, 352

任頤（任伯年）　352, 354

任薰　352

列熱 (Fernand Leger)　346

吉爾瓦尼・加比尼 (Giovanni Garbini)　10

因陀羅　234, 308

如拙　308, 310, 311

安田靫彥　376

安德烈・米瑙克斯 (André Minaux)　375

安藤廣重　330, 332, 333, 367

朱銘　364

朱德群　364

朱德潤　267, 271, 303

江豐　354

池大雅　328, 329, 368

竹內栖鳳　373, 374

米芾　226, 262

米勒 (Jean-François Millet)　358

米開蘭基羅 (Michelangelo Buonarroti)　133, 163

米爾薩伊德・阿里 (Mirsayyid Ali)　245

## 七劃

何澄　267

伯曼 (Dhirendra Kumar Burman)　340

伯斯沃・森 (Bireshwar Sen)　340

利根山光　375

吳昌碩　352, 354

吳冠中　361, 364

吳炫三　364

吳偉　280, 281

吳彬　288

吳湖帆　354

吳道子　103, 133, 217, 218

吳歷　291

吳鎮　271, 273–275, 281, 292

呂佛庭　361, 362

呂紀　279

呂壽昆　364

宋徽宗　207, 218, 222, 223, 228, 235, 236, 291

尾形光琳　327, 334

尾形乾山　334

快慶　163

李公麟　218, 233, 262

李可染　360, 361

李石樵　362

李仲生　364

李在　280, 311

李贊華　215, 217

李安忠　230

李成　224, 226, 227, 271, 277, 303

李思訓　7, 135, 137, 287

李昭道　135–137

李迪　230

李衎　267

李唐　228–230, 310

李梅樹　362

李瑞清　362

李樺　354

杜斯特・穆罕默德 (Dust Muhammad)　244, 246

杜瓊　281

杉山寧　376

沈周　278, 281–283, 285, 287, 311, 355

沈南蘋　328

## 八劃

周文矩　214, 215, 217

周昉　134, 214, 218

周綠雲　364

周繼　311

孟克 (Munch)　340

宗炳　135

宗湛　316

定朝　162, 163

定慶　164

岡田謙三　375

岡倉天心（岡倉覺三）　322, 369, 370

帕默爾 (Charles Palmer)　338

拉賈・拉維・瓦爾馬 (Rajo Ravi Varma)　338

昆野恆　375

明兆　311

東山魁夷　376

東洲齋寫樂　330, 331

林之助　362

林布蘭 (Rembrandt Harmensz van Rijn)
　361

林玉山　362

林良　280, 285

林風眠　360, 361

武宗元　218

牧谿（法常）　212, 232–234, 303, 308–
　310, 319

金農　294

長谷川等伯　318, 319

阿巴寧德拉納特‧泰戈爾 (Abanindranath
　Tagore)　338–340

阿布爾—哈桑 (Abul-Hasan)　247

阿吉特‧高斯 (Ajit Ghose)　344, 345

阿里 (Mir Sayyid Ali)　244

阿薩瑪 (Abd as-Samad)　244

### 九劃

保羅‧克利 (Paul Klee)　46, 340

前田青邨　372, 376

姚慶章　364

柯九思　267

柯羅 (Jean-Baptiste-Camille Corot)　370

柳公權　139

狩野山樂　317, 318, 370

狩野元信　316, 319

狩野永德　316–319, 326, 373

狩野松榮　316

狩野芳崖　369

狩野探幽　326

相阿彌　305, 308

耶律楚材　267

胡奇中　364

胡賽因 (M. F. Husain)　343

范寬　224, 225, 227

郎世寧　290, 291

### 十劃

俵屋宗達　326, 327

倪瓚　212, 271, 274–276, 281, 285

唐寅　285

唐棣　267, 271, 276, 277

埃爾‧格列柯 (El Greco)　339

夏文彥　212

夏圭　229, 231, 232, 280, 310, 311

夏陽　364

孫君澤　276, 303

展子虔　135

庫爾貝 (Gustave Courbet)　370

徐冰　361

徐悲鴻　355, 356

徐渭　286, 293

徐熙　220

晁以道　262

格爾哈迪 (O. Ghilardi)　338

浦上玉堂　368

海北友松　319

烏斯泰‧阿德邁‧拉霍里 (Ustad Ahmed
　Lahori)　251

班德 (Narayan Shridhar Bendre)　343

荊浩　224–226

馬內　333

馬吉德 (A. A. Majeed)　343

馬克・托比 (Mark Tobey)　375

馬宗達 (Kshitendranath Majumdar)　339

馬蒂斯 (Matisse)　333, 346, 360, 361, 375

馬遠　229–232, 310, 311

馬麟　230

高克恭　267

高更 (Gauguin)　333, 341, 343, 346

高奇峰　353

高劍父　353

## 十一劃

曼索爾 (Mansur)　247

商琦　267

堂本尚郎　375

密斯金 (Miskin)　246

崔子忠　288

崔白　221–223, 228

康丁斯基 (Wassily Kandinsky)　340, 375

康慶　163

張大千　215, 354, 361–363

張旭　139, 359

張伯淳　267

張彥遠　133

張萱　134, 214, 218

張路　280

張僧繇　127, 128

張擇端　219

曹知白　271

梶田半古　372

梁楷　230, 232, 308, 309, 352, 359

梵谷　332, 333, 343

淺井忠　368, 370, 371

畢卡索 (Picasso)　333, 340, 346, 375

畢薩羅 (Camille Pissarro)　370

盛懋　271, 274, 276

盛茂燁　288

莫內 (Monet)　333, 370

莊喆　364

貫休　213, 232, 351

郭雪湖　362

郭熙　224, 227, 228, 271, 277, 303

陳其寬　364

陳洪綬　288, 351

陳淳　285, 293

陳琳　271

陳閎　134

陳敬輝　362

陳慧坤　362

陳樹人　353

陸治　285

雪舟等揚　311–316

雪村周繼　314

章生一　237

章生二　237

鳥羽僧正　160, 161

鳥居清長　330, 331

## 十二劃

傅抱石 359–362

傅狷夫 361

傑克遜‧波洛克 (Jackson Pollock) 375

傑利科 (Théodore Géricult) 358

喜多川歌麿 330, 331

喬杜里 (Devi Prasad Roy Chowdhury) 340

喬治‧馬蒂厄 (Georges Mathieu) 375

喬治‧凱特 (George Keyt) 345, 346

富岡鐵齋 367, 368

彭萬墀 364

惲壽平 291

揭奚斯 267

揚補之 230

曾佑和 364

曾熙 362

渡邊華山 367

湛慶 162, 164

程鉅夫 267

華特‧格蘭維爾 (Walter Granville) 337

華滋 361

菱川師宣 329

菱田春草 372

菅井汲 375

馮超然 354

黃公望 271–273, 281, 287

黃永玉 354

黃君璧 361

黃居寀 220, 221

黃居寶 220

黃庭堅 281, 282

黃筌 220, 221

黃賓虹 355, 356, 360

黑田清輝 370, 371

## 十三劃

圓山應舉 327, 328, 373

塞尚 (Cézanne) 341, 343

愚溪 310

楊三郎 362

楊英風 364

楊善深 353, 365

溥儒（溥心畬） 354, 361

葛飾北齋 330–333

董其昌 137, 138, 212, 273, 286–288, 291–293, 328, 356

董源 224, 226, 227, 262, 287, 362, 363

賈米尼‧羅伊 (Jamini Roy) 345

賈師古 230, 232

賈又福 361

運慶 163, 164

道濟（石濤） 293, 359, 362, 363

達那帖羅 (Donatello) 165

達特 (G. S. Dutt) 344, 345

鈴木春信 329

雷迪 (P. T. Reddy) 343

雷諾瓦 333

## 十四劃

廖修平 364

漢斯‧哈通 (Hans Hartung) 375

漸江（弘仁）　293, 294

福田平八郎　374

管道昇　267

與謝蕪村　329

褚遂良　139

趙二呆　364

趙之謙　352, 353

趙少昂　353, 365

趙孟堅　230, 267

趙孟頫　266–272, 274, 275, 282

趙無極　363, 375

趙幹　219

趙雍　271

齊白石　353–355

## 十五劃

劉珏　281

劉其偉　364

劉松年　230, 231, 280

劉海粟　353

劉國松　364

劉貫道　267

德岡神泉　376

德拉克羅瓦（Eugène Delacroix）　358

潘公凱　361

歐豪年　365

歐陽詢　139

鄭思肖　267

鄭燮　294

魯迅　354

魯奧（Rouault）　375

## 十六劃

橫山大觀　359, 370, 371

橋本明治　376

橋本雅邦　369, 370

燕文貴　226

盧稜伽　213

穆克吉（Benode Behari Mukherjee）　340

穆拉・達烏德（Mulla Daud）　255

錢選　267

閻立本　7, 101, 131, 132

鮑斯（Nandalal Bose）　339, 340

默庵靈淵　308

## 十七劃以上

戴進　280, 285

謝吉爾（Amrita Sher-gil）　341, 342

謝赫　130, 131

謝環　279

韓幹　134

韓滉　134, 135

簡國藩　365

藍蔭鼎　362

豐塔內西　368

顏真卿　138, 139, 282

顏輝　276

懷素　359

羅特列克（Toulouse-Lautrec）　333

羅聘　294

羅賓德拉納特・泰戈爾（Rabindranath Tagore）　340, 341, 345

羅薩坦那陀（Rasabthanatha）　187

藤島武二 370

邊景昭 279

關仝 224

竇加 333

蘇軾 223, 262, 268

蘇漢臣 230

顧安 303

顧閎中 215–217

顧愷之 7, 103, 117, 124–132, 135, 139, 219

鑑真 151

龔開 267

龔賢 294, 295

讓‧杜比費 (Jean Dubuffet) 375

讓‧保羅‧里奧佩爾 (Jean-Paul Riopelle) 375

讓‧弗特里埃 (Jean Fautrier) 375

## 三、罕見地名（建築物）

### 三劃

久納爾 (Chunar) 83

大南 (Da Nang) 199–201

山奇 72, 73, 75–77, 105, 348

### 四劃

巴米揚 (Bamiyan) 6, 97, 100, 103, 105

巴夾 (Baja) 72

巴楓 (Baphuon) 203, 204

巴達米 (Badami) 177

戈‧格良 (Koh Krieng) 192

戈寺 (Vat Koh) 191

戈克 (Koh Ker) 203

比卡內爾 (Bikaner) 259

比哈爾 (Bihal) 72, 254, 344

比賈布爾 (Bijapur) 251–253

### 五劃

卡侏拉霍 (Khajuraho) 180, 182, 184–187, 194, 345

卡格利 (Kalighat) 344

卡喀拉克 (Ka Krak) 105

卡里 (Karle) 72, 75

古遮羅 (Gujarat) 186, 187, 254

布凡內斯瓦爾 (Bhubaneswar) 182, 183

布里訶德濕婆寺 (Brihadeshvara Temple) 189

本迪 (Bundi) 257

本德爾坎 (Bundelkhand) 184, 185

白沙瓦 (Peshawar) 99

## 六劃

多・丘克 (Tuol Chuk) 191

多・達伊・奔 (Tuol Dai Buon) 191

多阿 (Doab) 243

艾霍爾 (Aihole) 7, 170, 176, 177, 182, 193

西沙勞越 (West Sulawesei) 94

西拉賈斯坦 (Western Rajasthan) 187

## 七劃

吳哥 (Angkor) 92, 201–203, 206

吳哥寺 (Angkor Wat) 7, 204–206

坎奇普羅姆 (Kanchipuram) 178, 180

杜里 (Duri) 194, 200

沙吉奇德里 (Shah-ji-ki-Dheri) 99

沙爾那斯 (Sarnath) 69, 71, 83, 88, 91

那伽爾朱那康達 (Nagajunakonda) 75, 77, 82

那爛陀 (Nalanda) 84, 106

## 八劃

坦柔爾 (Tanjore) 173, 189

帕拉 (Pala) 84, 89, 189, 190

帕庫 204

帕爾訶姆 (Parkham) 73

帕德達伽爾 (Patadakal) 180

帕魯特 (Bharhut) 73, 74

拉合爾 (Lahore) 337

拉杰普特 (Rajput) 251, 253–257

拉斯科 (Lascaux) 10

拉賈斯坦 (Rajasthan) 10, 240, 253, 257–260

東乾伽 (Eastern Ganga) 189

松博・普雷・庫克 (Sambor Prei Kuk) 191, 193, 202

波隆那魯伐 (Polonnaruva) 88

波雷・蒙 (Prei Kmeng) 191, 202

芽莊 (Nha Trang) 199

阿努拉德普勒城 (Anuradhapura) 88

阿格拉 (Agra) 172, 243, 249, 250

阿馬拉瓦蒂 (Amaravati) 75, 77, 82, 84

阿旃陀 (Ajanta) 5, 72, 84–86, 91, 96, 101, 107, 178, 200, 206, 341, 342

阿魯納卡勒濕婆羅寺 (Arunachalaeshvara Temple) 189

## 九劃

哈拉巴 21–23

星形寺 (Keshava Vishnu Temple) 188, 202

科沙巴 (Khorsabad) 71

美山 (My Son) 199–201

毗馬拉・婆沙希 (Vimala Vasahi Temple) 187, 188

## 十劃

埃羅拉 (Elura) 7, 180, 181

庫倫村 (Phnom Kulen) 200, 201, 203

旁遮普山區 (Punjab Hills) 240, 253, 261

烏達亞吉里 (Udayagiri) 175

班迭斯雷主殿 (Central Chaple at Banteay Srei) 202, 203

班格爾 (Bengal) 254

秣菟羅 (Mathura) 79, 81−84, 117, 133, 345

索羅濕特羅 (Saurashtra) 187

茶膠 (Takeo) 204

馬哈摩普拉姆 (Mahamallapuram) 7, 167, 173, 178−180, 182, 193, 195

馬德拉斯 (Madras) 173, 189, 337, 338, 347

## 十一劃

基尚加爾 (Kishangarh) 259, 261

康那拉克 (Konark) 183, 184, 345

康格拉 (Kangra) 261

梅瓦爾 (Mewar) 253, 256, 258

畢哈爾 (Bihar) 107, 108

莫罕若−達羅 21−25

莊普爾 (Juanpur) 243

## 十二劃

勞里亞·南丹加爾 (Lauriya-Nandangarh) 70, 71

普雷·克寺 (Preah Ko) 202

焦特布爾 (Jodhpur) 259

菠帕爾 (Bhopal) 10, 11

象島 (Elephanta) 7, 177, 178

## 十三劃

塞那 (Sena) 84, 109

奧里薩 (Orissa) 7, 108, 180, 182−185

奧蘭加巴德 (Aurangabad) 181

犍陀羅 (Gandhara) 79, 80, 87, 97, 99, 102

裘拉 (Chola) 190

達村 (Phnom Da) 191, 192

## 十四劃以上

僧伽釋利準胝 (Chandi Singasari) 196

摩訶特寺 (Wat Mahathat) 94

摩德羅 (Modhera Temple) 187

摩醯陀羅帕爾伐特 (Mahendraparvata) 200, 201

錫吉里耶石窟 (Sigiriya Cave) 87, 194, 346

錫凱登 (Sikendeng) 94

禪乎達羅 21

邁索爾 (Mysore) 188, 202

齋普爾 (Jaipur) 259, 347

羅洛 (Roluos) 201, 202

羅摩·里希 (Lomas Rishi) 71, 72

臘拉·容格蘭 (Rara Jonggrang) 7

蘇窟準胝 (Chandi Sukuh) 197

## 中國繪畫思想史（增訂二版）　　高木森／著

　　在中國畫史的研究上，西方學者及日本學者都有相當重要的貢獻，事實上，中國人自己卻擁有更豐實的基礎可以用來深耕這塊田地，例如：對語言文字的理解與運用，對文化、思想的熟悉與融入等，在在都是不容小覷的優勢。本書作者鑽研中國繪畫史多年，從外國學者最難入手的「思想」層面切入，深入探討政經、文化與思想等因素的相互牽引，如何影響中國繪畫的發展，構築起這部從遠古至現代的繪畫思想史。

## 元氣淋漓——元畫思想探微　　高木森／著

　　元朝畫像一首詩，充滿著智慧的靈光，處處有引人入勝的境地。本書意圖通過作品的分析來探索元朝畫的境界，同時經由文獻的考證研究元朝繪畫這簇簇幽蘭成長的內在、外在因素。我們會發現：當歐洲還籠罩在中世紀基督宗教文化下的時候，在中國的元朝，一個受盡歷史家批評的朝代，竟然培育了舉世無雙的，具有最高人文思想的文人畫、畫工畫、工藝畫和宮廷畫！這個事實似乎傳達了一些重要的訊息，不是嗎？

## 明山淨水——明畫思想探微　　高木森／著

　　在中國的繪畫史上，明代繪畫是很重要的一個階段，除了畫家甚多、對後世的影響極為複雜外；且就當時的社會環境而言，正處於一個轉型時期，東西方都面對著工商業型城市文化的興起，以及連帶的文化變革，所以在繪畫的發展上也有了許多新的文化內涵。本書著重繪畫風格與時代文化和哲學思想的互動，擬以繪畫思想的演化為綱，對明朝繪畫的發展過程、內容與前因後果作分析研究，進而釐清明代繪畫在藝術史上的意義與價值。

## 自說自畫——大地之音　　高木森／著

　　「駕著白雲的小艇，搖著月光的小槳，幻遊天國奇境。」畫家的創作思維，畫家的創作意境，只有讓畫家自己來告訴您，才能得到最真切的領會。身兼美術教育者、創作者與評論者於一身，高木森教授這一次要以自己的創作為例，為您說明繪畫的思想與理論，並以詩入畫，帶您航進繪畫的玄奇之境。

## 自說自畫（Ⅱ）──彩墨詩韻之承與變　　　　　高木森／著

　　本書是一部理論與創作結合的著作，收錄了作者近年來關於藝術創作理論、詩畫創作與學術研究的成果。作者從中西方美學的宏觀角度來討論新的創作理念和表現，並運用形式的創新、題材的擴展和節奏韻律的表現，把傳統文人畫詩書畫一體的藝術理念帶入現代與後現代的藝術領域。文中提出「遊於藝」、「知古而變古」、「知今而用今」、「意在筆後」、「潛意識創作」等現代藝術理念，展現出作者鮮活的治學精神和旺盛的創作毅力。

## 中國繪畫通史（上）（下）　　　　　王伯敏／著

　　本書縱橫古今，論述了原始時代以降的七千年繪畫史，對畫事、畫家及畫作均有系統地加以評介，其中廣泛涵蓋了卷軸畫、岩畫、壁畫等各類畫作。除漢民族外，也兼論少數民族之繪畫史，難能可貴的是不但呈現了多民族文化的整體全貌，又不失其個別特殊性。此外，本書更增補了最新出土資料一百三十餘處，極具研究與鑑賞價值，適合畫家與一般美術愛好者收藏。

## 中國繪畫理論史（增訂三版）　　　　　陳傳席／著

　　中國的繪畫理論，尤其是古代畫論，無論在學術水準抑數量上皆居世界之冠。中國畫論能直透藝術本質，包涵社會及其文化。本書論述了儒道佛對中國畫論的影響，道和理、情和致、法和變、六法、四品、三遠、禪與畫……，直至近現代的畫論之爭等等，一書在手，二千年中國畫論精華俱在其中，不僅可供書畫愛好者和研究者參考，也適合文史研究者及一般讀者閱讀。

## 中國民間美術　　　　　薄松年／著

　　中國是一個多民族的國家，眾多民族都創造了各具特色的民間美術；但過去的歷史文獻對民間美術記載很少，多零散見於民俗及筆記雜著書籍中，這自然不能體現真實歷史的全貌。本書輯錄了作者近五十年來關於中國民間美術研究的文章，內容區分為「品類篇」、「地區篇」、「民俗篇」三部分，內容涵蓋的範圍相當廣泛，羅列的資料亦十分珍貴，文中並補充七百多幅圖片，適合一般美術愛好者作為研究與鑑賞民間美術的參考書籍。

### 島嶼測量——臺灣美術定向

蕭瓊瑞／著

《島嶼測量》是蕭瓊瑞教授繼《島嶼色彩》之後的又一力作。如果說《島嶼色彩》是以較具感性的筆法，為臺灣美術敷染美麗的色彩，《島嶼測量》則是以較理性的態度，為臺灣美術測定歷史的地位。作者一向以嚴謹的史學訓練，搭配精準的藝術鑑賞，受到學界的尊崇與肯定。在臺灣建構自我文化面貌的進程中，蕭瓊瑞教授為臺灣美術史所提出的貢獻，將是重要的一環，也是關心臺灣文化的讀者，不可錯失的重要參考文獻。

### 日本藝術史

邢福泉／著

日本藝術為亞洲藝術極為重要的一環，甚受歐美人士及大學之重視。日本史前期的藝術品與建築，除具備本土特定外，部分尚與亞洲大陸，尤與中國有甚為密切的關連，其中以西元七至八世紀之「唐化」與佛教藝術對日本的影響最深。欲進一步瞭解中國藝術之全貌，極有必要借鑑在日本仍保持良好之文物與古蹟。本書作者於美國多所大學任教日本藝術史二十餘年，書中內容及分析，多係作者多年的研究成果與創見，極具參考價值。